Werbung und Gesellschaft
Hintergründe und Kritik der kulturwissenschaftlichen Reflexion von Werbung

SOZIALWISSENSCHAFTEN

Herausgegeben von Johannes Gordesch
und Hartmut Salzwedel

Band 8

PETER LANG

Frankfurt am Main · Berlin · Bern · New York · Paris · Wien

Konstantin Ingenkamp

Werbung und Gesellschaft

Hintergründe und Kritik der Kulturwissenschaftlichen Reflexion von Werbung

PETER LANG

Europäischer Verlag der Wissenschaften

Die Deutsche Bibliothek - CIP-Einheitsaufnahme

Ingenkamp, Konstantin:

Werbung und Gesellschaft : Hintergründe und Kritik der
kulturwissenschaftlichen Reflexion von Werbung / Konstantin
Ingenkamp. - Frankfurt am Main ; Berlin ; Bern ; New York ;
Paris ; Wien : Lang, 1996
 (Sozialwissenschaften ; Bd. 8)
 Zugl.: Berlin, Freie Univ., Diss., 1995
 ISBN 3-631-49476-9

NE: GT

D 188
ISSN 0944-1239
ISBN 3-631-49476-9
© Peter Lang GmbH
Europäischer Verlag der Wissenschaften
Frankfurt am Main 1996
Alle Rechte vorbehalten.

Printed in Germany 1 2 3 4 6 7

für Dorothée

Inhalt

1 Einleitung

Moderne Wirtschaftswerbung dient nicht nur der Anpreisung von Gütern, sondern wird von der Soziologie und anderen Kulturwissenschaften (Literaturwissenschaften, Geschichte) auch gerne als empirisches Material benutzt, um Aussagen über die Gesellschaft zu treffen. Hier ist zunächst zu unterscheiden zwischen Untersuchungen, die sich auf die *Werbung generell* beziehen und Analysen, die eine bestimmte Art von Werbung nach bestimmten Fragestellungen untersuchen. Das Phänomen Werbung in seiner Gesamtheit findet man nicht in der Realität, sondern man hat oder entwickelt eine Vorstellung davon. Die (spezielle) Werbung für ein bestimmtes Produkt oder Werbung aus einer Zeitung ist überschaubar und kann zur empirischen Grundlage von bestimmten Fragestellungen werden.[1] Mit der Methode der Inhaltsanalyse können hier Aussagen gewonnen werden, indem "systematisch und objektiv zuvor festgelegte Merkmale von Inhalten erfaßt"[2] werden. Dazu ist es nötig, vorher den Untersuchungsbereich einzuschränken, also nur bestimmte Plakate oder Anzeigen, z.b. aus bestimmten Zeitungen, zu analysieren.

Hier geht es jedoch nicht um spezielle Arten von moderner Wirtschaftswerbung, sondern um die Vorstellung einer Gesamtheit von Werbung als kulturellem Phänomen. Je nach Weltanschauung verschiedener Autoren zum Thema ist Werbung entweder grundsätzlich als Manipulation zu sehen, oder Werbung steht als Beispiel für eine allgemeine Referenzlosigkeit der Bilder, oder Werbung dient als Beispiel für eine zunehmende gesellschaftliche Ästhetisierung und Erlebnisorientierung, oder Werbung wird als Indikator für sozialen Wandel im allgemeinen gesehen. Die herkömmliche Reklameinterpretation versucht nicht, die moderne Wirtschaftswerbung in eine kulturelle Tradition zu stellen. Man geht häufig davon aus, daß Werbung eine vollkommen neue Qualität der Persuasion darstellt. Unser Anliegen ist deshalb hier zunächst zu zeigen, daß Werbung und die Reflexion von Werbung sich sehr wohl in eine kulturelle Tradition einordnen lassen. Es geht deshalb im ersten Teil um die theoretischen Hintergründe von Werbung und ihrer Reflexion.

Vielfach wird davon ausgegangen, daß sich die Werbung seit den achtziger Jahren des letzten Jahrhunderts verändert hat. Damit meint man, daß sich die Wer-

[1] Diese Methode wird z.B. verfolgt von: David Reed 1987: Growing Up: The Evolution of Advertising in Youth's Companion During the Second Half of the Nineteenth Century. In: European Journal of Marketing Vol. 21, Nr. 4.
[2] O. R. Hosti: Content Analysis. In: G. Lindzey; E. Aronson (Eds.) 1968: Handbook of Social Psychology. Vol. 2. Reading Mass. Zit. nach: Jürgen Friedrichs 1973: Methoden empirischer Sozialforschung. Opladen, S. 315.

bung ständig verfeinert, daß sie also in ihrer Anfangszeit irgendwie „primitiv" gewesen ist. Hierauf bezieht sich unsere zweite These; wir wollen versuchen zu zeigen, daß die Werbung sich weit weniger verfeinert hat, als man bisher annahm. Den zweiten Teil der Untersuchung stellt dementsprechend ein Überblick über die Ideengeschichte der modernen Wirtschaftswerbung in Deutschland und im „Mutterland" der modernen Werbung, den USA, dar. Um Thesen und Fragestellungen genauer zu entwickeln, beginnen wir zur Einleitung mit einem Überblick über die kulturwissenschaftliche Reflexion von Werbung, auf die wir im dritten Teil noch genauer eingehen.

1. 1 Überblick über kulturwissenschaftliche Vorstellungen von Werbung

Die herkömmliche Reklameinterpretation beschäftigt sich mit der Frage, in welchem Verhältnis die Werbung zur Gesellschaft steht: bildet Werbung Vorstellungen aus der Gesellschaft ab, oder versucht sie, der Gesellschaft bestimmte Vorstellungen aufzudrängen, und welche Ideologien liegen diesen Vorstellungen zugrunde?

Einer der ersten, der Werbebilder ideologiekritisch liest, ist Marshall McLuhan. In seinem Werk *The Mechanical Bride: Folklore of the Modern Man* (1951)[1] geht es grundsätzlich um Erzeugnisse populärkultureller Massenproduktion wie Kinofilme, Detektivromane oder Werbung. McLuhan geht davon aus, daß die Werbung ein bestimmtes Ziel hat:

„To keep everybody in the helpless state engendered by prolonged mental rutting is the effect of many ads and much entertainment alike." (McLuhan, ebd., S. V)

Der Begriff *prolonged mental rutting* bedeutet verlängerte geistige Brunstzeit, bedeutet also, daß die Rezipientenschaft ständig durch Werbung und assoziiertes Entertainment belästigt wird, wie die weibliche Ente vom Erpel. Der Sinn dieser „Brunstzeit" ist Manipulation, Kontrolle und Ausbeutung des öffentlichen Bewußtseins. Die Manipulation des Bewußtseins dient dem Absatz von Produkten, die zunehmend wichtiger werden für die Identitätsfindung des einzelnen und der Konstitution seiner sozialen Beziehungen. McLuhan erkennt als erster diesbezüglich einen Trend in der Entwicklung von Reklamestrategien:

„The steady trend in advertising is to manifest the product as integral part of large social purposes and processes." (McLuhan, ebd., S. 202)

[1]Herbert Marshall McLuhan 1967: The Mechanical Bride. Folklore of the Modern Man. New York (Zuerst 1951).

12

McLuhan greift hier der Diskussion über Lebensstile, Werbung und Ästhetisierung von Lebensstilen durch Werbung vor. Seine Methode der Analyse von Pop-Kultur ist nicht diskursiv voranschreitend, sondern besteht im Aufzählen nebeneinander bestehender Formen von Werbung und populärer Unterhaltung. Sein Buch muß man, wie er selbst schreibt, nicht in einer bestimmten Reihenfolge lesen. Vielmehr entspricht jeder Teil des Buchs einem oder mehreren Teilen derselben sozialen Landschaft. Seine Methode besteht in der *art analysis* von Reklamebildern oder von Bildern im übertragenen Sinne aus Detektivromanen, von Themen, die in Filmen verarbeitet sind etc.. Seine Analysen sind zum Teil intuitiv, teilweise beziehen sie sich auf den New Criticism. Die *art analysis* hält er für gerechtfertigt, um zu Erkenntnissen über die Gesellschaft zu gelangen:

„The western world, dedicated since the sixteenth century to the increase and consolidation of the power of the state, has developed an artistic unity of effect which makes artistic criticism of that effect quite feasible."(Mc Luhan, ebd., S. VI)

Dies begründet er mit Rückgriff auf Machiavelli, dessen Methode nach McLuhan darin bestand, die Führung des Staates durch die Manipulation von Macht in ein Kunstwerk zu verwandeln. Werbung ist für McLuhan also eine Form der Manipulation, die dazu beiträgt, die Machtverhältnisse in kapitalistischen Gesellschaften zu konsolidieren.

Eine spezifische Technik, Reklamebilder ideologiekritisch zu lesen, hat sich wesentlich aus dem französischen Strukturalismus entwickelt. In einem Artikel aus dem Jahr 1964 untersucht Roland Barthes[1] eine Anzeige von Panzani für ein Spaghetti-Fertiggericht, vergleichbar mit dem deutschen *Miracoli*. In dieser Analyse unterwirft Barthes ein Reklamebild einer spektralen Analyse von Nachrichten, die es enthalten kann. Die Panzanireklame bietet uns nach Barthes drei Nachrichten: eine linguistische Nachricht im Werbetext, eine nicht codierte ikonische (buchstäbliche) und eine codierte ikonische, symbolische Nachricht. Die beiden letzten Nachrichten sind die Nachrichten des Bildes, die erste Nachricht ist die des Textes. Die buchstäbliche Nachricht bezieht sich auf die denotative Bedeutung des Bildes. Die Konnotationen zu diesen Bildern sind jedoch in kommunikationsübergreifenden Assoziationsfeldern angeordnet; man findet die gleichen Signifikate in der Presse, im Bild, in der Geste des Schauspielers:

[1] Roland Barthes: Die Rethorik des Bildes. In: Günther Schiwy (Hg.) 1985: Der französische Strukturalismus. Mode- Methode- Ideologie. S. 162-170. Reinbek. Original aus: Communications, 4/1964, S. 190-196.

„Dieses gemeinsame Gebiet der Konnotationssignifikate ist das der Ideologie, die nur für eine bestimmte gegebene Gesellschaft und Geschichte einmalig sein kann, auf welche Konnotationssignifikanten sie sich auch immer bezieht."[1]

Man konnotiert mit dem Reklamebild also nicht irgend etwas, sondern etwas, das übergreifend ideologisch definiert und für bestimmte Gesellschaften gültig ist, in der Panzanireklame z.B. *das Italienische.* Das Verhältnis von Denotation und Konnotation macht Barthes am Begriff des Mythos[2] deutlich. Im Mythos sind zwei semiologische Systeme enthalten, von denen eines im Verhältnis zum anderen verschoben ist. Die Objektsprache oder die Denotation ist die Sprache, der sich der Mythos, verstanden als Metasprache oder Konnotation, bedient, um sein eigenes System zu errichten:

Bedeutendes	Bedeutetes	
(denotatives) Zeichen		Konnotat
mythisches Zeichen; Mythos		

Der Mythos ist eine entpolitisierte Aussage:

„Er schafft die Komplexität der menschlichen Handlungen ab und leiht ihnen Einfachheit der Essenzen, er unterdrückt jede Dialektik, jedes Vordringen über das unmittelbar Sichtbare hinaus, er organisiert eine Welt ohne Widersprüche, weil ohne Tiefe, eine in der Evidenz ausgebreitete Welt, er begründet eine glückliche Klarheit. Die Dinge machen den Eindruck, als bedeuteten sie ganz von allein." (Barthes, ebd., S. 131)

Die Aufgabe des Interpreten von (Werbe-) Aussagen besteht also hauptsächlich in der Kritik der Ideologie, die den Mythos möglich macht und von den Realitäten ablenkt. Barthes will den ideologischen Mißbrauch aufspüren, der sich in dem ausdrückt, „was sich von selbst versteht". Die Wirklichkeit bekommt von Massenmedien und Werbung eine Natürlichkeit verliehen, die im Widerspruch zu der Geschichtlichkeit der Wirklichkeit steht.

[1] Roland Barthes: Die Rhetorik des Bildes Ebd., S. 168.
[2] Vgl. Roland Barthes 1964: Mythen des Alltags. Frankfurt/M., S. 93.

Einen originär soziologischen Ansatz in der Reklameinterpretation verfolgt Erving Goffman[1] 1976. Goffman untersucht das Verhältnis der Geschlechter in Werbeanzeigen. Er sieht Werbeanzeigen als Darstellungen ritualisierter Versionen von Eltern-Kind-Beziehungen an. Goffmans Indikator dafür ist die relative Größe der Personen im Bild zueinander. In der Größenverteilung spiegelt sich die soziale Macht der Akteure: In Goffmans Sample von Reklamebildern finden sich wesentlich mehr Frauen und Kinder auf einem Bett oder auf dem Boden liegend als Männer in dieser Position. Frauen werden also so behandelt, als ob sie Kinder wären. Das Bezugssystem für diese Werbungen besteht für Goffman in der Rolle, die die Familie in unserer Kultur spielt. Die Anzeigenschaffenden verwenden die Opposition Mann = stark und Vorbild; Frau = schwach und begehrenswert, weil dies die grundlegende Opposition unserer (patriarchalen) Kultur ist, sich aus ihr also die einfachsten, weil für jedermann verständlichen Kaufanleitungen machen lassen.

In der Nachfolge Barthes und McLuhans ist das „Paradigma" der Reklameinterpretation zunächst synchronische Ideologiekritik. Während Barthes Untersuchungen von Mythen des Alltags sich auf unterschiedliche Konnotationssignifikate, z.B. auf den Citroën DS, Beefsteak und Pommes frites, Schockphotos etc., beziehen, konzentriert sich Judith Williamson[2] (1978) in *Decoding Advertisements* ausschließlich auf Ideologiekritik von Werbungen aus den siebziger Jahren. In ihrem reich bebilderten Buch geht es aber nicht nur um Ideologiekritik von Werbung, sondern auch um die Überwindung der kapitalistischen Gesellschaft. Werbung ist ein elementares Mittel der kapitalistischen Strategie:

> „By buying a Pepsi you take place in an exchange, not only of money but of yourself for a Pepsi Person. You have become special, yet one of a clan; however, you do not meet these others, except *in* the advertisement. This is a very important point, because the emphasis on individualism in ads reflects the social need for us to be kept separate: the economic and political world as it exists at present depends for its survival upon keeping its participants fragmented. This is function of ideology: it gives us the assurance that we *are* ourselves, separate individuals, and that we *choose* to do what we do." (Williamson, ebd., S. 53)

Die Werbung trägt also zu einem falschen Bewußtsein einer unterdrückten Klasse bei. Anstatt daß sich die Mitglieder dieser unterdrückten Klasse damit

[1]Vgl. Erving Goffman 1981: Geschlecht und Werbung. Frankfurt/M.. Goffmans Sample von Reklamebildern stammt ausschließlich aus den siebziger Jahren.
[2]Judith Williamson 1978: Decoding Advertising. Ideology and Meaning in Advertising. London.

15

identifizieren, was sie produzieren, werden sie von der Werbung dazu gebracht, sich mit dem zu identifizieren, was sie konsumieren. Judith Williamsons Perspektive ist geprägt durch die Theorien von Karl Marx, Lois Althusser und Jacques Lacan. Sie versucht, die strukturalistischen und marxistischen Theorien anwendungsorientiert zu präsentieren. Sie hat ein pädagogisches Ziel: Der naive Rezipient von Werbung soll anhand der von Williamson verwendeten Theorien zu selbsttätiger Kritik angehalten werden. Zu kritisieren an diesem rein synchronen Ansatz von Williamsson ist, daß man zwar viel über Theorien der kapitalistischen Gesellschaft erfährt, jedoch wenig über Werbung. Die Reklamebilder, die sie untersucht, stammen alle aus derselben Periode; genaue Kenzeichnungen der Reklamen, wie Entstehungsdatum, Agentur und Fundort der 116 Abbildungen, fehlen. Darüber hinaus ist nicht grundsätzlich klar, aus welchem Land die Reklamebilder stammen: Die Autorin hatte die Idee für dieses Buch (das zuerst als Seminar über populäre Kultur konzipiert war) in den USA, schrieb es dann aber in Großbritannien. Die Anzeigen, die untersucht wurden, könnten also aus beiden Ländern stammen. Man erfährt hier also letztlich viel über die theoretischen Präferenzen der Autorin, jedoch wenig bzw. nichts über Werbung. Dennoch ist dieses Buch ein Meilenstein in der Werbeinterpretation, auf das sich auch noch heutige Werbeanalysen[1] beziehen und dessen Erkenntnis, daß die Werbung wertgeladen ist und daß diese Werte in gewisser Weise gesellschaftlich konservativ sind, grundsätzlich zugestimmt werden muß. U. Eco (1988) faßt diesen grundsätzlichen Punkt zusammen:

„Die von jeder (Werbe-) Kommunikation evozierte Ideologie ist die Ideologie des Konsums: Wir fordern Sie dazu auf, das Produkt X zu konsumieren, weil es normal ist, daß sie etwas konsumieren, und wir schlagen Ihnen unsere Erzeugnisse vor statt anderer, auf die typische Weise einer Persuasion, deren Mechanismen Ihnen inzwischen ja alle bekannt sind."[2]

Judith Williamson weist zwar mit Roland Barthes auf die Geschichtlichkeit der Mythen der Werbung hin, unterläßt es jedoch, Werbung historisch zu untersuchen und einzuordnen.

Stuart Ewens *Captains of Conciousness. Advertising and the Social Roots of Consumer Culture*[3] (1976) versucht, einen Zusammenhang zwischen der Entste-

[1] Vgl. z.B.: William M. O'Barr 1994: Culture and the Ad. Exploring Otherness in the World of Advertising. Boulder (Colorado), S. 5.

[2] Umberto Eco 1988: Einführung in die Semiotik. Frankfurt/M. (Zuerst 1972), S. 291.

[3] Dieses Buch war die Dissertation Ewens und hieß als solche abweichend von der späteren Buchveröffentlichung: The Captains of Consciousness: The Emergence of Mass Advertising and Mass Consumption in the 1920s. State University of New York at Albany, 1974. Bis auf

hung von moderner Wirtschaftswerbung in den zwanziger Jahren in den USA und der Entwicklung des amerikanischen Kapitalismus aufzuzeigen. Die Etablierung der Werbung in den Jahren 1910-1920 in den USA als eigenständiger Industriezweig ist für Ewen sowohl wirtschaftlich bedingt als auch wirtschaftlich nötig. Neue Produktionstechniken machen einen Wandlungsprozeß unternehmerischen Denkens, weg vom produktionsbestimmten hin zum absatzorientierten Denken, unumgänglich:

„The mechanism of mass production could not function unless markets become more dynamic, growing horizontally (nationally), vertically (into social classes not previously among the consumers) and ideologically"[1].

Die Aufgabe der Werbung besteht für Ewen darin, Brücken zwischen den früheren sozialen Unterschieden wie Religion, Klassenzugehörigkeit und davon abhängigen Geschmackspräferenzen zu schlagen. Die historische Aufgabe der Werbung besteht also in den zwanziger Jahren in den USA darin, eine Massenkonsumentenschaft für die Massenproduktion zu schaffen. Den Übergang vom produktionsbestimmten zum absatzorientierten Denken der Wirtschaft in dieser Zeit bezeichnet Ewen als Auswechselung des Manageridealtyps *captain of industry* durch den Manageridealtyp *captain of consciousness*. Ewen bringt also die Entwicklung der modernen *consumer society* mit der Etablierung von Werbung zusammen. Im Gegensatz zu Judith Williamsons Werbeanalyse ist sein Ansatz diachronisch. Zu kritisieren an Ewens Ansatz ist die Verschwörungstheorie, die seiner Untersuchung eigentlich zugrunde liegt: Wenn Manager sich der Werbung kommerziell bedienen, dann bedienen sie sich ihr auch politisch. Ziel der Werbung ist nicht nur der Absatz der Waren, sondern vor allem die Schaffung politischer Loyalität der Konsumenten zum absatzorientierten Kapitalismus (consumer culture). Die *captains of onciousness* nehmen also durch Werbung und damit assoziierte Medien, wie Publikumszeitschriften etc., ideologischen Einfluß auf das Bewußtsein der Konsumenten, indem sie z.B. die Angst vor sozialer Isolation schüren. Darüber hinaus trägt die Werbung auch dazu bei, daß die amerikanische Kleinfamilie auseinderdriftet, weil sie daran interessiert ist, daß nicht mehr das Familienoberhaupt die Konsumausgaben kontrolliert, sondern versucht, diese Autorität zu untergraben und zu ersetzen.

Ewens Analyse unterscheidet sich von der bekannten Abhandlung Vance Packards *Die geheimen Verführer*[2] dadurch, daß nicht die psychologische Allmacht

den Titel ist die hier zitierte Ausgabe mit der Dissertation deckungsgleich: Stuart Ewen: Captains of Consciousness. Advertising and the Social Roots of Consumer Culture. New York 1976.
[1] Ewen, ebd., S. 24 f..

der Werbung kritisiert wird, sondern deren ideologischer und politischer Einfluß. Vance Packard geht davon aus, daß die Werbung für den einzelnen gefährlich ist, weil sie ihn direkt, mittels psychologischer Methoden, hauptsächlich durch die wissenschaftlich umstrittene Motivforschung, völlig durchschaut. Ewen geht es demgegenüber um den institutionellen Einfluß der Werbung auf die gesamte Gesellschaft, der manifest z.B. am Anstieg von massenmedialen Publikationen, die sich durch Werbung finanzieren, oder anhand von bestimmten Marketingstrategien abzulesen ist. Vance Packard versucht lediglich zu zeigen, wie der einzelne manipuliert wird, ohne daß er es merken kann[1].

Auf die Werbung in den USA in der Zeit von 1920-1940 bezieht sich der Historiker Roland Marchand in *Advertising the American Dream*[2]. (1985) Dieses Buch ist nach weitgehend übereinstimmender Ansicht der nachfolgenden Reklameinterpretationen die beste Abhandlung über Werbung bis heute[3]. Nicht dieser Ansicht ist Andrew Wilson. Er schreibt über dieses Buch:

> „Anyone interested in advertisements will find much that is of interest, but also may be disappointed. The treatment of the broader context beyond the advertisement itself is much less assumed and convincing. The advertising industry is presented almost as a scene from an advertisement. The social and economic framework within which this all happens is even less clear"[4].

Marchand setzt sich nicht nur mit der historischen Entwicklung der Werbung in den USA auseinander, sondern stellt die Frage, was Werbung konkret über die Gesellschaft ausssagt und wie die Werbung Aussagen über die Gesellschaft trifft:

> „We should recognize, first, that advertisements may be said to reflect society in several ways [...]. Advertisements depict and describe the material artifacts available for purchase at a given time. They reveal the state of technology, the current styles in clothing, furniture, and other products, and sometimes the relative prices commanded by various goods." (Marchand, ebd., S. 165)

[2]Vance Packard 1962: Die geheimen Verführer. Der Griff nach dem Unbewußten in jedermann. Frankfurt/M.

[1]Vgl. zu Packard und zu Theorien der unterschwelligen Manipulation die kritischen Anmerkungen von Eva Heller 1993: Wie Werbung wirkt: Theorien und Tatsachen. Franfurt/M. (zuerst 1984).

[2]Roland Marchand 1985: Advertising the American Dream. Making Way for Modernity 1920-1940. Berkeley and Los Angeles.

[3]Vgl. z.B.: William M. O'Barr (1994), a. a. O., S. 6. William Leiss, Stephan Kline, Sut Jhally 1990: Social Communication in Advertising. London, S. 4.

[4]Andrew Wilson 1987: Book Review zu Marchand 1985. In: European Journal of Marketing. Vol. 21, Nr. 4. In Zusammenarbeit mit: Journal of Advertising History, Vol. 10, Nr. 1, S. 71.

Die grundsätzliche Kulturkritik im Stile Judith Williamsons und Stuart Ewens wird bei Marchand abgelöst durch Fragen nach der Entwicklung der Werbung und danach, wie Werbung in den verschiedenen Phasen ihrer Entwicklung sinnvoll zu interpretieren ist. Direkt zu Beginn seines Buches stellt er fest, daß Reklamebilder nicht von vornherein als Spiegel der Gesellschaft verstanden werden können. Die auf das Zusammenleben der Menschen bezogenen Abbildungen der Werbungen verändern ihren Inhalt vor, während und nach der wirtschaftlichen Depression weit weniger als ihr formales Layout. Zu erwarten gewesen wäre, daß, wenn Werbung als Spiegel der Gesellschaft zu sehen ist, die wirtschaftliche Depression zu Beginn der dreißiger Jahre in den USA auch Ausdruck in den Bildern der Werbung findet. Tatsächlich gilt jedoch für die Werbung, was für massenmediale Unterhaltung generell gilt: Es wird angenommen, daß die Rezipienten sich nicht selbst reflektiert sehen wollen, sondern daß sie von den Massenmedien und von der Werbung Gratifikationen erwarten, die sich z.b. auf die Kompensation der eigenen Situation durch Identifikation mit Lebensstilen, die belohnender wirken, beziehen können. Marchand schlägt deshalb zunächst das Bild von Werbung als *Zerrspiegel* (Marchand, ebd., S. XVII; im Original deutsch) vor, der neben der verzerrten Wiedergabe der Realität diese auch nur selektiv repräsentiert. Nur einige soziale Realitäten sind in der Werbung dieser Tage repräsentiert; andere Wirklichkeiten, besonders die sozialen Realitäten von Minderheiten, sucht man vergeblich. Auch hier läßt sich wieder eine Parallele zur massenmedialen Unterhaltung ziehen, in der überwiegend nur bestimmte soziale Gruppen repräsentiert sind. Zu der Verzerrung und selektiven Wiedergabe der Realität durch Werbung kommt noch das Problem, daß man nichts darüber sagen kann, was die Werbung dieser Tage bei ihrer Audienz bewirkt, warum bestimmte Kampagnen populär bzw. erfolgreich sind, ob und wie schnell die Audienz bestimmte neue Marken etc. akzeptiert. Grundsätzlich kann man bezweifeln, daß die Vorstellungen der Schöpfer (bzw. der *Kreativen*) der Werbung über Zielvariablen der Werbung mit denen der Rezipientenschaft übereinstimmten und übereinstimmen. Im Prinzip jedoch, so Marchand, unterscheiden sich die Schwierigkeiten, die man sich einhandelt, wenn man Reklamebilder als historische Quellen nimmt, nicht von den Schwierigkeiten, die man auch mit anderen historischen Quellen hat. Wie Reklamebilder sagen auch politische Manifeste, konfessionelle Traktate etc. wenig über ihre Wirkungen aus. Reklamen können nach Marchand (ebd., S. XVII), wie andere historische Dokumente, als Basis für plausible Schlußfolgerungen über populäre Einstellungen und Werte herangezogen werden. Ausschließlich aus Reklamen, verstanden als historische Quellen, kann zunächst nichts plausibel herausgelesen werden. Zur Interpretation von Werbung muß man sich also auf

andere Quellen beziehen, die z.B. Auskunft geben über Vorstellungen von Werbewirkung und der Gesellschaft zu bestimmten Zeiten. Etwas schwach abgesichert erscheint in dieser Hinsicht Marchands Vorstellung über die Wirkung von Massenkommunikation:

> „Another argument for the contribution of advertisements to an understanding of social realities rests on certain unprovable but commonsense assumptions about the broad impact of advertising. Few students of mass communications now accept the „hypodermic-needle" theory, which emphasizes the power of media images to inject certain attitudes and ideas into the minds of audience members. But scholars do acknowledge the power of frequently repeated media images and ideas to establish broad frames of reference, define the boundaries of public discussion, and determine relevant factors in a situation." (R. Marchand, ebd., S. XX)

Der Einfluß der Medien wird hier überbewertet. Marchand geht davon aus, daß die Werbung als Teil der Massenmedien schon irgendwie wirkt und vernachlässigt dieses Thema im weiteren. Die vermuteten Wirkungen von Massenmedien dürfen in einer Abhandlung über Werbung jedoch nicht vernachlässigt werden, da die Werbung sich zum Teil selbst nach ihnen richtet. Gerade für eine historische Darstellung der Werbung ist es wichtig zu wissen, nach welchen Vorstellungen von Medienwirksamkeit sich die Werbung richtete. Wir werden hier in einem eigenen Kapitel zu dem Themenkomplex *Wirkungen von Massenmedien* Stellung nehmen und versuchen zu zeigen, was man sinnvoll über die Wirkung von verschiedenen Kommunikationsinhalten sagen kann und was man zu bestimmten Zeiten von Wirkungen der Massenkommunikation gewußt bzw. angenommen hat.

Roland Marchand betrachtet in seinem Buch *Advertising the American Dream* die Werbung von 1920-1940 unter verschiedenen Aspekten. Wir werden später noch Bezug nehmen auf Erkenntnisse von Marchand über die Werbetreibenden dieser Zeit, über deren Berufsprestige und Vorstellungen über die Gesellschaft etc..

Um zu verdeutlichen, wie man sich Reklamebilder als historische Quellen vorstellen kann, vergleicht Marchand sie mit *tableaux vivants*, also lebenden Bildern, einem Genre der Theaterunterhaltung Ende des neunzehnten Jahrhunderts. Zwischen den Akten eines Theaterstücks wurden auf der Bühne Schauspieler nach Gemälden drapiert und beleuchtet, so daß sie eine historische Szene (z.B. die Unterzeichnung der US-amerikanischen Unabhängigkeitserklärung) oder eine bestimmte Stimmung (Frühlingsgefühle oder romantische Mondnacht) darstellten. Wie die *tableaux vivants* bestimmte Bilder oder Eindrücke aus der Geschichte

oder der Welt der Gefühle nachstellten, so stellten die überwiegend gezeichneten Reklamebilder der zwanziger bis vierziger Jahre in den USA bestimmte stereotype Szenen aus dem gesellschaftlichen Leben (*slices of life*) dar. Allerdings gaben die *social-tableaux-advertisements* der Jahre 1920-1940 nur Eindrücke prestigereichen Lebens wieder, also nur Szenen aus dem Leben bestimmter, prestigebehafteter gesellschaftlicher Schichten. Meistens zeigten die Bilder Frauen in bestimmten Umgebungen, da bekannt war, daß die (Ehe-) Frauen das Geld für Konsumausgaben in den Familien verwalteten. Diese Darstellung prestigereichen Lebens läßt sich auch als Angebot zum Sichhineinversetzen oder Hineinträumen in einen erfolgversprechenderen Lebensstil verstehen, wie Untersuchungen zu den täglichen Radio-*soap operas* der vierziger Jahre in den USA ergaben.

Im Unterschied zu den früheren Auseinandersetzungen mit Werbung zeigt Marchand wenig ideologiekritische Ambitionen. In *Advertising the American Dream* geht es Marchand hauptsächlich um die Erkundung amerikanischen täglichen Lebens, typischer Einstellungen, Stereotype etc. der Jahre 1920-1940.

Um die Entwicklung von Reklamebildern und ihren Bezug zur gesellschaftlichen Wirklichkeit in *consumer societies* in den letzten einhundert Jahren geht es bei William Leiss, Stephan Kline und Sut Jhally in *Social Communication in Advertising*. Die Autoren gehen davon aus, daß sich in den letzten hundert Jahren die Strategie der Werbung von einer rationalen, informierenden Strategie hin zu einer transformierenden, ein Produkt mit einem Lebensstil verbindenden Strategie verändert hat. Es gilt für die Autoren als gesichert, daß sich die Werbung im Laufe des zwanzigsten Jahrhunderts geändert hat:

„Research undertaken in the past ten years on changes in advertising content during the twentieth century encourages us to take a broader perspective. R. W. Pollay divides the communication function of advertising into two aspects: „informational" and „transformational." Through the informational function, consumers are told something about product characteristics; through the transformational function, advertisers try to alter the attitudes of consumers toward brands, expenditure patterns, lifestyles, techniques for achieving personal and social success, and so forth."[1]

Die grundsätzliche Persuasionsstrategie der Werbung soll sich also von einer auf den Gebrauchswert der Produkte zu einer auf den Lebensstil und die damit verbundenen Vorstellungen der Konsumenten abzielenden Strategie verändert

[1]William Leiss, Stephan Kline, Sut Jhally 1990: Social Communication in Advertising. Persons, Products and Images of Well- Beeing. London, S. 50. Im Zitat wird zitiert aus: R. W. Pollay: Twentieth-Century Magazine Advertising: Derterminants of Informativeness. In: Written Communication 1.

haben. Einer damit geht die stilistische Veränderung der Werbung von hauptsächlich textgestützten Anzeigen hin zu überwiegend bildlich darstellenden Anzeigen. Dies kann man als Ästhetisierung (hier im Sinne von *Verbildlichung*) der Werbung bezeichnen, obwohl dieser Begriff von den nordamerikanischen Autoren nicht gebraucht wird.

Die These von der Gebrauchswertorientierung der frühen Werbung gewinnt Plausibilität, wenn man davon ausgeht, daß sich die Wirtschaft in den USA in den dreißiger Jahren durch Absatzkrisen von einem Verkäufer- zu einem Käufermarkt (durch den Übergang von Übernachfrage zum Überangebot) wandelt. In dieser Zeit entsteht das moderne Marketing (scientific management)[1]. Ein Teil des Marketing ist die Werbung, die, wie wir sehen werden, zu dieser Zeit „verwissenschaftlicht" und an die anderen Bereiche des Marketing (Marktplanung, Diversifikation, Firmenkultur etc.) angeknüpft wird.

Werbung ist jedoch nicht mit Marketing gleichzusetzen; Werbung kann auch unabhängig von modernem Marketing oder nur mit rudimentärem oder intuitivem Marketing verbunden sein. Wie wir sehen werden, wurde die „Flut" der modernen, ästhetisierten Wirtschaftswerbung in den USA eingeläutet durch die Expansion und Konkurrenz auf dem *patent medicines-Markt*, der sich seine Nachfrage selbst schaffte; in Deutschland geschah dies durch Künstlerplakate, die die Aufgabe hatten, den beworbenen Produkten ein Image anzukopieren, das bildungsbürgerlichen Ansprüchen genügen sollte, also aus distinktiven, markenpolitischen Gründen, die überwiegend intuitiv exploriert wurden. Die Werbung für *low involvement*-Konsumgüter war zu keiner Zeit ausschließlich gebrauchswertorientiert. Das ergibt sich auch aus der einfachen Tatsache, daß z.B. Coca-Cola und Pepsi-Cola, bzw. Odol-Zahncreme und Colgate-Zahncreme keine unterschiedlichen Gebrauchswerte darstellen.

Bei der These Pollays in bezug auf den Wandel der Werbung stellt sich die Frage nach ihrer Zuverlässigkeit bzw. die Frage danach, was mit *die Werbung* gemeint ist. William Leiss et. al. (1990) haben einen Versuch vorgelegt, die Thesen Pollays empirisch zu überprüfen und sie schließlich bestätigt. Sie beziehen ihre Aussagen (vgl. dazu ausführlich unten) auf ein Sample von Werbeanzeigen, die aus zwei kanadischen Magazinen stammen. Sie treffen also eine Aussage über die Veränderung der Werbung in zwei Magazinen, beziehen diese Aussage aber auf die gesamte Werbung und folgern daraus, daß sich die Einstellungen der Menschen gegenüber Produkten verändert hat.

Ein großes Problem für die sich um Repräsentativität bemühende Werbeforschung besteht darin, daß es so gut wie unmöglich ist, eine repräsentative Aus-

[1] Vgl. z.B.: F.A. Six 1968: Marketing in der Investitionsgüterindustrie. Bad Harzburg. S10 f.

22

wahl von Reklamen zusammenzustellen, die das Spektrum der Werbung zu einer bestimmten Zeit wiedergibt, um dadurch zu falsifizierbaren Aussagen zu gelangen. (Z.B.: „70,3 % aller Werbung aus dem Jahr 1925 hatte diesen oder jenen Charakter".) Untersucht man unter diesem Dilemma nur Zeitungsanzeigen aus bestimmten Zeitungen, läßt man erstens die gesamte Plakatwerbung außer acht, die genauso Auskunft gibt über die Veränderung von Vorstellungen der Werbung von der Gesellschaft und die Ästhetisierung der Werbung, und zweitens untersucht man nur Werbung, die für eine Zielgruppe, nämlich das Publikum der untersuchten Zeitungen, bestimmt ist. Darüber hinaus unterscheidet man nicht zwischen Werbung für Konsumgüter (und hierbei nicht zwischen *low* bzw. *high involvement*-Gütern, bzw. *high/low interest-Gütern*) und Werbung für Investitionsgüter. Während bei der Werbung für Investitionsgüter das Produkt größtenteils die sachlichen Argumente für die Werbung liefert (das Investitionsgut soll sich schließlich rentieren), kann die Werbung für Konsumgüter auf sachliche Argumente ganz verzichten.

Die Entwicklung der Werbestrategie -weg von gebrauchswertorientierter Persuasion hin zu lebensstilbezogener Persuasion- wird von Leiss, Kline, Jhally in weitere Entwicklungsstufen unterteilt. Dieses Konzept, das sich auf die Entwicklung der Werbung in Kanada bezieht und dessen empirische Basis aus den kompletten Jahrgängen zweier kanadischer Illustrierter besteht, wird z.B. von dem deutschen Autor Kroeber-Riel in *Strategie und Technik der Werbung* einfach übernommen[1], um die Entwicklung der (deutschen) Werbung zu erklären, obwohl die Studie von Leiss Kline Jhally grundsätzlich etwas zweifelhaft erscheint und sich auf die Entwicklung nordamerikanischer Reklamestrategien bezieht. Kritisierend schreibt das belgisch-niederländische Autorenduo Guido Fauconnier und Anne v. d. Meiden in *Reclame. Een andere kijk op een merkwaardig maatschappelijk fenomen* (Werbung. Ein anderer Blick auf ein merkwürdiges gesellschaftliches Phänomen) zu der Untersuchung von Leiss, Kline, Jhally:

„De visie van Leiss, Kline en Jhally op de ontwikkeling en de culturele betekenis van de reclame is origineel en schijnt daarboven nog goed onderbouwd, met name omdat zij steunt op de inhoudsanalyse van en groot aantal advertenties. Toch moeten wij niet te vlug juichen. Men kan zich bijvoorbeeld afvragen op de bestudeerde stalen van advertenties wel representief zijn. Hoe werden de advertenties geselecteerd? Hebben de auteurs niet eerst hun constructie gemaakt en ze nadien opgevuld met materiaal dat eventuell zo gekozen werd dat het hun constructie ondersteunde? Het zou niet de eerste maal zijn dat bevol-

[1]Werner Kroeber-Riel 1991: Strategie und Technik der Werbung. Verhaltswissenschaftliche Ansätze. Stuttgart, S. 63.

gen cultuurcritici empirisch materiaal gebruiken op een manier die wel moet leiden tot vooraf getrokken conclusies."[1]

Wie wir sehen werden, sind die Annahmen von Fauconnier und van der Meiden nicht unbegründet. Tatsächlich stellen sich mehrere Fragen im Zusammenhang mit den Überlegungen von Leiss et. al.: 1. Sind Überlegungen zur Entwicklung der Werbung in den USA bzw. in Kanada grundsätzlich auf die Entwicklung der Werbung in Deutschland und anderen europäischen Ländern übertragbar, 2. Ist es sinnvoll, von einer Entwicklung der gesamten Werbung zu sprechen, oder sollte man vielleicht in Reklamen für bestimmte Produktkategorien unterscheiden (high/ low involvement bzw. interest), 3. Muß die Werbung etwas über die tatsächliche Bedeutung von bestimmten Gütern für Lebensstile aussagen? Grundsätzlich bezweifeln wir hier die von Leiss et. al. vorgezeichnete Entwicklung der Werbung und versuchen zu zeigen, daß man die Entwicklung der Werbung anders sehen kann.

Alle Ansätze der Reklameforschung (mit Ausnahme des historischen Ansatzes von Marchand) gehen davon aus, daß in der Werbung die Ideologie unserer Konsumgesellschaft (consumer society) sichtbar wird. Vielfach übereinstimmend wird die zeitgenössische amerikanische Gesellschaft als consumer society bezeichnet. So schreibt z.B. der Politologe Terence H. Qualter (1991):

„The liberal democracies are, clearly and proudly, societies of consumers [...] Wherever consumption has replaced production as the determining economic activity, a great deal of energy must be spent on production solely for the purpose of satisfying an artificially stimulated consumption."[2]

Consumer society meint also, daß die Gesellschaft in erster Linie aus Konsumenten bestehen, daß also nicht mehr die Produktion, sondern der Konsum von Gütern das Denken und Handeln in diesen Gesellschaften bestimmt. Ins Deutsche ist der Begriff consumer society am besten mit *Gesellschaft der Verbraucher* zu übersetzen. Institutionen, die sich um Belange der Konsumenten kümmern, nennen sich *Verbraucherschutzorganisationen*, wohl weil das Wort *konsumieren* im

[1]Guido Fauconnier, Anne v. d. Meiden 1993: Reclame. Een andere kijk op een merkwaardig maatschappelijk fenomen. Bussum (NL), S. 84 . Übersetzung: Die Vision von Leiss, Kline, Jhally bezüglich der Entwicklung und kulturellen Bedeutung von Werbung ist originell und scheint überdies gut belegt, bezieht sie sich doch auf die Inhaltsanalyse einer großen Zahl Anzeigen. Doch sollten wir nicht zu früh jubeln. Man kann sich z.B. fragen, ob das untersuchte Sample der Anzeigen repräsentativ ist. Wie wurden die Anzeigen ausgesucht? Haben die Autoren vielleicht erst ihre Konstruktion gemacht und sie danach mit Material unterlegt, daß die Konsttruktion unterstützend ausgewählt wurde? Es wäre nicht das erste Mal, daß Kulturkritiker empirisches Material so gebrauchen, daß es lediglich vorab gezogene Schlüsse bestätigt.
[2] Terence H. Qualter 1991: Advertising and Democracy in the Mass Age. Basingstoke, S. 37.

24

Deutschen die Konnotation von „kritiklosem Konsumieren" hat, was in dem Wort Verbraucher nicht mitklingt (hier klingt eher der „kritische Verbraucher" mit). Der Begriff *consumerism* wird in den USA von einigen Autoren aus dem Umfeld der Werbung synonym für Verbraucherschutz verwendet, er bezieht sich auf die Ziele von Verbraucherbewegungen. Andere Autoren beziehen den Begriff *consumerism* auf die in den *consumer societies* gültige Ideologie, als deren Vermittler die Werbung gesehen wird. Diese Ideologie wird darin gesehen, daß jeder Aspekt des Zusammenlebens durchdrungen ist und kontrolliert wird von Waren bzw. Gütern: „Consumer goods are the accepted credentials, the badges of authority, for the social elites." (Qualter, ebd., S. 41) Es wird versucht, den Waren ein Image von Sex-Appeal bzw. sozialem Status anzukopieren, auch wenn die Waren mit diesen Kategorien eigentlich nichts zu tun haben. Probleme ergeben sich, wenn bestimmte Güter oder Waren ihre Bedeutung wechseln, wie es z. B. in der Mode oft auf unvorhersehbare Art und Weise geschieht. Hier kommt die besondere Rolle der Werbung zum Tragen. Werbung hat eine vermittelnde Funktion in der Auflösung dieser Verwirrungen, die von sozialem Wandel herrühren, aber unvorhersagbar und nur wenig kontrollierbar sind. Terence Qualter geht davon aus, daß die Werbung die Konsumenten in Zeiten der Unsicherheit lehrt, was sie kaufen sollen, um einen bestimmten Statusanspruch herzustellen. Qualter sieht hier allerdings im Gegensatz zu vielen anderen kritischen Interpreten der Werbung auch die Rolle der populären Kultur im allgemeinen, z.B. die Rolle von Filmen, des Journalismus etc., als Maßstab der Orientierung. Tatsächlich wird hier die Kritik an der Werbung wackelig. Denn wenn auch andere Bereiche der populären Kultur die Funktion innehaben, die als „crucial role" (Qualter, ebd., S. 41) der Werbung bezeichnet wird, kann die Rolle der Werbung nicht so entscheidend sein. Vielmehr hätte dann die gesamte populäre Kultur diese Rolle, wie das auch z.B. von Adorno/ Horkheimer vermutet wurde.

Kritisieren kann man den zeitdiagnostischen Wert des Begriffs consumer society an folgendem Punkt: Diese Gesellschaft zeichnet sich durch die Sichtbarmachung von Konsum als Beweis für soziale Positionen aus, also durch den von Thorstein Veblen[1] eingeführten Terminus *conspicuous consumption*, der ins Deutsche als *demonstrativer Konsum* übersetzt wird, obwohl nicht Konsum demonstriert wird, sondern Konsum nur sichtbar gemacht wird, um etwas anderes, nämlich Reichtum und damit (einen hohen) sozialen Status, zu demonstrieren. Qualter geht davon aus, daß die neue Qualität der modernen consumer society darin besteht, daß auch die Fast-Reichen („the near rich", Qualter S. 45) *con-*

[1]Thorstein Veblen 1986: Theorie der feinen Leute. Eine ökonomische Untersuchung der Institutionen. Frankfurt. (Zuerst 1899)

spicuous consumption veranstalten. Thorstein Veblen zeigte jedoch bereits, daß *conspicuous consumption* als Mittel des Prestigeausdrucks in jeder „hochindustrialisierten Gesellschaft", also nicht nur in consumer societies (von denen 1899 auch noch keine Rede sein konnte), zu finden ist:

> „In jeder hochindustrialisierten Gesellschaft beruht das Prestige auf der finanziellen Stärke, und die Mittel, um diese in Erscheinung treten zu lassen, sind Muße und demonstrativer Konsum. Beide finden sich demnach bis ans untere Ende der sozialen Stufenleiter. [...] Doch mit zunehmender sozialer Differenziertheit wird es nötig, eine größere menschliche Umwelt zu berücksichtigen, weshalb allmählich der Konsum gegenüber der Muße als Beweis von Wohlanständigkeit vorgezogen wird." (Veblen, ebd., S. 93f.)

Eine Kultur des *conspicuous consumption* muß also nicht zwingend von der Existenz einer Werbung, wie wir sie heute kennen, abhängen. Die grundsätzliche Frage hier ist die nach der Vorbildfunktion gesellschaftlicher Gruppen oder Kräfte. Veblen meint, daß die Oberklasse eine Vorbildfunktion für den Lebensstil der anderen Gesellschaftsteile hat, während die *consumer society*-Theoretiker wie Qualter davon ausgehen, daß die Werbung diese Vorbildfunktion innehat. Das Problem der Vorbilder für Lebensstile nehmen wir an anderer Stelle wieder auf, hier sollte gezeigt werden, daß es nicht plausibel ist, der Werbung eine solche Rolle von vornherein zuzuschreiben.

Ein weiterer kritischer Ansatz der Werbeinterpretation, den wir hier zur Einführung vorstellen, stammt aus dem Jahr 1992. Robert Goldman knüpft in *Reading Ads Socially*[1] wie J. Williamson an marxistische Traditionen der Kapitalismuskritik an. Dabei bezieht er sich teilweise auf den deutschen Theoretiker F. W. Haug. Wie viele der bisher genannten Theoretiker versteht Goldman die Werbung als Ideologieproduzenten des Kapitalismus:

> „Advertising is a key social and economic institution in producing and reproducing the material and ideological supremacy of commodity relation." (Goldman, ebd., S. 2)

Goldman leitet seine Analyse wesentlich vom Marxschen Begriff der Warenform bzw. des Warencharakters ab. Dieser Begriff charakterisiert alle in kapitalistischer Produktion hergestellte Waren als widersprüchliche Einheit von Gebrauchswert und Tauschwert. Die Funktion der Werbung besteht bei Goldman wie bei Williamson darin, zur *Verdinglichung* (Reifikation) des Denkens beizutragen. Verdinglichtes Denken bedeutet nach G. Lukacs ein Denken, das nicht

[1]Robert Goldman 1992: Reading Ads Socially. London.

mehr den Zusammenhang von Mensch und dem von ihm geschaffenen Gegenstand, also von Produkt und Produzent, begreift, sondern diese Spaltung als naturgegeben und außerhalb der Gewalt des Menschen ansiedelt. In Analogie zum marxistischen Begriff *Warenform* versucht Goldman, den Begriff der *advertising form* vorzuschlagen:

> „In the process of producing commodity-signs, advertisements set fourth a reified social logic that is culturally reproduced via the advertising *form*." (Goldman, ebd., S.35)

Der Begriff *advertising form* soll sagen, daß jeder Werbung dieselbe Struktur zugrunde liegt. Alle Anzeigen, Plakate, Werbespots etc. werden von der *advertising form* durchdrungen. Alle Werbungen zeichnen sich nach Goldman durch einen gemeinsamen Rahmen aus, der besagt, daß soziale Beziehungen entweder mit einer bestimmten Marke assoziiert sind oder von ihr abgeleitet werden können. Im Prinzip sagt Goldman also nichts anderes als die *consumer society*-Theoretiker, von denen er sich allerdings abgrenzen will. Es scheint ihm angemessener, unsere zeitgenössische Kultur abwertend als postmodern zu bezeichnen:

> „Postmodernism is partially a product of the history of commodity culture. Advertising dedicated to generating sign values is routinely grounded in a language disorder, the continuos rerouting of signifiers and signifieds. Postmodern *schizophrenia* is the result of undoing these ties that bind signifiers with signified, so they can enter into the exchange process necessary for assembling commodity-signs. When abstracted to their logical extremes, advertising's rudimentary process of engineering meaning exchanges- juxtaposition and superimposition- become the hallmarks of postmodern signification practices. Postmodern aesthetics are an outgrowth of cultural contradictions generated by the society of the spectacle, where the commodity form has re-absorbed and incorporated ideological opposition" [1]

Weiter oben im Text gibt Goldman eine Wertung postmoderner Ästhetik:

> „Postmodern aesthetics marks a cynical, incredulous stance toward this world along with nihilistic facework strategy of indifference regarding the promise of individual difference." (Goldman, ebd., S. 202)

[1] Robert Goldman, ebd., S. 202. Zum Begriff „Society of the spectacle" vgl. unten, unsere Ausführungen zu Guy Debord.

Scott Lash versteht in *Sociology of Postmodernism*[1] unter Postmoderne ein kulturelles Paradigma, also eine bestimmte Art von Bedeutungszuschreibungen. Postmoderne Bezeichnungen bzw. Bedeutungszuschreibungen allerdings bedeuten nicht, sie sind nicht diskursiv lesbar. Die Abwertung der Bedeutung in postmodernen Bezeichnungen oder Äußerungen entspricht einer „de-differentiation" von Bezeichnung und Bezeichnetem. Unter de-differentiation versteht Lash *Entdifferenzierung* als Merkmal postmoderner ästhetischer Strukturierung im Gegensatz zur modernen *Ausdifferenzierung.*

Goldman untersucht Werbungen aus den Jahren 1977-1990 und stellt hier eine zunehmende Verdinglichung (Reifikation) fest, die ihm zufolge die Postmoderne mit verursacht hat. Seine Untersuchung einer Reihe von Werbespots für Reebok Turnschuhe in den USA gipfelt in der Erkenntnis, daß es sich dabei um eine Pastiche handelt, die er schizophren nennt. Unter Pastiche versteht er hier „the visual representation composed of decontextualized and fetishized signifiers." (Goldman, edb., S. 214) Den Bezug zur Schizophrenie stellt er über die Sprachpsychoanalyse Jacques Lacans her, wonach Schizophrenie eine Erfahrung von isolierten unzusammenhängenden, diskontinuierlichen Bedeutungen ist. Hierzu muß gesagt werden, daß Bildwerbung immer etwas von einer Pastiche an sich hat und hatte. Letztlich wäre die gesamte moderne Werbung dann schizophren; dann allerdings hätte Goldmans Auseinandersetzung mit Werbung aber nicht mehr den zeitdiagnostischen Wert, den er anstrebt, wenn er sagt, daß Werbung mehr oder weniger Ausdruck der zeitgenössischen „Postmoderne" sei und sie auch verursacht hat.

Genau das, was Goldman an der Werbung kritisiert, das unzusammenhängende (postmoderne) Spiel mit Bedeutungen und den Zwang, über diese Bedeutungen Beziehungen auszuhandeln, was dazu führt, daß Werbung sich jeder Interpretation zu entziehen versucht, bezeichnen andere Autoren als Ästhetisierung. Dem Vorwurf U. Ecos, die Reklame sei eine Repetition kulturell vorgegebener Muster[2], entgegnen Rolf Kloepfer et. al.[3], daß dies für die Vergangenheit gelte, nicht jedoch für die Gegenwart. Kloepfer et. al. schlagen vor, die Werbung zum Terrain für ästhetische Innovationen zu machen. Sie beziehen sich auf Eva Heller, die ihrerseits vorschlägt, Werbung als Kunst unserer Tage zu sehen:

[1]Scott Lash 1990: Sociology of Postmodernism. London.
[2]Umberto Eco, a. a. O., S. 290 f.
[3]Rolf Kloepfer, Hanne Landbeck 1991: Ästhetik der Werbung. Der Fernsehspot in Europa als Symptom neuer Macht. Frankfurt/M., S. 76.
Kloepfer et. al. beziehen sich auf: U. Eco, a. a. O., S. 290.

„Werbung könnte die Kunstform unserer Zeit sein. Wahrscheinlich sogar die Form von Kunst, die unserer Zeit am angemessensten ist. Die Industriekonzerne besitzen die Macht der Herrscher des Mittelalters. Damals ließen sich die Mächtigen in der Kunst feiern, die heutigen Machthaber stellen sich in der Werbung dar, jener Kommunikationsform, die Symbol geworden ist für die Abwesenheit von Kultur. Warum ist das so? Was spricht dagegen, die Werbung zu einer Kunstform zu machen?"[d]

Sehr erstaunlich ist, daß die Autorin offenbar glaubt, Unternehmen hätten heute die Macht mittelalterlicher Fürsten. Es gibt allerdings (noch) kaum Werbungen, auf denen man die Führer großer Unternehmen abgebildet sieht[2].

Der Literaturwissenschaftler Siegfried J. Schmidt (1992)[3] begründet, warum die Ästhetisierung der Werbung voranschreiten muß, und warum diese Ästhetisierung positiv gewertet werden muß. Das liegt nach seiner Einschätzung an einem großen und glücklichen Paradigmenwechsel auf allen kulturellen Gebieten. Schmidt sieht erst in der „jüngsten Entwicklung des Werbesystems" den Versuch, „einen basalen Eckwert des Wirklichkeitsmodells unserer Gesellschaft, die Dichotomie real vs. fiktiv, zu modifizieren." (Schmidt, ebd., S. 444) In den 70er und 80er Jahren unseres Jahrhunderts läßt sich nach Schmidt eine grundsätzliche

„...Tendenz zur Umdeutung dieser Dichotomie im europäischen Wirklichkeitsmodell [...] beobachten. In so unterschiedlichen Richtungen wie holistischen Philosophien, New-Age-Bewegungen, im Radikalen Konstruktivismus oder in Theorien der Selbstorganisation, die sich in verschiedenen Theorien fast zeitgleich entwickelt haben, wird mehr und mehr die ontologisch gedachte Dichotomie wirklich vs. unwirklich abgelöst von operativen und pragmatischen Konzepten." (Schmidt, ebd., S. 445)

Hierzu ist anzumerken, daß in der Werbung für bestimmte Produkte die Dichotomie real /fiktiv notwendigerweise aufgehoben sein muß. Wir werden am Beispiel der Reklamen für die sogenannten patent medicines und für verwandte Produkte wie z.B. Coca-Cola in den USA der 1880er Jahre zeigen, daß einer der Grundzüge von moderner Werbung Realitätsverlust ist.

[1] Eva Heller 1993: Wie Werbung wirkt: Theorie und Tatsachen. Frankfurt/M. (Zuerst 1984), S. 238.
[2] Eine Ausnahme stellen hier Werbungen für Computer und Software dar: Microsoft (1995) und Apple (1994) werben mit prominenten Wirtschaftsführern als Testimonialgeber.
[3] Siegfried J. Schmidt 1992: Medien, Kultur, Medienkultur. Ein konstruktivistisches Gesprächsangebot. In: Ders. (Hg.): Kognition und Gesellschaft. Der Diskurs des Radikalen Konstruktivismus 2. Frankfurt/M..

Gemeinhin und grundsätzlich wird angenommen, daß sich die Werbung in diesem Jahrhundert in einer die Kultur der Gesellschaft reflektierenden Weise verändert hat. Sie ist nach übereinstimmender Meinung verschiedener Autoren ästhetischer und erlebnisorientierter geworden. In seinem Buch *Die Erlebnisgesellschaft* versucht Gerhard Schulze seine Annahme, das Leben wäre zum Erlebnisprojekt geworden, durch Rückgriff auf scheinbar feststehende Tatsachen aus der Welt der Werbung zu plausibilisieren. Seine Einführung in das Thema *Erlebnisgesellschaft* beginnt mit den Worten:

„Seit der Nachkriegszeit hat sich die Beziehung der Menschen zu Gütern und Dienstleistungen kontinuierlich verändert. Wohin diese Entwicklung gegangen ist, wird am Wandel der Werbung besonders offensichtlich. Wurde zunächst der Gebrauchswert der Produkte in den Mittelpunkt der Präsentation gestellt- Haltbarkeit, Zweckmäßigkeit, technische Perfektion-, so betonen die Appelle an den Verbraucher inzwischen immer stärker den Erlebniswert der Angebote. [...] Design und Produktimage werden zur Hauptsache, Nützlichkeit und Funktionalität zum Accessoir."[1]

Schulze hält diese Entwicklung für so offensichtlich, daß er keine Quellen für seine Erkenntnisse über Werbung angibt. Werbung wird als Zeuge für die Ästhetisierung des Alltagslebens herangezogen. In Zusammenhang mit der Ästhetisierung des Alltagslebens steht nach Schulze die Erlebnisorientierung, durch die unsere Gesellschaft zunehmend geprägt ist. Erlebnisorientierung ist die unmittelbarste Form der Suche nach Glück:

„Als Handlungstypus entgegengesetzt ist das Handlungsmuster der aufgeschobenen Befriedigung, kennzeichnend etwa für das Sparen, das langfristige Liebeswerben, [...] für Entsagung und Askese. Bei Handlungen dieser Art wird die Glückshoffnung in eine ferne Hoffnung projiziert, beim erlebnisorientierten Handeln richtet sich der Anspruch ohne Zeitverzögerung auf die aktuelle Handlungssituation."(Schulze, ebd., S. 14)

Die Werbung betont nach Schulze immer stärker den Erlebniswert der Produkte. Damit ist sie ein permanentes Glücksversprechen. Gleichzeitig ist die Erlebnisorientierung auf das „Schöne" gerichtet. Ästhetisierung des Lebens meint das „Projekt des schönen Lebens"[2]. Der Zusammenhang zwischen Werbung und Leben liegt also nach Schulze in der zunehmenden Bedeutung des „Schönen", wo-

[1]Gerhard Schulze 1992: Die Erlebnisgesellschaft. Kultursoziologie der Gegenwart. Frankfurt/M., S. 13.
[2]Gerhard Schulze, ebd., S. 40.

bei die Ästhetisierung der Werbung die Ästhetisierung des Lebens indizieren soll. Die Ästhetisierung der Werbung ist Ausdruck der Ästhetisierung des Lebens.

Nach diesem kurzen Überblick über verschiedene Positionen zur Werbung und zum Verhältnis von Werbung und Gesellschaft zeigt sich, daß es in der Reklameinterpretation grundsätzlich um folgendes Problem geht: Welche Aussagen lassen sich durch Interpretation von Werbung über die Gesellschaft ableiten, bzw. welche Ideologien transportieren diese Aussagen? Kulturelle Tendenzen der Gesellschaft, wie z.B. eine Ästhetisierung in der Ausdifferenzierung von Lebensstilen bzw. eine „Postmodernisierung" der Gesellschaft, lassen sich angeblich in der Werbung ablesen. Die Werbung stellt also so etwas wie einen kulturellen Indikator für die Gesellschaft dar.

1. 2 Die Fragestellung

Der Überblick über die verschiedenen Reklameinterpretationen zeigte, daß die Kulturwissenschaften an der Werbung im wesentlichen drei Beobachtungen machen:
1. Die Werbung manipuliert im weitesten Sinne (z.b. J. Williamson).
2. Die Entwicklung der Werbestrategien steht in direktem Zusammenhang mit sozialem bzw. kulturellen Wandel (z.b. Leiss, Kline, Jhally).
3. Die Werbung wird immer ästhetischer (z.B. R. Kloepfer et. al.).
Diese Aussagen sollen hier überprüft werden. Grundsätzlich gilt, daß diese Funktionen der Werbung erkannt werden, ohne die Fragen geklärt zu haben, was Werbung ist, ob sie sich in eine kulturelle Tradition einordnen läßt und wie sie sich entwickelt hat. Diese Fragen werden hier gestellt, um die Hintergründe der verschiedenen Aussagen der kulturwissenschaftlichen Reklamereflexion zu ergründen. Es geht also um die Frage, was latent oder manifest vorausgesetzt wird, wenn Werbung von den Kulturwissenschaften kritisch beleuchtet wird.

Auf den ersten Blick scheint jeder zu wissen, was Werbung ist. So läßt sich mit M. Schütte (1979) sagen: „Über Werbung und Wetter reden alle mit."[1] Auf den zweiten Blick wird die Definition von Werbung schwierig. Die amerikanischen Marketinggurus Al Ries und Jack Trout bestimmen: „Werbung ist kein Vorschlaghammer. Sie gleicht eher einem leichten, ganz dünnen Nebel, der den Rezipienten umhüllt."[2] Walter Lürzer, ehemaliger Chef der Werbeagentur Lürzer, Conrad & Leo Burnett, sieht die Werbung als „ein unglaubliches Geschäft, in

[1] M. Schütte 1979: Über Werbung und Wetter reden alle mit. Vom Umgang mit Werbeleuten. In: H. Dohm, H. Müller- Vogg (Hg.) 1979: So mache ich Werbung. München.
[2] Al Ries, Jack Trout 1986: Positioning. Die neue Werbestrategie. Hamburg, S. 22.

dem fürstlich entlohnte Schwachköpfe Riesensummen umsetzen, an die sie in anderen Bereichen niemals herankämen."[1] Die sozialwissenschaftliche Definition von Werbung lautet:

„Werbung, die planmäßige Beeinflussung von Personengruppen mit dem Ziel, zum Zwecke des Absatzes von Produkten und Dienstleistungen oder der Erinnerung bzw. Konsolidierung polit. Herrschaftsverhältnisse best. Kauf- oder Wahlhandlungen zu stimulieren."[2]

Die Minimaldefinition von Werbung ist *Beeinflussung* von Personengruppen. Tatsächlich kann jedoch nicht gesagt werden, ob bestimmte Personengruppen wirklich beeinflußt werden, ob und wie die Beeinflussung also wirkt. Die Wirkung der Beeinflussung ist abhängig von Variablen, die außerhalb der Werbung liegen. Zunächst wird von der Werbung die Umwelt beeinflußt, z.b. durch Anzeigen, Flugzettel, Plakate, Werbespots etc.. Im Wortsinn inseriert die Werbung Bilder, Texte und Slogans in die Umwelt. Warum wird das gemacht?

Wir beziehen uns hier auf Wirtschaftswerbung. Für diese Art von Werbung können zumindest zunächst die ökonomischen Gründe für ihre Existenz angeben werden: Unternehmen versuchen, ihren Gewinn im Umsatz zu verstecken. Werbung ist eine Ausgabe des Unternehmens, die den Gewinn reduziert und zur weiteren Umsatzsteigerung beitragen soll. Werbung ist also eine Investition, die als Ausgabe steuerfrei ist und von der man sich eine Umsatzsteigerung, also implizit einen Gewinnzuwachs erhofft. Unternehmen, die viel Umsatz machen, z.B. Limonadenkonzerne, werben dementsprechend viel.

Werbung soll natürlich auch wirken. Vereinfachte Modelle von Werbewirkung haben meist diese Form (nach Schweiger/ Schrattenecker 1992[3]):

Wirkungsstufe	Kriterium der Werbewirkung	Merkspruch
0. Ausgangslage	Soziodemographische Merkmale und Motive der Zielpersonen, Befriedigung durch die vorhandenen Produkte, usw.	
1. Wirkungstufe	Aufmerksamkeit und Wahrnehmung	Gesendet heißt noch lange nicht empfangen.

[1] Werben und Verkaufen (w&v), 23/83, S. 1. Zit. nach: Friedemann Nerdinger 1990: Lebenswelt Werbung. Eine sozialpsychologische Studie über Macht und Identität. Frankfurt/M. (Univ. Diss.), S. 129

[2] Wörterbuch der Soziologie. Hg.: G. Hartfiel; K- H. Hillmann. Stichwort Werbung.

[3] Vgl. auch: Werner Kroeber-Riel 1984: Strategie und Technik der Werbung. Stuttgart; R. Seyffert 1929: Allgemeine Werbelehre. Stuttgart.

2. Wirkungsstufe	Verstehen der Werbebotschaft (also Verarbeiten der Werbeaussage, Markenkenntnis, Produktwissen usw.)	Empfangen heißt noch lange nicht verstanden.
3. Wirkungsstufe	Einstellung, Image, Kaufabsicht	Verstanden heißt noch lange nicht einverstanden.
4. Wirkungsstufe	Handlung (z.B. Kauf, Probierkauf)	Einverstanden heißt noch lange nicht getan
5. Wirkungsstufe	Handlungswiederholung (Wiederkauf) auf Grund von Erinnerung und Präferenz.	Getan heißt noch lange nicht dabeigeblieben

Ähnliche Modelle der Hierarchisierung von Werbewirkung können bis ins Jahr 1896 zurückverfolgt werden. Solche Modelle gehen davon aus, daß das Ziel der Werbewirkung in einer Einstellungsänderung der Rezipienten gegenüber einem Produkt oder einer Marke liegt. Der erste Präsident der US-amerikanischen Association of National Advertisers, Lewis, empfahl den Werbetreibenden im Jahr 1896 in diesem Sinne: „to capture attention, to maintain interest and to create desire."[1]

Für uns interessant sind die Merksprüche in obigem Modell. Geht man davon aus, daß die Werbung sich an ein Massenpublikum, an ein disperses, d.h. räumlich verstreutes Publikum richtet, legt dieses Modell nahe, daß es unmöglich ist, bei allen Rezipienten dieselben Wirkungen zu erreichen. Man muß also anfangen, die intendierten Wirkungen einzuschränken, ein Zielpublikum definieren, sich entscheiden, ob mehr Wert auf eine Imagesteigerung, auf die Kaufhandlung oder auf die Markenkenntnis gelegt wird etc.. Wir gehen deshalb davon aus, daß die Werbung nicht in erster Linie versucht, das Konsumentenverhalten zu beeinflussen. In erster Linie versucht sie ihrem Auftrag durch *Positionierung* gerecht zu werden. Die Rezipienten sollen sich zunächst ein Bild von der Besonderheit der beworbenen Marke machen. Dabei bedient sich die Werbung alter Kulturtechniken. Das Lesen von Bildern und bis zu einem gewissen Grade auch das Schönfinden von Bildern hängen von erlerntem Wissen ab. In einer bilderlosen Kultur hätte sich die Werbung, wie wir sie heute kennen, nicht entwickeln können. Da aber Bilder und das Entziffern bzw. Verstehen von Bildern zu unserem Kulturerbe gehören, kann man davon ausgehen, daß Werbung als Kommunikation in und mit Bildern funktionieren kann. Um bestimmte Produkte als besonders darzustel-

[1]Zitiert nach: H. Jacobi 1963: Werbepsychologie. Ganzheits- und gestaltpsychologische Grundlagen der Werbung. Wiesbaden, S. 64.

len, bezieht sie sich auf die Vorstellungsinhalte ihrer Rezipienten, in der die Marke mit anderen Vorstellungsinhalten verbunden bzw. positioniert wird. Die Phantasie der Rezipienten ist dabei die Wirklichkeit, auf die sich die Werbung bezieht. Werbung versucht, den ihr anvertrauten Produkten eine Identität als Marke zu verschaffen. Das Mittel dazu ist Distinktion, also Abgrenzung gegenüber anderen Produkten bzw. Marken durch Anbindung der Marke an bestimmte Vorstellungsinhalte, die mit der Marke an sich nichts zu tun haben müssen. Al Ries und Jack Trout behaupten, das Positionierungskonzept (Positioning) im Jahr 1972 erfunden zu haben. Sie definieren:

„Positioning beginnt mit einem Produkt. Einem Stück Ware, einer Dienstleistung, einer Firma, einer Institution oder sogar einer Person. Vielleicht mit Ihnen selbst. Positioning ist aber nicht das, was man mit einem Produkt tut. Positioning ist vielmehr das, was man in den Köpfen der Adressaten anstellt. das heißt, man plaziert, positioniert ein Produkt in den Köpfen der potentiellen Kunden." (Al Ries et. al. 1986, a. a. O., S. 19)

Werner Kroeber-Riel definiert Positionierung ähnlich:

„Es geht bei der Positionierung durch die Werbung darum, der Marke durch die Marktkommunikation in der subjektiven Wahrnehmung der Abnehmer eine solche Position zu verschaffen, daß sie den Idealvorstellungen der Konsumenten nahekommt und den Konkurrenzpositionen fernbleibt." (Kroeber-Riel, a. a. O., S. 46)

Die Bemühungen Kroeber-Riels und Ries und Trouts sind als Anleitungen für die Werbung zu verstehen. Warum gehen wir davon aus, daß die Idee der Positionierung nicht neu ist? Die Werbung ist ein Bereich ökonomischen Handelns, der so gut wie gar nicht auf gesichertes Expertenwissen zurückgreifen kann. Ein Werbepraktiker umschreibt dies mit einem Gleichnis:

„Ein Mann kommt zum Arzt und meint, daß er es „an der Galle" habe. Der untersucht den Patienten und stellt fest, daß es die Niere ist, die schmerzt, vielleicht Nierenbeckenentzündung. Es ist die Galle, beharrt der Mann stur. Ich möchte, daß sie mich an der Galle behandeln. Als der Arzt sich weigert, erklärt ihm der Patient: Es ist schließlich mein Körper und mein Geld, und deswegen kann ich verlangen, daß Sie tun, was ich verlange [...] Obwohl solche Beispiele unglaubhaft sind, spielen sie sich dennoch tagtäglich ab. Nicht beim Arzt, beim Mechaniker, beim Architekten oder Rechtsanwalt, aber in fast allen Vertriebs- und Verkaufsbüros [...] Immer dann, wenn Marketing-Fachleute und Kommu-

nikations-Experten aus Unternehmen und Agenturen auf diejenigen treffen, die im Unternehmen „das Sagen" haben und natürlich über das Geld verfügen.[1]

Über Werbung und Wetter reden alle mit heißt, daß alle es besser wissen als die Werber. Das liegt daran, daß es für die Werbung kein gesichertes Expertenwissen gibt[2]. In der Werbung arbeiten zwar Grafik/Designer und Fotografen, die über eine Ausbildung verfügen; die strategischen, konzeptionierenden Tätigkeiten wie Texter, Kreativdirektor, Artdirektor, Kontakter sind jedoch Berufe, für die man keine Ausbildung, sondern Erfahrung in der Branche und bestimmte Fähigkeiten, die meistens mit dem Stichwort *Kreativität* umschrieben werden, braucht. Daß die Werbung über kein gesichertes Expertenwissen verfügt, liegt aber wiederum an der Werbung, deren ehrgeiziges Ziel darin besteht, immer wieder neu und tagesaktuell zu sein und sich dabei auf ihre eigene Kreativität zu beziehen, sich sozusagen immer wieder an ihren eigenen Haaren aus dem Sumpf zu ziehen. Um ihre Kreativitätsnormen zu erfüllen, muß sich die Werbung jeden Tag neu erfinden. Die Werbung muß nicht zuletzt Werbung für ihre Dienstleistung machen. Dabei versuchen sich die verschiedenen Agenturen zu übertrumpfen, indem sie auf das angeblich Neueste vom Neuen an Werbetheorie und Werbeideologien zurückgreifen. Es kommt in der Werbung offenbar niemandem in den Sinn, daß die Probleme, mit denen man sich heute herumschlägt, die Probleme sind, mit denen sich die Werbung auch gestern herumgeschlagen hat. Ries und Trout und Kroeber-Riel berufen sich bei ihren Erkenntnissen über Positionierung auf die ständig steigende Informationsflut. Diese neue Informationsflut mache ihr Konzept notwendig. *Informationsflut* ist aber ein relativer Terminus. Seit der Erfindung des Buchdrucks steigt die Informationsflut unaufhörlich an. Schon die Werber des ausgehenden 19. Jahrhunderts mußten sich mit einer ständig steigenden Menge an Werbung und Streumedien, wie Magazinen etc. auseinandersetzen. Es ist zu vermuten, daß man in der Werbung gar nicht an Theorie und Geschichte der Werbung interessiert ist, weil man dann Werbung nicht tagtäglich neu erfinden bzw. definieren könnte, um sich für Werbungtreibende interessant zu machen. Die Werbung wäre ihres ureigensten Hokus Pokus beraubt und entzaubert.

Grundsätzlich meint *Positionierung* in der Werbung das, was man in der Soziologie unter Distinktion versteht. Bereits Thorstein Veblen (1899), der sich mit den Prestigemitteln und -normen seiner Zeit auseinandersetzte, bezeichnet diese als „Selbstreklame"[3], bei der es auf die Demonstration von Unterschieden ankommt:

[1] Werben und Verkaufen (w&v) 30/87, S. 41. Zit. nach: F. Nerdinger 1990, a. a. O., S. 136.
[2] Vgl. F. Nerdinger 1990: Lebenswelt Werbung, ebd., S. 137
[3] Thorstein Veblen, a. a. O., S. 182 f.

„Die subtilen Unterschiede zwischen den verschiedenen Mitteln der Selbstreklame stellen einen Bestandteil jeder hochentwickelten und vom Geld geprägten Kultur dar."(Veblen, ebd., S. 183)

Im sozialen Raum versuchen Personen, ihren wirklichen oder angestrebten Status zu demonstrieren, indem sie Selbstreklame betreiben. Die Mitglieder einer sozialen Schicht definieren sich nach Pierre Bourdieu[1] sowohl über ihr Wahrgenommensein wie über ihr Sein. Die Vorstellung, die Personen durch ihre Eigenschaften und Praktiken hervorrufen, ist Bestandteil ihrer Wirklichkeit. Genauso verhält es sich mit Marken, die eine durch die Werbung vermittelte Vorstellung hervorrufen, die Bestandteil ihrer Wirklichkeit wird. Um Produkte zu positionieren, bedient sich die Werbung alter Kulturtechniken, wie z.b. der Einsetzung von Bildern als Lehrmittel.

Werbung wird hier als theoretisches Konstrukt, als eine Vorstellung von Kommunikationswirkung mit evtl. sich widersprechenden Inhalten verstanden. Wir gehen davon aus, daß sich das Phänomen in seiner Gänze nicht abbilden läßt, noch sich direkt auf einen beobachtbaren Sachverhalt zurückführen läßt. Um die Auseinandersetzungen um Werbung verständlich zu machen, müssen unter dem Begriff Werbung verschiedene Beobachtungen sinnvoll aufeinander bezogen werden. Es geht hier darum, die **Hintergründe** der Diskussion um Werbung deutlich zu machen. Diese Beobachtungen beziehen sich auf:

• *Bilder.* Bilder werden von der Werbung aus zwei Gründen angefertigt: Erstens sollen sie gefallen, zweitens sollen sie etwas vermitteln. Durch Bilder, die gefallen, soll also etwas gelernt werden. Wenn grundsätzlich klar ist, daß durch Bilder etwas gelernt wird, dann kann man *Impact* und *Resonanz* von Reklamebildern, also den markengestützten Recall nach Durchblättern einer Zeitschrift, den Kaufanreiz und die Wissensvermittlung über die Marke, messen. Wir beschäftigen uns hier mit der Betrachtung der Kulturtechniken, die der Werbung zugrunde liegen.

• *Marken.* Die Werbung versucht, bestimmte Produkte zu positionieren, das heißt, sie versucht diese Produkte zu einer Marke, also zu etwas Besonderem, was man sich merken kann, zu machen. Der Markengedanke ist der ideologisch/strategische Kern der Werbung. Hier werden die Besonderheiten der werblichen Kommunikation geklärt, also z.B. die Frage, welche Strategien die Marke am besten positionieren. Da die Werbung über kein gesichertes Expertenwissen verfügt, sind hier ideologischen Ansichten Tor und Tür geöffnet.

[1]Pierre Bourdieu 1988: Die feinen Unterschiede. Kritik der gesellschaftlichen Urteilskraft. (zuerst 1979) Frankfurt/M., S. 754.

- *Massenkommunikation.* Die Kanäle, über die die Werbung versucht, ihre Wirkung zu entfalten, sind die Kanäle der Massenkommunikation. Hier läßt sich zeigen, daß nicht-totalitäre Propaganda, also pluralistische Werbung, nicht manipuliert und daß ihre Wirkung abhängig ist von den verschiedensten Faktoren im gesellschaftlichen Umfeld der Rezipienten. Darüber hinaus stellt sich hier die Frage nach dem Verhältnis von Massenmedien zur Realität.

- *Sozialen Wandel.* Werbung versucht tagesaktuell zu sein, bedeutet, daß sie sich an sozialen Wandel ankoppelt. Das ergibt sich aus den Geboten des modernen Marketing. Um die Absetzbarkeit von Produkten oder Ideen (bzw. Images) zu gewährleisten, muß sich die Werbung an Wünschen, Bedürfnissen und Vorstellungen der Rezipienten orientieren. Diese unterliegen jedoch Einflüssen des sozialen Wandels. Bereits vor der Entstehung des modernen Marketings (als Folge der Weltwirtschaftskrise Ende der zwanziger Jahre) versuchte sich die Werbung eher intuitiv an den Vorstellungen ihrer Rezipienten (Zielgruppe) zu orientieren, um eine Marke oder ein Image in der Vorstellungswelt dieser Rezipienten zu positionieren.

- *die Ideengeschichte der Werbung.* Im zweiten Teil der Untersuchung stellen wir die Frage, wie sich die Anzeigen- und Plakatwerbung entwickelt hat. Dabei beziehen wir uns im wesentlichen auf die Geschichte der Werbung, seit es Werbeagenturen gibt, also seit Mitte des letzten Jahrhunderts, in Deutschland und den USA. Die hier verfolgte Geschichte der Werbung ist die Geschichte der Ideen in der Werbung, sie bezieht sich auf die Vorstellungen, die der Entwicklung und Weiterentwicklung bestimmter Werbestrategien zugrunde liegen. Wir versuchen zu zeigen, daß der Gedanke, auf den sich alle Werbestrategien beziehen, der Gedanke der distinktiven Positionierung einer Idee oder einer Marke ist.

Die Werbung hat sich in den USA anders entwickelt als in Deutschland. Bis die Werbeagenturen in Deutschland nach amerikanischem Vorbild arbeiteten, seit Ende der zwanziger Jahre, war in Deutschland eine Plakatkunst vom Inseratenwesen, das von Annoncen-Expeditionen verwaltet wurde, getrennt. In den USA entwickelte sich die Werbung wesentlich aus einem expandierenden Markt für *patent medicines*, die man als Gebräue mit hohem Anteil an Beruhigungs- oder Aufputschmitteln definieren kann. Trotz der unterschiedlichen Entwicklung in beiden Ländern ist die Grundidee der Werbung, die Positionierung einer Marke in der Vorstellung der Rezipienten, gleich, wobei man schon lange eine *Informationsüberflutung* feststellt.

Eine umfassende Darstellung der Geschichte der Werbung existiert weder für die Entwicklung der Werbung in Deutschland, noch für die Entwicklung in den

USA. David Reed (1987), der ein US-amerikanisches Magazin des vorigen Jahrhunderts auf die Entwicklung der Werbung hin untersucht hat, stellt fest:

„The study of magazine advertising is one of those areas of academia which can, at best, be described as underdeveloped." (Reed, a. a. O., S. 20)

Für die USA existieren einige überblicksartige Darstellungen der Entwicklung der Werbung, z.B. für einen bestimmten zeitlichen Abschnitt Roland Marchands *Advertising the American Dream* (a a. O.), überblicksartige Darstellungen sind Daniel Popes (1983) *The Making of Modern Advertising*[1], und Stephan Foxs (1984) *The Mirror Makers*[2]. Fox Quellen sind neben Praktikerzeitschriften, wie z.B. *Printer's Ink*, die 1888 gegründet wurde, *oder Advertising Age*, gegründet Ende der zwanziger Jahre, auch teilweise unveröffentlichte Manuskripte der Werbeschaffenden. Für unsere Zwecke, die Nachzeichnung einer Ideengeschichte der Werbung in den USA, ist sein Material am brauchbarsten.

Die Geschichte der Werbung in Deutschland läßt sich zunächst in den Bereich der Zeitungswissenschaften, genauer in die Verlagsgeschichte, einfügen. Das liegt an dem Pachtsystem im deutschen Inseratenwesen, das Rudolf Mosse (1843-1920) nach französischem Vorbild einführte. Mosse pachtete den gesamten Anzeigenteil einer Zeitung (seit 1867 z. B. den Anzeigenteil des Kladderadatsch) und trat so als Anbieter von eigenem Anzeigenraum und nicht als Vermittler von Anzeigenraum auf. Hier liegt der Hauptgrund, warum sich die Werbung in Deutschland bis Ende der zwanziger Jahre in Deutschland anders entwickelte als in den USA. Die Annoncen-Expeditionen entwickelten sich nicht zu untereinander konkurrierenden Vermittlungs- und Beratungsinstanzen, sondern zu Verlagen. Die Gestaltung der Anzeigen oblag den Werbungtreibenden. Das *Plakatwesen* in Deutschland war demgegenüber ein Bereich der Gebrauchskunst. Die bekannten deutschen Plakatschöpfer, wie z.B. Ludwig Hohlwein und Lucian Bernhard, waren nebenher auch Designer und Einrichter von Hotels, Schiffen etc.. Die Künstlerplakate fanden schnell Liebhaber, die eine „Philologie" des Plakates etablierten. Hier ist vor allem an den Sammler Hans Sachs (1881-1974) gedacht, der 1904 einen Verein der Plakatfreunde gründete, die eine Zeitschrift (seit 1910: Das Plakat) über Plakate und Plakatkünstler ins Leben rief[3]. Werbeplakate wurden also als vornehmer eingeschätzt als Werbeanzeigen.

[1]Daniel Pope 1983: The Making of Modern Advertising. New York.
[2]Stephan Fox 1984: The Mirror Makers. New York.
[3]Vgl. Klaus Popitz: Von Plakatsammlern und Plakatsammlungen;
René Grohnert: Hans Sachs- der Plakatfreund. Ein außergewöhnliches Leben 1881- 1974.

Der Gewinn unserer Methode, des Vergleichs der Entwicklung in Deutschland und den USA, ist ein deutlicherer Blick auf das „Wesen" der Werbung, das bei vergleichender Darstellung besser zutage tritt als bei der Konzentration auf die Entwicklung in einem Land. Der Ideengeschichte der Werbung entsprechen organisationelle Entwicklungen in der Werbeagentur, z.B. die Entwicklung der Kompetenzverteilungen in Entscheidungsprozessen. So hat sich z.b. zu Beginn der sechziger Jahre, als ein Aspekt der *kreativen Revolution* der Werbung in den USA, die Position des Art-Directors, so wie wir sie heute kennen, erst herausgebildet.

Um zu demonstrieren, was sich in den Werbestrategien im Laufe der Geschichte ändert bzw. was früher schon einmal da gewesen ist, greifen wir auf Reklamebilder zurück. Die Bilder illustrieren die Ideengeschichte und zeigen die Innovationen der Werbung. Die Auswahl der Bilder der Werbung bezieht ihre Plausibilität daher, daß überwiegend herausragende Beispiele der „Reklamekunst" im Plakat- und im Anzeigenwesen ausgewählt wurden.

Im dritten Teil schließlich geht es um die Bewertung von Werbung, die sich in den Kulturwissenschaften zwischen zwei Polen bewegt: Entweder wird Werbung als Manipulation oder Deformation des Rollenverhaltens verteufelt (z.B. Goffman 1976; Debord 1978), oder sie wird als ästhetisches Spiel und Veschönerung der Welt (R. Kloepfer et. al. 1991, S. J. Schmidt 1991/ 1992) gelobt. Hier werden die Gründe für diese unterschiedlichen Bewertungen gesucht. Wir ordnen uns keinem der beiden Extreme zu, wir halten Werbung weder für Manipulation, noch sehen wir in der Entwicklung der Werbung eine Ästhetisierung

Beide in: Kunst Kommerz Visionen. Deutsche Plakate 1888- 1933. Katalog zur Ausstellung im Deutschen Historischen Museum 1992. Hg.: Hellmut Rademacher; René Grohnert. Berlin 1992.

2 Überlegungen zur Methode

Um Werbung zu untersuchen, benötigt man ein Modell oder eine Theorie, die die Beobachtungen anleitet. Umberto Eco muß zugestimmt werden, wenn er sagt:

„Wir glauben, daß man keine theoretische Untersuchung durchführen kann, ohne den Mut zu haben, eine Theorie- und folglich ein elementares Modell als Leitfaden für die folgenden Überlegungen vorzuschlagen."(Eco, a. a. O., S. 18)

Die Überlegungen zur Methode beginnen hier mit einer Abgrenzung: Wir versuchen zu zeigen, daß die Semiotik, die herkömmliche Methode zur Untersuchung von Werbung[1], nicht besonders geeignet ist, visuelle Kommunikation -als solche kann man Werbung verstehen- zu analysieren. Werbung ist ein Teil unserer Kultur, und Werbung ist Kommunikation. Die Semiotik untersucht Kultur als Kommunikation. Dabei versucht sie keinen Unterschied zwischen visueller Kommunikation und verbaler Kommunikation zu machen. Als Einstieg in die Überlegungen zur Methode eignet sich die Semiotik, weil sie so gut wie keine Voraussetzungen braucht, um Kultur als Kommunikation zu erklären. In die Grundgedanken der Semiotik steigt man am besten über die Informationstheorie ein. (Vgl. Eco, ebd., S. 52ff.) Information wird analog zur Entropieformel definiert als:

$$H = N \log_2 h$$

H= Information
N= Anzahl der Wahlen
h= Anzahl der Signale an der
Quelle

Die Information einer Botschaft impliziert also N Wahlen unter h Symbolen.

Wenn das Wahrscheinlichkeitssystem für die Auswahl von Signalen an der Quelle ausschließlich auf binären Wahlen zwischen gleich verteilten und gleich wahrscheinlichen Signalen beruht und die Anzahl der Signale sehr hoch ist, dann ist zwischen ihnen eine astronomische Zahl von Kombinationen möglich. Eine Botschaft, die sich so zusammensetzt, ist zwar sehr informativ, für die Informationsübertragung ist sie jedoch nicht zu gebrauchen, da die Anzahl der binären Wahlen zuviel Energie verbraucht.

[1]Vgl. z.B: R. Barthes 1987, a. a. O., Eco 1988, a .a. O..
P. W. Langner 1985: Strukturelle Analyse verbal-visueller Textkonstitutionen in der Anzeigenwerbung. Frankfurt/M..
Judith Williamson (1978), a. a. O.

Die Größe Information beruht auf einer Meßvorschrift[1] und wird in Bits gemessen: Wieviel Alternativentscheidungen sind nötig, um aus einem gegebenen Repertoire an Signalen (die jetzt nicht mehr gleich verteilt sein müssen) ein bestimmtes Element herauszufiltern? Wenn eine Nachricht aus N Elementen besteht, die aus einem Repertoire von n Zeichen mit der Wahrscheinlichkeit des Zeichenvorkommens von p_i stammen, dann ist die Information in Bits:

$$H = N \sum_{i=1} p_i \log_2 p_i$$

Information und Entropie bezeichnen einen Gleichverteilungszustand, auf den die Elemente eines Systems hinstreben. Banal ausgedrückt: die größte Unordnung (Entropie) enthält die meiste Information. Wenn das Wahrscheinlichkeitssystem für die Auswahl von Symbolen an der Quelle ausschließlich auf binären Wahlen zwischen gleich verteilten und gleich wahrscheinlichen Signalen beruht und die Anzahl der Signale hoch ist, dann ist zwischen ihnen eine astronomische Anzahl von Kombinationen möglich. Information ist definiert als das Maß einer Wahlmöglichkeit bei der Selektion einer Botschaft. Sie mißt eine Situation von gleicher Wahrscheinlichkeit und Distribution (=Entropie), die an der Quelle besteht.

Diejenige Nachricht ist die originalste (informativste) bzw. die Nachricht mit der höchsten Entropie, in der gilt:

$$\sum_{i=1} p_i \log_2 p_i = n \, p \log_2 p$$

Diese Nachricht läßt keinen Platz für Hintergrundrauschen. Die Sendekapazität ist voll ausgelastet. Auf einem Schwarz/Weiß-Fernseher kann man sich diese Nachricht als beständiges Rauschen von Grautönen vorstellen. Nachrichten ohne Platz für Hintergrundrauschen sind für menschliche Kommunikation nicht brauchbar, da kein Platz für einen Code vorhanden ist. Der Code schränkt das System der Gleichverteilung durch Redundanzen ein und stellt so ein System von Wiederholungen her, das bestimmte Symbolkombinationen ausschließt. Nach Eco ist dies die enge, syntaktische Definition des Codes. Daneben gibt es noch die weiter gefaßte semantische Definition des Codes, wonach jedes Symbol etwas Bestimmtes bedeutet. Ein Code wählt also auf eine syntaktische Art und Weise bestimmte kombinierbare Elemente aus, die dann eine semantische Funktion erfüllen bzw. eine Bedeutung haben.

[1]Herbert W. Franke 1974: Phänomen Kunst. Köln, S. 53.

Ein Code kommt durch Redundanz (Überlappung) der Elemente zustande. Die Redundanz ist das statistische Maß für das, was zuviel gesendet wird. Formal ausgedrückt ist der Code der komplementäre Wert zur relativen Information (**H rel**). Es gilt:

$$H_{rel} = \frac{H_1}{H_{max}}$$

H1 bezieht sich auf den Informationswert einer Nachricht, deren relative Information bestimmt wird. **Hmax** stellt den maximal möglichen Informationswert dieser Nachricht dar. Für die Redundanz **R** von **H1** folgt daraus:

$$R_{H1} = 1 - \frac{H_1}{H_{max}}$$

Diese Größe variiert zwischen eins und null. Sie ist gleich null, wenn **H1=H max**, sie tendiert gegen eins, wenn **H1< Hmax**, wenn also viele Signale verschwendet werden. Wahrnehmbare Gestalten beruhen so auf einem Code, der seinerseits Redundanz voraussetzt.

Für die linguistisch/strukturalistisch orientierte Semiotik (de Saussure, Levi Strauss) ist die Struktur der Sprache ein System, in dem jeder Wert (Zeichen) durch Positionen und Differenzen bestimmt wird und dieser Wert nur dann in Erscheinung tritt, wenn man verschiedene Phänomene durch Rückführung auf dasselbe Bezugssystem miteinander vergleicht (vgl. Eco, ebd., S. 62). Aus diesem Zusammenhang ergibt sich die Vorstellung, daß kulturellen Prozessen Systeme zugrundeliegen, die analog der Sprache gesehen werden können.

Im Gegensatz zu z.B. Levi-Strauss geht Eco davon aus, daß die Semiotik eine autonome Disziplin ist, die Kommunikationstatbestände durch die Entwicklung autonomer Kategorien erklärt. Er will hier die Semiotik von der Linguistik abgrenzen. Die Kategorien *Code* und *Botschaft* umfassen zwar die Phänomene, die von Linguisten als *langue* und *parole* bezeichnet werden, beschränken sich aber nicht auf sie; visuelle Kommunikation semiotisch zu interpretieren, emanzipiert also die Semiotik von der Linguistik. Eco grenzt sich in seinem Verständnis von ikonischen Zeichen von der Vorstellung Morris (1946) ab, die besagt, daß ein ikonisches Zeichen einige Eigenschaften des dargestellten Gegenstandes besitzt (vgl. Eco, ebd., S. 200). Eco zeigt, daß ikonische Zeichen einige Bedingungen der Wahrnehmung des Gegenstandes wiedergeben, aber erst nachdem diese aufgrund von Erkennungscodes selektiert und aufgrund von graphischen Konventionen erläutert worden sind. So können ikonische Zeichen Synästhesien auslösen, weil

man den abgebildeten Gegenstand so sieht, wie er in Wirklichkeit existiert. Man selektioniert die grundlegenden Aspekte des Wahrgenommen durch bestimmte Erkennungscodes. So wird ein Zebra als Zebra erkannt, nicht weil seine Silhouette der eines Maultiers ähnelt, sondern wegen der Streifen, die es von Maultieren unterscheiden.

Eco zeigt, daß ikonische Codes, wenn es sie gibt, schwache Codes sind:

> „Die Zeichen der Zeichnung sind also keine Gliederungselemente, die den Sprachphänomenen entsprechen, weil sie keinen Oppositions- und Stellenwert haben, weil sie nicht durch die Tatsache, daß sie erscheinen oder nicht erscheinen, bedeuten; sie können Kontextbedeutung annehmen (Punkt= Auge, wenn der Punkt innerhalb einer mandelförmigen Form erscheint) und haben keine Bedeutung für sich selbst, sie bilden aber kein System von starren Differenzen, wodurch ein Punkt zu einer geraden Linie oder zu einem Kreis in Bedeutungsopposition stünde." (Eco, ebd., S. 217)

Hierzu kann man ein Beispiel geben: In Datennetzen, wie z.B. Internet, wird hauptsächlich textuell kommuniziert. Um den Texten oder bestimmten Textpassagen eine gestalthaft emotionale Bedeutung zu geben, verwendet man sog. *Emoticons* (von Emotion und Icon), die sich aus den Zeichen Doppelpunkt (=Augen), Strich (=Nase), Klammer (=Mund) zusammensetzen. Von der Seite her gesehen ergibt sich ein "lachendes Gesicht": :-)

Eco will zeigen, daß die ikonischen Zeichen konventionell sind, d.h., daß sie nicht die Eigenschaften der Sache besitzen, sondern einige Erfahrungsbedingungen nach einem Code umschreiben. Aber sind ikonische Zeichen analysierbar wie die Codes der Sprache? Eines der wichtigsten Ergebnisse der Linguistik ist nach Eco, analogische Modelle ausgeschaltet zu haben und digitale (Zerlegung einer Botschaft in diskrete Elemente, die in binären Wahlen codiert werden können) Codes für die Sprache gefunden zu haben. Nach Eco kann man nicht von analogischem *Code*, sondern nur von analogischem *Modell* sprechen. Wenn man, wie beim digitalen Code, bestimmt, daß eine diskrete Einheit einer anderen Einheit entsprechen soll, dann setzt man eine bestimmte Konvention voraus. Wenn allerdings eine Einheit einer anderen Einheit entspricht, indem sie ihr ähnlich ist, dann legt man diese Entsprechung aufgrund einer vorhergehenden Ähnlichkeit fest. Diese Ähnlichkeit hängt dann nicht von der Konvention ab, sondern begründet sie. Wenn das so wäre, dann könnte man vielleicht die Erscheinungen auf „Urphänomene" zurückführen. Den Mangel eines analogischen Modells sieht Eco dementsprechend darin, daß man nicht in der Lage ist, es zu erklären, weil man es nicht erzeugt hat. Genau das will jedoch die semiotische Forschung: Ihr Ziel be-

steht mit Eco darin zu beweisen, daß die Grundlagen der Kommunikation (bildlicher und verbaler Art) konventionell sind. Wenn der Semiotik das nicht gelingt, dann ist sie tatsächlich nur eine Ausdehnung der Linguistik auf sprachähnliche Phänomene. Nach dem Modell, das den semiotischen Vorstellungen zugrundeliegt, kann die Konventionalität der ikonischen Zeichen aber nur dann bewiesen werden, wenn gezeigt wird, daß sie digital sind:

„Folglich muß man feststellen, daß alle vorhergehenden Überlegungen über die Konventionalität der ikonischen Zeichen keinen Sinn haben, solange nicht bewiesen ist, daß die ikonischen Zeichen Botschaften sind, die auf digitalen Codes beruhen." (Eco, ebd., S. 223)

Das gelingt Eco unseres Erachtens nicht: Er geht davon aus, daß es genügt, wenn man zeigt, daß alle ikonischen Codes theoretisch auf eine digitale Struktur zurückgeführt werden können, auch wenn man sie in der Praxis nicht immer als solche analysieren kann. Das ist möglich: In der Form von Aktionspotentialen auf Nervenbahnen werden sämtliche Reize, die das Auge treffen, auf der Nervenbahn binär (positiv oder negativ elektrisch geladen) codiert. Der Kybernetiker Heinz v. Foerster (1984) bezeichnet in diesem Zusammenhang die Sprache des Nervensystems als „Klick Klick". Die Erregungszustände der Nervenzelle codieren allerdings nur die Intensität, aber nicht die Natur der Erregungsursache: „Codiert wird nur: So und so viel an dieser Stelle meines Körpers, nicht was."[1] Mit dieser Einschätzung geht auch Eco konform. Analogische Modelle strukturieren sich zwar nicht in binären Oppositionen, sie organisieren sich jedoch in Abstufungen, also nicht durch ja/nein sondern durch mehr/weniger. Mehr/weniger entspricht jedoch einem Ähnlichkeitsverhältnis, diese Relation ist also analogisch. Somit kann man bildliche Kommunikation nicht sinnvoll semiotisch begreifen, weil sie nicht digitalisierbar und damit offenbar nicht konventionell ist.

Die Semiotik ist implizit eine Abbildungstheorie: Zeichen werden demnach im Bewußtsein so abgebildet, wie sie in „Wirklichkeit" sind. Eco stellt in seiner Klassifizierung von ikonischen Codes den Wahrnehmungscode als den, den anderen Codes übergeordneten, Code für Bildwahrnehmung dar. Er schreibt über die Wahrnehmungscodes: „Sie werden von der Wahrnehmungspsychologie untersucht. Sie bestimmen die Bedingungen für eine ausreichende Wahrnehmung." (Eco, a. a. O., S. 246) Die ikonischen Codes basieren auf wahrnehmbaren Elementen, die aufgrund von Übertragungscodes realisiert werden. Sie werden dann weiter untergliedert in Figuren, Zeichen und Aussagen. Bezeichnenderweise geht

[1] Heinz v. Foerster 1984: Erkenntnistheorien und Selbsterkenntnis. In: Siegfried J. Schmidt 1987 (Hg.): Der Diskurs des Radikalen Konstruktivismus (Bd.1). Frankfurt/M., S. 139.

es in den Reklameanalysen, die Eco durchführt, explizit nicht um die Codifizierung von ikonischen Zeichen. Eco führt auch keine semiotische Analyse der Reklamen durch, sondern eine rhetorische Analyse. Ihm geht es also nicht darum aufzuzeigen, wie die Reklame tatsächlich aufgebaut *ist*, sondern darum, wie sie ihre Überzeugungskraft entfaltet, er untersucht also die rhetorische Wirkweise, rhetorische Figuren etc. in den Reklamen. Damit unterscheidet er sich von allerhand semiotischen Analysen, die tatsächlich versuchen, ein Bild semiotisch zu analysieren und es dabei auseinandernehmen, was dem ganzheitlichen Charakter von Bildern widerspricht. Eco unterteilt seine Reklameanalysen in einen denotativen Teil und einen konnotativen Teil. Dabei geht er offenbar davon aus, daß nicht jeder das sehen muß, was er sieht (Denotation), noch mit den Reklamen das verbinden muß, was er damit verbindet (Konnotation). Da die zu interpretierenden Bilder dem Text beigefügt sind, bleibt Ecos Analyse nachvollziehbar. Auch Ecos Ergebnis, bezogen auf die Gesamtheit der Werbung, kann zugestimmt werden. Er zeigt, daß sich die Reklamekommunikation notwendigerweise auf das den Rezipienten Bekannte bezieht, sich also größtenteils schon codifizierter Lösungen für ihre Aufgaben bedient. Das Ergebnis seiner Analyse formuliert Eco so:

„In diesem Fall würde eine Rhetorik der Reklame dazu dienen, illusionslos das Ausmaß zu definieren, in dem der Reklamefachmann, der sich einbildet, neue Ausdrucksformen zu erfinden, in Wirklichkeit von seiner eigenen Sprache gesprochen wird." (Eco, ebd., S. 291)

Dies kann man auf unsere Überlegungen zur von der Werbung immer wieder neu angestrebten Kreativität der Werbung in der Einleitung beziehen.

Mit Rückgriff auf Eco wurde gezeigt, wo die Skrupel bei der Anwendung der Semiotik auf visuelle Kommunikation liegen: Sie kreisen um das Problem der Wahrnehmung. Bilder verlangen eine ganzheitliche, gestalthafte Wahrnehmung. Die Imagery-Forschung[1], die sich mit dem Lernen durch Bilder beschäftigt, zeigt, daß bildliche Informationen schneller und einfacher verstanden werden als textuelle, da die Informationen erstens ganzheitlich und simultan aufgefaßt werden und zweitens weniger gedankliche Anstrengungen nötig sind, um die Information zu verstehen. Die Imagery Forschung stützt sich dabei auf Erkenntnisse der Hirnforschung, wonach die beiden Hälften des Großhirns bzw. Endhirns (*Telencephalon*) des Menschen unterschiedlich spezialisiert sind:

[1]Vgl. Michael Schenk 1990: Wirkungen der Werbekommunikation. Köln/Wien, S. 23 ff.

„Die rechte Hälfte ist zum Beispiel wichtig für musikalische Fähigkeiten, für die Leistung komplexe Bilder zu erkennen, sowie für das Ausdrücken und Wahrnehmen von Emotionen."[1]

Will die Werbung also durch Bilder und die Übermittlung von Emotionen überzeugen, werden diese Bilder überwiegend von der rechten Großhirnrindenhälfte verarbeitet. Was gesehen wurde, wird dann von der linken Hälfte ausgedrückt. Die beiden Großhirnhalbkugeln sind allerdings durch eine breite Nervenfaserplatte, den Balken (*Corpus callosum*) miteinander verbunden. Die Biologen H. Maturana und F. Varela[2] bringen bezüglich der Verarbeitung von Bildern ein Beispiel, das sich auf Personen bezieht, deren Balken durchtrennt ist. (Die Verbindung zwischen den Großhirnhalbkugeln, der Balken bzw. *Corpus callosum* wird bei extremen Fällen von Epilepsie durchtrennt.) Im Labor hat man dann die Möglichkeit, mit jeweils einer der Hälften zu kommunizieren:

„Wird [...] der Rechten-Hemisphären-Person das Bild einer schönen nackten Frau vorgeführt, wird die Versuchsperson erröten oder Zeichen von Verlegenheit zeigen. Sie wird jedoch nicht erklären können, was geschehen ist. So sagt sie vielleicht nur (wie tatsächlich geschehen): „He Doktor, da haben sie aber einen schlimmen Apparat". Hier ist folgendes geschehen: Das Bild wurde der rechten Hemisphäre präsentiert, der Patient antwortet auf unsere Fragen aber über die linke Hemisphäre, die als einzige Sprache erzeugen kann und die das Bild nicht „gesehen" hat. Alles, was die linke Gehirnhälfte tun kann, ist auf eine Weise zu antworten, die sich aus ihrer Verbindung mit dem Rest des Nervensystems und des Körpers ergibt. Dort finden die Aktivitäten von Erröten und Verlegenheit statt, die durch die rechte Gehirnhälfte erzeugt wurden. „Da haben sie aber einen schlimmen Apparat" ist die Weise, auf der der Patient über seine linke Hemisphäre erzeugte emotionale Erregung verarbeitet." (Maturana et. al., ebd., S. 247f.)

Es darf jedoch nicht vergessen werden, daß die beiden Großhirnhälften durch umfangreiche Nervenbahnen miteinander verbunden sind. Nur mit einer Hemisphäre kommunizieren kann man im Normalfall natürlich nicht. Das Beispiel von Maturana und Varela zeigt allerdings, daß die Wahrnehmung von Bildern anders verläuft als deren sprachliche Verarbeitung. Weil die Semiotik den Unterschied

[1]Norman Geschwind 1987: Aufgabenteilung in der Großhirnrinde. In: Wahrnehmung und visuelles System. Heidelberg, S. 26.
[2]Vgl. Humberto Maturana, Francisico J. Varela 1987: Der Baum der Erkenntnis. Die biologischen Wurzeln des menschlichen Erkennes. Bern/München, S. 243 ff.

zwischen verbaler und visueller Kommunikation nicht genügend berücksichtigt, benötigen wir ein anderes Modell.

Wir versuchen, Werbung zunächst innerhalb einer verbal phänomenologisch orientierten Automatentheorie zu verstehen:

„Die Automatentheorie ist eine Metatheorie von Input-Output-Systemen mit Rückkopplung. Eine Metatheorie hat als Ziel eine Verallgemeinerung der Begriffe und Aussagen spezieller Theorien. Sie vereinigt mehrere bislang getrennte Theorien und sucht dadurch ein effizienteres Werkzeug für den Forscher zu liefern. Das grundlegende Denkschema entspricht dabei vollkommen dem wissenschaftlichen Alltagsdenken: Etwas wirkt ein („Eingabe"), es entstehen Ergebnisse („Ausgabe"), und dieses Wirken ist durch allgemeine Bedingungen („Zustände") bestimmt. Diese Bedingungen werden durch die Einwirkung verändert und das Ergebnis beeinflußt die ursprünglichen Einwirkungen (Rückkopplung)."[1]

Die Werbung kann als System mit Eingabe gedacht werden, in dem Ergebnisse entstehen. Die Verwandlung des Inputs in einen Output hängt von allgemeinen Bedingungen (Zuständen) des Systems ab. Diese Zustände sind die wesentlichen Vorstellungsinhalte, Voraussetzungen und Tätigkeiten, die die Werbung ausmachen. Sie werden im ersten Teil untersucht.

Input der Werbung sind z.B. Aufträge der Wirtschaft, die wirtschaftliche Situation, die bereits existente Werbung, von der man sich absetzen will. Output sind Bilder, Spots, Werbetheorien etc.. Werbetheorien, die von Praktikern erarbeitet werden, können, genau wie die bereits existente Werbung, wieder als Input dienen (Rückkopplung). Die Werbung grenzt sich von anderen kulturellen Phänomenen, z.B. der Kunst, dem Journalismus, kurzum anderen Formen der Kommunikation, durch ihre spezifischen „Zustände", hier sagt man besser Konstrukte, ab. Zustände der Werbung können sein: eine spezifische Idee bei der Bildproduktion, besondere Ideen der Vermarktung (*Marken*), eine Kopplung an sozialen Wandel etc.. Es geht also zunächst um eine Beschreibung des Phänomens.

Ein Konstrukt *Werbung* zu rekonstruieren, kann zunächst als Konstruktion eines Idealtyps verstanden werden. Der Idealtyp ist eine insbesondere von Max Weber entwickelte Form der Erfassung komplexer sozialer Sachverhalte. Unter vorher gewählten Aspekten gelangt man unter Absehen von Zufälligkeiten durch die Zusammenstellung der wichtigsten Phänomene zu einer Abstraktion (=Idealtyp bzw.

[1]Johannes Gordesch 1990: Probleme formaler Modelle in den historischen Wissenschaften. (Historische Sozialforschung) o. O., S. 10.
Vgl. auch: Johannes Gordesch 1993: Interdisziplinarität von Methoden. In: J. Gordesch, H. Salzwedel (Hg.): Sozialwissenschaftliche Methoden. Frankfurt/M., S. 1- 24.

Urbild), die eine deskriptive und eine erklärende Funktion erfüllt: Zunächst wird ein allgemeiner Begriff geschaffen, vor dessen Hintergrund sich Besonderheiten des Einzelfalls etc. abheben können. Erklärende Funktion hat der Idealtyp, wenn an ihm die Wirklichkeit zur Verdeutlichung bestimmter bedeutsamer Bestandteile gemessen wird. Verstehen heißt für Weber in diesem Zusammenhang die „deutende Erfassung des [...] für den *reinen* Typus zu konstruierenden (idealtypischen) Sinnes oder Sinnzusammenhangs."[1] Die Konstruktion des Sinnzusammenhangs ist die Leistung des Verstehens. Die verstehende Soziologie versteht Sinn von vornherein als Sinn von Handlungen. Unterstellt wird also, daß Handlungen intentional sind. Die Wirtschaftswerbung kann so als sinnhaftes Handeln verstanden werden. Ein Beispiel: Fischhändler X malt ein Plakat, auf dem zu lesen steht, daß seine Heringe besonders frisch sind. Diese Handlung kann man als Werbung verstehen, wenn Werbung z.b. definiert ist als ein Sichabsetzenwollen von der Konkurrenz. Dies ist dann der subjektive Sinn der Handlung des Fischhändlers. *Werbung* ist hier ein idealtypischer Begriff, der gewonnen ist durch einseitige Steigerung bestimmter Züge des zu verstehenden Objekts (Der Fischhändler möchte sich von der Konkurrenz absetzen). Das Bildungskriterium für diesen Zug des zu verstehenden Objektes ist die Sinnadäquanz:

„Z.B. kann der Typus Unternehmerhandel sinnadäquat konstruiert sein (Maximierung des Geldgewinnstrebens), obwohl das empirisch beobachtete Unternehmerverhalten mehr oder weniger stark von diesem Typus abweicht."[2]

Die verstehende Soziologie versucht alle Arten sozialer Beziehungen und Gebilde auf ursprüngliche Geschehenselemente des Verhaltens Einzelner zurückzuführen. Dabei handelt es sich um einen methodologischen Individualismus, nicht um eine ontologische Theorie, in der nur Menschen und ihre Handlungen als wirklich gelten. Wir gehen hier davon aus, daß es nicht sinnvoll ist, Werbung gemäß des methodologischen Individualismus auf das Handeln Einzelner zurückzuführen. Die Sinnadäquanzen, die zu einem Typus Werbung führen können, sind untereinander nicht unbedingt sinnhaft verbunden. Das Ziel (der Sinn) von Werbung ist nicht notwendigerweise Absatzsteigerung, es kann auch Imagesteigerung und vielleicht nur l'art pour l'art sein. Der Werbung, wie wir sie heute kennen, liegt (zum Teil) vielleicht gar kein Sinn zugrunde. Es ist möglich, daß Werbung sich so verselbständigt hat, daß Unternehmen werben, nur weil andere Unterneh-

[1]Max Weber: Wirtschaft und Gesellschaft. Grundriß der verstehenden Soziologie. Tübingen 1972, S.4. Zitiert nach: Veit Michael Berger; Johannes Berger et. al. 1976: Einführung in die Gesellschaftstheorie. Gesellschaft, Wirtschaft und Staat bei Marx und Weber. Frankfurt/M., S. 94.
[2]Veit M. Baader et. al., ebd., S. 74.

men auch werben. Dafür spricht z.B. die Menge an austauschbarer Werbung[1], die einem möglichen Sinn von Werbung (als Markenunterscheidung) entgegensteht. Die Frage, die sich für uns stellt, lautet zunächst: Wie „denkt" die Werbung, d.h. wie entwickelt sie ihre Strategien, und worauf greift sie dabei zurück? Auf unterschiedliche Wahrnehmungs- und Denkmuster geht die von Josef Zelger vorgeschlagene *philosophische Kontextanalyse*, eine Methode zur Interpretation von Texten im weitesten Sinne, ein[2]. Diese Methode wurde als Beitrag zur Arbeitstagung Begriffsanalyse in Darmstadt 1986 konzipiert. Zelger geht davon aus, daß jeder „Text", darunter versteht er zu interpretierende menschliche Äußerungen generell, also z.B. auch ein Reklamebild oder die Werbung im allgemeinen, ein selektives Bild subjektiver Vorstellungen ist. Texte werden als „soziokulturelle Produkte des Menschen", die in einer gesellschaftlichen Umwelt entstanden sind, verstanden.

Josef Zelger unterscheidet zunächst zwischen inneren und äußeren Objekten, also zwischen Bewußtseinsinhalten und Dingen in der Wirklichkeit. Die äußeren Objekte werden im Hinblick auf die Fähigkeiten des Denkens und der Wahrnehmung eingeteilt in allgemeine (abstrakt reduzierbare) und besondere (konkret existierende) Objekte. Darüber hinaus werden sie in Entsprechung zum Denken (Hemisphärenmodell) in partikularistische Objekte (reduzierbar auf klar voneinander abgrenzbare Elemente) und holistische Objekte (nicht auf klar voneinander reduzierbare Elemente) unterteilt. Aus der Kreuztabulation dieser Eigenschaften von Objekten im Hinblick auf das Denken und Vorstellen ergibt sich folgendes Muster mit Beispielen für äußere Objekte[3]:

	HOLISTISCHE OBJ.	PARTIKARISTISCHE OBJ.
ALLGEMEINE Obj.	*Symbole, Mythen, Kunst, Weltanschauung*	*Begriffe Hypothesen, Modelle, Theorien*
BESONDERE Obj.	*Emotionale Situationen*	*Physische Gegenstände*

Die inneren Objekte, also die Vorstellungen von den äußeren Objekten, lassen sich nun in diese Tabelle einfügen. Sie sind als Vorstellungswelten zu verstehen.

[1]Werner Kroeber Riel 1991: Strategie und Technik der Werbung. Verhaltenswissenschaftliche Ansätze. Stuttgart., S. 50 ff..
[2]Josef Zelger 1986: Philosophische Kontextanalyse. In: M. Wilke et. al. (Hg.): Beiträge zur Begriffsanalyse. Vorträge der Arbeitstagung Begriffsanalyse. Darmstadt.
[3] Vgl. J. Zelger, ebd., S. 52 f.

	HOLISTISCHE OBJ.		PARTIKULARISTISCHE OBJ.
ALLGEMEINE Obj.	*Weltanschauung,* *Symbole,* *Mythen,*	**INNERE SPRACHL.** **AUSDRÜCKE**	*Begriffe,* *Modelle,* *Theorien*
	LEITBILDER **PHANTASIEN** **TRÄUME**	**ZIELE**	
BESONDERE Obj.	*Emotionale* *Situationen*	**WAHRNEHMUNGS-** **Bilder**	*Physische* *Gegenstände*

Innere und äußere Objekte sind nach Zelger zunächst auf zwei Arten gegeben. Erstens durch die Summe ihrer Erscheinungen (phänomenologische Auffassung), zweitens durch die Summe der Operationen, die man mit ihnen durchführen kann (operative Auffassung). Die Objektbereiche (innere und äußere) stehen so passiv und aktiv miteinander in Zusammenhang. Diesen Zusammenhang nennt Zelger Fähigkeiten (bei Zelger bezogen auf ein Individuum):

„Eine Fähigkeit fasse ich daher auf als passive Disposition des Ichs, das Informationen über die Veränderung eines Objektbereiches aufnehmen kann und als aktive Disposition des Ichs, das entsprechend einer bestimmten Wahrscheinlichkeitsverteilung Operationen zur Veränderung eines (anderen) Objektbereiches ausführen kann."(Zelger, ebd., S. 54)

Fähigkeiten sind damit Gewohnheiten oder Mechanismen, Instruktionen aufzunehmen und nach einer selektiven Eigenart durch aktive Veränderung innerer oder äußerer Objekte darauf zu reagieren. Texte sind die Produkte dieser Fähigkeiten, etwas in einer bestimmten Art und Weise zu sehen und darauf in einer bestimmten Art und Weise zu reagieren. Mit Hilfe dieses Modells lassen sich die Tätigkeiten bzw. Fähigkeiten der Werbung in ihrer Verschiedenartigkeit erfassen: Einer Agentur werden Informationen über Träume und Vorstellungen von Rezipienten als äußere Objekte, z.B. als Umfrageergebnisse, geliefert. Diese Informationen werden selektiv in sprachliche Ausdrücke der Agentur übersetzt. Daraufhin werden die inneren sprachlichen Ausdrücke der Agentur wieder in Symbole

oder Mythen umgewandelt, bzw. ein physischer Gegenstand (eine Marke, ein Plakat) wird verändert oder geschaffen, der über ein Wahrnehmungsbild die Phantasie anregt. Daraus kann ein Leitbild entstehen, das wiederum von der Agentur über innere sprachliche Ausdrücke in eine Theorie umgesetzt wird. Die Kontextanalyse läßt sich also unter die Metatheorie *Automatentheorie* einordnen.

Den äußeren Objekte in Zelgers Modell entsprechen in der Werbung die Ziele, die sich die Werbeagentur stellen kann. Diese können sein: die Planung von Symbolen, emotionale Persuasion (z.B. durch Schüren von Isolationsängsten o.ä.), die Gestaltung von Produkten und das Entwerfen von Theorien und Begriffen der Wirkung. Die Ziele der Werbeagentur lassen sich dann einteilen in eher holistische, ganzheitliche Ziele, wie das Entwerfen von Bildern, Symbolen oder Mythen und analytische, partikularistische Ziele, wie das Erstellen von Hypothesen für Fragebögen und Theorien der Persuasion etc.. Werbung vollzieht sich so im Spannungsfeld zwischen bildhaft-assoziativem Denken und verbal-logischem Denken. Dieses Spannungsfeld wird in unserer Untersuchung der Werbung berücksichtigt. Die von uns im ersten Teil der Untersuchung zu analysierenden verschiedenen Tätigkeiten und Voraussetzungen („Zustände"), die die Werbung bzw. die Reflexion von Werbung charakterisieren, lassen sich den beiden Arten des Denkens zuordnen:

Bildhaft-assoziatives Denken	**Verbal-logisches Denken**
Bilder als Erkenntnismittler	Theorie der Massenkommunikation
Ästhetik der Bilder	Anpassung an sozialen Wandel
Markengedanke	Theorien d. consumer culture
Kreativität	Marktforschung, Werbepsychologie

Innerhalb dieses Rahmens bewegt sich der erste Teil der Untersuchung. Die aufgelisteten Begriffe stellen Aspekte des Konstruktes *Werbung* dar, auf die die kulturwissenschaftliche Reflexion reagiert, die also unser Interesse herausfordern.

Die grundsätzliche Voraussetzung für die Existenz einer Werbung wie wir sie heute kennen, ist die Akzeptanz von Bildern als Vermittler. Das nächste Kapitel beschäftigt sich mit dem kulturhistorischen Hintergrund der nicht unproblematischen Vermittlungsfunktion von Bildern.

3 Bilder als Vermittler

3. 1 Bilder als Erkenntnis- und Machtmittel

Der Streit um die Legitimität von Bildern als Vermittler von Erkenntnis durchzieht die gesamte Kulturgeschichte. In Akkulturationsprozessen kommt Bildern eine entscheidende Rolle zu; hier äußert sich die Macht der Bilder. In diesem Kapitel soll dargelegt werden, daß die Auseinandersetzungen um Werbung sich zunächst reduzieren lassen auf den alten Problemkomplex *Bilderstreit* , in dem es um die Macht der Bilder geht. In der folgenden Definition von Bild steht dieser Problemkomplex im Vordergrund:

„Bild ist eine Grundkategorie des menschlichen Welt- und Selbstverständnisses und eine Elementarform des sprachlich künstlerischen Ausdrucks. Als solches steht es in einem zweifachen Spannungsverhältnis; einmal zum abstraktbegrifflichen Denken, sodann zu einem bilderfeindlichen Purismus meist bilderfeindlicher Provenienz (Bilderverbot im Alten Testament und im Islam), der die Legitimität des Bildes grundsätzlich bestreitet und es demgemäß aus dem Bereich des Kults, des religiös kontrollierten Lebensraums und zuletzt sogar der Sprache und des Denkens zu verbannen sucht. Demgegenüber hat das Bild die Tendenz, sowohl mit der Vernunft, als auch mit dem Wort eine funktionaloperative Beziehung einzugehen: mit jener als Medium eidetischer Sinnwahrnehmung, mit diesem als ein ihm gleichwertigen Faktor beim Aufbau der sprachlichen Aussage."[1]

Eugen Biser sieht den Grund für die in der Geistesgeschichte wiederholt einsetzende Kritik am Bild als **Erkenntnismittler** in der Rolle, die dem Bild im vorphilosophischen Denken zufiel. Die menschliche Frühgeschichte ist am deutlichsten durch Bild-Werke (Höhlenmalerei, Steinzeitskulpturen) zu rekonstruieren. Analogien zu primitiven Riten und Verhaltensformen rücken diese Bild-Werke in die Nähe der magischen Denkweise.

„Danach erfolgte die früheste und sicher identifizierbare Orientierung des Menschen über die ihn umgebende, nährende und gefährliche Welt in Gestalt von magischen, hauptsächlich dem Jagdzauber dienenden Bildern, die im selben Maße, wie sie das Vorfindliche erklärten, auch zu seiner nutzenden Bewältigung zu verhelfen suchten." (E. Biser, ebd., S. 248)

[1]Eugen Biser: Bild. In: Handbuch philosophischer Grundbegriffe. München 1973, S. 247.

Mit dem Entstehen der (griechischen) Philosophie sieht Biser (für die westliche Welt) die Ablösung des Bild-Denkens durch ein logisches Denken. Die Sorge um die Zukunft, die sich im magischen Bild-Denken ausdrückt, wird abgelöst durch die Frage nach dem Urgrund (Arche). Unabhängig vom philosophischen (Bild-) Denken bleibt in der Antike eine Bildwelt bestehen. An einem Beispiel aus der römischen Antike wollen wir die Funktion von Bildern als **Machtmittel** genauer beleuchten.

Der klassische Archäologe Paul Zanker weist in seinem Buch *Augustus und die Macht der Bilder*[1] auf die Funktion und die Bedeutung der Bildwelt in der römischen Antike hin. Die römische Kultur ist ihm zufolge entscheidend geprägt von einem „dramatischen Akkulturationsprozeß" (Zanker, ebd., S. 11), der im 2. Jahrhundert v. Chr. einsetzte. Mit der Eroberung des griechischen Ostens war die noch archaisch strukturierte Gesellschaft Roms von der Kultur der hellenistischen Welt überschwemmt worden. Hier hatten also die Sieger die Folgen des Akkulturationsprozesses zu tragen. Die bis dahin in Rom herrschende „karge Kultur ohne Literatur und Bilder" (Zanker, ebd., S. 11) wurde abgelöst durch die Übernahme der griechischen Kultur mit ihrer Bilderwelt:

„Die schnell übernommene griechische Bilderwelt spielte bei diesen Prozessen [den Akkulturationsprozessen, Anm. d. Autors] eine große Rolle. Den schon hellenisierten römischen Familien, vor allem einzelnen Triumphatoren bot sie einen eindrucksvollen Rahmen, in dem Weltläufigkeit und Machtansprüche sichtbar gemacht werden konnten. Auf viele der Zeitgenossen aber wirkten die neuen Bilder irritierend. Standen ihre Bilder doch zum Teil in eklatantem Widerspruch zur Tradition. In der Abwehr des Neuen [der griechischen Bilderwelt, Anm. d. Autors] erstarrten damals die überkommenen Wertbegriffe zu der bekannten Ideologie von Römertum und Römerstaat, die aber gleichzeitig durch das tatsächliche Verhalten vieler in Frage gestellt wurde." (Zanker, ebd., S. 12)

Zanker zeigt, daß es die Macht der Bilder gewesen war, die Rom in die Welt der hellenistischen Kultur hineingerissen hatte und damit zur Auflösung der alten Ordnung beitrug. Die Ursachen für den Untergang der alten *res publica* in den Machtkämpfen zwischen Caesar und Pompeius (ab 49 v. Chr.) und Octavian und Antonius (32 v. Chr.) wurden von den Zeitgenossen vor allem in der Abwendung von den Göttern und Sitten der Vorfahren (*mores maiorum*) gesehen. Durch den Akkulturationsprozeß (die Hellenisierung) wurde die kulturelle Identität der Römer problematisch. Zwischen den angestrebten Werten bzw. Tugenden

[1] Paul Zanker 1990: Augustus und die Macht der Bilder. München.

(Einfachheit und Bedürfnislosigkeit, Ordnung und Unterordnung in Familie und Staat) und der Wirklichkeit klaffte eine immer größer werdende Lücke. Die Hellenisierung führte im Privatleben der Mächtigen zu einer unter dem Sammelbegriff *luxuria* verteufelten Sittenlosigkeit.

Nachdem Augustus die Alleinherrschaft errungen hatte (31 v. Chr.), ging er Punkt für Punkt gegen diese, durch den Sammelbegriff *luxuria* bezeichnete, Defizite vor:

„Gegen die Selbstverherrlichung der konkurrierenden Generäle wurde die Verehrung des von den Göttern erwählten Herrschers, gegen das Ärgernis des privaten Luxus ein Programm der staatlichen Prachtentfaltung (*publica magnificentia*), gegen die Vernachlässigung der Götter und gegen die Unmoral eine religiöse und moralischen Erneuerungsbewegung sondergleichen gesetzt (*pietas und mores*)." (Zanker, S. 12f.)

Ein solches Programm erforderte eine neue Bildsprache, in der es sich ausdrükken konnte. Gegen den „Verfall der Sitten", die auf die Akkulturalisierung Roms durch die griechische (Bild-)Welt zurückgeführt wurde, wurde eine einheitliche, stärkere und „positivere" Bildsprache gesetzt. Bis zur Errichtung der Monarchie in Rom hatten die verschiedenen Zentren der hellenistischen Kultur mit unterschiedlichen Bildern auf Rom eingewirkt; mit Augustus wurde Rom zum maßgebenden Zentrum einer Einheitskultur. Im Zentrum der neugeordneten Bildsprache standen Staat und Kaiser. Die kaiserliche Selbstdarstellung konnte zum Muster für jedermann werden; die Bilderwelt wurde so normiert und geordnet und trug so zur Konsolidierung der politischen Verhältnisse bei.

Bilder sind und waren offenbar immer mehr als bloße Erkenntnisvermittler. Wie an dem Beispiel aus der römischen Antike gesehen, haben sie sowohl die Macht, zur Auflösung von Kulturen, als auch zur Konsolidierung von Kulturen beizutragen. Eine Furcht vor der Macht der Bilder ist also aus politischen Gründen nicht unbegründet. Die Furcht vor der Macht der Bilder äußert sich in Bilderfeindlichkeiten, die wir im folgenden genauer beleuchten werden.

Im Alten Testament findet sich eines der bekanntesten Bilderverbote. Die vom Alten Testament betriebene Bilderfeindlichkeit sieht durch Bilder die Wahrheit Gottes verdunkelt. Die Bibel nennt an zentraler Stelle den Menschen „Bild Gottes". Als Bild ist der Mensch in der ihm zugewiesenen Welt Platzhalter Gottes, nicht dagegen seine Erscheinung, in der durch Analogieschluß Göttliches erkannt werden könnte. E. Biser (a. a. O.) spricht in diesem Zusammenhang von relativer Identität (von Gott und Mensch), deren Einzigartigkeit durch das Bilderverbot, vor allem im Dekalog, aufrecht erhalten wird. Für die religiös motivierten byzan-

tinischen Bilderkriege galt dementsprechend für die ikonoklastische Position, daß kein Abbild von Gott und Heiligen hergestellt werden durfte, weil Bilderverehrung als ein Akt heidnischer Magie galt.

Zu den großen ikonoklastischen Auseinandersetzungen in Byzanz[1] kam es jedoch nicht nur aus theologischen, sondern auch aus machtpolitischen Gründen. Kaiser Leon III., der den ersten byzantinischen Bilderstreit auslöste, begann im Jahr 726 Predigten gegen Bilder religiösen Inhalts zu halten und sorgte für ein Gesetz, daß die Beseitigung von Bildern forderte. Leon III. hatte 717 den byzantinischen Kaiserthron okkupiert, nachdem er einen Aufstand gegen den noch amtierenden Kaiser Theodosius ausgelöst hatte. Da Leon III. erkannt hatte, daß ein Großteil des politischen Einflusses der Kirche auf der Macht zur Herstellung und Verbreitung der religiösen Bilder (Ikonen) beruhte, nahm er sich nach einer Verwaltungs- und Strafrechtsreform der Deutung der Bilder an. Die Bilder (Ikonen), um die es in den byzantinischen Bilderkriegen ging, zeichneten sich durch hohe künstlerische Formalisierung aus. Schon das Herstellen der Ikonen war (und ist) eine kultische Handlung. In den Bildern wurde eine höhere spirituelle Realität gebildet, die erst durch die religiöse Arbeit der Rezipienten mit dem Bild mit Leben erfüllt wurde. Durch die Ikonen wirkte (und wirkt) der abgebildete Heilige wie durch ein Fenster in der himmlischen Welt auf den Verehrenden ein, umgekehrt erreichte ihn auch so die Verehrung. Die Bilder waren also Leerformen, die mit einer gewissen Beliebigkeit zu füllen waren. Die byzantinischen Ikonen ermöglichten so eine Umgehung der Frage nach der Existenz Gottes, ohne den Glauben an Gott aufzugeben[2]. Darüber hinaus wurde den Bildern Wunderkraft zugesprochen. So wurden z.B. kultische Ikonen mit in die Schlacht genommen oder um die Mauern belagerter Städte getragen. Neben den religiösen Ikonen wurde weiterhin, nach römischem Vorbild, das Bild des Kaisers verehrt.

Die bilderfeindliche Position (z.B. von Leon III.) ging davon aus, daß Bild und Abgebildetes (Urbild) als Bestandteile eines Bildes wesensgleich sind. Bild und Urbild sind nicht voneinander zu trennen. Man machte sich als Bildverehrer also auch dann der Ketzerei schuldig, wenn man nur das Abgebildete (den Prototyp),

[1]Vgl. z. B.: Horst Bredekamp 1975: Kunst als Medium sozialer Konflikte. Bilderkämpfe von der
Spätantike bis zur Hussitenrevolte. Frankfurt/M..
Judith Herrin 1973: Die Krise des Ikonoklasmus. In: Fischer Weltgeschichte, Band 13: Byzanz.
Hg.: Franz Georg Maier. Frankfurt/M., S. 90 ff..
[2]Vgl. Jean Baudrillard 1992: Transparenz des Bösen. Ein Essay über extreme Phänomene. Berlin: Merve, S. 24.
Jean Baudrillard 1978: Die Präzession der Simulakra. In: Jean Baudrillard: Agonie des Realen. Berlin: Merve (S. 7- 51), S. 10 ff.

nicht jedoch das Bild verehrte. Besonders deutlich zeigte sich die Ehrfurcht der Bilderfeinde vor der Kraft der Bilder darin, daß das Verbot der Bildverehrung nur für religiöse Bilder galt. Leon III. ließ in römischer Tradition überall im Reich Bilder von sich aufhängen. Denn wenn das Bild mit dem Abgebildeten zusammenfällt, dann sicherten ihm seine Portraits überall leibliche Präsenz zu. Die bilderfeindliche Seite im Bilderstreit hatte zunächst Erfolg; die Synode von Hieria von 754 erklärte die Herstellung und Verehrung von religiösen Bildern für häretisch.

Die Argumentation der Bildverehrer konnte sich nun nicht darauf beschränken, die Nichtidentität der Wirklichkeitsebenen des Bildes zu postulieren, denn dann wäre die Bildverehrung für die Gläubigen nutzlos. Der Wortführer der Ikonodulen, Johannes Damascenus (geb. zw. 650 u. 670, gest. vor 754), argumentierte, daß der Mensch von der sinnlichen Schau zur Theorie vordringe. Das Bild wurde von ihm als Vermittler beschrieben, das sinnliche Erscheinung und theoretische Wesensbestimmtheit miteinander verknüpft. Man sucht zum Allgemeinen (theoretische Wesensbestimmtheit) das Besondere (ein Bild). Das Besondere vermittelt also etwas über das Allgemeine. Bild und Urbild sind nicht wesensgleich; das Bild hat aber Teil an der Wirkungskraft des in ihm Abgebildeten. Auf dem 7. ök. Konzil (2. Konzil von Nicäa 787) wurde die Bildverehrung zum Dogma erklärt.[1]

Eugen Biser sieht Bilderstürme als periodisch wiederkehrende Ereignisse der abendländischen Kulturgeschichte, die in der Regel das Ende einer Epoche signalisieren. Als Beispiele nennt er die byzantinischen Bilderkriege, die Wiedertäufer- und Schwarmgeisterbewegung der Reformationszeit und die Bilderstürme während der französischen und russischen Revolution.

Auch heute zeichnet sich nach Einschätzung mancher Theoretiker ein neuer Ikonoklasmus[2] ab. Bazon Brock sieht den modernen Bilderkrieg auf dem Terrain der Kunst ausgetragen. Nach der Einschätzung von Bazon Brock nimmt der Bil-

[1] Die Weltreligionen lassen sich in *ikonische und anikonische Religionen* unterscheiden. Ikonische Religionen sind Hinduismus, Buddhismus, orthodoxes und katholisches Christentum. In der kath. Kirche ist Bildverehrung nach der Lehre des dritten Konzils von Trient erlaubt, aber nicht geboten. Die Bildverehrung gilt hier den im Bild dargestellten Personen. Anikonischen Religionen sind Islam und Judentum. Im Islam bezieht sich das Bilderverbot nicht nur auf Kultbilder, sondern vielfach auch auf Abbildungen von Menschen und Tieren.
[2] Eugen Biser nennt hier die Bild- Kritik Martin Bubers, einen neuen Ikonoklasmus bei Vertretern der Radical Theology und den sprachanalytischen Versuch einer Eliminierung des Bildhaften. Vgl. auch: Baudrillard (1978), a. a. O., Bazon Brock 1977: Der Wirklichkeitsanspruch der Bilder- Vom Bilderkrieg zur Besucherschulung. In: Bazon Brock: Ästhetik als Vermittlung. Arbeitsbiographie eines Generalisten. Köln, S. 264- 335.

derkrieg heutzutage an Entschiedenheit zu[1]. Ihm zufolge beruht das auch auf der Bilderflut, die durch die Werbung ausgelöst wurde. Die heutigen Bilderfeinde, denen Brock sich zurechnet, gehen dazu über, die „verbildlichte Welt vom Zauber des Scheins zu befreien"[2]. Die modernen Bilderfeinde wollen nach Brock nicht mehr extreme Gegenübersetzungen oder Überführungen oder Stellvertretung von Abbildung und Abgebildetem, sondern sie wollen bewußt eine andere qualitative Relation, nämlich die der Identität oder Nichtidentität von Abbildung und Abgebildetem. Brock verlagert den Bilderstreit auf eine „künstlerische Ebene". An seinen Ausführungen ist abzulesen, was hinter den Auseinandersetzungen um die Macht der Bilder und ihrer bildtheoretischen Begründung heutzutage steht. Es geht um das Verständnis von Wirklichkeit und um die Rolle, die Bilder für das Verständnis der Wirklichkeit spielen.

Brock sieht als Kunstkritiker Bilder in erster Linie als Erkenntnismittel für Künstler und Rezipienten. Heutzutage haben Künstler jedoch das Monopol auf die Bildherstellung verloren. Es geht jetzt nach Brock darum, ein Verständnis für Bilder herzustellen, das alle Bilder, nicht nur die Bilder der Kunst, als Erkenntnismittel, bzw. als Mittel zur Verschleierung von wahrer Erkenntnis, sieht. Zu diesem Zweck veranstaltete Brock in den 60er und 70er Jahren anläßlich von Ausstellungen Besucherschulungen. Dabei ging es ihm um die wahrhaftige Erkenntnis einer allgemein verbindlichen Wirklichkeit. In der Begründung seiner Bilderfeindlichkeit folgt Brock dem byzantinischen Vorbild und verlagert die Diskussion auf die bildtheoretische Seite. Den gegenwärtigen Bilderkrieg sieht er zwischen Realisten und Mythologen ausgetragen. Die Realisten arbeiten im Bild das Abgebildete heraus, die Mythologen entwerfen Bildwelten ihrer eigenen Vorstellungen. Die Mythologen schaffen „die Welt des schönen Scheins, das meint, ein Künstler konstruiert in Bildern und Objekten seine Vorstellung von der Welt." (Bazon Brock, ebd., S. 278) Der Begriff Künstler wird von Brock hier im weitesten Sinne gebraucht, gemeint sind z.B. auch die Bildproduzenten der Werbung, die Brock den Mythologen zuordnet.

Die Mythologen entsprechen den Bilderfreunden im modernen Bilderkrieg; für sie ist die Abbildung eine eigenständige Bildebene, die sich nicht auf eine außerhalb des Bildes liegende Wirklichkeit beziehen muß. Hierunter fällt die Werbung, für die darüber hinaus gilt:

[1]Bazon Brock, ebd.. Rückblickend, Brocks Vortrag zu dem Thema stammt aus dem Jahre 1972, läßt sich sagen, daß der von ihm erwartete Bildersturm oder Bilderkrieg ausgeblieben ist. Die Bilderflut hat seit 1972 durch die Expansion der Massenmedien sicher zugenommen, ohne daß es zu nennenswerten Gegenbewegungen gekommen ist.
[2]Bazon Brock, ebd., S. 265. Die Textfassung beruht auf dem Programmtext des audiovisuellen Vorworts zur documenta 5, Kassel 1972, synchron zu 2000 Dias der AV-Präsentation.

„Die Werbung inszeniert eine Bildwelt, die vollständig autonom ist. Jeder weiß, daß das von der Werbung inszenierte Bild eindeutig sich von den abgebildeten Produkten unterscheidet. Dennoch will aber Werbung ja eine Handlungsanleitung, eine Aufforderung zum Kaufen sein; es soll nicht die inszenierte Bildwelt gekauft werden, sondern das Produkt. Deshalb zielt die Werbung auf den Austausch der vollständig autonomen Bildwelt des schönen Scheins mit der ebenfalls selbständigen Wirklichkeit des Produkts."(Brock, ebd., S. 168)

Dementsprechend sieht Judith Williamson (1978) die Folgen der Werbung: „By buying a Pepsi you take place in an exchange, not only of money but of yourself as a Pepsi Person." (Williamson, a. a. O., S. 53) Hinter Aussagen dieser Art stekken Annahmen, die über Werbung hinausgehen. Kulturphilosophische Abhandlungen der Werbung können deshalb zunächst reduziert werden auf die Frage nach dem Verhältnis von Bildern und Wirklichkeit. Eine bilderfeindliche Seite geht dabei grundsätzlich davon aus, daß die Wirklichkeitsebene des Abgebildeten (des Urbilds) in Bildern überwiegt. Wenn die Wirklichkeitsebene des Abgebildeten überwiegt, dann geht es in der Werbung um den **Wirklichkeitsbeweis** von *Frischwärts* und *Neuweiß* bzw. der Produktimages. Bilderfreundliche (ikonodule) Positionen gehen davon aus, daß in Bildern nicht die Wirklichkeitsebene des Urbilds, sondern die Wirklichkeitsebene des Abbilds überwiegt. In der Werbung geht es dann also nicht um Wirklichkeitsbeweise, sondern um individuelle **Vorstellungswelten** der Werbepraktiker, die die Phantasie der Rezipienten anregen *können*. Das Bild, das die Werbung von einem Produkt entwirft, hat also nicht den gleichen Anspruch auf Wirklichkeit wie das Produkt. Die bilderfeindliche Seite kann als eigentlich bilderfreundliche Position verstanden werden, weil sie den Bildern viel mehr Kraft zuspricht. Bilder, die von der Werbung erzeugt werden und einen schönen Schein der Dinge darstellen, müssen entsprechend der ikonoklastischen Position unweigerlich zu einer Verführung und Manipulation der Rezipienten beitragen. Nach dieser Position können die Rezipienten nicht unterscheiden zwischen Werbung und Produkt, bzw. Wirklichkeit. Deshalb werden sie zu „Pepsi Persons".

Bazon Brock (ebd.) differenziert allerdings sein Modell des Wirklichkeitsanspruchs von Bildern, wobei der Werbung eine eigenständige Strategie in bezug auf den Austausch der Wirklichkeitsebenen unterstellt wird:

1. a) Die Wirklichkeit des Abgebildeten überwiegt im Bild. Gemeint sind bildliche Darstellungen, die als Umgang mit einer vorgegebenen Realität verstanden werden. Der wahrgenommenen Wirklichkeit wird die Wahrnehmungsweise (z.B. die Perspektive) zugefügt. Beispiel: Realismus/ objektivierende Photographie.

1. b) Die Wirklichkeit der Abbildung überwiegt: Ein Bild bezieht sich gar nicht oder kaum auf eine andere Realität als seine eigene. Beispiel: individuelle Mythologien, Kitsch, inszenierende Photographie.

2. Die Überführung der beiden Extreme ineinander. Beispiel: Das Verhältnis von Science Fiction zur Raumfahrt. War zu Zeiten von Jules Verne die Raumfahrt noch eine inszenierte Abbildwirklichkeit, wird sie in den 60er Jahren dieses Jahrhunderts in die objektive Wirklichkeit des Abgebildeten überführt. Utopien verhalten sich nach Brock ähnlich.

3. Stellvertretung der beiden Extreme: Die Wirklichkeitsebenen sollen bedingungslos gegeneinander austauschbar sein. Beispiel: Werbung. Die Werbung inszeniert eine Bildwelt, die vollständig autonom ist. Werbung versteht sich als Kaufanleitung. Es soll jedoch nicht die inszenierte Bildwelt gekauft werden, sondern das Produkt. Die Werbung zielt also auf den Austausch der beiden Realitätsebenen. Damit verwirrt sie im Dienst ihrer Auftraggeber die Rezipienten bzw. Konsumenten.

4. Die Herstellung von intentionaler Identität in bezug auf Abbildung und Abgebildetes. Abbildung und Abgebildetes werden genau für einen Moment identisch. Hier spielt die Zeit mit eine Rolle, weshalb es schwierig ist, diesen Vorgang in einem Bild auszudrücken. Die Erkenntnis als Vorgang des Bewußtseins bildet sich über Prozessualität heraus. Die Erzeugung von Identität ist deshalb nur in einem Prozeß, mindestens in einem Vorher/Nachher denkbar. In der Einheit von aktualem Verlauf dessen, was erkannt werden soll, und der Erzeugung der Bilder äußert sich die künstlerische Hervorbringung.

5. Die Herstellung von Nichtidentität in bezug auf Abbildung und Abgebildetes. Es geht darum, alle Wirklichkeitsebenen zugleich erfaßbar zu machen. Die Darstellung von Nichtidentität kommt nicht ohne Hilfsmittel aus, Wortsprachen spielen hier eine Rolle, etwa in Magrittes *Ceci n'est pas une pipe*-Bild, das eine Pfeife abbildet, die eben keine Pfeife ist, sondern ein Bild der Pfeife. Dadurch sind beide Wirklichkeitsebenen thematisiert.

Die Werbung ist in Brocks Modell die einzige Gattung, der eindeutig eine Position zugeordnet ist. Ist ein Bild also als Werbung erkannt, dann zielt es nach Brock immer auf den Austausch der beiden Wirklichkeitsebenen ab, unabhängig davon, was auf dem Bild zu sehen ist. Die Werbung hat also nach Brock überhaupt nicht die Möglichkeit, sich andere Strategien der Bildproduktion anzueignen. Dagegen ist einzuwenden, daß zumindest die Möglichkeit einer realistisch abbildenden Werbung besteht, also einer Werbung, die ihr Produkt so zeigt, wie der Konsument es findet, z.B. ein Werbefoto, das das zu bewerbende Produkt im Supermarkt abbildet und die Form der Abbildungsweise hinzufügt. Genauso ist

vorstellbar, daß ein Werbebild z.B. mit dem Slogan *Ceci n'est pas une Coca-Cola* wirbt oder daß sich die Werbung auf gar keine Wirklichkeit, außer einer „mythologischen" Wirklichkeit, bezieht. Wenn die Werbung sich diese Strategien in ihrer Bildproduktion aneignet, dann bezieht sie sich nicht mehr nur auf den Austausch der beiden Wirklichkeitsebenen. Werbung ist für Brock, wie für viele andere Kritiker der Werbung, nicht zunächst eine Form der Bildproduktion, die verschiedene Arten von Bildern herstellt und verschiedene Strategien verfolgen kann, sondern von vornherein als Manipulation zu sehen. Das Problem an Brocks Kategorisierung ist, daß er vor der Kategorisierung genau weiß, was Werbung ist. Er versucht, einen aus seiner Sicht vernünftigen und einzig zulässigen Beobachterstandpunkt vorzuschreiben. Dabei bezieht er sich auf seine Erfahrungswirklichkeit. Die Bilder der Werbung sind für ihn a priori als manipulierende Bilder zu betrachten, weil ihre originäre Aufgabe ist, den schönen Schein der Dinge vorzuspielen, also zu verführen. Sie führen den schönen Schein der Dinge als „Wirklichkeit" vor. Der Rezipient soll also „hereingelegt" werden, ihm werden falsche Tatsachen vorgespiegelt. Daß die Rezipienten der Werbung möglicherweise in der Lage sind, die Bilder der Werbung allegorisch aufzufassen, also als ein *Als Ob* der Wirklichkeit, als Beispiel oder als Möglichkeit zu sehen, kommt ihm nicht in den Sinn.

Bazon Brock übersieht in seinem Verständnis von Werbung die Phantasie der Rezipienten von Werbung. Der Austausch des schönen Scheins der Werbung mit dem beworbenen Produkt findet nicht in der Realität des Supermarktes statt. Der Austausch kann -muß jedoch nicht- in der Phantasie der Rezipienten stattfinden. Auf dieses Verhältnis von Bild und Abbildung weist Kurt Tucholsky in seinem berühmten Aufsatz *Was darf die Satire*[1] hin. Im Gegensatz zu Brock nimmt er dabei eine eher bilderfreundliche Position ein, er plädiert für eine allegorische Interpretation von Satire. Um die Einstellung der Deutschen zu Satire zu charakterisieren, schreibt er:

> „Vor allem macht der Deutsche einen Fehler: er verwechselt das Dargestellte mit dem Darstellenden. Wenn ich die Folgen der Trunksucht aufzeigen will, also dieses Laster bekämpfe, so kann ich das nicht mit frommen Bibelsprüchen, sondern werde es am wirksamsten durch die packende Darstellung eines Mannes tun, der hoffnungslos betrunken ist." (Tucholsky, ebd.)

Tucholsky zielt auf den Austausch der Wirklichkeitsebenen ab. Die Wirklichkeit, die er auf der Bühne inszeniert, soll vertauscht werden mit der „wirklichen

[1]Kurt Tucholsky: Was darf die Satire?. In: Ders.: Panther, Tiger und Co. Reinbek 1960. Hier zitiert nach: Robert Ulshöfer 1980 (Hg.): Arbeiten mit Text. Hannover, S. 190 f.

Wirklichkeit" der Zuschauer. Er übertreibt die Darstellung, indem er auf der Büh-
ne eine relativ autonome Bildwelt inszeniert, die die Rezipienten mit der sozialen
Wirklichkeit verbinden können, wenn sie sich ihrer Phantasie bedienen. Dabei
hofft Tucholsky -offensichtlich ohne Erfolg- darauf, daß „der Deutsche" seine
Phantasie einschaltet, denn ohne Phantasie ist kein *allegorisches Verständnis*
möglich. Hinter dem Wortlaut der Satire steht ein didaktischer Sinn: Trunksucht
ist ein böses Ding, sie schädigt das Volk. Dieses allegorische Verständnis kann
auf die Werbung übertragen werden. Bazon Brock stellt sich vor, daß der Kon-
sument, wenn er nicht aufgeklärt ist, im Geschäft letztlich betrogen wird, weil die
Produkte in Wirklichkeit anders sind, als im Reklamebild dargestellt. So findet
man auf bestimmten Werbungen für Coca-Cola das Produkt verbunden mit Ju-
gendlichkeit, Spaß etc. Nach Brock (und auch nach J. Williamson) geht man in
den Supermarkt, nicht weil man Coca-Cola kaufen möchte, sondern um Jugend-
lichkeit, Spaß etc. zu erwerben. Dabei übersieht er, daß der Mensch lernfähig ist.
Auch ohne eine Besucherschulung von Brock besucht zu haben, wird man schnell
merken, daß man ein süßes Getränk erworben hat, das vielleicht nicht einmal an-
haltend den Durst löscht. Die Werbung richtet sich an die Phantasie, an das Vor-
stellungsvermögen der Rezipienten. In der Phantasie wird das Getränk mit be-
stimmten Vorstellungsinhalten verbunden. Der Unterschied zu Brocks Sicht be-
steht hier darin, daß wir davon ausgehen, daß die Konsumenten wissen oder zu-
mindest wissen können, daß Coca-Cola in ihrer Phantasie ein bestimmtes Image
haben möchte, das der Wirklichkeit des Produktes im Supermarkt nicht ent-
spricht. Wenn die Rezipienten Phantasie und Wirklichkeit nicht auseinanderhal-
ten können, dann können sie Tucholskys Satire tatsächlich nicht verstehen. Wir
halten hier fest, daß die Werbung auf die Wirklichkeit abzielt, die wir als die
Phantasie oder das Vorstellungsvermögen der Rezipienten charakterisieren

Für Bazon Brock ist *Allegorie* eine ausschließlich historische Kategorie, die
heute veraltet ist. Allegorien sind für ihn in direktem Zusammenhang mit der Zeit,
in der sie entstanden sind, zu sehen. Die Entschlüsselung von Allegorien verlangt
von den Angesprochenen einige gemeinsame Voraussetzungen und Fähigkeiten in
bezug auf ein bestimmtes Thema, das allegorisch wiedergegeben wird (die Re-
zipienten müssen sich z.B. in der griechischen Sagenwelt auskennen, wenn sie
die Allegorien Rubens verstehen wollen (vgl. dazu Bild 16). Im 18. Jhdt. waren
diese Fähigkeiten nach Brock noch gegeben, danach „verkümmert die Allegorie
zum bloßen Symbol, also zu einer bloßen Verkürzung des Ausdrucks aus Grün-
den der Ökonomie der Kommunikation".[1]

[1]Bazon Brock: Vom Täter zum Wolkentreter. Der Klassizismus als unsere Weltepoche. In: a.
a. O., S. 376.

Ferdinand Weinhandl (1929) ist mit Goethe -im Gegensatz zu Brock- der Auffassung, daß das Verhältnis von *Allegorie* zu *Symbol* umgekehrt ist:

> „Ist dabei das betreffende Bekannte ein eindeutig bestimmter und umgrenzter Begriff, der durch das Symbol lediglich verbildlicht werden soll, und zwar so, daß dieses Bild nichts anderes als gerade diesen Begriff, etwa der Gerechtigkeit oder der Tugend zum Ausdruck zu bringen hat, so bezeichnen wir das symbolische Gebilde mit Goethe als Allegorie"[1].

Allegorie ist hier also die sinnbildliche, gleichnishafte Darstellung eines Begriffs. In diesem Zusammenhang schreibt Schopenhauer über die Allegorie:

> „Wenn nun der Zweck aller Kunst Mittheilung der aufgefaßten Idee ist [...]; wenn ferner das Ausgehen vom Begriff in der Kunst verwerflich ist, so werden wir es nicht billigen können, wenn ein Kunstwerk absichtlich und eingeständlich zum Ausdruck eines Begriffes bestimmt: dieses ist der Fall in der Allegorie [...]. Wenn also ein allegorisches Bild auch Kunstwerth hat, so ist dieser dem, was es als Allegorie leistet, ganz gesondert und unabhängig: ein solches Kunstwerk dient zwein Zwecken zugleich, nämlich dem Ausdruck eines Begriffes und dem Ausdruck einer Idee: nur letzterer kann Kunstzweck seyn; der andere ist ein fremder Zweck, die spielerische Ergötzlichkeit, ein Bild zugleich den Dienst einer Inschrift, als Hieroglyphe, leisten zu lassen [...]. Zwar kann ein allegorisches Bild auch gerade in dieser Eigenschaft lebhaften Eindruck auf das Gemüth hervorbringen: dasselbe würde dann aber, unter gleichen Umständen, auch eine Inschrift wirken. Z.B. wenn in dem Gemüth eines Menschen der Wunsch nach Ruhm dauernd und fest gewurzelt ist [...] und dieser tritt nun vor den Genius des Ruhms mit seinen Lorbeerkronen; so wird sein ganzes Gemüth dadurch angeregt und seine Kraft zur Tätigkeit aufgerufen: aber dasselbe würde auch geschehen, wenn er plötzlich das Wort „Ruhm" groß und deutlich an der Wand erblickte."[2]

Schopenhauer nimmt in seiner Beschreibung der Allegorien eine mögliche Wirkweise der modernen Werbung vorweg: in den Allegorien sieht er Motivationstaktiken durch spielerische Ergötzlichkeiten: man ergötzt sich an der Vorstellung von Ruhm, in der modernen Werbung eher an Vorstellungen von Status und Prestige. Für Schopenhauer ist das Allegorische an der Allegorie der Sprache gleichzusetzen. So definiert auch Goethe:

[1] Ferdinand Weinhandl 1929: Über das aufschließende Symbol. Berlin, S. 12.
[2] Arthur Schopenhauer: Die Welt als Wille und Vorstellung. Bd. I, 2, S. 314 f. Leipzig, o. J,. zit. nach: Walter Benjamin: Ursprung des deutschen Trauerspiels. In: W. Benjamin: Gesammelte Schriften. BdI 1, Frankfurt/M. 1991, S. 338.

„Es ist ein großer Unterschied, ob der Dichter zum Allgemeinen das Besondere sucht oder im Besonderen das Allgemeine schaut. Aus jener Art entsteht Allegorie, wo das Besondere nur als Beispiel, als Exempel des Allgemeinen gilt; die letztere aber ist eigentlich die Natur der Poesie: sie spricht ein Besonderes aus, ohne ans Allgemeine zu denken oder darauf hinzuweisen."[1]

Die Werbung kann natürlich (und „gute" Werbung sollte) versuchen, gerade nicht allegorisch zu sein, da den Allegorien etwas Schulmeisterhaftes anhaftet. Trotzdem kann man Werbung allegorisch verstehen, wie wir versuchen mit Rückgriff auf Benjamin zu zeigen. Walter Benjamin unterscheidet in *Ursprung des deutschen Trauerspiels*[2] zwischen „echtem Symbolbegriff" und einem Symbolbegriff, der auf dem „Buhlen der romantischen Ästhetiker um glänzende und letztlich unverbindliche Erkenntnis eines Absoluten beruht". Während der echte Symbolbegriff sich wie die Allegorie zunächst auf den theologischen Bereich bezieht, bezieht sich der romantische Symbolbegriff auf die Erscheinung einer Idee. Der Symbolbegriff bezieht sich in „gleichsam imperativistischer Haltung auf eine unzertrennliche Einheit von Form und Inhalt" (Benjamin, ebd., S. 336) und verweist darauf, daß das Schöne als göttliches Gebilde bruchlos ins Göttliche übergeht. Der Unterschied zwischen Allegorie und Symbol liegt darin, daß das Symbol in Folge der Romantik eine Denkweise ist, während die Allegorie eine Ausdrucksform ist. Benjamin prägt hier den Begriff des „mystischen Nu"[3] als Zeitmaß der Symbolerfahrung. Die Allegorie versenkt sich demgegenüber „in den Abgrund zwischen bildlichem Sein und Bedeuten." (Benjamin, ebd., S. 342)

Benjamins Anliegen ist zu zeigen, wie man Allegorien gerecht werden kann, ohne sie auf den Symbolbegriff zu reduzieren: „Allegorie- das zu erweisen dienen die folgenden Blätter- ist nicht spielerischer Ausdruck, sondern Sprache, so wie Sprache Ausdruck ist, ja so wie Schrift."[4] Benjamin beschreibt die verschiedenen Allegorien: Der mittelalterlichen Allegorie ging es um christlich-didaktischen Ausdruck, allegorische Bilder wurden zur geistlichen Belehrung der Unwissenden eingesetzt. Die Barockallegorie geht in mystisch-naturhistorischem Sinne auf die (ägyptische und griechische) Antike zurück. Je weiter sich die Entwicklung der Emblematik verzweigte, desto komplexer wurden die Stilmittel, auf die zurückgegriffen wurde. Den entwickelten Barockallegorien zugrunde liegt ein Widerspruch: „Jede Person, jedwedes Ding, jedes Verhältnis kann ein beliebiges anders

[1] Johann Wolfgang Goethe: Sämtliche Werke. Jubiläumsausgabe l.c., Bd. 38: Maximen und Reflexionen. Schriften zur Literatur. 3. S. 261. Zit. nach: Walter Benjamin: Ursprung des deutschen Trauerspiels. In: W. Benjamin, ebd., Bd. I.1, S. 338.
[2] Walter Benjamin: Ursprung des deutschen Trauerspiels, ebd., S. 336.
[3] Walter Benjamin, ebd., S. 342.
[4] Walter Benjamin, ebd., S. 339.

bedeuten." (Benjamin, ebd., S. 350). Sind die christlichen Allegorien mit Hilfe der Ikonologie zu entschlüsseln, indem man auf religiöse Texte zurückgreift, verhält sich die Entschlüsselung der Barockallegorien komplizierter, weil sie auf verschiedene Mythen zurückgreift. Allegorien sind also unterschiedlich schwierig zu interpretieren, darüber hinaus kann sich die Interpretation nicht immer auf Texte stützen. Das unterscheidet sie von Symbolen, die einfacher (im „mystischen Nu") zu verstehen sind, weil das Symbolisierte und das Symbol feststehen. Benjamin bündelt seine Beobachtung der Barockallegorien im Bild der Ruine: „Allegorien sind im Reich der Gedanken was Ruinen im Reich der Dinge. Daher denn der barocke Kultus der Ruine." (Benjamin, ebd., S. 354) Allegorien müssen also rekonstruiert werden, wie man sich beim Ansehen von Ruinen vorstellen kann, was sie früher einmal waren. Phantasie ist also in Benjamins Allegoriebegriff involviert.

In der Auseinandersetzung mit einem Reklamebild interpretiert Benjamin dieses allegorisch, also gleichnishaft:

„Vor vielen Jahren sah ich in einem Stadtbahnzuge ein Plakat, das, wenn es auf der Welt mit rechten Dingen zuginge, seine Bewunderer, Historiker, Exegeten und Kopisten so gut wie nur irgend eine große Dichtung oder ein großes Gemälde gefunden hätte. Und in der Tat war es beides zugleich. [...] So sah es aus: Im Vordergrunde der Wüste bewegte ein Frachtwagen sich vorwärts, den Pferde zogen. Er hatte Säcke geladen, auf denen Bullrich-Salz stand. Einer dieser Säcke hatte ein Loch, aus dem Salz schon eine Strecke weit auf die Erde gerieselt war. Im Hintergrunde der Wüstenlandschaft trugen zwei Pfosten ein großes Schild mit den Worten „Ist das Beste". Was aber tat die Salzspur auf dem Fahrwege durch die Wüste? Sie bildete Buchstaben und die formten ein Wort, das Wort „Bullrich-Salz". War die prästabilisierte Harmonie eines Leibniz nicht Kinderei gegen diese messerscharf eingespielte Prädestination in der Wüste? Und lag nicht in diesem Plakate ein Gleichnis vor für Dinge, die in diesem Erdenleben noch keiner erfahren hat. Ein Gleichnis für den Alltag der Utopie?"[1]

Man könnte annehmen, daß diese Interpretation von den Herstellern des Plakates nicht intendiert war. Immerhin hat diese Werbung ihre Wirkung auf Benjamin nicht verfehlt, er interpretiert sie allerdings sehr weit. Wenn man so will, kann man sagen, daß Benjamins Phantasie hier mit ihm durchgegangen ist. Gibt es ein Korrektivprinzip, das vor ausufernden Assoziationen schützt?

[1]Walter Benjamin: Das Passagenwerk. In ders.: Gesammelte Schriften, Band V1, Frankfurt/M.1991, S. 235 f.

Ferdinand Weinhandl definiert in diesem Zusammenhang in seiner Abhandlung „Über das aufschließende Symbol" mit Kant zunächst die *ästhetische Idee* als „diejenige Vorstellung der Einbildungskraft, die viel zu denken veranlaßt, ohne daß ihr doch irgendein bestimmter Gedanke, d. i. Begriff adäquat sein kann, die folglich keine Sprache völlig erreicht und verständlich machen kann."[1] Eine ästhetische Idee kann ein Symbol, ein Bild, ein Gedicht, eine Werbung etc. sein. Die „Einbildungskraft" definiert Weinhandl als produktive und nicht reproduktive Geisteskraft. Man kann sagen, daß das Wahrnehmen von ästhetischen Ideen kein Abbildungs- sondern ein Konstruktionsprozeß ist:

„Die das Symbol mitkonstituierende Weise des Auffassens, der Anteil der Dynamik und Spontaneität des Subjekts manifestiert sich nicht nur in dem, was da sichtbar als Symbol erscheint, es ist als innere Tätigkeit auch spürbar." (Weinhandl, ebd., S.66)

Weinhandl will sich damit gegen eine, wie er es nennt, „intellektualistische" Auslegung von Symbolen verwehren, die sich vom „Gefühl", vom „Empfinden" des Symbols abgrenzen will. Tatsächlich, so Weinhandl, erlebt man etwas beim Betrachten von Symbolen (und Bildern und auch Reklamebildern oder Markensymbolen):

„Man befindet sich zugleich in einem einheitlichen Gesamtzustand der produktiven Einbildungskraft, wo nicht zu isolierten Zügen des Symbols isolierte Bedeutungen gesucht werden brauchen, sondern Bilder und Gestalten in lebendiger Bewegung sich organisieren und umorganisieren, Altes und Neues, Reproduziertes und erstmalig so Gestaltetes, auch bislang Nichtbemerktes, Nichtbeachtetes in einer unerschöpflichen Fülle zuständlicher Betonungen und Färbungen hervortritt und sich heraushebt." (Weinhandl, ebd., S. 67)

Weinhandl versucht zunächst, das Symbol von der Auslegung auf eindeutig vorbestimmte Inhalte hin loszulösen:

„Indem wir das Symbol von der Auslösung auf eindeutig vorbestimmte Inhalte hin losgelöst haben, spricht es selbst zu uns und wird so zu dem, was wir ein aufschließendes Symbol nennen wollen." (Weinhandl, ebd., S. 67)

Er sieht aber selbst die Gefahr, die durch eine solche Konzeption vom aufschließenden Symbol gegeben ist:

[1] Ferdinand Weinhandl 1929: Über das aufschließende Symbol. Berlin, S. 69.

„Sind, so könnte man nämlich fragen, die verschiedenen aufschließenden Symbole auf Grund ihrer Unerschöpflichkeit einander nicht völlig gleichwertig und somit untereinander wahllos vertauschbar?" (Weinhandl, ebd.)

Als Korrektivprinzip zu seiner konstruktivistisch-erlebnisorientierten Analyse von aufschließenden Symbolen versteht Weinhandl den Gestaltbegriff und den geistesgeschichtlichen Hintergrund:

„Mag das Symbol noch so sehr inhaltlich unbestimmt und in diesem Sinn vieldeutig sein, als Gestalt, als Figur, als Qualität wird es sich von anderen unterscheiden. [...] Trotz aller Vieldeutigkeit und Unerschöpflichkeit erscheint so stets Bestimmtes in erster Linie nahegelegt, von Symbol zu Symbol Verschiedenes, das an den unmittelbaren Eindruck des Symbols als Ganzen, an die Physiognomie der Gestalt gebunden ist." (Weinhandl, ebd., S. 72)

Obwohl ein Rezipient ein Symbol *produktiv* durch Erleben und Fühlen selbst schafft (konstruiert), hat das Symbol als sinnenfällige Gestalt im Vergleich mit anderen Symbolen dennoch Außenweltbezug:

„Und d. h. sofern man nicht einem willkürlich, intellektuell motivierten Herbeiziehen aller möglichen Assoziationen die Tore öffnet- was man auch noch angesichts der bildeindeutigsten Darstellung oder eines noch so eindeutigen Wortlauts und Schrifttexts tun kann- ist schon eine Richtung eingeschlagen, vieles ausgeschlossen und ferngehalten." (Weinhandl, ebd., S. 72).

Benjamin sieht in seiner Interpretation der Bullrich-Salz-Werbung davon ab, daß es sich hierbei um eine Reklame handelt. Er stellt den Außenweltbezug des von ihm interpretierten Bildes her, ohne es mit anderen Bildern, hier mit anderen Reklamebildern, zu vergleichen. Er assoziiert also zuviel.

Wir halten fest, daß bei Symbolen das Symbolisierende mit dem Symbolisierten in der Vorstellungswelt der Rezipienten unmittelbar zusammenhängt. Das Zeitmaß der Symbolerfahrung ist das „mystische Nu." (Benjamin, a. a. O., S. 342) Allegorien suchen dagegen zum Allgemeinen ein Bild im Besonderen. Das Besondere ist hier das Beispiel für das Allgemeine. In dieser Hinsicht sind Allegorien gleichnishaft und belehrend. Allegorien können, wie Ruinen im Reich der Dinge, Schritt für Schritt rekonstruiert bzw. entziffert werden. Symbole leuchten unmittelbar ein, sie sind deshalb für die Werbung ökonomischer als Allegorien, deren Entzifferung Zeit kosten kann und theoriegelenkt ist.

Kulturwissenschaftliche Auseinandersetzungen mit Werbung sind zunächst Auseinandersetzungen um die Funktion von Bildern als Erkenntnis- und Machtmittel; sie lassen sich, wie gesehen, also zunächst auf eine bildtheoretische Ebene

reduzieren. Der Streit um Bilder durchzieht die Geschichte; als Anstifterin zum Bilderstreit steht Werbung also auf jeden Fall in einer kulturellen Tradition. Im nächsten Kapitel gehen wir auf die Geschmacksästhetik Kants und Schopenhauers ein, der eine Angst vor der Verführung („Manipulation") durch reizende Bilder innewohnt.

3. 2 Geschmacksästhetik: Das Schöne am Bild

Aufgabe der Werbung ist es u.a., immer wieder neue, schöne, faszinierende etc. Bilder, Begriffe, Images, Kampagnen etc. hervorzubringen. Die Welt (bzw. bestimmte Ausschnitte der Welt) werden von der Werbung also immer wieder nach Vorgaben von Schönheit, bzw. nach Vorgaben des Gefallenes formiert. In der Werbung selbst wird dieser Zug *Kreativität* genannt, gemeint ist damit ein ästhetisches Handeln, die Formierung der Welt nach „Gesetzen" der Schönheit. So fragt sich F. W. Nerdinger, der die Lebenswelt der Werbung erkunden möchte:

„Der Zauberbegriff der Werbung ist Kreativität [...]. Kein Begriff taucht so oft in der Praktikerliteratur auf wie Kreativität. Nur, was ist das?"[1]

Versuche, Kreativität anhand von Begriffen wie Originalität, Ästhetik, Innovationen etc. zu definieren, können bis ins Unendliche verlängert werden. Sinnvoller erscheint es deshalb, zunächst eine Geschmacksästhetik der Werbung abzugrenzen von anderen Geschmacksästhetiken, also die Werbung zunächst dahin einzuordnen, wo sie hingehört, in den Bereich einer populären Kultur mit ihrer Geschmacksästhetik.

Die Werbung, für die wir uns interessieren, liegt in Form von Bildern vor. Diese Bilder haben den Anspruch zu gefallen, sie wollen schön gefunden werden. Ästhetik ist die philosophische Lehre vom Schönen, bzw. von der ästhetischen Aktivität des Menschen. Wesentlicher Inhalt der ästhetischen Aktivitäten des Menschen ist die Formierung der Welt nach Gesetzen der Schönheit. Diese ästhetische Aktivität des Menschen kann als Kreativität verstanden werden. Die Erfahrung von Schönheit ist geschmacksabhängig, kann also verschieden ausfallen. Die Werbung kann als ständiger Diskurs über Geschmacksästhetik verstanden werden. Sie versucht nicht nur die verschiedenen Geschmäcker zu bedienen, sondern manchmal auch sich zu höheren Stufen der Ästhetik zu entwickeln. Wir beschränken uns hier auf die produzierende und rezipierende ästhetische Aktivität in darstellender (ikonischer, abbildender) Form. Die ästhetische Formierung von Phänomenen vollzieht sich zwischen den beiden Polen schön und häßlich. Aller-

[1]Friedemann W. Nerdinger 1990, a. a. O., S. 137 f.

dings gibt es verschiedene Arten von *schön* im Empfinden, was uns zur Frage führt: Was unterscheidet die verschiedenen Arten von schön?

Seit Platon existiert in der (idealistischen) abendländischen Philosophie die Idee, daß die Erkenntnis sinnlich hinfälliger Wirklichkeit einen geringeren Wert hat als die Erkenntnis des geistig Beständigen. Platon sieht das wahrhafte Urbild eines sinnlich wahrnehmbaren Gegenstandes als Idee (eidolon), die das eigentlich Seiende ist, der einzelne Gegenstand nur die unvollkommene Nachbildung der Idee. Die künstlerische Nachbildung der unvollkommenen Nachbildung ist dann noch unvollkommener als die Nachbildung. Kunst ist Nachbildung zweiter Stufe. Deshalb betrachtet Platon die Kunst als geringerwertigere Form der Erkenntnis als die Philosophie. In der Nachfolge Platons stellt einen weiteren Schritt in der Ausbildung einer abendländischen Kunsttheorie Aristoteles Poetik[1] (bezogen auf dramatische und epische Dichtkunst) dar. Kunst (Dichtkunst) soll nach Aristoteles Redekriterium menschliche Handlungen und Charaktere nachbilden (Mimesis). Eine Abgrenzung erfolgt von der Lehrdichtung (z.B. Geschichtsschreibung), die nicht Handlungen nachahmt, sondern Aussagen über philosophische, moralische oder historische Materien macht. Aristoteles berücksichtigt damit zum ersten Mal die Wirkung von Dichtkunst: je mehr Nachahmung (Mimesis), desto intensiver und direkter wirken die Aussagen[2]. Damit grenzt Aristoteles die Kunst gegenüber der Geschichtsschreibung ab.

Die Geschichte einer eigenständigen philosophischen Disziplin *Ästhetik* beginnt mit Alexander Baumgarten (1714-1762). In der *Aesthetica* Baumgartens wird festgelegt: „Aestheices finis est perfectio cognitionis sensitivae, qua talis. Haec autem est pulcritudo"[3]. (Anfang und Ende der Ästhetik ist die Vollkommenheit der sinnenhaften Erkenntnis als einer solchen. Dies aber ist das Schöne.) Zum ersten Mal bekommt hier die Dimension des Sinnlichen eine eigene Erkennbarkeit und damit eine eigene Wahrheit zugesprochen. Erkannt wird das Schöne als Weltbezug (als sinnlicher Zugang zur Welt) durch die Analyse der Vorstellungsmodi (z.B. Geschmack), und dieser Weltbezug unterscheidet sich von anderen Weltvorstellungen verstandesmäßiger Art nur durch eine andere Art des Zugangs zur Welt. Bazon Brock spricht in diesem Zusammenhang von einer Ästhetik als Vermittlung. Er definiert Ästhetik mit Baumgarten als

[1] Vgl. Klaus Scherpe 1968: Gattungspoetik im 18. Jahrhundert. Historische Entwicklung von Gottsched bis Herder. Stuttgart., S. 8 ff.

[2] Danach scheint sich die Werbung zu richten; man findet jedenfalls sehr wenig abstrakte Werbung. Mimesis ist so besehen ein Hauptcharakteristikum der Werbung.

[3]Vgl. Wolfgang Janke 1974: Das Schöne. In: Handbuch philosophischer Grundbegriffe. München, S. 1261.

„"...Lehre von der Art und Weise, wie unsere Wahrnehmungen und Urteile bedingt sind und der Art und Weise, in der wir diese Urteile im Umgang mit anderen Menschen verwenden."[1]

Sinnlichkeit als das untere Erkenntnisvermögen und Verstand als das obere Erkenntnisvermögen unterscheiden sich voneinander nicht durch das, was sie vorstellen, sondern durch die Art und Weise der Vorstellung, also dadurch, wie sie vorstellen. Beide Arten der Weltvorstellung besitzen zwei höchste Stufen. Die Klarheit des Verstandes (cognitio intellectiva) gewinnt ihre Vollkommenheit durch Intensivierung, d.h., wenn sie durch Eingehen auf Unterschiede und Gründe die Bestimmtheit des Vorgestellten herausarbeitet. Die sinnliche Wahrnehmung (cognitio sensitiva) erreicht Vollkommenheit durch Extension, wenn sie sich also ausdehnt und den Zusammenklang einer Vielheit von Eindrücken spürbar macht: die Schönheit. Ästhetische Vollkommenheit ist also Schönheit als Harmonie im

„"...sinnlichen Schleier der Verworrenheit, die sich dem Gefühl und dem Geschmack ergibt. Zugleich mit der Rückstellung des Schönen auf den Gefühlszustand des Menschen wird der Geschmack zum Richter in allen Fragen des Schönen berufen."(Janke, a. a. O., S. 1262)

Trotzdem bilden nach der Vorstellung von Baumgarten die verschiedenen Weltzugänge eine Einheit, sie unterscheiden sich bloß graduell.

Tatsächlich sprengt jedoch diese Definition der Ästhetik diese Annahme (und damit sich selbst) auf. Die Vorstellung des Geschmacks wird zur eigenständigen Quelle eines nicht-rationalen Weltverständnisses; die Identität von wahr, schön und gut beginnt zu zerbrechen. Das Schöne ist dem rationalen Verstand nicht zugänglich.

Eine Kritik der ästhetischen Urteilskraft, wie Kant sie formulierte, hatte ihre Stoßrichtung gegen die Gleichsetzung des Schönen mit dem Vollkommenen. In seiner kritischen Behandlung der Ästhetik unterscheidet Kant das Schöne (das Bourdieu das *legitime Wohlgefallen* nennt[2]), also das, was ohne Interesse gefällt, vom Angenehmen, das vergnügt. Die ästhetische Einstellung reflektiert im Hinblick auf etwas zu Beurteilendes vom Gefühl der Lust bzw. Unlust her. Alles, was sich auf menschliche Gefühlszustände bezieht, heißt seitdem ästhetisch. Alles affirmative, ästhetische Urteilen konstatiert ein Wohlgefallen, aber allein das interesselose Wohlgefallen betrifft das Schöne. Der Unterschied zum interessierten Wohlgefallen liegt darin, daß beim interesselosen Gefallen der schöne Schein

[1]Bazon Brock: Ästhetik als Vermittlung. Arbeitsbiographie eines Generalisten. Köln 1977, S. 5.
[2]Pierre Bourdieu , a. a. O., S. 773.

gefällt, während beim interessierten Wohlgefallen die Wirklichkeit des zu beurteilenden Gegenstandes gefällt. Die interesselose Begutachtung kommt vom Bezug auf die Existenz los, „indem sie sich auf den schönen Schein einläßt. Das vielberedete interesselose Wohlgefallen ist also mehr als eine bloße negative Kennzeichnung ohne positive Sachaufweisung; es bildet den Zugang zur Seinsweise des Schönen, dem Schein"[1]. Dadurch wird das Schöne vom Angenehmen und vom Guten getrennt, denn alles Gute wird interessiert auf die Wirklichkeit bezogen. Dem Hedonismus, der das Angenehme durch Gleichsetzung des Guten mit dem Schönen zum Prinzip des menschlichen Weltzugangs erhoben hat, wird dadurch das Wasser abgegraben:

„Allein in interesselosem Wohlgefallen, d.h. in zwangloser Kontemplation und freier Gunst, vermag es der Mensch, sich auf den wirklichkeitsfernen, schönen Schein einzulassen." (Janke, ebd., S. 1264)

In diesem Sinne kann Werbung nie schön sein, da sie erstens auf eine Erkenntnis beim Rezipienten abzielt wenn ein Produktname erwähnt wird, zweitens, weil sie das Gute (die zu bewerbende Marke) mit dem Schönen (dem Reklamebild) zum Prinzip des Weltzuganges erhoben hat, drittens, weil es um die Wirklichkeit der beworbenen Marke geht.

Der Unterschied zwischen interesselosem Wohlgefallen und interessierendem Wohlgefallen läßt sich als Unterschied zwischen Reflexionsgeschmack und Sinnengeschmack ausmachen. Auf der einen Seite steht leichtes, auf Sinnenlust verkürztes Vergnügen, auf der anderen Seite ein reines, von Sinnenlust gereinigtes Vergnügen. Diese Dichotomisierung wird auf die Kunst übertragen, obwohl sie zunächst durchaus auch auf Objekte außerhalb der Kunst bezogen ist. So sind Blumen z.B. freie Naturschönheiten durch die Harmonie ihrer Teile, ohne daß ihrer Betrachtung ein Zweck unterliegt. Wolfgang Janke resümiert seinen Artikel:

„Schönheit ist nicht ein eigenschaftlicher Bestand, der leuchtende Glanz, die Symmetrie, die Form, der Symbolgehalt, der ästhetische Wert, der Oberbau eines Dinges, sondern das Sinngeschehen einer Weltentdeckung, die das menschliche Dasein betrifft." (Janke, ebd., S. 1264)

Schönheit ist also keine Eigenschaft der Dinge, sondern eine Relation zwischen dem „zwecklosen Scheinen des Objekts und einer freien Befindlichkeit des Subjekts" (Janke, ebd., S. 1266). In dieser abstrakten Hinsicht kann ein bestimmtes Reklamebild subjektiv als schön empfunden werden, obwohl das seinem Charakter widerspräche, weil intendiert ist, daß durch seine Betrachtung etwas gelernt

[1]Wolfgang Janke, a. a. O., S. 1264.

wird. Wird das Bild als Erkenntnismittel gesehen, kann es in obigem Sinne nicht als schön empfunden werden. Der durch die Kreativität der Werber angestrebten „Schönheit" von Werbung liegt also ein Paradox zugrunde: Sie kann nur dann als schön (im obigen Sinne) empfunden werden, wenn man davon absieht, daß es sich um Werbung handelt. Dann kann sie aber als Werbung nicht wirken.

In den Künsten läßt sich also unterscheiden zwischen den angenehmen Künsten, die durch den Reiz des sinnlichen Gehalts verführen, und den schönen Künsten, die Wohlgefallen ohne Genuß bringen. Werbung ist natürlich eher den angenehmen Künsten zuzuordnen, sie kann jedoch (theoretisch und im je subjektiven Empfinden) auch den schönen Künsten zugeordnet werden.

In dem Postulat des interesselosen Wohlgefallens steckt auch eine Handlungsanweisung bezogen auf den Umgang mit den schönen Künsten. Aus diesem Grund nennt Bourdieu den Bildungsbürger, der diese Handlungsanweisung (oder diesen Code) gelernt hat, Essentialist: „Die Existenz vermag er nur als Emanation der Essenz zu begreifen."[1] Zur Distinktionsrichtung des reinen Geschmacks schreibt Bourdieu:

„Was der reine Geschmack verwirft, das ist die Gewalt, der sich das populäre Publikum unterwirft, dagegen fordert er Respekt und jene Distanz, die zugleich Distanz zu halten erlaubt." (Bordieu, a. a. O., S.761)

Was damit gemeint ist, zeigt eine Stellungnahme Arthur Schopenhauers zu bestimmten Stilen der Malerei. Schopenhauers Gegensatzkonstrukt schön/ reizend deckt sich mit dem in der Kritik der Urteilskraft postulierten Gegensatzpaar *interesseloses Wohlgefallen* (=schöner) und *interessierender* (=reizender) *Genuß*:

„Im angegebenen und erklärten Sinn aber, finde ich im Gebiet der Kunst nur zwei Arten des Reizenden und beide ihrer unwürdig. Die eine, recht niedrige, im Stilleben der Niederländer, wenn es sich dahin verirrt, daß die dargestellten Gegenstände Eßwaren sind, die durch die täuschende Darstellung nothwendig den Appetit darauf erregen, welches aber eine Aufregung des Willens ist, die jeder ästhetischen Kontemplation des Gegenstandes ein Ende macht. Gemaltes Obst ist noch zulässig, da es als weitere Entwicklung der Blume und durch Form und Farbe als ein schönes Naturprodukt sich darbietet, ohne daß man geradezu genöthigt ist, an seine Eßbarkeit zu denken; aber leider finden wir oft, mit täuschender Natürlichkeit, aufgetischte und zubereitete Speisen, Austern, Heringe, Seekrebse, Butterbrod, Bier, Wein, usw., was ganz verwerflich ist. In der Historienmalerei besteht das Reizende in nackten Gestalten, deren Stel-

[1] Pierre Bourdieu, a. a. O., S. 49.

lung, halbe Bekleidung und ganze Behandlungsart darauf hinzielt, im Beschauer Lüsternheit zu erregen, wodurch die rein ästhetische Betrachtung sogleich aufgehoben, also dem Zweck der Kunst entgegengearbeitet wird."[d]

Beschrieben sind hier wesentliche Taktiken der Werbung, die Gier der Rezipienten auf ein Produkt zu wecken. Was Schopenhauer über die Werbung dächte, kann man sich vorstellen. In den niederländischen Stilleben des 17. Jahrhunderts, auf die sich Schopenhauer oben bezieht, geht es nicht darum, die Betrachter zum Kauf der abgebildeten Nahrungsmittel zu verführen. Ebensowenig geht es um Kontemplation. Wie die Kunsthistorikerin Swetlana Alpers ausführt, sind die Stilleben der Niederländer eher als Handwerk der Darstellung, denn als Kunst im Sinne von Kant und Schopenhauer zu verstehen. Die Maler der Stilleben strebten danach, das Auge der Menschen von der irreführenden Welt des Intellekts und der Phantasie zur konkreten Welt der Dinge zu bringen. Die Stilleben sind entsprechend diesem Verständnis zu interpretieren als visuelle Beschreibung optischer Vorgänge, die zur Grundlage neuer und wahrer Erkenntnis werden.[2] Tatsächlich war damals (im 17. Jhd.) ein ästhetisches sinnliches Wahrnehmen noch nicht von einem verstandesmäßigen Erkennen getrennt. Das Vorgehen der Niederländer richtete sich nach der Philosophie Francis Bacons (1561-1626), die davon ausgeht, daß der Mensch, um sich eine wahre Einsicht in die Natur zu verschaffen, sich von allen „Vorurteilen" freimachen muß, die eine objektive Erkenntnis verhindern. Erkenntnis wird als wahres Abbild der Natur gedacht, ohne verfälschende Vorurteile, die Bacon *Idole* nennt. Die richtige Methode, um die Trugbilder aufzulösen und zu wahrer Erkenntnis zu gelangen, ist die Induktion. Dieses methodisch-experimentelle Vorgehen setzt an beim Sammeln und Vergleichen von Beobachtungen, um nach und nach zu einem Bild der allgemeinen Formen der Natur zu gelangen. Die Kunsthistorikerin Alpers geht davon aus, daß diese Erkenntnistheorie hinter der Malerei der Niederländer im 17. Jahrhundert gestanden hat. Sie belegt das, indem sie auf die große Verbreitung, die die Werke Bacons in Holland fanden, und auf das große Interesse an beschreibender Naturwissenschaft, das sich z.B. im Aufblühen des Handels mit optischen Instrumenten in Holland zeigte, verweist[3].

Wie wir oben sahen, hatte das Urteil Schopenhauers über die niederländischen Stilleben deren künstlerische (interesselos -ästhetische, bzw. kontemplative)

[1]Arthur Schopenhauer: Die Welt als Wille und Vorstellung. Sämtliche Werke, Bd.2, Wiesbaden 1961, § 40, S. 245. Zit. nach: P. Bourdieu, ebd., S. 759.
[2]Vgl. Swetlana Alpers 1985: Kunst als Beschreibung. Holländische Malerei des 17. Jahrhunderts. Köln, S. 148 ff.. Alpers widerspricht hier auch der gängigen Interpretationspraxis, Panofsky folgend, die Werke der niederländischen Genremalei allegorisch zu interpretieren.
[3]Vgl. Swetlana Alpers, ebd., S. 150.

Würdigung und Wertbestimmung zum Ziel. Was ihm vielleicht fehlte, war ein Wissen um die Bedingung der Möglichkeit einer angemessen Betrachtung dieser Bilder. Diese Bilder wollten nicht kontemplativ betrachtet werden; deshalb war es unerheblich, ob sie Obst (was Schopenhauer billigte) oder zubereitete Nahrungsmittel zeigten. Mit Alpers kann man sagen, daß die niederländische Malerei die Dinge so zeigen sollten, wie sie („vorurteilsfrei" im Sinne Bacons) sind.

Trotzdem ist Schopenhauers Wertung der niederländischen Genremalerei für uns interessant: In der Reizung der Sinne durch das Abgebildete liegen die Wurzeln der Angst vor Manipulation oder Verführung durch ausschließlich reizende (bzw. angenehme) Kommunikationsinhalte, wie sie von der Werbung und der populären Ästhetik im allgemeinen verwendet werden. Geht man davon aus,

„...daß populäre Ästhetik sich darauf gründet, zwischen Kunst und Leben einen Zusammenhang zu behaupten (was die Unterordnung der Form unter die Funktion einschließt), oder, anders gesagt, auf der Weigerung, jene Verweigerungshaltung mitzuvollziehen, die aller theoretisch entfalteten Ästhetik zugrunde liegt, d.h. die schroffe Trennung zwischen gewöhnlichen Alltagseinstellungen und genuin ästhetischer Einstellung" (Bourdieu 1987, S. 64),

dann ist Werbung das Beispiel für populäre Ästhetik. Werbung hat ein mehr oder weniger klar umrissenes Ziel und behauptet zwischen Kunst (dem künstlerisch produzierten Plakat) und Leben (einer angestrebten Änderung oder Verstärkung der Einstellungen oder des Kaufverhaltens der Rezipienten) einen Zusammenhang.

Trotzdem entzieht sich die Werbung dem „kulturellen Schisma, das jede Klasse von Werken ihrem jeweiligen Publikum beiordnet." (Bourdieu, ebd., S. 65) So ist es sinnlos, die Werbung einem spezifischen Klassengeschmack im Sinne Bourdieus unterzuordnen. Vorstellbar wäre jedoch, z.B. die Präferenzen für verschiedene Plakate, bzw. Plakatstile je nach Klassenfraktion zu ermitteln, so wie Bourdieu das für Musikstücke getan hat. Werbung kann sich am legitimen Kunstgeschmack orientieren, sozusagen die Dechiffrierungslust der Bildungsaristokraten herausfordern, obwohl sie eindeutig der populären Ästhetik zuzuordnen ist (vgl. z.B. Bild 20; Bild 31). Genauso wie sich das Interesse des Ästheten, der sich Werken des populären Geschmacks zuwendet, dadurch auszeichnet, daß er

„...gegenüber der Wahrnehmung ersten Grades einen Abstand als Maß seiner Distanz schaffenden Distinktion dadurch einführt, daß er das Interesse vom Inhalt, von den Personen und spannenden Momenten der Handlung etc., auf die Form und die spezifischen künstlerischen Effekte verlagert, die sich nur relational, durch den völlig exklusiven Vergleich mit anderen Werken würdi-

gen lassen, den die Versenkung in die Einzigartigkeit des gerade vorliegenden Werkes erschließt" (Bourdieu, ebd., S. 68),

kann sich ein reiner Ästhet mit Werbung beschäftigen, indem er davon absieht, daß es sich um Werbung handelt.

Die angestrebte Schönheit der Werbung, die durchaus genossen werden kann, kann der Wirkung der Werbung im Wege stehen. Um Werbung in obigem Sinne schön zu finden, muß man von der angestrebten „Verführung" bzw. Wirkung absehen. Dann ist Werbung aber nicht mehr Werbung, weil sich die ursprüngliche Intention in der Schönheit verliert. Diese Erkenntnis, daß Werbung nicht „schön" zu sein braucht, nicht durch ästhetischen Genuß überzeugen muß, um zu wirken, zeichnet bestimmte Werbetheorien aus. Sie durchzieht die Geschichte der Werbung gleichsam wie ein roter Faden. (Vgl. z.B. unten: Claude Hopkins Theorie, die Theorie der Unique Selling Proposition (USP), das Positioningmodell von Ries und Trout.)

4 Marken und Werbung: Ideologien der Werbung

Unter *Marke* versteht man im werbetechnischen Sinn eine in der Regel als Warenzeichen gesetzlich geschützte Werbekonstante, die in leicht einprägsamer, dabei scharf differenzierender Form für Ware und Firma des Werbungtreibenden als eigenes graphisches oder gegenständliches Werbemittel wirkt[1]. Die Werbung kommuniziert nicht nur über Marken, sondern sie schafft und belebt sie auch. Wir gehen mit Michael Schudson davon aus, daß das Markenkonzept im Mittelpunkt der Werbung steht:

„Advertising, it is often claimed, persuades people to buy these things that they do not need or should not have. Advertising shapes consumer's desire and makes them feel a yearning for things they do not really need. The response of advertisers and marketers to this criticism would be comical were it not so serious. Advertising, they say, cannot do any of these dastardly things because advertising is ineffective or only modestly effective in changing people's habits of consumption. The reason advertisers advertise is not to change people's product choices but to change their brand choices.“[2]

Marken heißen die Waren, die von der Werbung als irgendwie gut oder besonders positioniert werden, um dadurch unterscheidbar von anderen Marken und von *grauen No-Name-Produkten* zu werden. Eine der Aufgaben der Werbung besteht darin, bestimmten Marken ein bestimmtes Images anzukopieren. Die Werbung soll die Marken „beleben", sie „anthropomorphisieren", kurz, ihnen eine wiedererkennbare, verständliche, integrative Gestalt verleihen. Eine Marke soll von der Werbung als aufschließendes Symbol in der Phantasie der Rezipienten verankert werden. Marke, Markenname und Markensymbol sollen nicht nur bestimmte vorbestimmte Inhalte loslösen, sondern direkt zu den Rezipienten sprechen und so zur Quelle von (Phantasie-) Erlebnissen werden.

Die Markenpolitik von Firmen und Werbeagenturen, mit der dies versucht wird, kann als ideologische Tätigkeit verstanden werden, wenn man unter Ideologie eine Reihe von Sätzen versteht, die als Leerformeln universell anwendbar sind und es darüber hinaus eine Elite gibt, die das Monopol der Interpretation der Grund-

[1] Vgl. Gablers Wirtschaftslexikon. Hg: R. Sellien; H. Sellien. Wiesbaden 1961, Stichwort „Marke".

[2] Michael Schudson 1984: Advertising, the uneasy Persuasion. Its Dubious Impact on American Society. New York, S. 9.
In Deutschland vertrat Hans Domizlaff diesen Gedanken bereits 1939. Vgl. Hans Domizlaff 1992: Die Gewinnung des öffentlichen Vertrauens. Ein Lehrbuch der Markentechnik. Hamburg, (Zuerst 1939)

gedanken (Erkenntnisprivileg) hat.[1] Den Grundgedanken von *Markenpolitik* beschreibt B. M. Michael, Geschäftsführer der Werbeagentur Grey-Gruppe Deutschland:

„Die Aufgabe der Werbung wird es verstärkt sein müssen, eine relativ zur Konkurrenz sichtbare Distanz aufzubauen. Diese kompetitive Substanz muß der Marke Signale hinzufügen, die den Mehrwert in Geld ausdrückbar machen. Und sie muß den Mehrpreis rechtfertigen, damit der Preisabstand nachvollzogen werden kann, der in einer Value-for-money-Generation in den Mittelpunkt gerückt ist. Wie macht man das? [...] Die Kunst liegt darin, Preisabstände über kommunikative Werte zu maximieren."[2]

Die verschiedenen Ideologien der Markenpolitik oder Markenführung stehen genau hier im Widerstreit: Wie maximiert man Preisabstände über kommunikative Werte? Die Maximierung erfolgt durch Absetzung gegenüber anderen Marken, kurz gesagt, durch die Positionierung der Marke in der Vorstellungswelt der Rezipienten. Durch Positionierung, d.h. durch kommunikative Veränderung der Position einer Marke in der Vorstellungswelt der Rezipienten durch Werbung, versucht man, die Marke den Idealvorstellungen der Konsumenten anzupassen. Dahinter steht eine unternehmerische Denkhaltung, die mit dem Begriff *Marketing* umschrieben wird:

„Das Unternehmen soll so geführt werden, daß die Unternehmensziele (Profitmaximierung) durch Befriedigung der Kundenwünsche erreicht werden können."[3]

Historisch gesehen ist die Geburtsstunde des Marketings die Absatzkrise der US-amerikanischen Wirtschaft in den dreißiger Jahren, die die Unternehmen zwang, für ihre Produktionskapazitäten Absatzmöglichkeiten und neue Märkte zu suchen[4]. Grundsätzlich ist die Notwendigkeit für Marketing auf die Technikentwicklung zurückzuführen: Die technische Perfektion der Produktion durch Fertigungsgroßanlagen und die sich daraus ergebende Großserienfertigung macht eine Produktionslinie erforderlich, die auf Dauer große Stückzahlen auszustoßen hat, um rentabel zu arbeiten. Diese Produktionslinie erfordert dauernde Absetzbarkeit der Produkte, für die das Marketing verantwortlich ist.

[1]Vgl. Kurt Salamun, Ernst Topisch 1972: Ideologie. Wien/München.
[2]Bernd M. Michael: Zurück zum Mehrwert in der Marketingkette. In: Marken. Mythen. Macher. Ein Supplement von w&v (der Zeitschrift Werben und Verkaufen) und Süddeutsche Zeitung zum 22. deutschen Marketing-Tag 1994, S. 82.
Wie wir sehen werden, sind diese Gedanken nicht neu.
[3]G. Schweiger, G. Schrattenecker 1992: Werbung. Eine Einführung. Tübingen, S. 23.
[4]Vgl. F. A. Six, a. a. O., S. 9 ff.

Diagr. 1 zeigt marketingorientierte Unternehmenspolitik (nach Schweiger et. al, a. a. O.):

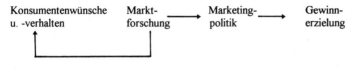

Diagr. 1.

Diagr. 1. macht deutlich, wieso Werbung sozialen Wandel transparent macht bzw. direkt dazu verpflichtet ist, ihn aufzuspüren. Der direkte Draht zum Konsumenten, seinen Wünschen und seinem Verhalten wird jede Änderung seiner Wünsche, seines Verhaltens etc. weitermelden müssen, so daß Werbung, wenn sie sich auf Konsumentenwünsche einstellt, dadurch bestimmte Aspekte sozialen Wandels transparent macht. Marketinginstrumente zielen nicht nur auf die Information der Konsumenten ab, sondern auch auf die Verfügbarkeit, die Qualität und den Wert des Produktes. Man unterscheidet folgende Bereiche des Marketings (nach Schweiger et. al., a. a. O.):

- Produktionspolitik: Qualität, Funktion, Design, Kundendienst, Sortiment
- Distributionspolitik: Absatzkanal, Transportmittel, Lagerhaltung, Lieferfrist
- Kontrahierungspolitik: Preis, Rabatte, Zahlungs- u. Lieferbedingungen, Kreditpolitik
- Kommunikationspolitik: Werbung, persönlicher Verkauf, Verkaufsförderung, Public Relations

Für den Markengedanken wesentliche Begriffe sind hier: Qualität, Design, Preis, Werbung. Darüber hinaus spielen noch Sortiment und Funktion eine Rolle. Zur Qualität: Eine Ware sollte eine gleichbleibende Qualität besitzen, die von den Konsumenten als „hoch" bzw. „höher" als die der Konkurrenten eingestuft werden kann. Design spielt eine wichtige Rolle für die Wiedererkennung und wird im Zusammenspiel mit der Werbung zum *corporate design*. Der Preis sollte nicht zu niedrig sein, die Marke darf nicht verramscht werden (sie soll nicht billig wirken). Das Sortiment ist wichtig für den Markenkern.
 Eine bestimmte Marketingideologie sieht die Fokussierung des *Markenkerns* als zentralen Gedanken der Werbung. Hier geht man davon aus, daß jedes Motiv der Werbung auf dasselbe Konto, das der Marke, das im Wandel der Zeiten mehr oder weniger gleichbleibend ist, einzahlt. Daraus folgt, daß erst der Markenkern

deutlich positioniert sein muß. Kennzeichnend für diese Strategie ist die Werbekampagne im Gegensatz zu werblichen „Einzelmeistern" oder „Strohfeuern". Werbekampagnen stehen unter dem Motto „Steter Tropfen höhlt den Stein". Kampagnen verfolgen also das Ziel, ein bestimmtes Markenleitbild immer wieder in Variationen zu verkünden. Bekanntestes Beispiel ist hier vielleicht die Marlborokampagne, die seit 1954 (in den USA, vgl. Bild 24) nahezu unverändert läuft und in gewisser Weise die Werbung revolutioniert hat.

Unter den Markenkerngedanken läßt sich auch die Positionierungstheorie von Al Ries und Jack Trout[1] subsumieren. Ihr erstes und wichtigstes Gebot im Marketing lautet: „Seien Sie Erster! Es ist besser, Erster zu sein, als besser." (Al Ries et. al. 1993 S. 14) Ries und Trout gehen davon aus, daß diejenige Firma, deren Produkt in der Vorstellung der Konsumenten als Pionierprodukt erscheint, den Konsumenten in Erinnerung bleibt. Dieses Konzept, den Markennamen als ersten in einer Produktkategorie in der Vorstellungswelt der Konsumenten zu verankern, nennen die Autoren *Positioning*. Ist erst der Markenname in seiner Kategorie positioniert, ergibt sich der Markenkern von allein.

Entgegengesetzt der Idee der Betonung des Markenkerns ist die Idee der Betonung des *Erlebniswertes* einer Marke. Grundsätzlich wird hier erkannt, daß der Markenkerngedanken bei unterschiedlichen Marken gleicher Produktqualitäten (Bsp.: deutsches Bier; Markenkern: Reinheitsgebot) zur Austauschbarkeit der Werbung und damit der Marken führt. Vertreter des Erlebniskonzeptes in der Werbung gehen davon aus, daß eine immer größere Informationsüberflutung eine Zuwendung zu Erlebniskonzepten und Bildkommunikation unumgänglich macht, weil Bilder besser erinnerbar sind als Texte, und weil Erlebnisorientierung die nötige Positionierungsdistanz zu konkurrierenden Marken schafft. Erlebniskonzepte verankern Marken angeblich in der Erfahrungs- und Erlebniswelt eines Rezipienten. Kroeber-Riel definiert in diesem Zusammenhang die Aufgabe der modernen Werbung:

„Die Werbung übernimmt im Rahmen des Erlebnismarketings die Aufgabe, das Angebot in der emotionalen Erfahrungs- und Erlebniswelt der Konsumenten zu verankern."(Kroeber-Riel, a. a. O., S. 69)

Erlebnisse werden danach in Bildern dargestellt:

„Die Erlebnisse (Bilder), welche die Werbung vermittelt, müssen das vorherrschende Lebensgefühl beziehungsweise den Lebensstil der Zielgruppe treffen." (Kroeber-Riel 1991, S. 75)

[1]Al Ries; Jack Trout 1993: Die 22 unumstößlichen Gebote im Marketing. Düsseldorf.

Werbung ist hier eine symbolisierende Realitätsverdichtung, deren Aufgabe darin besteht, das Produkt an den Lebensstil einer Gruppe anzuknüpfen. Genau das kennzeichnete unserer Meinung nach die Werbung schon immer, das Konzept ist also nicht neu, bietet sich aber als neu an und will zu einer „neuen Unterscheidbarkeit" der Werbung beitragen. Deshalb ereilt dieses Konzept derselbe Vorwurf, von dem es eigentlich ausging. Die angestrebte Unterscheidbarkeit wird gerade nicht erreicht. B. Michael schreibt dazu:

„Natürlich muß auch die Werbung die Werte der Produktleistung wieder spürbar herausarbeiten. Und mit „spürbar" meine ich nicht nur die Erlebniswerte. Mit spürbar meine ich: In einer aufgeklärten Käuferschicht, bei der der „Babysitter" das TV-Gerät ist, in der der Smart-Shopper das günstige Einkaufen als Freizeitvergnügen betreibt, und die neue Bescheidenheit Karriere macht- in einer solchen Zeit reicht nach unserer Erfahrung das Erlebnis nicht mehr aus, weil es von allen Marken gleich besetzt wird." (B. Michael, a. a. O., S. 82)

Was soll man nun also reklametechnisch machen? Cary Steinmann und Michael A. Konitzer von der Hamburger Werbeagentur Scholz & Friends schlagen permanente Trendforschung vor, wobei für sie klar ist, daß die „stereotype Schubladeneinteilung der Konsumenten in Zielgruppen und Lifestyle-Typen heute nicht mehr funktioniert." Die Zauberbegriffe heißen hier Trendforschung und strategische Planung:

„Aufgabe der strategischen Planung ist es, die Marke aus jeder Beliebigkeit herauszuhalten und langfristige Positionierungsziele zu formulieren. [...] Diese Positionierung geschieht stets im Hinblick auf dynamische Gesellschaftstrends und Marktprognosen, die Trend Research erarbeitet. Die Trendforschung hilft zudem, die Marke zeitaktuell zu positionieren und fit zu machen, selbst Trends zu prägen oder zu verstärken. Das stets unter dem Supervising der strategischen Planung. Kurzfristige Flexibilität und langer Atem kommen so zusammen. Ein höchst synergetisches Modell."[d]

Wir gingen bei unseren Überlegungen zur Marke und zur Positionierung von Marken von der These aus, daß es sich hierbei um Ideologien handelt: Begriffe wie Markenkern, Erlebniswert, „fraktale Werbung" (= Werbung, die durch Motivvielfalt und -originalität auffallen will), Maximierung von Preisabständen über kommunikative Werte, höchst synergetische Modelle etc., sind Leerformeln, die

[1]Cary Steinmann, Michael-A. Konitzer: Kasper Hauser lebt. In: Marken, Mythen, Macher: Markenerfolge Made in Germany. Supplement der Süddeutschen Zeitung und w&v zum 22. Deutschen Marketing-Tag 1994, S. 86.

mit einer gewissen Beliebigkeit zu füllen sind. (Vgl. auch unten, Stichwort: Gerd Gerken) Darüber hinaus sind sie universell anwendar, sie sind nicht eindeutig voneinander zu trennen und werden von einer Deutungselite, die zum Teil in den Werbeagenturen sitzt und natürlich auch Werbung für Werbung, also für ihre Beratertätigkeit macht, monopolistisch verwaltet und verwendet (und erfunden). Die Werbung, die versucht, bestimmte Produkte interessant zu machen, versucht hier zunächst einmal sich selbst, eben durch die Erfindung solcher Leerformeln mit dem damit verbundenen Deutungsmonopol, interessant zu machen. Dabei ist Werbung der größte Feind der Werbung. Würden nicht Agenturen ständig versuchen, sich interessanter zu machen als Agentur X, dann hätte Agentur X leichtes Spiel. Nun ist es aber so, daß aufsehenerregende Kampagnen, Einzelmeister oder Strohfeuer schnell nachgemacht werden. Um Kunden zu ködern oder zu halten, reicht Kreativität allein offenbar nicht aus. Man muß den Kunden, also den Werbungtreibenden, der eine Agentur anheuert, an die agenturspezifische Ideologie glaubenmachen, indem man ihm vorgaukelt, man hätte den gesellschaftswissenschaftlichen Stein der Weisen. So kreist die Werbung immer mehr um sich selbst.

Eine geisteswissenschaftliche Annäherung an die Phänomenologie der Marke schlagen der Hamburger Soziologe Alexander Deichsel und der Literaturwissenschaftler Klaus Brandmeyer vor. Dabei verfolgen sie keine uneigennützige Zwecke: Sie sind Gründer des *Institutes für Markentechnik*[1] in Berlin. In ihrem Buch *Die magische Gestalt. Die Marke im Zeitalter der Massenware*[2] gehen sie davon aus, daß das Wesen der Marke am besten durch geisteswissenschaftliche Introspektion und Kontemplation zu „schauen" ist: „Der Stoff, aus dem die Marken sind, ist reicher durchwebt, als es sich mancher Wirtschafts-Ingenieur vorstellen kann." (Brandmeyer et. al, ebd., S. 53) Der Stoff aus dem die Marken sind, setzt sich ihrer Einschätzung nach aus den Erfahrungen, die die Konsumenten mit der Marke gemacht haben, zusammen. Ausgehend von der Prämisse, daß Wahrnehmung kein Abbildungs-, sondern ein Konstruktionsprozeß ist, versuchen sie zu zeigen, daß die Marke erst in der Vorstellungswelt der Konsumenten zu dem wird, was sie ausmacht: Zu einer „vertrauensbildenden Maßnahme." (Brandmeyer et. al, ebd., S. 15) In der Marke hängt für Deichsel und Brandmeyer alles mit allem zusammen:

„Und die vielen ungleichen Lebewesen, die Kunden-Menschen einer Marke, haben jeder ihre eigene Geschichte, ihre eigene Beziehung zur Marke [...]. Aus

[1]Vgl. Marken, Mythen, Macher, a. a. O., S. 70. Sie folgen damit dem Beispiel Hans Domizlaffs, der nach dem Zweiten Weltkrieg in Hamburg ein „Institut für Markentechnik" eröffnete.
[2]Klaus Brandmeyer, Alexander Deichsel 1991: Die magische Gestalt. Die Marke im Zeitalter der Massenware. Hamburg.

der Gesamtheit dieser Erfahrungen erschafft sich die Massenpsyche ihre Gestalt von einer Marke, die gleichwohl nicht zur Ruhe kommt. Denn prinzipiell ist jeder neue Kunde eine mögliche Ursache für eine neuerliche Veränderung. Nicht nur weil er ein neues Quantum darstellt, sondern weil es eben dieser eine Mensch ist mit seiner unvergleichlichen Identität, der als Verwender von den bisherigen beobachtet und bewertet wird und sie Schlüsse ziehen läßt auch bezüglich ihres eigenen Verhaltens. Es wäre ein Irrtum, anzunehmen, nur prominente Verwender- als Testimonials in der Werbung vorgeführt- würden das Gemüt der anderen in diesem Sinne bewegen. Jeder kann für jeden anderen Auslöser einer Bewegung werden, ob es der nette Nachbar ist oder die unbekannte Nebenfrau im Autobus." (Brandmeyer et. al, ebd., S. 48f.)

Der aufs Engste miteinander verwobenen Markenwelt wird hier die Möglichkeit einer Art Schmetterlingseffekt zugemessen: So wie der Flügelschlag eines Schmetterlings in Hongkong nach bestimmten chaostheoretischen mathematischen Modellen den Umschlag des Wetters in Toronto auslösen kann[1], so kann das Konsumentenverhalten eines Konsumenten aus Berlin-Neukölln die Markengestalt von Coca-Cola verändern, zumindest prinzipiell. Die Autoren beziehen sich zur theoretischen Untermauerung ihrer These allerdings nicht auf die Chaostheorie, sondern auf Erkenntnisse von Goethe. In der Lehre von der lebendigen Bildung, in der Morphologie Goethes, auf die sich Deichsel und Brandmeyer beziehen, soll man laut Goethe nicht von Gestalt sprechen. Das Gebildete ist einem ständigen Wandel ausgesetzt, weshalb sich der Beobachter selbst so beweglich und bildsam halten soll, wenn er die Natur beobachtet, die ihm hier als ständig Um- und Neugebildetes als Vorbild dienen soll[2]. Die Welt der Marken wird von Deichsel und Brandmeyer in Analogie zu Goethes Naturbegriff gesetzt. Marken, so möchte man hier anführen, verhalten sich doch wahrscheinlich anders als die Natur, wenn sie von Menschen erdacht werden, intentional positioniert sind und nur dann zu Marken werden können, wenn es bereits andere Marken gibt, von denen sie sich absetzen, um aus dieser Differenz heraus ihre Identität zu finden.

Deichsel und Brandmeyer gehen davon aus, daß die Zielgruppe einer Marke mit der Marke entsteht und nicht nach ihr. Beispiele sind die Einführung des Walkman von Sony, die auf die Intuition des Präsidenten von Sony zurückging und der von anderen Unternehmen wenig Chancen eingeräumt wurden, die Einführung

[1]Vgl. Paul Davies 1988: Prinzip Chaos. Die neue Ordnung des Kosmos. München, S. 78.
[2]Vgl: Brandmeyer et. al, ebd., S. 47. Brandmeyer et. al beziehen sich auf folgendes Zitat: „Wollen wir also eine Morphologie einleiten, so dürfen wir nicht von Gestalt sprechen; sondern wenn wir das Wort brauchen, uns allenfalls nur die Idee, den Begriff oder ein in der Erfahrung nur für den Augenblick Festgehaltenes denken." Vgl: Wilhelm Troll (Hg.): Goethes Morphologische Schriften. Jena o.J. (Eugen Diederichs Verlag), S. 116. (Zuerst 1817)

von Möwenpickeis und Persil phosphatfrei (Deichsel et. al., ebd., S. 79 ff.). Allen diesen Produkten ist eine Vorbildfunktion eigen, die daher rührt, daß diejenigen, die sie durchgeführt haben, ein Risiko eingegangen sind (und diesbezüglich -nach Ries und Trouts einfacherer Erklärung- die ersten waren):

> „Persil hatte in diesem Markt, ohne durch dessen ablesbare Wirklichkeit legitimiert oder gar ökonomisch gezwungen zu sein, also autonom, eine Vorbild-Funktion ausgeübt, die Erich Fromm für jede Gesellschaft als unerläßlich ansieht. Er nennt sie Religion." (Brandmeyer et. al, ebd., S. 81)

Fromm bezeichnet als Religion ein von einer Gruppe geteiltes System des Denken und Handelns, das dem einzelnen einen Rahmen der Orientierung und ein Objekt der Hingabe bietet. Mövenpick, Persil und ein Walkman werden von Deichsel und Brandmeyer in diesem Sinne als Objekte der Hingabe betrachtet. Diese Einschätzung von Marken als Kultgegenstände findet man auch bei Leiss, Kline, Jhally, wie wir sehen werden, und natürlich bei Karl Marx im Begriff des Fetischcharakters der Ware. Neidlos geben Deichsel und Brandmeyer zu, daß Marx dabei „erst einmal eine anschauliche Charakterisierung dessen gelungen ist, was er zu entzaubern versuchte: die Aura des Produktes." (Brandmeyer et.al., ebd., S. 11) Marx geht davon aus, daß in einer Gesellschaft von Warenproduzenten das gesellschaftliche Produktionsverhältnis darin besteht, daß sich die Produzenten zu ihren Produkten in der Form von Waren in Beziehung setzen und in dieser sachlichen Form ihre Privatarbeiten aufeinander beziehen. Der Fetischcharakter der Warenwelt entspringt aus dem eigentümlichen Charakter der Arbeit, die die Waren produziert. Warenfetisch ist in der Marxschen Theorie[1] ein Begriff, der auf die Versachlichung menschlicher Beziehungen in kapitalistischen Produktionsverhältnissen abzielt. Den Menschen erscheinen ihre Beziehungen untereinander als Beziehungen zwischen Dingen, als Natureigenschaften der Waren selbst, weil durch die Warenform verschleiert wird, daß die Arbeit der Produzenten gesellschaftlichen Charakter hat. Warenform bezeichnet den Doppelcharakter der Ware in kapitalistischen Produktionsverhältnissen, der alle Produkte der gesellschaftlichen (abstrakten) Arbeit als widersprüchliche Einheit von Gebrauchswert und Tauschwert erscheinen läßt und damit die gesellschaftlichen Verhältnisse der Menschen in ihrer Arbeit als Verhältnisse von Dingen widerspiegelt. Der Begriff Warenfetisch meint deshalb die unnatürliche und auf den Kapitalismus zu beziehende Macht der Sachen; die gesellschaftlichen Bewegungen der Produzen-

[1] Karl Marx, Friedrich Engels 1962: Das Kapital. Kritik der politischen Ökonomie. Bd. 1. Berlin, S. 85 f. (Zuerst 1867)

ten nehmen die Form einer Bewegung von Sachen an, unter deren Kontrolle die Menschen stehen.

Hier haben wir wieder die Diskussion fokussiert, die uns bereits in der Einleitung begegnete: Werbung als Reifikation bzw. Konsumterror oder phantasievolles Spiel mit Bedeutungen? Brandmeyer und Deichsel folgen Marx explizit in seiner Darstellung des Warenfetischs, nur fällt die Bewertung des Phänomens unterschiedlich aus.

Zusammenfassend läßt sich sagen, daß es in der Markenpolitik um die Verdichtung der Realität durch Symbole (in „fraktale" Erlebniswerte oder in Markenkerne) geht oder, in der marxistischen Version, um die intendierte Fetischisierung von Waren. So ist und war bereits die Entwicklung von Dachmarkennamen und Namen der Marken aus der Produktpalette (Opel= Dachmarke, Manta= Name eines bestimmten Produkts) ein Bereich besonderer Anstrengungen. So erstreckt sich vom *Deutschen Werkbund* (gegründet 1907), über den Markentechniker Hans Weidenmüller (der 1912 eine Werkstatt für neue deutsche Wortkunst gründete), über den Markentechniker Hans Domizlaff (1892-1971) bis hin zur zeitgenössischen *Gotta GmbH Institut für creative Entwicklung von Markennamen* für neue Produkte die Tradition, für Waren Namen und Symbole zu erfinden, um sie zu beleben. Die Idee der Marke kann als Kern der werblichen Anstrengungen verstanden werden.

5 Massenkommunikation: Persuasion und Wissensstrukturierung durch Werbung

Die Bilder, Symbole, Markennamen, kurzum alle von der Werbung erfundenen kommunikativen Werte, müssen in die Gesellschaft kommuniziert werden bzw. in die Gesellschaft diffundieren. Die Bilder der Werbung müssen- je nach Werbeziel- ihr Zielpublikum oder so viele Rezipienten wie möglich erreichen. In diesem Bereich zeichnet sich die Werbung nicht mehr durch bildhaft-assoziatives Denken, sondern eher durch analytisch-logisches Denken aus. Hier versucht sie, Theorien zu entwickeln oder zu adaptieren, die im wesentlichen aus dem Bereich der Massenkommunikationsforschung stammen. Die Massenkommunikationsforschung versteht sich als empirische Wissenschaft. Nach der Formulierung von falsifizierbaren Hypothesen werden im Normalfall Umfragen ausgearbeitet, die den Anspruch haben, nach Vorgabe mathematischer Modelle, zu repräsentativen Aussagen zu kommen. Ziel ist die Ausarbeitung von verbindlichen, nicht spekulativen Modellen und Theorien über die Wirkweise von Massenkommunikation

Das Ziel unserer Ausführungen zur Massenkommunikation bezieht sich auf die Beantwortung zweier Fragen: 1. Wie weit geht die Wirkung von Massenkommunikation, d.h. kann von einer Manipulation durch Werbung die Rede sein, 2. Inwieweit läßt sich von einer Spiegelung der gesellschaftlichen Wirklichkeit durch die Massenmedien sprechen?

Die ersten und wichtigsten Ergebnisse der Massenkommunikationsforschung stammen aus Untersuchungen während des Zweiten Weltkrieges, die die empirische Massenkommunikationsforschung eigentlich erst begründeten. Sie waren angeregt durch die Propagandaerfolge der totalitären Regime in Europa und bezogen sich auf den Wahlkampf in den USA, den man (wie die politische (totalitäre) Propaganda) als Unterfall von Werbung begreifen kann. Die Ergebnisse der Massenkommunikationsforschung, die sich auf informierende Medieninhalte stützen, haben deshalb Gültigkeit für die Werbung, und werden auf die Wirkung von Werbung übertragen.

In der Buchreihe *Grundwissen der Ökonomik. Betriebswirtschaftslehre* wird in dem Band Werbung definiert:

„Unter Werbung versteht man die beabsichtigte Beeinflussung von marktrelevanten Einstellungen und Verhaltensweisen ohne formellen Zwang unter Einsatz von Werbemitteln und bezahlten Mitteln"[d].

[1]G. Schweiger; G. Schrattenecker, a. a. O., S. 9.

Damit ist Werbung zunächst als Marktkommunikation charakterisiert. Marktkommunikation zerfällt in symbolische Kommunikation und Produktinformation. Im Unterschied zur Produktinformation meint die symbolische Kommunikation alle Arten von Kommunikationsprozessen, bei denen das Produkt oder die Dienstleistung in Form von Zeichen und Symbolen (ikonisch), physisch nicht greifbar, dargestellt wird. Die symbolische Kommunikation zerfällt ihrerseits wieder in Massenkommunikation und Individualkommunikation (=Direktwerbung, persönlicher Verkauf). Wir beziehen uns hier auf Massenkommunikation. Massenkommunikation meint im Gegensatz zu interpersoneller Kommunikation einen öffentlichen, mehr oder weniger einseitigen Kommunikationsfluß von einem Kommunikator zu einem dispersen, nicht eindeutig bestimmbaren Publikum, der mit Hilfe technischer Mittel verbreitet wird.

Unter Massenkommunikation fallen auch die *public relations* (PR), die darauf abzielen, das öffentliche Vertrauen für ein Unternehmen zu gewinnen bzw. zu steigern. Dies geschieht durch Veranstaltungen, z.B. Tage der offenen Tür, Kultursponsoring und Berichte in den Medien über die segensreichen Tätigkeiten der PR-treibenden Firma. Das bekannte Motto der PR-Manager lautet: Tue Gutes (im Auftrag der Firma) und rede darüber.

Ein Mittelding zwischen individueller Kommunikation und Massenkommunikation innerhalb der Werbung stellt die Verkaufsförderung (sales promotion, Werbung am „Point of Sales") dar. Hierunter sind Maßnahmen der Hersteller zu verstehen, die direkt am Verkaufsort (Point of Sales) oder an Veranstaltungsorten einsetzen, also auf Individualkommunikation zwischen Vertreter und Kunden abzielen, sich dabei jedoch technischer Hilfsmittel, wie Displaymaterialien für Verkaufsstellen, vorgefertigter Präsentationen etc. bedienen. Diese Werbeaktivitäten kann man auch als *below the line*-Aktivitäten[1] bezeichnen.

Massenkommunikationsforschung versteht sich heutzutage als empirische Kommunikationsforschung. Daraus resultiert das Problem der Verallgemeinerung und Übertragbarkeit ihrer Ergebnisse, die sie auf bestimmten Feldern gewonnen hat, auf andere, der Kommunikationsforschung unterzuordnenden Forschungsfelder. Die empirischen Forschungsfelder der Medienwirkungsforschung sind häufig auf politische Wahlkämpfe bezogen. Wir gehen hier zunächst davon aus, daß zwischen dem Wahlverhalten einer Person, zwischen Parteien oder Marken solange kein Unterschied besteht, als nur geklärt werden soll, inwiefern Entscheidungen von Medien mitbestimmt werden, bzw. welche Rolle Medien bzw. die

[1]Entsprechend der Einteilung der Zeitschrift w&v (Werben und Verkaufen). Vgl. z.B.: w&v 48/94, S. 146 ff.

von Medien vermittelten Informationen oder Images, bei Entscheidungsfindungsprozessen der Rezipienten spielen.

Massenkommunikationsforschung ist nicht mit Medienwirkungsforschung gleichzusetzen, sondern gliedert sich (grob) in die Teile: Kommunikatorforschung, Medieninhaltsforschung, Mediennutzungsforschung und Medienwirkungsforschung. Die auf die Informationsfunktion von Massenmedien abzielende **Wirkungsforschung** hat zu Ergebnissen geführt, die auf die Werbung übertragbar sind. [1] So kann die Nachricht „Persil wäscht jetzt noch weißer" als massenmediale Kommunikation mit einer bestimmten Wirkung verstanden werden. Medienwirkungen sind hier als Veränderungen der mentalen Strukturen (Einstellungen, Wissen, Meinungen) bei Rezipienten zu verstehen.

Man kann die empirische Kommunikationsforschung ganz grob in eine mikroskopische (eher psychologische) und eine makroskopische (eher soziologische) Perspektive auf Medienwirkungen einteilen.

Die psychologische Wirkungsforschung betrachtet die innerpsychischen Wirkungen der Massenmedien bei einem (einzelnen) Rezipienten, die eher soziologisch orientierte Wirkungsforschung betrachtet den Rezipienten in einer Gruppe, unter besonderer Berücksichtigung der Gruppenprozesse, die die Information aus den Massenmedien verstärken oder nicht. Hinter den beiden Modellen stehen unterschiedliche Auffassungen von Kommunikation. Im Transfermodell der Kommunikation steckt die Definition für Kommunikation in der berühmten Lasswellformel (1948): „Who says what in which channel to whom with what effect?"[2] Man geht hier von der Vorstellung aus, daß ein Kommunikator über einen Kanal eine Mitteilung an einen Rezipienten richtet. Massenmediale Kommunikationen werden hier als individuell, also als ein Vorgang, der nur einzelne Individuen betrifft, intendiert und episodisch gesehen. Die Einleitung und Beendigung der Kommunikation geschieht durch den Kommunikator. Die Wirkung beim Rezipienten wird als Zielvariable verstanden. Der Prozeß der Wirkung wird in folgende Bereiche hierarchisiert: *Attention, Interest, Decision, Action* (AIDA-Modell). Damit wird dem Rezipienten eine gewisse Entscheidungsfreiheit zugestanden. Gleiche Aussagen müssen keine gleichen Wirkungen haben. Ob die Kommunikation „Persil wäscht jetzt noch weißer" eine Wirkung hat oder nicht, kann

[1]Vgl. dazu: Michael Schenk 1978: Publikums und Wirkungsforschung. Tübingen.
Ders. 1987: Medienwirkungsforschung. Tübingen.
Ders. 1990: Wirkungen der Werbekommunikation. Köln.
[2]Hier zitiert nach: Klaus Merten 1982: Wirkungen der Massenkommunikation. Ein theoretisch-methodischer Problemaufriß. In : Themenheft Medienwirkungsforschung. Publizistik 27 (1982), S. 26 ff.

mit diesem Modell einstellungstheoretisch vorausgesagt werden. Leon Festinger[1] geht davon aus, daß die Einstellungen von Menschen über bestimmte Dinge eine Tendenz zur Konsistenz aufweisen. Wenn eine Kommunikation dazu beiträgt, daß sich die Einstellungen eines Menschen in bezug auf einen bestimmten Bereich in sich gegenseitig negierendem Verhältnis stehen, dann wird sich die Person bemühen, diese kognitive Dissonanz zu beseitigen. Wenn jemand also Wert auf weiße Wäsche legt, aber ein anderes Waschmittel als Persil gebraucht, dann kann diese Information zu Dissonanz führen. Die Dissonanz kann dieser Rezipient dann beseitigen, indem er Persil kauft oder sich z.b. die Meinung zulegt, die Werbung lüge sowieso.

Für die Werbewirkungsforschung ist das ebenfalls einstellungstheoretische *involvement-Modell* wichtig. Dieses Modell nimmt zwei verschieden intensive Einstellungen der Rezipienten zu den zu bewerbenden Produkten an. Wenn sich ein Rezipient ein sehr teures Produkt aus einer Produktkategorie mit hohen qualitativen Unterschieden, ein Auto oder eine Stereoanlage z.B., zulegen will, dann befindet er sich in einer *high involvement*-Situation, er wird die Vor- und Nachteile der Produkte untereinander und mit ihrem Preis vergleichen, sich also vor dem Kauf ein Bild von den Produkten machen. Die Einstellungsbildung erfolgt vor dem Verhalten. Ein Rezipient in einer *low involvement*-Situation interessiert sich für Alltagsgüter, die billig sind und die sich untereinander kaum unterscheiden, wie z.B. Waschmittel. Man geht davon aus, daß der Rezipient zuerst ein Produkt kauft und sich dann eine Meinung bildet über das Produkt. Das Verhalten (der Kauf) erfolgt vor der Einstellungsbildung. Wenn eine *high involvement*-Situation vorliegt, versucht man eher mit rationalen Methoden den Interessenten von den Vorzügen des Produktes zu überzeugen. Liegt eine *low involvement*-Situation vor, versucht man den Rezipienten eher durch irrationale Methoden, z.B. den sogenannten *soft sell*, zu überzeugen. Es gibt allerdings auch Überschneidungen. Die amerikanische Werbeagentur Foote, Cone & Belding teilt zu bewerbende Güter nicht nur nach high/low involvement, sondern auch in die Anschauungskategorien Denken (rational) und Fühlen (intuitiv) ein :

	Feeling	**Thinking**
High Involvement:	1. Jewellery, Cosmetics, Apparel	2. Car, House, Furniture
Low Involvement :	3. Cigarettes, Liquor, Candy	4. Food, Household Items[2]

[1] Vgl. Leon Festinger 1957: A Theory of Cognitive Dissonance. Evanston.
[2] Zit. nach Michael Schudson, a. a. O., S. 51.

Damit ist thematisiert, daß nicht nur der Preis der Produkte über die Werbestrategie entscheidet, sondern auch die Einstellung (rational/irrational) der Rezipienten zu verschiedenen Produkten aus derselben Produktkategorie (high/low involvement). Die Produkte der Kategorie 2 sollen rational beworben werden, die Interessenten sollen von den Vorteilen überzeugt werden. Der Kauf der Produkte der Kategorie 1 ist nicht rational gesteuert. Er unterliegt dem Gefühl (bei Juwelen z.b. Verliebtsein, Verlobung, etc.), dem Image (Kosmetik) oder der Stimmung des Käufers. Entsprechend soll die Werbestrategie ansetzen. Der Kauf von Produkten der Kategorie 4 entspricht nach der Einschätzung der Werbeagentur der Gewöhnung an bestimmte Produkte. Hier soll die Werbung als *reminder* funktionieren, die Verbraucher sollen nicht überzeugt, sondern an die Produkte erinnert werden (bei Waschmitteln durch auffällige Dekoration im Supermarkt z.B.). Kategorie 3 schließlich beheimatet die Produkte, die am meisten und am intensivsten werben. Obwohl der Konsument in einer *low involvement*-Beziehung zu ihnen steht, werden sie so ähnlich beworben wie die Produkte der Kategorie 2. Das wirtschaftliche involvement ist zwar gering, das *ego involvement* kann jedoch sehr hoch sein. Die Markenwahl kann zur Identitätsbildung Einzelner oder als Zeichen der Zugehörigkeit zu einem bestimmten Lebensstil beitragen. Die meisten Leute rauchen z.B. eine Zigarettenmarke, obwohl sie im Test nicht in der Lage sind, den Geschmack „ihrer" Zigarette von dem Geschmack anderer Zigarettenmarken zu unterscheiden[1]. Hier spielt das Image des Produktes eine Rolle:

„Ein Konsument entscheidet beim Kauf nach dem Imagemodell, wenn er nicht fähig ist, seine Lieblingsmarke im Blindtest zu identifizieren. In diesem Fall reichen die objektiv nachprüfbaren Produkteigenschaften bzw. Beschaffenheiten nicht aus, die einzelnen Marken voneinander zu trennen. Die Entscheidung erfolgt daher anhand eines Gesamtbildes (Image), das sich der Konsument von dem Gegenstand macht. [...] Die Beurteilung beruht allerdings nicht auf Produktwissen, sondern auf Anmutungsinformationen." (G. Schweiger et. al, a. a. O., S. 84)

Die Unterscheidung zwischen Produkten der Kategorie 1 und 3 ist allerdings unscharf. Es erscheint nicht unbedingt plausibel, daß Kosmetikartikel in Kategorie 1 zu finden sind, während Alkoholika in Kategorie 3 plaziert sind, wenn man bedenkt, daß Alkoholika sehr teuer sein können und dann in Kategorie 1 fallen

[1] Diese Erkenntnis geht auf den behaviouristischen Psychologen John B. Watson zurück, der zu Beginn der zwanziger Jahren in einer Werbeagentur arbeitete. Vgl. Kapitel *Die Verwissenschaftlichung der Werbung.*

würden, während billige Kosmetikartikel in Kategorie 3 gehören. Ähnlich problematisch ist die Plazierung von *jewellery*, wenn man die Unterscheidung von (billigem) Modeschmuck und teurem (echtem) Schmuck berücksichtigt.

Al Ries und Jack Trout (1993)[1] schlagen im Zusammenhang mit dem *ego involvement* noch eine weitere Klassifizierung von Marken in *high/low interest*-Produkte vor. Sie gehen davon aus, daß Konsumenten die verschiedenen Marken einer Produktkategorie in eine Rangfolge bringen. Das übergeordnete Ziel der Werbung für ein Produkt besteht nach Ries und Trout darin, das zu bewerbende Produkt zur Nummer eins in dieser Rangfolge zu machen. Wieviele Stufen diese Rangordnung hat, hängt nach ihnen davon ab, ob es sich um ein *high interest*- oder um ein *low interest*-Produkt handelt. Produkte, die jeden Tag benutzt werden (Zigaretten, Zahnpasta, Cola, Bier etc.), gehören nach Ries und Trout zu den Produkten, die großes Kaufinteresse (= high interest) wecken und demzufolge in der Vorstellungswelt der Rezipienten in einer Rangordnung mit vielen Stufen stehen. Produkte, bei denen der persönliche Stolz eine wichtige Rolle spielt, wie Autos, Stereoanlagen Uhren etc., wecken ebenfalls ein hohes Maß an Interesse, und dementsprechend weisen ihre Rangfolgeleitern viele Sprossen auf.

Low interest-Produkte sind Produkte, die in unregelmäßigen Abständen gekauft werden und die eher unangenehme Erfahrungen hervorrufen. Ries und Trout geben als Beispiel Autobatterien, Reifen, Lebensversicherungen und Särge an. Die Rangfolge der verschiedene Marken dieser Produktkategorien besteht in der Vorstellung der Konsumenten aus relativ wenigen Stufen; alle Produkte sind mehr oder weniger gleich (un-) bekannt.

5. 1 Der Rezipient in der Gruppe

Die Ergebnisse der eher soziologisch orientierten Kommunikationswissenschaften haben gezeigt, daß in der massenmedialen Kommunikation die Einbindung des Rezipienten in ein soziales Kommunikationsnetzwerk eine Rolle bei der Wirkung von Medieninhalten spielt. Hier spielt vor allem die *two step flow*-Hypothese[2] der Massenkommunikation eine Rolle. Die *two step flow*-Theorie besagt im wesentlichen, daß Wirkungen der Massenmedien von Bedingungen abhängen, die außerhalb der Medien selbst im sozialen Kontext der Rezipienten zu suchen sind. Massenmedien wirken über „Meinungsführer", die als Mittler zu informellen Gruppen auftreten. Daß der Einfluß von Massenmedien über Mei-

[1] Al Ries; Jack Trout 1993: Die 22 unumstößlichen Gebote im Marketing, a. a. O., S. 55.
[2] Vgl. dazu z. B.: Michael Schenk 1987: Medienwirkungsforschung, a. a. O., Klaus Merten, a. a. O., S. 28 f.

nungsführer vermittelt wird, beobachteten Lazarsfeld, Berelson und Gaudet[1] im amerikanischen Wahlkampf 1940. Die Untersuchung war auch methodisch bedeutsam, hier wurde zum ersten Mal die *Panel-Analyse* angewendet, eine Längsschnittanalyse, bei der zu zwei oder mehr Zeitpunkten die gleichen Variablen an (in dieser Untersuchung) den gleichen Personen ermittelt werden.

Die Studie von Lazarsfeld et. al. war motiviert durch die Propagandaerfolge der totalitären Regime in Europa zu dieser Zeit. Die Erfolge der faschistischen und kommunistischen Propaganda in Europa legten den Gedanken an eine Allmächtigkeit der Medien nahe. Diese Annahme einer Allmächtigkeit der Medien wurde durch die Kommunikationsforschung vor Lazarsfeld zum Ausgangspunkt der Forschung. Man ging davon aus, daß das Publikum der Medien ein atomistisches Massenpublikum darstellt, das aufgrund mangelnder sozialer Bindungen beliebig durch die Medien zu manipulieren sei. Herausgefunden werden sollte in der Studie Lazarsfelds, welche Rolle die Medien im Wahlkampf in den USA spielen. Zwei Ergebnisse der Studie sind wichtig.

1. Die Entdeckung der Selektivität. Die vor der zu untersuchenden Kommunikation bestehenden Einstellungen der Rezipienten sind bestimmend für das selektive Verhalten von Rezipienten vor, während und nach der massenmedialen Kommunikation. Man unterscheidet also präkommunikative, kommunikative und postkommunikative Selektivität. Darüber hinaus unterscheidet man zwischen intramediärer und intermediärer Selektivität. Die selektive Zuwendung zu Medien (die **präkommunikative intermediäre Selektivität**) oder Medieninhalten (intramediäre Selektivität) bezeichnet die Medieninhalte, die ein Rezipient auswählt im Gegensatz zu denen, die er unbeachtet läßt. Sie ist empirisch am schwächsten abgesichert. Begründet wird sie behaviouristisch mit dem Verstärkerkonzept. Ein verstärkender Reiz (die Wahrnehmung derselben politischen Linie einer Zeitung und die daraus folgende Bestätigung der eigenen Meinung) erhöht die Wahrscheinlichkeit der Verhaltenshäufigkeit des ihm vorausgegangenen Verhaltens (den Kauf dieser Zeitung).

Die **kommunikative Selektivität** oder die selektive Wahrnehmung läßt sich an einem Beispiel erklären. Hier spielt die kognitive Dissonanz[2] eine Rolle. Drei Faktoren bestimmen in der Wahlkampfwerbung wie in der Produktwerbung die selektive Wahrnehmung.

[1]Paul F. Lazarsfeld, Bernard Berelson, Hazel Gaudet 1944: The People's Choice. New York.
[2]Die Theorie der kognitiven Dissonanz geht auf L. Festinger zurück. Vgl. L. Festinger, a. a. O..

- Wie stehe ich zu einem wahlkampfrelevanten Thema (z.B. Umweltschutz); in der Produktwerbung: Wie stehe ich zu einem Aspekt des beworbenen Produktes (z.B. Umweltverträglichkeit)?
- Wie steht der Kandidat, den ich wählen möchte, zu dem Thema; entspricht das Produkt, das ich besitzen möchte, meinen Vorstellungen?
- Wähle ich den Kandidaten, kaufe ich das Produkt, auch wenn das Produkt/ der Kandidat in dieser Hinsicht meine Erwartungen nicht erfüllt?

Wenn ein potentieller Interessent ein Produkt besitzen will und das Produkt eine Eigenschaft hat, die der potentielle Interessent nicht gutheißt, dann wird er versuchen, diese Dissonanz „wegzuerklären" oder zu verdrängen. Die Erklärung dafür kann wieder einstellungstheoretisch verlaufen. Man stellt sich das Verhältnis zwischen Einstellung des Rezipienten, Eigenschaften des Produktes und der Kaufentscheidung als triadische Relation vor, die dann im Gleichgewicht ist, wenn die Entscheidung des Interessenten zu seinen Einstellungen und den Produkteigenschaften paßt. Will sich ein umweltbewußter Mensch ein Auto kaufen, das sehr viel Benzin verbraucht, dann wird er, um kognitive Dissonanz zu vermeiden, sich vielleicht erklären, daß das Auto zwar viel Benzin verbraucht, dafür aber alle Teile des Autos recyclingfähig sind o.ä. Irgendwann wird dieser umweltfreundliche Aspekt des Autos den umweltfeindlichen ersetzen.

Mit den konsistenztheoretischen Erklärungsmodellen ist es allerdings schwierig, Einstellungsänderungen zu erklären, da man ja immer nach Konsistenz strebt und Dissonanz vermeidet. Man würde seine alten Einstellungen also nie aufgeben.

Die **postkommunikative Selektivität** bezieht sich auf das Erinnern von Kommunikationen, also eher auf Langzeitwirkungen, für die das oben Gesagte gilt. Hier spielt natürlich das Gespräch in der Gruppe eine besondere Rolle. Wenn ein Medieninhalt Gesprächsthema in der Bezugsgruppe eines Rezipienten ist, dann wird ihn ein Rezipient für wichtig befinden und auch länger erinnern. Zusammenfassend läßt sich sagen, daß die Lazarsfeldstudien zeigten, daß die Einstellungen der Rezipienten vor der Kommunikation durch Massenkommunikation verstärkt werden können, aber nicht geändert.

Das zweite wichtige Ergebnis, das die Selektivität in bezug auf Gruppenprozesse erklärt, ist die Annahme eines **two step flows** der Massenkommunikation. Man geht davon aus, daß individuelle Einstellungen und Meinungen in zwischenmenschlichen Beziehungen verankert sind. Besondere Bedeutung kommt dabei den Primärgruppen zu. Sie sind im Gegensatz zu Sekundärgruppen gekennzeichnet als personenzentrierte, affektiv gesteuerte Gruppen. Die Gruppe ist Basis zur Deutung der Realität (Reality Testing). Diese Erkenntnisse gehen auf Kurt Le-

win[1] zurück und wurden später durch Leon Festinger systematisiert, sind also nicht von Lazarsfeld in der Untersuchung gewonnen. Die Einstellungen und Meinungen der Gruppenmitglieder erfordern ständige wechselseitige personale Kommunikation. Diese informale soziale Kommunikation ist von Festinger[2] in einer Theorie zusammengefaßt worden, die besagt, daß in einer Gruppe sozialer Druck zur Uniformität herrscht, der notwendig ist zur Erreichung von Gruppenzielen und zur Realitätsdeutung. Die Stärke des sozialen Drucks zur Kommunikation wächst a) mit der Diskrepanz von Urteilen der Mitglieder einer Gruppe, b) der Instrumentalität des Gegenstandes für die Ziele der Gruppe, c) mit der Gruppenkohäsion (die Kräfte, die die Mitglieder einer Gruppe dazu veranlassen, in der Gruppe zu bleiben). Diese gruppendynamischen Faktoren sind besonders für die Werbung interessant, die sich an Jugendliche wendet, da diese im Gegensatz zu Erwachsenen stärker in peer- groups („Cliquen") eingebunden sind. Vor allem in Einklang mit Punkt b) lassen sich z.B. bestimmte Marken als Symbole für Gruppenzugehörigkeit konstituieren, die dann besonders beworben werden.

Primärgruppen haben also Bedeutung für die Konsistenz und die Änderung von Einstellungen. Eine der Feststellungen der Lazarsfeldstudie war, daß Menschen mehr durch interpersonale *face to face*-Kommunikation beeinflußt werden als durch Massenmedien. Die von Lazarsfeld befragten Rezipienten wurden gebeten, über ihre in letzter Zeit stattgefundenen Kontakte mit politischen Propagandamaterialien aller Art zu berichten. Dabei wurden Diskussionen mit Freunden viel häufiger genannt als Kontakte mit den Massenmedien. Setzten sich die Rezipienten den Massenmedien aus, dann selektiv. Diese Selektivität wurde auf die Primärgruppen zurückgeführt, denen die Respondenten angehörten und in denen ihre Einstellungen verankert waren. Insgesamt schienen die Wähler also in Gruppen abzustimmen.

Dadurch angeregt, forschte Lazarsfeld nach, ob der persönliche Einfluß in den Gruppen gleichverteilt ist. Durch bestimmte Fragen (Haben sie einen Rat erhalten oder gegeben?) wurden in den Gruppen Meinungsführer entdeckt. Die *two step flow*-Hypothese der Massenkommunikation besagt, daß die Informationen auf der ersten Stufe von den Massenmedien zu den Meinungsführern gelangen und auf der zweiten Stufe von den Meinungsführern zu den anderen Gruppenmitgliedern weitergegeben werden. Meinungsführer konnten nur über das Selbsteinschätzungsverfahren gefunden werden. Die Zuverlässigkeit von Selbsteinschätzungen

[1] Kurt Lewin postulierte die Abhängigkeit des Verhaltens einer Person sowohl von deren Persönlichkeitsmerkmalen, als auch von der Umwelt. Vgl. Kurt Lewin 1963: Principles of Topological Psychology. New York .

[2] Leon Festinger 1957, a. a. O..

ist nicht besonders hoch. Es handelt sich bei der *two step flow*-Hypothese also um eine Hypothese, die empirisch schwierig nachzuweisen ist.

Das Meinungsführerkonzept trennt darüber hinaus nicht sorgfältig zwischen Informationsfluß und Beeinflussung. Die Relaisfunktion der Meinungsführer muß differenzierter betrachtet werden. Man kann davon ausgehen, daß die Informationen aus den Massenmedien alle Rezipienten erreichen, daß in einem zweiten Schritt über die Informationen gesprochen wird, und daß dann die Meinungsführer zusätzliche Informationen geben, weil sie besser informiert sind.

Das Konzept der Selektivität und der Wichtigkeit des Redens mit anderen für die Wirkung von Massenkommunikation ist nach wie vor aktuell. Anstatt auf die einstellungstheoretische Konsistenztheorie zurückzugreifen, wird Selektivität heute z.B. von Klaus Merten systemtheoretisch begründet. Das Wirkungsproblem der Kommunikation wird als pragmatische Selektivität begriffen:

„Ausgangspunkt ist dabei die Grundannahme der funktional-strukturellen Systemtheorie, daß Systeme sich durch Überforderung steuern und dabei selektiv verfahren müssen."[1]

Der Mensch benötigt bestimmte kognitive Strukturen, um eine Reduktion von Komplexität vorzunehmen. Solche Strukturen werden in Kommunikationsprozessen generiert. Die Selektivität der Kommunikationsprozesse beruht auf der reflexiven Struktur der Kommunikation. Kommunikation setzt Reziprozität des Verhaltens der Kommunikatoren voraus. Der Kommunikator orientiert sich an seinen Rezipienten, um sich ihnen verständlich mitzuteilen. Der Rezipient versucht, sich in den Kommunikator hineinzuversetzen, um ihn zu verstehen. Diese Reflexivität in der Sozialdimension ist für die Werbung besonders bedeutsam. Um von ihrer Zielgruppe verstanden zu werden, muß sie sich besonders eng an ihr orientieren, da Rückfragen etc. meistens nicht möglich sind. Die Werbung muß es darauf anlegen, möglichst sofort und eingängig verstanden zu werden. Deshalb richtet sie sich mit Vorliebe an das Gefühl der Rezipienten.

Reflexivität gibt es darüber hinaus auch in der Sachdimension, also in dem, worüber man spricht: Die Sprache erlaubt es, zwei Bedeutungssysteme aufeinander zu beziehen, so daß die eine Aussage zur Metaaussage für die andere wird. Ein Beispiel ist hier das Verhältnis von Mythos und Sprache bei Roland Barthes[2]. Der Mythos spricht als *parasitäres Bedeutungssystem* über die Sprache. Ein weiteres Beispiel ist das Verhältnis von Information und Kommentar. Die Metaaussage hat selektive Funktion für die eigentliche Aussage. Über die Metaaus-

[1]Klaus Merten, a. a. O., S. 33.
[2]Roland Barthes 1964: Mythen des Alltags. Frankfurt/M., S. 85ff.

sage wird die eigentliche Aussage interpretiert. Auf diesen Umstand weist die *two step flow*-Hypothese der Massenkommunikation hin: Weil die Metaaussage des Meinungsführers einfacher, schneller und vor allen Dingen informal erzeugt werden kann als die eigentliche massenmediale Aussage, ist sie wirksamer als die eigentliche Aussage. So kann begründet werden, daß die Wirksamkeit von massenmedialen Aussagen entscheidend von interpersonalen Aussagen abhängt. Schweiger et.al. fassen in ihrem Lehrbuch der Werbung die Ergebnisse der bisherigen Studien zum Meinungsführerkonzept anwendungsorientiert zusammen:

- „Meinungsführer gibt es in allen sozialen Schichten. Der Einfluß erfolgt also horizontal. Man orientiert sich an Personen mit gleichem sozialen Status und nicht, wie früher angenommen, grundsätzlich an sozial höher stehenden Persönlichkeiten.
- Meinungsführer sind wesentlich kommunikativer als Meinungsfolger, sie haben mehr Kontakt zu ihren Mitmenschen.
- Meinungsführer sind auf die Beratung in bestimmten Themenbereichen spezialisiert. Sie zeichnen sich durch fachliche Kompetenz auf diesen Gebieten aus. Es sind dies insbesondere die Bereiche der höherwertigen Wirtschaftsgüter, wie z.B. das Auto, HiFi-Anlagen, Sportgeräte oder auch Mode, also Bereiche, die durchwegs mit Sozialprestige verbunden sind oder die spezifisches technisches Know-How erforderlich machen (beispielsweise aufgrund rascher technologischer Entwicklung).
- Es gibt Personen, die auf mehreren Produktmärkten meinungsführend sind, besonders, wenn diesen gemeinsame Interessen zugrunde liegen.
- Meinungsführer nutzen nicht mehr Massenmedien als ihre Mitmenschen, jedoch häufiger Fachmedien (z.B. Fachzeitschriften), die sie über den jeweiligen Kompetenzbereich informieren. Diese Tatsache ist insbesondere für die Mediaplanung wichtig: Zum ersten hat die Landschaft der Fachzeitschriften in letzter Zeit einen beachtlichen Zuwachs erhalten (z.B. Auto, HiFi, Computer, Technik, Wirtschaft, Sport etc.), zum anderen ist es auch leichter, in solchen Medien gezielt die Meinungsführer zu erreichen." (G. Schweiger et. al., a. a. O., S. 14f.)

Von den Meinungsführern unterschieden werden *Innovatoren*. Als solche bezeichnet man Personen, die als erste neue Produkte oder Ideen übernehmen. Ihnen kommt entscheidende Bedeutung für die Diffusion von Innovationen zu. Meinungsführer müssen nicht zugleich Innovatoren sein.

Zusammenfassend kann man sagen, daß die wichtigsten Erkenntnisse der Medienwirkungsforschung die Feststellung der verschiedenen Arten von Selektivität und die Bedeutung von interpersoneller Kommunikation für die Wirkung von Massenkommunikation sind. Die empirische Kommunikationsforschung bezieht sich jedoch nicht nur auf die persuasiven Inhalte von Massenkommunikationen, sondern auch auf die Rezipienten und Kommunikatoren der Massenkommunikation.

5. 1. 1 Mediennutzungsforschung

Im Unterschied zur Medienwirkungsforschung bezieht sich die Mediennutzungsforschung eher auf unterhaltende Medieninhalte. Sie wurde Ende der dreißiger Jahre durch Herta Herzog[1] begründet, die empirisch feststellen wollte, warum Hausfrauen *soap operas* im Radio hörten und warum diese *soap operas* so beliebt bei den Hausfrauen waren. Die Radio-*soap operas* dieser Tage sind die Vorläufer unserer Fernsehserien und eine Erfindung der Werbung. *Soap operas* waren Hörspielserien mit *human interest appeal*, die von Wirtschaftsunternehmen finanziert wurden.

Wichtigste Erkenntnis der Mediennutzungsforschung ist zunächst, daß es einen *aktiven Rezipienten* gibt, was in der Medienwirkungsforschung als Selektivität thematisiert ist. Medienwirkungen werden erklärt unter Bezug auf die Motive und den subjektiven Nutzen, den der Rezipient dem Medienkontakt abgewinnt. Dieser Nutzen-Ansatz (*Uses and Gratification Approach*) sieht die Medien in dem Maße wirksam, in dem ihnen die Rezipienten Wirksamkeit zugestehen. Medien und Rezipienten werden als gleichberechtigte Partner im Kommunikationsprozeß gesehen. Im Gegensatz zum Wirkungsansatz fragt der Nutzenansatz nicht: *What do the media do to the people*, sondern: *What do the people do to the media*? Das selektive Verhalten der Rezipienten begreift der Nutzen-Ansatz als Voraussetzung für Kommunikation. Die Wirkung der aus den Massenmedien ausgewählten Inhalte wird als für den Rezipienten grundsätzlich positiv, weil funktional, gesehen. So steigt das individuelle Wohlbefinden und die psychische Stabilität des Rezipienten, der durch die Massenmedien in die Lage versetzt wird, sich besser an Umweltanforderungen anzupassen. Dem Nutzen-Ansatz liegt ein anderes Konzept von sozialem Handeln zugrunde als dem (klassischen) Wirkungsansatz. Der besondere Charakter menschlichen Handelns besteht darin, daß Menschen die Handlungen anderer jeweils interpretieren, statt bloß auf sie zu reagieren. Mit

[1]H. Herzog 1944: What Do We Really Know About Daytime Serial Listeners. In: Paul F. Lazarsfeld; F. N. Stanton (Eds.): Radio Research 1942- 1943. New York

Karsten Renckstorf[1] kann man sagen, daß dem Nutzenansatz ein eher interaktionistisches Bild menschlichen Handelns zugrunde liegt im Gegensatz zum eher deterministischen Bild der klassischen Wirkungsforschung.

Die erste Untersuchung aus diesem Bereich bezog sich auf die Gratifikationen, die Hausfrauen aus täglichen Rundfunkserien (soap operas) erhielten. (Herzog 1942) Folgende Gratifikationen, die die Hausfrauen erlebten, wurden von eben diesen Hausfrauen erfragt. Sie hörten die *day time serials*,[2] um folgendes zu erreichen:

1. einen stellvertretenden Ausgleich für die Nichterfüllung von Wünschen und Träumen,
2. die Kompensation der eigenen Situation durch die Identifikation mit Lebensstilen, die belohnender wirken,
3. die Möglichkeit, eigenes Versagen auf die Figuren der Handlung zu projizieren,
4. ein Angebot von Ratschlägen für eine bessere Rollenausübung.[3]

Die Gratifikationen, die Herzog bei seiner Untersuchung erfragte, besonders die Punkte 1, 2, 3, legten nahe, Mediennutzung als *Escape* (Flucht) zu definieren, wie es Katz und Foulkes im Anschluß an Herzog getan haben, „indem sie sagen, daß die tägliche Rollenausübung in modernen Industriegesellschaften Spannungen bzw. Drives erzeugt, die von Deprivation und Entfremdung herrühren." (M. Schenk 1978, ebd., S. 219) Die Massenmedien verschaffen hier Ablenkung. Gegen die negative Sichtweise des *escape*-Konzepts wird vorgebracht, daß sich eskapistische Mediennutzung nicht nur bei mangelnder sozialer Integration der Rezipienten einstellt, sondern daß sie auch bei gut in Gruppen integrierten Personen auftreten kann. Darüber hinaus können Personen sich auch über eskapistische Mediennutzung in Gruppen integrieren.

Mc Quail et. al.[4] haben geprüft, ob dieses Konzept wirklich umfassend ist oder ob es noch andere Motive der Rezipienten gibt, sich den Massenmedien zuzu-

[1]Karsten Renckstorf 1977: Alternative Ansätze der Massenkommunikationsforschung: Wirkungs- vs. Nutzenansatz. In: Karsten Renckstorf: Neue Perspektiven in der Massenkommunikationsforschung. Beiträge zur Begründung eines alternativen Forschungsansatzes. Berlin, S. 119 ff.

[2]Man unterscheidet im Englischen zwischen *serials* und *series*. Serials sind Programme mit einer kontinuierlichen Handlungslinie (Dallas, Lindenstraße), Series sind Programme mit jeweils in sich abgeschlossenen Episoden und einer festen Anzahl von Hauptfiguren (Magnum, Sterne des Südens). Vgl. Bernd Büchner 1989: Der Kampf um die Zuschauer. Neue Modelle zur Fernsehprogrammwahl. München, S. 56. (Reihe Medien Skripte)

[3]Nach Michael Schenk 1978: Publikums und Wirkungsforschung, a. a. O., S. 218.

wenden. Mediennutzung wird demnach als interaktiver Prozeß gesehen, der die Medieninhalte, die individuellen Bedürfnisse, Rollen und Werte und den sozialen Kontext einer Person in Beziehung zueinander bringt. Das Ergebnis ihrer Untersuchung stellt eine Typologie der Zuschauer-Gratifikationen dar.
Massenmediale Inhalte können folgende Gratifikationen bieten:

1. **Ablenkung/Zeitvertreib**
 a) escape aus der alltäglichen Routine
 b) escape aus der Last von Problemen
 c) emotionale Befreiung
2. **Persönliche Beziehungen**
 a) Geselligkeit
 b) soziale Nützlichkeit
3. **Persönliche Identität**
 a) persönlicher Bezug
 b) Realitätsexplorierung
 c) Werteverstärkung
4. **Kontrolle der Umwelt** [1]

In der ersten Kategorie wird das *escape*-Konzept bestätigt und differenziert; in den anderen Kategorien werden jedoch Gratifikationen ausgemacht, die über das *escape*-Konzept hinausgehen. Die Geselligkeitskategorie (2a) soll den Prozeß charakterisieren, durch den Rezipienten versuchen, stellvertretende soziale Beziehungen mit den Akteuren der Medien (Showmaster, Nachrichtensprecher etc.) einzugehen, so als ob diese Akteure wirklich in ihrem Leben existieren. Dieses Phänomen wird *para-soziale Interaktion* genannt. Diese para-soziale Interaktion kann auch von der Werbung hervorgebracht werden, z.B. durch die Erfindung und Inszenierung von Persönlichkeiten, die immer wieder (in Bildern oder im Werbefernsehen) auftreten und so zu „alten Bekannten" der Rezipienten werden, wie z.B. die Schauspielerin Johanna König als Klementine in Werbespots für das Waschmittel Ariel oder der „Melitta-Mann" Egon Wellenbrink.
Kategorie (2b) bedeutet demgegenüber die Nützlichkeit, die die Medienzuwendung für die soziale Interaktion in vertrauter Umgebung hat. Soziale Nützlichkeit bezieht sich vor allem auf spätere Kommunikationsmöglichkeiten, die durch gemeinsames Rezipieren von bestimmten Inhalten zustandekommen. So stellt z.B. eine provokante oder sehr ansprechend gemachte Werbung ein Gesprächsthema

[4] Vgl. Michael Schenk, ebd., S. 221ff.
[1] Nach M. Schenk, ebd., S. 223 f.

100

dar. Beispiel: Die umstrittene Benettonkampagne[1] zu politischen Themen ist in diesem Sinne wirklich „sozial nützlich".

Die Kategorie (3) bezieht sich auf die Verwendung von Medieninhalten zur Charakterisierung der eigenen Situation der Rezipienten. Realitätsexplorierung (3b) meint, daß der Rezipient durch Medieninhalte stimuliert wird, über seine eigene Situation zu reflektieren, wenn er in den Medien ähnliche Situationen wahrnimmt. Hierauf legt es die Werbung geradezu an. Werteverstärkung (3c) bezeichnet die Tendenz der Rezipienten, sich Medieninhalten zuzuwenden, die ihre Werte verstärken.

Die Kategorie (4) steht in Zusammenhang mit (3b) und bezieht sich auf den Wunsch der Rezipienten, sich Informationen über die „weite Welt" zu verschaffen.

Diese Typologie von McQuail et.al. zeigt vor allen Dingen, daß Massenmedien nicht nur eskapistisch genutzt werden, sondern im Gegenteil auch eine integrierende Wirkung haben können. Im Prinzip können diese Kategorien auch für das Betrachten von Werbebildern und Werbespots Gültigkeit haben.

Zu kritisieren an dem Nutzen-Ansatz ist, daß aus einem bestimmten Verhalten (der Medienzuwendung) auf die Existenz eines bestimmten Bedürfnisses (z.B. *escape*) geschlossen wird. Das Verhalten wird dann durch das Bedürfnis erklärt. Wirkung und Ursache sind nicht voneinander zu trennen. Warum die Rezipienten bestimmte Bedürfnisse haben, erklärt dieser Ansatz nicht:

„Obwohl der Stand der Bedürfnistheorien und der Techniken zur Messung von Bedürfnissen von den Wissenschaftlern einerseits als kaum befriedigend angesehen wird, wird andererseits den Rezipienten eine Erfassung ihres Bedürfnissystems zugetraut. Da dies in der empirischen Praxis jedoch Probleme verursacht, verläßt man sich kurioserweise dann doch nicht auf die Antworten der Rezipienten bezüglich Fragen nach ihren Bedürfnissen, sondern legt den Rezipienten gleich „need-statements"-Pakete zur Beurteilung vor, deren Herkunft vielfach undurchsichtig ist. Mit Recht muß sich deshalb die Gratifikationsforschung den Vorwurf gefallen lassen, sie betreibe undifferenzierte Motivforschung." (M. Schenk 1978, a. a. O., S. 229)

[1] Gemeint sind die Plakate und Anzeigen von Oliviero Toscani für Benetton. Vgl. dazu: Plakatkunst. Von Toulouse-Lautrec bis Benetton. Hg.: Jürgen Döring (Museum für Kunst und Gewerbe Hamburg). Hamburg (Edition Braus), 1994, S. 220.

5. 2 Agenda Setting

Auf den Kommunikator im Kommunikationsprozeß bezogen ist die *agenda setting function*-Theorie, eine Theorie, die bisher überwiegend auf die Funktion von Nachrichten im Wahlkampf bezogen wurde. Die *agenda setting*-Forschung knüpft an eine Fragestellung von Merton und Lazarsfeld aus dem Jahr 1948[1] an. Sie fragten nach den gesellschaftlichen Konsequenzen des bloßen Vorhandenseins von Massenmedien. Dieser Ansatz ist u.a. von Marshall McLuhan aufgenommen worden und findet sich in seiner bekannten These: *The Medium is the Message.*

Lazarsfeld und Merton sehen eine Folge der Existenz von Massenmedien darin, daß aus der Vielfalt der in der Gesellschaft angelegten Themen, Organisationen und Personen nur einige wenige herausgehoben werden, indem ihnen öffentliche Aufmerksamkeit durch die Medien gewährt wird. Lazarsfeld und Merton bezeichnen diesen Effekt als Funktion der Statuszuweisung. Es geht hier um die Realitätskonstruktion durch die Medien.

Ende der sechziger Jahre wurde dieser theoretische Ansatz wiederentdeckt und firmiert nun unter dem Namen *agenda setting*[2].

McCombs und Shaw, die die erste Studie zu dem Thema 1968 während des Präsidentschaftswahlkampfes in North Carolina durchführen, formulieren ihre These von der *agenda setting function of mass media*:

„While the mass media have little influence on the direction or intensity of attitudes, it is hypothesized that the mass media set the agenda for each political campaign, influencing the salience of attitudes toward the political issues."[3]

Es wird davon ausgegangen, daß die Themenstruktur der Medien eine Rangliste von Themen darstellt. Ihr Rang wird danach festgelegt, wie stark die Zeitungen, Fernseh- oder Hörfunksender die Themen in der Präsentation hervorheben. Im Mittelpunkt des Interesses steht also die selektive Veröffentlichung bestimmter

[1]Vgl. Winfried Schulz: Ausblick am Ende des Holzweges: Eine Übersicht über Ansätz der neueren Wirkungsforschung. In: Publizistik 27 (Themenheft Medienwirkungsforschung) 1982.

[2]Vgl. dazu: Renate Ehlers: Themenstrukturierung durch Massenmedien. Zum Stand der empirischen Agenda Setting-Forschung. In: Publizistik, Nr. 2, 1983, S. 167 ff.

Heinz Ueckermann; Hans Jürgen Weiß: Agenda Setting: Zurück zu einem medienzentrierten Ansatz. In Ulrich Saxer (Hg.): Politik und Kommunikation. Schriftenreihe der Deutschen Gesellschaft für Publizistik und Kommunikationswissenschaft. Band 12, München 1984, S. 69 ff.

Lutz Erbring, Edie N. Goldberg, Arthur H. Miller 1984: Front-Page News and Real-World Cues: A New Look at Agenda Setting by the Media. In: American Journal of Political Science, Vol. 24, Texas 1980.

[3]Zit. nach Renate Ehlers, a. a. O., S. 167.

Inhalte. Die *agenda setting*-Theorie ist also ein medienzentriertes Wirkungsmodell, das in der Tradition der klassischen Medienwirkungsforschung steht. Die *agenda setting*-Forschung unterscheidet sich von der klassischen Medienwirkungsforschung insofern, als daß sie nicht mehr Einstellungen bzw. Verhalten als Gegenstand möglicher Medienwirkung in Betracht zieht, sondern Wissen bzw. Bewußtsein. An die Stelle der Analyse von Persuasionsprozessen tritt also die Frage nach Wissensvermittlung und Wissensstrukturierung durch Massenmedien. Wie die Wissensvermittlung bzw. Strukturierung der Publikumsagenda durch Nachrichten (im weitesten Sinne) aussehen könnte, zeigen die folgenden drei Modelle (nach Uekermann et. al.):

1. „Das *Awareness-Modell*. Hier wird als Medienwirkung lediglich unterstellt, daß das Medienpublikum auf bestimmte Themen oder Themenbündel dadurch aufmerksam wird, daß sie von den Massenmedien behandelt werden. (Hier ist im übrigen auch der Umkehrschluß von Interesse: die Annahme nämlich, daß Themen, die von den Medien nicht beachtet werden, auch nicht ins Bewußtsein des Medienpublikums gelangen.)

2. Das *Salience-Modell*. Hier nimmt man an, daß die unterschiedliche Hervorhebung bestimmter Themen dazu führt, daß diese Themen auch beim Publikum unterschiedlich stark beachtet bzw. als unterschiedlich wichtig eingestuft werden.

3. Das *Priorities-Modell*. Es radikalisiert das Wirkungsmodell des Salience-Modells mit der Annahme, daß sich die Themenrangfolge, die sich aus der Themenselektion und Themenhervorhebung in den Massenmedien ergibt, spiegelbildlich in der Einschätzung der Bedeutung dieser Themen durch das Medienpublikum niederschlägt." (Heinz Ueckermann et. al., a. a. O., S. 167).

Für die *agenda setting*-Forschung gilt natürlich dasselbe wie für die klassische Medienwirkungsforschung. Die Rezipienten sind nicht als atomisierte Masse zu verstehen, deren Wissen durch die Medien nach Belieben strukturiert werden kann. Allein die Annahme des *aktiven Rezipienten* kann dazu führen, Modell (3) abzulehnen, denn man kann davon ausgehen, daß a) Informationsquellen außerhalb der Massenmedien eine Rolle spielen bei der Aufstellung einer individuellen Themenpriorität und b) Umweltfaktoren, wie das direkte Betroffensein von einem Thema, eine Rolle spielen. Daneben könnten für eine individuelle Themenrangliste eines Rezipienten auch soziodemographische Variablen, wie Alter, Geschlecht oder Bildung, eine Rolle spielen. Diese Annahmen, die im wesentlichen auf der Lazarsfeldstudie von 1944 beruhen, wurden durch eine Studie von Lutz

Erbring et.al. bestätigt. Diese empirische Studie, die auf Daten aus dem US-Wahlkampf von 1974 (Sekundäranalyse) beruht, zeigt, daß Faktoren auf der Publikumsseite eine Rolle spielen bei der Ausbildung einer individuellen Rezipienten-Agenda:

> „Attention and perception operate selectively; people tend to seek out and attend to information which they anticipate will be relevant, casually bypassing or forgetting that which is not. It is no question of avoiding or distorting dissonant messages, as with persuasive content, but simply of routinely apporting a limited attention budget." (Erbring et. al., ebd., S. 28)

Für die *agenda setting*-Theorie heißt das: „The underlying principle is one of interaction between issue content in the media and issue sensitivity among the audience." (Erbring et. al., ebd., S. 28)

Rezipienten haben also Zuwendungsmotive zu dem Themenangebot der Medien. Die Themensensibilität kann von realen Umweltbedingungen (real world cues) der Rezipienten abhängen. Diese realen Umweltbedingungen dienen dann als Erklärungshintergrund für die unterschiedliche Ausprägung von Themensensibilität. Darüber hinaus haben Erbring et.al. festgestellt, daß die Karriere eines Themas, also die Dauer, die das Thema schon auf der Themenliste (des Publikums oder der Rezipienten) steht, eine Rolle spielt. Auch das interessanteste Thema wird irgendwann langweilig. Diese Faktoren führten zu einer Differenzierung der Auslösefaktoren für mögliche *agenda setting*-Effekte. Es wird unterschieden in Medieninhalte, Mediennutzung, Medienbindung und objektive Umweltgegebenheiten als Auslösefaktoren.

Medieninhalte als Auslösefaktoren beziehen sich auf die Menge der Beiträge zu einem Thema in verschiedenen Medien. Hiermit sind also die klassischen *agenda setting*-Wirkungen gemeint. Diese Auslösefaktoren sind hauptsächlich bei solchen Leuten zu finden, die schon für ein Thema sensibilisiert sind. Erbring et. al. geben ein Beispiel:

> „For people with a union membership or with recent unemployment in their family, the salience of unemployment increases dramatically with the number of unemployment/recession stories carried on the front page of their paper." (Erbring et. al., ebd., S. 38)

Mediennutzung als Auslösefaktor ist operationalisiert als hohe/ mittlere/ niedrige Mediennutzung der einzelnen Rezipienten. Die Höhe (bzw. die hohe Frequenz) der Mediennutzung macht sich dann bemerkbar, wenn Personen schon für ein Thema sensibilisiert sind, wenn das Thema in der Medienberichterstattung neu auftaucht. Bei Personen, die für das Thema nicht besonders sensibilisiert

sind, macht sich die Höhe der Mediennutzung dann bemerkbar, wenn das Thema schon vor längerer Zeit in die Berichterstattung aufgenommen wurde. Die quantitative Mediennutzung ist für beide Gruppen irrelevant, wenn sich die Medienberichterstattung (die Menge der veröffentlichten Berichte) zu dem betreffenden Thema nicht zu einem bestimmten Zeitpunkt verändert hat. Mediennutzungseffekte machen sich also nur dann bemerkbar, wenn sich die Medienberichterstattung über ein bestimmtes Thema quantitativ verändert.

Subjektive Medienbindung als Auslösefaktor meint die Stärke der Abhängigkeit der Rezipienten von den Medien. Ausschließliche Abhängigkeit von der Medienberichterstattung über ein bestimmtes Themen verstärkt die Inhalts- und Nutzungswirkungen von Massenmedien, starke Einbindung in interpersonale Kommunikation schwächt sie. Interpersonale Kommunikation hat also mehr Einfluß auf die individuelle Themenstruktur als die Massenmedien.

Objektive Umweltfaktoren als Auslösefaktoren sind nur bei bestimmten Themen vorhanden. Abstrakte Themen haben keinen Bezug zum wirklichen Leben. Bei den Themen, die direkt erfahrbar sind, wie z.B. Verbrechen bei Verbrechensopfern, spielt der *real world context* eine wichtigere Rolle als die durch Medien vermittelten Inhalte.

Festzuhalten ist, daß diese Studie die *agenda setting*-Forschung zu ähnlichen Erkenntnissen geführt hat, wie die *peoples choice*-Studie die klassische Medienwirkungsforschung. Die Unterstellung eines ausschließlich medienbedingten Thematisierungseffektes ist nicht mehr sinnvoll. Die empirischen Anwendungen der *agenda setting*-Hypothese beziehen sich auf Wahlkämpfe, also auf politische Propaganda. Die konkurrierenden Parteien nehmen sich unterschiedlicher Themen an, und ihnen werden unterschiedliche Kompetenzen in bezug auf Problemlösungsstrategien zugeschrieben. So kann man sagen, daß eher konservativen Parteien, im Gegensatz zu anderen Parteien, die Fähigkeit zugeschrieben wird, für „Ruhe und Ordnung" zu sorgen. Berichten die Medien nun mehr als angemessen über dieses Thema, entsteht ein günstiges Meinungsklima für die entsprechende Partei.

Inwiefern ist es sinnvoll für die Wirkung von Werbung publikumsbezogene *agenda setting*-Effekte anzunehmen? Max Sutherland und John Galloway[1] versuchen die Implikationen der *agenda setting*-Theorie für die Werbung anzugeben. Sie zeigen, daß, unausgesprochen, *agenda setting*-Effekte in der Werbung und in der Werbewirkungsforschung seit den 60er Jahren eine Rolle spielen:

[1]Max Sutherland; John Galloway: Role of Advertising: Persuasion or Agenda Setting. In: International Journal of Advertising. Vol 21, No. 5, 1981, S. 25- 30.

„It can be argued that brand salience is and has been operationally measured for years but has been labeled as top of mind or first brand awareness. A question sequence such as „What is the first brand name that comes to mind when I say toothpaste, and what is the next brand, etc." [...] is in effect measuring a pure form of agenda- i.e., salience."(Sutherland et. al., ebd., S. 26)

Das *Positioning*-Modell von Al Ries und Jack Trout und der Gedanke der Positionierung von Marken durch die Werbung im allgemeinen können als Konzepte der agenda setting durch Werbung verstanden werden. Sutherland et. al. listen eine Vielzahl von Studien auf, die das Ranking von Marken bei Rezipienten zu ihrem Thema machten, bevor das Konzept der agenda setting aktuell wurde. Dabei trat erwartungsgemäß zutage, daß mehr als Werbung (also Medieninhalte) in den Prozeß, eine Marke bekannt zu machen, involviert ist. Eine Rolle spielt z.B. die Länge der Zeit, die eine Marke auf dem Markt ist, hier vor allem, ob sie die erste Marke für ein Produkt war (wie z.B. Fromms bei Kondomen) und das Gewicht der Medien, in denen geworben wird. Es sind also nicht nur Medieninhalte für agenda setting- oder Thematisierungseffekte verantwortlich, sondern auch Mediennutzung, subjektive Medienbindung und objektive Umweltfaktoren.

Entsprechend der Annahmen der *two step flow*-Hypothese der Massenkommunikationommunikation sehen Sutherland et. al. die Rolle der Anderen, der Öffentlichkeit, als wichtigen Werbeverstärker:

„The fact that something being included in the media is not seen by the reader or viewer as giving that thing status, but as strong presumptive evidence that the thing has status- otherwise it would not be in the media." (Sutherland et. al., ebd., S. 28)

Man geht davon aus, daß das in den Medien Gezeigte sich an eine Öffentlichkeit wendet und daß von den Gatekeepern der Medien antizipiert wird, daß das Gezeigte der Öffentlichkeit gefällt. Die Autoren kommen zu ihrer These: Man kann davon ausgehen, daß es eine Verbindung zwischen der Hervorhebung eines Produktes und einem Verhalten (dem Kauf einer bestimmten Marke) der Rezipienten gibt und daß diese Verbindung hauptsächlich durch die wahrgenommene vermeintliche Popularität des Produktes zustande kommt (nach Sutherland):

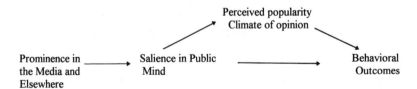

Sutherland et. al. schränken die Bedeutung der wahrgenommenen vermeintlichen Popularität als Auslöser für eine Entscheidung allerdings ein. Sie gilt hauptsächlich für *low involvement*-Produkte oder *low involvement*-Entscheidungen. Man geht davon aus, daß in begrenzten Entscheidungssituationen, wenn es also gilt, Entscheidungen zu treffen, die nicht so wichtig sind, nicht alle alternativen Möglichkeiten berücksichtigt werden, sondern daß man sich hier an den Entscheidungen der anderen orientiert, also z.b. ein populäres Produkt kauft, das seine Popularität hauptsächlich seiner ständigen Medienpräsenz verdankt. Während sich die klassische *agenda setting*-Forschung um politische Themen kümmert, die für die Rezipienten außerordentlich wichtig sein können, wie die Arbeitslosigkeit im oben zitierten Beispiel Erbrings, geht es in der Werbung fast immer um Thematisierungen, für die die Rezipienten eigentlich nicht sensibilisiert, im Sinne von direkter Betroffenheit, sein können.

Sutherland et.al. knüpfen an Elisabeth Noelle-Neumanns Begriff des Meinungsklimas (climate of opinion) an. Der Begriff Meinungsklima bezieht sich auf Noelle-Neumanns Theorie der Schweigespirale[1], die mit der *agenda setting*-Theorie verwandt ist. Diese Theorie erklärt die Wirkungen von Massenkommunikation im Zusammenhang mit der Annahme, daß Meinungsbildungsprozesse entscheidend durch Umweltbeobachtung bestimmt werden. Aus der Furcht vor sozialer Isolation orientiert sich der einzelne an der Meinungsverteilung in seiner Umgebung. Dabei orientiert er sich an den Massenmedien, die nach Noelle-Neumann die Öffentlichkeit verkörpern. Die in den Massenmedien präsentierten Meinungsverteilungen gelten für die Rezipienten als Anhaltspunkt für das in der Gesellschaft vorherrschende Meinungsklima. Die von den Medien vertretene öffentliche Meinung weicht nach Noelle-Neumanns Auffassung jedoch von der wirklichen Meinung der Bevölkerung ab. Aus Angst vor Isolation trauen sich nun die Rezipienten nicht, ihre tatsächliche Meinung kundzutun, obwohl sie der wirklichen Meinung der Bevölkerung entspricht, die allerdings in den Massenmedien nicht vertreten wird. Die Massenmedien vertreten (heutzutage in Deutschland) nach Noelle-Neumann eine eher politisch links anzusiedelnde Mindermeinung. Dadurch wird ein sich selbst verstärkender Prozeß ausgelöst: Die Bevölkerungsteile, die sich mit ihrem Standpunkt vermeintlich in der Minderheit befinden, halten sich aus Furcht vor Isolation zurück, während die Anhänger der vermeintlichen Mehrheitsmeinung (weil in den Massenmedien vertreten) zunehmend bekenntnisbereiter werden, so daß sich im Laufe der Zeit, nach dem Prinzip der sich selbst erfüllenden Prophezeiung, tatsächlich eine Meinungsverschiebung ergibt.

[1] Elisabeth Noelle-Neumann 1980: Die Schweigespirale: Öffentliche Meinung- unsere soziale Haut. München.

Als Teil der Massenmedien spielt die Werbung hier eine Rolle als Meinungsmacher, indem sie beispielsweise angibt, was modisch etc. ist. Wir gehen davon aus, daß die Werbung die Agenda nicht nur für technologische Errungenschaften setzt, sondern auch für kulturelle Werte, die in ihrer Wichtigkeit betont werden.

Die grundsätzliche Frage, die hinter dem Problem der Abbildung von Gesellschaft oder gesellschaftlichen Verhältnissen in Reklamebildern steht, ist die Frage nach dem Verhältnis von Medien und Realität. In diesem Zusammenhang unterscheidet der Kommunikationswissenschaftler Winfried Schulz zwischen der „ptolemäischen" und der „kopernikanischen" Auffassung von Massenkommunikation[1] im Verhältnis von Massenmedien zu Realität. Die ptolemäische Auffassung sieht einen starken Einfluß, den die Massenmedien auf die Gesellschaft und das Individuum ausüben. Die Medien produzieren und präsentieren ein hochgradig strukturiertes und oft verzerrtes Bild der Wirklichkeit, an dem die Menschen ihr Bild der Wirklichkeit ausrichten. Diese Vorstellung von Massenmedien beruht nach Schulz auf zwei Prämissen: Erstens werden die Massenmedien unabhängig von der Gesellschaft gedacht, die Beeinflussung läuft nur von den Massenmedien zur Gesellschaft. Die zweite Prämisse besagt, daß es die Aufgabe der Medien ist, Realität widerzuspiegeln, also ein möglichst getreues Abbild der Realität herzustellen. Zu der ptolemäischen Auffassung gehören neben diesen *Abbildtheorien* (auf Werbung bezogen bei z.B. Kloepfer, G. Schulze) auch die *Lerntheorien* (z.B. J. Williamson, R. Goldman). Den Lerntheorien zufolge eignen sich Rezipienten verschiedene Merkmale und Eigenschaften der Medienrealität an, z.B. die Eigenschaften von Personen aus Filmen oder Werbespots, deren Rollen und Verhaltensweisen. Auf diese Weise setzen sich dann bestimmte Rollenverständnisse durch, und die Medien kultivieren schließlich ein falsches Bewußtsein. Dem entgegengesetzt geht das kopernikanische Modell davon aus, daß die Medien als Teil der Gesellschaft in den Konstruktionsprozeß der sozialen Realität eingebunden sind:

„Stattdessen werden die Medien als aktives Element in dem sozialen Prozeß begriffen, aus dem eine Vorstellung von Wirklichkeit erst hervorgeht. Ihre Aufgabe besteht darin, die Stimuli und Ereignisse in der sozialen Umwelt zu selektieren, zu verarbeiten, zu interpretieren. Auf diese Weise nehmen sie Teil am kollektiven Bemühen, eine Realität zu konstruieren und diese -durch Veröffentlichung - allgemein zugänglich zu machen, so daß eine gemeinsame Basis für soziales Handeln entsteht." (W. Schulz, ebd., S. 142)

[1] Winfried Schulz: Massenmedien und Realität. Die „ptolemäische" und die „kopernikanische"Auffassung. In: Kölner Zeitschrift für Soziologie und Sozialpsychologie Sonderheft 30: Massenkommunikation. Theorien, Methoden, Befunde.Opladen 1989, S. 135ff.

5. 3 Schlußfolgerungen

Von Manipulation durch Medien, und damit auch durch die Werbung, kann in nicht-totalitären „Mediendemokratien", in denen es das Recht auf freie Meinungsäußerung und -verbreitung gibt, nicht die Rede sein. Die Medien tragen allerdings zur Realitätsexplorierung bei. Thomas Luckmann fragt in seiner phänomenologisch orientierten Wissenssoziologie nach der gesellschaftlichen Konstruktion von Wirklichkeit. Luckmanns Gegenwartsdiagnose diesbezüglich kann mit der realitätsexplorierenden Rolle der Medien verbunden werden. Mit U. Heyder läßt sich diese Gegenwartsdiagnose wie folgt beschreiben:

„Den Grundstrukturen menschlichen Daseins sind in der modernen Gesellschaft neue Akzente gesetzt. Weltauffassung ist für den Einzelnen nicht mehr verbindlich durch die Sozialstruktur vorgegeben, der objektive Sinn von Handlungen in den wichtigsten Bereichen der sozialen Alltagsexistenz (zweckrationale Systeme institutionalisierter Rollenverpflichtungen) fällt mit dem subjektiven Sinn von Handlungen nicht mehr zusammen. Weltauffassung ist in die verschiedensten Meinungskonfigurationen aufgeteilt und außer in den zweckrationalen Beschränkungen in der Produktion und Vermittlung von Kultur kaum noch institutionellen Zwängen unterworfen.[1]

Die Vermittlung der hier erwähnten divergierenden Weltauffassungen geschieht zunehmend in und durch die Medien, da die Medien durch technische Voraussetzungen, quantitatives Wachstum und institutionelle Veränderungen (Privatisierungen im TV-Bereich z.B.) immer mehr Rezeptionsangebote machen können und zu einem zunehmend wichtigeren Sozialisiations- und Enkulturationsfaktor werden. Die Medien tragen zu dem von Luckmann beschriebenen Prozeß der Entkoppelung von Sozialstruktur und menschlichen Sinnzusammenhängen allerdings auch bei, weil sie selber davon betroffen sind und also nicht als Vermittler zwischen System und Lebenswelt (vgl. unten, Stichwort: Habermas Kritik der Werbung) tätig werden können. Das Ergebnis dieser Entkoppelung kann eine Erhöhung der subjektiven Autonomie sein, da frühere Vermittlungsinstanzen wie die Kirche (Religion) an Autorität verlieren. Festzuhalten ist, daß die persönliche Identität stärker als je zuvor zu einer Eigenleistung der Subjekte wird, weil Weltauffassung zunehmend an verschiedene, unterschiedliche Meinungskonfigurationen gebunden ist, Identität also nicht mehr durch die Sozialstruktur vorgegeben ist.

[1]U. Heyder: Artikel Thomas Luckmann. In: Internationales Soziologenlexikon. Hg. Wilhelm Bernsdorf, Horst Knospe. Stuttgart 1984, Band 2, S. 512. Vgl. zu dieser Thematik Kapitel 6: Werbung und sozialer Wandel.

Die Medienrealität hat den Charakter von Öffentlichkeit. Die Rezipienten der Massenmedien nehmen an, daß die Informationen der Massenmedien allgemein bekannt sind. Diese Annahme bestimmt ihr Verhalten gegenüber anderen Menschen, unabhängig davon, ob diese Annahmen tatsächlich zutreffen. Die Medienrealität kann man auch als *generalized other* im Sinne von G.H. Mead sehen, also als eine virtuelle Bezugsgruppe, die dem Individuum als Indikator für vorherrschende und allgemeine öffentliche Meinung gilt.

Die Realität, die sich in den Bildern und Themen der Werbung findet, sehen wir nicht nur als Voraussetzung für Kommunikation, sondern auch als deren Ergebnis. Medien und die Werbung verstehen wir als aktives Element in dem sozialen Rahmen, aus dem eine Vorstellung von Wirklichkeit hervorgeht. Mit Rückgriff auf die *agenda setting*-Theorie haben wir versucht zu zeigen, daß die Massenmedien nicht in der Lage sind, ohne Mitwirken der Rezipienten (Selektivität) Realität hervorzubringen. Daß die Medien weder die Realität spiegeln noch prägen, haben wir mit Bezugnahme auf die Medienwirkungsforschung, und hier besonders auf die intervenierenden Variablen der neueren *agenda setting*-Theorie, versucht zu zeigen. Es kann also in der Reklameforschung weder ein pauschaler Medieneffekt postuliert werden, noch davon ausgegangen werden, daß die Medien bzw. die Werbung die Realität spiegeln, sondern davon, daß die Medien ein Faktor von gesellschaftlicher Realitätskonstruktion sind, der selektiv Aspekte dieser konstruierten Realität abbildet.

Wenn in einer Gesellschaft bestimmte Werte eine Rolle spielen, dann müssen diese nicht unbedingt von der Werbung gespiegelt werden. Die *gatekeeper* der Werbung suchen sich ihre Themen nicht nach der Stärke ihrer Thematisierung in der Gesellschaft aus. Themen wie Arbeitslosigkeit und Schwangerschaftsabbruch finden in der Werbung, abgesehen von der Benetton-Werbung, keinen Ausdruck. Umgekehrt geht man aber davon aus, daß sich Trends, wie die Ästhetisierung oder die Erlebnisorientierung der Gesellschaft, in der Werbung spiegeln, obwohl allgemein bekannt ist, daß die Werbung sich fast immer positiver Themen annimmt, also eine heile Welt zeigt, wozu das Thema *schöne Erlebnisse einer Gruppe von Menschen* nicht erst seit dreißig Jahren zählt.

Betrachten wir z.B. Bild 16 aus dem Jahre 1888, läßt sich sagen, daß sein Abstraktionsgrad hoch ist, daß wir es also mit einer „ästhetischen" Reklame zu tun haben. Von der zu bewerbenden Marke AEG wird abstrahiert, indem im Stile einer Barockallegorie auf die göttliche Siegeskraft der Elektrizität reflektiert wird. Schlössen wir von diesem Plakat auf die Gesellschaft jener Zeit, könnten wir zu dem Schluß kommen, es handele sich um eine ästhetisierte Gesellschaft und unterlägen einem glatten Fehlschluß, obwohl damals oft mit der Anbindung eines

Produktes an die Kunst geworben wurde. Hier wird der Einwand, die Werbung richte sich an ein bestimmtes Zielpublikum mit einer bestimmten ästhetischen Vorstellung (einer Dechiffrierungslust), also an die Oberschicht der Gesellschaft, akzeptiert. Diese Werbung ist also nicht Ausdruck einer ästhetisierten Gesellschaft. An den Reklamebildern neueren Datums soll aber eben dies abgelesen werden. Es zeigt sich also, daß zwischen der Abbildung bestimmter Trends in den Massenmedien und ihrem tatsächlichen Vorhandensein in der Gesellschaft nicht von vornherein ein Zusammenhang hergestellt werden kann.

Im nächsten Kapitel gehen wir darauf ein, warum die Werbung aus dem Jahre 1888 nicht als Ausdruck einer „ästhetisierten" Gesellschaft gesehen wird. Es wird implizit davon ausgegangen, daß Werbung neueren Datums etwas mit der individualisierten Gesellschaft und mit Lebensstilen zu tun hat, obwohl dies gar nicht der Fall sein muß. Ästhetisierte, nicht auf Gebrauchswerte, sondern auf abstrakte Werte bezogene Werbung gab es im deutschen Kaiserreich genauso wie 1994.

6 Sozialer Wandel und Werbung

Obwohl Werbung die Gesellschaft nicht grundsätzlich spiegelt, ist Werbung eng an sozialen Wandel gebunden. Das ergibt sich aus den Geboten des modernen Marketing, sich einen Absatzmarkt zu schaffen, indem man sich an Konsumentenwünschen und -verhalten orientiert. Sozialer Wandel ist ein relativ moderner Begriff für ein relativ modernes Phänomen. Sozialer Wandel setzt eine Gesellschaft mit hoher sozialer Mobilität, Anonymität und relativem Wohlstand („Massenwohlstand") voraus. Unsere Fragen beziehen sich hier auf die für die Werbung relevanten Aspekte des sozialen Wandels, d.h., wir fragen: mit welchen Begriffen und Vorstellungen kann die Werbung operieren, um sich an sozialen Wandel zu synchronisieren, und welche Aspekte sozialen Wandels kann die Werbung wiedergeben?

Die Darstellung und der Begriff von sozialem Wandel geht auf William F. Ogburn[1] (1922) zurück. Ogburn sieht sozialen Wandel nicht durch finale Entwicklungsgesetze bedingt; die älteren, wertbesetzten Begriffe für das Phänomen des sozialen Wandels, Evolution und Fortschritt, werden ersetzt. Ogburn sieht zwar den sozialen Wandel monokausal durch die Technik (wie Th. Veblen) bedingt, erkennt aber, daß sich in modernen Gesellschaften verschiedene Lebensbereiche in unterschiedlichen Rhythmen verändern. Nach der Vorstellung von Ogburn hinken die sozialen und kulturellen Sektoren einer Gesellschaft der Entwicklung der Technik hinterher; dieses Hinterherhinken wird als *social* oder *cultural lag* bezeichnet. In der empirischen Untersuchung der Kleinstadt Muncie durch das Ehepaar Lynd[2] im Jahre 1927 in Indiana konnten die wesentlichen Erkenntnisse Ogburns -unterschiedliche Wandlungsgeschwindigkeiten in unterschiedlichen sozialen Gruppen und die Existenz eines *cultural lag*- verifiziert werden. Einzuwenden gegen Ogburns monokausale Erklärung ist, daß die Technik keine von der Gesellschaft unabhängige Variable darstellt. Anpassungsprozesse zwischen Gesellschaft und Technik können in beide Richtungen verlaufen.

Neben endogenen Störungen, die die Gesellschaft zur Anpassung zwingen, können auch exogene Wandlungskräfte eine Rolle spielen. Die Unterscheidung hängt vom beobachteten Ausschnitt ab. Die industrielle Revolution z.B. kann gesamtgesellschaftlich als endogener Wandel bezeichnet werden. Die technischen Erfindungen wurden aus der Gesellschaft heraus gemacht. Im Zusammenhang mit der Industrialisierung unterentwickelter Gebiete läßt sich jedoch von exogenem

[1]William Ogburn 1922: Social Change. New York.
[2]Robert S. Lynd; Helen Lynd 1956: Middletown. A Study in American Culture. New York. (Zuerst 1929)

sozialen Wandel sprechen. An die Bewohner (relativ) unterentwickelter Gebiete werden von außen neue technologische Errungenschaften (Gegenstände) herangetragen, die in diese Gesellschaft hineindiffundieren. Dieser Gesellschaft wird ein Gegenstand zugefügt, der ihr zunächst fremd ist, der von ihr assimiliert wird. Die Assimilation kann sich in verschiedenen Graden vollziehen: Der Gegenstand kann völlig anders verwendet werden als ursprünglich gedacht (Kugelschreiber als Nasenschmuck). Völlig assimiliert ist der Gegenstand, wenn der Ursprungszweck für die betreffende Gesellschaft am nutzbringendsten eingesetzt wird.

In demselben Zusammenhang kann von verschiedenen Graden der Akkulturation einzelner Personen oder Gruppen gesprochen werden. Akkulturation meint die Kulturübernahme, d.h. den Erwerb von kulturellen Elementen einer fremdem Kultur (Akkulturation ersten Grades) bis hin zur totalen Angleichung. Der zweite Akkumulationsgrad kommt in der stereotypen Verwendung der fremden Sprache zum Ausdruck; höhere Grade erfordern die Anerkennung der Überlegenheit der übernommenen Kultur. Typischerweise beginnen Akkulturationsprozesse meist mit intensivem Kulturkontakt zwischen zwei verschiedenen Gesellschaften und können in der sich unterlegen fühlenden Gesellschaft zum Kulturkonflikt führen. In der sich unterlegen fühlenden Gesellschaft kommt es aufgrund von Doppelorientierungen und daraus resultierenden unvereinbaren Normen zu sozialen Spannungen. Solche Spannungen werden oft ausgetragen zwischen relativ unterprivilegierten Gruppen, die eine hohe Bereitschaft zur Übernahme der fremden Kultur zeigen, und privilegierten (konservativen) Gruppen auf der anderen Seite. In diesem Sinne stellen Randgruppen oder Randpersönlichkeiten (marginal men) häufig die Schrittmacher des exogenen Wandels dar.[1]

Alle Theorien des sozialen Wandels gehen von der Vorstellung aus, daß soziale Spannungen das vorantreibende, sozialen Wandel begünstigende Moment darstellen. Soziale Spannungen setzen ein gewisses Maß an gesellschaftlicher Mobilität voraus. Soziale Mobilität bezeichnet den Grad der Offenheit bzw. Geschlossenheit der Entwicklungschancen in einer Gesellschaft, d.h. der für den einzelnen bestehenden sozialen Entwicklungschancen. Je höher diese Chancen sind, desto eher wird es zu sozialen Konflikten, und damit sozialem Wandel, kommen. Demgegenüber bedeuten Institutionalisierung, Verfestigung und Erstarrung sozialer Normen Reibungswiderstände für sozialen Wandel. Sozialer Wandel kann sich verschieden intensiv und umfassend (z.B. als Reform oder als Revolution) vollziehen.

[1]Vgl. Fischer Lexikon Soziologie, Stichwort: Sozialer Wandel. Hg. Helmut König. Frankfurt/M. 1958, S. 272.

6. 1 Sozialer Wandel heute

Mit zunehmender sozialer Mobilität von Einzelpersonen und Gruppen innerhalb einer Gesellschaft steigt die soziale Differenzierung dieser Gesellschaft. Die herkömmliche Sozialstruktur zeigt dann Auflösungserscheinungen. Deutlich beobachtet werden solche Auflösungserscheinungen von der deutschen Soziologie seit dem 21. Ständetag der Deutschen Gesellschaft für Soziologie 1982 in Bamberg (Motto: *Krise der Arbeitsgesellschaft*). Die vermeintlich bis dahin existierende und übersichtlich erscheinende Arbeits- und Industriegesellschaft scheint in Auflösung begriffen:

„Die Arbeit, so hieß es [auf dem Soziologentag, Anm. d. Autors], stelle nicht länger mehr das Zentrum der individuellen Existenz der Menschen in kapitalistischen Gesellschaften dar, Gesellschaft lasse sich von den Bedingungen und Folgen der materiellen Produktion nicht mehr hinreichend begreifen. Wo viele nicht mehr können und andere nicht wollen, wo Arbeit sich zeitlich zur biographischen Nebentätigkeit reduziere, die Pflege des eigenen Ich zur Hauptbeschäftigung werde, Eigen- und Beziehungsarbeit sich so zeitraubend wie identitätsstiftend und mitunter auch ruinös gestalte wie ehedem die Erwerbsarbeit, dort sei- alles in allem genommen- die Arbeitsgesellschaft am Ende, ohne daß man aber schon wüßte, was eigentlich nach ihr kommt."[1]

Der Begriff, der die Gesellschaft nach dem Wegfall der Arbeit als differenzierendes Kriterium kennzeichnet, lautet Individualisierung. Die Einführung dieses Begriffs in diese Diskussion geht auf U. Beck[2] zurück. Individualisierung meint die Freisetzung der Individuen aus den zur Tradition der kapitalistischen Gesellschaft gewordenen Bezüge wie Klasse, Familienform und Berufsbindungen. Die Auflösung der herkömmlichen Differenzierungen werden in den sechziger Jahren dieses Jahrhunderts geortet:

„Die 60er Jahre markieren den Umbruch. In ihnen beginnt eine Entwicklung zu kulminieren, die nicht zuletzt durch Faschismus, Krieg und „Wirtschaftswunder" schon angelegt war, jetzt aber eine für jeden deutlich erkennbare Gestalt annimmt. Individualisierung ist -so kann man Becks Analyse beschreiben- ein ungewollter Kulminationseffekt ganz disparater gesellschaftli-

[1] Sighard Neckel 1993: Die Macht der Unterscheidung. Beutezüge durch den modernen Alltag. Frankfurt/M., S. 69
[2] Ulrich Beck 1983: Jenseits von Stand und Klasse: Soziale Ungleichheit, gesellschaftliche Individualisierungstendenzen und Entstehung neuer Formationen und Identitäten. In: Zur Theorie sozialer Ungleichheiten. Sonderband 2 der Sozialen Welt. Hg. Reinhard Kreckel. Göttingen 1983, S. 35- 74.

cher Veränderungen, die irgendwann derart zusammenschießen, daß sich aus der Steigerung bloßer Quantitäten plötzlich eine ganz andere Art von Gesellschaft ergibt, für die es- weil niemand es so gewollt hat und keine eindeutigen Interessen verantwortlich gemacht werden können- zunächst noch keinen Namen gibt." (S. Neckel, ebd., S. 71)

Hier stellt sich natürlich sofort die Frage, ob sich die Veränderungen der Gesellschaft wirklich so vollzogen haben, oder ob der Beobachter der Gesellschaft hier nur eine Neukonstruktion seiner Beobachtung vollzogen hat. Tatsächlich ist es ja auch in anderen Gesellschaften, wir denken hier an die Gesellschaft der USA, zu einer Individualisierung gekommen, obwohl die Faktoren „Faschismus, Krieg und Wirtschaftswunder" entweder überhaupt keine Rolle oder nur eine untergeordnete Rolle spielten. In *The Lonely Crowd* beobachtete Riesman lange vor Beck die Herausbildung einer *individualisierten* -oder, nach Riesman, einer vom außengeleiteten Sozialcharakter dominierten- Gesellschaft. Dieser außengeleitete Sozialcharakter unterscheidet sich von seinem Vorgänger, dem *innengeleiteten Sozialcharakter*, u.a. dadurch, daß er sich nicht über seine Arbeit, sondern über seine Beziehungen zu anderen Menschen definiert. Während die Probleme des Innengeleiteten primär in der Befriedigung materieller Bedürfnisse durch Erwerbstätigkeit liegen, lebt der Außengeleitete in einer Überflußgesellschaft. Sein Streben gilt der sekundären Vergemeinschaftung mit anderen, gleichaltrigen Personen in peer-groups, an denen er seine Verhaltenskonformität ausrichtet.

Eine Reihe gesellschaftlicher Veränderungen bildet den Ausgangspunkt für das Verständnis der neuen sozialen Differenzierungen, die von verschiedenen Autoren in unterschiedlichen (industrialisierten, westlichen) Ländern beobachtet werden (nach M. Diewald):

- "Eine kollektive Erhöhung der materiellen Ressourcen, des Lebensstandards und frei verfügbaren Einkommens sowie des Niveaus der wohlfahrtsstaatlichen Absicherung von Lebensrisiken;
- eine kollektive Erhöhung des Anteils der Lebenszeit, die im weiteren Sinne frei, d.h. nicht durch Arbeit in den formalen Produktionssystemen festgelegt ist;
- eine Auflösung oder zumindest Relativierung geschlossener Lebenswelten infolge des Wertewandels bzw. Wertdifferenzierung;
- eine Erhöhung der persönlichen Kompetenzen, indem immer mehr Bevölkerungsgruppen Zugang zum höheren Bildungswesen erlangten (v. a. Frauen, Unterschicht);

- Destandardisierungstendenzen nach der gewissermaßen gerade erst erfolgten Institutionalisierung des Lebenslaufs."[1]

Diese Variablen bewirken, daß die Erwerbsarbeit nicht mehr allein statuszuweisend und identitätsbestimmend ist; andere Lebensbereiche (Freizeitaktivitäten, Familienbildung) gewinnen einen größeren Einfluß auf die individuelle Lebensgestaltung. Diese Argumentation legt nahe, daß die gesellschaftliche Differenzierung ein Prozeß ist, der wahrscheinlich noch gar nicht seinen Höhepunkt erreicht hat, und darüber hinaus, daß z.b. die deutsche Gesellschaft der Weimarer Republik im Vergleich zu der des Kaiserreich als individualisierter erscheinen kann. *Individualisierung* ist also ein relativer Gradmesser von gesellschaftlicher Differenzierung. In dieser Hinsicht macht es keinen Sinn, von einer individualisierten Gesellschaft zu sprechen, sondern nur von mehr oder weniger individualisierten Gesellschaften. So vermutet Peter A. Berger, daß auf der Basis des empirischen Wissens, das wir heute von unserer Gesellschaft haben, auch etwa schon die Spätzeit des deutschen Kaiserreichs als „individualisierte" Gesellschaft zu beschreiben ist. [2]

Tatsächlich kann man für die Erforschung des sozialen Wandels immer noch den Vorwurf von Norbert Elias gelten lassen: So wie sie von der Soziologie betrieben wird, sei sie ein „eleatisches Unterfangen", eine „Zustandssoziologie."[3] Der Begriff *eleatisch* bezieht sich auf die antike vorsokratische Philosophenschule, die in der süditalienischen Stadt Elea ansässig war und deren berühmtester Vertreter, Zenon von Elea, ausgehend von der Vorstellung der Zeit als Folge getrennter Zeitpunkte, behauptete, daß ein abgeschossener Pfeil, wenn man seinen Flug in einzelne Zeitpunkte zerlege, in jedem dieser Zeitpunkte feststehe und sich somit auch insgesamt nicht bewege. Elias wirft der Soziologie also vor, sie bestehe nur aus hintereinander angeordneten Momentaufnahmen, vernachlässigt würden die Kräfte, die den Wandel verursachen. Dadurch würde eine Ebene der Vergleichbarkeit entfallen, was das Zitat von Berger unterstreicht.

Ulrich Beck sieht das Neue an dem letzten Individualisierungsschub in den 60er Jahren darin, daß er im Gegensatz zu allen vorherigen Individualisierungsschüben nicht in neuerlicher Klassen- und Gruppenbildung aufgefangen wird, sondern da-

[1]Martin Diewald 1990: Von Klassen und Schichten zu Lebensstilen.- Ein neues Paradigma der Sozialforschung. Arbeitspapier der Arbeitsgruppe Sozialberichterstattung. Nr. P 90- 105. (Wissenschaftzentrum Berlin) Berlin, November 1990. S. 3.
[2]Vgl. Peter A. Berger 1987: Klassen und Klassifikationen. Zur „neuen Unübersichtlichkeit" in der soziologischen Ungleichheitsdiskussion. In: Kölner Zeitschrift für Soziologie und Sozialpsychologie, 39. Jg. (1987), Nr.1.
[3]Stichwort Elias, Norbert in: Wörterbuch der Soziologie. Hg.: G. Hartfiel et. al., a. a. O..

zu führt, daß der einzelne zur lebensweltlichen Reproduktionseinheit des Sozialen werde. Daraus folgt nach Beck eine Auflösung des Sozialen, die nach der Kritik von Hans Joas[1] an Becks sehr auf Zersetzungsprozesse gerichtete Perspektive nicht zwingend aus Individualisierungen hervorgeht. Im Gegenteil kann davon ausgegangen werden, daß sich neue Zugehörigkeiten und Verbindlichkeiten (sekundäre Vergemeinschaftungen) herauskristallisieren, für die Individualisierungen notwendige Voraussetzungen sind.

6. 2 Die Gesellschaft der Lebensstile

Lebensstile sind, wie Individualisierungsschübe, eigentlich alte Bekannte der Soziologie:

> „Die Lebensstildiskussion beginnt nicht in den achtziger Jahren, sondern bereits mit der Krise des Selbstbewußtseins des Bürgertums, den Angestellten- und Beamtenhaushalten strategischer Mittelschichten der zwanziger und dreißiger Jahre und in dem Zusammenspiel von Modernisierung und Restauration der fünfziger Jahre. Es gab bereits mehrere Individualisierungsschübe in der bürgerlichen Gesellschaft; es ist nicht neu, daß herrschende Schichten und Klassen nicht einfach ihre Besitzstände verteidigen, sondern mehr noch die Regeln, einen Stil des Lebens zu beherrschen trachten, nach denen bestimmte Positionen und Werte verteilt werden. Ein entscheidendes Glied in diesem Prozeß ist die Entwicklung des Massenkonsums, als Regression wie als Zivilisation."[2]

Nach Hans-Peter Müller[3] stammt die heutige Lesart des Begriffs Lebensstil von Max Webers Begriff der *Lebensführung*. Zentraler analytischer Begriff in Webers Religionssoziologie ist der der Lebensführung. (Weber benutzt den Begriff Lebensführung auch deskriptiv: „Fachmenschen ohne Geist, Genußmenschen ohne Herz".) Nach Weber sind Klassenlagen zu keiner Zeit die einzig mögliche Grundlage zur Entstehung von Sondermilieus gewesen:

> „Zu den wichtigsten formenden Elementen der Lebensführung nun gehörten in der Vergangenheit überall die magischen und religiösen Mächte und die im

[1] Hans Joas: Das Risiko der Gegenwartsdiagnose. (Besprechung von U. Beck: Risikogesellschaft). In: Soziologische Revue, Nr. 1, 1988, S. 1-6.
[2] Abschlußbericht des Forschungsschwerpunktes „Politik der Lebensstile" (Poles) an der FU Berlin, Institut für Soziologie, Berlin 1992, S. 7.
[3] Hans Peter Müller: Lebensstile. Ein neues Paradigma der Differenzierungs - und Ungleichheitsforschung. In: Kölner Zeitung für Soziologie und Sozialpsychologie. Nr. 41, 1989, S. 53-71.

Glauben an sie verankerten ethischen Pflichtvorstellungen"[1]

Traditionelle, religiös motivierte, im Glauben verankerte Lebensführungsweisen sind hier angesprochen, von denen eine -die protestantische Ethik- durch ein spezifisches Berufsethos zur Rationalisierung der Lebenswelt entscheidend beitrug. Bereits bei Weber hat der Lebensstil einer Statusgruppe drei Funktionen: erstens symbolisiert er Identität und Zugehörigkeit zu einer Gruppe, zweitens markiert er eine klare Abgrenzung zu anderen Lebensführungsweisen, drittens wird die Lebensführungsweise als Mittel und Strategie zur Schließung sozialer Beziehungen benutzt. Weber sieht Lebensführungsweisen, die sich im Verhalten und in Werthaltungen äußern als in der „Hauptsache nach in der dauernden inneren Eigenart und nicht nur in der jeweiligen äußeren historisch politischen Lage der Konfessionen" liegend. (Weber, ebd., S. 23) Bestimmte Einstellungen führen zu eigenen Lebensführungsweisen, wenn sie den Charakter einer ethisch gefärbten Maxime der Lebensführung annehmen. (Weber, ebd., S. 33) Die Ausprägung von bestimmten Lebensführungsweisen mit den entsprechenden Einstellungen führt nach Weber zum modernen Kapitalismus. Obwohl die Merkmale der Weberschen Lebensführungsweisen formal auch auf moderne Lebensstile passen, unterscheiden sich die von Weber angesprochenen, im Glauben verankerten, Lebensführungsweisen von modernen Lebensstilen, die nicht nur auf Glauben, sondern auch auf Konsum und Luxus aufbauen.

Thorstein Veblen analysiert in *Theorie der feinen Leute*, erschienen im Jahr 1899, bereits vor Weber einen Aspekt des Lebensstils einer bestimmten sozialen Gruppe, der Oberschicht. Ihr Lebensstil zeichnet sich durch zwei Strategien aus, die sich ganzheitlich in ihren Werthaltungen, Konsummustern, Einstellungen und Verhaltensmustern zeigen: den demonstrativen Konsum (conspicuous consumption) und der demonstrativen Muße (conspicuous leisure). Beide Strategien dienen der Sichtbarmachung von gesellschaftlichem Erfolg. Allerdings beschränken sich diese Lebensstile nicht nur auf die Oberschicht, sondern werden von den anderen Schichten nachgeahmt. Es bietet sich also an, hier nicht unbedingt von Lebensstil im Sinne von Webers Lebensführungsweisen, sondern von schichtspezifischexpressiver Symbolik zu sprechen. Hervorzuheben ist aber, daß Veblen der erste Soziologe ist, der die distinktive Funktion eines bestimmten Lebensstils erkennt. Darüber hinaus erkennt Veblen, daß die modernen Lebensstile zunehmend im Konsum wurzeln. Die Zurschaustellung von Wohlstand, die subjektiv als individuelle Geschmacksäußerung erlebt wird, wird als Ausweis der Zugehörigkeit zu der *leisure class* immer wichtiger. In archaischen Gesellschaften, wo Krieg und

[1]Max Weber: Die Protestantische Ethik und der Geist des Kapitalismus. In: Max Weber: Gesammelte Aufsätze zur Religionssoziologie. Tübingen 1988, S. 12. (Zuerst 1920)

Kampf an der Tagesordnung sind, geschieht die Symbolisierung von gesellschaftlichem Erfolg durch physische Stärke und Tapferkeit. In herkömmlichen Gesellschaften drückt sich gesellschaftlicher Erfolg in der demonstrativen Muße aus.

„Doch mit zunehmender sozialer Differenziertheit wird es nötig, eine größere menschliche Umwelt zu berücksichtigen, weshalb allmählich der Konsum gegenüber der Muße als Beweis der Wohlanständigkeit vorgezogen wird." (Veblen, Theorie der feinen Leute, a. a. O. S. 94)

In mehreren Aufsätzen und in der *Theory of the Leisure Class* beschreibt Veblen sehr anschaulich, wie sich der Lebensstil des demonstrativen Konsums in Gegebenheiten des täglichen Lebens, in Geschmacksfragen etc. ausdrückt.

Für Georg Simmel ist Lebensstil Ausdruck eines Strebens nach Identität. Der moderne Lebensstil entwickelt sich aus dem Spannungsfeld der wachsenden Differenzierung von objektiver und subjektiver Kultur. Während die erste Kultur immer reicher wird (u. a. durch die Dynamik des Geldes), scheint die subjektive Kultur zu verarmen, obwohl das Stilangebot wächst. Daraus folgt einerseits eine Wahlfreiheit der Individuen und die Chance der persönlichen Autonomie, andererseits ein Zwang zur Individualisierung, da sich herkömmliche Bezugsgrößen auflösen. Stil des Lebens ist für Simmel „jene geheimnisvolle Formgleichheit innerer und äußerer Erscheinung", die aus dem Streben nach Identität entseht. Das stilisierende Individuum strebt danach,

„...ein geschlossenes Ganzes zu sein, eine Gestaltung mit eigenem Zentrum, von dem aus alle Elemente seines Seins und Tuns einen einheitlichen, aufeinander bezüglichen Sinn erhalten."[1]

Auch Simmel sieht Lebensstile also weniger als Lebensführungsweisen, die zur Ausprägung von Sondermilieus führen, sondern betont, wie Veblen, das expressive Element der Lebensstile.

Lebensstile lassen sich heutzutage als Medien sozialer, politischer, kultureller und ästhetischer Ausdrucksinteressen begreifen. Die Entwicklung von Lebensstilen ist an die Entwicklung eines Massenkonsums gebunden. Ohne mehr oder weniger frei (je nach Reichtum) wählbare Konsumgüter wären Lebensstile nicht als Medien spezifischer Ausdrucksinteressen denkbar. Lebensstil drückt sich im Konsum, in der Wohnungseinrichtung, in der gewählten Sportart etc., kurzum ganzheitlich in allen Lebensbereichen, aus. Die Güter, die man braucht, um seinen Lebensstil zu demonstrieren, oder auf die man explizit verzichtet, um einen alternativen Lebensstil zu demonstrieren, müssen frei wählbar sein. Diese Kultur

[1]Georg Simmel 1977: Philosophie des Geldes, S. 563. Zit nach: Hans Peter Müller, a. a. O., S. 55.

der Lebensstile kann als Kultur des Wählens[1] gekennzeichnet werden, die einhergeht mit der Institution eines Marktes, mit Massendemokratie und mit der Entstratifikation der herkömmlichen Klassen- und Schichtendifferenzierung (Individualisierung).

Problematisch an dieser Charakterisierung des Lebensstilkonzeptes als *Kultur des Wählens* ist der Standpunkt des Beobachters bei der Einschätzung, ob die Wahl eines Lebensstils frei, also selbstbestimmt, erfolgt, oder ob sie von bestimmten soziodemographischen Parametern abhängt. Entscheidungen in bezug auf die individuelle Lebensgestaltung können von den sie treffenden Subjekten als offene, lediglich ihrer „Eigenrealität" (Diewald, a. a. O., S. 6) folgenden Lebensentwürfe gesehen werden, die nicht durch normative Verbindlichkeiten vorbestimmt sind. Dann läßt sich von einer Kultur des Wählens, die dem Willen zur Stilisierung des Lebens der Subjekte folgt, sprechen. Von einem anderen Beobachtungsstandpunkt aus lassen sich aber dann doch wieder Verhaltensregelmäßigkeiten feststellen, die das jeweilige Individuum als Mitglied benennbarer sozialer Gruppen ausmachen. Ein Beispiel hierfür sind die Milieukonstruktionen Gerhard Schulzes. Schulze[2] zeigt, daß die Vorlieben von Individuen, ihr Leben zu stilisieren oder ihrem Leben einen bestimmten Stil zu geben in Zusammenhang mit hauptsächlich zwei Determinanten stehen: dem Alter und der Bildung. Die Eigenrealität, die die Individuen ihrer Stilisierung unterstellen, erscheint dann als „Selbsttäuschung." (Diewald, a. a. O., S. 6)

Mit H. Schwengel[3] lassen sich Lebensstile als Verfeinerung und Steigerung von Lebensqualität sehen, so wie Lebensqualität schon eine Steigerung von Lebensstandard war. Lebensstandard betrifft zunächst die materiellen Lebensgrundlagen einer Gesellschaft, eines Haushalts oder eines Individuums. Die Lebensqualität betont demgegenüber die Mehrdimensionalität der Lebensbedingungen. Neben den materiellen Lebensbedingungen umfaßt die Lebensqualität auch immaterielle Dimensionen, wie politische Partizipation, Selbstverwirklichung etc.. Lebensqualität enthält gegenüber dem Lebensstandard immer ein subjektives Moment, die Bewertung der Lebensbedingungen. Lebensstil als Verfeinerung von Lebensqualität meint die Strategie der Bündelung der zur Steigerung der Lebensqualität notwendigen Zutaten zu einem nach außen vorzeigbaren Ganzen. Lebensstile sind

[1]Vgl. zur Kultur des Wählens und der Bedeutung des Massenkonsums: Abschlußbericht des Forschungsschwerpunktes „Politik der Lebensstile"(Poles) an der FU Berlin, Institut für Soziologie. Berlin 1992.
[2]Gerhard Schulze, a. a. O., S. 283 ff.
[3]H. Schwengel: Lebensstandard, Lebensqualität und Lebensstil. In: V. Hauff (Hg.): Stadt und Lebensstil. Weinheim/Basel 1988, S. 57- 73.

also auch Kommunikationsmedien zur sozialen Integration, weil soziale Ähnlichkeiten z.B. die Ausbildung von Freundschaften entscheidend beeinflussen. Lebensstile dienen also in gewisser Weise der Optimierung von Lebensqualität, indem durch sie ästhetische Präferenzen in bezug auf materielle Dinge (Design), soziale und politische Einstellungen, Verhaltensmuster etc. kombiniert, sozial verankert und stabilisiert werden:

> „Lebensstile sind deshalb nicht nur Produkte des gesellschaftlichen Wandels, sondern auch selbst wieder Motoren des sozialen Wandels, d.h. gesellschaftliche Innovationspotentiale [...] Und beispielsweise besteht -innerhalb der Zunft der Zukunftsforscher- die besondere Methode der Naisbitt Group darin, zukünftige Trends aus der Beobachtung von neuen Lebensstilen, Initiativen u.ä. herauszulesen." (M. Diewald, a. a. O., S. 19)

Zusammenfassend läßt sich sagen, daß Lebensstil zunächst eine Beobachterkategorie ist. Die Soziologie verwendet den Begriff Lebensstil, um Gemeinsamkeiten von individualisierten Personen aufzuzeigen, auch wenn die stilisierenden Personen diese Gemeinsamkeiten nicht erkennen. Weisen bestimmte Individuen bestimmte Eigenschaften, Vorlieben oder Merkmale auf, dienen diese Eigenschaften dem Beobachter dazu, hier einen Lebensstil zu postulieren, obwohl die Deutung der Motivationen, Abhängigkeiten und der Sinn der Eigenschaften, Vorlieben und Merkmale im Selbstverständnis der stilisierenden Individuen unterschiedlich ausfallen kann. Die erklärende Funktion des Begriffs *Lebensstil* impliziert, daß dieser nicht mehr auf unabhängige Variablen zurückgeführt werden sollte. Führt man Lebensstile auf Variablen wie z.B. Bildung, Alter und Geschlecht zurück, dann erklären diese Begriffe die beobachteten Eigenschaften, Vorlieben und Merkmale; der Begriff *Lebensstil* wäre dann überflüssig, er hätte keine ursächlich erklärende Funktion mehr.

Für die Entwicklung und die Bedeutung von Lebensstilen für die Gesellschaft der USA seit 1945 legen Kanter und Zablocki[1] (1976) Zeugnis ab. An ihrem Aufsatz läßt sich u.a. ablesen, daß Bestandteile des Lebensstilkonzeptes, die in Deutschland erst seit den achtziger Jahren Beachtung finden, in den USA schon früher diskutiert wurden.

Die Autoren der Studie unterscheiden zwischen

> „...traditional lifestyles generated by the economic and status system of this society, and [...] the emergence of several new life-styles with societal loss of value coherence." (Zablocki et al., ebd. S. 292 f.)

[1]Benjamin D. Zablocki; Rosabeth Moss Kanter: The Differentiation of Lifestyles. In: Annual Review of Sociology. Vol. 2, 1976. S. 269 - 298.

Zablocki und Kanter reden von „proliferation of lifestyles in American society since 1945." (Zablocki et. al., ebd., S. 282) Dahinter steht die Annahme, daß sich seit 1945 die Differenzierung der (US-) Gesellschaft in Lebensstile rasant ausgebreitet hat und daß diese Differenzierung das Ergebnis eines Wertwandels ist. Trotz dieser Ausbreitung von Lebensstilen ist es noch möglich und sinnvoll, Lebensstil als abhängige Variable vom sozioökonomischen Status einer Person zu sehen. Die Autoren unterscheiden bei den klassischen Formen der Differenzierung in Lebensstile und der klassischen Definition von Lebensstilen zwischen „property dominated lifestyles, occupation dominated lifestyles and poverty dominated-lifestyles." (Zablocki et. al., ebd., S. 272 ff.) Diese Differenzierung von Lebensstilen entspricht der klassischen Schichtung einer Gesellschaft nach der Verteilung des Reichtums in Ober-, Mittel- und Unterschicht. Der vom Eigentum dominierte Lebensstil zeichnet sich vor allem durch Exklusivität aus:

„The propertied tend to occupy their own insulated and territorially distinct social world. Wealth provides the ability to create social and cultural isolation of the family group and the class itself from the rest of society by the withdrawal from public institutions and the use of private, privileged ones such as privileged private schools and clubs." (Zablocki et. al., ebd., S. 274)

Man bleibt unter sich. Dieser Trend wird verstärkt durch die besondere Bedeutung, die Angehörige dieser Schicht ihrer Familie zumessen. Hier findet man besonders stark ausgeprägte Verwandtschaftsbeziehungen, die vor allen Dingen die Tradition bewahren helfen sollen. So werden z.B. nur gleichwertige, derselben Schicht angehörige Heiratspartner zugelassen. Die Schilderung des Geschmacks dieser Schicht bei Zablocki und Kanter läßt Parallelen zu Veblens Beschreibung des Geschmacks der Oberschicht seiner Zeit (um 1899) zu. So erfreuen sich hier wie dort Antiquitäten, historische Häuser etc. großer Beliebtheit. Der Unterschied zwischen Veblen und der modernen amerikanischen Lebensstilforschung liegt in der Bewertung des Einflusses, den der Lebensstil der Oberschicht auf die Angehörigen anderer Schichten ausübt. Veblen ging davon aus, daß die Angehörigen der Oberschicht den anderen Klassen als Vorbilder dienen. Ihre Lebensstile und Prestigenormen werden von den anderen aufgenommen und nachgemacht:

„In jeder hochindustrialisierten Gesellschaft beruht das Prestige auf der finanziellen Stärke, und die Mittel, um diese in Erscheinung treten zu lassen, sind Muße und demonstrativer Konsum. Beide finden sich demnach bis ans untere Ende der sozialen Stufenleiter." (Veblen, Theorie der feinen Leute, S. 93)

Wenn die Gesellschaft und damit ihre Mitglieder insgesamt reicher werden und ihre Prestigemittel nicht nur allen bekannt sind, sondern auch von allen (zumindest kurzzeitig) benutzt werden können, läßt sich die individuelle Distinktion nach außen nicht mehr aufrechthalten. Alles kann nachgeahmt werden. Die Konsequenz für einen *property dominated lifestyle* kann dann nur die Exklusion von der Welt draußen, so wie von Zablocki und Kanter beschrieben, sein.

Für den *poverty dominated lifestyle* gilt, daß nur ein Mindestmaß an finanzieller Sicherheit und die Sorge um ein festes Einkommen die Ausprägung von Lebensstilen formen. Für die Autoren stellt sich die Frage, ob die Lebensführung der untersten Schicht überhaupt als Lebensstil beschrieben werden kann, da das für Lebensstile konstitutionelle Element der Freiwilligkeit fehlt. Durch die marginale ökonomische Situation und den täglichen Kampf ums Überleben kommt es darüber hinaus zu einer *present time orientation*. Die Kontinuität, die zur einheitlichen Stilisierung des Lebens nötig ist, fehlt. Allerdings spielen hier der Familienstand und das Alter eine Rolle.

Nach Einschätzung der Autoren kann sich die Tendenz zur Vermehrung (zur Proliferation) von Lebensstilen nur aus einer breiten Mittelschicht (occupation-dominated-lifestyles) ergeben, die einerseits genügend materielle Ressourcen zur Verfügung hat, andererseits auch bereit ist, sich nach außen zu öffnen und sich in Beziehung zur Restgesellschaft zu setzen, also nicht auf Exklusivität beharrt. Erst hier wird es möglich, nicht nur ökonomisch determinierte, sondern alternativ determinierte und damit frei gewählte Lebensstile zu generieren. Die Autoren unterscheiden die alternativen, vom sozioökonomischen Standard unabhängigen Lebensstile von Stilisierungen des Lebens, die von der Klassenzugehörigkeit oder vom Status vorgegeben werden. Diesen Unterschied machen sie an folgendem Beispiel deutlich:

„If both beer drinkers and wine drinkers agree that a preference for wine reflects a higher set of values than a preference for beer, than beverage preference becomes a component of *status differentiation*. If both beer drinkers and wine drinkers prefer wine and only drink beer to the extent that they cannot afford wine, than beverage consumption patterns reflect *class differentiations*. If neither beer drinkers nor wine drinkers acknowledge the superiority of other's preference, beverage consumption patterns, to the extent that they are correlated with a wide range of other distinctive consumption preferences, are indicative of *independent alternative lifestyles*." (Zablocki et. al., a. a. O., S. 271. Hervorhebungen vom Autor hinzugefügt)

124

Es zeigt sich zunächst, daß Lebensstile von Statusunterschieden schwer zu trennen sind. Der Unterschied liegt in der subjektiven Vorstellung, die der Stilisierung zugrunde liegt. Ohne Kenntnis der subjektiven Vorstellungen sind Lebensstile nicht zweifelsfrei zu indizieren.

Wesentliches Unterscheidungsmerkmal zwischen einem Lebensstil und einem Statusunterschied ist bei Kanter und Zablocki die Kohärenz oder *corporate identity* der stilisierenden Subjekte in bezug auf das Zusammenspiel der Mittel, die stilisierend wirken. Die Zurschaustellung von Statusunterschieden hebt demgegenüber auf die Eignung bestimmter Dinge als Demonstration des feinen Unterschieds ab. Wenn eine Person eigentlich lieber Bier als Wein trinkt, den Weinkonsum zu bestimmten Gelegenheiten jedoch vorzieht, beweist sie damit Know-How in der Demonstration von Statusunterschieden.

Ein Außenstehender kann also nur mit einem umfassenden Wissen über die Konsumenten entscheiden, ob es sich beim Weinkonsum um einen Lebensstil oder um die Demonstration von Statusunterschieden handelt. Der Genuß von Wein genießt gegenüber dem von Bier ja durchaus höheres gesellschaftliches Ansehen, was sich am Kult (und am Preis), der um alten Wein oder Weinkennerschaft und Weinproben gemacht wird, unschwer ablesen läßt. Der Genuß von Bier und nicht von Wein kann dann als Merkmal eines bestimmten Lebensstils erkannt werden, wenn andere Verhaltensweisen und Einstellungen mit dem Biertrinken (Teilnahme an „Kneipenkultur", Interesse für Fußball o.ä.) übereinstimmen, und der Bierkonsument weiß, daß Wein eigentlich prestigereicher ist, weil eine gewisse Kennerschaft nötig ist, um guten von schlechtem Wein zu unterscheiden, er aber bewußt Bier vorzieht.

Kanter und Zablocki folgend kann man also zusammenfassend sagen, daß Status-unterschiede im Verhalten daran zu erkennen sind, daß sie sich als Demonstration an die Außenwelt wenden, während Lebensstile durch ihre *corporate identity* in bezug auf das Exterieur und die Einstellungen einer Person zu erkennen sind. (Klassenunterschiede sind als Mängel zu beobachten) Lebensstile sind nicht wie Statusunterschiede als Reaktion auf Werthaltungen der Umwelt zu verstehen, sondern entstehen als relativ eigenständige normative Präferenzen.

Tatsächlich weist dies auf die Schwierigkeit hin, die ein Beobachter hat, wenn er sagen will, ob es sich bei diesem oder jenem Verhalten um einen frei gewählten Lebensstil handelt oder ob dieses Verhalten der Demonstration bzw. Vortäuschung eines Statusunterschiedes dient.

Zablocki und Kanter beobachten die Zunahme von neuen Lebensstilen in der amerikanischen Gesellschaft und fragen sich, von welchen Variablen diese ab-

hängen, wenn man sie als unabhängig vom sozioökonomischen Status einer Person sieht.

Kanter und Zablocki gehen davon aus, daß neue Lebensstile als Ergebnis von Wertewandel entstehen:

„New lifestyles arise in a society to the degree that members of the society cease to agree on the value of the currency of the markets in commodities and prestige or at least come to recognize other independent sources of value." (Zablocki et. al., ebd., S. 281)

Sie sehen allerdings die Schwierigkeit, die diese Bestimmung mit sich bringt: Das Messen von Werthaltungen einzelner Personen gestaltet sich schon außerordentlich schwierig; die Feststellung einer Gesamtheit von Werten und die Ordnung, in der sie die Gesellschaft dominieren, ist so gut wie unmöglich. Darauf hin weist *Arrows Paradox* (nach dem US-amerikanischen Nationalökonomen K .J. Arrow 1951), das sich auf kollektive Entscheidungen, als die man Werthaltungen sehen kann, bezieht. Das Paradox bezieht sich auf die Unmöglichkeit der Erstellung einer aggregierten Präferenzordnung, die bei allen möglichen individuellen Präferenzordnungen zu konsistenten Ergebnissen führt[1]. Kanter und Zablocki versuchen dieses Paradox zu umgehen, indem sie nicht von Wertpräferenzen, sondern von Wertkohärenzen (value coherences) sprechen. Dahinter steht die Annahme, daß die Rangfolge der Werte der Mitglieder einer Gesellschaft nicht übereinzustimmen braucht; die Werte müssen aber konsistent und unter den Mitgliedern der Gesellschaft kompatibel sein. Sind die Werte der Mitglieder einer Gesellschaft nicht mehr kompatibel, also nicht mehr miteinander vereinbar, dann entstehen neue Stile. Mit Rückgriff auf den Kulturanthropologen Alfred Kroeber (1876-1961) behaupten Zablocki und Kanter:

„...that style patterns have specific potentialities that are realized in climatic spurts of creativity and are then exhausted, leading to their abandonment and the generation of new styles and that periods of social breakdown and reconstitution are accompanied by losses of styles." (Zablocki et. al., ebd., S. 282)

Die Entstehung von neuen, autonomen Lebensstilen sehen Kanter und Zablocki als Indikator für weitreichende gesellschaftliche Umbrüche.

[1]Vgl. Stichwort: Entscheidungen, kollektive. In: Lexikon zur Soziologie. Hg.: Werner Fuchs et. al. Reinbek 1975. Das Paradox besagt eigentlich, daß demokratische Entscheidungsprozesse bei identischer Ausgangslage zu völlig unterschiedlichen Ergebnissen führen können. Das Paradox wurde schon vor über zweihundert Jahren von dem französischen Mathematiker und Staatstheoretiker Antoine Marquis de Condorcet beschrieben, aber erst durch Arrows 1951 richtig gewürdigt.

Der Verlust von Wertkohärenz, also das Sichverabschieden bestimmter Gruppen aus der Wertkohärenz der Gesamtgesellschaft läßt sich in vier Facetten beobachten:

1. Regression: Rückgriff auf frühere, weniger differenzierte Stadien von Kultur,
2. Vergeistigung („Etherealization"): Ersetzung von realen Dingen durch Symbole als Ausdruck von Werthaltungen,
3. Gemeinschaft: der Versuch, eine Wertgemeinschaft durch emotionale Investitionen wiederzuentdecken,
4. kollektives Verhalten: direkte Reaktion auf charismatische Reize: der Versuch, vergängliche Wertkohärenzen in permanente zu verwandeln.

Die vier Kategorien repräsentieren die Voraussetzungen für gangbare Kulturen bzw. für Lebensstilgemeinschaften: gut definierte Rollen, ein symbolischer Rahmen, Gemeinschaft und die Akzeptanz von Autorität. Der Begriff Regression bezieht sich auf „hedonistische Lebensstile". Hier denkt die stilisierende Person nur an ihr „persönliches Wachstum". Beziehungen zu anderen Personen werden nur noch aufgenommen, wenn sie einem selbst etwas nützen. Die Vergeistigung trifft man vor allem bei spirituellen Lebensstilen an (z.B. „divine light movement"). Für Kategorie 3 können Banden (streetgangs), die auf ethnischer Herkunft, dem Alter oder dem Geschlecht ihrer Mitglieder basieren, als Beispiel dienen. (Hier deutet sich bereits die Schwierigkeit an, Lebensstile von Subkulturen zu unterscheiden.) Lebensstile, die auf kollektivem Verhalten basieren, sind z.B. Lebensstile, die sich über politische Einflußnahme definieren oder in Sekten.

Mit Kanter und Zablockis lassen sich in der amerikanischen Soziologie zwei Theorien erkennen, die die Proliferation von Lebensstilen erklären: Die Vordenker der *consumer society theorists* (z.B. Lewis 1973, Bell 1973[1]) gehen davon aus, daß die Gesellschaft einen bestimmten Grad an Kapitalakkumulation und Technisierung erreicht hat, der für eine Abnahme der Arbeitszeit sorgt. Durch die Zunahme an Freizeit wird die Suche und das Ausprobieren von neuen Stilen, und dadurch auch das ständige Neuentstehen von Stilangeboten, zu einer permanenten Eigenschaft der Sozialstruktur. Die *consumer society*- oder auch *consumer culture*- Theorie steht in den USA in enger Verbindung zum *advertising research*, was auf der Hand liegt: Die Stilisierung des Lebens wird mehr oder weniger als eine Angelegenheit von Angebot und Nachfrage betrachtet. Sind die materiellen Grundbedürfnisse gedeckt, beginnt die Stilisierung durch und im Konsum[2]. Da

[1]R. Lewis 1973: The New Service Service Society. London.
Daniel Bell 1973: The Coming of Post-Industrial Society: A Venture in Social Forecasting. New York.
[2]Die Stilisierung des Lebens muß nicht unbedingt im und durch Konsum erfolgen. Ronald Inglehard behauptet z.B. für die USA, Japan und die Länder West- und Mitteleuropas einen Wan-

die Konsumenten -in bezug auf die Entscheidung für oder gegen einen Stil- als selbstbestimmt gesehen werden, können sie entscheiden, ob sie sich für Stilangebote aus der Industrie entscheiden.

Die andere Erklärung, die Kanter und Zablocki anführen, steht etwas mehr in Einklang mit dem *loss of value coherence* den Kanter und Zablocki konstatieren. Hier wird differenziert zwischen autonomer Entstehung von Stilen und ihrer Entdeckung und Verbreitung durch die Medien. „Echte" neue Lebensstile entstehen dadurch, daß bestimmte Personen nicht mehr in Einklang mit der *value coherence* stehen. Diese wird als Indikator dafür gesehen, daß mit der *value coherence* der Gesellschaft tatsächlich etwas nicht stimmt. Die Gruppen, die neue Lebensstile entdecken, nehmen also die Position einer gesellschaftlichen Avantgarde ein. Sobald die Massen ihr folgen, wird der Übergang zu einer neuen Gesellschaftsordnung vollzogen sein. Mit Rückgriff auf die amerikanische Geschichte versuchen Kanter und Zablocki jedoch zu zeigen, daß dieses Verständnis von Lebensstilen in seiner Konsequenz zu drastisch ist:

„Some ways of life that did not receive much attention until recently have actually existed in some form for much longer. There have been recurrent outburst of commune formation throughout American history, for example; the 1840 resembled the 1960s in both the amount and kind of social movement agitation and lifestyle experimentation." (Zablocki et. al., ebd., S. 282)

Zablocki und Kanter versuchen ihre Sicht auf Lebensstile den beiden Ansätzen anzupassen:

„The study of alternative lifestyles [...] is really at base a study of the decline of the power of the economic and status system of a society to impose most of the members of that society a scale upon which lifestyles and tastes can unambiguously be ranked. Where such a scale exists, we say that a society's values are coherent, however diverse and polarized they may be. In this paper we assume that to the extent that the wealth and prestige markets fail to impose standards of taste and valuation in terms of relative position in these markets,

del von materialistischen zu postmaterialistischen Werten. Dazu zählen z.B. Werte der Selbstverwirklichung, der Liebe etc.. Die Erklärungen von sozialem Wandel, die sich auf die Befriedigung von primären Bedürfnissen beziehen, lehnen sich an die Bedürfnistheorie Abraham Malows an. In Analogie zum ökonomischen Theorem des abnehmenden Grenznutzens wird davon ausgegangen, daß je mehr die primären Bedürfnisse befriedigt sind, desto stärker die sekundären Bedürfnisse nach Befriedigung drängen. Vgl. R. Inglehard 1989: Kultureller Umbruch. Wertewandel in der westlichen Welt. Frankfurt/M.. A. H. Maslow 1954: Motivation and Personality. New York.

individuals will seek other means of attaining value coherence". (Zablocki et. al., ebd., S. 283)

Wo eine Skala von Lebensstilen und Werten existiert, ist die *value coherence* einer Gesellschaft im Gleichgewicht; geht sie verloren, wird von den Individuen, die damit einen neuen, alternativen Lebensstil ins Leben rufen, mit neuen Werten eine neue, autonome Wertkohärenz gefunden, die sich nach Kanter und Zablocki auf die vier oben angegebenen Strategien bezieht. Jetzt kann also angegeben werden, wann neue Lebensstile entstehen. Nach der Definition von Kanter und Zablocki machen neue, alternative Lebensstile für einen Teil der Gesellschaft das wett, was der Gesamtgesellschaft fehlt, die Wertkohärenz. Ist sie gegeben, bleibt es bei den alten Lebensstilen, weil innerhalb der Kohärenz die Werte zwar diversifiziert, jedoch kohärent sind. Fällt die Wertkohärenz weg, dann könnte die Demonstration von Statusunterschieden auch immer auf einen Lebensstil schließen lassen.

Die Bedeutung der Kohärenz von Werten findet sich in der Lebensstilforschung auch an anderer Stelle. Hörning und Michailow (1990)[1] begreifen Lebensstile als *homogene Kollektividentitäten*, die sich nicht mehr durch gemeinschaftliche Integration in ein geschlossenes, gesamtgesellschaftliches Ganzes herstellen, sondern sich aus der Kombination verschiedener Teilaspekte der Lebensführung zusammensetzen. Die Zusammenstellung dieser Teilaspekte (Sinnprovinzen) ist nicht mehr von außen vorgegeben, sondern basiert auf einem Kohärenzempfinden, das quasi neu erfunden wird.

Um einen Lebensstil zweifelsfrei zu identifizieren, müßte man also zuerst einmal feststellen, ob die gesamtgesellschaftliche Lage so beschaffen ist, daß Platz für autonome Wertuniversen mit eigener Wertkohärenz für bestimmte Individuen gegeben ist, oder ob diese Wertuniversen nicht autonom sind, also mit den Werten der Gesellschaft kompatibel sind. Dies ist jedoch eine zentrale Streitfrage der Soziologie. Wie die Referenzpunkte sozialer Wertschätzung beschaffen sind, kann nicht eindeutig geklärt werden, sondern beruht auf dem Beobachterstandpunkt der Autoren. Im Modell des *Vorbilds* kommt, wie bei Veblen oder Elias, den Werten der Oberschicht eine normative Leitfunktion für die Restgesellschaft zu. Das Handlungsmuster der anderen Schichten ist die Imitation. Im Modell der *relativen Autonomie* klassenspezifischer Werte, wie es in der Tradition der englischen Kulturtheorie favorisiert wird, bilden soziale Gruppen eigene Wertsysteme

[1]Nach einem Manuskript von: K. H. Hörning; M. Michailow: Lebensstil als Vergesellschaftungsform. Aachen 1989. Hier sinngemäß zitiert nach : Martin Diewald, a. a. O., S. 21.

aus, die sich gegenseitig bekämpfen. Das zentrale Handlungsmuster ist Selbstbehauptung.[1]

An den Bestimmungen Kanter und Zablockis und den Vertretern der relativen Autonomie von Wertkohärenzen kann man kritisieren, daß Lebensstile, verstanden als autonome Wertuniversen, nicht mehr von Subkulturen unterschieden werden können. Unter Subkultur versteht man

> „...ein System von Werten, Normen, Symbolen und Verhaltensweisen, die von einer Gesellschaftsgruppe mit bestimmten Eigenschaften (Geschlechts-, Alters-, ethnische- Berufsgruppe oder soziale Schicht) allgemein anerkannt und geteilt werden, sofern dieses System innerhalb des Systems der Gesamtkultur ein relatives Eigenleben führt und hieraus Probleme des abweichenden Verhaltens, der Desintegration und des Konflikts erwachsen.‟[2]

Die unabhängige Variable wird hier bestimmt durch gemeinsame Merkmale der eine Subkultur bildenden Personen, nicht jedoch durch den Verlust der Wertkohärenz der Gesellschaft. Unterbetont in der Theorie, die sich auf relative Autonomie bestimmter Gruppen in bezug auf Werte, die sie nicht mit anderen Schichten der Gesellschaft teilen, ist der Aspekt des freien Wählens von Lebensstilen, der seine Wurzeln u.a. im Massenkonsum hat. Die in Subkulturen vergemeinschafteten Individuen wählen nach den obigen Definitionen ihren Lebensstil nämlich nicht frei, sondern sind durch gemeinsame Merkmale oder durch das Verschwinden einer Wertkohärenz mit der Restgesellschaft mehr oder weniger dazu gezwungen. Diese gemeinsamen Merkmale führen zu den eigenständigen Wertuniversen, die nicht mit den Werten der übrigen Gesellschaft kompatibel sind.

Einen radikalen Schritt, um diesbezüglich Lebensstile von Subkulturen abzugrenzen, schlägt Michael Sobel[3] (1981; 1983) vor. In Anlehnung an Ernst Gombrich definiert Sobel Lebensstil als „any distinctive, and therefore recognizable mode of living" (Sobel 1981, S. 28), der im Konsum zum Ausdruck kommt. Damit spielt er auf die These Gombrichs vom menschlichen Bedürfnis nach Regelmäßigkeit an, die Gombrich seinerseits von Karl Popper übernahm. Die Diffe-

[1]Vgl. Edward J. Thompson: Plebejische Kultur und moralische Ökonomie. Aufsätze zur englischen Sozialgeschichte des 18. und 19. Jahrhunderts. Frankfurt/Berlin 1980; John Clarke et. al.: Jugendkultur als Widerstand. Milieus, Rituale, Provokationen. Frankfurt/M. 1979. Vgl. auch unten die Ausführungen zu John Fiskes Konzept der *popular culture*.

[2]Definition aus: Wörterbuch der Soziologie. Hg.: Günter Hartfiel; Karl Heinz Hillmann. Stuttgart 1982. Stichwort: Subkultur.

[3]Michael Sobel 1981: Lifestyle and Social Structure. New York. Vom selben Autor: Lifestyle Expenditures in Contemporary America. In: American Behaviorial Scientist. 26, 4, 1983. S. 551- 533.

renzierung von Lebensstilen ist für ihn gleichbedeutend mit der Verteilung von Konsumpräferenzen. Konsumenteneinheiten sind keine Gruppen, sondern Individuen. Ein Lebensstil wird also aus seiner Sicht nicht mit anderen geteilt: „Thus each individual may be viewed as producer of his or her lifestyle." (Sobel 1981, S. 28) Alternative Lebensstile, die nicht über die Konsumlogik gesteuert werden, sind für ihn Ausdruck subkultureller Vergemeinschaftung. Dahinter steht die Annahme einer *consumer culture* für die USA nach dem 2. Weltkrieg. Lebensstile, verstanden als Konsummuster bzw. -präferenzen, werden als integrative Bestandteile der consumer culture gesehen, alle Verweigerung von Konsum als subkulturell.

Auf der Basis dieser Annahmen untersucht Sobel den Zusammenhang zwischen sozioökonomischer Position und Konsumausgaben. Lebensstile sind operationalisiert als Konsumausgaben. In einer empirischen Untersuchung wurden von Sobel über fünf Quartale Haushaltscharakteristika und Konsumausgaben eines Samples amerikanischer Haushalte erhoben. In einem ersten Schritt wurden die Konsum-items zu 17 Ausgangsvariablen zusammengefaßt. In einem zweiten Schritt wurden mittels Faktorenanalyse vier deskriptive Konsummuster ermittelt (=Lebensstilformen): 1. *visible success* meint die Sichtbarmachung von gesellschaftlichem Erfolg durch Konsumausgaben (demonstrativer Konsum), 2. *maintainance* meint die Kosten für den laufenden Unterhalt, 3. *high-life* meint Ausgaben für außerhäusliche Vergnügungen, 4. *home-life* zielt auf häuslichen Konsum. Diese vier Konsumformen und ihre Kombination zu Lebensstilformen sind nach Sobel raum-zeitlich unabhängig und für westliche Kulturen stabil. Das wesentliche Ergebnis seiner Untersuchung erhärtet gut bestätigte Befunde der empirischen Konsumforschung: In der unteren Hälfte der sozioökonomischen Leiter wird relativ mehr für den laufenden Unterhalt, aber auch relativ mehr für sichtbaren Erfolg auf Kosten des häuslichen Konsums ausgegeben. Je höher man auf der sozioökonomischen Leiter steigt, desto weniger wird relativ für demonstrativen Konsum und laufenden Unterhalt ausgegeben und desto mehr für *home-life* und *high-life*. Das bestätigt auch die Annahme von Zablocki und Kanter, daß die Oberschicht sich nicht durch demonstrativen Konsum zu anderen Gesellschaftsteilen in Beziehung setzt, sondern unter sich bleibt.

Alternativ zu der Definition von Sobel, der Lebensstile in der consumer culture als Konsumausgaben versteht, wird von verschiedenen Autoren *Zeit* als Merkmal für Lebensstil gesehen, durch das Lebensstile von Subkulturen abgegrenzt werden können. Martin Diewald sieht den Einsatz von Zeit für verschiedene Lebensziele sogar als definitorischen Kern von Lebensstilen. (Diewald, a. a. O., S. 7) Dahinter steht die Annahme, daß Lebensstile sukzessive ausprobiert werden können.

Subkulturen könnte man als Angebote verstehen, nach denen man seinen Lebensstil ausrichten kann oder deren verschiedene Elemente man zu einem neuen Lebensstil verknüpfen kann. Einen Lebensstil zu leben oder einen Lebensstil zu entwickeln, würde dann heißen, zeitlich nacheinander verschiedene sub- (oder vielleicht irgendwann auch hoch-) kulturelle Angebote auszuprobieren, zu akzeptieren und irgendwann wieder zu verwerfen. Drastisch auf den Punkt bringt der amerikanische Psychiater R. J. Lifton[1] diesen Persönlichkeitstyp, er spricht von der *protean personality*. Proteus war eine Figur der griechischen Sage, die fähig war, jede mögliche Gestalt oder Form anzunehmen, jedoch unfähig, eine angenommene Gestalt für längere Zeit beizubehalten.

In diese Kerbe schlägt auch die sozialpsychologisch angelegte Interpretation der Gesellschaft der Lebensstile von David Riesman[2] aus den fünfziger Jahren. Er charakterisiert die Personen, die auf eine Inszenierung ihres Lebens bedacht sind, als außengeleitete Charaktere. Damit meint er dieselben Personen, die G. Schulze als innengeleitete beschreibt. Während für Schulze eine zunehmende Erlebnisorientierung dieser Personen, die Schulze als psychophysische Qualitäten beschreibt, die im inneren Erlebnisbereich dieser Personen liegen, im Mittelpunkt steht, geht Riesman davon aus, daß die Erlebnisstile dieser Personen nur an der Oberfläche liegen (Stil als Oberflächendifferenzierung), während ihre „Tiefenstruktur" von Angst geprägt ist (Angst davor, sein Glück bzw. seine Selbstverwirklichung zu verpassen, also nicht seinen Lebensstil zu finden.). Das führt dazu, daß der Außengeleitete nicht viel mehr ist, als die Abfolge verschiedener Rollen und Begegnungen mit anderen, und er dann schließlich nicht mehr weiß, wer er wirklich ist und was mit ihm geschieht. Riesman schließt also auf ein Auslaufen der Identität. Tatsächlich kann man aus dem zeitgenössischen Psychoboom[3] -nicht nur auf dem Büchermarkt- schließen, daß eine reflexive Dauerbeschäftigung des Subjekts mit sich selbst, ein Nachdenken über die eigenen Befindlichkeiten zunehmend in den Vordergrund tritt.

Vielleicht ist dieses Bild zu extrem, denn die Phase, in der man sich am meisten mit Lebensstilen und sich selbst beschäftigt, läßt sich bezeichnen: in der Jugend:

> „This amorphous period between adolescence and adulthood that has been identified as youth [...] involves a great deal of life-experimentation. So does the equally amorphous period following the increasingly common event- termi-

[1] Vgl. Zablocki et. al., a. a. O., S. 293.

[2] David Riesman et. al. 1989. The Lonely Crowd. A Study of the Changing American Character. New York (Zuerst 1961)

[3] Vgl. Jürgen Gerhards: Soziologie der Emotionen: Fragestellungen, Systematik u. Perspektiven. Weinheim/München. 1988, S. 244.

nation of first marriage [...]. Less extensively, and for somewhat different reasons the final period of life after retirement from work and child-rearing tends to be associated with lifestyle experimentation." (Zablocki et. al., a. a. O., S. 280)

Also offenbar wird mit Lebensstilen dann experimentiert, wenn man nichts Besseres zu tun hat. Wenn Kinder groß gezogen werden und Geld verdient werden muß, dann scheint keine Zeit für die Stilisierung des Lebens zu sein. Diewald geht davon aus, daß die Zeitplanung selbst ein Merkmal von Lebensstil ist. Dahinter, so kann man interpretieren, steht ebenfalls die Annahme, daß die Zeit, die für Stilisierung bleibt, irgendwann vorbei sein kann, bzw. sehr knapp wird und dann erst im Rentenalter, mit der entsprechenden Freizeit, wiederkommt.

Warum „stilisiert" man sein Leben? Gerhard Schulze interpretiert Stil in Einklang mit Sobel zunächst als die Gesamtheit der Wiederholungstendenzen in den alltagsästhetischen Episoden eines Menschen. Stil (oder Lebensstil) schließt sowohl die Zeichenebene alltagsästhetischer Episoden (Kleidung, kulturelle Präferenzen) ein, als auch die Bedeutungsebene (insbesondere Genuß, Distinktion, Lebensphilosophie). Der Genuß spielt in der Selbstinterpretation der Alltagsästhetik die tragende Rolle:

„Bei der Selbstinterpretation unserer Alltagsästhetik steht allerdings etwas anderes im Vordergrund. Als Hauptursache erscheint uns das Vergnügen, nicht Distinktion oder normative Identifikation, mag die Soziologie auch heftig den Kopf dazu schütteln."[1]

An der von der Soziologie hauptsächlich wahrgenommen Distinktionsfunktion des Stils kritisiert Schulze drei Punkte:

„Erstens wird vorausgesetzt, daß stilgebundene Identifikationsprozesse innerhalb der Semantik ökonomisch begriffener sozialer Ungleichheit (Beruf, Bildung, Eigentum) ablaufen. Wären aber nicht auch ganz andere Bezugssysteme denkbar, etwa Generationsschichtungen, körperliche Merkmale, freischwebende (d.h. nicht mehr situativ verankerte) Subjektivität, religiöse Überzeugungen und vieles mehr?

Zweitens wird oft angenommen, daß sich die Semantik der Distinktion auf große Teilkulturen bezieht. Man kann sich jedoch zumindest vorstellen, daß die Distinktionsbedeutung persönlichen Stils nur noch darin liegt, sich gegen den Rest der Welt abzugrenzen [...] Paradoxerweise arten Versuche der ästhe-

[1]Gerhard Schulze: Die Erlebnisgesellschaft. A. a. O., S. 97.

tischen Individualisierung immer wieder in Massenbewegungen aus (Alternativtourismus, Motorradfahren, Diskothekenkultur).

Drittens legt die gängige Vorstellung von Distinktion ein vertikales Modell zugrunde, eine allgemeine Hackordnung von Dünkel und symbolischer Unterordnung. Ein horizontales Modell [...] könnte den empirischen Verhältnissen oftmals näher kommen." (Schulze, a. a. O., S. 110. Absätz v. Autor hinzugefügt.)

Schulze will mit diesen Einschränkungen versuchen, Stil als Mittel zur Distinktion, zum Nutzen der anderen Merkmale Genuß und Lebensphilosophie, zu entschärfen. Die Stile stehen seiner Meinung nach gleichberechtigt nebeneinander und verweisen nicht auf sozioökonomische Referenzpunkte. Im Vordergrund der Stilisierung des Lebens steht nicht weiter zu begründendes Vergnügen. Demgegenüber beschreibt Sighard Neckel die Individualisierung und die daraus erwachsende Gesellschaft der Lebensstile als Übergang vom kollektiven Status zur defizitären Individualität. Ein zentrales Stichwort zum Verständnis moderner Gesellschaft ist Neckel zufolge *Unterlegenheit*: „Unterlegenheit ist ein Gefühl der eigenen Schwäche oder Inkompetenz, das man zu sich selbst im Vergleich zu anderen hat." (Neckel, a. a. O., S. 85) In der individualisierten Gesellschaft beruht Unterlegenheit „bei gleichen Rechten auf sozialer Ungleichheit, die persönlicherseits verursacht zu sein scheint." (Neckel, ebd., S. 88) Die Individualisierung sozialer Ungleichheit schafft Bedingungen, unter denen sich Unterlegenheitsgefühle in der Gesellschaft verschärfen. Hier macht Neckel die Schattenseiten des modernen Individualismus aus. Der jeweilige Status einer Person wird in die Person hineingenommen, d.h. es gibt außer der Person keinen Bezugspunkt mehr, der das Unterlegenheitsgefühl mildern könnte. Man kann sich also vor sich selbst nicht mehr mit Familien-, Klassen oder Schichtzugehörigkeit herausreden, sondern muß sich eingestehen: „Jeder ist seines Glückes Schmied". Dies führt nach Neckel zu einer destruktiven Selbstbezüglichkeit. Der neue Individualismus konzentriert sich auf

„...eine folgenreiche Verwandlung des Bildes von Subjektivität, in der die Suche nach einem „wahren authentischen" Ich vom Training des funktionalen Ichs abgelöst wird. Dies hat zwei Konsequenzen. Erstens lauert hinter der Fassade des souveränen Individuums die soziale Angst vor gesellschaftlicher Deklassierung, zweitens wird die Fassade immer wichtiger, d.h. Bluffen, also Sich-Verstellen, um bewußt zu täuschen, wird zur neuen Strategie gesellschaftlichen Handelns." (Neckel, a. a. O., S. 96)

Lebensstile erwachsen hier also nicht aus dem persönlichen Vergnügen, sie stehen nicht mehr gleichberechtigt nebeneinander, sondern können aus Angst vor gesellschaftlicher Deklassierung aufgesetzt werden, um sich vor anderen zu beweisen und sich von anderen, vermeintlich sozial deklassierenden, Lebensstilen abzugrenzen.

Auf die Distinktionsfunktion von Lebensstilen bezieht sich schwerpunktmäßig Pierre Bourdieu. Er sieht Lebensstile als Geschmackskulturen. Ihm geht es um die Darstellung des Zusammenhangs von Klassenlagen, Bildungspartizipation, Kulturkonsum und Lebensstilen. Der Zusammenhang zwischen Klassenstruktur und Geschmackskultur wird durch den *Habitus* vermittelt. Unter Habitus sind Denk-, Wahrnehmungs- und Beurteilungsschemata zu verstehen, die einerseits durch die Klassenstruktur erzeugt werden, andererseits die Klassenstruktur reproduzieren, indem sie Lebensstile hervorbringen. Die feinen Unterschiede innerhalb und zwischen den Klassen sind nicht nur Ausdruck einer Sozialstruktur, die sich aus der Verfügbarkeit von Geldkapital, kulturellem Kapital und sozialem Kapital herleitet, sondern zugleich deren Stabilisierungsfaktor. Durch den Habitus grenzen sich die Schichten voneinander ab. Im Prinzip läßt sich Bourdieus Studie mit Veblens Erkenntnis über die Distinktionsfunktion des Verhaltens der Oberschicht seiner Zeit vergleichen. Auch Veblen beobachtet nicht nur den demonstrativen Konsum bzw. die demonstrative Muße, sondern auch die Bildung, z. B. die Kenntnis toter Sprachen als Distinktionsmerkmal einer bestimmten sozialen Schicht. So kann man sagen, daß Veblen ebenfalls ein ganzheitliches, distinktives Habituskonzept der Oberschicht seiner Zeit beschreibt.

An Bourdieus Darstellung kritisiert G. Schulze dementsprechend, daß das Frankreich des 20. Jahrhundert so geschildert wird, „daß wir das Deutschland des 19. Jahrhunderts wiederzuerkennen glauben." (G. Schulze, a. a. O., S. 20) Nichtsdestotrotz entsprechen Schulzes Milieukonstruktionen im wesentlichen der Bourdieuschen Klasseneinteilung. Wie bei Bourdieu ist seine Milieubeschreibung zwischen den Polen der legitimen Kultur, der das Niveaumilieu entspricht und dem Unterhaltungsmilieu, das die populäre Kultur repräsentiert, angesiedelt. Seine Einteilung hängt also zuallererst vom Bildungskapital der Beteiligten ab. Die Erlebnisorientierung dagegen hängt vom Alter ab und ist, wie der Name schon sagt, hauptsächlich im sog. Selbstverwirklichungsmilieu zu finden. Die Distinktionsfunktion von Lebensstilen als Beobachterkategorie ist bei Schulze implizit also deutlich vorhanden.

Zusammenfassend läßt sich feststellen, daß in der Soziologie im wesentlichen Einigkeit darüber herrscht, daß sich die herkömmliche Klassenstruktur der modernen Gesellschaften aufgelöst hat. Uneinigkeit herrscht darüber, was an ihre

Stelle getreten ist und wie der Prozeß der Auflösung und der sekundären Verge-meinschaftung bzw. Individualisierung zu bewerten und zu beobachten ist. Der Begriff Lebensstil ist in der Forschung zur Sozialstruktur unscharf. Es handelt sich hierbei um ein Konzept, das je nach Autor völlig unterschiedliche Phänome-ne umfassen kann. Unter einer „ästhetisierten Gesellschaft" wird eine Gesell-schaft verstanden, deren individualisierte Mitglieder sich über Lebensstile verge-meinschaften, die ihrerseits auf nichts als das subjektive Schönheitsempfinden der Stilisierenden zurückgeführt werden.

Die Aussage *Die Werbung bezieht sich auf- bzw. bildet Lebensstile ab* ist des-halb keine vernünftige Aussage, weil man nicht weiß, was Lebensstile sind, bzw. was im jeweiligen Fall mit dem Begriff gemeint ist. Wir können bereits jetzt fest-halten, daß die herkömmliche Kennzeichnung von Werbung durch Begriffe wie Ästhetisierung, Postmoderne, Abbildung/Konstruktion von Lebensstilen eigent-lich nichts besagt. Wir gehen deshalb davon aus, daß es nicht sinnvoll ist, in der Werbung nach Lebensstilen zu suchen, deren Entdeckung dann einen bestimmten zeitdiagnostischen Wert hätte. Je nachdem welches Lebensstilkonzept man hier zugrunde legt, stellt man nur das fest, was man bereits vorher definiert hat.

Im Zusammenhang mit der Distinktionsfunktion von Lebensstilen (Veblen, Bourdieu) läßt sich allerdings erklären, wie die Werbung das Lebensstilkonzept für sich nutzen kann. Dabei gehen wir von der Minimaldefinition aus, daß ein Le-bensstil einer Gruppe hauptsächlich deshalb besteht, um sich von anderen Le-bensstilen abzugrenzen. Ein Lebensstil sichert einer Gruppe eine bestimmte Identität aus der Differenz zu anderen Gruppen. Im gesellschaftlichen Raum läßt sich die Konstitution von Lebensstilen als Positionierung von (Gruppen-) Identitä-ten verstehen. Gerhard Schulze und Pierre Bourdieu z.B. benutzen Korrespon-denzanalysen, um Lebensstile, bzw. Milieus und Klassen zu positionieren und voneinander abzugrenzen. Schulze benutzt dazu die polaren Begriffspaare Kom-plexität-Einfachheit und Spontaneität-Ordnung. (Vgl. Schulze, a. a. O., S. 585) In diesen Raum können dann Milieus und kulturelle Merkmale der Milieus eingetra-gen werden. Die Werbung kann sich hier überlegen, welche Merkmale einer Marke sie in Relation zu einer Zielgruppe (Milieu) betont.

Bourdieu konstruiert für die herrschenden Klassen (Groß- und Kleinbürgertum) eine Korrespondenzanalyse des Lebensstils. Dabei geht er davon aus, daß der Lebensstil der herrschenden Klasse einen relativ autonomen Raum darstellt, des-sen Struktur durch die Verteilung der Kapitalsorten (ökonomisches und kulturel-les Kapital) bestimmt ist. Innerhalb dieses Raumes lassen sich die Positionen der Klassenfraktionen in Relation zu den Merkmalen (kulturelles/ökonomisches Kapi-tal) darstellen. (Vgl. P. Bourdieu, a. a. O., S. 403 ff.)

Diese distinktive Identitätspositionierung kann die Werbung nutzen, um ihre Marken entsprechend bestimmter Lebensstilmerkmale zu positionieren, sie also von anderen Marken abzugrenzen. Das gelingt am besten, wenn bestimmte Züge dieser Position übertrieben werden. Die Werbung würde sich dann nicht an den Lebensstil einer Gruppe ankoppeln, sondern diesen in einseitiger Übersteigerung bestimmter Züge für ihre Positionierungszwecke benutzen. Durch Abgrenzung von anderen Lebensstilen kann eine Komplizenschaft mit der Zielgruppe angestrebt werden. Dabei ist jedoch zu bedenken, daß es sich bei den Positionierungsschemata der Lebensstile um Konstrukte handelt, die so in der Wirklichkeit keine Entsprechung haben. Lebensstile werden in den Schemata nicht abgebildet, sondern unter Vorgabe bestimmter Variablen konstruiert. Deshalb wird die Werbung nicht in der Lage sein, einen Lebensstil realistisch abzubilden, sondern nur bestimmte Züge bzw. Merkmale des Lebensstils benutzen, um sich von anderen Lebensstilen bzw. von Marken, die andere Lebensstilmerkmale besetzt halten, abzugrenzen.

Sozialer Wandel läßt sich nicht nur im unscharfen Lebensstilkonzept fokussieren. Sozialer Wandel kann, bezogen auf seine Abbildbarkeit in Reklamen, als Wandel der *Mode* und Wandel von Vorstellungen vom erfüllten Leben bzw. *Glück* deutlicher als im abstrakten Lebensstilkonzept beobachtet werden. Während die Veränderung der Mode manifest in der Werbung Ausdruck findet, können Vorstellungen vom Glück codiert ausgedrückt sein. Auch wenn Personen in der Werbung der Jahrhundertwende uns heute seltsam emotionslos vorkommen, heißt das nicht, daß ihrer Darstellung keine Vorstellungen von einem erfüllten Leben zugrunde liegen.

Man kann eine Soziologie, die sich mit dem Wandel von Glücksvorstellungen beschäftigt als Teil einer *Soziologie der Emotionen* verstehen, so wie Jürgen Gerhards sie vorgelegt hat. Ihm zufolge läßt sich die Tatsache,

> „...daß Emotionen in der Entwicklung der Soziologie so gut wie keine Rolle gespielt haben, sicherlich auch wissenssoziologisch interpretieren: Die Entstehung der Moderne als Prozeß der Rationalisierung im Sinne Webers und der zunehmenden Affektkontrolle im Sinne Norbert Elias spiegelt sich wissenschaftsintern als Prozeß der Exklusion von Emotionen."[1]

Gerhards hat bei seiner Soziologie der Emotionen u.a. die kulturelle Kodierung von Emotionen bzw. die Ausdrucksmöglichkeiten von positiven und negativen Emotionen im Sinn. Obwohl wir niemals die Gefühle eines anderen direkt beob-

[1] Jürgen Gerhards 1987: Soziologie der Emotionen: Fragestellung, Systematik und Perspektiven. Weinheim/ München, S. 227.

137

achten können, versuchen wir, sie dennoch zu beurteilen. Nach der These von Gerhards wird das Beobachten von Emotionen zunehmend leichter, weil Emotionen deutlicher gezeigt werden; die Affektkontrolle hat nachgelassen. Der Gefühlsausdruck erfolgt *informalisiert*. Gerhards interessiert sich vor allem für die Demonstration bzw. für die Kodierung von Emotionen generell; wir richten unser Augenmerk auf eine Emotion: Glück. Wir gehen davon aus, daß bestimmte Arten von Werbung Glücksversprechungen beeinhalten, die mit der Demonstration dieser Glücksvorstellung verbunden sind. Hier würden wir es uns zu leicht machen, wenn wir nur den informalisierten Ausdruck von Glück, also den direkt beobachtbaren Ausdruck von Glück, beobachten, denn es wäre wohl etwas verstiegen zu behaupten, die Personen auf den Reklamebildern heutiger Tage sind als glücklicher dargestellt, weil sie lachen, als die Personen auf den Bildern der Werbung der Jahrhundertwende, deren Emotionsausdruck nicht-informalisiert erfolgt, an denen also keine Emotionen zu beobachten sind.

Gerhard Schulze geht es in seinem Buch *Die Erlebnisgesellschaft* ebenfalls um die Suche nach Glück, die sich, wie er meint, heutzutage in der Erlebnisorientierung ausdrückt. Sie ist die unmittelbarste Form der Suche nach Glück. Obwohl man jedoch hinter jedem Erlebnis das Glück sucht- „man investiert Zeit und Geld und will den Gegenwert auf der Stelle" (Schulze, a. a. O., S. 14)- kann sich die Glückssuche nicht nur von Erlebnis zu Erlebnis hangeln, sondern es muß eine Verbindung zwischen den Erlebnissen geben.

Wir verstehen das Ziel aller Anstrengungen glücklich zu sein, als das Streben nach einem erfüllten Leben. Die Arten und Weisen, wie man dem Glück hinterherjagt, können verschieden ausfallen; gemeinsam haben diese Anstrengungen jedoch das Endziel: ein erfülltes Leben. *Erfülltes Leben* ist also ein relativer Terminus.

Die Demonstration erfüllten Lebens in der Werbung kann zu verschiedenen Zeiten unterschiedlich ausfallen. Wie die Demonstration von Glück ausfällt, welchen Lebensabschnitten, getrennt nach Geschlechtern und sozialen Klassen, bestimmte Arten von Glück zugeordnet werden, sind alles Zustände, die an Eigenschaften der in Reklamebildern abgebildeten Personen abgelesen werden können und die von den Werten und Normen einer Gesellschaft abhängen.

Die Veränderungen der *Mode* im Exterieur (Kleidung, Benehmen, das nach außen Gezeigte) beinhalten ein wesentliches Moment sozialen Wandels. Mode wird hier als spezifische ästhetische Wertvorstellung, als Ausdruck und Medium der sozialen Anpassung und der individuellen Selbstdarstellung verstanden. Mode kann sowohl als Ausdruck von Konformitätsstreben, als auch von Individualisierungs- bzw. Differenzierungsstreben verstanden werden. Durch diese gegensätz-

lichen Triebfedern entwickelt sich die Dynamik von Mode. Für sozialen Wandel in modernen Gesellschaften spielt Mode eine Rolle, weil sie zugleich die allgemeine Norm und Abweichungen von ihr bedeutet. In den Gesellschaften, in denen Tradition den gesellschaftlichen Wert an sich darstellt, fehlt Mode. Ist in den traditionalen Gesellschaften das Exterieur ein unmittelbarer Beweis für die Standeszugehörigkeit, so kann heute mit Einschränkung Schichtzugehörigkeit oder ein Lebensstil durch die Anpassung des Exterieurs an die Normen der betreffende Mode erreicht werden, Schichtzugehörigkeit also geschauspielert werden. Mode ist damit zu einem Medium des sozialen Wettbewerbs geworden.

Welche Bevölkerungsgruppen die *Modeführer* (in Analogie zu den Meinungsführern) sind, unterliegt dem sozialen Wandel. Zur Zeit der Jahrhundertwende war das Exterieur der Oberschicht verbindlicher Maßstab für gegenwartsnahe Mode. Zeugnis dafür legt z.B. Veblen ab. Im Laufe des zwanzigsten Jahrhunderts hat sich die Modeführerschaft jedoch nach und nach verschoben. Die sozialen Oberschichten setzen aus Distinktionsgründen auf einen konservativen Stil, auf langfristig gültige Konventionen des Exterieurs. Zu Modeführern werden die Angehörigen der oberen Mittelschicht. Nach und nach werden in der zweiten Hälfte des zwanzigsten Jahrhunderts auch Einflüsse von Minderheiten, besonders von Jugendkulturen, modisch bedeutsam (Hippie-Stil in den siebziger Jahren, Einflüsse von Punk auf die Mode, in letzter Zeit „Grunge"). Jedoch gilt nach wie vor, daß in dem Maße, wie eine Breitenwirkung gelingt, die Besonderheit und der Führungsanspruch der Mode verschlissen wird und eine neue Modewelle sich durchsetzt. Wenn der Konformitätsaspekt der Mode zu stark im Vordergrund steht, wird es Zeit für die Modeführer, sich von der Masse zu unterscheiden, indem sie Mode zur Schau stellen, die ihren besonderen Individualisierungsanspruch unterstreicht.

6. 3 Das Konzept der *consumer culture*

In den zeitgenössischen US-amerikanischen *cultural studies*, einer akademischen Disziplin in den USA, für die es in Deutschland kein Pendant gibt, hat sich zur Charakterisierung der der modernen amerikanischen Gesellschaft zugrunde liegenden Kultur der Begriff *consumer culture* eingebürgert. Michael Schudson formuliert, worauf dieser Begriff abzielt:

„In American society, people often satisfy or believe they can satisfy their socially constituted needs and desires by buying mass produced, standardized,

nationally advertised consumer products."[1]

Es geht um die Befriedigung von Wünschen und Bedürfnissen in bezug auf Gruppenzugehörigkeit, Identität etc. der Mitglieder einer Gesellschaft durch Konsum. Das Modell der consumer culture bezieht sich jedoch nicht nur auf die amerikanische Gesellschaft, sondern auf alle westlichen, industrialisierten Gesellschaften, auf „market industrial societies (North America, Western Europe, Japan and a few others)"[2] In ihm ist die Internationalität der consumer culture thematisiert.

Die consumer culture ist nicht mit *popular culture* unmittelbar gleichzusetzen. Nach Meinung von John Fiske[3], einem führenden angelsächsischen Theoretiker der popular culture, stellt der *consumerism* nur die Basis für popular culture dar, die sich sozusagen auf dieser Basis vollzieht. Im Gegensatz zur grundlegenden consumer culture ist die popular culture, die Fiske von der „bourgoise, highbrow" Kultur unterscheidet, eine Kultur des Konfliktes. Im Gegensatz zur bourgoise culture, die als „text- or performance- based one" (Fiske, a. a. O., S. 6) charakterisiert wird, ist die populäre Kultur praxisbezogen und prozeßorientiert. Zentrales Moment der popular culture ist es, Bezug zum täglichen Leben herzustellen. Dieser Bezug wird dadurch hergestellt, daß bestimmten Dingen oder Orten (mehr oder weniger zufällige, arbiträre) Bedeutung beigemessen wird. Das Konzept der popular culture, wie es Fiske formuliert, unterscheidet sich vom Konzept der consumer culture zunächst dadurch, daß zur Selbstidentifizierung (Auto-identifikation) nicht nur Konsumgüter, sondern auch Orte, wie Strände, Einkaufszentren etc., eine Rolle spielen. Gerade bei Einkaufszentren zeigt sich die Definitionsmacht derjenigen, die die popular culture machen, indem sie sie leben. Fiske sieht Einkaufszentren nicht als Tempel des Konsums, sondern als Austragungsorte von Guerillakriegen um kulturelle Praktiken:

„Shopping is the crisis of consumerism: it is where the art and tricks of the weak can inflict most damage on, and exert most power over the strategic interest of the powerful."(Fiske, ebd., S. 14)

So werden die Einkaufszentren von verschiedenen gesellschaftlichen Gruppen, die Fiske „the weak" oder „subordinate" nennt, zweckentfremdet und nicht mehr nur zum Einkaufen, sondern z.B. als Aufenthaltsräume benutzt. Fiske nennt als Beispiel arbeitslose Jugendliche, die sich einen Spaß daraus machen, in westaustralischen Einkaufszentren Katz und Maus mit dem Wachpersonal zu spielen,

[1]Michael Schudson , a. a. O., S. 147.
[2]William Leiss et. al., a. a. O., S. 1f..
[3]John Fiske 1989: Reading the Popular. Boston.

dort verbotenerweise Alkohol zu konsumieren etc.. Fiske definiert in diesem Zusammenhang popular culture als Streit um Definitionen und kulturelle Praktiken:

> „Popular culture is always a struggle of conflict, it always involves the struggle to make social meaning that are in the interest of the subordinate and that are not those preferred by dominant ideology."(Fiske, a. a. O., S. 2)

Hier wird deutlich, wie popular culture und consumer culture nach Fiske zusammenhängen. Diese ist die Voraussetzung für jene. Erst vor dem Hintergrund des *consumerism*, als einer Kultur des Wählens von Konsumartikeln als Ausdrucksmedien sozialer, ästhetischer, kultureller etc. Interessen, kann man unterscheiden zwischen von Herstellern oder Vertreibern intendierten Bedeutungen von Konsumartikeln und der eigenmächtigen populärkulturellen Uminterpretation dieser Güter und Dienstleistungen.

Von dieser Definition von popular culture als Emanzipation vom Vorgeschriebenen weicht die Vorstellung Roman Onufrichuks von populärer Kultur als *cultural frames for goods* ab. Die Interpretation von Gütern oder Dienstleistungen ist nach dieser Einschätzung keine Leistung der subordinierten Konsumenten, sondern wird durch die Werbung geleistet. Werbung ist „the privileged discourse for the circulation of messages and social cues about the interplay between persons and objects."[1] Dahinter steht in Anlehnung an David Riesmans Argumentation in *The Loneley Crowd* eine Modellvorstellung, nach der sich gesellschaftlicher Wandel im 20. Jahrhundert von der industriellen Gesellschaft (industrial society) hin zur consumer society vollzogen hat. In der industriellen Gesellschaft, als solche sind die westeuropäischen und nordamerikanischen Gesellschaften bis ca. zur Jahrhundertwende zu charakterisieren, entsprachen die dort existierenden sozialen Klassen der Verteilung von wirtschaftlicher und politischer Macht:

> „In other words, persons were formed into social classes as a direct result of how economic and political power was distributed, the „lower class" was defined by poverty and oppression, the „upper class" by wealth and political influence, and so forth." (Onufrichuk, a. a. O., S. 59 f.)

Den Unterschied zwischen *industrial society* und *consumer society* fassen folgende Modelle (Diagr. 2, Diagr. 3) zusammen (nach Onufrichuk in Leiss, Kline Jhally, a. a. O., S. 60 f.)

[1] Roman Onufrichuk: Origins of the Consumer culture. In William Leiss et. al., a. a. O., S. 50-90.

Industrial Society about 1900

Society	Social Institutions: Economics/Law/Politics	
Persons	Lower Class Lower Middle Class	Upper Middle Class Upper Class
Culture	Traditional Cultures, variety of customs	International Early Consumer Culture (Fashion)
Goods	Many home made articles; some manu-factured items	Large assortment of hand-crafted and manufactured items, domestic servants

Diagr. 2

Man sieht hier eine Zuordnung von spezifischen kulturellen Selbstdarstellungs-formen und Waren zu Klassen. *Fashion* meint als Merkmal für die frühe *interna-tional early consumer culture* die dem traditionellen *dress* entgegengesetzte, der Mode unterworfene Bekleidung. Michael Schudson beschreibt den Unterschied zwischen *fashion* und *dress*:

„Fashion differs from dress in that it is not a traditional expression of social place but a rapidly changing statement of social aspiration." (Schudson, a. a. O., S. 157)

Society	Social Institutions: Classes (Wealth)/ Elites (Power)		
Culture	Cultural Frames For Goods Advertisements/ Advertising/ Agencies		
	CONSUMERS	MEDIA	PRODUCERS
	Lifestyles	Audience Research	Market Research
Persons and Goods	Culture Classes	Demographic Data	Market Segments
	Symbolic Constructions	Psychographic Profiles	Corporate/ Brand Images

Diagr. 3.

Die Unterscheidung der beiden Klassenkategorien lower class und lower middle class auf der einen Seite und upper middle class und upper class auf der anderen Seite (industrial society, Diagr. 2), greift in empirisch theoretischer Sicht auf die Ergebnisse der bereits erwähnten Middletown-Studie von Robert und Helen Lynd zurück. In dieser Studie aus dem Jahr 1929 versuchten die Lynds, eine amerikanische Kleinstadt (Muncie, Indiana) als relativ geschlossenes System zu verstehen. Die Untersuchung basierte neben unmittelbarer Beobachtung auch auf historischem Material, so daß ein dynamisches Bild des gesellschaftlichen Wandel seit 1890 zustande kam. Ihre Untersuchung ergab, daß die Gesellschaft sich in eine Arbeiterklasse und eine Unternehmerklasse (business class) spaltete. Zur Arbeiterklasse gehörten diejenigen, deren berufliche Aktivität sich primär auf das Manipulieren von Sachen beschränkte, zur Unternehmerklasse diejenigen, deren Tun primär auf das Manipulieren von Menschen gerichtet war. Hauptergebnis der Middletown-Studie war, neben dem Nachweis des *cultural lag*, die Erkenntnis des Nebeneinanders sich widersprechender Ideologien, Einstellungen und Stile in der Stadt. Die Zugehörigkeit zur Klasse bestimmte die Lebensform und die Einstellungen der Personen. Für Personen, die der „Unternehmerschicht" angehörten,

fungierte Konsum als „compensatory fulfilment for the older, largely interpersonal, forms of life-satisfaction that were disappearing". (Onufrichuk, ebd., S. 59) Arbeit als sinnstiftendes Element im Leben der Menschen wurde also abgelöst durch andere Formen der Sinn- und Identitätssuche.

Allerdings gibt es abweichende Interpretationen dieser Änderungen. Michael Schudson (a. a. O. S., 154) hält es für bedeutsam, daß die Mütter der Unternehmerklasse den erzieherischen Wert *Independence* erstmalig und im Gegensatz zu ihren Müttern und den Müttern der Arbeiterklasse für den wichtigsten erzieherischen Wert halten. Er sieht dies als antizipatorische Sozialisation; die Mütter sehen, daß die Zeiten sich ändern und halten deshalb den Wert Unabhängigkeit für wichtig. Die Beobachtung der antizipatorischen Sozialisation durch die Lynds steht in gewissem Widerspruch zu Riesmans Postulat der Außenleitung. Wenn die Mütter der „Unternehmerklasse" ihre Kinder zu Unabhängigkeit erziehen, oder meinen, daß Unabhängigkeit einen Wert darstellt, dann versuchen sie eigentlich ihre Kinder zu „innengeleiteten" Personen zu erziehen.

Nach den Vorstellungen der Theoretiker der consumer culture hat sich die Kultur der upper class, in obigem Modell als „international early consumer culture" beschrieben, durchgesetzt. Wesentlich daran beteiligt war das Ansteigen der Einkommen und die Erhöhung der Lebensqualität durch Demokratisierung des Konsums. Damit ist folgendes gemeint: Konsumgüter sind durch technologische Errungenschaften überall im Land und das ganze Jahr hindurch zu haben und zu konsumieren (z.B. durch Tiefkühllastwagen, elektrische Kühlschränke etc.). Darüber hinaus werden Produkte und Dienstleistungen standardisiert, sie werden leichter und bequemer für alle gesellschaftlichen Gruppen, ob gebildet oder ungebildet, jung oder alt, zu bedienen. Jeder kann bei McDonalds oder Pizza Hut bestellen und essen, ohne sich zu blamieren. In einem Drei-Sterne-Restaurant ist das schon schwieriger. Außerdem findet der Konsum zunehmend in der Öffentlichkeit statt. Diese Beobachtung machten auch die Lynds in der Middletownstudie. Der Lunch wird nicht zu Hause eingenommen, sondern im Kreise von Kollegen in einem Restaurant. Auch die Sozialisation in der Adoleszenz findet mehr und mehr außerhalb von zu Hause, z.B. im Auto, im Kino etc., statt.

Diese Demokratisierung und Veröffentlichung des Konsums führt zu einer Homogenisierung der Kultur. „A unified realm of popular culture that cut across income and wealth strata has emerged." (Onufrichuk, a. a. O., S. 61) Im Modell erscheint die populäre Kultur als „cultural frames for goods". (siehe Diagr. 3.) Die vormals unterschiedlichen Bereiche „persons" und „products" fallen nun zusammen. Der Output der „producers" wird bei den „consumers" zum identitätsstiftenden Input. Über die Dinge, die man konsumiert, verrät man, wer man ist,

wohin man gehört und was man noch erreichen will. Im Modell wird weiter die zentrale Stellung der Medien in der consumer culture hervorgehoben. Die Medien erscheinen gleich zweimal, einmal als Vermittler von „cultural frames for goods", andererseits als Rückkopplungs- und Vermittlungsinstanz auf der Ebene darunter. „Cultural frames for goods" bezeichnet ein vorherrschendes Set von Images, Werten und Formen der Kommunikation zu einer bestimmten Zeit, das aus dem Zusammenspiel von Marketing, Werbestrategien, den Massenmedien und der populären Kultur entsteht. Die Werbung ist diesem Modell zufolge zu einem dominanten Kanal gesellschaftlicher Kommunikation geworden, in der sich die populäre Kultur ausdrückt.

6. 3. 1 Consumer culture und Werbung

Der Werbung wird im Modell der consumer culture die Macht zugesprochen, menschliche Bedürfnisse und Wünsche zu manipulieren. Welche Wünsche und Bedürfnisse das sind, wird allerdings nicht beschrieben:

„Human needs and wants are inherently complex, and the range of cultural forms in various domains (for example, food and styles of food preparation) is virtually unlimited. And specific needs are not isolated but are a part of a network that places individuals in relation to each other in social groups and roles- for example men may hunt and women tend crops and prepare meals. These universal characteristics of the human personality are what makes it possible for marketers in the consumer society to play endlessly with new ways of expressing wants, to combine them in different ensembles (lifestyles), and to be confident that most people will continue to participate- with varying degrees of intensity and resources- in the game." (Onufrichuk, a. a. O., S. 68)

Die „Marketers" in unserer Gesellschaft erfinden also durch geschickte Verknüpfungen von Ausdrucksformen mit Wünschen und Bedürfnissen Lebensstile, mit denen sich die Konsumenten dann identifizieren, bis wieder neue Lebensstile erfunden werden usf.. Wie diese Art der Manipulation oder Fremdsteuerung vonstatten geht, wird folgendermaßen beschrieben:

„In the consumer society, where marketing has penetrated every domain of needs and the forms of satisfaction, advertising carries a double message in its „deep" structure, not visible in the actual text or images, into every nook and cranny of personal experience: that one should search diligently and ceaselessly among the product-centered formats to satisfy one's needs, and that one

should be at least somewhat dissatisfied with what one has or is doing." (Onufrichuk, ebd., S. 70)

Diese nicht sichtbare Tiefenstruktur der Werbung verursacht, daß die Befriedigung von Bedürfnissen nicht länger in den wohlgeordneten Bahnen -die von der kulturellen Tradition vorgegeben (wie bis zu Anfang unseres Jahrhunderts)- verlaufen:

„Instead they are fragmented into an unordered array of ever smaller bits of desire that may be assembled in many different ways." (Onufrichuk, a. a. O., S. 70)

In ihrer Ableitung der consumer culture stellen sich die Autoren Werbung als eine völlig neue kulturelle Qualität ungeahnter Dimension vor, der die Masse der Konsumenten hoffnungslos ausgeliefert ist. Auslösefaktor dieses kulturellen Wandels ist die geheimnisvolle, nicht sichtbare „deep structure" (indirekte Manipulation), die die Werbung in sich trägt. Die Autoren glauben allerdings, daß sie keine Manipulationsthese vertreten, weil die Werbung ihrer Meinung nach nicht unmittelbar manipuliert, sondern (durch die Kombination von Bedürfniskonstruktion und neuen Ausdrucksformen, Werten etc.) Lebensstile schafft, in die die Rezipienten hineinzuschlüpfen gezwungen sind. Die Bilder der Werbung haben so als „cultural frames for goods" normativen Vorbildcharakter.

Ausgehend von diesen Prämissen haben William Leiss, Stephan Kline und Sut Jhally[1] (im Folgenden kurz LKJ) eine inhaltsanalytische Untersuchung der Werbung in diesem Jahrhundert vorgenommen. Die Kategorien dieser Inhaltsanalyse beruhen auf den Annahmen über die consumer culture. Der Vorbildcharakter der Werbung wird im Zusammenspiel der *elemental codes* einer Werbeanzeige sichtbar und wandelbar. Die *elemental codes* sind die „cultural frames for goods", die in der Werbung als Bilder und in der Gesellschaft als Bedürfnisse und Wünsche zu beobachten sind.

Mit Hilfe einer quantitativen Inhaltsanalyse von Werbeanzeigen aus kanadischen Illustrierten aus den Jahren 1908 bis 1984 haben LKJ ein deskriptives Modell der Entwicklung verschiedener Stilmittel in der Anzeigenwerbung untersucht. LKJ legen ihrer Werbeanalyse also die *Anzeige* als zu untersuchende Einheit zugrunde, sprechen aber von *Werbung*, meinen also auch *Plakate*. Der Vorteil bei der Methode von LKJ scheint ein Gewinn an Genauigkeit zu sein, aber nur auf den ersten Blick. Sie unterstellen eine kontinuierliche Entwicklung der Anzeigengestaltung und sehen nicht den Einfluß von anderen Medien auf die Entwicklung der Anzeigengestaltung. Wenn in der Anzeigenwerbung irgendwann auf Stilmittel

[1]William Leiss et. al., a. a. O..

zurückgegriffen wird, die bereits früher in der Plakatwerbung benutzt worden sind, kann man die Entwicklung der Stilmittel in der Anzeigenwerbung nicht auf die Entwicklung der Bedürfnisse und Wünsche in der Gesellschaft zurückführen, wie Leiss, Kline und Jhally das tun. Richtiger wäre hier zunächst zu akzeptieren, daß diese Stilmittel schon einmal in der Plakatwerbung Niederschlag gefunden haben, also nicht neu sind und nicht unbedingt Änderungen der Vorstellungen einer Gesellschaft indizieren. So zeigen LKJ z.B., daß in den frühen Jahren der Werbung Bilder in der *Anzeigenwerbung* keine Rolle gespielt haben und behaupten, die *Werbung* jener Zeit würde den Gebrauchswert der Produkte darstellen. Der Gebrauchswert ist also von 1910-1920 der „kulturelle Rahmen für Waren", den sie als „idolatry" (s.u.) bezeichnen. Tatsächlich hat es jedoch zu dieser Zeit *Plakate* (Chromolithographien, Künstlerplakate) gegeben, die die zu bewerbende Marke mit ästhetischen Vorstellungen, nicht jedoch mit ihrem Gebrauchswert, assoziierten.

LKJ beziehen ihr Anzeigensample aus den Anzeigenteilen zweier kanadischer Magazine, *Maclean's*, das seit 1908 besteht und eine vorwiegend männliche Leserschaft hat, und *Chatelaine* (vgl. LKJ, a. a. O, S. 29), bestehend seit 1928 mit überwiegend weiblicher Leserschaft. Die Idee zu der Beschränkung auf zwei Magazine liegt darin, daß angenommen wird, daß sich weitreichende gesellschaftliche Änderungen in bezug auf die Rolle von Waren für die populäre Kultur, wenn sie sich in der Werbung niederschlagen, dann auch in den beiden Magazinen bemerkbar machen. Diese Annahme ist sicher nicht falsch, jedoch kann man nicht von diesem Sample auf Trends in der Werbung schließen und diese dann als von der Werbung neu geschaffene kulturelle Rahmen für Produkte verstehen. Weiterhin ist in diesem Gedankengang a priori die Idee impliziert, daß die Werbung sich verändern muß, also den Geist der Welt widerspiegeln muß, und genau das will man ja gerade herausbekommen. Es besteht immerhin die Möglichkeit, daß stilistische und thematische Trends in der Werbung nebeneinanderher bestehen und daß diese Trends nicht Bedürfnisse und Vorstellungen der Gesellschaft reflektieren, sondern z. B. aus der Not geboren werden, wie z.B. die britische Zigarettenreklame Ende der siebziger Jahre (vgl. Abb. 31).

Die Kategorien der Untersuchung beziehen sich auf die Relationen zwischen den *elemental codes* der Werbung. Darunter verstehen die Autoren das Verhältnis von Text zum Setting der Anzeige (in welchen Raum ein Produkt gestellt wird) und den in der Anzeige dargestellten Personen. Sie stellen folgende Veränderungen der *elemental codes* fest:

1. In den Jahren 1910 bis 1920 wurde das beworbene Produkt überwiegend in Beziehung zum Text der Anzeige gestellt. Geworben wurde also textlich, nicht bildlich.
2. In den Jahren 1920 bis 1940 wurde das Produkt überwiegend in Relation zu einem abstrakten Image gesetzt, das die Produkteigenschaften symbolisieren sollte. Der visuelle Kontext der Anzeige drückte die Begriffe aus, die assoziiert werden sollten.
3. In den Jahren von 1940 bis 1960 wurde das Produkt überwiegend personalisiert, d.h., dem Produkt entsprach in der Werbung eine Person, die die Werte verkörperte, die mit dem Produkt zu assoziieren waren.
4. Die Werbungen der späten siebziger und achtziger Jahre stellten das Produkt in den Kontext einer gesellschaftlichen Kommunikations- bzw. Interaktionssituation. Durch diese Ankopplung an verschiedene Lebensstile sollte der erfolgversprechende Lebensbezug des Produktes betont werden.

So stellt sich also die Entwicklung der Anzeigen in zwei kanadischen Magazinen dar. Die Ergebnisse werden aber so interpretiert, als ob sie für die gesamte Werbung Gültigkeit hätten:

Der ersten Phase von 1910 bis 1920 entspricht der *hard-sell*. Die Werbung argumentierte rational und versuchte, den Konsumenten von der Qualität des Produktes zu überzeugen. Das Produkt wurde als reiner Gebrauchswert präsentiert. Bei der Präsentation der Ware ging es nur um ihre Nützlichkeit, ihre fortgeschrittene Technik, den günstigen Preis etc.. Die Autoren umschreiben den kulturellen Rahmen, in den die Werbung gesetzt wurde, als Götzenanbetung (Idolatry). Der Gebrauchswert der Produkte wurde in den Anzeigen verehrt. Die Medien, die diese Art von Werbung verbreiteten, waren Zeitung und Plakate.

Die zweite Phase der Entwicklung der *elemental codes* hing von der Weiterentwicklung der Medien ab. Das Radio wurde das entwicklungsbestimmende Medium für die Werbung. Die *soap operas* wurden erfunden und liefen als Fortsetzungshörspiele. In dieser Phase, von 1925-1945, wurden die Nützlichkeitsaspekte der Produkte zugunsten von abstrakten, bzw. symbolischen Werten des Produktes aufgelöst. Die Produkte wurden nicht mehr nur nützlich dargestellt, sondern auch als Prestigemittel und Statusvermittler. Die Autoren nennen diese Phase ikonologisches Marketing.

Die dritte Phase umfaßt die Jahre 1945 bis 1965. Sie wird von den Autoren narzißtische Phase genannt, da die Produkte sich in personalisierter Form darstellten. Die Botschaft der Werbung wurde nicht durch eine abstrakte Zuweisung von Symbolen, sondern durch eine Person manifestiert. Backpulver wurde also z.B. durch eine Hausfrau repräsentiert, die von ihrem Mann gelobt wurde.

Die letzte Phase, die sich bis heute (gemeint ist 1990) hinzieht, ist die Phase der konsumenten-segmentierenden Marketingstrategie. Die Werbung für ein Produkt ist auf eine bestimmte Zielgruppe zugeschnitten und bezieht sich auf den Lebensstil dieser Gruppe. Die Autoren nennen diese Phase die totemistische Phase. Wie ein Totem in archaischen Gesellschaften dazu dient, eine bestimmte Gruppe oder einen Clan durch die Repräsentation eines Tieres oder eines anderen natürlichen Objekts zu kennzeichnen, so dienen heute die *lifestyle patterns* eines bestimmten Produktimages als Beweise der Unterschiedlichkeit von Lebensstilen. Die Totems sind die Produktimages, also die Reklamebilder. Der Fetischcharakter der Ware wird durch den Totemcharakter des Bildes (des Images) der Ware verstärkt. Stand bei der Erörterung der ersten drei Phasen der formale Aufbau eines Reklamebildes im Vordergrund, so geht es den Autoren bei der Erörterung der zeitgenössischen Werbung vorrangig nicht mehr um Werbung, sondern um Lebensstile. In der letzten Phase herrscht das werbliche Chaos, alle Stile wirbeln durcheinander, die Gesellschaft droht, in von der Werbung gesteuerte Clans auseinanderzubrechen:

„Here utility, symbolism and personalisation are mixed and remixed under the sign of the group. Consumption is meant to be a spectacle, a public enterprise. Product related images fulfill their totemic potential in becoming emblems for social collectivities, principally by means of their association with lifestyles."[1]

Wir werden sehen, daß die Annahmen von LKJ über die Entwicklung der Werbestrategien so nicht stimmen. Auch die Phasen vor der „totemischen Phase" waren nicht klar getrennt, jede Strategie hat es prinzipiell zu jeder Zeit gegeben. So hat es in Deutschland und den USA beispielsweise auch in der -von LKJ als gebrauchswertorientiert bezeichneten- ersten Phase der Werbeentwicklung (vor 1920) Plakate (Künstlerplakate, Chromolithographien) gegeben, die nur auf das Image der Waren, nicht auf ihre Gebrauchswerte abzielten.

Leiss, Kline und Jhally versuchen in ihrer Untersuchung eine Entwicklungslinie der Werbung im zwanzigsten Jahrhundert aufzuzeigen. Demnach haben sich die Werbestrategien in einer den sozialen Wandel reflektierenden Art und Weise verändert. Diente sie in der industriellen Gesellschaft der Jahrhundertwende ausschließlich der rationalen Überzeugung anhand von manifesten Produktmerkma-

[1] William Leiss et. al., ebd., S. 344. Diese Einschätzung weist Parallelen zu Guy Debords Theorie auf, vgl. unten. Der deutsche Trendforscher Gerd Gerken sieht ebenfalls diese Entwicklung, bewertete sie allerdings positiv. Er empfiehlt der Werbung, ihre angeblich kulturell führende Rolle diesbezüglich (bezogen auf das Auseinanderbrechen der Gesellschaft in von der Werbung gesteuerte Clans oder „Szenen") noch weiter auszubauen. Vgl. unten.

len, so wird sie nach und nach zum kulturellen, sinnstiftenden Rahmen für Produkte und Lebensstile. In der entwickelten consumer culture schließlich definiert und schafft die Werbung Lebensstile, d.h., daß Lebensstile sich nur noch nach Identifikationsangeboten aus der Werbung richten. Dieses Bild der Werbung halten Leiss, Kline und Jhally im Begriff des Totemcharakters der Produktimages fest. Neben den methodischen Mängeln der empirischen Untersuchung von Leiss, Kline und Jhally liegt die Unschärfe ihrer Aussage in ihrem Begriff von Lebensstil, der mit dem Begriff *Zielgruppe* gleichzusetzen ist, jedoch mehr erklären soll. Ihr Lebensstilbegriff bezieht sich auf die VALS (Values and Lifestyles)- Typologie von Arnold Mitchell[1]. Mitchell definiert vier Lebensstilgruppen: *Need-driven groups*; *outer-directed groups*, *inner-directed groups* und *combined outer- and inner-directed groups*. Mitchell geht davon aus, daß sozialer Wandel vor allem durch Wertewandel hervorgerufen wird, deshalb konstruiert er seine Typologie aus der Kombination der Bedürfnishierarchie Abraham Maslows mit der *inner-/outer-directed*-Typologie von David Riesman. Leiss, Kline Jhally greifen sich die Lebensstiltypologie von Mitchell heraus, weil sie Werkzeug für die Marktsegmentierung, die die Grundlage für die „Totemisierung" der Produktimages darstellt, sein kann: „Perhaps the most fundamental business use of lifestyle research lies in market segmentation."[2] Damit versuchen Leiss, Kline, Jhally ihre These von der Lebensstil- definierenden und -schaffenden Macht der Werbung bzw. des Marketings zu plausibilisiern; tatsächlich setzten sie jedoch den Begriff Lebensstil lediglich mit dem Begriff Zielgruppe gleich. Dies ist ein Beispiel für die von uns kritisierte relative Beliebigkeit des Lebensstilkonzepts.

Die Idee von der ständig sich verfeinernden Werbung gab es in Deutschland bereits Ende der zwanziger Jahre. Im Jahr 1929 resümierte der Werbeberater Hans Domizlaff die Werbung seiner Zeit:

„Gegen Ende der 20er Jahre lebten wir in einer Zeit, in der die Werbung noch recht wenig psychologische Verfeinerung kannte. Lange Zeit wurde mit dem Wort Reklame ausschließlich ein Begriff verbunden, der sich in einem marktschreierischen Verhalten plumpester Art auswies. Es genügte, irgendeinen Marken-Namen in die Welt hinauszuposaunen, um sich einen Erfolg zu sichern; das heißt, wenn die anderen Voraussetzungen der Marktlage und des Unternehmertums gegeben waren und wenn man Glück hatte. Daraufhin er-

[1]Arnold Mitchell 1983: The Nine American Lifestyles. Who We Are and Where We're Going. New York.
Vgl. auch: Leiss, Kline Jhally, a. a. O., S. 304 ff.
[2]Mitchell, ebd., zit. nach: Leiss, Kline Jhally, a. a. O., S. 306.

folgte eine Entwicklung, die sich auf die Verschärfung des Sensationellen beschränkte. [...]

Bald aber brachten die Verallgemeinerungen der Marken-Idee und die dadurch entstehenden Konkurrenz-Erscheinungen einen unvermeidlichen Zwang, die Wirkung der Werbung zu verstärken, und zwar nicht durch größere Aufwendungen, sondern vor allen Dingen durch zunehmenden Verfeinerung und Schärfung. [...] Damit trat die Werbung in das Stadium der argumentativen Form. [...]

Für viele Erzeugnisse wird die argumentative Werbung als äußerliche Form wesentlich bleiben, solange die Begründungen nicht so verallgemeinert worden sind, daß die Konkurrenz sie sich ebenfalls in vollem Umfange zu eigen gemacht hat. Trotzdem wird ganz allgemein die Werbung hierbei nicht stehen bleiben können; die Entwicklung geht erheblich weiter. [...] Diese weitere Verfeinerung wendet sich nun nicht mehr an den Verstand, an das Urteilsvermögen der Konsumenten, sondern an das Unterbewußtsein; sie wendet sich nunmehr methodisch auf die Angriffsfläche, die im Grunde die wichtigste Empfangseinrichtung für jede Art von Werbung von jeher gewesen ist.[1]

Domizlaff ging also bereits Ende der zwanziger Jahre davon aus, daß die Werbung sich ändern muß; dabei stimmen die von ihm genannten Entwicklungsschritte im wesentlichen mit denen von Leiss, Kline und Jhally überein. Grundsätzlich gilt für Domizlaff, als auch für Leiss, Kline und Jhally, daß die frühere Werbung irgendwie primitiver war und daß die Werbung sich grundsätzlich immer weiter verfeinert. In der *Ideengeschichte der Werbung* werden wir versuchen zu zeigen, daß die Entwicklung der Werbestrategien keiner kontinuierlichen Linie folgt. Al Ries und Jack Trout (1986) geben den Gedanken wieder, der, das ist eine unserer Thesen, schon immer die Werbung beherrscht hat:

„Kreativ zu sein, irgend etwas zu erschaffen, das noch nicht erdacht worden ist, wird zunehmend schwieriger. Um nicht zu sagen unmöglich. Die Positioning-Methode legt es nicht darauf an, etwas Neues oder Einmaliges zu schaffen, sondern nutzt schon vorhandene Gedankenverbindungen, gestaltet sie um und verknüpft sie zu neuen Assoziationen." (Ries und Trout 1986, a. a. O., S. 20)

[1] Hans Domizlaff: Typische Denkfehler der Reklamekritik. Die Kunst erfolgreicher Werbung. (Zuerst 1929) In ders.: Die Gewinnung des öffentlichen Vertrauens. Ein Lehrbuch der Markentechnik. (S. 325- 528) Hamburg 1992, S. 337.

Im Kapitel *Ideengeschichte der Werbung* werden wir versuchen zu zeigen, daß genau dies der Grundgedanke der modernen Wirtschaftswerbung ist, der zum ersten Mal explizt von Claude Hopkins Ende letzten Jahrhunderts formuliert wurde. Wenn man sich die Aufgabe stellt, etwas in der Gedankenwelt von potentiellen Rezipienten zu verankern, sollte man davon ausgehen, daß diese bereits belegt ist und daß es am sinnvollsten ist, bestimmte, bereits vorhandene, Gedanken und Vorstellungen zu nutzen. In diesem Sinn kann die Werbung Aufschluß geben über Vorstellungsinhalte bestimmter gesellschaftlicher Gruppen zu bestimmten Zeiten.

Es ist zum jetzigen Zeitpunkt nicht sinnvoll, die Werbung grundsätzlich als kulturellen Indikator zu sehen. Die Erklärungen für die Umwandlungen der Sozialstruktur und zum Wertewandel sind nicht genügend ausgereift, um zwischen Werbung und Auflösungserscheinungen der Sozialstruktur einen Zusammenhang zu behaupten, wie das Leiss, Kline und Jhally tun. Wir gehen davon aus, daß die Werbung nicht die Gesellschaft reflektiert, sondern relativ willkürlich bestimmte gesellschaftlich relevante Merkmale überbetont, um eine Marke oder sich selbst zu positionieren. Reklamebilder haben kaum Bezug zur gesellschaftlichen Realität, sie beziehen sich auch nicht auf sie, sondern auf die Phantasie, auf die Einbildungskraft der Rezipienten. Im nächsten Abschnitt stellen wir die Frage, was sich in der Ideengeschichte und im Ausdruck der Werbung in den letzten hundert Jahren verändert hat.

7 Ideengeschichte der Werbung

Man kann historische Reklamebilder als Dokumente sehen. Mit Kathleen Fischer kann man Foto-Dokumente (und gegenständlich gemalte oder gezeichnete Bilder mit Abbildungsanspruch, wie z.b. Gerichtszeichnungen und auch bestimmte Reklamen) als unreflektierte Dokumente sehen, die übersetzt werden müssen:

„Man kann unreflektierte Dokumente als solche Materialien bezeichnen, in denen Informationen noch nicht mit Hilfe anderer wissenschaftlicher Verfahren aufbereitet, verarbeitet und in Büchern oder in anderer Form aufgezeichnet wurden. Entsprechend dieser Voraussetzung verlangen diese Dokumente eine „Übersetzung" in wissenschaftliche Aussagen."[1]

Diese Tätigkeit des Übersetzens ist allerdings nicht unproblematisch, wie das italienische Sprichwort „Traduttore, traditore[2]„ ausdrückt. Dieser Ausdruck zeigt sowohl die Schwierigkeit an, original zu übersetzen, und er ist selbst ein Beispiel dieser Schwierigkeit. Die Übersetzung „der Übersetzer ist ein Verräter" stimmt zwar vom Sinn her, entkleidet die Aussage aber ihres paranomastischen (auf den Gleichklang von Wörtern bezogenen) Wertes. Zum Übersetzungsproblem kommt noch das Problem der Bildquellenforschung, die sich mit dem Ursprung, der Intention und Interpretation von (meist photographierten) Bildern als Dokumenten beschäftigt. Die Bildquellenforschung kann man in Analogie zur Reklameforschung im Stile von Leiss, Kline, Jhally oder R. Marchand sehen. D. Krebs schreibt im Ausstellungskatalog zur Ausstellung *Revolution und Photographie 1918/19*":

„Die Bildquellenforschung ist eine sehr junge Disziplin, noch kaum aus dem Embryonalstadium heraus. Die Anstöße und Überlegungen, die bisher dazu angestellt wurden, das Foto als historische Quelle ernstzunehmen, stammen nicht von professionellen Geschichtswissenschaftlern, sondern eher von Fotohistorikern und Zeitgeschichtsforschern, die mit Interesse und Engagement des Laien an die Fragen herangehen. Im Methodeninventar der Geschichtsforschung gibt es bisher keine ausgearbeitete Methodenlehre der Bildquellenforschung und Bildquellenkritik". (Zit. nach: K. Fischer, ebd., S. 110).

[1]Kathleen Fischer 1993: Methodische Bemerkungen zur Einbeziehung von Foto- Dokumenten in die soziologische Forschung. In: J. Gordesch, H. Salzwedel (Hg.): Photographie und Symbol. Frankfurt/M. 1993, S. 101.
[2]Das Beispiel ist entnommen aus: Paul Watzlawick 1976: Wie wirklich ist die Wirklichkeit? München. S. 19.

Diese Ausführungen beziehen sich auf Fotodokumente, die den Anspruch haben, eine Situation möglichst objektiv darzustellen. In der Werbeforschung hat man hier noch das zusätzliche Problem, daß die Reklamebilder nur auf Umwegen etwas dokumentieren: nämlich über den Umweg der ihnen zugrundeliegenden Persuasionsstrategien, die völlig irrational bzw. rein „ästhetisch" gemeint sein können. Hier setzt die Ideengeschichte der Werbung ein.

Werbung verknüpft Elemente von Information und Kunst. Widersprochen werden muß hier Andrew Warnicks Meinung:

„While combining elements of information and art, advertising, strictly speaking is neither. It belongs, rather, to that special branch of communicative arts the ancient world called rhetoric."[1]

Werbung ist vielmehr sowohl als eine „Kunst" (Art) als auch als Information zu sehen. Dieses *sowohl als auch* macht ihre rhetorische Qualität aus. Plakate Henri Toulouse-Lautrecs z.B. werden überwiegend als Kunst gesehen, obwohl sie auch eine Information enthalten und über das Mittel "Kunst" ihre Rhetorik entfalten. Man kann im Deutschen von *Plakatkunst* reden.

Werbung versucht, aktiv für eine Marke oder ein Produkt eine Realität zu schaffen. Dafür gibt es verschiedene Strategien. Eine Ideengeschichte der Werbung setzt sich mit dem Wandel der verschiedenen Werbestrategien auseinander.

Für unsere Analyse und Interpretation der Ideengeschichte der Werbung ist ein Bereich der Werbung ausgesucht, an dem die der Werbung zugrunde liegenden Prinzipien besonders deutlich werden. Wir beziehen uns deshalb hier hauptsächlich auf gedruckte Werbung für *low involvement*-Markenprodukte aus dem Konsumgüterbereich. Aus Gründen der Vergleichbarkeit und Überschaubarkeit werden Ankündigungen von Kunstausstellungen, Filmplakate, Werbungen für Investitionsgüter, politische Parteien, religiöse Glaubensrichtungen etc. ausgelassen. Aus denselben Gründen finden auch Werbe-TV- und Radio-Spots nur am Rande Erwähnung.

7. 1 Vorgeschichte der Werbung

Friedemann Nerdinger meint, daß historische Behandlungen des Themas Werbung manchmal unversehens zu „Werbe-Apologien" geraten[2]. Dadurch entstehe der Eindruck, Werbung sei eine anthropologische Konstante. Er bezieht sich da-

[1]Andrew Warnick: Advertising as Ideology. Zuerst erschienen in: Theory, Culture & Society, Vol. 3, No.1, 1984. Hier zitiert nach: Andrew Warnick: Promotional Culture. Advertising, Ideology and Symbolic Expression. London 1991, S. 27.
[2]Vgl. Friedemann Nerdinger: Lebenswelt Werbung, a. a. O., S. 38 f..

bei auf Ernst Bloch[1], der der Ansicht ist, daß die Reklame früherer Zeiten mehr zufriedenes Selbstlob als Mittel im Erwerbskampf war. Diese Werbung übersprang und ironisierte die Ware. Nerdinger, der sonst keine marxistischen Ambitionen zeigt, schließt sich der marxistischen Argumentation Blochs an, der die Werbung natürlich als Mittel zur künstlichen Erhöhung des Tauschwertes sieht. Nach marxistischer Ansicht kann es vor dem Kapitalismus keine Werbung gegeben haben, so wie es nach seiner „Überwindung" keine mehr geben wird. Wenn die Ware nicht mehr durch ihren „eigentümlichen Doppelcharakter", Tauschwert und Gebrauchswert, ausgezeichnet ist, der durch die kapitalistische Produktionsweise zustande kommt, dann entfällt Werbung, die darauf abzielt, den Tauschwert zu erhöhen. Der Tausch-wert ist nach diesen Vorstellungen die Basis der kapitalistischen Produktionsweise, indem er als Geld den Warentausch ermöglicht. Zugleich ist der Tauschwert Ziel der kapitalistischen Produktion, weil der Kapitalist nicht an der Bedarfsdeckung, sondern allein an der Vermehrung des Tauschwertes interessiert ist. Dabei spielt die Werbung eine herausragende Rolle. In anderen Formen als der kapitalistischen Produktionsweise herrschen dann andere bzw. keine Formen der *Waren*produktion mehr. Dann braucht man auch keine Werbung, also kann es vor dem Kapitalismus keine Werbung in unserem heutigen Sinn gegeben haben. Wir folgen diesen Gedankengängen nicht, sondern gehen davon aus, daß Werbung immer dann eine Rolle spielt, wenn ein Verkäufer oder ein Tauschwilliger einem potentiellen Käufer (oder Täuscher) einreden will, ein zu verkaufendes Gut sei für ihn irgendwie nutzbringend, unabhängig von der allgemein vorherrschenden ökonomischen Situation. So konnte ein steinzeitlicher Tausch z.B. durchaus Elemente von Werbung aufweisen.

Im antiken Rom waren Ankündigungen auf den sogenannten Alben möglich, d.h. auf mit Gips überstrichenen Tafeln, auf denen alte Ankündigungen durch Überweißen leicht wieder entfernt werden konnten. Aus diesem Grund empfahlen sie sich auch für private Ankündigungen. Neben solchen Ankündigungen sind z.B. in roter und schwarzer Schrift gemalte Mauerankündigungen in Pompeji erhalten[2]. Im Jahr 1041 erfand der chinesische Schmied Pi Sheng den Buchdruck. Die ersten gedruckten Werbeankündigungen sind dementsprechend aus China bekannt[3]. Als um 1450 dann Gutenberg den Buchdruck in Europa erfand, kam es hier zu einer Ausdehnung des Werbewesens. Das Plakat als Werbemittel war im 16. Jahrhundert besonders beim fahrenden Volk in Gebrauch.

[1]Vgl. Ernst Bloch 1977: Das Prinzip Hoffnung. Frankfurt/M.. Band 1, S. 399 ff.
[2]Vgl. z.B.:Ernst Buchli 1970: Geschichte der Werbung. In: K. Christians: Handbuch der Werbung. Wiesbaden.
[3]Vgl. Hans Georg Graf Lambsdorff; Bernd Skora o. J.: Das Recht der Werbeagentur. Frankfurt, S. 6.

Bild 1 (Schaustellerplakat aus dem frühen 17. Jahrhundert.)

Deutlich ist hier der Ankündigungscharakter zu sehen:

„Kund und zu wissen jedermänniglich/ daß von heut Dienstags an, wie auch folgende zwen tag Mitwochs und Donnerstag/ der Orientalische Elefant in dem neuen Comodienhaus auff der Schütt/ wirdt zu sehn seyn/ da er dann mehr als geschehn/ sich mit wunderlichen Künsten wirdt sehn lassen [...]"

Es fällt die übersichtliche Gestaltung des Plakates auf. Oben hat man ein Bild, darunter den Text. Man kann sich vorstellen, daß dieses Plakat die Bevölkerung auf den Elefanten, der nicht realistisch, sondern für damalige Verhältnisse vorstellungsgemäß abgebildet war, neugierig gemacht hat. Diese Art der Werbung hat sich in Form von Zirkusankündigungen bis in die Gegenwart erhalten.

Der Ursprung des Anzeigenwesens ist in den sogenannten Intelligenzblättern zu sehen. In Paris erschien ab 1631 die *Gazette de France*. Gründer war der Arzt Theophraste Renaudot, den man als Begründer des europäischen Anzeigenwesens bezeichnen kann. Ein Jahr vor der Gründung der Gazette hatte Renaudot in Paris ein *bureau d'adresse et de rencontre* eröffnet, das sich als *un centre*

d'information et de publicité verstand[1]. In Frankreich heißt Wirtschaftswerbung auch heute noch *la publicité*. In diesem Büro legte Renaudot Listen aus, in die jedermann Angebote eintragen konnte. Seit 1633 legte er diese Listen als *feuilles du bureau d'adresse* der Gazette bei. Die Aufnahme in die Liste kostete drei Sous.

Diese Unternehmung hatte großen Erfolg und rief neben vielen Nachahmern auch den Staat auf den Plan:

„Der Herzog von Richelieu (1585-1642) erkannte, daß hier eine zusätzliche Einnahmequelle für den Staat erschlossen werden konnte. Der Staat ließ sich in der Folgezeit einen Anteil an den Annoncenerlösen zahlen und erteilte dafür eine Art Lizenz, das „Privileg des Intelligenzblätterzwangs". Dies bedeutete einen Zwang für höherstehende Schichten, das Intelligenzblatt zu abonnieren und auf der anderen Seite einen Zwang für bestimmte Gewerbe, in den Intelligenzblättern zu annoncieren". (H. G. Graf Lambsdorf et. al., ebd., S. 9)

In Deutschland wurde dieses Verfahren unter dem Namen *Intelligenzkontor* nachgeahmt. Die Gründung und das Erscheinen von Zeitungen waren also nur aufgrund von Privilegien von Landesfürsten möglich. Die Landesfürsten versuchten nicht nur durch eine rigide Pressezensur die Meinungsäußerung zu kontrollieren, sie versuchten auch das Anzeigenwesen für sich zu nutzen, indem sie ein staatliches Anzeigenmonopol errichteten. Die Anzeigenverbreitung erfolgte in den Intelligenzkontoren, in denen Listen auslagen, in denen Angebote eingetragen werden konnten. Die von diesen Nachrichtenstellen herausgegebenen Listen bezeichnete man als Intelligenzblätter. In Preußen wurden 1727 die Intelligenzkontore durch Friedrich Wilhelm I. als Staatseinrichtungen aufgezogen und ihren Blättern ein Anzeigenmonopol verliehen. In Preußen wurde der Intelligenzzwang am 31. 12. 1846 aufgehoben. Damit wurde der Grundstein zur freien Anzeigenverbreitung gelegt.

In England wurden Anzeigen ohne Intelligenzzwang in Zeitungen seit 1650 verbreitet[2]. Die erste englische Zeitung (*Newsbook*) *The Weekly News* (seit 1622) transportierte keine Anzeigen. Die seit 1650 von der Regierung herausgebrachte Zeitung *Mercurius Politicus* transportierte Anzeigen (die auch damals schon advertisements hießen), die zunächst in der Form von Besprechungen neuer Bücher unterhalb des redaktionellen Teils erschienen:

[1]Vgl. Hans Georg Graf Lambsdorf et. al., ebd., S. 9.
[2]Martyn Bennett 1987: Exact Journals? English Newsbooks in the Civil War and Interregnum. In: European Journal of Marketing, Vol. 21, Nr. 4, S. 7-19. In Zusammenarbeit mit Journal of Advertising History, Vol. 10, Nr. 11.

„In the first five years of the paper's life, advertisements appeared as simple one- or two- line annoncements referring soleley to recent publications within the stationer's company." (M. Bennett, ebd., S. 9)

Ab 1655 wurden die Anzeigen, abgegrenzt durch zwei Balken, in den redaktionellen Teil hineingedruckt. Ein Beispiel aus dem Mercurius Politicus" Nr.287 von 1655 für eine solche Anzeige:

„There is newly extant a Book of Mr. James Shirley, schoolmaster, beeing several choice and select dialogues in Greek, Latin and English, very usefull for all Gramer Scholes. Printed for John Crook at the ship in St. Pauls Churchyard." (Zit. nach: M. Bennett, ebd., S. 15)

Auffällig ist, daß, obwohl ein Zielpublikum bestimmt wird, nicht gesagt wird, wie das Buch heißt.

7. 2 Die Entwicklung der modernen Wirtschaftswerbung

Die Voraussetzungen für moderne Wirtschaftswerbung waren Mitte des letzten Jahrhunderts gegeben. Das läßt sich an folgenden Tatsachen ablesen:

* Im Jahr 1844 wurde Holzschliff als Rohmaterial für die Papierherstellung eingeführt[1], d.h. erst seitdem konnte Papier preiswert und in großen Mengen hergestellt werden, was für die Herstellung von Plakaten und Zeitungen wichtig ist.

* Während der dreißiger und vierziger Jahre des neunzehnten Jahrhunderts wandelte sich die Presse in England, Frankreich und den USA von einer politisch räsonierenden Institution hin zu einem kommerziellen Betrieb[2]. Die Zeitung nahm den Charakter einer Unternehmung an, die nach Karl Bücher „Anzeigenraum als Ware produziert, die durch einen redaktionellen Teil absetzbar wird"[3]. Jürgen Habermas folgend lag diese Entwicklung an der Etablierung einer politisch funktionierenden Öffentlichkeit

* Durch Massenproduktion wurden sich die Produkte immer ähnlicher, was zur Forderung nach Unterscheidbarkeit der Waren (Markengedanke) und zur Etablierung eines eigenständigen, sich von kunsthandwerklichen Vorgaben

[1]Vgl: Jürgen Döring 1994: Plakatkunst: Von Toulouse -Lautrec bis Benetton. Hg: Museum für Kunst und Gewerbe Hamburg. S. 6.

[2]Vgl: Jürgen Habermas 1990: Strukturwandel der Öffentlichkeit. Untersuchungen zu einer Kategorie der bürgerlichen Gesellschaft. Frankfurt/M., S. 275ff..

[3]Karl Bücher: Gesammelte Aufsätze zur Zeitungskunde, S. 21. Zit. nach: J. Habermas, ebd., S. 278.

nach und nach emanzipierendem Industriedesign führte, das Auswirkungen auch auf die Plakatgestaltung hatte.

Diese drei Voraussetzungen für die moderne Wirtschaftswerbung werden im folgenden genauer beleuchtet.

7. 2. 1 Massenproduktion und Industriedesign

Eine der grundsätzlichen Voraussetzungen für moderne Wirtschaftswerbung ist die durch die Industrialisierung gegebene Möglichkeit der massenhaften Produktion von konkurrierenden, ähnlichen Produkten, die für sich Besonderheit und Unterscheidbarkeit als Marken anstreben. Die Etablierung der Massenproduktion von Alltagsgütern Mitte vorigen Jahrhunderts führte zu einem Industriedesign, das sich nach und nach von kunsthandwerklichen Designvorstellungen loslöste. Die Ursprünge des modernen Industriedesigns lagen in der Massenproduktion von Alltagsgütern, die mit der Industrialisierung gegeben ist. Zwei zusammenhängende Gebote der Massenproduktion, die sich in gewisser Weise widersprechen, kann man als Auslöser für die Forderung nach Design sehen.[1]

1. Das Gebot der möglichst billigen Produktion: Wie an der ersten Weltausstellung 1851 zu sehen war, orientierten sich die Produkte der neuen Massenproduktion an Vorbildern, die der handwerklichen Produktion entsprachen. Dies stand in einem gewissen Widerspruch zur Massenproduktion. Die Rentabilität war das Kriterium, dem sich die Produktion unterwerfen mußte. Rentabilitätssteigerungen in der Massenproduktion erreichte man schon damals z.B. durch die Verwendung von Ersatzstoffen (Surrogaten) in der Produktion. Die Rentabilitätsforderung bezog sich schließlich auch auf die „unnützen Verzierungen" der Produkte, die sie handwerklich hergestellten Erzeugnissen ähnlich machten. Indem diese Ornamente nach und nach weggelassen wurden, entstand ein neuer Stil, den man später in seiner Vollendung als neue Sachlichkeit bezeichnen kann. Diese Tendenz war zunächst an Maschinen zu beobachten. In der Londoner Weltausstellung fanden sich Maschinen im ägyptisierenden Stil und im viktorianischen Stil neben solchen, bei denen auf Schnörkel verzichtet wurde[2].

2. Die Forderung nach Unterscheidbarkeit: Durch die industrielle Massenfertigung von Waren waren Produzent und Entwerfer nicht mehr in einer Person vereint. Die daraus resultierende Arbeitsteilung führte dazu, daß in den Industrieun-

[1]Vgl. Chup Friemert 1975: Der „Deutsche Werkbund" als Agentur der Warenästhetik in der Aufstiegsphase des deutschen Imperialismus. In: W. F. Haug (Hg.): Beiträge zur Warenästhetik. Diskussion, Weiterentwicklung und Vermittlung ihrer Kritik. Frankfurt/M. 1975
[2]Vgl: Chup Friemert, ebd., S. 182.

ternehmen Entwurfsabteilungen entstanden, in denen Künstler, ehemalige Handwerker und Architekten beschäftigt waren. Es stellte sich nämlich heraus, daß sich die Waren durch die Massenproduktion immer ähnlicher wurden, so daß man Distinktionsmerkmale hinzufügen mußte, um die Waren als Markenartikel unterscheidbar zu machen. Vorbilder für die so designten Produkte waren ältere Kunstwerke. Die Hersteller von Allerweltswaren hatten Künstler angestellt, die den Waren besondere ästhetische Fassaden ankopierten, um sie als Markenartikel unterscheidbar zu machen. Dazu benutzten sie sogenannte Musterbücher bzw. stilkundliche Sammlungen. Die Waren kamen also in verschiedenen historischen Verkleidungen daher. Darüber hinaus war wichtig, daß sie nicht maschinell, sondern handgemacht wirkten. Veblen (1899, 1987) erklärt dies:

„Die billigen und daher prestigearmen Artikel des täglichen Bedarfs werden, wie bereits gesagt, in den modernen Industriestaaten im allgemeinen maschinell hergestellt. Das allgemeine Merkmal ihrer Physiognomie besteht im Vergleich zu handgemachten Gütern in der vollkommeneren Ausführung und größeren Sorgfalt. Da die sichtbaren Nachlässigkeiten handgemachter Güter für ehrenvoll gelten, sind sie auch Merkmale überlegener Schönheit oder Tauglichkeit oder von beidem zusammen. Daher die Lobpreisung des Unvollkommenen, dessen begeisterte Verfechter John Ruskin und William Morris waren, deren Propaganda für das Unfertige und die Vergeudung von Zeit und Mühe bis heute fortgewirkt hat."(Veblen , a. a. O., S. 159)

Veblen, einer der wenigen Soziologen, die eine positive Technikutopie entworfen haben, plädiert hier für Rationalität und Einfachheit im Design, kurz für ein Design, das der Funktion folgt und stilkundlich und handwerksähnlich geformten Produkte ausschließt. Die Präferenz für stilkundlich designte Güter ist nach Veblen irrational und muß auf die Prestigenorm des demonstrativen Konsums zurückgeführt werden. Diese Prestigenorm führt dazu, daß diesen Produkten wegen ihrer Kostspieligkeit und Unbeholfenheit ein besonderer Wert zuerkannt wird. Nach Veblen verhindert das „Gesetz der demonstrativen Verschwendung" (ebd., S. 162 f.) neue Vorstellungen von Design.

William Morris (1834-1896) und John Ruskin (1819-1900), auf die sich Veblen in obigem Zitat bezieht, gelten trotz ihrer grundsätzlichen Ablehnung von Massenproduktion und Industriedesign als Wegbereiter moderner Formgebung, also auch als Wegbereiter des funktionalistischen Industriedesigns. In ihren Designtheorien, die Mitte letzten Jahrhunderts entstanden, wandten sie sich gegen die Glätte der Maschinen und Massenproduktion. John Ruskin schlug vor, sich bei der Formgebung auf das Mittelalter zu beziehen:

„Die Perfektion der industriellen Massenproduktion ist ihm [Ruskin, Anm. d. Autors] Symbol der Versklavung des Arbeiters durch die Maschine, „Arbeitsteilung" das Hauptübel, das ihn seiner imaginären Fähigkeiten beraubt und ihn zum Werkzeug degradiert. Ruskin entwickelt deshalb ein Utopiemodell des Einspruchs zwischen Fiktion und Realität: durch den Rückgriff auf eine angeblich heile Welt, das Mittelalter, kleidet er ein Gegenmodell für seine eigene Welt prognostisch aus. Die Gotik mit ihrer mittelalterliche Bauhütte und der darin freudig arbeitenden Handwerkerschaft war ihm das Ur-Bild einer nichtentfremdeten societas."[1]

Ruskin plädierte nicht nur für ein am Mittelalter orientiertes Design, sondern für ein ganzheitliches, durch Sozialutopie angetriebenes Design, das letztlich die Welt verbessern helfen sollte. Eine bessere, angeblich heile und erstrebenswerte Welt sah Ruskin im Mittelalter. Ruskin und Morris werden heute trotz dieser Ideologie als Begründer des modernen Designs gesehen, weil sie die Grundlegung für einen Diskurs über das Design von Produkten in der Welt der Massenproduktion trafen. Das theoretische Werk John Ruskins *The Stones of Venice* (erschienen 1853) wurde zur theoretischen Grundlage zur Herausbildung der *Arts and Crafts-Bewegung*[2]. William Morris, der zum bedeutendsten Vertreter des Arts and Crafts-Movements wurde, griff die Thesen Ruskins auf und vertiefte sie. Morris wirkte hauptsächlich als Designer von Textilien. Hier setzte er seine ganzheitlichen Ansprüche durch:

„Für seine sich vor allem auf mittelalterliche Muster stützenden Stickereien ließ er nach alten Vorbildern hölzerne Stickrahmen anfertigen und die Garne nach traditionellen, bereits vielerorts vergessenen Färbereimethoden färben."[3]

Morris setzte seine Designideen also ganzheitlich um, im Vordergrund stand die Werkstatt als Verwirklichungszusammenhang für seine Designideen. Auf Grund dieses umfassenden Desingkonzeptes, das über das reine Design hinausging und den Produktionszusammenhang und die Wirkung der designten Produkte miteinschloß, galt Morris -bzw. das von ihm ins Leben gerufene Arts and Crafts-Movement- auch Designschulen wie dem Deutschen Werkbund (gegr. 1907) als Vorbild, obwohl die Designideen des Deutschen Werkbundes denen des Arts and

[1] Gerda Breuer 1994: Von Morris bis Macintosh- Reformbewegung zwischen Kunstgewerbe und Sozialutopie In: Dies. (Hg.): Arts and Crafts. Katalog zur Ausstellung in Darmstadt 1994-1995, S. 14.
[2] Vgl. G. Breuer, ebd., S. 13.
[3] Gabriele Harzheim: Die britische Textilbewegung zur Zeit der Arts and Crafts-Bewegung. In: Gerda Breuer (Hg.), ebd., S. 43.

Crafts-Movement diametral entgegengesetzt waren[1]. (Auch das Bauhaus bezog sich auf das Arts and Crafts-Movement als Vorläufer.) Ruskin und Morris gelten als Vorläufer moderner Formgebung, weil Design für sie Teil einer umfassenderen, sozialreformerischen Ideologie war.

Die Designvorgaben und Designtheorien, die Ruskin Mitte letzten Jahrhunderts vorlegte und die durch Morris verwirklicht wurden, waren als kunsthandwerkliche Gegenbewegung zur einsetzenden Rationalisierung und Technisierung in der Produktion zu verstehen. Die Theorien von Ruskin und Morris hatten ihr Gegenstück im Bereich des Graphik/Designs in der *Bruderschaft der Praeraffaeliten* (The Pre-Raphaelite Brotherhood). Die Illustratoren, Zeichner und Maler (z.B. W. H. Hunt, G. D. Rosetti), die sich in dieser Bruderschaft (gegr. 1848 in London) zusammenschlossen, hatten sich das Ziel gesetzt, die Naivität und den moralischen Realismus der frühen Renaissance wiederzubeleben[2]. Sowohl die Theorien von Morris und Ruskin, als auch die Ideen der Praeraffaeliten sind als romantische Reaktion auf die Industrialisierung zu verstehen. Diese ästhetischen Theorien führten im Industriedesign zum Design durch Musterbücher, denn ihre Geschmacksvorgaben wurden zur allgemeinen Direktive, wobei natürlich der von ihnen im Werkstattgedanken angestrebte naiv/utopische Sozialreformismus verloren ging. Der ganzheitliche Werkstattgedanke ließ sich zwar im kunsthandwerklichen Bereich aufrechthalten, in der maschinellen Massenproduktion war er nicht zu verwirklichen. So wurden den industriell gefertigten Produkten tatsächlich nur Fassaden ankopiert, die sie wie handgemacht wirken ließen.

Das Industriedesign durch Musterbücher hatte einen entscheidenden Nachteil. Die Waren glichen sich nicht nur national, sondern international, weil in allen Nationen auf Grund ähnlicher Geschmackspräferenzen ähnliche Musterbücher verwendet wurden. Das spielte gerade eine Rolle in der Zeit der militärischen (Imperialismus, Kolonialismus, Flottenrivalität) und wirtschaftlichen (Schutzzollsystem) Rivalität zwischen den europäischen Nationen am Ende des letzten Jahrhunderts. Die Bürger eines Staates sollten möglichst die im Land hergestellten Waren kaufen. Auch wenn ausländische Waren die damals übliche wirtschaftspolitische Maßnahme der Schutzzölle umgehen konnten, sollten sie erkannt werden können. Eine Vorreiterrolle in der Entwicklung von nationalem, eigenständigem Industriedesign spielte Großbritannien. Seit 1900 gab es einen Lehrstuhl für Design in London.[3] Das Können der Gestalter, die im Sinne von Morris und Ruskin nur bei einem Meister gelernt hatten, war für die Industrie

[1]Vgl. Gerda Breuer, a. a. O., S. 14 ff.
[2] Vgl. Nick Souter: Illustrators Copybook. London 1993, Abschnitt 1.
[3] Vgl. Chup Friemert, a. a. O., S. 192.

schlecht zu verwerten. Der Staat griff hier der Industrie unter die Arme, indem das Können vieler Handwerksmeister, die mit der industriellen Fertigung vertraut waren, für die Ausbildung von Gestaltern herangezogen wurde. Das englische Design von Alltagsgütern sollte sich nach der neuen Sachlichkeit richten, die durch den Lehrstuhl vermittelt wurde. Die durch Ruskin und Williams begründeten Vorgaben des Arts and Crafts-Movement in England wurden im Industriedesign nach und nach abgelöst durch Designvorgaben, die sich auf die neue Sachlichkeit bezogen, während sie im Kunsthandwerk länger lebendig blieben und z.B. im Jugendstil auflebten.

England spielte bei der Etablierung eines neuen, funktionalistischen Designstils im Industriedesign eine internationale Vorreiterrolle. Dieses Design war anspruchsvoller und moderner als das deutsche Industriedesign, das sich hauptsächlich noch nach den Musterbüchern richtete, vor allem aber unterschied es sich vom deutschen Industriedesign. Die zur Jahrhundertwende erstarkende deutsche Industrie, besonders die Monopolgruppen (Siemens, BASF, Krupp etc.), nahmen sich die englischen Design-Leistungen zum Vorbild. Der deutsche Staat half hier, indem er einen zweiten Handelsattaché nach London schickte, mit dem Auftrag, die englische Formgebung zu studieren. Dieser Attaché war Herman Muthesius[1], seine Tätigkeit dauert von 1896 bis 1903. Nach seiner Rückkehr wurde er zum Geheimrat ernannt und erhielt einen Lehrstuhl an der 1904 in Hamburg gegründeten Handelshochschule für modernes Kunstgewerbe. 1907 gründete Muthesius in München den *Deutschen Werkbund*. Ziel des Deutschen Werkbundes war, Markenartikel zu gestalten, die gegen die namenlose nationale und internationale Konkurrenz bestehen sollten. Der neue englische Gestaltungsstil sollte also auf deutsche Waren übertragen werden, ihm sollten aber auch Unterscheidungsmerkmale hinzugefügt werden, so daß er als eigenständiger deutscher, moderner Stil zu erkennen war.

Im Deutschen Werkbund waren Kunsthandwerker und Vertreter der Industrie, hier vor allen Dingen der kapitalstarken Unternehmen wie Siemens, AEG, HAPAG etc. organisiert. Der Deutsche Werkbund setzte sich explizit von dem Design durch Musterbücher ab. Dieses Design wurde als Imitationskunst abgewertet, als „lächerliche Protzenkunst, Tiefstand der Geschmackskultur"[2]. Die neuen Vorstellungen betonten an den Produkten die Merkmale, die sie als industriell produziert charakterisierten: „Die glatte, auf das Nützliche reduzierte Form

[1]Vgl. Chup Friemert, a. a. O., S. 192.
[2]Herrmann Muthesius 1904: Die moderne Umbildung unserer ästhetischen Anschauungen. In: Gesammelte Aufsätze über künstlerische Fragen der Gegenwart. Jena und Leipzig. S. 48. Zit. nach: Friemert, a. a. O., S. 198.

ist das, was wir von den Maschinenerzeugnissen erwarten."[1] Zusammenfassend kann man sagen, daß sich die neue Ästhetik der Maschinenrationalität nach und nach auf die Gestaltung von Alltagsgütern ausbreitete[2]. Was man von der Struktur her als ökonomischen Zwang zur Rentabilitätssteigerung sehen kann, wird zur allgemeinen Geschmacksdirektive.

Diese hier skizzierte Designentwicklung trifft auch auf die Plakatentwicklung zu. Hier verläuft die Entwicklung vom gigantischen „marktschreierischen Plakat" über die Verbindung eines Markennamens mit einem geeigneten historisierenden Gemälde bzw. Pastiche (analog zu den Musterbüchern) hin zu der Entwicklung von relativ eigenständigen nationalen Plakatstilen.

7. 2. 2 Plakate

Ein Plakat ist auf Papier gedruckt, wirbt mit Text und Bild für ein Produkt, eine Veranstaltung etc. und ist auf Fernwirkung berechnet. Nach 1830 begann sich das Plakat, in der Form wie wir es heute kennen, zu entwickeln. Dafür waren vor allem technische Voraussetzungen vonnöten. Erst seit 1844, als Holzschliff als Rohmaterial für die Papierherstellung eingeführt wurde, konnte Papier preiswert und in großen Mengen hergestellt werden.

Es gibt im wesentlichen drei Reproduktionstechniken für Plakate: den Buchdruck, die Lithographie und den Offsetdruck. Reine Schriftplakate wurden im 19. Jahrhundert in Lettern gesetzt, die man in Druckformen zusammenfaßte, wie es seit Gutenberg im Buchdruck üblich war. Zwischen 1796 und 1798 wurde von Lois Sennefelder die Lithographie erfunden, die gegenüber dem Buchdruck einen entscheidenden Vorteil aufwies: Die Zeichnung mußte nicht mehr auf eine Druckform übertragen werden, sondern konnte direkt vom Künstler auf den Lithographiestein gezeichnet werden. Farbiger Druck war möglich, indem jede Farbe für ein Plakat von einem anderen Stein gedruckt wurde. Farbübergänge konnten durch verschiedene Raster und Drucktechniken erreicht werden. In der zwei-

[1]H. Muthesius, ebd., S.67, zit. nach Friemert, ebd., S. 198.
[2]Diese aus dem angelsächsischen Sprachraum stammenden Designvorgaben werden bis Anfang der achtziger Jahre dieses Jahrhunderts gültig bleiben. Anfang der achtziger Jahre wird das funktionalistische Design abgelöst. So formulierte der Designpapst Ettore Sotsass anläßlich der Verleihung des ersten Designpreises der Schweiz: „ Daher werden wir den Begriff Funktion neu definieren müssen und ihn vom technisch-ökonomisch-rationalen in einen existentiellen Zusammenhang einbetten müssen. [...] Heute muß Design etwas erzählen und zwar erzählen vom Leben." (Zit. nach: Daghild Bartels: Design- Mythos. In: Kursbuch Heft 106, Dez. 1991. „Alles Design")Wichtigstes Merkmal der von Sotsass gegründeten Gruppe „Memphis" war, daß der bis dahin gültige Grundsatz *Form follows Function* verlacht wurde.

ten Hälfte des 19. Jahrhunderts wurden die schweren Steine durch Druckformen aus anderen Materialien ersetzt, zunächst durch Zinkbleche. 1904 wurde in den USA der Offsetdruck erfunden. Der Offsetdruck ist eine lithographische Drucktechnik, bei der zwischen Stein (bzw. Zinkblech, heutzutage Kunststoffolien) und Papier eine weitere Walze eingespannt wird, die mit einem Gummituch bespannt ist. Dieses Verfahren hat zwei Vorteile: Erstens kann das elastische Gummituch Unregelmäßigkeiten überspielen, zweitens wird seitengleich gedruckt, da es durch das Absetzen des Gummituchs zu einer zweifachen Seitenverkehrung kommt.

Um die Mitte des vorigen Jahrhunderts entstanden in den USA und in England Plakate, die sich hauptsächlich durch Gigantismus auszeichneten.[1] Sie erreichten eine Größe von 6 Metern Länge und drei Metern Höhe:

„ Das amerikanische Plakatschaffen war viel mehr der Reklamepraxis verbunden, geschäftstüchtiger auf Riesenformate dimensioniert. Die Entwürfe bestanden häufig aus sehr vielen, bis zu achtzehn Teilen und benötigten zusammengesetzt z.B. für die Ankündigung von Theateraufführungen oder Artistenauftritten ganze Giebelwände zum Anschlag. Damit deutete sich bereits in der Frühzeit das künftige amerikanische Reklamewesen an, dessen Auswirkungen sich nach dem ersten Weltkrieg bis nach Europa erstrecken werden.‚[2]

In England und den USA mit ihrer weit entwickelten Drucktechnik wurde es in den achtziger Jahren des vorigen Jahrhundert üblich, Gemälde mehr oder weniger bekannter Künstler zu kopieren (also sog. Pastiches herzustellen) und mit entsprechenden Texten oder Anspielungen auf das Werbeobjekt zu versehen. Diese Strategie läßt sich mit dem Design durch Musterbücher bei Gebrauchsgegenständen vergleichen. Diese besonderen Plakate (die meistens sog. Chromolithographien waren), die besonders in der Werbung für Nahrungsmittel und Haushaltsgegenstände Verwendung fanden, wurden über die Jahrhundertwende hinaus veröffentlicht; trotzdem bildete sich seit dieser Zeit, von Frankreich ausgehend, allmählich eine eigenständige Plakatkunst heraus.

Wie kam es zu der Ausprägung von eigenständigen, nicht auf die freie Kunst schielenden, Plakaten, die der Gebrauchskunst zugeordnet wurden? Hauptaufgabe der Plakate in der Produktwerbung war das Bekanntmachen von Markennamen. Der einzige Text, der zu dieser Zeit auf den Plakaten zu lesen war, war fast

[1]Vgl.: Plakatkunst. Von Toulouse-Lautrec bis Benetton. Hg.: Jürgen Döring (Museum für Kunst und Gewerbe Hamburg), a. a. O., S.14.
[2]Hellmut Rademacher 1992: Vorwort zum Ausstellungskatalog: „Kunst, Kommerz, Visionen". Im Deutschen Historischen Museum. 1992. S. 10. Es ist allerdings nicht treffend, das amerikanische Reklamewesen mit Marktschreierei gleichzusetzen.

immer der Markenname. Werbetexte, die die beworbene Marke anpriesen, fehlten meistens ganz. Worte in der Plakatwerbung standen in dem Ruf, aufdringlich zu wirken[1]. Worte in der textuellen Anzeigenwerbung sollten dagegen argumentativ überzeugen. Es wurde also scharf getrennt zwischen einem ästhetischen Verlangen der Rezipienten, dem die Plakate entsprechen sollten und einem unterstellten Informationsbedürfnis, das durch die Anzeigenwerbung gestillt werden sollte. Warum es zu dieser strikten Aufgabenteilung in der Werbung kam, begründet sich aus der Erreichbarkeit der Zielgruppen. Anzeigen in Publikumszeitungen erreichten ein bestimmtes Publikum. Die Firma Odol z.B. führte in ihrer Werbeabteilung, die im Jahr 1900 zehn Mitarbeiter umfaßte, bereits 1900 „qualitative Media-Analysen"[2] durch. Die Mitarbeiter waren unter anderem mit der Aufgabe betraut, die Zeitschriften zu analysieren, in denen die Odol-Anzeigen erschienen. So wurde in Illustrierten anders geworben als in Tageszeitungen. Im Stil der Zeit wurde in bürgerlichen Blättern zeitweise auf die Bildsprache der Kunst zurückgegriffen; als Bildvorlage dienten hier bekannte Bilder, wie z.B. die „Toteninsel" von Böcklin. In Anzeigen wurden bekannte Gedichte umgedichtet. (Ein Beispiel zeigt Bild 19.)

Die Expedienten der Plakatwerbung hingegen richteten sich an ein disperses Publikum, an die gesamte (relevante) Öffentlichkeit, die das Produkt zu Gesicht bekam und kaufen konnte. Durch die Verbindung des Markennamens (oder des Names eines Veranstaltungsorts, man denke an die Plakate Toulouse-Lautrecs für das Moulin Rouge) mit einem künstlerisch anspruchsvollen Bild sollte der Marke ein bestimmtes Image ankopiert werden.

Als Begründer eines eigenständigen Plakatstils wird Jules Cheret (1836-1932) angesehen.[3] Der Franzose Cheret ging bei einem Lithographen in die Lehre und reiste anschließend zweimal nach England, um die neuen Techniken des großformatigen Plakatdrucks zu erlernen. 1866 eröffnete er in Paris eine eigene Druckerei, in der er englische Maschinen installierte. Seine Auftraggeber waren meistens Pariser Theater und Vergnügungsstätten, aber auch Handelsunternehmen.

Mit Cheret, Toulouse-Lautrec, Mucha, Grasset und anderen begann in Europa die große Zeit des französischen Plakats, das in Europa beispielgebend wurde. 1889 erfolgte die offizielle Anerkennung der Werke Cherets auf der Weltausstellung in Paris. 1892 wurde in Hamburg eine Cheret-Ausstellung veranstaltet (vgl.

[1] Vgl. Werbarium der zwanziger Jahre. o. O., o. J. Hörzu Verlag; Hellmut Rademacher, a. a. O., S. 11.
[2] Vgl. Gabriele König 1993: Werbefeldzüge- Keine billige Reklame. In: In aller Munde. Einhundert Jahre Odol. Hg.: Deutsches Hygiene Museum Dresden. 1993. S. 154.
[3] Vgl. Plakatkunst, Hg.: J. Döring, a. a. O., S.20.

Döring, a. a. O., S. 20). In Deutschland waren die Jugendstilplakate Cherets und anderer damaliger Plakatkünstler lange Zeit Avantgarde

Jean Lois Sponsel[1], der Autor der ersten 1897 erschienen ersten deutschen Darstellung des internationalen Plakatschaffens, wies darauf hin daß in Deutschland, im Unterschied zu den USA, England und Frankreich, deutlich weniger Straßenreklame betrieben würde und wenn, dann allenfalls für Veranstaltungen[2]. In der 14. Auflage des Brockhaus von 1898 liest man unter dem Stichwort Plakat u.a.:

„Auch in Deutschland sucht man sie [die zu Reklamezwecken verwendeten Plakate, Anm. d. Autors] neuerdings durch Konkurrenzausschreiben (1896 in Leipzig) und Ausstellungen (permanente Ausstellung der Kunstanstalt Grimme und Hempel in Leipzig mit jährlichen Prämierungen) zu fördern."

Deutschland hinkte also in bezug auf die Plakatentwicklung im letzten Jahrhundert den anderen Industrienationen hinterher; es herrschte Mißtrauen gegenüber der Gebrauchsgraphik. Noch 1914 schrieb Walter von Zur Westen:

„Noch immer begegnet alle angewandte Graphik, allein das Exlibris und die Bildpostkarte ausgenommen, in Deutschland einer Mißachtung, die so unberechtigt wie möglich ist. Noch immer können selbst hochgebildete Leute in unserem Vaterland sich nicht mit dem Gedanken vertraut machen, daß ein Plakat ein Kunstwerk sein kann und daß es bisweilen ein bedeutenderes ist, als ein viele Quadratmeter großes Gemälde auf der Wand irgendeines öffentlichen Gebäudes, in dem Ehrensaal irgendeiner Ausstellung."[3]

Seit Beginn des zwanzigsten Jahrhunderts entstanden in den Großstädten Deutschlands allerdings die sogenannten Künstlerplakate. Die Schöpfer der Künstlerplakate versuchten, durch die Entwicklung von individuellen Stilen, Werbung mit Kunst zu verbinden. (Vgl. unten und Abb. 20)

Die Zeit der Plakatentwicklung Ende letzten Jahrhunderts und die in ihr auftretenden ästhetischen Probleme lassen sich auf den Komplex *populäre vs. hochkulturelle Ästhetik* beziehen. Die damals in den USA beliebten Chromolithographien (vgl. Abb. 8) bezogen sich auf akzeptierte Kunst. Mit *Chromolithographie* bezeichnet man eine Drucktechnik, die auf eine, einem Gemälde möglichst nah kommende Reproduktion abzielt. Das fertig gedruckte Blatt konnte eine durch

[1] Jean Lois Sponsel 1897: Das moderne Plakat. Dresden, S. 230. Hier zitiert nach Hellmut Rademacher, a. a. O., S. 10.

[2] Vgl. Hellmut Rademacher, ebd., S. 10.

[3] Walter von Zur Westen: Reklamekunst. In der Reihe Kulturgeschichtliche Monographien. Hg: Hans v. Zobelitz et. al.. Heft 13. 2. Aufl. Bielefeld und Leipzig 1914, S. 12. Hier zitiert nach Hellmut Rademacher, a. a. O., S. 10.

Prägedruck strukturierte Oberfläche haben, die den Eindruck von Leinwand erzielte. Die Bilder zeigten meist rührige Szenen aus der kleinbürgerlichen Welt, häufig waren die Protagonisten auf den Bildern Kinder oder Mütter mit Kindern. Die Bilder erinnern an die auch heute noch beliebten „Hummel-Figuren". Haushalts- und Nahrungsmittelhersteller warben über die Jahrhundertmitte hinaus mit solchen Bildern. Eines unserer Bilder (Abb. 7 Sunlight) zeigt die Kopie eines Gemäldes von G.D. Leslie (laut Inschrift), einem Mitglied der Royal Academy. Ästhetisch gesehen sollte die Werbung durch die Anlehnung an die akzeptierte Kunst anspruchsvoll werden, gleichsam in den Rang der Kunst erhoben werden.

Die Plakate des ausgehenden 19. Jahrhunderts in Deutschland verfuhren ähnlich, nur zielten sie in ihrem Sujet nicht auf kleinbürgerliche Idyllen, sondern auf die Insignien imperialer Macht. Zu repräsentativen Anlässen, z.B. zu nationalen oder internationalen Kunstausstellungen, die möglichst unter dem Protektorat hochgestellter Persönlichkeiten standen, wurden Plakate gedruckt, die sich durch überbordenden Eklektizismus auszeichneten:

„Überladen mit Attributen, Insignien und Anspielungen auf ornamentalen Schmuck vornehmlich im Stil der Gotik und der Renaissance, an mittelalterliche Herrlichkeit anknüpfend, verbanden sich mit ihnen gleichsam von der Vergangenheit abgeleitet imperiale Ansprüche des im Aufschwung befindlichen deutschen Kaiserreiches, eine politische Anspruchs- und Erwartungshaltung, die als solche nicht mißzuverstehen war." (H. Rademacher, ebd., S. 10)

Wie wir sehen werden, war die Anbindung von Reklameplakaten an Werke der Kunst eine Werbestrategie des ausgehenden 19. Jahrhunderts, die auf den Stolz des Bürgers auf seine Bildung reflektierte und versuchte eine *compliance* mit dem Bildungsbürger über die Verwendung von Bildungsgütern in der Werbung zu schließen. Diese Strategie kann man als Positioning im Sinne von Ries und Trout begreifen

7. 2. 3 Zeitungen und Anzeigen

Der Ursprung der modernen Anzeigenwerbung in Zeitungen kann für die USA genau datiert werden. 1847 kündigte der Gründer und Verleger des *New York Herald* James Gordon Bennett an, daß Anzeigen in seiner Zeitung alle zwei Wochen ausgewechselt werden mußten[1]. Davor war es üblich, daß Anzeigen im Stehsatz bis zu einem Jahr unverändert veröffentlicht wurden. Bennetts Maßnahme sollte dazu beitragen, daß der Anzeigenteil seiner Zeitung den Lesern genau-

[1]Vgl. Daniel Boorstin 1987: Das Image. Reinbek, S. 272.

soviel Neuigkeit bot wie der redaktionelle Teil[1]. Der Historiker Daniel Boorstin sieht die Ursache für den Abwechslungsreichtum der veröffentlichten Anzeigen in der „graphischen Revolution", also in der Entstehung und explosionsartigen Vermehrung des Informationsgewerbes und seiner Technologie in der Mitte des letzten Jahrhunderts in den USA.

Eine bessere Erklärung für diese Entwicklung bietet Jürgen Habermas. Habermas[2] sieht, daß während der dreißiger Jahre des neunzehnten Jahrhunderts der Anfang der Entwicklung der Presse von einer polemisch räsonierenden Institution hin zu einem kommerziellen Betrieb in England, den USA und Frankreich gegeben war. Ihm zufolge lag dies an der Etablierung eines bürgerlichen Rechtsstaates und der Legalisierung einer politisch funktionierenden Öffentlichkeit. Die Zeitung nahm den Charakter einer Unternehmung an, die Anzeigenraum als Ware produzierte, die durch einen redaktionellen Teil absetzbar wurde.[3]

Während im 18. Jahrhundert die Anzeigen in den Annoncen- bzw. Intelligenzblättern nur ein Zwanzigstel des Raumes ausfüllten und sich meistens auf Kuriosa bezogen (vgl. Habermas, ebd., S. 286), trennte sich im 19. Jahrhundert ein redaktioneller Teil von einem Anzeigenteil ab

Die ersten Tätigkeiten in der bzw. für die Anzeigen-Werbung waren reine Maklertätigkeiten. Raum in Zeitungen wurde von Agenturen an Firmen vermittelt, die für diese Dienstleistung ein Honorar zahlten. Diese Agenturen waren also Zwischenhändler. In Deutschland hielt sich ein Pachtsystem der Anzeigenvermittlung- eine Annoncenagentur pachtet den gesamten Anzeigenteil einer Zeitung und verwaltet diesen- bis in die zwanziger Jahre des zwanzigsten Jahrhunderts (vgl. Abschnitt Deutschland).

Die ersten *advertising agents* in den USA[4] arbeiteten mehr für die Zeitungen als für die Werbekunden. Gestalterische Beratung gehörte noch nicht zu ihrem Geschäft, die Beratertätigkeit der ersten Agenturen beschränkte sich auf die Auswahl der Zeitungen (in verschiedenen Landesteilen), in denen die Anzeigen veröffentlicht wurden. Der erste advertising agent, Volney B. Palmer, eröffnete 1843 in Boston sein Geschäft[5]. Er bot potentiellen Werbekunden Platz in Zeitungen an, sorgte dafür, daß die Inserate an ihrem Platz angebracht wurden und kassierte das Geld für die Platzmiete für die Zeitungen und eine Provision von den

[1]Vgl. Daniel Boorstin, ebd., S.189 ff..
[2]Jürgen Habermas 1990: Strukturwandel der Öffentlichkeit. Untersuchungen zu einer Kategorie der bürgerlichen Gesellschaft. (Zuerst 1962) Frankfurt/M., S. 275 ff.
[3]Karl Bücher: Gesammelte Aufsätze zur Zeitungskunde. S. 21. Zit. nach: Habermas, ebd., S. 278.
[4]Vgl. Stephan Fox 1984: The Mirror Makers. New York. S. 13 ff..
[5]Vgl. S. Fox, ebd., S. 14.

Zeitungen, für die die Tätigkeit des Anzeigenmaklers eine Arbeitserleichterung darstellte. Ein weiterer advertising agent dieser Zeit war John L. Hooper in New York. Er hatte gegenüber Palmer schon das Delkredere (Gewährleistung für den Eingang einer Forderung) übernommen, das sich durchsetzte. Er zahlte also an die Zeitungen und mußte sich das Geld von den Kunden wiederholen. Er war allerdings nicht in eigenem Namen tätig, sondern als Kommissionär. Beide *advertising agents* kann man also als Anzeigenraummakler bezeichnen. Die Erfindung der für Werbeagenturen typischen Vertragsform des *open contract*, der bis in die achtziger Jahre dieses Jahrhunderts hinein Bestand hatte, wird der Firma N. W. Ayer in Philadelphia (1873) zugerechnet[1]. Der Kunde bezahlte hier durch einen Aufschlag auf die Nettokosten der Anzeige. Hier wurde das erste Mal das treuhänderische Prinzip verwirklicht, durch das die Versuchung des Werbemittlers ausgeschaltet wurde, diejenigen Zeitungen zu wählen, die die höchste Provision zahlten.[2] Hier lagen die Anfänge der Beratungsfunktionen der *advertising agencies* in den USA, die erst in den zwanziger Jahren in Deutschland übernommen wurden.

7. 3 Die Enwicklung der Werbung in den USA bis 1940

Die Frühzeit der amerikanischen Werbung fällt in ein Zeitalter, das amerikanische Historiker nach einem Roman von Mark Twain *The Gilded Age* (1873) nennen. In diesem Roman sagt Mark Twain die Erfindung eines Getränkes wie Coca-Cola aus dem Geist der *patent medicines* voraus:

> „I've been experimenting on a little preparation- a kind of decoction nine tenth water and the other tenth drugs that don't cost more than a dollar a barrel [...] The third year we could easily sell 1.000.000 bottles in the USA -profit at least $350.000- and then it would be time to turn our attention toward the real ideas of the business [...] Annual income- well, God only knows how many millions and millions."[3] (Wörtliche Rede von Colonel Beriah Sellers)

Die Erfindung von Coca-Cola und ihre Vorgeschichte kann aus mehreren Gründen als typisch für das Gilded Age (ca. 1870-1905) gesehen werden. Zunächst muß hier aber angemerkt werden, daß die Coca-Cola Company aus Image-Gründen ihre eigene Geschichte verfälscht hat. Viele Autoren, die über das Phä-

[1] Vgl. Hans Georg Graf Lambsdorff, Bernd Skora, a. a. O., S. 34.
[2] Vgl. Hans Georg Graf Lambsdorff, Bernd Skora, ebd. S. 34.
[3] Mark Twain: The Gilded Age. 1873. Zit. nach. Mark Pendergrast 1993: For God Country and Coca-Cola. The Unauthorized History of the Great American Softdrink and the Company who makes it. London, S. 1.

nomen Coca-Cola schreiben, übernehmen diese verfälschte Coca-Cola-Version. So schreibt z.B. Christa Murken-Altrogge über einen vermeintlichen Urknall, der zur Erfindung von Coca-Cola führte:

„Im Jahre 1886 mixte der Apotheker J.S.Pemberton (1833-1888) in Atlanta, Georgia, das heute als wohlschmeckend empfundene Elixier. In einer Zeit, in der man sich in Amerika seine Limonade meist unter umständlichen Bedingungen selbst braute, kam Pemberton damit dem Bedürfnis nach einem schnell konsumierbaren, belebenden Getränk entgegen."[1]

Die „Erfindung" von Coca-Cola kann man nicht als Einzelleistung von Pemberton sehen. Vielmehr waren hier soziale und wirtschaftliche Voraussetzungen Bedingung, die zu einer Inflation von sog. *patent medicines* führten und damit die moderne Werbung in den USA einläuteten.

Nach dem amerikanischen Bürgerkrieg (1861-1865) verwandelte sich die amerikanische Gesellschaft von einer ruralen in eine industrialisierte Gesellschaft. Die Konjunkturzyklen der US-amerikanischen Wirtschaft im 19. Jahrhundert vor und nach dem Bürgerkrieg stellen sich wie folgt dar[2]: Ende der 1840er Jahre kam es zu einem Aufschwung, hauptsächlich durch Goldfunde in Kalifornien, und zu einer Einwanderungswelle von irischen und deutschen Einwanderern. Der Aufschwung wurde durch den Bürgerkrieg unterbrochen. Von 1865 bis 1873 kam es wieder zu einer Expansion, die durch den Zusammenbruch der New Yorker Banken beendet wurde. Die folgende Depression war lang und tiefgreifend und hatte Massenarbeitslosigkeit zur Folge. Ende der 70er Jahre erholte sich die amerikanische Wirtschaft, in den 1880er Jahren kam es zu einer Hochkonjunkturphase, der Hochzeit des *gilded age*. In dieser Zeit kam es zur letzten großen Phase des Eisenbahnbaus und zu massiven Einwanderungen. Diese Einwanderungen unterschieden sich von den vorhergehenden, man spricht vom *pull*, d.h., die Lebensverhältnisse in den USA wirkten anziehend. Die früheren Einwanderungsbewegungen (1840-1850) bezeichnet man als *push*, d.h., die Lebensverhältnisse in der alten Welt wirkten abstoßend[3].

[1]Christa Murken- Altrogge 1991: Coca-Cola. Konsum Kult Kunst. München. S. 28.
[2]Wir folgen der Darstellung von: J. R. Killick: Die industrielle Revolution in den Vereinigten Saaten. In: Fischer Weltgeschichte. Die Vereinigten Staaten von Amerika. Hg.: W. P. Adams et. al., Frankfurt/M. 1977, S. 166.
[3]Vgl. Robert A. Burchell: Die Einwanderung nach Amerika im 19. und 20. Jahrhundert. In: Fischer Weltgeschichte Band 30: Die Vereinigten Staaten von Amerika, Hg.: Willi P. Adams et. al. 1977. Frankfurt/M., S. 184 ff.

Eine internationale militärisch-imperialistische Konkurrenz wie in Europa spielte in den USA keine Rolle. Wie J.R. Killick[1] bemerkt, nahmen dementsprechend in den USA die großen Wirtschaftsführer wie Carnegie, Rockefeller, Edison usw. den Rang ein, den in den europäischen Ländern militärische Führer innehatten.

Der immense wirtschaftliche Aufschwung in den 1880er Jahren hatte allerdings eine Nebenwirkung, den *futureshock*, mit einem richtigen Krankheitsbild. Der zeitgenössische Autor George Beard nannte in seinem Buch *American Nervousness, Its Causes and Consequences*[2] diese Krankheit *Neurasthenia*. Nach Beard wird diese Krankheit verursacht durch die sozialen und ökonomischen Umstellungen der modernen Zivilisation, wie z.b. zunehmende Urbanisierung, Industrialisierung, Rationalisierung und die Fülle neuer Erfindungen. Nicht überraschend ist, daß die Diagnose dieser Krankheit auf einen hohen sozialen Status schließen läßt. Theodore Roosevelt war z.b. von ihr befallen, während *blue collar workers* eigentlich nicht von ihr befallen werden konnten. Sie waren nicht sensibel genug, um auf die Veränderungen in der Umwelt entsprechend zu reagieren. Diese Krankheit, heute würde man sagen, die betroffenen Personen weisen psychosomatische bis neurotische Symptome auf, führte zu einem goldenen Zeitalter der Quacksalberei. Geschäftstüchtige Quacksalber entwarfen nun gegen diese psychosomatischen Symptome meist wirkungslose *patent medicines*.[3] Ein schönes Beispiel für patent medicines, ihre Zusammensetzung und Wirkweise gibt Claude C. Hopkins (1866-1932), ein innovativer Werber des beginnenden zwanzigsten Jahrhunderts, aus seiner Jugend. Hopkins Vater besaß eine Zeitung, in der die meisten Anzeigen durch Tauschhandel bezahlt wurden. Unter den angezeigten Produkten befand sich ein Essigbitter, dessen Geschichte Hopkins beschreibt:

[1] J.R. Killick: Die industrielle Revolution in den Vereinigten Staaten. In: Fischer Weltgeschichte: Band 30 Die Vereinigten Staaten von Amerika. Franfurt/M., 1977. S. 125- 183.

[2] Vgl. Mark Pendergrast 1993: For God, Country and Coca-Cola. The Unauthorized History of the Great American Soft Drink and the Company who Makes it. London. S. 10.

[3] Wir halten uns heute für zu aufgeklärt, um auf „patent-medicines" hereinzufallen. Das ist jedoch ein Irrtum. Die Anzeigenspalten der Boulevardpresse sind voll von Anzeigen für obskure Mittelchen, mit denen sich viel Geld verdienen läßt. So schreibt „Der Spiegel" über einen Fall von Schleichwerbung bei den Verlagen Springer und Burda:"Bild-Chefredakteur Claus Larass, 49, begründet die Begeisterung für ausgefallenen Pasten und Pastillen mit seinem journalistischen Auftrag. Medizin und Gesundheit, sagt er, seien für sein Blatt ein wichtiger Stoff. In Wahrheit geht es den Beteiligten wohl mehr um PR und Bares: Mit üppigen Schmiergeldern [...] drücken Diät- und Pharmafirmen Jubelberichte in die Redaktionsspalten [...] Das Geld ist gut angelegt:: in kurzer Zeit werfen dubiose Pulver, Pillen und Drinks riesige Gewinne ab. „ (Der Spiegel, 27/1994, S.33)

„Ein Essigfabrikant hatte durch einen falschen Gärungsprozeß einen Ansatz verdorben. Ein Erzeugnis war entstanden, dessen widerwärtiger Geschmack kaum übertroffen werden konnte. In jenen Tagen sagte man noch von Medizinen: Was bitter für den Mund ist für das Herz gesund. [...] Wir hatten Schlangenöl und Stinktieröl, wahrscheinlich nur des Namens wegen. Solange die Kur nicht widerwärtiger war als die Krankheit, hätte man ihren Wert angezweifelt."

Die Anzeigen für solche Heilmittel füllten die Zeitungen und waren für den Aufschwung der Zeitungsindustrie mitverantwortlich. Das Phänomen der Neurasthenie hatte einen gewissen selbstverstärkenden Effekt. Der durch die Reklamen für *patent medicines* mitfinanzierte Aufschwung der Zeitungsindustrie und Reklametechniken führte den befallenen Patienten den *Futureshock* immer drastischer vor Augen. So verschandelten gigantische Außenwerbungen für die Heilmittel die Landschaft:

„Anyone riding a train between New York and Philadelphia could not miss learning the virtues of Drake's Plantation Bitter, as proclaimed by passing signs on bars, houses and even rocks." (Fox, a. a. O., S. 16)

Das am meisten beworbene Produkt der 1880er Jahre in den USA war St. Jacobs Oil (vgl. Abb. 6):

„At first it was promoted as Keller's Roman Lininnet, with a portrait of Caesar on the label and the assertion that his legions had used it to conquer the world. This approach did not sell. So the name was changed, with the further explanation that it was made by monks in the Black Forest of Germany. The public, no fool, found this pitch more agreeable." (Fox, ebd., S. 17, vgl. Bild 5)

Der Hersteller von St. Jacobs Oil war zunächst, wie Pemberton (der Coca-Cola-Erfinder), Drogist. Seine Hauptaktivitäten lagen allerdings in der Reklame für sein Produkt. 1881 gab die St. Jacobs Oil Company $500.000 für Reklame aus. (Fox, ebd.) St. Jacobs Oil ist ein sehr gutes Beispiel für den Bereich, in dem die Werbung in den USA einerseits ihren Anfang nahm und andererseits auch heute noch am wirksamsten ist- in der Sorge der Menschen um sich selbst. Neben den patent medicines spielten in den USA natürlich auch noch andere Produkte für die Entwicklung der Werbung eine Rolle, wie z.B. Eastman-Kodak, Wrigleys, Budweiser etc.. Allerdings haben die Werbungen für patent medicines die Entwicklung der Werbung in den USA entscheiden angeschoben. David Reed[1] hat in die-

[1]David Reed: Growing Up: The Evolution of Advertising in Youth's Companion during the Second Half of the Nineteenth Century. In: European Journal of Marketing. Vol. 21, Nr. 4. 1987. S. 20- 33. In Zusammenarbeit mit: Journal of Advertising History. Vol. 10. Nr. 1.

sem Zusammenhang die Werbung der US-amerikanische Zeitschrift *Youth's Companion* in der zweiten Hälfte des 19. Jahrhunderts untersucht. Diese Zeitschrift wurde 1827 als evangelisches Organ für Boston und Umgebung gegründet, sie expandierte jedoch bald und wurde dann landesweit vertrieben. 1856 wurde die Zeitschrift verkauft und verweltlicht, sie verlor ihr protestantisches Image. Reeds Untersuchung ergab, daß die Zeitschrift in den ersten sechs Monaten des Jahres 1858 insgesamt 423 Anzeigen transportierte. Davon waren 189 Anzeigen Werbungen für die Veröffentlichungen anderer- und des eigenen Verlages. 86 Anzeigen warben für patent medicines. (vgl Diagramm 4)

Dieses Verhältnis veränderte sich jedoch im Jahre 1863. Von 294 Anzeigen in den ersten sechs Monaten dieses Jahres waren 118 für patent medicines, 36 für andere Veröffentlichungen (Verlagswerbung). Zusammenfassend ergibt sich folgendes Bild:

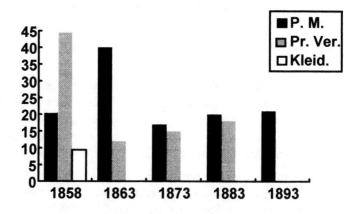

Diagr. 4.:Entwicklung des Aufkommens von Anzeigen für patent medicines in der Zeitschrift Youth's Companion in Prozent, bezogen jeweils auf die ersten sechs Monate des entsprechenden Jahrgangs.[1]

P.M. = patent medicines

Pr. Ver. = Werbungen für Print-Veröffentlichungen

Kleid. (nur 1858): Werbungen für Bekleidung. Nach 1858 ist eine eindeutige dritte Gruppe nicht mehr auszumachen.

[1] Grafik erstellt nach Angaben von D. Reed, ebd..

Reed konzentriert sich nur auf die patent medicines. Das Aufkommen für die Werbungen für andere Printveröffentlichnungen im Jahr 1893 gibt er nicht an. Darüber hinaus unterscheidet er in seiner Untersuchung zwei Arten von patent medicines, weshalb die Ergebnisse unscharf sein können. Die beworbenen patent medicines des Jahres 1863 erklärt er mit Bezug auf den amerikanischen Bürgerkrieg zu richtigen Arzneien (bzw. Betäubungsmitteln), während er unter den patent medicines des Jahres 1883 auch Toilettenartikel subsumiert (drugs and toiletarticles). Der amerikanische Bürgerkrieg (1861-1865) hat nach Reed die Entwicklung des *patent medicines*-Marktes durch die „irremediable illness, inoperable wounds and intolerable pain" (Reed, ebd., S. 22) der Opfer in Gang gesetzt. Die patent medicines sieht er als Drogen, die Schmerzen erträglicher machten. Nach dem Bürgerkrieg spielten sie allerdings kaum noch eine Rolle als Schmerzmittel, sondern hauptsächlich als Drogen. Es zeigt sich deutlich, daß der Absatz von patent medicines (bzw. die Möglichkeit des Absatzes von patent medicines, soweit dies an der Werbung ablesbar ist) nach dem Boom von 1863, der nach Reed auf den Bürgerkrieg zurückzuführen ist, von 1873 bis 1893 kontinuierlich stieg. Wir gehen hier davon aus, daß sowohl der *futureshock*, als auch der amerikanische Bürgerkrieg zu der Entwicklung des *patent medicine*-Marktes in den USA beigetragen haben.

Die *patent medicines* waren weder patentiert noch Medizinen. Einige hatten überhaupt keine als Droge relevante Inhaltsstoffe; die meisten enthielten entweder Alkohol und/ oder Opium bzw. Morphium. Das wohlbekannte Getränk Coca-Cola kann man in der Tradition der *patent medicines* sehen.

Coca-Cola war zunächst ein Getränk, das zweierlei war, Heilmittel und Erfrischungsgetränk. In dieser Hinsicht hatte Coca-Cola einen sehr erfolgreichen Vorläufer, der allerdings in Vergessenheit geraten ist: Vin Mariani[1]. Vin Mariani war ein Bourdeaux-Wein, der mit Coca-Blatt-Extrakten angereichert war, also die Wirkstoffe dieser Pflanze, die in Südamerika als Aufputschmittel gekaut wird, enthielt. Der Erfinder und Unternehmensleiter Angelo Francoise Mariani stammte aus Korsika. Er vermarktete sein Getränk, das auch für Kinder als verträglich galt (vgl. Abb. 2), seit 1863 für damalige Verhältnisse weltweit (in Europa, Amerika, Asien und Afrika). Das Getränk wurde intensiv und geschickt als *nerve tonic*, wenn man so will eine Mischung aus Medizin und Genußmittel, beworben. Mariani betrieb u.a. Testimonialwerbung. Testimonial meint ein Zeugnis, das von

[1]Vgl. Juanita Burnby: Pharmaceutical Advertisements in the 17th and 18th Centuries. In: European Journal of Marketing. Vol. 22, Nr. 4. 1988. In Zusammenarbeit mit: Journal of Advertising History. Vol. 11. Nr.1 . S. 25.
Mark Pendergrast: For God, Country and Coca-Cola, a. a. O., S.24 f.

Prominenten oder auch unbekannten Zeitgenossen für die Qualität und die Besonderheit eines Produktes abgelegt wird. Mariani hatte Testimonials für sein Produkt u.a. von Thomas Edison, Emile Zola, Buffalo Bill Cody, Papst Leo XIII, Queen Victoria etc.[1], so daß man sagen kann, daß diese Testimonial-Kampagne die beste war, die es jemals gab. Papst Leo XIII gab Mariani als Anerkennung für seinen Wein eine Goldmedaille mit der Aufschrift „in recognition of benefits received from the use of Mariani's tonic."[2]

Daß Vin Mariani damals so erfolgreich vermarktet werden konnte (1885 gab es bereits zwanzig Kopien des Getränks, vgl. Pendergrast, ebd.), lag einerseits an der Werbung, andererseits an der offenbar beliebten Wirkung dieser Droge.

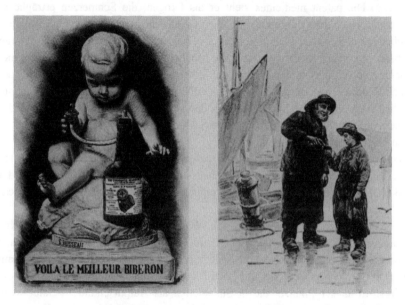

Bild 2 (Werbungen für Vin Mariani. Um 1880)

Man könnte der Meinung sein, daß die hier gezeigten Vin Mariani-Werbungen (Abb. 2) genauso arbeiteten wie die moderne Werbung für Alltagsgüter, sich also an ein disperses Massenpublikum wandten und zeigten, wie verträglich das Getränk (auch für Kinder) war. Bedenkt man allerdings die niedrige Quote der Bevölkerung, die Mitte des letzten Jahrhunderts die Schule besucht hatten -in den USA (ohne Berücksichtigung der schwarzen Bevölkerung) im Jahr 1850 20% und

[1]Vgl. Juanita Burnby, a. a. O., S. 25; Mark Pendergrast, a. a. O., S. 24f.
[2]Mark Pendergrast: For God, Country and Coca-Cola, a. a. O., S. 24.

in Großbritannien 14% der Bevölkerung[1]- ‚wird deutlich, daß sich die Werbung für Vin Mariani nur an die richtete, die lesen konnten. Ein weiteres Indiz für die These, daß Vin Mariani ein Getränk der Upper Class war, und auch als solches vermarktet wurde, sind die Bilder, die diese Reklamen zierten. Sie stammen von damals prominenten Malern, wie die Bildunterschriften zeigen. Sie nahmen die Chromolithographien (Reproduktionen von Bildern bekannter Maler mit einer bestimmten Technik) vorweg, die später zeitweise die Plakatwerbung dominierten. Die Werbung bestand also in der Anbindung des Produktes an die schönen Künste und damit an die Welt der Bildungselite der damaligen Zeit, wie auch die Testimonials beweisen.

Vin Mariani, das „intellectual beverage"(Eigenwerbung laut Pendergrast, ebd., S. 25), war in zweierlei Hinsicht ein Vorbild für viele patent medicine-Hersteller. Die Kopierer des Getränks verstärkten die Wirkung ihres Coca-Weins, indem sie statt dem Extrakt von Coca-Blättern direkt Kokain oder andere Drogen hineinmischten, und die Kopisten der Reklame trivialisierten sie, machten sie marktschreierischer und vor allen Dingen durch die out door signs leichter für jedermann rezipierbar.

Eine der Kopien von Vin Mariani war French Wine Cola, ein Getränk, das von Coca-Cola-Erfinder Pemberton hergestellt wurde. M. Pendergrast zitiert ein Interview aus dem Atlanta Journal, in dem Pemberton behauptete, die Originalformel von Vin Mariani gesehen zu haben und nun in der Lage zu sein, ein besseres Getränk, French Wine Cola, zu produzieren. Pemberton kupferte nicht nur das Rezept von Mariani ab, sondern auch die Werbestrategie. Er bot sein Produkt getreu dem Vorbild der „educated, professional upper crust of society"[2] an. Mit Nachdruck muß auf diese Werbestrategie hingewiesen werden. Die Werbung für patent medicines richtete sich an „eingebildete Kranke", die häufig der Oberschicht angehörten. Die Werbestrategien positionierten diese Mittel in der Vorstellungswelt der Oberschicht. Man kann also die frühe Werbung nicht als unqualifiziert und marktschreierisch oder als überwiegend „gebrauchswertorientiert" abtun. Sowohl die amerikanische als auch die deutsche Werbung der Jahrhundertwende bemühte sich, sich bestimmten, von den Bildungseliten der damaligen Zeit vorgegebenen Vorstellungsinhalten anzupassen.

Zusätzlich zu Coca-Extrakten enthielt Coca-Cola in seiner Entstehungsphase Extrakte aus Kola-Nüssen. Kola-Nüsse haben dieselbe Eigenschaft wie Coca-Blätter. Sie werden in Afrika, hauptsächlich in Ghana, gekaut und wirken stimu-

[1] J.R. Killick: Die industrielle Revolution in den Vereinigten Staaten. In: Fischer Weltgeschichte: Die Vereinigten Staaten von Amerika, a. a. O., S. 159.
[2] Werbeanpreisung für Vin Mariani. Zit. nach: Mark Pendergrast, a. a. O., S. 25.

lierend. Pemberton hatte als Drogist ein nicht nur geschäftsmäßiges Interesse an Drogen. Er war morphiumsüchtig und gedachte sich mit Hilfe von Kokain von dieser Sucht zu befreien[1]. Kokain, ein Alkaloid der Coca-Pflanze, wurde 1855 von Gaedeke isoliert. In den 1880er Jahren hielt man diese Droge für ungefährlich und setzte sie z.b. ein, um anderweitig Süchtigen den Entzug leichter zu machen (Pendergrast, a. a. O., S. 24 ff.).

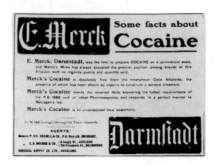

Bild 3 (Ende letzten Jahrhunderts galt Kokain als Medikament (Lokalanästhetikum) und wurde entsprechend beworben. (Abb. vergr.). Dies ist auch die einzige Anzeige unserer Auswahl, die dem Schema entspricht, das Leiss et. al. als gebrauchswertorientiert bezeichnen würden.)

Pembertons Wein verkaufte sich wie das Vorbild gut, nur leider begann bereits mit dem 25.11.1885 (probeweise) die Prohibition in der im *bible belt* der USA gelegenen Stadt Atlanta (Georgia). Die Prohibition geht zurück auf die *Women's Christian Temperance Union* von 1874, die die Idee propagierte, daß Alkohol, speziell Bier und Rum, für alles schädliche Tun verantwortlich ist. Am 1.7. 1886 trat das Gesetz zunächst probeweise für zwei Jahre in Kraft (vgl. Pendergrast, S. 29). Von da ab gab es keine Möglichkeit mehr, in irgendeiner Form Wein zu bewerben (und zu verkaufen). Es schlug die Geburtsstunde von Coca-Cola, indem Pemberton aus seinem French Wine Cola den Weinzusatz entfernte und das Getränk zunächst als Coca-Cola-Temperance-Drink entwarf.

Zusammenfassend kann also gesagt werden, daß die Entwicklung des Produktes Coca-Cola sich im Gegensatz zur Marketinglegende, die die Erfindung von Coca-Cola als die rastlose Suche eines etwas verschrobenen Apothekers nach einem neuen Geschmack darstellt, sich idealtypisch[2] für viele andere Produkte in die Geschichte der USA einfügt.

[1] Vgl. Mark Pendergrast, ebd..
[2] Auch andere Produkte des modernen Lebens sind in dieser Zeit entstanden, z.B. Kelloggs Cornflakes, Pepsi (Cola), Postum Grapenuts etc..

Ähnliche Produkte wie French-Wine-Cola oder Vin Mariani hat es in Deutschland auch gegeben, z.B. Scherings-Pepsin-Essenz, Scherings-Condurango-Wein, die beide gegen Probleme bei der Verdauung helfen sollten und sog. China-Weine, die bei Nervenschwäche und Bleichsucht eingesetzt werden sollten. Diese Produkte waren jedoch die einzigen, die aber weder häufig, noch an prominenter Stelle in einem Jahrgang der Illustrierten Frauen-Zeitung[1] von 1894 im Anzeigenteil auftauchten. Sie wurden sachlich und nüchtern beworben. Für Deutschland gilt nicht, was für die USA gilt, daß die Werbungen für *patent medicines* der Motor waren, die die moderne Wirtschaftswerbung ins Rollen gebracht haben. Trotzdem spielten neue Gesundheitsvorstellungen auch in Deutschland eine Rolle in der Werbung. Wie wir noch an einem Beispiel sehen werden, wurden z.B. Korsetts abgelehnt und Milch „verdaulich" gemacht etc..

Ein weiterer Unterschied zwischen der Werbung in den USA und in Deutschland Ende letzten Jahrhunderts besteht darin, daß es in den USA nicht zu einer Etablierung des Pachtsystems[2] im Anzeigenwesen kam wie in Deutschland.

7. 3. 1 Die Entwicklung von Agenturen und Verlagen in den USA

In den USA waren die Agenturen zunächst so organisiert wie in Deutschland (und überall), als reine Makelagenturen. Zu einem Pachtsystem kam es in den USA allerdings nur kurz. Bezeichnend für die Entwicklung der Werbung in den USA ist eine Kontinuität der Agenturgeschichte, die es so in Deutschland nicht gab. Mit der Geschichte der Werbung in den USA ist der Name J. Walter Thompson eng verbunden. Thompson (geb. 1847) arbeitete in einer Werbeagentur, die hauptsächlich Werbung für eine methodistische Zeitschrift akquirierte. 1878 zahlte Thompson den Besitzer dieser Agentur aus und nannte sie *J. Walter Thompson (JWT)*. Bis in die siebziger Jahre dieses Jahrhunderts war diese Agentur eine der größten der USA, heute ist JWT Bestandteil des Agenturnetzwerkes WPP (vgl. unten).

Der Boom der Agentur JWT begann 1878, weil Thompson, wie in Deutschland Rudolf Mosse, fast alle besseren amerikanischen Magazine unter exklusivem Vertrag hatte. Obwohl es in den USA also auch das Pachtsystem gab, kam es nie zu einer Verstrickung von Annoncen-Expeditionen und Verlagen wie in Deutschland. Einerseits waren die USA zunächst noch verkehrstechnisch zu groß,

[1]Vgl. Illustrierte Frauen- Zeitung, 1894
[2]Pachtsystem meint, daß eine Annoncen-Expedition den gesamten Anzeigenteil einer Zeitung pachtet, und dann als Anbieter von eigenem Anzeigenraum und nicht mehr nur als Vermittler auftaucht. Vgl. Kapitel: Die Entwicklung der Werbung in Deutschland.

als daß sich ein Verleger in allen Landesteilen etablieren konnte. (Der Eisenbahnbau, der die Landesteile und die großen Städte miteinander verband, war erst relativ spät vollendet.) Andererseits wurde auf Verlegerseite erkannt, daß die Verlage die neu aufkommende Werbung für sich nutzen konnten. Wo im Wirtschaftsleben ein Zwischenhändler auftaucht, setzen Versuche ein, diesen Zwischenhändler auszuschalten, lautet ein ökonomisches Grundprinzip. In den USA erkannte der Verleger Cyrus H. K. Curtis[1], daß Magazine, also wöchentliche Publikationen, die nicht unbedingt tagesaktuell waren und sich nicht an gebildete Leserschichten wandten (wie die sog. Polite-Magazines), sich durch Werbung finanzieren konnten, wenn sie ihren Autoren nicht zuviel bezahlten und massiv Werberaum zur Verfügung stellten. Curtis schaltete die Zwischenhändler also nicht direkt aus; seine Publikationen waren aber dafür verantwortlich, daß die Werbeagenturen in den USA es nicht bei der reinen Makeltätigkeit lassen konnten. Darüber hinaus wurden die Magazine billiger für die Käufer als die vergleichbaren *Polite Magazines*, weil sie sich durch Werbung finanzierten.[2]

Curtis gründete 1872 sein erstes Magazin[3], das allerdings bald wieder unterging. Seine nächste Publikation, *The Tribune and the Farmer*, ein Magazin, das sich an Bauern wandte, wurde zum Erfolg. Das Besondere an diesem Magazin war eine zunächst achtseitige Beilage für Frauen. Die Beilage entwickelte sich unter dem Namen *Ladies' Home Journal* zur eigenen Zeitschrift, die von Curtis Frau, Loisa Knapp Curtis, produziert wurde. Der Erfolg des *Ladies' Home Journal*, die Auflage stieg innerhalb weniger Monate von 50000 auf 400000 Stück (vgl. Fox, ebd.), zeigte zum ersten Mal, daß Frauen die Hauptansprechpartner der Werbung sein können. Bereits 1904 galt es in den USA als gesichert, daß Frauen die Hauptansprechpartner der Werbung sind, weil sie über das Geld im Haushalt verfügen, also die Dinge des täglichen Lebens, wozu *low involvement*-Produkte zu zählen sind, einkaufen (vgl. Abb. 4). Diese Erkenntnis hat also nicht etwa ein Marktforschungsinstitut herausgefunden, hier spielte die Entwicklung des Zeitschriftenmarktes eine Rolle.1895 kaufte Curtis die *Saturday Evening Post*, die von Benjamin Franklin gegründet worden war, ein „polite magazine with some literary ambition" (Fox, a. a. O., S. 33) und machte sie zu dem *lifestyle magazine*, das sie lange blieb. In fünf Jahren erhöhte sich die Auflage von 2200 auf 325000 Exemplare. (Fox, ebd.)Die Curtis-Publikationen läuteten eine Revolution ein, die zu einem Wandel in der Zeitschriftenlandschaft der USA führte. Die alten *polite*

[1]Vgl. Stephan Fox, a. a. O., S. 32 ff.
[2]Wenn man so will, kann man hier eine Parallele zur Einführung des Privatfernsehens in Deutschland im Jahre 1984 sehen. Diese Programme finanzieren sich durch Werbung und stehen in dem Ruf, etwas trivial zu sein.
[3]Vgl. dazu: Stephan Fox, a. a. O., S. 32 ff.

magazines waren elitär, öffentliche Popularität war verpönt. Das Titelbild und das Layout dieser Zeitschriften orientierten sich an dem Aussehen von Büchern; lustige oder seichte Artikel zur Unterhaltung waren nicht zugelassen. Sie wendeten sich an die *upper class*. Ihre Wurzeln lagen in der Zeit, als Lesen noch eine elitäre Beschäftigung war. Hier kann man noch einmal einfügen, daß es in den USA (unter der weißen Bevölkerung) wesentlich weniger Analphabeten gegeben hat als in Europa. Je mehr Prozent der Bevölkerung lesen können, desto mehr potentielle Kunden hat ein Herausgeber von Zeitschriften, nicht nur in ausgesprochen gebildeten Schichten.

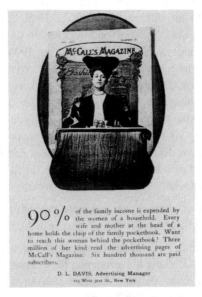

Bild 4 (Anzeige von 1904. Bereits Anfang dieses Jahrhunderts war klar, daß Frauen (verheiratete Frauen mit Familie) Hauptansprechpartner der Werbung sein können.)

Den *polite magazines* vergleichbare Publikationen in Deutschland waren illustrierte Zeitschriften, wie z.B. die *Illustrierte Frauen-Zeitung* oder *Westermanns Illustrierte Deutsche Monatshefte für das gesamte geistige Leben der Gegenwart*, gegründet 1856, deren Anspruch sich bereits im Titel andeutete.

Erst durch die Popularisierung oder Trivialisierung der Magazine war es möglich, Werbung in Schrift und Bild angemessen in einer Zeitschrift zu etablieren; die Werbung konnte sich an das aufgelockerte Layout der Zeitschriften anpassen, stach also nicht mehr wie ein bunter Vogel aus dem buchähnlichen Layout der

polite magazines hervor. Das Layout des redaktionellen Teils der Curtis Publikationen unterschied sich von dem der *polite magazines* vor allem dadurch, daß die Magazine im Layout nicht mehr Büchern, sondern eher Bilderbüchern ähnelten. Anzeigenwerbung, die mit Bildern arbeitete, fügte sich also ins Gesamtbild der Zeitschriften ein. Die Aufgaben der Werbeagenturen in den USA verschoben sich dementsprechend weg von der Makeltätigkeit, hin zu einer ästhetischen Beratungstätigkeit in bezug auf die Verbindung von Text und Bild.

Curtis leitete die Revolution auf dem Magazinmarkt nur ein. Weitergeführt wurde sie durch Frank Munsey[1]. Ab 1891 gab er *Munsey's Magazin* heraus, zu einem Rekordtiefpreis von einem Quarter pro Ausgabe, den er zwei Jahre später noch einmal reduzierte auf 10 cents pro Ausgabe. (Vgl. Fox, ebd., S. 34 f.) Das entsprach dem damaligen Gegenwert von zwei Gläsern Coca-Cola. Bedenkt man allerdings, daß der Stundenlohn für Kinderarbeit um 1904 in den Schlachthöfen von Chicago 5 cent[2] betrug, erscheinen diese Produkte wieder als Luxusprodukte.

In Munseys Zeitschrift fanden sich oberflächliche, leicht verständliche Artikel und jede Menge Abbildungen von leichtbekleideten Damen. Munsey war der erste Verleger, der sein Magazin direkt, ohne Zwischenhändler, USA-weit verteilen ließ. Damit umging er das bis dahin bestehende Monopol der *American News Company* auf dem Sektor der nationalen Zeitungs- und Zeitschriftendistribution.

Zu der Revolution auf dem Medienmarkt trugen natürlich nicht nur die Verleger bei; die Reproduktionstechnik verbesserte sich entscheidend.

„The halftone replaced the slower and more expensive woodcut, the linotype printing machine replaced handprinting." (Fox, a. a. O., S. 34)

Die verbesserte Technik (Offsetdruck) trug zur Verbilligung der Ausgaben bei steigender Auflage bei. Daß die Magazine nun für jedermann erschwinglich wurden, lag also nicht nur daran, daß die Magazine sich durch Werbung trugen, sondern auch an der sich verbessernden Technik.

Der Schriftsteller Upton Sinclair weist in seinem Roman *Der Dschungel* (Erstveröffentlichung 1906) auf bisher nicht berücksichtigte soziale Probleme hin, die die damalige Werbung bewirken konnte. In dem Roman wird das Schicksal einer lettischen Einwandererfamilie als Arbeiter auf den Schlachthöfen von Chicago um das Jahr 1904 geschildert. Da die Einwanderer gerade über ausreichende englische Sprachkenntnisse verfügten, jedoch keine Erfahrung mit der amerikanischen Werbung hatten, gingen sie den verlockenden Angeboten der Plakate auf den Leim. Sie glaubten die auf den Plakaten angepriesenen Wundereigenschaften

[1] Vgl. Stephan Fox, a. a. O., S. 34 f.
[2] Nach: Upton Sinclair: Der Dschungel. Reinbek 1985. S. 101. (Zuerst 1906)

der Produkte. Beschrieben wird von Sinclair, daß die Werbung auf das Arbeiterviertel abgestimmt war:

„Die Reklamen in Packingtown hatten einen eigenen, ganz auf seine Bevölkerung abgestimmten Stil: Die einen erkundigten sich teilnahmsvoll: Sieht ihre Frau blaß aus? Schleppt sie sich lustlos durchs Haus und nörgelt an allem herum? Machen sie sie wieder munter- kaufen sie ihr Dr. Lanahan's Lebenswekker. [...] Und eine dritte schlug einem gleichsam loyal auf die Schulter: „Geh ran! Bleib am Ball! Hab Erfolg! Mit dem Patent-Schuh Eureka fällt es leicht, immer auf den Beinen zu bleiben. Nur 2.50 Dollar.""[d]

In einem anderen Beispiel Sinclairs fiel die Familie auf den schönen Schein der Werbung herein, denn sie kauften eine Wohnungseinrichtung, die auf den Reklamebildern sehr vorteilhaft wirkte, in Wirklichkeit jedoch Schrott war.

7. 3. 2 Beispielbilder: USA 1880-1910

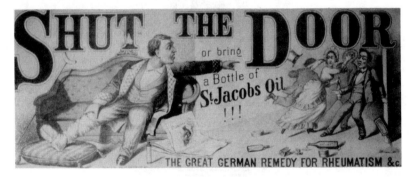

Bild 5 (St. Jacobs Oil um 1886)

Das Plakat (Abb. 5) zeigt den Wutausbruch eines von Rheumatismus geplagten Mannes. Die auf dem Boden liegenden Medizinflaschen zeigen, daß bisher noch kein Mittel gegen sein Rheuma geholfen hat. Erstaunlich an dieser Werbung ist das Fehlen von verbaler Überredung, im Gegensatz z.B. zur Anzeige von Pinkham's Compound. (Abb. 6) Während Pinkham's Compound gegen alle Frauenleiden hilft, bezieht sich das Plakat von St. Jacobs Oil auf eine einzige Krankheit. (Als Zugeständnis an die Zeit steht hier allerdings zu lesen „remedy for the rheumatism & c.")

[1]Upton Sinclair, ebd. S. 76 f.

Der Hauptunterschied liegt darin, daß die Pinkham's-Werbung eine Zeitungsanzeige ist, während die St. Jacobs-Werbung ein Plakat ist. Diese ist also auf Fernwirkung berechnet, während jene *studiert* werden möchte. Auffällig ist die Dynamik des St. Jacobs-Posters, unterstrichen durch Inhalt und Form der Überschrift. Der abgebildete Mann hat offenbar gerade etwas über die „Mönche im Schwarzwald", die das Produkt angeblich herstellen, gelesen. Die Zeitung (mit dem Bild, das die Mönche darstellt) liegt noch offen auf dem Boden. Was er gelesen hat, hat ihn so überzeugt, daß er das Mittel sofort ausprobieren will. Auf Fernwirkung und flüchtige Betrachtung bedacht, möchte das Plakat dem Betrachter signalisieren, sich mit den Möglichkeiten dieser *patent medicine* auseinanderzusetzen.

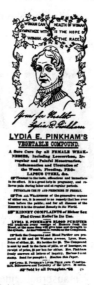

Bild 6 (Pinkham's Compound um 1886)

Die Zeitungsanzeige für Pinkham's Compound geht werbepsychologisch anders vor. Dem Gestalter der Anzeige ist bewußt, daß seine Klientel die Anzeige vor der Nase hat, und so wird versucht, eine Komplizenschaft zwischen der abgebildeten Lydia Pinkham und der Betrachterin herzustellen: „Woman can sympathize with women". Auch die handschriftliche Inschrift „Yours for health" bemüht sich, ein persönliches Verhältnis zu der Betrachterin herzustellen. Im folgenden Text steht, was wir bei der St. Jacobs-Anzeige vermissen, nämlich eine Aufzählung der Wundertaten, die das Mittel vollbringt. Lydia Pinkham war die erste der wirkli-

chen Werbefiguren (wie *Klementine* Johanna König für Waschmittel), die höchst erfolgreich war. Sie sollte in den Anzeigen als Beweis dienen, daß ihr Hausmittel jeden Arzt überflüssig machte und das Vertrauen der Rezipienten gewinnen.

Man kann also davon ausgehen, daß das Plakat von St. Jacobs Oil zunächst zur Kontaktaufnahme gedacht ist. Bei genauerer Betrachtung zeigt sich, daß die Überschrift eigentlich nicht zum Bild paßt. Der sitzende Mann schmeißt die anderen Personen ja nicht aus dem Zimmer, sondern sagt lediglich, sie sollten die Tür schließen oder St. Jacobs Oil besorgen. Tatsächlich ergreifen aber alle die Flucht. Sicher muß man dieses Plakat mit Humor nehmen. Es zeigt auch die Auswirkungen, die ein an Rheumatismus Leidender auf seine Umwelt haben kann. Er ist gereizt und wird vielleicht unausstehlich. Da St. Jacobs Oil wahrscheinlich irgendeine sedative Substanz, mindestens Alkohol, beinhaltet, ist hier die Botschaft des Plakates verborgen. Es wendet sich nicht in erster Linie, wie die Pinkham Anzeige, an den Erkrankten, sondern auch an dessen Umwelt. Und für diese ist die ruhigstellende Wirkung der *Patent Medicine* wahrscheinlich ein Segen.

Hinzufügen muß man, daß das St. Jacobs-Plakat in einer Hinsicht untypisch für seine Zeit ist. Betont wird hier nicht, wie üblich, der Produktname, sondern eine bestimmte Stimmung.

Bild 7 (Sunlicht 1878/79)

Hierbei handelt es sich um eine der oben erwähnten Chromolithographien. Dieses Plakat (74x36 cm) ist laut Inschrift die Kopie eines Bildes von G. D. Leslie, einem Mitglied der Royal Academy. Leslies Bild war 1887 auf der Ausstellung der Royal Academy gezeigt worden[1]. Es handelt sich also um eine Pastiche.

Dieses Bild, das die Weihen der Kunst empfangen hat, kann man, wenn man so will, als Pop-Art bezeichnen. Es ist typisch für die Chromolithographien, deren Sujet meistens Kinder (bis zum Alter von ca. 10 Jahren) oder Mütter mit Kindern in einer privaten, nicht öffentlichen Umgebung waren. Auch die Betonung des Markennamens ist typisch.

Auffällig ist, daß das Mädchen offenbar nicht das Kind reicher Eltern ist. Es steht wie eine kleine Hausfrau am Tisch; den Stuhl, auf dem es steht, sieht man erst auf den zweiten Blick. Seine Betätigung, das Wäschewaschen, sieht nicht unbedingt aus wie Kinderspiel. Es blickt den Betrachter auch nicht unbedingt glücklich an, seinem Blick haftet etwas Leid- oder Sorgenvolles, aber auch etwas Abgeklärtes an. Das Mädchen soll uns rühren.

Man kann sagen, daß das Bild von allen Bevölkerungsschichten schön gefunden werden könnte. Im Gegensatz zu den noch zu diskutierenden deutschen Anzeigen

[1]Vgl. Plakatkunst (Hg. J. Döring), a. a. O., S. 16.

wird hier nicht ausschließlich eine wohlhabende, gebildete Oberschicht angesprochen. Bei einem Preis von 3 cents ist die Seife wohl von fast jedem Haushalt zu erwerben. Eine bildungsbürgerliche Oberschicht könnte durch das als kitschig bzw. trivial empfundene Plakat vielleicht sogar abgestoßen werden.

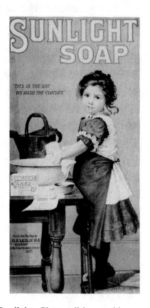

Bild 7 (Sunlicht, Chromolithographie von 1878/88)

Bild 8(Coca-Cola 1905)

Alle Bilder, die wir bisher diskutierten, zeigen private Szenen. Für die Werbungen dieser Zeit für Produkte wie z.B. Odol und Sunlight ist das typisch; Mundwasser und Seife sind Produkte, die man im privaten Rahmen verwendet. Coca-Cola war in seiner Frühzeit hingegen ein Getränk, das in der Öffentlichkeit konsumiert wurde, in den sogenannten Soda-Fountains (Trinkhallen). Das lag vor allem daran, daß der elektrische Kühlschrank noch nicht erfunden und die Eis-Kühlmethode aufwendig war und nicht von allen Bevölkerungsgruppen betrieben werden konnte.

Die Szene hier spielt offensichtlich nachmittags, da kleine Kinder anwesend sind. Außerdem finden wir hier zwar drei Damen vor, jedoch nur einen Herrn. In Veblenschen Termini könnte es sich dabei um den stellvertretenden demonstrat-

ven Konsum[1] der Damen handeln. Man zeigt sich auf dem Bild wohlerzogen und vornehm. (Das Mädchen rechts sitzt artig auf ihrem Stuhl und läuft nicht durchs Bild.) Die Vornehmheit schlägt sich vor auch in der Beziehungslosigkeit der Personen nieder. Alle Personen blicken aneinander vorbei.

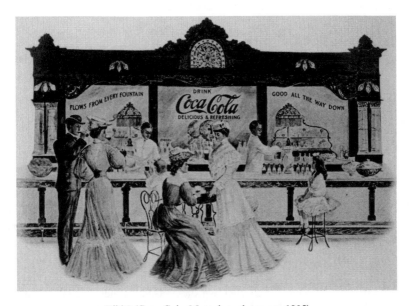

Bild 8 (Coca-Cola, Magazinwerbung von 1905)

Wenn die relative Größe der abgebildeten Personen Aufschluß über die soziale Rangfolge der Personen gibt, dann sind auf diesem Bild die Personen vor der Theke, unabhängig vom Geschlecht, gleichgestellt. Die Kellner hinter der Theke sind eindeutig (nicht nur aus perspektivischen Gründen) kleiner als die Gäste. Abgesehen von ihrer Kleidung können die Frauen, hier in bezug auf den Mann vor der Theke, als emanzipiert bezeichnet werden.

Richten wir unser Augenmerk noch einmal auf das Mädchen und vergleichen es mit dem Mädchen aus dem Sunlight-Plakat, dann wird unsere Annahme, daß es sich bei dem Sunlight-Mädchen eher um ein Kind aus der Unterschicht handelt,

[1] „Trotz mancher Einschränkungen- und mit der Schwächung der patriarchalischen Tradition sind deren mehr und mehr geworden- gilt noch immer die allgemeine Regel, daß eine Frau nur im Interesse ihres Herren konsumieren darf." Thorstein Veblen, Theorie der feinen Leute, a. a. O., S. 89.

plausibel. Das wird in bezug auf die Unterschiede der beiden Mädchen, was Haartracht, Bekleidung und Haltung angeht, deutlich.

Emotionen sind hier nicht zu sehen; ob die abgebildeten Personen glücklich sind, läßt sich nicht sagen. Sie vermitteln durch ihre Haltung aber einen vornehmen Stolz.

Bild 9: (Camp Coffee *privat* um 1905)

Die beiden Plakate 9 und 10 entstanden zwischen 1900 und 1909 in England. Wie bereits erwähnt, war die englische Werbung am ehesten mit der amerikanischen Werbung zu vergleichen.

Bild 9 zeigt die Funktion des Kaffees, der sich in der Flasche befindet, für die Beziehung der beiden offensichtlich verheirateten Personen. Wir sehen den Mann zweimal auf dem Bild, einmal rechts und einmal links. Rechts im Rahmen, wo er verdrossen guckt, wartet er noch auf den Kaffee, links bekommt er ihn gerade und ist dementsprechend glücklich.

Das Häusliche der Szene wird durch die Hausschuhe des Mannes und die legere Kleidung der Frau unterstützt. Die Anzeige richtet sich an Frauen und besagt als Haushaltstip: Sorge (mit Camp Coffee) dafür, daß dein Mann glücklich ist, und du wirst es auch sein. Im Prinzip finden wir hier wieder den Typ des Haustyrannen wie in dem St. Jacobs Oil-Plakat wieder. Auch diese Anzeige zeigt durch die doppelte Vorher/Nachher-Abbildung des Mannes Humor. Der Tip ist offenbar nicht ganz ernst gemeint. Vergleichen wir dieses Bild nun mit Bild 10, sehen wir den Unterschied zwischen der häuslichen, privaten Szene und einer öffentlichen Szene. Der Unterschied manifestiert sich vor allen Dingen in den Kleidern. Für die Kleider der Leute in Bild 10, vor allen Dingen die der Frauen, gelten Veblens Annahmen aus der *Economic Theory of Woman's Dress*(1894)[1]. In diesem Essay macht Veblen, noch vor der *Theorie der feinen Leute*, auf die distinktive Funktion der Frauenkleidung im ausgehenden 19. Jahrhundert aufmerksam. Wichtigste Erkenntnis ist hier, daß die Frauenkleidung nicht nur teuer sein muß, sondern vor allen Dingen den Sinn hat, jede körperliche Arbeit unmöglich zu machen und so darauf verweist, daß man Personal hat, das diese Aufgaben übernimmt (demonstrative Muße).

[1]Thorstein Veblen: The Economic Theory of Woman's Dress. In: Thorstein Veblen: Essays, Reviews and Reports. Previously Uncollected Writings. Clifton, New Jersey 1973.

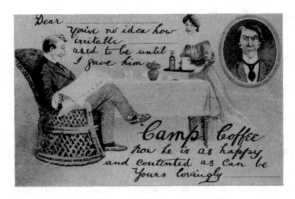

Bild 9 (Camp Coffee *privat*, um 1905)

Zuhause gelten diese Bekleidungskonventionen mangels Publikum jedoch nicht. Von unserem Blickpunkt aus wirken die Kleider auf Bild 9 wesentlich moderner als die auf Bild 10. Wenn man so will, kann man die Weiterentwicklung der Mode hier als Aufweichung der Kleiderordung sehen.

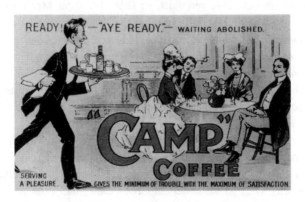

Bild 10 (Camp Coffee *öffentlich*, um 1905)

7. 3. 3 Die Professionalisierung der Werbung in den USA

Der Übergang von der unseriösen, teilweise gesundheitsgefährdenden Werbung (hauptsächlich für *patent medicines*) zur modernen Werbung, die sich nach wissenschaftlichen und ästhetischen Kriterien richtet, fällt zusammen mit dem Übergang vom *gilded age* zur *progressive era* in den USA. Der Zeitpunkt des Wandels wird gemeinhin mit dem Jahr 1901 angegeben, dem Jahr, als Theodore Roo-

sevelt den ermordeten William McKinley als US-Präsident ersetzte. Nun wurde +++versucht mit Reformen dem technologischen und sozialen Wandel entgegenzutreten. Mitglieder der weißen Mittelklasse forderten Sicherheit für ihre Gesundheit beim Verzehr von Lebensmitteln und patent medicines. Das Ergebnis dieser Anstrengungen war die Verabschiedung des *pure food and drug law* im Jahre 1906, das besagte, daß auf den Verpackungen von Produkten, die zum Verzehr bestimmt sind, die Zutaten angegeben sein müssen[1]. Zu diesem Gesetz trugen auch die Veröffentlichung und der Erfolg von Upton Sinclairs Roman *Der Dschungel* (1906 wurde der gesamte Roman veröffentlicht, davor erschienen allerdings schon Ausschnitte in Zeitungen) bei, in dem neben den Arbeitsbedingungen der Arbeiter in den Schlachthöfen auch die katastrophalen hygienischen Bedingungen der Fleischproduktion geschildert werden. Dieses Buch trug zu einer der ersten Vegetarier-Bewegungen in den USA bei und führte zum Erfolg von vermeintlich gesunden Nahrungsmitteln und vor allem der Firmen, die diese Nahrungsmittel mit der richtigen Strategie verkauften, wie z.B. Kelloggs Cornflakes. Dr. Kellogg, der Erfinder von Kelloggs Cornflakes betrieb nebenher eine Diätklinik. Der andere Name, der sich mit dem Gesundheitsboom auf dem Gebiet der Nahrungsmittel in den USA verbindet, ist C.W. Post, der Mann, der der Welt *Postum, Grapenuts* und sehr viel aufdringliche Werbung bescherte. Bei diesen Produkten handelte es sich um vorproduzierte getreidehaltige Nahrungsmittel.[2]

Eine der Ursachen für diese Verbraucherbewegung war neben dem Roman von Sinclair die Werbung für *Patent Medicine*, wie z.B. für Pinkham's Compound. In einigen Werbungen für dieses Produkt wurden die Rezipienten aufgefordert, bei Krankheit nicht zum Arzt zu gehen, sondern sich selbst zu kurieren. (Vgl. Fox, ebd., S. 65)

Diese Art von Werbung, die offensichtlich die Intelligenz der Rezipienten unterschätzte, wurde in den 1890er Jahren zunehmend unbeliebt. Bereits 1892 wurden Anzeigen für *patent medicine* aus dem *Ladies' Home Journal* verbannt (Vgl. Fox, ebd., S. 65). Dies ist vielleicht ein Grund dafür, daß dann andere Absatzmärkte, wie z.B. Packingtown in Chicago (vgl. das Zitat von Sinclair) gesucht und andere gesellschaftliche Gruppen, nämlich die Unterschicht, angesprochen wurden. 1904 stellte die *National Federation of Advertising Clubs*, ein Zusammenschluß von Werbern, Regeln auf, um betrügerische Werbung zu verhindern.

[1]Vgl. Pendergrast. a. a. O., S. 110.
[2] Vgl. Hans P. Mollenhauer 1988: Von Omas Küche zur Fertigpackung. Aus der Kinderstube der Lebensmittelindustrie. Gernsbach, S. 182 f.
Robert Atwan Robert, D. McQuade; J. W. Wright 1979: Edsels Luckies and Fridgidairs: Advertising the American Way. New York.
T. C. Boyle 1993: Willkommen in Wellville. München.

Irreführungen, Fälschungen etc. wurden geächtet (*Truth in Advertising*)[1]. Die Werbung, die seriös erscheinen wollte, mußte sich von den Strategien der Werbungen für *patent medicines* absetzen. Es wurde nötig, sowohl in Inhalt, als auch in Form der Anzeigen, ein neues Format zu finden, um sich im Stil von den Anzeigen für patent medicines abzugrenzen. In dieser Hinsicht läßt sich die Geschichte der Werbung- wie die Kunstgeschichte- als eine Geschichte von Stilbrüchen lesen. A. Hauser[2] stellt die Kunstgeschichte als Geschichte von Stilbrüchen (Renaissance, Barock, Rokoko, Romantik etc.) dar, die im Laufe der Zeit konventionalisiert wurden. Allerdings beruhen die Stilbrüche in der Werbung nicht notwendigerweise auf Kreativität, sondern sind strukturell immer dann bedingt, wenn sich, aus welchen Gründen auch immer, das alte Format der Anzeigen überlebt hat. Trotzdem können auch sie in einigen Fällen als neue Bedeutungsschemata und Zeichengefüge gesehen werden, die zunächst Irritation auslösen und dann kanonisiert werden.

7. 3. 4 Das Beispiel Claude Hopkins

Herausragender Vertreter und Initiator des neuen Stils und einer neuen Arbeitsethik der Werbung ist Claude C. Hopkins (1866-1932), der zugleich auch einer der ersten Theoretiker der Werbung ist.[3] Die Werbetheorie von Hopkins[4] bleibt bis in die sechziger Jahre hinein aktuell. Hopkins hat bereits 1890 die wesentlichen Elemente seiner Reklame-Philosophie ausgearbeitet. (Fox a. a. O., 53). Diese Reklame-Philosophie ist die erste, die sich explizit mit Massenmarketing auseinandersetzt und implizit von einem dispersen Publikum ausgeht. In Deutschland ist Hopkins bereits in den zwanziger Jahren durch seine Autobiographie, die zugleich als Theorie der Werbung lesbar ist, bekannt geworden. Was uns noch bei vielen frühen US-amerikanischen Werbern auffällt, tritt bei ihm überdeutlich zutage, eine konfessionelle Sozialisation im Sinne protestantischer Sekten, von der er in seiner Autobiographie Zeugnis ablegt:

[1]Vgl. Gordon E. Miracle; Terence Nevett: A Comparative History of Advertising Self- Regulation in the UK and the US. In: European Journal of Marketing, Vol. 22 Nr. 4, 1988. In Zusammenarbeit mit: Journal of Advertising History, Vol.11, Nr.1, S. 14.
[2]Vgl. A. Hauser 1988: Kunst und Gesellschaft. München.
[3]Vgl. dazu z.B. Stephan Fox, a. a. O., S. 52 ff., Roland Marchand, a. a. O., S. 47.
[4]Claude C. Hopkins 1928: Propaganda. Meine Lebensarbeit. Stuttgart:Verlag für Wirtschaft und Verkehr. Original: My Life in Advertising. 1927. Vom selben Autor: Wissenschaftliches Werben. 1972 Glattburg (CH): Beobachter AG. Original: Scientific Advertising. New York 1923.

„Ich war dazu bestimmt, Prediger zu werden [...] Meine Vorfahren waren Geistliche gewesen. Selbst mein Vorname wurde aus dem Prediger Register gewählt. In meiner Familie bestand nicht der geringste Zweifel, daß ich einst auf der Kanzel stehen würde. Leider wurde meine Erziehung nach dieser Richtung übertrieben. Mein Großvater war ein strenger Baptist, meine Mutter eine schottische Presbyterianerin. Beide machten die Religion für mich erdrükkend. Fünfmal ging ich des Sonntags in die Kirche... Es schien, als ob jede Lebensfreude eine Sünde sei." (C. Hopkins, Propaganda..., S. 23)

Darüber hinaus fällt in Sozialisation und Biographie von Hopkins ein von ihm positiv bewerteter übertriebener Drang zur Arbeit auf, den er von seiner Mutter geerbt haben will:

„Ihr [gemeint ist Hopkins Mutter, Anm. d. Autors] schulde ich unendlich mehr. Sie lehrte mich fleißig zu sein. Ich kann mich kaum einer Stunde entsinnen, wo meine Mutter nicht beschäftigt war [...] Sie arbeitete für viere. Von meiner Jugend an hielt sie mich dazu an, das gleiche zu tun." (Hopkins ebd., S. 16)

Diese Erziehung trägt Früchte. Hopkins schreibt über seine spätere Arbeit im Geschäftsleben:

„Ich hatte keine festen Arbeitsstunden. Beendigte ich meine Arbeit einmal vor Mitternacht, so war das ein Feiertag für mich. [..] Die Sonntage waren meine besten Arbeitstage, weil ich dann nie unterbrochen wurde." (Hopkins, ebd., S. 17)

Während Hopkins sich voll und ganz mit der Arbeitsethik seiner Mutter identifiziert, verliert er die Achtung für den religiösen Glauben, den seine Mutter vertritt. Bezeichnend für sein späteres Tätigkeitsfeld ist der Streitpunkt, bei dem er die Achtung vor den religiösen Werten seiner Mutter verliert: ein Theaterbesuch, den er mit seiner Mutter und seinen Geschwistern geplant hat. Auf dem Weg ins Theater begegnet die Familie einem Prediger, der der Mutter den Theaterbesuch ausredet. Entsprechend seinem Glauben handelt es sich bei einem Theater um ein „Teufelshaus". Durch den Besuch würde die Mutter ein schlechtes Beispiel geben. Die Mutter folgt dem Rat des Predigers und kehrt mit der Familie um. Auf dem Spielplan stand „Onkel Toms Hütte". (Hopkins, ebd., S. 27)

Der endgültige Bruch zwischen Hopkins und seiner Mutter erfolgt dann auch aus religiösen Gründen. Hopkins, der in seiner Jugend auch als Prediger tätig war, entfernt sich von den strenggläubigen Ansichten der Mutter. Im Gegensatz zu ihr nimmt er die Bibel nicht wörtlich:

„Ich ging so weit, daß ich die biblische Schöpfungsgeschichte und die Geschichte von Jonas und dem Walfisch anzweifelte." (Hopkins, ebd., S. 54)

Im Alter von 18 Jahren hält er schließlich eine Predigt, in der er seine ketzerischen Ansichten verkündet. Seine Mutter teilt ihm daraufhin mit, daß sie ihn nicht länger als ihren Sohn betrachte. An diesem Tag verläßt Hopkins sein Elternhaus.

Von Hopkins Vater erfährt man in der Autobiographie wenig, er hat offenbar die Erziehung des Jungen der Mutter und dem Großvater überlassen. Sein Vater war Besitzer einer lokalen Zeitung.

Hopkins Karriere beginnt als Buchhalter bei der *Bissel-Teppichkehrmaschinen-Company*[1]. Den Beruf des Buchhalters hält Hopkins jedoch nicht für produktiv. Er möchte lieber Verkäufer sein. Verkäufer arbeiten nach Hopkins produktiv, sie holen Aufträge ein und können damit einen Verdienst nachweisen und besser sein, d.h. mehr verdienen als andere, die die gleiche Tätigkeit ausüben. Hier wird die „für Amerika wichtige Vorstellung, zwischen Produzenten, zu denen auch Farmer und Geschäftsleute gehören und Parasiten, wie Zwischenhändlern und Bankiers, zu unterscheiden"[2], deutlich. Buchhalter sind nach Hopkins Vorstellungen zwar nicht parasitär, aber unproduktiv; deshalb ist die Stellung als Buchhalter nicht das Richtige für Hopkins.

Mitte der achtziger Jahre des letzten Jahrhunderts macht sich John E. Powers, ein Zeitgenosse von Hopkins, als Werbetexter selbständig[3]. Bereits zu diesem Zeitpunkt ist Powers ein Vorbild für Hopkins. Hopkins sieht ihn jedoch nicht als Kreativen, sondern als handfesten Verkäufer. Powers arbeitet kurzzeitig für Bissel und entwirft ein Flugblatt für die Firma Bissel, das Hopkins jedoch für unzureichend hält. (Hopkins, ebd., S. 67) Im Gegensatz zu Powers Anstrengungen, die sich auf den Entwurf des Flugblatts beschränkten, entwirft Hopkins ein Verkaufskonzept, heute würde man sagen, ein Marketingkonzept, das im ersten Schritt aus einer Kombination von Schaufensterpräsentation und Postversandwerbung besteht. Hopkins entwirft einen Präsentationsständer für die Kehrmaschinen und Plakate mit der Aufschrift „die Königin der Weihnachtsgeschenke". Er

[1]Hopkins fügt seiner Biographie keine Jahreszahlen bei. Es läßt sich jedoch erschließen, daß er um das Jahr 1885 bei Bissel einstieg. Vgl: David Ogilvys Einleitung in: Claude Hopkins: Wissenschaftliches Werben, ebd., S.9.
[2]R. Jeffreys- Jones: Soziale Folgen der Industrialisierung, Imperialismus und der erste Weltkrieg. In: Fischer Weltgeschichte: Die Vereinigten Staaten von Amerika. Hg.:Willi P. Adams et. al. 1977. S. 250. Zu dieser Vorstellung trug die 1866 gegründete National Labour Union bei, die wenig mit der von Karl Marx gegründeten Internationalen Arbeiterassoziation zu tun hatte. Diese Vorstellung, die typisch amerikanische kapitalismuskritische Vorstellung, die wir auch bei Thorstein Veblen wiederfinden. (Vgl. unten.)
[3]Vgl. auch: S. Fox, a. a. O., 1984, S. 25 ff. Fox bezeichnet Powers als großes Geheimnis in der Geschichte der Werbung, weil über ihn wenig bekannt ist.

schreibt mögliche Zwischenhändler an und bietet ihnen dieses Konzept, Plakate, Ständer und Kehrmaschinen an. Die Händler müssen für die Schaufenstereinrichtung nichts bezahlen; Hopkins versteht die Lieferung als Dienstleistung. Der zweite Schritt der Hopkinsschen Verkaufsförderung besteht darin, die aus profanem Holz gefertigten Kehrmaschinen aus verschiedenen Edelhölzern zu fertigen. Den Zwischenhändlern wird erklärt, daß es sich dabei um ein einmaliges Angebot handelt. Plakate und Verkaufsständer, sowie Expertisen, in denen die Holzarten beschrieben werden, werden den Händlern angeboten. Hopkins schlägt damit zwei Fliegen mit einer Klappe. Einerseits wird den Händlern ein Vorrecht auf die einmaligen Teppichkehrer angeboten, zweitens und wichtiger, orientiert er sich bei der Gestaltung der Teppichkehrer nicht mehr nur an technologischen Vorteilen, sondern setzt bei seiner Kundschaft, den Hausfrauen, auf das Verlangen nach Distinktion. Ob ein Teppichkehrer aus Esche oder aus Mahagoni gefertigt ist, spielt für die Kehrleistung der Maschine keine Rolle.

Dadurch, daß die Maschinen aus zwölf verschiedenen Holzarten gefertigt wurden, wurde ein anderes Bedürfnis der Käufer befriedigt, nämlich das Distinktionsbedürfnis, also das Bedürfnis, sich von anderen zu unterscheiden, indem man seinen guten Geschmack in der Auswahl des Holzes für den Teppichkehrer unter Beweis stellte.

Hopkins nutzt geschickt das Verlangen nach demonstrativem Konsum aus, indem er eine Extrakollektion der Kehrmaschinen aus einem besonders teuren Holz- indischem Rotholz- entwirft. Dazu konzipiert er eine Werbekampagne, bestehend aus Flugblättern, Plakaten und Kehrmaschinenständern, die verziert sind mit Bildern aus dem indischen Leben, mit Bildern von Elefanten, Rajas und Tempeltänzerinnen. Dieser Teppichkehrer wird im Gegensatz zu den anderen direkt vermarktet. Hopkins läßt „zwei Millionen Prospekte drucken mit scharlachroten Umschlägen und dem Kopf eines Rajas auf der Vorderseite." (Hopkins, ebd., S. 74) Hopkins wirbt also eindeutig nicht gebrauchswertorientiert. Das Ergebnis seiner Anstrengungen faßt Hopkins zusammen:

> „Der Erfolg war überwältigend. Die Bissel-Teppichkehrer-Company verdiente in den nächsten sechs Wochen mehr Geld als in irgendeinem vorausgegangenen Jahr." (Hopkins, ebd., S. 77)

Im Anschluß an diesen Erfolg werden die Kehrmaschinen dann vergoldet, versilbert, gefärbt etc.. Irgendwann sind seine Einfälle erschöpft: „Auch das Erfinden von neuen Aufmachungen für Teppichkehrer hat einmal ein Ende." (Hopkins, ebd., S.78) Hopkins bekommt ein Angebot der „berühmten Reklame-Agentur" (Hopkins, ebd., S. 78) *Lord & Thomas* in Chicago, deren Leiter Albert D. Las-

ker[1]ist, das er ausschlägt, weil die Bissel-Company sein Gehalt erhöht. Er wird erst im Jahr 1908, also ca. 18 Jahre später, bei Lord & Thomas einsteigen. Hopkins arbeitet nach einer weiteren Zeit bei Bissel für eine Großschlächterei in Chicago; danach macht er Reklame für patent medicines, was er in seiner Biographie (Hopkins, ebd., S. 111) allerdings bereut.

Die Erfahrungen, die Hopkins bei der Bissel-Teppichkehrer-Company gemacht hatte, sind entscheidend für seine Werbephilosophie. Obwohl sein theoretisches Werk über Werbung *Wissenschaftliches Werben* heißt, glaubt Hopkins, daß niemand, der studiert hat, imstande sei, für die Massen zu schreiben:

„Nun sage mir einer, wie ein Universitätsprofessor, der sein Leben in einer Art Kloster zugebracht hat, Propaganda oder Verkaufskunst lehren kann. Diese Fächer gehören in die Schule des Lebens." (Hopkins, Wissenschaftliches Werben, S. 21f.)

Entsprechend seiner Erfahrung als Verkäufer ist Hopkins der Ansicht, daß Werbung zunächst „salesmanship itself" (Stephan Fox, a. a. O., S. 54) ist. Im Jahr 1897, als Hopkins hauptsächlich für *patent medicines* Werbung macht (für die Stack Advertising Agencie in Racine), beschreibt er seine Werbestrategie:

„I consider advertising as dramatic salesmanship. I dramatize a salesman's argument." (Zit. nach Fox, ebd., S. 54)

So wie ein Schauspiel bestimmte Bereiche des menschlichen Lebens auf den Punkt bringt und sie dabei überspitzt, muß die Werbung die Argumente des Direktverkäufers übernehmen und sie überspitzen und gegebenenfalls vereinfachen. Illustrationen und Bilder in der Werbung hält Hopkins für Platzverschwendung[2]. Hopkins hat die Werbung im Inhalt modernisiert, von der Form her jedoch nicht. Hopkins wendet sich an die Masse, er ist einer der Erfinder des Ansprechens des dispersen Publikums.

Unter wissenschaftlichem Werben versteht Hopkins exaktes Werben. Durch seine Erfahrungen beim *mail order advertising*, das ist Coupon-Werbung für

[1]Vgl. zu Lasker S. Fox 1984, ebd., S. 40 ff. Fox nennt die erste Dekade des zwanzigsten Jahrhunderts in der Werbung „the age of Lasker". Lasker war im Gegensatz zu Hopkins ein Organisator im Agenturgeschäft. Seine Werbetheorie unterschied sich von der Hopkinsschen nur am Rande. So legte er im Gegensatz zu Hopkins wert auf Bilder in der Werbung und engagierte z.B. den Texter Earnest Elmo Calkins, dessen Begabung mehr auf dem Gebiet des Layouts und des *eye appeals* der Werbung lag. Für eine Ideengeschichte der Werbung sind Hopkins Ideen jedoch wesentlicher, weil sie die Strategien des USP und des Positioning vorwegnahmen. (Vgl. unten.)
[2]David Ogilvy: Vorwort zur schweizerischen Ausgabe von: C. Hopkins: Wissenschaftliches Werben. a. a. O., S. 8.

Postversandgeschäfte, entdeckt er die Möglichkeit der Erfolgskontrolle, die anzeigt, ob der Verfasser der Anzeige den richtigen Ton getroffen hat. Bei der Couponwerbung wird in der Anzeige ein Angebot gemacht. Es wird ein Muster, ein Prospekt, ein Gratispaket o.ä. offeriert. Die zurückgeschickten Coupons lassen dann auf das „Volumen an Interesse und Reaktion entnehmen, welches das betreffende Inserat auszulösen vermochte." (Hopkins, Wissenschafl. Werben, S. 17f.). Diese Couponwerbung war typisch für die Werbung der frühen zwanziger Jahre in den USA. Hopkins schreibt, daß alles, was mit Werbung zu tun hat, nach den Coupon-Eingängen, die nach verschiedenen Gesichtspunkten ausgewertet werden, getestet wird. Die Coupons waren also die Vorläufer der Fragebogen, mit denen heutzutage Konsumentenprofile abgefragt werden. Allerdings war diese Methode nur eine beschränkte Zeit gültig. Abgelöst wurde sie von modernen Umfragemethoden, die George Gallup, der 1932-1947 Direktor der Marktforschungsabteilung der Young & Rubicam Werbeagentur[1] war, durchführte.

Diese Methode des „Copy Research" läutet nach Hopkins die Moderne der Werbung ein. Alle frühere Werbung, die sich noch nicht nach Coupon-Eingängen richtete, handelt ihm zufolge unprofessionell. Moderne Werbung ist nach Hopkins hauptsächlich gekennzeichnet durch die Rückkopplung zwischen Rezipient und Expedient. Heute würden wir sagen: Das disperse Publikum wird durch diese *copy research*-Methode (copy meint hier Werbetext) zu einer berechenbaren Größe.

Die Werbung beruht für Hopkins also auf einem Deal zwischen den Rezipienten und den Expedienten. In den Inseraten wird ein Angebot gemacht, auf das die Leser eingehen können. Die Werbung im Sinne Hopkins ist weit entfernt von der ästhetisierten Werbung, wie wir sie heute kennen und wie wir sie oben für Coca-Cola oder Sunlight (Chromolithographie) kennengelernt haben. *Tit for Tat* ist das Motto, Kooperation mit den Konsumenten steht für Hopkins im Vordergrund.

Darüber hinaus spielt für Hopkins die Kosten/ Nutzenrelation in der Werbung eine herausragende Rolle. Die Werbekosten rechnet Hopkins direkt als Verkaufskosten. Vorbild ist bei der Kosten/ Nutzenrechnung die Postversandwerbung, die eigentlich nicht als Schrittmacher der Werbeentwicklung bezeichnet werden kann. Hier zeigt sich auch deutlich Hopkins *Werben-gleich-Verkaufen-Ideologie*. Gute Anzeigen sind nicht zur Unterhaltung bestimmt, nur „Angebote von Diensten" haben eine Chance, vom Rezipienten ernstgenommen zu werden. Mit Bildern soll man sich möglichst zurückhalten, abzubilden ist ausschließlich das Produkt, das auch verkauft wird. Die Schrift darf nicht zu groß sein. Das begründet Hopkins wieder mit seiner Verkaufsanalogie. Einer großen Schrift ent-

[1]Wörterbuch der Soziologie, Hg.: Günter Hartfiel et. al. 1972. Stichwort: Gallup, G.H.

spricht das marktschreierisches Gehabe eines Verkäufers, „der ständig mit lauter Stimme brüllt." (Hopkins, Wissenschaftliches Werben [WW], S. 23)

Ebenfalls in Analogie zum Direktverkauf gilt für Hopkins, daß man sich in einer Anzeige nicht kurz fassen soll. Für ihn gilt das Motto: „Sage einen Haufen und du wirst verkaufen." (Hopkins, WW S. 33) Werben betrifft für Hopkins etwas Ernsthaftes: Geldausgeben. Inserate werden nicht geschrieben, um zu unterhalten, zu gefallen oder zu amüsieren. Die Schlagzeile einer Anzeige hat die Aufgabe, die Interessenten für ein Produkt zu selektieren. Entsprechend der bisher geschilderten Werbetheorie fällt ihr hierbei die wichtigste Aufgabe zu. Denn wenn der Inserattext nur nüchtern argumentiert und Bilder nicht erwünscht sind, kann nur die Überschrift die potentiellen Kunden aktivieren, sich mit der Anzeige auseinanderzusetzen:

„Erfolg oder Mißerfolg eines Inserats hängen eben davon ab, ob es gelingt, die Aufmerksamkeit der für uns wichtigen Leser zu gewinnen." (Hopkins, WW, S. 38)

Die Wichtigkeit, die Hopkins den Überschriften beimißt, resultiert aus den Erfahrungen mit der Coupon-Forschung:

„Verändern Sie bei einem Inserat mit Rücksende-Coupon nur die Überschrift, so erhalten Sie bei den Coupon-Rückantworten die größten Differenzen, sowohl was die Quantität der Einsender, als auch die demographische Zusammensetzung der Antworter betrifft". (Hopkins, WW, S. 38)

Auch die Werbepsychologie, der Hopkins in Wissenschaftliches Werben nur ein Kapitel widmet, bezieht sich bei ihm auf die Aktivierungsfunktion der Überschriften. Die „Neugierde ist eine der stärksten menschlichen Triebfedern." (Hopkins, WW, 41) Sie ist für Hopkins auch das Motiv, das bei den Rezipienten durch die Überschrift eines Inserats angesprochen werden soll.

Daß aber Neugierde durch verschiedene Ursachen geweckt werden kann, und die Ursachen für die Neugierde dabei werbepsychologisch relevanter als die Neugierde selbst sind, entgeht Hopkins. So haben unterschiedliche Phänomene, wie z.B. die aufsehenerregende Ausstellung eines Damenhutes, der $1000 kostet, oder das Angebot eines Werbegeschenkes, das den Namen des Kunden trägt, eine gemeinsame Wurzel, die Neugier. Hopkins differenziert hier also nicht zwischen persönlichem Schmeicheln und der Ausstellung von demonstrativem Konsum.

Wichtiger als Psychologie ist für Hopkins die Darstellung von exakten wissenschaftlichen Ergebnissen in der Präsentation eines Produktes. Wenn jemand z.B. die 78-Sekunden-Rasur mittels neuem Rasierapparat verspricht, dann „ist das ei-

ne konkrete Feststellung und [läßt] auf tatsächliche Versuche schließen." (Hopkins, WW, S. 50) Auf diesem Gebiet feiert Hopkins selbst auch seine größten Erfolge. Seine Strategie besteht darin, ein Merkmal der zu bewerbenden Marke herauszugreifen und anhand dieses Merkmals nachzuweisen, warum diese Marke qualitativ besser ist als die Konkurrenzmarken. Daß die Konkurrenz-Marken dieses Merkmal auch aufweisen, ist dabei irrelevant. Ein Beispiel dafür ist die Kampagne, die Hopkins für Schlitz-Bier Ende letzten Jahrhunderts ausarbeitet.

Zu dieser Zeit preisen alle Brauer die Reinheit ihres Bieres, aber keiner der Brauer sagt, warum das Bier rein ist.

Hopkins beschreibt nun in der Werbung, wie die Flaschen der Brauerei Schlitz vierfach gewaschen werden, wie aus über tausend Meter Tiefe das Wasser gefördert wird, daß alle Hefe, die zum Brauen verwendet wird, von einer Urhefezelle abstammt etc.. Hopkins erzählt also nur Dinge, die für die Brauer selbstverständlich sind, für die Konsumenten aber nicht. Unter Reinheit konnte man sich nun etwas vorstellen. Diese Werbung verhilft dem Bier tatsächlich zu einer Absatzsteigerung, und die Strategie dient Hopkins als Vorbild für andere Produktwerbungen, u.a. für Palmolive-Rasierseife.

Um Mißverständnissen vorzubeugen: Diese Werbung zielte nicht auf den Gebrauchswert eines Produktes ab, sondern war völlig beliebig.

Gesagt wird nicht, warum Schlitz-Bier rein ist, sondern daß Bier im allgemeinen rein ist. Diese Strategie entspricht vielmehr der Strategie der *Unique Selling Proposition (USP)* und der *Positioning*-Strategie. Ein allgemeines Merkmal einer Produktkategorie wird dabei von der Werbung in der Vorstellung der Rezipienten mit einer bestimmten Marke verbunden.

Die Schlitz-Bier-Kampagne erarbeitet Hopkins im Auftrag der *Stack Reklameagentur*, die Palmolivekampagne im Dienste von Lord & Thomas. 1908, als Hopkins 41 Jahre alt ist, stellt Albert Lasker ihn als Texter bei Lord & Thomas ein. Hopkins verdient dort $185000 im Jahr[1]. Die Agentur Lord & Thomas ist um das Jahr 1908 neben J. Walter Thompson eine der bekanntesten Agenturen.

Wie wir gesehen haben, bestand nach Hopkins die Aufgabe der Werbung darin, die Produkte unverwechselbar zu positionieren, ihnen ein unverwechselbares Image anzukopieren. Hopkins wollte die Werbung „entästhetisieren". Gutes Werben war für ihn „plebejisch" (Hopkins, Propaganda, S. 46). Das Wichtigste war für ihn, sich in die einfachen Menschen hineinzudenken. Die zu bewerbenden Produkte werden dann mit der Vorstellungswelt der „einfachen" Menschen verbunden. Dies ist das Konzept, das Ries und Trout „Positioning" nennen.

[1]Vgl. David Ogilvy: Einleitung zu Claude Hopkins: Wissenschaftliches Werben. A. a. O., S. 9.

7. 3. 5 Werbung und Konfession in den USA

Hopkins konfessionelle Sozialisation ist typisch für viele frühe Werbefachleute in den USA. Mit dem religiösen Impetus der Werbung beschäftigt sich Thorstein Veblen (1857-1929). In seinem Spätwerk *Absentee Ownership* (1923) geht Thorstein Veblen[1] auf die Werbung, besonders auf die Werbung für *low involvement*-Produkte ein.

In *Absentee Ownership* geht es nicht hauptsächlich um Werbung. Veblen stellt hier fest, daß die Schlüsselindustrien zunehmend von *abwesenden Interessen* beherrscht werden. Er meint, daß die Eigentümer keinen Einfluß auf ihr Eigentum mehr haben; vielmehr würden die Interessen von *abwesenden Eigentümern*, wie Aktionären und Banken, vorherrschen. Das führt ihm zufolge zu dem Ergebnis, daß die technische Produktivität von Geschäftsinteressen versklavt wird. Hier findet man die am Ende des letzten Jahrhunderts in den USA verbreitete Unterscheidung wieder, zwischen Produzenten (also der Industrie) und Parasiten (womit vor allen Dingen Banken gemeint sind) zu unterscheiden. In Veblens Ideologie, die als „technologischer Determinismus"[2] bezeichnet werden darf und die eine der wenigen positiven Technikutopien ist, führt dies dazu, daß der - letztlich zur Befreiung der Menschheit führende- Siegeszug der Technik durch Gebote der Wirtschaft aufgehalten wird.

Trotz dieser etwas merkwürdigen Ideologie gilt Veblen als exzellenter Gesellschaftbeobachter. Auch in *Absentee Ownership* überrascht Veblen mit einer treffenden Analyse der Werbung seiner Zeit.

Werbung bezeichnet er (man könnte sagen, mit Hopkins) als *sales-publicity*. Damit sind alle Anstrengungen gemeint, die gemacht werden, um eine Ware bekannt zu machen. Er schreibt, daß der Handel mit patent medicines immer ein gutes Geschäft verspricht,

> „...provided always that the seller- proprietor and his publicity- agent go about the business with the requisite lack of scruple." (Veblen, Absentee Ownership [AO], a. a. O., S. 309)

Die Werbestrategien der *patent medicine*-Anbieter zielen ihm zufolge auf Furcht und Scham der Konsumenten ab. Die Werbung arbeitet ihm zufolge nach dem Vorbild der christlichen Kirche (Holy Church). Nach Ansicht Veblens beruht

[1] Thorstein Veblen1923: Absentee Ownership 1923. o.O. (B. W. Huebsch Inc.)
[2] J. Maier: Veblen Thorstein. Stichwort in: Internationales Soziologenlexikon, Hg. Wilhelm Bernsdorf et. al., S. 465.

die Macht der Kirche ebenfalls auf Leichtgläubigkeit und dauerhafter Furcht der Menschen, die durch andauernde Propaganda aufrechterhalten wird.

Die Werbung (sales-publicity) arbeitet nach Veblen mit zwei Arten von Furcht: 1. der Furcht vor tödlichen Krankheiten, 2. der Furcht, Prestige zu verlieren. Die Furcht, Prestige zu verlieren, darf nach Veblen nicht mit persönlicher Eitelkeit verwechselt werden. Es geht nicht darum, seine Mitmenschen durch bestechende Schönheit zu blenden. Vielmehr werden die beworbenen Produkte mit Personen assoziiert, die sich nicht durch auffallende Schönheit in den Vordergrund schieben. Bei der Furcht, Prestige zu verlieren, geht es um die Furcht, nicht mehr „to keep up with times." (Veblen, AO., S. 311) Diese Furcht erzeugt vor allem die Werbung für „cosmetic pigments and preposterous garments." Es scheint zwar unwahrscheinlich, daß nichts als letztlich unbegründete Furcht die Leute dazu treibt, sich an überflüssige Verzierungen zu gewöhnen, jedoch beobachtet Veblen dies auch an Naturvölkern. Gemeint sind hier Praktiken wie Tätowierungen, die Beringung von Nasen etc.:

> „And at this point, as indeed as many others, it is profitable to call to mind that the hereditary human nature of these Europeans and their colonies is still the same as that of their savage forebears was in the Neolithic Age, some ten or twelve thousand years ago." (Veblen, AO., S. 311)

Veblen sieht die Grundlage eines bestimmten Konsumentenverhalten als anthropologische Konstante. Er ist der Erste, der die Parallelen zwischen den Werbeanstrengungen seiner Zeit und der *Propaganda of the Faith* sieht. Die menschlichen Neigungen Leichtgläubigkeit und unbegründete Furcht geben den Boden für weltliche und geistliche Propaganda ab. Die christlichen Missionierungstätigkeiten sieht er als die größte, beste und erfolgreichste aller Werbekampagnen in der Geschichte an. Die Versprechungen, die beide abgeben, zielen auf Befreiung und Rehabilitation.

Hier muß man, um auf die Bedeutung der Glaubenspropaganda für die Werbung hinzuweisen, allerdings unterscheiden zwischen Missionstätigkeiten vor und nach der Reformation. Das in der Gegenreformation (gegen die protestantische Glaubenspropaganda) gegründete päpstliche Missionsinstitut trägt den Namen *De Propaganda Fidei*[1] Die Glaubenspropaganda wird in Großeinsätzen geplant, sie

[1]Vgl. Friedrich Herr 1956: Der Mensch in der industriellen Großgesellschaft- mentale, soziologische, politische und religiöse Strukturen in der Welt der Planung. Vortrag, gehalten auf der Bundestagung des Bundes Deutscher Werbeberater und Werbeleiter (BDW) 1956. In: BDW (Hg.): Zur geistigen Orientierung der Werbeberufe in unserer Zeit. Karlsruhe (Gerd Voß), S. 10.

differenziert sich in Orden und Gesellschaften, wie der Gesellschaft Jesu. Der Historiker Friedrich Herr schreibt dazu:

„Die Situation, in der diese Propaganda ansetzt, ist folgende: Man befindet sich in einer scharf umrissenen eigenen Position, die zu verteidigen und auszubauen ist, einer Gruppe von ebenso scharf umrissenen Konkurrenten gegenüber, im katholischen Falle also den lutherischen und reformierten Werbern und Planern ihrer Weltstellung. Jede Aktion in dieser Welt der Planung ist bereits eine Gegenaktion, eine Re-aktion, zielt auf eine andere Aktion hin, die zu übertreffen, besiegen, übertrumpfen ist." (F. Herr, ebd., S. 10f.)

Diese hier geschilderte Situation findet sich auch in Hopkins Werbeideologie wieder. Eine bestimmte Marke wird anhand von beliebigen Merkmalen (die sich in dieser Ausprägung auch bei vergleichbaren Marken finden) als besser- und dadurch unterschieden von der Konkurrenz- dargestellt. Es geht also darum, die anderen Marken zu übertreffen, indem man einen Glauben an eine (willkürlich ausgewählte) Produkteigenschaft bei den Konsumenten schürt.

Wir haben die protestantische Sozialisation bei den frühen Werbern hervorgehoben. Wie wir sehen werden, kommen erst ab Mitte der fünfziger Jahre Werber zum Zuge, die nicht protestantisch sozialisiert sind. Damit werden sich auch Form und Inhalt der Werbung ändern. Die Werber der frühen Jahre waren zumeist WASPs (White Anglosaxon Protestants). Der amerikanische Historiker Roland Marchand schreibt über die ethnische und konfessionelle Exklusivität der amerikanischen Werbeindustrie:

„In the 1920s and 1930s, for example, Jews played only a minimal and peripheral role in the field of advertising, in which they were later to excel. [...] Nor were other ethnic groups visibly represented. A survey of names mentioned in the trade journals and those included in the 1931 *Who's Who in Advertising* yields virtually no names of agency personnel that are manifestly Italian or Polish, or of Eastern or Southern European origin. The editors of the 1931 *Who's Who* described the profession as dominated by blue-eyed, Nordic strain. There is no evidence that blacks did anything other than janitorial work for agencies during the 1920s and 1930s." (Roland Marchand, a. a. O., S. 35)

Diese Exklusivität führt Marchand auf „Old Boy's Networks" zurück und auf die generelle Präsenz und Dominanz der WASPs in administrativen Berufen. Für das Bestehen von Old Boy's Networks spricht die geographische Konzentration dieses Gewerbes auf New York und hier auf die Madison Avenue in diesen Jahren. Tatsächlich macht sich das Vorherrschen einer bestimmten ethnischen Gruppe, der WASPs, im Stil der Werbung bemerkbar. Ihnen ist der humorlose, mög-

lichst bilderlose, allerdings nicht unkreative *hard sell* zuzuordnen, den wir als den Hopkins-Stil der Werbung bezeichnen können und der sich bis in unsere Tage hineinzieht. Werbung betrachten diese Werber nicht als Job, sondern als Berufung im Dienste des Kapitalismus. Die sog. kreative Revolution der Werbung in den frühen 60er Jahren, in der nach und nach neue Werbestile zum Tragen kamen, ist zum Teil auf das Eindringen anderer ethnischer und konfessioneller Gruppen in die Werbung zurückzuführen.

Strategien, die von der *Propaganda of the Faith* protestantischer Sekten übernommen wurden übten sicher, ob bewußt und unbewußt, einen Einfluß auf die Werbung aus, wie wir am Beispiel von Hopkins sahen; jedoch speisten sich Theorie und Praxis der Werbung in den USA in den frühen zwanziger Jahren auch aus anderen Quellen.

8. 3. 6 Die Verwissenschaftlichung der Werbung

Die JWT-Agentur (vgl. oben) ist nicht nur wegen ihrer frühen Ursprünge bedeutend für die Entwicklung der Werbung. Ende der 1910er Jahre trug diese Agentur entscheidend zur Modernisierung der Werbung bei. 1916 wurde Stanley Resor Besitzer der Agentur JWT. Die Agentur behielt aber ihren alten Namen.

Resors Leistung bestand im wesentlichen in der Verwissenschaftlichung der Werbung. Resor war Yale-Absolvent von 1901 im Fach Wirtschaftswissenschaften[1]. Resor war beeinflußt von den soziologischen Theorien seiner Zeit, speziell von Sumner und Buckel. In Yale hörte er Vorlesungen von W. Sumner (1840-1910). Sumners Vorlesungen über die Wissenschaft der Gesellschaft waren die ersten dieser Art, die an einer amerikanischen Universität gehalten wurden.

Sumners Soziologie ist Sozialdarwinismus[2]. Die Begriffe der natürlichen Auslese und das Überleben des Tüchtigsten reichen ihm aus, um soziale Prozesse zu erklären. Die Einmischung der Vernunft, der Moral, des Staates in die soziale Entwicklung hält er für schlichtweg sinnlos. Die kulturelle Entwicklung einer Gesellschaft verläuft analog der biologischen Entwicklung einer Art. Der menschlichen Entwicklung (onto- und phylogenetisch) liegen vier Grundtriebe zugrunde: Hunger, Liebe, Eitelkeit und Furcht. Auf diese Triebe lassen sich alle Institutionen zurückführen. Movens der Gesellschaft ist die Konkurrenz.

Es handelt sich bei dieser Soziologie um einen Erklärungsansatz, der letztlich alles Soziale leugnet und die menschliche Entwicklung der Kultur und des Sozia-

[1] Vgl. Stephan Fox, a. a. O., S. 79 ff.
[2] Vgl. J. Maier: Sumner, William Graham. In: Internationales Soziologenlexikon, Band 1. Hg.: W. Bernsdorf, H. Knospe. Stuttgart 1980

len aus der biologischen Entwicklung der Natur zu erklären sucht. Heute kommt uns dieser Ansatz verfehlt vor, damals richtete er sich jedoch nach einem neuen und aufgeklärten Paradigma in den Wissenschaften, dem Darwinismus. Für die USA, deren Gesellschaft besonders in den Südstaaten stark religiös geprägt war und in denen es noch 1925 zu dem berühmten *Affenprozeß* kam, indem es darum ging, ob Schulkinder erfahren durften, daß der Mensch vom Affen abstammt (bzw. mit dem Affen verwandt ist) oder ob die biblische Schöpfungsgeschichte wörtlich zu nehmen ist[1], ist verständlich, daß der Ansatz von Sumner auf offene Ohren stieß.

Wichtiger für Resors spätere Tätigkeit in der Werbung war der Sozialhistoriker Henry Thomas Buckle (1821-1862). In der Agentur JWT wurde schon sehr früh empirische Sozialforschung betrieben; die Anregungen dafür könnten von Buckle stammen.

In seinem Hauptwerk *The History of Civilization in England* (New York 1863) versucht Buckle[2], statistische Regelmäßigkeiten zwischen moralischen Normen wie Religion und Ehe von Umweltfaktoren wie dem Klima und der Bodenbeschaffenheit nachzuweisen. So ist z.B. das Steigen und Fallen der Weizenpreise mit der Heiratshäufigkeit verbunden. Die Zivilisation ist ihm zufolge in hohem Maße vom Einfluß natürlicher Bedingungen abhängig. Über sein Hauptwerk sagt Buckle selbst:

„Die Grundideen sind erstens, daß die Geschichte jedes Landes sich durch bestimmte Besonderheiten auszeichnet, die es von anderen Ländern unterscheiden und die, da sie von dem einzelnen Menschen wenig oder gar nicht verändert werden können, eine Verallgemeinerung gestatten; zweitens, daß eine wesentliche Voraussetzung für eine solche Verallgemeinerung eine Untersuchung der Beziehung zwischen den gesellschaftlichen Verhältnissen und den Bedingungen der materiellen Umwelt der betreffenden Gesellschaft ist; drittens, daß die Geschichte eines einzelnen Landes (z.B. England) nur mit Hilfe einer vorhergehenden Betrachtung der allgemeinen Geschichte verstanden werden kann." (Zit. nach J. Maier, ebd., S. 61)

Grundsätzlich hängt Zivilisation nach Buckle von der Verteilung des Reichtums ab, diese Verteilung des Reichtums hängt ihrerseits von der Verteilung der Bevölkerung ab, diese hängt wiederum vom Nahrungsvorkommen ab, das seinerseits von der Bodenbeschaffenheit und vom Klima abhängt.

[1]Vgl. E. D. Baines: Die Vereinigten Staaten zwischen den Weltkriegen. In: Fischer Welgeschichte: Die Vereinigten Staaten von Amerika. Hg.: Willi O. Adams 1977. S. 309.
[2]Vgl. J. Maier: Buckle, Henry Thomas. In: Internationales Soziologenlexikon a. a. O., S.61.

Die Theorien Sumners und Buckels sind sich ähnlich in der Verneinung eines freien Willens, in der Ablehnung von Regierungs- bzw. Kircheneinfluß auf die Gesellschaft und in der Einschätzung der Bedeutung von Umweltfaktoren auf die Entwicklung einer Gesellschaft. Beide Theorien sind sozialdarwinistisch geprägt und stehen in einem Zusammenhang in der amerikanischen Soziologiegeschichte. Buckels Einfluß auf Resor und die Arbeit der Agentur ist allerdings größer als der von Sumner, da Buckel konkrete Methoden, z.b. das statistische Relationieren zur Vorhersage von Entwicklungstrends, vorschlägt.

Auswirkungen der Ideen von Sumner und Buckel findet man in der Agentur JWT nach ihrer Reform durch Resor. Ein Interesse an der Gruppe und nicht am Individuum, die Bedeutung von irrationalen Motiven und die Beeinflußbarkeit der Personen und nicht zuletzt der Glaube an Statistik und die Vorhersagbarkeit menschlichen Verhaltens rückten in den Mittelpunkt der Arbeit der Agentur. Bis zu diesem Zeitpunkt läßt sich sagen, daß die Anwendung der Statistik auf amtliche Statistik und auf die Biologie beschränkt war. Wirtschaftsstatistik wurde von offizieller, staatlicher Seite betrieben; Marktforschung, wie wir sie heute kennen, war nicht existent[1]. Resor war der erste einflußreiche Werbemanager, der eine *University of Advertising* forderte. Der messianistische Impetus der Werbung in den USA wurde, nachdem er als „salesmanship on paper" definiert war, nun zur Konsumenten- und Bedürfnisforschung verwissenschaftlicht. Hier liegen zum Teil die Wurzeln des Marketings vor der Weltwirtschaftskrise.

Die Anfänge der Marktforschung in der JWT-Agentur, die ab 1912 betrieben wurde, resultierte aus einem konkreten Problem. Ein Klient von Resor -ein Schuhhersteller (*Red Cross Shoes*)- wollte seine Werbung in der Nähe von Einzelhändlern, die diese Schuhe vertrieben, plazieren[2]. Damit die Werbung wirksam war, mußte sie natürlich die Personen erreichen, die die Schuhe auch kaufen konnten. Das Verteilernetz der Schuhgesellschaft war aufs Geratewohl auf verschiedene Staaten verteilt, niemand wußte genau, welche Einzelhändler in welchen Orten die Schuhe anboten. Zur Lösung des Problems initiierte Resor eine Studie, die die Einzelhändler nach Geschäftsarten und Verteilung auf Ortschaften und Staaten auflistete. Diese Studie mit dem Namen *Population and its Distribu-*

[1]Vgl. zur Wirtschaftsstatistik: David Koren 1970: The History of Statistics: Their Development and Progress in Many Countries. New York (zuerst 1908).
Zur Marktforschung: Die notwendigen Sampling-Methoden fehlten. Erst seit 1960 sind Stichprobenfehler gut unter Kontrolle. Vgl. Maurice G. Kendall: The History of Statistical Methods. In: International Encyclopedia of Statistics, Vol. 2. Hg.: W. H. Kruskal, J. M. Tanur. New York 1978.
[2]Vgl. Stephan Fox, a. a. O., S. 84.

tion[1] wurde alle fünf Jahre wiederholt und Handelsgesellschaften und Werbeagenturen gegen Entgelt zur Verfügung gestellt. Die 1920er Ausgabe war 218 Seiten stark und wurde von 2300 Gesellschaften benutzt. Sie stellte die Dichte der Konsumentenverteilung im Umkreis der Ballungsgebiete und in Ortschaften mit mehr als 500 Einwohnern im Verhältnis zu der Verteilung der Einzelhändler (nach Kategorien) und Kaufhäuser dar[2].

Typisch für das damalige Konkurrenzverhältnis zwischen Werbeagenturen und Verlegern startete die Curtis Publishing Company unter Führung von C. C. Parlin eigene Marktforschungsbestrebungen[3], die sich auf die Erforschung der Verteilung der Leser beschränkten. Sie sollten den Werbungtreibenden zeigen, welche Konsumenten sie über die Curtispublikationen erreichen konnten und wo diese Konsumenten wohnten.

Im Gegensatz zu Claude Hopkins setzte Resor also auf eine Verwissenschaftlichung der Werbung und stellte vornehmlich Universitätsabgänger ein. 1922 wurde Paul Cherington, ein Dozent für Marketing an der Havard Business School und Schüler von Frederick W. Taylors, Forschungsdirektor bei JWT. Cherington postulierte im Jahr 1928:

„Consumption is no longer a thing of needs, but a matter of choices freely exercised. The consumer's dollar is not a coin wholly mortgaged to the necessary task of providing a bare living. It has in it a generous segment to be spent at the consumer's own option as to what he will buy, and when he will buy, and where."[4]

Die irrationalen Präferenzen der Konsumenten wurden als schwer vorherzusagen eingestuft, sie machten also ständige Umfragen nötig. Zur Erforschung der Präferenzen wurden Fragebögen eingesetzt. Zur Aufbereitung der Daten stand nur die deskriptive Statistik zur Verfügung. Komplexe statistische Methoden der schließenden Statistik fehlten für die Gesellschaftswissenschaften. Diese Methoden wurden im sozialwissenschaftlichen Bereich erst später (1936) von George Gallup im Zusammenhang mit der amerikanischen Präsidentschaftswahl[5] initiiert. Bis dahin waren solche Methoden im wesentlichen auf die Biologie beschränkt.

[1] Vgl. Leiss, William et. al., a. a. O., S. 135
[2] Die Angaben beziehen sich auf eine Anzeige für diese Dienstleistung von JWT in: Printer's Ink, 18. 4. 1920. Vgl. Stephan Fox, a. a .O., S. 345.
[3] Vgl. Stephan Fox, ebd., S. 84.
[4] Aus: Advertising and Selling, 2.2.1928. Zitiert nach : Stephan Fox, ebd., S. 85.
[5] Vgl. Stichwort: Gallup, George Horace. In: Wörterbuch der Soziologie. Hg.: G. Hartfiel, K-H. Hillmann. Stuttgart: Körner 1972. Interessant in unserem Zusammenhang ist, daß Gallup von 1932-1947 Direktor der Marktforschungsabteilung der Young & Rubicam Werbeagentur war.

Ein weiterer bedeutender Wissenschaftler, den Resor in den zwanziger Jahren anheuerte (1922), war John B. Watson, der Begründer des Behaviourismus[1]. Watson vertrat eine Psychologie direkter Reiz-Reaktionsverbindungen bei psychischen Vorgängen. Watson ging davon aus, daß alle Reaktionen direkt, also ohne den Umweg über Verstärker gelernt werden. Die Aufgabe der Psychologie sah er darin, die Beziehungen zwischen den Reizen und den äußerlich zu beschreibenden Reaktionen festzustellen und zu kontrollieren[2]. Watsons bedeutende Entdeckung für die Werbung war die, daß Raucher ihre Zigarettenmarke nicht am Geschmack erkennen können. Er folgerte, daß die Wahl einer Zigarettenmarke nicht rational begründet wird und also im hohen Maße der Beeinflussung unterliegen kann.[3]

Es ist allerdings strittig, ob Watson wirklich zu einer Psychologisierung der Werbung beigetragen hat (und ob es überhaupt eine Psychologisierung der Werbung gegeben hat), wie V. Packard[4] das behauptete. Wahrscheinlicher ist, daß der Einfluß von Watson auf die Werbung überschätzt wird.

Watson war nicht als Psychologe bei JWT angestellt, sondern als „adman". Er durchlief die gleiche Ausbildung wie jeder „adman" bei JWT. Er mußte zuerst zehn Wochen Kaffee von Haus zu Haus verkaufen und schließlich zwei Monate als Angestellter bei einem Einzelhändler arbeiten. Watson selbst stand der Verwendbarkeit der Psychologie für die Werbung kritisch gegenüber. Die Möglichkeiten der Psychologie in der Werbung wären „greatly oversold", vertraute er dem Magazin *Printer's Ink* am 7.4.1927 an.[5]

Die Arbeit der JWT-Agentur stand ständig im Spannungsverhältnis zwischen (inhaltlich-) rationaler, auf Marktforschung beruhender Arbeit und intuitiver, kreativer (formal, gestalterischer) Arbeit, die durch Helen Resor, die Ehefrau von Stanley Resor, geleistet wurde. Helen Resor entwarf z.B. die erfolgreiche Kampagne für Lux-Seife[6]. Sie entwickelte einen *editorial style* der Werbung, der bestimmend für die Werbung der zwanziger Jahre wurde. Bei der Gestaltung der Anzeigen orientierte sie sich am Layout der Zeitschriften *Ladies' Home Journal* und *Saturday Evening Post*. In diesen Anzeigen wurden Bilder aus der Welt der Schönen und Reichen, wie sie auch den redaktionellen Teil der Zeitschriften zierten, mit dem auf die vermuteten irrationalen Präferenzen der Konsumenten

[1] Vgl. Stephan Fox, a. a. O., S. 85 ff., W. Leiss et. al., a. a. O., S. 135
[2] Vgl. P. G. Zimbardo 1983: Psychologie. S. 187.
[3] Vgl. Vance Packard 1962: Die geheimen Verführer. Düsseldorf (Zuerst 1957). S. 21; Stephan Fox, a. a. O., S. 86.
[4] Vgl. Vance Packard, a. a. O., Dieser Gedanke durchzieht das ganze Buch.
[5] Aus: Printer's Ink, 17.12.1925 (Interview). Zitiert nach: Stephan Fox, a. a. O., S. 86.
[6] Vgl. Fox, a. a. O., S. 79 ff.

bezogenen Reason-Why-Approach, der Marktforschung und der Coupon-Kontrolle von Hopkins verbunden. Die Anzeigen der JWT-Agentur verkörperten mit dieser Mischung (Ideen von Hopkins, Ansätze von Marktforschung, die Verwendung von Bildern und Psychologie) die typischen Werbungen der zwanziger Jahre in den USA.

Im Jahr 1911 stieg J. S. Young, einer der Gründer der bekannten Werbeagentur Young & Rubicam, bei JWT ein. Typischerweise begann Young, bevor er bei JWT einstieg, seine Karriere als reisender Händler für Bibeln. In seiner Eigenschaft als Angestellter bei JWT setzte er im Gegensatz zu Stanley Resor, aber im Einklang mit Helen Resor auf intuitive, kreative Werbung und hielt nichts von Stanley Resors „somewhat naive respect for the „ph.d.“[1]

Diese Spannung zwischen angestrebter Wissenschaftlichkeit und intuitivem Wissen bzw. Kreativität ist typisch für die Werbung. Tatsächlich kann man den Eindruck gewinnen, daß die moderne Wirtschaftswerbung bereits in den zwanziger Jahren, vor der Weltwirtschaftskrise, in all ihren Merkmalen gegeben war. In Einklang damit stand auch Stanley Resors Einschätzung der Wirtschaft. Resor ging davon aus, daß das hauptsächliche wirtschaftliche Problem nicht mehr die Produktion von Gütern, sondern ihr Absatz und ihre Verteilung wäre. Diese Aufgaben wurden der Werbung zugerechnet, sie war deshalb institutioneller Bestandteil der Wirtschaft. Die Werbung Resors hatte also den Anspruch, die Funktionen zu erfüllen, die heute als Marketing (als Aufgabe des Unternehmens) bezeichnet werden, deren Teil Werbung ist. Die Idee vom Marketing *als Aufgabe des Unternehmens* setzte sich erst nach der Weltwirtschaftskrise durch.

In den zwanziger Jahren wurden auch andere, noch heute einflußreiche Agenturen gegründet, z.B. BBDO (Batten, Barton, Durstine & Osborn), die auch heute in der BRD aktiv ist. Auch hier war der Gründer, Bruce Barton, von auffälliger Frömmigkeit. Er war Autor eines Bestsellers über Jesus mit dem Titel *The Man nobody knows*, in dem er Christus als großen Wirtschaftsführer charakterisierte.[2]

Die Werbeindustrie begann sich in den zwanziger Jahren nicht nur zu organisieren, sie feierte in dieser Zeit auch ihren größten Triumph: die Etablierung des Zigarettenrauchens bei Männern, das heißt die Ablösung des Konsums von anderen Tabakprodukten wie Kautabak, Pfeife etc., und die Etablierung des Zigarettenrauchens bei Frauen und Mädchen. Noch vor dem ersten Weltkrieg hatte die amerikanische Zigarettenindustrie eine neue leichte Tabakmischung entwickelt, eine Mischung aus Burleytabak und türkischem Tabak. Mit dieser Mischung

[1]Aus: Saturday Evening Review. 8.12.1962 (Interview). Zitiert nach: Stephan Fox, a. a. O., S. 88.
[2]Bruce Barton 1924: The man Nobody Knows. o.O. Vgl. Fox, a. a. O., S. 107.

machte die R. J. Reynolds Company die Camel-Zigarette zur ersten Zigarette, die US-weit beworben wurde. Die American Tobacco Company zog mit Lucky Strike nach. Angepriesen wurde in der Werbung vor allen Dingen, daß der Rauch dieser Zigaretten im Gegensatz zu dem Rauch von Zigarre und Pfeife leichter inhaliert werden könnte. Die Zigaretten etablierten sich so auf Kosten der alten Gewohnheiten, dem Rauchen von Pfeife und Zigarre. Die Zigarettenproduktion stieg von 1920 bis 1928 um 123% an, während die Produktion von Pfeifentabak um 9% zurückging und die von Zigarren um 20 % sank. (Vgl. Fox, a. a. O., S. 114) Diese Abnahme des Zigarren- und Pfeifentabak-Konsums erklärt allerdings nicht das immense Ansteigen der Zigarettenproduktion; diese ist darauf zurückzuführen, daß weitere Konsumentenschichten, eben die Frauen, für die Zigarettenindustrie entdeckt wurden. Die Reklamen behaupteten z.B., daß Rauchen schlank mache.

Die Etablierung des Zigarettenrauchens als Erleichterung des Konsums (der Rauch kann leichter inhaliert werden, die Nikotinwirkung tritt schneller ein) kann im Zusammenhang mit der *consumer society*-Theorie verstanden werden.

7. 3. 7 Beispielbilder: Die zwanziger Jahre (USA)

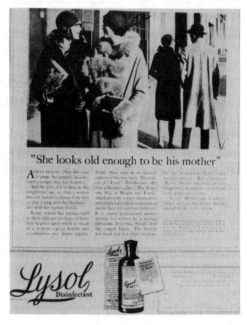

Bild 11 (Lysol 1928)

208

Diese Anzeige erschien im Mai 1928 im *Ladies' Home Journal*. Die Anzeige stammt von der Agentur Lehn und Fink, Einflüsse von Hopkins Ideen sind jedoch nicht zu übersehen. Den Hopkins-Stil erkennen wir hier vor allem an der Rücksendekarte und am Text der Anzeige. Darüber hinaus allerdings verbindet die Anzeige ein Foto mit dem Text und ist vom Layout her modern. Das Layout orientiert sich am redaktionellen Teil der Zeitschrift. Die Anzeige besteht aus zwei voneinander getrennten Bereichen, die durch den Hals der Lysolflasche verbunden werden. Der obere Teil, der zwei Drittel des Bildes ausmacht, ist der Story-Teil, im unteren Teil finden wir das Produkt abgebildet, den Schriftzug der Firma und das Rücksendekärtchen.

Die Reklamepsychologie, die hinter dem Bild und seiner Erklärung steckt, ist simpel: Es wird die Angst von Frauen, älter auszusehen als sie sind, ausgenutzt. Dabei bezieht man sich auf jede Altersgruppe. Die Angaben im Text sind relativ. Die Frau in der rechten Bildhälfte sieht aus wie die Mutter des Mannes, obwohl sie fünf Jahre jünger ist. Über ihr tatsächliches Alter erfahren wir nichts. Auch das Bild gibt darüber keinen Aufschluß. Die betreffende Frau und der Mann, auf den ihr Alter bezogen wird, sind nur von hinten zu sehen. Auch das Alter der beiden Frauen im Vordergrund ist schwer zu schätzen, da sie winterlich verhüllt sind.

Die Anzeige setzt die Frauen in Konkurrenz zueinander. Die Identifikationsfigur oder die Sympathieträgerin ist dabei die (relativ kleine) Frau an der Seite des Mannes. Die Frauen, die hinter ihrem Rücken über sie tuscheln, werden im Text gerügt: „A catty remark", eine gehässige Bemerkung. Aber, so fährt die Anzeige fort, leider wahr.

Um sich solche gehässigen Bemerkungen zu ersparen, soll man Lysol benutzen. Wie und wofür das Desinfektionsmittel Lysol genau hilft, ist nicht zu erfahren[1]. Im Hopkins-Stil versucht die Anzeige, die Rezipientinnen zunächst neugierig zu machen. Sie sollen mittels Rücksendekarte eine Broschüre mit wissenschaftlichem Inhalt bestellen. Daß das Booklet umsonst ist, steht extra dabei.

Diese Anzeige gibt ein schönes Beispiel ab für die von Vance Packard[2] in den späten fünfziger Jahren kritisierte Psychologisierung der Werbung. Bestimmte Ängste werden den Rezipienten eingeredet, und diese Ängste dienen dann als Motiv zum Kauf eines Produktes. Auch unter diesem Gesichtspunkt ist diese

[1] Roland Marchand schreibt, daß Lysol zwar als Haushaltsdesinfektionsmittel konzipiert war, von vielen Frauen jedoch als postkoitales Verhütungsmittel eingesetzt wurde. Die Gebrauchsanweisung dazu stand in dem Büchlein, das man bestellen konnte. Vgl. Marchand, a. a. O., S. 344.

[2] Vgl. Vance Packard: Die geheimen Verführer, a. a. O., S. 20 ff.

Werbung modern. Diese Anzeige versucht, die Konsumentinnen von den Markenqualitäten zu überzeugen, jedoch nicht durch rationale, gebrauchswertorientierte Persuasion, sondern eher im Stile der *geheimen Verführer*. Im nächsten Fall (Bild 12 b.) liegt eine ähnliche Strategie vor.

Bilder 12 a./b.(Eaton's Highland Linen).
An diesen beiden Anzeigen für dasselbe Produkt -Eaton's Highland Linen-, Papier, beide stammen aus dem Ladies' Home Journal, kann man -mit R. Marchand- zeigen, was Modernisierung der Anzeigen bzw. des Anzeigenstils bedeutet:

„In attempt to define, what was new about advertising content and technique in the 1920s, Printer's Ink retrospectively pointed to such criteria as the shift from „the factory view point" to concern with „the mental process of the consumer" to „the objective to the subjective", from „descriptive product data" to „talk in terms of ultimate buying motives".[1]

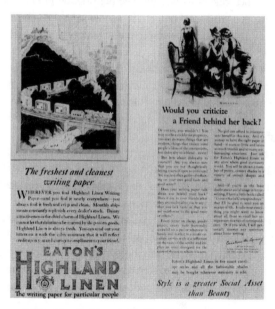

Bilder 12 a./b. (Eaton's Highland Linen 1919/ 1923)

[1]Roland Marchand 1985: Advertising the American Dream, a. a. O., 11 f.

Die neuere Anzeige (Bild 12 b./1923) spricht den Rezipienten (hier allerdings eher die Rezipientin) direkt an und versucht sie mit einzubeziehen; die Rezipientin soll mitdenken. Identifikationsmöglichkeiten sind durch das Bild gegeben; die Person, der das widerfährt, was es zu verhindern gilt, ist in Rückenansicht zu sehen. Die Leserin wird zunächst angesprochen und gefragt, ob sie auch über andere hinter deren Rücken redet. Die Identifikationspersonen für sie sind also zunächst die beiden Damen mit dem abzulehnenden Verhalten. Im weiteren Verlauf des Textes ändert sich das Identifikationsangebot: „But how about disloyalty to yourself?" Der Rezipientin wird eingeredet, daß sie „schlecht über sich selbst redet", wenn sie nicht das richtige Briefpapier benutzt. Die Strategie der Anzeige ist der der Lysol-Anzeige ähnlich. Nachdem ausführlich dargelegt wurde, daß die Verwendung eines bestimmten Schreibpapiers Aussagen über die Schreiberin zuläßt, wird eine Broschüre angeboten, die immerhin 50 cents kostet. Diese Broschüre soll die hohe Kunst der Korrespondenz vermitteln.

Obwohl aus den zwanziger Jahren stammend, lassen sich sowohl die Anzeige für Lysol als auch die für Papier, Bild 12 b., mit Rückgriff auf David Riesmans *The Lonely Crowd* interpretieren, und das macht ihre Modernität in den zwanziger Jahren (im Gegensatz zur Werbung der Jahrhundertwende) aus.

Riesman schreibt, daß der moderne Mensch, der sogenannte außengeleitete Typ, sein Leben bewältigt, indem er sich am Verhalten von anderen Menschen orientiert. Der neue Sozialcharakter ist dem *Man* verfallen. Er will von Seinesgleichen akzeptiert werden. Seine größte Furcht gilt dem Auffallen. Die Werbungen für Lysol und für das Papier nehmen Riesman sozusagen implizit vorweg. Ihre Strategien könnten direkt von den obigen Sätzen abgeleitet sein. Wichtig ist, was die anderen sagen, das eigene Erleben steht nicht im Vordergrund. Man muß sich den Erwartungen der anderen anpassen.

Von unserem heutigen Standpunkt aus würden wir vielleicht sagen, daß die ältere Anzeige (Bild 12 a./1919) moderner ist. Ihr Format entspricht im wesentlichen unseren heutigen Anzeigen. Wir haben ein Bild im Passepartout, doppelt gerahmt, darunter den Text, darunter das Firmenlogo und wiederum darunter einen kleinen Slogan. Das Bild hat wenig mit den beworbenen Vorzügen des Produktes zu tun. Es stellt keine realistische Darstellung dar. Ein Eisenbahnzug -beladen mit Papierpacken, pro Waggon ein Packen- mutet in dieser (Märchen-) Landschaft an wie eine Szene aus Alice im Wunderland oder aus einem Zwergenland wie in Gullivers Reisen. Das Bild bietet keinerlei Identifikationsmöglichkeiten, es kann nur irgendwie empfunden werden. Das Bild läßt dem Rezipienten ästhetische Freiheit, der Rezipient wird nicht gedrängt, es auf seine Situation zu beziehen.

Die Unterschrift kann man auf das Bild beziehen: Wo immer du auch dieses Papier finden wirst -also auch im Land der Zwerge, wenn man so weit geht und das Bild so verstehen will- wird es in einem guten Zustand sein.

Diese Werbung ist unaufdringlich und lädt den Betrachter zum ästhetischen Spiel ein. Wie wir noch feststellen werden, sehen Apologeten der modernen TV-Werbung dieses Angebot zum ästhetischen Mitarbeiten erst bei der modernen TV-Werbung gegeben. Diese Einschätzung ist also offensichtlich falsch.

Bild 13 und Bild 14 (Camel 1930, Zielgruppe Männer & Zielgruppe Frauen)
Über diese Camel-Anzeigen-Kampagne von 1930 schreibt Nick Souter:

„Camel Cigarettes developed a sort of schizophrenic brand personality when Reynolds ran both of these campaigns in the first three months of 1930. The first [..] ads ran in college magazines and were designed with their primary colours and „Bull session" scenarios to appeal to young man. The second campaign, which ran in mags such as Cosmopolitan, True Stories and Smart Set, positioned camel as the cigarette for sophisticated young women."[1]

Die Bilder sind sich auf den ersten Blick ähnlich, jedoch liegen ihnen verschiedene Strategien und Vorstellungen zugrunde.

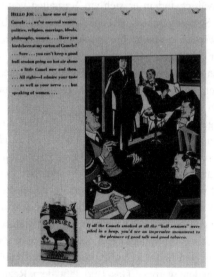

Bild 13 (Camel 1930, Zielgruppe Männer)

[1]Nick Souter 1989: Creative's Directors Sourcebook. 1. Advertising History. London. S. 138.

Der formale Aufbau ist bei beiden sehr übersichtlich. Während die Anzeige für Frauen (Abb. 14) einen durchgängigen Text auf der rechten Bildhälfte aufweist, ist das Bild für Männer (Abb. 13) noch mit einer witzigen Unterschrift versehen. Das Bild der Camel-Werbung für Frauen vermittelt einen fast impressionistischen Eindruck, während das Bild für Herren eher im *bold style* humorvoll sein soll.

Design und Aufbau der Anzeige für Männer (Bild 13) orientieren sich am Comic. Das Bild ist in klaren Farben gehalten, Farbübergänge gibt es nicht. Bei dem Treffen der Studenten geht es offenbar darum, so viel Zigaretten wie möglich zu rauchen. Erstaunlich ist, daß auf der „Bull Session" kein Alkohol und auch sonst nichts getrunken wird. Geraucht wird nicht aus dem Päckchen, sondern direkt aus dem Karton. Auf die Bedeutung des Rauchens für die „Bull Session" weist auch noch einmal explizit die Bildunterschrift hin. Realistischerweise müßte das Zimmer total verqualmt sein.

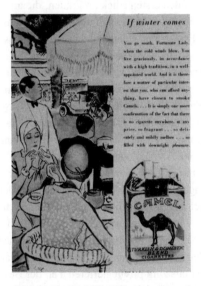

Bild 14 (Camel 1930, Zielgruppe Frauen)

Neben dem Eindruck von ungesunder Umgebung in der Anzeige fällt auf, daß die Männer nicht nur gleich gekleidet und gleich frisiert sind, sondern auch die gleichen Gesichtszüge und den gleichen Gesichtsausdruck aufweisen. Sie sind im Riesmanschen Sinne angepaßt, keiner fällt auf. Die Individualität wird in *margi-*

nal differentiations[1] ausgedrückt, die stets im Rahmen des Akzeptierten liegen. *Marginal differentiations* als Bekundung der Identität versteht Riesman als Ausdruck einer diffusen Angst der Außengeleiteten vor Isolation. Hier ist als marginale Unterscheidung der Individuen neben der Farbe der Anzüge die Option Krawatte /Fliege am auffallendsten. Diskutiert werden Männerthemen, wobei auffällt, daß die typischen Themen Sport und Autos fehlen, dafür aber Philosophie auf dem Programm steht. Man befindet sich schließlich im College.

Demgegenüber ist das Bild der „Fortunate Lady" impressionistischer. Der Hintergrund des Bildes ist beinahe wie mit dem Pinsel „hingetupft". Die Betrachterin wird direkt angesprochen. Man kann den Text als eine Einladung zum Mitträumen verstehen. Es ist klar, daß nicht alle Leserinnen dem Jet Set der damaligen Zeit angehörten.

Diese Anzeige arbeitet nicht im Riesmanschen *inner-/outer-directed*-Modus, sondern wendet sich auf den ersten Blick an Frauen, die aus der Masse hervorstechen, an Frauen, die sich alles leisten können und trotzdem Camel rauchen. Angesprochen sind also Frauen mit einem exklusiven, luxuriösen Lebensstil. Dieser Lebensstil von Frauen, in die sich die durchschnittliche Leserin, die nicht über so viel Geld verfügt, hineinversetzen kann, hat hier offenbar Vorbildfunktion. Im Zusammenhang mit dem Bild bietet die Anzeige der Leserin eine Gelegenheit zur Realitätsflucht im Jahr 1930, also während der Weltwirtschaftskrise: So reich müßte man sein, dann würde das Leben Spaß machen. Man wird also aufgefordert, so zu tun, *als ob* man zum Jet Set gehöre; das Bild kann man in diesem Sinne als Aufforderung zum Träumen verstehen.

Ganz anders die Anzeige für Studenten. Der Betrachter kann sich durch das „Hello Joe" direkt angesprochen fühlen. Man kommt in den Raum, nimmt sich eine Camel und gehört gleich dazu. Im Vergleich zur „Fortunate Lady" Anzeige ist hier ein Lebensstil gezeigt, der für die Zielgruppe, die Leser von Collegemagazinen, Realität ist. Allerdings zeichnet er sich im Vergleich zum Rest der amerikanischen Gesellschaft wieder durch Exklusivität aus. Man kann davon ausgehen, daß Studenten damals zum privilegierteren Teil der Bevölkerung gehörten.

Bei beiden Lebensstilen handelt es sich in Abstufung um nicht frei wählbare Stile, die einerseits von der Verteilung des Reichtums und andererseits von der Bildungsschancen in der Gesellschaft abhängen. Der eine Lebensstil kann für die Adressenten Realität sein, während der andere mehr oder weniger ins Reich der Phantasie gehört.

[1]David Riesman 1989: The Lonely Crowd: A Study of the changing American Character. New York (Zuerst 1961). S. 47.

Hinter der Werbestrategie von Camel steht eine Rollenzuschreibung, die die Männer als aktiv und die Frauen als passiv darstellt. Den Frauen zugeordnet ist die Tätigkeit des Geldausgebens, des Genießens und Repräsentierens. Frauen werden hier als Prinzessinen dargestellt: „You live graciously, in accordance with a high tradition, in a wellappointed world."

Die Männer sind Studenten, die sich bei der Bull Session offenbar von ihrer Arbeit erholen und deren Gesprächsthema vorwiegend Frauen sind. Frauen werden als Gesprächsthema dreimal erwähnt, am Anfang, in der Mitte und am Ende der Auflistung.

Geht man davon aus, daß die Entscheidungen in Agenturen, welche Werbungen veröffentlicht werden, damals Männern unterlagen, kann man die schizophrene Markenstrategie hier als eine Vorstellung von Selbstbildern und Fremdbildern charakterisieren. Die Frauen werden in der Anzeigenserie (aus vermutlich männlicher Perspektive) als individuelle Persönlichkeiten mit hohen Ansprüchen dargestellt, die von Männern zu erfüllen sind, denn man kann nicht erwarten, daß die „Fortunate Lady" selbst arbeitet. Die Empfindsamkeit von Frauen wird durch den impressionistischen Stil ausgedrückt. In der Anzeige wird über sie geredet, trotz der Anrede werden ihr Verhalten, ihre Wünsche etc. geschildert (bzw. antizipiert). Sie wird als ausgesprochen exklusives Wesen dargestellt.

Die Männer läßt man selbst zu Wort kommen. Die Dynamik ihres Gesprächs ist durch die häufigen Unterbrechungen in der Rede der Anzeige dargestellt. Ihr Hauptthema sind „die Frauen". Vielleicht unterhalten sie sich darüber, wie schwierig Frauen zu verstehen sind und, in bezug auf die Anzeige mit dem Frauenbild, welch merkwürdig hohe Ansprüche sie haben. Das Hauptmerkmal der Männer ist hier jedoch ihre Kameradschaft, das der Frauen ihre exklusiven Ansprüche.

Männer sind in Bild 13 als gesellige Wesen dargestellt, Frauen in Bild 14 als stolze Einzelgängerinnen, die es unter besonderer Beachtung ihrer Ansprüche zu erobern gilt. Einfluß auf diese Darstellungen der Frau könnten die Ergebnisse von Herzogs Rezipientenforschung in bezug auf soap operas gehabt haben. Die Gratifikationen, die die Frauen aus dem Hören der soap operas erfuhren, bezogen sich zum wesentlichen Teil auf Realitätsflucht durch das Sichhineinversetzen in Lebensstile, die eher eine Erfüllung des Lebens versprachen.

Bilder 15 a./b. (Coca-Cola, 1920)
Diese beiden Bilder entstammen einer Anzeigenserie von 1920 aus der Zeitschrift *Life*. Die Bilder erschienen ohne einen Werbetext. Mark Pendergrast bezeichnet diese Anzeigen als die kreative Spitze der Entwicklung von Coca-Cola-

Anzeigen Ende des ersten Jahrzehnts dieses Jahrhunderts[1]. Bereits zu dieser Zeit zeichnete sich deutlich der Trend in der Coca-Cola-Werbung ab, den Text in der Werbung ganz abzuschaffen und ausschließlich auf die Wirkung von Bildern zu setzen. Wenn man so will, kann man sagen, daß diese Werbung also schon sehr früh auf die rezeptiven ästhetischen Fähigkeiten ihrer Rezipienten reflektierte.

Es handelt sich hierbei sozusagen um Werbung in der Werbung. Die Bilder zeigen Straßenszenen aus den USA, in denen auf Billboards für Coca-Cola wie selbstverständlich geworben wird. Die Anzeige (Bild 15a.) zeigt, wann und wo die Szene eingefangen wurde, oder wann sie spielen sollte, nämlich in dem Jahr des Films „Geburt einer Nation" (1915) in Paris, Texas. Es handelt sich hier und auf dem zweiten Bild aus dieser Serie um ländliche, vielleicht auch damals schon nostalgisch anmutende Szenen, die zeigten, daß Coca-Cola seinen Platz auch im ländlichen, einfachen Leben hatte. Auf den Bildern passiert viel, auch viel Komisches, Slapstickhaftes; man kann sie als Suchbilder bezeichnen, sie haben einen unterhaltenden Charakter. Sie knüpfen in gewisser Weise an Konventionen des Stummfilms an, wie wir sie in monumentalen Szenen wie in „Geburt einer Nation" und Slapsticks finden.

Diese Bilder sind in keiner Weise aufdringlich, sie gestehen den Rezipienten eigene Kreativität bei der Entschlüsselung dieser Anzeigen zu.

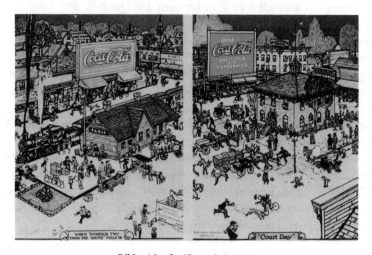

Bilder 15 a./b. (Coca-Cola 1920)

[1] Mark Pendergrast, a. a. O., S. 148.

7. 4 Die Entwicklung der Werbung in Deutschland bis 1945

7. 4. 1 Einführung

Die Entwicklung des Deutschen Reiches zu einer führenden Industrienation verlief anders als die Großbritanniens oder der USA. Das bedeutet auch, daß sich die Werbung in Deutschland anders entwickelt hat als in den führenden Industrienationen. Zur Reichsgründung war Deutschland zwar in gewissen Teilen industrialisiert, jedoch noch keine bedeutende Industrienation. Bis zum ersten Weltkrieg gab es in Deutschland kein Wirtschaftsministerium[1]. Erstaunlich ist, daß Deutschland mit diesem System der Nichtexistenz staatlicher Wirtschaftspolitik in den wenigen Jahren nach 1880 die alten Industrieländer Großbritannien, Frankreich und die USA einholte. Deutschland kam zwar in den alten Industriezweigen zu spät; es gelang jedoch, neue, auf Wissenschaft fußende und neue Bedürfnisse weckende Großindustrien zu entwickeln. Vor allen Dingen die Entwicklung einer Elektrizitätsindustrie, einer chemischen Industrie, der Grammophonindustrie und der optischen Industrie verhalf Deutschland zum Anschluß an die führenden Industrienationen. Den Bedürfnissen der Großindustrien nach arbeitsteiliger Markengestaltung und Werbung entsprach die Gründung des bereits erwähnten *Deutschen Werkbundes* im Jahr 1907.

In Preußen wurden die Grundlagen für die freie Anzeigenverbreitung in Zeitungen am 31.12.1846 gelegt. Das staatliche Monopol der Anzeigenverbreitung durch Intelligenzblätter, der sog. Intelligenzzwang, wurde beseitigt. Nach dem Fall dieses Monopols konnte in Preußen die Anzeigenverbreitung privatwirtschaftlich durchgeführt werden.

Als erste deutsche Anzeigenmaklerei gilt die Insertionsagentur Haasenstein. Sie wurde 1855 in Altona gegründet. Ludwig Munzinger meint in seiner 1902 erschienenen Geschichte des deutschen Anzeigenwesens[2], daß bei der Namensgebung das anglo-amerikanische Vorbild der *advertising agencies*, Pate gestanden hat. Tatsächlich findet man die Bezeichnung *Insertionsagentur* damals kein zweites Mal; es könnte sich bei diesem Namen um die wörtliche Übersetzung des Begriffs *advertising agency* gehandelt haben. 1863 verband sich Haasenstein mit dem ehemaligen Landwirt Vogeler. Seit 1863 begann sich das Unternehmen über

[1]Vgl. Fischer Lexikon Wirtschaft. Stichwort: Wirtschaftspolitik (S. 280). Hg.:Heinrich Rittershausen. 1960, Frankfurt/M.
[2]Ludwig Munzinger 1902: Die Entwicklung des Inseratenwesens in den deutschen Zeitungen. Heidelberg.

217

das ganze Reich zu verbreiten und Vertretungen im Ausland zu eröffnen. Heuer[1] (1937) faßt die Leistungen Haasensteins zusammen:

1. Die Begründung der ersten deutschen Annoncen-Expedition
2. Der Aufbau eines Filialsystems zur Erleichterung des Anzeigengeschäfts.
3. Die Ausdehnung der Geschäftsverbindungen auf das Ausland durch Gründung eigener Auslandsniederlassungen.
4. Die Herausgabe eines Zeitungskataloges zur Unterrichtung der Anzeigenkunden über das Angebot an Anzeigenraum.
5. Die tatkräftige Werbung für die Anzeige und sachkundige Beratung der Werbungstreibenden.

Wenn man so will, kann man im letzten Punkt zaghafte Anfänge der Beratungstätigkeit von (modernen) Werbeagenturen sehen. Das unterscheidende Merkmal ist aber, daß Haasenstein hauptsächlich für sein Produkt, die Anzeige warb, während seine Kunden für die Gestaltung ihrer Anzeige selbst verantwortlich waren. Die Gestaltung der Anzeigen lag in der Hand der Kunden und nicht bei der Annoncen-Expedition, während in den USA bereits Ende letzten Jahrhunderts Beratungstätigkeiten durchgeführt wurden.

In Deutschland wurde zu Beginn dieses Jahrhunderts allerdings auch versucht, Werbung als moderne Dienstleistung zu etablieren. Diese neue Art der Werbungsmittlung sollte sich nicht mehr nur in der Expedition von Anzeigen erschöpfen, die Beratungstätigkeit sollte in den Vordergrund rücken. Zu diesem Zweck wurde von Hans Weidenmüller[2] im Jahr 1912 eine *Werkstatt für neue deutsche Wortkunst.* eröffnet. In diesem Zusammenhang trat erstmals deutlich und explizit das Wort Werbung im Gegensatz zu Reklame auf. Ein Grund dafür war, daß der Begriff Reklame einen schlechten Beigeschmack hatte. Der wichtigere Grund für Weidenmüller war sein Interesse am Verkauf seiner Dienstleistung an Unternehmen. Mit der Vorsilbe Werbe- ließen sich für die damalige Zeit moderner klingende Bezeichnungen konstruieren. Dabei ging Weidenmüller wie beim Markendesign vor. Er legte sich zunächst einen besonderen Namen zu (*Werbeanwalt*) und entwickelte eine eigene Sprache, die ein differenziertes Arbeiten mit hoher Qalifikation suggerierte. Er führte die Arbeitsteilung in der Werbung zunächst auf sprachlicher Ebenen durch. So erfand er die Berufsbezeichnungen *Werbesprachner* (modern: Texter, in Amerika: copywriter), *Werbedrucksachner* (derjenige,

[1]Gerd F. Heuer 1937: Entwicklung der Annoncen-Expedition in Deutschland. Frankfurt/M.
[2]Vgl. Hans Weidenmüller: Beiträge zur Werbelehre. Werdau 1912. Chup Friemert, a. a. O., S. 204 ff.

der Direktwerbung per Brief betreibt), *Werbeentwerfer*[1] etc.. Weidenmüller wollte damit eine eigenständige deutsche Werbung etablieren, die sich von der amerikanischen Werbung unterscheiden sollte. Weiterhin forderte Weidenmüller eine wissenschaftlich begründete Werbelehre, die an einer Werbehochschule vermittelt werden sollte[2]. Dieses Weidenmüllersche Modell hat sich in Deutschland allerdings nicht durchgesetzt. Vielmehr arbeiteten die Agenturen seit Ende der zwanziger Jahre nach amerikanischem Vorbild.

Es gab in Deutschland lange keine Einigung darüber, wie man das, was im englischen Sprachraum *advertising*, im Französischen *la publicité* und im niederländischen *reclame* genannt wird, möglichst wertneutral bezeichnen sollte. (Einen einheitlichen Sprachgebrauch gibt es auch heute nicht.) Interessant ist hierbei die Entstehung der Bezeichnung *Werbung* im Gegensatz zu den zu verschiedenen Zeiten durchaus gebräuchlichen Begriffen für das Feld der Wirtschaftswerbung, wie: *Reklame, Anzeigenwesen, Insertionswesen, Annoncenwesen, Propaganda* etc. Die Notwendigkeit, das Anzeigenwesen zu benennen, entstand natürlich nicht, als die Werbung noch in den Kinderschuhen steckte. Damals griff man auf Fremdwörter wie *Annoncenwesen, Insertionswesen* oder *Reklame* zurück. Erst als die Reklame begann, sich zu diskreditieren und zu einem „Ärgernis"[3] wurde, suchte man nach neuen Bezeichnungen. Der Begriff Werbung wurde erst nach 1933, nach dem Gesetz über Wirtschaftswerbung populär. In den zwanziger Jahren wurde der Begriff *advertising* z. B. noch mit *Propaganda* übersetzt. Das Buch des amerikanischen Werbepraktikers und -theoretikers Claude Hopkins: *My Life in Advertising* wurde im Jahr 1928 als *Propaganda. Meine Lebensarbeit* ins Deutsche übersetzt. Der Begriff Propaganda im Sinne von Wirtschaftswerbung stand damals in einem ähnlichen Verhältnis zu dem Begriff Reklame, wie heute das Begriffspaar Werbung und Reklame zueinander steht. Reklame meint in beiden Fällen die eher marktschreierische, als störend empfundene Qualität der Wirtschaftswerbung, während der Begriff Werbung diesen Bereich als notwendiges wirtschaftliches Handeln qualifiziert. Grundsätzlich bezeichnet man heute mit den Begriffen Werbung und Reklame dasselbe Phänomen, nur liegt den Begriffen eine unterschiedliche implizite Wertung zugrunde.

Im englischen Sprachraum gab und gibt es solche Querelen um den Namen nicht. *Advertising* übersetzt man wörtlich mit „etwas hinzufügen". Will man das Verb *werben* ins Englische übersetzen, hat man die Möglichkeiten: to promote, to

[1]Vgl. Chup Friemert, ebd., S. 204.
[2]Vgl. Chup Friemert, ebd.
[3]Als solches bezeichnete sie Werner Sombart. Vgl. Hans Buchli: Geschichte der Werbung. In: K. Christians (Hg.): Handbuch der Werbung. Wiesbaden 1970, S. 18.

canvass, to enlist, to recruit; für *Werbung* finden sich die englischen Synonyme *publicity, canvassing, advertising, promotion.* In der amerikanischen Literatur wird jedoch ausschließlich von *advertising* für Wirtschaftswerbung gesprochen und die Agenturen nennen sich immer *advertising agencies.* Der Begriff *advertising* ist also enger gefaßt, als der deutsche Begriff *Werbung.* Im Deutschen bezeiht sich der Begriff *werben* auch auf das Umwerben eines Brautpartners und auf das Anwerben von Soldaten. Im englischen Sprachraum bezieht sich der Begriff *advertising* ausschließlich auf im weitesten Sinne inserierende Wirtschaftswerbung in oder durch streufähige Medien bezieht. Die Problematisierung des Namens (die eigentlich eine Suche nach Euphemismen ist) für den Bereich der modernen Wirtschaftswerbung in Deutschland läßt darauf schließen, daß die grundsätzliche Akzeptanz für Wirtschaftswerbung in Deutschland geringer ist als in angelsächsischen Ländern.

Zusammenfassend läßt sich für die Entwicklung der Werbung in Deutschland zunächst folgendes festhalten: Das Besondere an der wirtschaftlichen Entwicklung in Deutschland, die Entwicklung der monopolistischen Industrien, verursachte die zentralistisch gesteuerte Entwicklung des Markengedankens und seiner Vermarktung (vgl. Stichwort *Deutscher Werkbund*). Es gab natürlich auch in Deutschland Beispiele für eine parallele Entwicklung einzelner Marken und ihrer Werbung, die nicht über den Deutschen Werkbund vermittelt war. Ein Beispiel hierfür ist Odol. Allerdings hat sich in den USA ein Markt für solche Produkte wie z.B. Odol wesentlich intensiver entwickelt. Wir wenden uns jetzt zunächst der Entwicklung der Werbung in Deutschland, bezogen auf die Entwicklung von Annoncen-Expeditionen zu Verlagen, zu.

8. 4. 2 Annoncen-Expeditionen und Verlage in Deutschland

Vor dem großen zweiten Industrialisierungsschub, im Jahr 1867 gründete Rudolf Mosse (1843-1920) in Berlin eine Annoncen-Expedition. Im Gegensatz zu Haasenstein betrachtete er sein Geschäft nicht als reine Makeltätigkeit. Seit Gründung seiner Annoncen-Expedition gab Mosse jedes Jahr einen Zeitungskatalog heraus, um seinen Kunden die Auswahl geeigneter Zeitungen zu erleichtern. 1893 legte Mosse seinem Katalog einen Normalzeilenmesser bei.[1] Dieses Gerät

[1] Vgl. Gerd Heuer 1937:Entwicklung der Annoncen- Expeditionen in Deutschland. Frankfurt/M. (Schriftenreihe des Instituts für Zeiungswissenschaft an der Universität Berlin Band V.) S. 23. Heuer schreibt seine Geschichte der Annoncen- Expeditionen in Deutschland mit nationalsozialistischer Gesinnung. So schreibt er über Mosse: „In der den Juden eigenen Findigkeit für lohnende Geschäft ließ er (Mosse, Anm. d. Autors) sich von der täglich steigenden Ausdehnung des Annoncenwesens in Deutschland vorwärtstreiben." (S. 19 f.) Rudolf Mosse wird

ermöglichte die Umrechnung der von Zeitung zu Zeitung verschiedenen Zeilenmaße in Millimeter. Der Raum, den eine Anzeige in einer Zeitung beanspruchen würde, war so relativ leicht zu berechnen. Bereits seit den achtziger Jahren des neunzehnten Jahrhunderts gab es bei Mosse Bemühungen, den Kunden die Anzeigengestaltung abzunehmen. Mosse erkannte in Deutschland als erster, daß eine Anzeige nicht nur in der richtigen Zeitung erscheinen mußte, sondern auch in ihrer graphischen Form ansprechend sein sollte. Er stellte daher den Anzeigenkunden einen Katalog von 1800 verschiedenen künstlerischen Randeinfassungen und vorbildlichen Klischees zur Verfügung. (Vgl. Heuer, ebd., S. 22 ff.) Hier kann man eine Parallele zu den Musterbüchern im Industriedesign sehen. Zusätzlich zu diesen Angeboten konnten sich die Kunden bei Mosse ihre Anzeige ganz herstellen lassen; zu diesem Zweck unterhielt er ein *Büro für Inseratgestaltung*. Dieses Büro bot am Anfang nur eine Dienstleistung neben anderen an, denn noch war es üblich, daß die Kunden ihre Anzeigen selbst gestalteten. Nach und nach rückte die Beratungstätigkeit jedoch (durch amerikanischen Einfluß, vgl. unten) in den Vordergrund der werblichen Tätigkeit. 1929 war die Beratungstätigkeit nach amerikanischem Vorbild dann die wichtigste Tätigkeit der Annoncen-Expedition Mosse. Die Organisation des Arbeitsablaufes in der Expedition stellte sich nach einem Schaubild[1] auf dem Welt-Reklame-Kongreß in Berlin 1929 wie folgt dar (Diagr. 5):

 Der Kunde kommt 1
 Erste Besprechung 2
 Warenanalyse 3
4 Marktanalyse
 Zweite Besprechung 5
 Etatverteilung 6
7 Textentwurf
 Anzeigengestaltung 8
 Dritte Besprechung 9
10 Atelier
 Produktion 11
 12 Expedition

von Heuer nicht in erster Linie als Unternehmerpersönlichkeit gesehen, sondern als Jude: „Rudolf Mosses Gründung war der erfolgreichste Vorstoß des Judentums in das deutsche Zeitungswesen." (S. 20) Heuer kommt nicht daran vorbei, die unternehmerischen Leistungen Mosses anzuerkennen, führt diese jedoch entsprechend der nationalsozialistischen Ideologie auf Mosses Konfession (bzw. „Rasse") zurück.

[1]Nach: Gerd F. Heuer 1937, ebd. S. 93.

Die reine Annoncen-Expeditionstätigkeit beschränkte sich bis Mitte der zwanziger Jahre[1] hauptsächlich auf Punkt 12: Expedition. Die anderen Leistungen mußten größtenteils vom Kunden erbracht werden.

In Deutschland führten die Industrialisierung und das Erstarken des Kapitalismus dazu, daß die Annoncen-Expeditionen zu einem starken Wirtschaftsfaktor wurden, auf deren Kosten Verlage gegründet werden konnten. So entwickelten sich in dieser Zeit *Meinungskonzerne* aus Annoncen-Expeditionen. Geschäftlich sehr erfolgreich war eine Errungenschaft, die Mosse aus Frankreich übernommen hatte: das *Pachtsystem* im Anzeigenwesen. Mosse pachtete bei verschiedenen Zeitungen den gesamten Anzeigenteil (z.B. seit 1867 beim *Kladderadatsch*, seit 1870 bei den *Fliegenden Blättern*[2]). Er trat nun seinen Kunden nicht mehr als Vermittler von Raum in Zeitungen gegenüber, sondern direkt als Anbieter von eigenem Anzeigenraum. Diese verlegerische Tätigkeit blieb nicht die einzige, seit 1871 brachte der (nunmehr) Verlag Mosse das *Berliner Tageblatt*, seit 1889 die *Berliner Morgenzeitung*, seit 1904 die *Berliner Volkszeitung* heraus. 1917 betrug die Zahl der Pachtblätter über 100. (Vgl. Heuer, ebd., S. 24)

An der Entwicklung des Konzerns des Unternehmers Mosse erkennt man die für Deutschland bis Ende des Zweiten Weltkriegs typische Verstrickung zwischen Anzeigengeschäft und der Herausbildung von Großverlagen. Die Expansion des Unternehmens Mosse von der Annoncen-Expedition zum einflußreichen Verlag war vor allen Dingen durch die Übernahme des Pachtsystems begründet.

Der Verlag Mosse repräsentierte in seinen Zeitungen eine bürgerlich-liberale Richtung. Besonders die deutsche Schwerindustrie sah ihre Interessen nicht in den Mosseblättern vertreten. Wenn diese Unternehmen in bestimmten Zeitungen inserieren wollten, kamen sie an Mosse allerdings nicht vorbei, falls Mosse den Anzeigenteil gepachtet hatte. Mosse wurde vorgeworfen, den Zeitungsinhalt seiner Pachtblätter unerlaubt zu beeinflussen, seine Machtstellung zur Preisdrückerei und Unterbietung auszunutzen und die Interessen der Anzeigenkunden zugunsten von Pachtblättern und eigenen Verlagsblättern zu vernachlässigen. Die rheinische Schwerindustrie gründete schließlich unter Federführung Hugenbergs eine eigene Annoncen-Expedition, die *Ala*, um ihre Anzeigen in solche in- und ausländische Blätter zu lancieren, die ihr wohl gesonnen waren.

[1]Vgl. Hans Georg Graf Lambsdorff, Bernd Skora o. J.: Handbuch des Werbeagenturrechts. Frankfurt/M. (Juris Libris) S. 35.
[2]Vgl. Gerd F. Heuer, a. a. O., S. 23 f.

7. 4. 3 Die Ala

Der Großverleger August Scherl begann 1900 als Reaktion auf die Expansion des Unternehmens Mosse mit einer eigenen Anzeigenvermittlung. Mosse wurde im Verlagswesen zur stärksten Konkurrenz von Scherl. Die Zeitungen der Verleger Mosse und Scherl waren politisch unterschiedlich ausgerichtet. Die Mosse-Zeitungen vertraten eher eine liberale Richtung, während die Scherl-Zeitungen eher deutsch-national geprägt waren. Scherl erkannte, daß der Einfluß Mosses wesentlich aus der Annoncen-Expeditionstätigkeit kam. Er wollte versuchen, seinen Verlag wieder zur unangefochtenen Nummer eins zu machen, indem er Mosses Strategie kopierte. Zu Beginn seiner Tätigkeit auf dem Annoncen-Expeditionen-Markt war Scherl erfolgreich. 1905 ging er mit Haasenstein und Vogeler eine Interessengemeinschaft ein, aus der jedoch Haasenstein und Vogeler den größten Nutzen zogen. Haasenstein & Vogeler hatten jetzt praktisch die Scherlblätter gepachtet, während Scherl auf das Kundennetz von H&V angewiesen war. Scherl löste diese Interessengemeinschaft nach wenigen Jahren wieder auf und kaufte seinen Geschäftsanteil zurück. 1911 geriet Scherl in eine finanzielle Krise durch verlagsfremde Aktionen. Dadurch kam Mosse in die Situation, bei Scherl Teilhaber zu werden. Tatsächlich fand Scherl zunächst keinen anderen Helfer. Kurz bevor der gesamte Scherl-Verlag an Mosse überging und damit unter den Einfluß der Liberalen geriet, erwarb der Kruppdirektor Alfred Hugenberg Ende 1914 das, was von dem Unternehmen übriggeblieben war[1]. Hugenberg ist hier nicht als Einzelperson zu sehen. In ihm bündelten sich die Interessen der (rheinischen) Groß- und Schwerindustrie (Krupp, Thyssen, Stinnes etc.), die an deutsch-nationaler, imperialistischer Politik (zB. an der Erhaltung der Flottenrivalität zwischen Deutschland und England) interessiert war, um ihre Auftragslage zu verbessern. Gleichzeitig hielten die Vertreter der rheinischen Schwerindustrie aus Rentabilitätsgründe wenig von Verbesserungen der Sozialleistungen der Arbeiter. Der liberale Mossekonzern konnte für diese Interessen nicht instrumentalisiert werden.

Am 28. 4. 1914, also vor dem Erwerb des Scherl-Verlages durch Hugenberg, wurde die *Auslandsgesellschaft mbH* ins Handelsregister der Stadt Essen eingetragen. Die Geschäftsführung übernahm der geheime Finanzrat Alfred Hugenberg, damals Direktor bei Krupp. Zweck dieser Gesellschaft war:

[1] Vgl. Gerd F. Heuer, ebd., S. 38, Graf Lambsdorff et. al., a. a. O., S. 23.

1. Die Förderung der Beziehungen und der Stellung der rheinischen Industrie zu den wichtigeren ausländischen Wirtschafts- und Kulturgebieten durch Verbesserung des Nachrichtenwesens und sonst geeignet erscheinender Maßnahmen.
2. Der Betrieb und die Beteiligung an allen Geschäften, die der Gesellschaft zur Unterstützung des obigen Zweckes und zur Beschaffung der dazu erforderlichen Mittel dienen.[1]

Die Situation zwischen den europäischen Nationen war vor dem ersten Weltkrieg durch militärische Rivalität und Wettrüsten und aggressive Kolonialpolitik geprägt. Die nationalen Märkte waren durch Schutzzollsysteme mehr oder weniger verriegelt. Ziel der Auslandsgesellschaft war die wirksame Auswahl der Zeitungen, in denen für deutsche Industrieprodukte geworben werden sollte und die in ihrem redaktionellen Teil nicht zu deutschlandfeindlich waren. Zu diesem Zweck wurde zwei Tage nach der Gründung der Auslandsgesellschaft am 30. 4. 1914 die Auslandsanzeigen GmbH mit Sitz in Berlin von Hugenberg gegründet. Von ihrem Stammkapital von 200.000 Mark übernahm die Auslandsgesellschaft mbH 48.000 Mark. Die Auslandsanzeigen GmbH konnte sich während des Krieges nur sehr beschränkt ihrem Auftrag widmen. Die Auslandsanzeigen GmbH wurde deshalb 1916 in die Allgemeine Anzeigen GmbH (offizieller Kurzname: Ala) verwandelt, nachdem sie sich schon seit 1914 dem deutschen Anzeigenhandel im Auftrag der rheinischen Schwerindustrie gewidmet hatte. (Vgl. Heuer, ebd., S. 32 ff.)

Der Aufkauf des Scherl-Verlages durch Hugenberg ist in Zusammenhang mit der Gründung der Ala und ihrer Vorläufer anzusehen. Deutschnationale Verleger und Industrielle gründeten damit einen Meinungskonzern, der als *Hugenbergkonzern* in die Geschichte eingegangen ist, und der entscheidend zur Machtergreifung der Nazis beigetragen hat[2]. 1917 wurde als dritter Bestandteil des Hugenbergkonzerns die Ufa (Universum Film AG) gegründet. Möglich war die Finanzierung der Ufa durch die genossenschaftliche Organisation der Ala. Der Reingewinn der Firma wurde nicht ausgeschüttet, sondern zum weiteren Ausbau des Unternehmens verwendet. Auf einem Unterbau von Zweigniederlassungen konnte die Ala durch Ankauf der Aktienmehrheit der Firma Haasenstein und Vogeler aufbauen. Diese war seit 1910 kein deutsches Unternehmen mehr, die Aktien-

[1]Zit. nach: Gerd F. Heuer, ebd., S. 29.
[2] Die Medien des Hugenbergkonzerns standen der Deutschnationalen Volkspartei (gegr. Nov. 1918) als Sprachrohr zur Verfügung. A. Hugenberg führte als Vorsitzender der DNVP (1928-33) seine Partei zu einer engeren Zusammenarbeit mit anderen republikfeindlichen Rechtsparteien, u.a. mit der NSDAP. Infolge dieser politischen Partnerschaft gelang es Hitler, sich aus der innenpolitischen Isolation zu lösen.

mehrheit des Unternehmens gehörte der schweizerischen Sektion der französischen Annoncen-Expedition Havas, der *Société anonyme de Publicité*. (Vgl. Heuer, ebd.) Durch den Ankauf der Aktienmehrheit verdrängte Hugenberg die französischen Einflüsse vom deutschen Anzeigenmarkt und stärkte die Stellung der Ala. Bereits 1915 war die Ala so groß, daß sie Mosse Konkurrenz machen konnte.

Das *Deutsche Tageblatt* aus dem Scherl-Verlag (Hugenbergkonzern) und das *Berliner Tageblatt* aus dem Mosse-Verlag trugen die Konkurrenz der beiden Verlage auf Annoncen-Expeditionsbasis auf der politischen Ebene öffentlich aus. Der politische Kampf zwischen Mosse und der Ala wurde 1918 bis in den Reichstag hineingetragen. Anlaß war die Tätigkeit der Ala, die eine Reihe liberaler Provinzblätter „umdrehte" und zu Sprachrohren der Schwerindustrie machte[1]. Die englische *Times* ergriff in diesem Streit Partei für Mosse und veröffentlichte 1918 einen Artikel über die Krupppresse[2]. Hauptanliegen der Mossepresse war zu zeigen, daß die Unabhängigkeit der Presse durch die Industrie bedroht war.

Auch aus anderen Gründen geriet der Wirstchaftsfaktor Werbung in Deutschland nach dem Ersten Weltkrieg in das Kreuzfeuer öffentlicher Kritik. So hatte der Verleger Reimar Hobbing, der bereits 1917 mit dem Kauf der *Norddeutschen Allgemeinen Zeitung* (später umbenannt in *Deutsche Allgemeine Zeitung*) Aufsehen erregte, mit der Eisenbahnverwaltung einen Vertrag über die Verpachtung von Reklameflächen in den Eisenbahnzügen und auf den Bahnhöfen geschlossen[3]. Dieses *Hobbingsche Reklamemonopol* wurde von einem Teil der Presse scharf angegriffen und im April 1918 im Reichstag behandelt. Diese Auseinandersetzungen wurden, wie Graf Lambsdorff et. al. vermuten, durch den frühen Tod Hobbings oder durch den Erwerb der *Norddeutschen Allgemeinen Zeitung* durch den Reichstagsabgeordneten und Großindustriellen Hugo Stinnes beendet.

Gerd Heuer (1937) stellt die gesamte Zeit zwischen 1918 und 1929 als äußerst chaotisch in bezug auf die Anzeigenverbreitung dar. Die meisten Mißstände im Anzeigengeschäft lassen sich ihm zufolge auf den Hauptnenner *Preiskampf* bringen:

„Die ständigen Preisunterbietungen von Annoncen-Expeditionen und Verlegern riefen ihrerseits wieder erhöhte Forderungen der Werbungtreibenden hervor, die bei der Unterschiedlichkeit der Nettopreise annehmen mußten, daß die früheren Preise ungerechtfertigt hoch gewesen wären. So zog ein Tarifbruch den anderen nach sich [...] In den Jahren der Scheinblüte hatten sich zahlreiche

[1] Vgl. Graf Lambsdorff et. al., a. a. O., S. 24.
[2] Vgl. Gerd F. Heuer, a. a. O., S.33.
[3] Vgl. Graf Lambsdorff et. al., a. a. O., S. 27.

neue Unternehmen aufgetan, deren Leiter zwar vom Fach vielfach keine Ahnung hatten, die aber glaubten, in einem Geschäftszweig, der verhältnismäßig wenig Betriebskapital erforderte, mühelos verdienen zu können. Zum Teil betrieben diese Berufsfremden die Anzeigenvermittlung neben einem Hauptgewerbe (Papiergeschäft, Buchhandlungen, Zigarrenläden, Reisende u.ä.!)"[1]

Während sich die Werbung als neuer Wirtschaftszweig in den USA hauptsächlich als Beratungstätigkeit konsolidierte, trug die reine Expeditionstätigkeit im Anzeigengeschäft in Deutschland zu einer Inflation der Anzeigenvermittler bei. Mitte der zwanziger Jahre faßten amerikanische Ideen und amerikanische Werbestrategien in Deutschland Fuß. So wurde z.B. Claude Hopkins Buch *My Life in Advertising* im Jahre 1928 in Deutschland übersetzt und veröffentlicht. Darüber hinaus eröffneten seit Mitte der zwanziger Jahre amerikanische Werbeagenturen in Deutschland Filialen[2]. Erst dadurch etablierten sich hier moderne Werbeagenturen, deren Service sich nach amerikanischem Vorbild auf die gesamte Bewerbung einer Marke erstreckte (Full Service-Agenturen). Allerdings stießen die amerikanischen Ideen der Werbung in Deutschland nicht überall auf offene Ohren. Der Werbeberater Hans Domizlaff rechnete 1929 der amerikanischen Werbung wenig Chancen ein. Er begründete dies mit unterschiedlichen Eigenschaften der Mentalitäten:

„Ende der zwanziger Jahre geisterten in Deutschland die amerikanischen Werbevorbilder, und nur die eigentlichen Fachleute sind sich darüber klar, daß die deutsche Mentalität ganz andere Voraussetzungen für Werbekampagnen bedingt als die amerikanische Mentalität. Übertragbar sind vielleicht manche guten Schlagzeilen und manche Methode der Qualitäts-Begründung. Aber das Sensationelle und „Reklamehafte" amerikanischer Mittel wird in Deutschland dauernd wirkungsloser werde. Der tiefgehendste Unterschied besteht in dem ausgesprochenen Herdentum der Amerikaner und den Individualisierungs-Bestrebungen in Europa und ganz besonders in Deutschland."[3]

Domizlaffs Prognose hat sich nicht erfüllt; im Dritten Reich war die Werbung politischen Restriktionen ausgesetzt, konnte sich also nicht frei entwickeln, die Versuche in den fünfziger Jahren, einen *deutschen Stil* in der Werbung zu finden, schlugen fehl; in den sechziger Jahren schließlich setzte sich im Zuge der *kreativen Revolution* der Werbung in den USA der US-amerikanische Stil der Werbung

[1]Gerd F. Heuer, a. a. O., S. 48.
[2]Vgl. Graf Lambsdorff et. al., a. a. O., S. 34.
[3] Hans Domizlaff: Typische Denkfehler der Reklamekritik. Die Kunst erfolgreicher Werbung. (Zuerst 1929) In: Ders.: Die Gewinnung des öffentlichen Vertrauens. Ein Lehrbuch der Markentechnik. (Zuerst 1939) (S. 325-528), S. 381. Hamburg 1992.

in Deutschland durch. Auch die Begründung der Prognose Domizlaffs erscheint uns im Nachhinein falsch; mit dem Begriff „Herdentum" läßt sich eher die deutsche Gesellschaft der Nazi-Dikatur (vier Jahre nach der Erstveröffentlichung Domizlaffs Buch) als die amerikanische Gesellschaft dieser Zeit beschreiben.

Auf dem Gebiet des Plakatschaffens vollzog sich die Entwicklung in Deutschland unabhängig von amerikanischen Einflüssen und von Einflüssen der Annoncen-Expeditionen. Die Schöpfer von (Reklame-) Plakaten orientierten sich eher an künstlerischen Stilen, vor allem am Jugendstil. Um die Jahrhundertwende hatten die Jugendstilkünstler Eugène Grasset und Alfons Mucha einen eigenständigen Plakatstil mit ornamentalen, fießenden Linien und neuen Schriftformen geschaffen, der in Europa großen Einfluß hatte. In Deutschland (München) wurde dieser Stil ua. von Ludwig Hohlwein vertreten. In Berlin wurde Lucian Bernhard Schöpfer eines neuen Plakatstils, des *Berliner Sachplakats*. Bernhard (vgl. unten) reduzierte die Bildelemente auf eine graphisch vereinfachte Produktabbildung und den Firmenschriftzug. Dazu benutze er intensive Farben; diese Plakate sollten im städtischen Verkehr auffallen.

Plakate wurden zu Beginn des zwanzigsten Jahrhunderts in Deutschland immer beliebter. Im Jahr 1905 gründete der Zahnarzt Hans Sachs[1] (1881-1974) mit anderen den *Verein der Plakatfreunde*. Seit 1913 veröffentlichte der Verein die Zeitschrift *Das Plakat*. 1922 mußte *Das Plakat* sein Erscheinen einstellen und wurde später als *Gebrauchsgraphik* fortgesetzt (heute *novum-Gebrauchsgraphik*). Bei seiner Emigration in die USA im Jahr 1938 hinterließ Sachs eine der größten Plakatsammlungen der Welt mit 12000 Plakaten und 18000 kleineren Objekten. (Vgl. Grohnert, ebd.) Diese Sammlung befindet sich heute im Deutschen Historischen Museum (Zeughaus) Berlin.

Werbeplakate wurden bis in die zwanziger Jahre hinein von Künstlern geschaffen, die z.B. bei der Druckerei Hollerbaum und Schmidt in Berlin[2] unter Vertrag standen, wie Lucian Bernhard, Julius Klinger und Paul Scheurich. Die Künstler traten nicht direkt mit den werbetreibenden Firmen in Kontakt, sondern -bei Hollerbaum und Schmidt- durch einen Reisenden namens Growald, der sich die Bezeichnung *Reklame-Berater* zulegte[3]. Dieser propagierte das stumme Künstler-

[1] Vgl. René Grohnert: Hans Sachs- Der Plakatfreund. Ein außergewöhnliches Leben. In: H. Rademacher (Hg.): Kunst, Kommerz, Visionen. Deutsche Plakate. Katalog zur Ausstellung im Deutschen Historischen Museum. 1992.

[2] Hier können wir noch einmal auf die oben (Kapitel Plakate) zitierte Bemerkung Walter von Zur Westen hinweisen. Um 1914 noch stießen Plakate in weiten Teilen Deutschland auf Ablehnung; jedoch in den Großstädten Berlin, München und Hamburg waren Plakate beliebt und modern, folglich fanden sich auch hier die Zentren der Plakatproduktion.

[3] Vgl. Werbarium der zwanziger Jahre, o.O., o.J., (Axel Springer Verlag) S. 9.

plakat ohne Worte. Er ging davon aus, daß Worte in der Werbung zu aufdringlich wirken -wie wir wissen eine verbreitete Ansicht in Deutschland zur Zeit des Ersten Weltkriegs. Im Gegensatz zu den Ideen von Hopkins wandte man sich in Deutschland durch Plakate nicht an die Masse, sondern wollte sich von ihr durch den Kunst-Anspruch der Plakate abheben. Seit Mitte der zwanziger Jahre ging jedoch die Ära des Künstlerplakates in Deutschland zu Ende:

„Aber schon im Oktober 1925 schreibt El Lissitzky, der Gestalter vorbildlicher Pelikan-Inserate, in den von Jan Tschichold herausgegebenen „Typographischen Mitteilungen": Für die moderne Reklame und den modernen Gestalter ist das individuelle Element- des Künstlers „eigener Strich" total belanglos."[1]

Es stellte sich heraus, daß ein Künstlerplakat mehr dem Ruhm des Künstlers zuträglich war, als dem Ruhm der zu bewerbenden Marke. Grundsätzlich wurde erkannt, daß die strikte, für Deutschland typische Trennung zwischen Plakat (=Kunst) und Anzeige (=Geschäft) nicht sinnvoll für die Werbewirkung ist.

7. 4. 4 Beispielbilder: Plakate und Annoncen in Deutschland von 1888-1930

Bild 16 (AEG 1888)

Es handelt sich um ein Plakat für die AEG aus dem Jahre 1888. Das Plakat wurde also ca. 10 Jahre vor der Zeit, in der *Reklame*plakate in Deutschland akzeptiert wurden, veröffentlicht (vgl. Kapitel Plakate). Im Mittelpunkt des Bildes

[1]Zit. nach: Werbarium der zwanziger Jahre. o.O., O. J. (Axel Springer Verlag) S. 9.

befindet sich eine halbnackte Frau im Stile der griechischen Sagengestalten der Barockmalerei, die die Siegesgöttin Nike darstellen soll. Die Göttin des Sieges, Nike, die gleichzeitig dessen Verkörperung ist, hält auf Abbildungen einen Siegerkranz über das Haupt der Sieger und trägt Flügel[1]. Die Attribute sind ihr hier jedoch nicht so klar zuzuordnen. Im Bild verbindet die Figur der Frau, die in der linken Hand einen Siegerkranz hält, die Weltkugel mit der Elektrizität, dargestellt durch die Glühbirne in der rechten Hand. Die Frau sitzt auf einem geflügelten (Eisenbahn-) Rad, das Assoziationen an die geflügelten Schuhe des Götterboten Hermes und dessen Geschwindigkeit weckt.

Versinnbildlicht ist hier der Siegeszug der Elektrizität, die offenbar als göttliche Macht dagestellt wird. Darauf weisen auch die (von Zeus geschleuderten) Blitze hin, die ebenfalls einen Bogen zwischen der antiken Mythologie und der Elektrizität spannen.

Die Pose der Frau (Nike) zeigt die neue, weltbeherrschende Position der Elektrizität, der sich die Welt zu unterwerfen hat. Darüber hinaus wird sie auch Heil bringen. Die Welt ist umkränzt von dunklen, bedrohlichen Wolken, die sich nach oben hin auflockern, bis sie schließlich durch die Kraft der Glühbirne bezwungen werden.

Stellvertreterin der göttlichen Kraft Elektrizität auf Erden ist die AEG Berlin. Ihr Schriftzug bedeckt explizit nur die Weltkugel.

Wir finden in dem Bild vieles bereits Gesagte wieder (vgl. Kapitel Plakate). So kann man den Rückgriff auf die Barockallegorie mit dem Design durch Musterbücher vergleichen. Durch die Darstellung wird der AEG ein bestimmtes Image gegeben: Die Verbindung des Markennamens mit diesem Bild zeigt, daß die AEG zuständig ist für das Nichtverstehbare, für die mythische Kraft der Elektrizität. Deutlich wird der Absolutheitsanspruch der nicht menschlichen sondern göttlichen Macht Elektrizität und ihres Propheten AEG. Ausdruck im Bild findet der imperiale Stolz der AEG auf die Nutzbarmachung der Elektrizität für die Welt.

Dieses im besten Sinne allegorische Plakat ist zwar typisch für deutsche Plakate um 1890, jedoch nicht typisch für Produktwerbungen. Mit Anspielungen auf die Gotik und die Renaissance überladene Plakate, in denen sich imperiale Ansprüche mit politischen Ansprüchen und Erwartungen verbanden, dienten meistens zur Ankündigung von großen Ausstellungen etc..

Bilder 17 und 18 (Mondamin, Schindlerscher Büstenhalter)

Hierbei handelt es sich um Anzeigen aus dem Beiblatt zur *Illustrierten Frauen-Zeitung* vom 1. 7. 1894 (Schindlerscher Büstenhalter) und 1. 9. 1894

[1]Michael Grant, John Hazel 1980: Lexikon der antiken Mythen und Gestalten. München.

(Mondamin). Die *Illustrierte Frauen Zeitung* war eine Zeitung für die weibliche gebildete Oberschicht, was sich aus der Ratgeberecke dieser Zeitschrift ablesen läßt. In der Rubrik *Redactions-Post* konnten die Leserinnen Fragen stellen, die einige Ausgaben später beantwortet wurden. Die Fragen, die gestellt wurden, waren meistens Wissens- und Bildungsfragen, z.B. nach dem etymologischen Ursprung von Wörtern, Bezugsquellen für bestimmte Bücher, Fragen nach Biographischem aus dem Leben berühmter Schriftsteller etc..

"Ja ! Alles mit **MONDAMIN**

BROWN & POLSON

ZUBEREITET."

SANDTORTEN.

FLAMMERIES.

FRUCHT-KAFFEE-

KAKAO-SPEISEN.

Mondamin ist ein entöltes Maismehl, daher zur **Verdickung** v. **Suppen, Saucen, Cacao** etc., zur Herstellung v. **Flammerys, Puddings, Kaffee-, Cacao-Speisen** etc. speciell geeignet. Vermöge seiner Entölung hat Mondamin — mit **Milch gekocht** — die wertvolle Eigenschaft, **die Milch leichter verdaulich**, selbst für sehr schwache Magen zugänglich zu machen. Recepte enth.-jed. Pack., u. ist **Mondamin** von **Brown & Polson** in Pack. à 60 Pf. u. 30 Pf. in all. bess.Colonial-, Delicatess- u. Drog.-Hdlg. s, hab.

Bild 17 (Mondamin 1894)

Die Anzeige, die für Mondamin wirbt (Abb. 17), ist sowohl in ihrer Darstellung, als auch im Dargestellten modern. Wir sehen drei Frauen, die neben einem Tisch stehen, auf dem drei Kuchen plaziert sind; der Tisch ist jedoch nicht vollständig gedeckt. Die Gesichter der Frauen sind im Stil der Zeit idealisiert, sie zeigen keinen individuellen Gesichtsausdruck. Die beiden linken Frauen tragen Hüte, eine hat eine Handtasche oder einen Muff dabei. Die rechte Frau trägt keinen Hut. Besonders auffallend ist, daß sie offenbar kein Korsett trägt. Vergleicht man die Darstellung dieser Frau mit Bildern aus dem redaktionellen Teil der Zeitung oder mit anderen Anzeigen dieser Zeit, fällt der Unterschied ins Auge. Die für die Zeit eigentlich typische Wespentaille ist bei dieser Frau nicht vorhanden.

230

Thorstein Veblen geht davon aus, daß das Korsett bei Frauen das Non Plus Ultra des demonstrativen Müßiggangs ist, weil es jegliche Arbeit unmöglich macht. Würden wir seine Erkenntnisse zugrunde legen, müßten wir davon ausgehen, daß die rechte Frau eine Dienstbotin, Köchin o.ä. ist.

Davon gehen wir hier jedoch nicht aus. Wir interpretieren das Fehlen des Korsetts hier als Merkmal eines wachsenden Gesundheitsbewußtseins in dieser Zeit. Der Grund, mit Mondamin zu backen, liegt nicht etwa in der Zeitersparnis, sondern,

„...vermöge seiner Entölung hat Mondamin -mit Milch gekocht- die wertvolle Eigenschaft, die Milch leichter verdaulich, selbst für sehr schwache Magen zugänglich zu machen.“

Wie Milch, die in dem Ruf stand, im Magen zu Käse zu verklumpen, also schwer verdaulich zu sein, hatte auch das Korsett einen gesundheitsschädlichen Ruf (Abb. 18 aus der Anzeige vom 1. Juli 1894). In der zweiten Anzeige (Abb. 18), die für den Schindlerschen Büstenhalter wirbt die sich in in ihrer Gänze über zwei Drittel einer Seite der Frauenzeitung erstreckt, heißt es u.a. zur Begründung der Schädlichkeit von Korsetts:

„Aber nicht nur Krankheiten, sondern auch direkt den Tod hat die Sucht, sich mittels des Korsetts schlanker zu machen, als es die Natur erlaubt, schon oft genug nach sich gezogen. Alle Augenblicke hört man, namentlich während der Ballsaison, daß hier und da eine Dame während des Tanzes plötzlich zusammengebrochen und laut ärztlichen Gutachtens am Herzschlag infolge zu starken Schnürens des Korsetts gestorben ist [...] Das Korsett soll den weiblichen Körper verschönern. Voilà tout! Ja, aber um Gottes Willen, wo steckt denn eigentlich die durch das Korsett bewirkte Verschönerung? Menschen, welche gewohnt sind, alles, was die Natur uns bietet, als den Inbegriff von Vollkommenheit und Schönheit anzusehen, werden doch nun und nimmermehr an einer geschnürten Modenärrin Gefallen finden, deren Taille beim nächsten besten Windstoß abzubrechen droht. Die zum Wohlbefinden nöthigen Spiele der jungen Damen im Freien, kostspielige Bade- und Gebirgsreisen, haben nur dann eine wohlthätige gesunde Wirkung, wenn der Körper durch keinerlei enge Kleidung in seinen Funktionen beeinträchtigt wird.“[1]

[1]In: Deutsche Illustrierte Frauen- Zeitung. XXI. Jahrgang Heft 13, 1. 7. 1894.

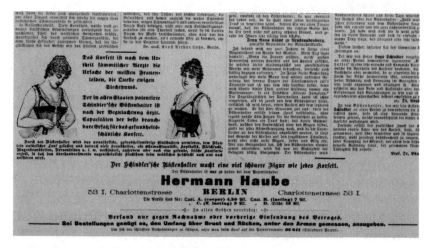

Bild 18 (Schindlerscher Büstenhalter 1894, Ausschnitt)

Man darf natürlich nicht vergessen, daß diese Ausführungen den Zweck verfolgten, den patentierten Schindlerschen Büstenhalter zu verkaufen. Die zitierte Argumentation verläuft auf zwei Schienen: Erstens sind Korsetts ungesund und zweitens unrentabel, weil sich dann die Investitionen in junge Frauen (Badereisen etc.) nicht lohnen. Damit spricht sie nicht die potentiellen Korsettträgerinnen, sondern deren Ehemänner bzw. Väter an. Kostspieliges Reisen, also in Veblens Terminologie der demonstrative Konsum, tritt hier an die Stelle des bewegungshemmenden und damit zur Muße zwingenden Korsetts.Die Mondamin-Anzeige will also offenbar auf den Gesundheitsaspekt von Mondamin hinweisen und zeigt deshalb als Identifikationsfigur die zeigende Frau ohne Korsett. Sie steht dem Betrachter zugewandt und dreht nur ihren Kopf in Richtung der Gäste. Sie zeigt auf den Kuchen, sagt aber nicht, daß sie den Kuchen selbst gebacken hat. Der Kuchen steht auf einem Tisch, der wahrscheinlich nicht in die Küche, sondern eher ins Eßzimmer oder den Salon gehört. Wir gehen davon aus, daß hier ein nachmittägliches zwangloses Damenkränzchen gezeigt ist. Die Werbung bietet Identifikationsfläche für gesundheitsbewußte Damen dieser Zeit.

Die zeigende Frau ist etwas kleiner als die behandschuhten und hütetragenden Damen. Erwing Goffman schreibt über die relative Größe, sie sei

„... ein geeignetes Mittel, um gesellschaftliches Gewicht -Macht, Autorität, Rang, Amt oder Ruhm- in sozialen Situationen überzeugend auszudrücken [...] tatsächlich ist die Überzeugung, daß Größenunterschiede mit Unterschieden des gesellschaftlichen Gewichts korrelieren, so fest verwurzelt, daß die relative

Größe der Personen wie selbstverständlich als Mittel eingesetzt wird, um zu gewährleisten, daß die Aussage eines Bildes auf den ersten Blick verstanden wird."[1]

Es ist also möglich, daß es sich bei der zeigenden Frau um eine Dienstbotin handelt. Davon gehen wir jedoch nicht aus. Ihre (eventuell vorhandene) soziale Unterlegenheit gleicht diese Frau jedoch aus, indem sie mit Stolz auf Mondamin und ihr Gesundheitsbewußtsein verweist. Dieses Image der Frau (gesundheitsbewußt), wird durch das Fehlen des Korsetts noch unterstützt. In dieser Hinsicht ist diese Werbung modern.

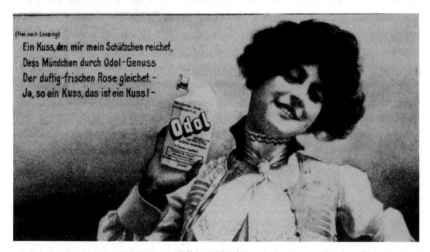

(frei nach Lessing)

Ein Kuss, den mir mein Schätzchen reichet,
Deß Mündchen durch Odol-Genuss
Der duftig-frischen Rose gleichet, -
Ja, so ein Kuss, das ist ein Kuss! -

Bild 19 (Odol 1902)

Die Frau auf diesem Bild, einer Zeitungsannonce von 1902, ist an ihrer Kleidung und ihrer Frisur als Mitglied der Oberschicht zu erkennen. Odol war zu dieser Zeit ein Produkt auschließlich für die Oberschicht, was sich am Preis von 1.50 Mark pro Flasche[2] ablesen läßt. Einer Arbeiterfamilie standen pro Monat 2.05 Mark für Seife und Reinigungsmittel zur Verfügung[3], der Kauf einer Flasche Odol hätte das Budget gesprengt. Durch das Gedicht „Frei nach Lessing" spricht die Werbung gezielt Bildungsbürger an und zeigt, daß Odol in ihre Vorstellungswelt

[1]Erving Goffman 1981: Geschlecht und Werbung. Frankfurt/M., S.120 f.
[2]Vgl. Sabine Vogel 1993: Reiner Atem, frischer Kuß -Aspekte deutscher Reinlichkeit. In: In aller Munde. Einhundert Jahre Odol, a. a. O., S. 107.
[3]Nach dem Haushaltsbuch der Familie eines Maschinenbauarbeiters. Aus: Rosemarie Beier 1982: Leben in der Mietskaserne. Zum Alltag Berliner Unterschichtsfamilien in den Jahren 1900 bis 1920. Reinbek.

hineinpaßt. Die Frau lächelt den Betrachter schon fast verführerisch an; angestrebt wird von dieser Werbung eine Komplizenschaft von Odol und bildungsbürgerlicher Oberschicht. In dieser Ansicht wird mit keinem Wort gesagt, warum man Odol kaufen soll, noch nicht einmal, was Odol ist. In den Kreisen, die von dieser Anzeige angesprochen werden, ist das offenbar bekannt. Es handelt sich also deutlich um eine Positionierung des Produkts durch Anknüpfung an- und Verbindung mit bildungsbürgerlichen Vorstellungswelten bzw. Bewußtseinsinhalten.

Zusammenfassend läßt sich für die bisher besprochenen deutschen Bilder folgendes sagen: Wir haben hier von vornherein Anzeigen ausgesucht, die nicht hauptsächlich den Gebrauchswert der beworbenen Produkte priesen. Die Werbungen bezogen sich auf die Werte Gesundheit und Bildung. Dem AEG-Plakat unterlag dabei eine Ästhetisierung im Stile der Zeit, während die anderen Anzeigen eher schlicht gestaltet waren. Die Anbindung von Markennamen an ästhetische Vorgaben der Kunst und die Thematisierung von Gesundheit und Bildung findet man auch heute noch in der Werbung. Geändert hat sich die Form der Darstellung. Niemand würde heute im Ernst in der Werbung auf Barockallegorien zurückgreifen; abstrakte künstlerische Darstellungen sind aber durchaus beliebt. (Es ist aber immerhin möglich, daß, gerade weil heute niemand auf Barockallegorien zurückgreift, sich demnächst eine Werbeagentur findet, die genau das tut, um sich von der Konkurrenz abzusetzen.)

Wir wollen hier natürlich nicht schließen, daß die gesamte Werbung dieser Zeit (1888-1902) aussah wie unsere Beispiele. Wir gehen aber davon aus, daß unsere Beispiele auch typisch für die Zeit waren, also nicht aus dem üblichen werblichen Rahmen herausfielen. Immerhin warben erfolgreiche Marken, die wir auch heute noch kennen, in dieser Art. Es könnte sein, daß diese Werbungen Vorbildcharakter hatten; auf jeden Fall zeigen sie, daß die Werbung damals nicht grundsätzlich so primitiv war, wie man sich das nach der Lektüre bestimmter Darstellungen zur Entwicklung der Werbung vorstellt, sondern durchaus mit unseren heutigen Reklamen zu vergleichen ist.

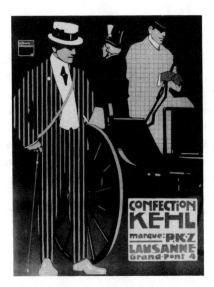

Bild 20 (Kaufhaus Kehl)

Dieses Bild ist ein typisches Künstlerplakat von 1908. Zu dieser Zeit waren Reklameplakate in Deutschland teilweise (in Großstädten) akzeptiert. Die Werbung verzichtet ganz auf einen Werbetext, mitgeteilt wird nur die Adresse des Kaufhauses. Es fällt auf, daß das Zeichen (die eingerahmte Signatur) des Künstlers sich vom Bild abhebt und realtiv viel Raum einnimmt.

Der Gestalter dieses Plakats, Ludwig Hohlwein (1874-1949), gilt als einer der bekanntesten deutschen Plakatkünstler. Nach einem Architekturstudium stattete er auch Cafés, Kaufhäuser und Ozeandampfer aus. Hier kann man wieder die für Deutschland typische Stellung des Plakates nach seiner Etablierung sehen, das gleichberechtigt neben anderen Formen des Designs in den gesamten Komplex der Gebrauchskunst eingeordnet war, also auch mehr mit Design oder Gebrauchskunst assoziiert war als mit Werbung (bzw. Reklame) im Sinne von Zeitungsinseraten.

An diesem Plakt läßt sich das „Künstlerische", also die eigene gestalterische Qualität Hohlweins, studieren: Er ging bei der Gestaltung nicht von den Umrissen der Figuren aus, sondern von Farbflächen, die er kontrastierend hintereinandersetzte. Obwohl er auf Schattengebung für die Figuren verzichtete, entsteht so ein Eindruck von Raumtiefe. Darüber hinaus fällt auf, daß man bei dem Bild trotzdem angeben kann, woher das Licht kommt. Die Hüte der Männer werfen Schatten, so daß ihre Augen nicht zu erkennen sind.

Seinen Stil, inklusive der Eigenart, daß die Augen seiner Figuren nicht zu er-kennen sind, hielt Hohlwein bis Ende der dreißiger Jahre bei. Daran sind z.B. Plakate von ihm zu erkennen, die er nach 1933 im Auftrag der NSDAP bzw. as-soziierter Organisationen[1] schuf und die durch die Verbindung der Offiziers-Schirm-Mützen und den im Schatten liegenden Augen sehr martialisch wirken.

Es handelt sich bei unserem Bild um ein typisches Künstlerplakat, das tatsäch-lich mehr über den Künstler als über das beworbene Bekleidungshaus sagt. In dem Plakat wird durch Kutsche und Kutscher die Vorstellungswelt des Gentle-mans angesprochen. Die Farbflächen, die die Figuren ausmachen, könnten eine Anspielung auf Stoffe sein, die es im Kaufhaus zu kaufen gibt und die zu Anzü-gen maßgeschneidert werden.

Tatsächlich fehlt jedoch ein realistischer Außenweltbezug. Die Figuren wirken wie versteinert; man hat den Eindruck, daß man sich in der Welt des Künstlers befindet.

Bild 19 (Odol um 1925).

Diese Anzeige läßt sich mit amerikanischen Anzeigen derselben Zeit verglei-chen. Der Layout-Stil, der diese Zeitschriftenanzeige prägt, fand bis in die fünfzi-ger Jahre Verwendung. Es handelt sich also um eine, für die damaligen Verhält-nisse moderne Anzeige, die Elemente des Plakats, hier die abstrakte Darstellung der Köpfe, mit einem Anzeigentext verbindet. Die Anzeige wendet sich aus männlicher Perspektive an Frauen. Sie sagt, was Männer an Frauen lieben, näm-lich, daß sie Odol benutzen; „Odol-Smile- Odol-Lächeln ist für den internationa-len Kenner ein Begriff."

Die Abbildung zeigt Frauen aller „Länder und Rassen", die sich alle gleichen. Die Augen sind bei allen Frauen auf die gleiche Weise angedeutet. Die Lippen und der Mund müssen sich gleichen, geht es doch hier um die Körperteile, die der Obhut von Odol unterliegen. Obwohl hier von Frauen aller Rassen die Rede ist, finden wir weder eine Afrikanerin, noch eine Frau aus dem fernen Osten. Die Dame in der Mitte, die ein bißchen dunkelhäutiger ist als die anderen, verkörpert einen südeuropäischen Typ.

[1] So entwarf Hohlwein z.B. ein Plakat für den „großdeutschen Reichskriegertag" in Kassel vom 3- 5. Juni 1939. Vgl. Uwe Westphal: Werbung im dritten Reich. Berlin 1989, S. 119.

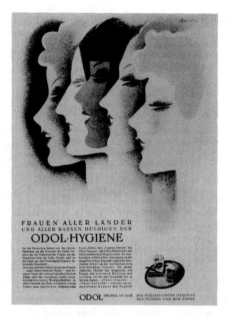

Bild 21 (Odol um 1925)

Der Tenor der Anzeige kann als frauenfeindlich gelten, da er aus männlicher Perspektive die Aufgabe der Frau beschreibt, die zuallererst darin besteht, den Männern (bzw. den „internationalen Kennern") zu gefallen. Frauen werden hier als Objekte beschrieben, die sich dem männlichen Geschmack anzupassen haben. Deshalb müssen die Frauen auch der Odol-Hygiene „huldigen", wie einem Gott oder einem Fürsten. Ihr haben sie es schließlich zu verdanken, daß sie von „internationalen Kennern" begehrt werden.

7. 4. 5 Werbung im Dritten Reich

Die Werbung in Deutschland hat Ende der zwanziger Jahren den internationalen (von den angelsächsischen Ländern vorgegebenen) Standard der Werbung erreicht. Das zeigt sich z.B. an der Durchführung des Welt-Reklame-Kongresses in Berlin im August 1929 (vgl. Heuer, a. a. O.) und an der modernen Organisation der Arbeitsteilung in der führenden Annoncen-Expedition Mosse, die auf einem Schaubild in der Ausstellung zu dem Kongress zu sehen war (Diag. 5). Berlin war damals aufgrund der Konzentration der größten Presse- und Verlagshäuser im

Berliner Zeitungsviertel (in der Jerusalemerstraße, Koch- und Schützenstraße) das Zentrum der Reklameproduktion in Deutschland.

Der Welt-Reklame-Kongreß in Berlin stand unter dem Motto „Reklame -der Schlüssel zum Wohlstand der Welt". Herbert Hodges, der Präsident des *Advertising Club of New York* präzisierte das Motto:

„Wir leben im Zeitalter der Reklame. Reklame ist teils Wissenschaft, teils Kunst. Sie ist Aladins Wunderlampe, welche ungeahnte Reichtümer herbeizaubert. Sie hat den Reichen das Alleinrecht auf Luxus genommen. Auf allen Gebieten der Industrie wirkt sich die Werbung aus. Fabrikanten und Arbeitnehmer haben [...] ihren Vorteil; die größere Produktion ihrer Arbeiter ermöglicht ihnen, noch nie dagewesene Löhne zu bezahlen, und zwar in einem Ausmaß, das noch vor einem Viertel Jahrhundert als phantastisch und ruinös bezeichnet worden wäre. Sie können das tun, weil sie wohl wissen, daß die Werbung ihren magischen Einfluß auf die Löhne ausübt. Der Großteil dieses Geldes bleibt ja doch nur vorübergehend in den Händen der Arbeitnehmer, da es nach kurzer Frist für Notwendigkeiten und Luxusartikel in die Warenhäuser wandert. [...] Dieses durch Werbung angeregte, verstärkte Kaufen hat Massenproduktion zur Folge. Massenproduktion erniedrigt die Preise und erhöht die Löhne. Hohe Löhne vergrößern die Kaufkraft der Massen und so ist, wie wir sehen, der Kreislauf geschlossen."[1]

Hodges sieht die Werbung also als Mittel, Güter zu verteilen. Diese Äußerung wurde knapp vor der Weltwirtschaftskrise, ausgelöst durch den schwarzen Freitag an der New Yorker Börse am 23. 10. 1929, getroffen. Sie kann als Vertretung der Unterkonsumtionsthese durch Hodges verstanden werden. Man ging davon aus, daß durch die Gewinnung immer neuer Marktanteile die Wirtschaft beständig wachsen würde und durch nichts zu erschüttern sei. In den dreißiger Jahren wurde überwiegend die These vertreten, daß es durch Unterkonsum zu der Weltwirtschaftskrise gekommen sei, also dadurch, daß anstatt zu konsumieren, gespart wurde. Dadurch wurde es für die Anbieter immer schwieriger, neue Marktanteile zu gewinnen.[2] Heute geht man davon aus, das dies eine zu simple Erklärung ist. Wenn ein Verbraucher sein Einkommen nicht ausgibt, dann muß er sparen. In den zwanziger Jahren waren sowohl die Rücklagen der Wirtschaft als auch die privaten Sparguthaben sehr hoch. Um die hohen Rücklagen zu rechtfer-

[1] Reklame, Propaganda, Werbung, ihre Weltorganisationen, Hg. Deutscher Reklame Verband. Berlin 1929, S. 89. Zitiert nach: Uwe Westphal: Werbung im Dritten Reich. Berlin 1989. S. 15 f.

[2] Vgl. E. D. Baines: Die Vereinigten Staaten zwischen den Weltkriegen. In: Fischer Weltgeschichte. Die Vereinigten Staaten. Hg. Willi P. Adams. S. 318.

tigen, mußte die Wirtschaft in neue Ausrüstungen investieren. Für diese Investitionen waren keine Konsumsteigerungen zu erwarten, die sie gerechtfertigt hätten. Nach Einschätzung von Charles P. Kindleberger kam es zur Krise durch Überinvestition:

> „Die Unterkonsumtion ist das Gegenstück zur Überinvestition, sie wird durch Umlenkung der Kaufkraft zur Börse hervorgerufen oder durch ein Zurückbleiben der Löhne hinter den Gewinnen. Das Ergebnis war eine zeitweilige Erschöpfung der Investitionsmöglichkeiten, wachsende Lager, Unsicherheit."[1]

Wenn man so will, kann man sagen, daß die Werbung in den boomenden zwanziger Jahren also eine Rolle spielte, die der Krise Vorschub leistete, indem sie den Glauben an eine Absetzbarkeit aller Produkte erzeugte und aufrechterhielt, obwohl Marketing als Voraussetzung für Werbung und Leistung des Unternehmens noch unbekannt war. Die Werbung suggerierte unendliche Konsumsteigerungsmöglichkeiten, weshalb sich immer weitere Investitionen auch lohnen würden. Sowohl Deutschland als auch Japan erlitten 1929 eine schwere, dem wirtschaftlichen Zusammenbruch der USA vergleichbare, wirtschaftliche Krise. Mitte der dreißiger Jahre kam es in beiden Ländern zu einem raschen Aufschwung, während in den USA die Industrieproduktion erst 1940 den Stand von 1929 erreichte[2].

In der Folge der Weltwirtschaftskrise konnte sich die Werbung in Deutschland nicht mehr normal weiterentwickeln. Die politischen Auseinandersetzungen zwischen linken und rechten Positionen, die die ganzen zwanziger Jahre hindurch vorhanden waren, verschärften sich.

Wenige Monate nach der nationalsozialistischen Machtübernahme im Januar 1933, am 12. 9. 1933, wurde das *Gesetz über die Wirtschaftswerbung* verabschiedet. Damit war der Sprachgebrauch endgültig geklärt. Sagte man in den zwanziger Jahren noch Reklame, Propaganda, Annoncenwesen oder Werbung zu dem Bereich, den man im angelsächsische Sprachraum mit „Advertising" bezeichnet, so hieß er seitdem offiziell Wirtschaftswerbung. Dieser Sprachgebrauch hat sich eingebürgert und ist bis heute üblich. Man kann leicht zurückverfolgen, daß seit 1933 ausschließlich von Werbung die Rede war, die vorher ganz unterschiedlich bezeichnet wurde. Reklame wurde in dem Gesetz als Unterkategorie der Wirtschaftswerbung bezeichnet. Die Wirtschaftswerbung gliederte sich in Werbungs- und Reklamewesen, wobei die unterscheidenden Kriterien nicht deutlich waren. Abgesetzt davon war der Begriff Propaganda. Während noch 1928

[1]Charles P. Kindleberger: Die Weltwirtschaftskrise. München 1973. S. 121.
[2]E. D. Baines, a. a. O., S. 320.

Claude Hopkins Buch *My Life in Advertising* übersetzt wurde mit *Propaganda*. *Meine Lebensarbeit*, wird jetzt *Propaganda* mit Aufklärung gleichgesetzt, wie sich an der Bezeichnung des Goebbels-Ministeriums -*Ministerium für Volksaufklärung und Propaganda*- ablesen ließ. Seitdem wird der Begriff Propaganda mit politischer Werbung gleichgesetzt.

Das *Gesetz über die Wirtschaftswerbung* war Teil der Gleichschaltung der Medien im Dritten Reich. Die wesentlichen Paragraphen des Gesetzes über die Wirtschaftswerbung vom 12. 9. 1933 lauteten:

„Die Reichsregierung hat das folgende Gesetz beschlossen, das hiermit verkündet wird:

§1. Zwecks einheitlicher und wirksamer Gestaltung unterliegt das gesamte öffentliche und private Werbungs-, Anzeigen-, Ausstellungs-, Messe- und Reklamewesen der Aufsicht des Reichs. Die Aufsicht wird ausgeübt durch den Werberat der deutschen Wirtschaft.

§2. Die Mitglieder des Werberates werden vom Reichsminister für Volksaufklärung und Propaganda im Einvernehmen mit den zuständigen Fachministern berufen. Der Werberat untersteht der Aufsicht des Reichministers für Volksaufklärung und Propaganda, die im Einvernehmen mit den für die Wirtschaftspolitik zuständigen Reichsministern ausgeübt wird.

§ 3. Wer Werbung ausführt, bedarf einer Genehmigung des Werberats...‟[d]

Im wesentlichen zielte das Gesetz darauf ab, das Recht der freien Meinungsäußerung außer Kraft zu setzten und eine Institution zu begründen, die darauf achtete, daß keine von der Linie der Staatspropaganda abweichende Werbung veröffentlicht wurde. Der *Werberat der deutschen Wirtschaft* war ein Instrument des Goebbels-Ministeriums. Das Ministerium konnte willkürlich festlegen, wer Werbung treiben durfte. 1933 wurde die Annoncen-Expedition Mosse aufgelöst. Westphal (1989) gibt an, der Mosse Konzern sei schon 1932 über eine Treuhandorganisation in den Besitz der Ala übergegangen. Rudolf Mosse war zwar schon seit 13 Jahren tot, die Expedition wurde aber von seinem Schwiegersohn Hans Lachmann-Mosse weitergeführt. (Heuer, a. a. O., 26)

Explizit waren Juden von der Werbung seit 1936 ausgeschlossen. Um in die nationalsozialistische Reichsfachschaft deutscher Werbefachleute (NSRDW) aufgenommen zu werden, was Voraussetzung war, um Werbung zu machen, galt ab

[1]Uwe Westphal, a. a. O., S. 25 f. Gerd F. Heuer, a. a. O., Anhang Nr. XI.

1939 explizit „Deutschblütigkeit" als Kriterium. (Westphal, a. a. O., S. 29) Der Präsident des deutschen Werberates, Reichardt, begründete im November 1933, warum der Werberat bestimmte, wer Werbungsmittler sein durfte:

„Mit besonderer Sorgfalt ist auch die Stellung der Anzeigenmittler behandelt worden. In den Beruf der Anzeigenmittler hatten sich zum Teil Elemente hineingeschlichen, die durch ihr unsauberes Gebaren den Berufsstand schädigten und das Werben durch Anzeigen und Druckschriften sowohl für den Verleger sowie auch für den Werbungtreibenden zu einer nur wenig lohnenden Sache machten. Dafür behält sich der Werberat von jetzt ab auf der einen Seite vor, den Werbungsmittler in jedem einzelnen Fall zuzulassen, auf der anderen Seite weist er den Werbungsmittlern eine besonders hervorragende, zudem gesicherte Stellung innerhalb der Werbung an."[d]

Graf Lambsdorff et. al. (ebd.) stellen die Perfidie dieser Aussage heraus. Wenn auch die Weltwirtschaftskrise einen Rückgang des Anzeigengeschäftes mit sich gebracht hat, so war die Werbung in Deutschland zu Beginn der dreißiger Jahre doch im Aufschwung begriffen. Daß das Anzeigengeschäft nicht mehr lohnend gewesen ist, wie Reichardt behauptete, ist also schlicht unwahr. Anstatt den Hebel bei den Werbungmittlern anzusetzen, hätte man der Macht der Presse begegnen müssen. Die Nazis sahen die Werbung jedoch als Konkurrenz zu ihrer Propaganda an und waren daran interessiert, Wirtschaftswerbung direkt an ihren Wurzeln zu kontrollieren, was sich an der späteren Gesetzgebung noch deutlicher zeigte.

1934 wurden der Ala, der größten Werbeagentur Deutschlands, zu der schon 1922 75 Zeitungsgesellschafter und über 300 Gesellschafter aus Industrie und Handel -u.a. August Scherl, Gbr. Lensing, Phillip Reclam-Leipzig, Kathreiner, Borsig, Magirus, Dr. Oetker und Sarotti- gehörten, die Aufgaben der nationalsozialistischen Anzeigenzentrale (N.A.Z) übertragen. Die N.A.Z war wenige Jahre zuvor, am 19. 7. 1932, zur Anzeigenaquisition für die NS-Presse gegründet worden. Die N.A.Z wurde so, gestützt durch das Kapital weiter Teile der deutschen Industrie, zur größten Annoncen-Expedition. Dieser Konzern bediente 642 Zeitungen und Zeitschriften mit einem Werbeteil, der über die Berliner Zentralstelle gebucht werden konnte. Die N.A.Z übernahm also das Pachtsystem und wurde so zu einer ungeheuren Geldquelle für die Nazis. Die N.A.Z benötigte ein Filialnetz zur weiteren Ausbreitung und griff auf das Netz der Ala zurück. Westphal (1989) vergleicht diesen Vorgang, die Ersetzung der Ala durch die N.A.Z mit einem

[1]Aus: Berliner Börsencourier, 16. 11. 1933. Zit. nach: Graf Lambsdorff et.al., a. a. O., S. 44f.

Putsch. (Westphal, a. a. O., S. 66) So schrieb die N.A.Z am 9. 5. 1934 an ihre Kunden:

„Sehr geehrte Herren! Durch den Besitzwechsel der Ala Anzeigen A.G. ergab sich für für unsere N.A.Z die Möglichkeit, die weitverzweigte und seit vielen Jahren eingearbeitete Organisation der Ala unseren Wünschen und Zielen dienstbar zu machen. Der unterzeichnet Reichsleiter [Max Amann, Anm d. Autors] hat der Ala Anzeigen-A.G. mit Wirkung vom heutigen Tage an die Aufgaben der N.A.Z. übertragen und die Ala Anzeigen-A.G. als parteiamtliche Werbestelle der N.S.-Presse anerkannt."[1]

Wichtigster Konkurrent im Anzeigengeschäft war nun der Ullstein-Verlag, der am 10. 6. 1934 mit einem erpreßten Zwangsverkauf an die Cautio-GmbH, einer Auffanggesellschaft der NSDAP, veräußert wurde (Westphal, a. a. O., S. 66)

Auch der Inhalt der Werbung sollte „deutsch" werden. Das wurde in der zweiten Bekanntmachung des Werberates der deutschen Wirtschaft vom 1.11.1933 formuliert. In den *Richtlinien nach denen Wirtschaftswerbung ausgeführt und gestaltet werden soll* heißt es:

„Die Werbung hat in Gesinnung und Ausdruck deutsch zu sein. Sie darf das sittliche Empfinden des deutschen Volkes, insbesondere sein religiöses, vaterländisches und politisches Fühlen und Wollen nicht verletzten. Die Werbung soll geschmackvoll und ansprechend gestaltet sein. Verunstaltungen von Bauwerken, Ortschaften und Landschaften haben zu unterbleiben."[2]

Die Nachahmung von ausländischer Werbung sollte so unterbunden werden. (Vgl. Westphal a. a. O., 31) Damit handelten sich die Nazis allerdings ein großes Problem ein, denn schwierig gestaltete sich die Definition dessen, was „deutsche Werbung" sein sollte. Ein Ergebnis der Gleichschaltung war, daß die Werbung sich nicht von der Weltwirtschaftskrise erholte. Noch 1936 lag die Werbung für Wirtschaftsgüter „etwa ein Drittel unter dem Stand von 1926."[3]

Das Propagandaministerium hatte die Werbung durch Vorschriften und Gesetze zwar unter Kontrolle, jedoch auf Kosten der Kreativität und Effizienz der *Werbedienste*. (Der Begriff Werbeagentur kommt bei Heuer 1937 nicht vor, er ist al-

[1]Der Brief findet sich reproduziert in: Westphal, a. a. O., S. 64.
[2]Zitiert nach: Heuer, a. a. O., Anhang XI.
[3]Heinrich Hunke: Die neue Wirtschaftswerbung. Grundlagen der deutschen Wirtschaft. Hamburg 1938. Zit. nach: Westphal, a. a. O., S. 41. Heinrich Hunke war Ministerialrat im Propagandaministerium. Er entwickelte 1943 den Begriff der „kriegsdienlichen Werbung". Nach dem Krieg wurde Hunke Leiter der Wirtschaftsabteilung im niedersächsischen Finanzministerium. (Vgl. Westphal, a. a. O., S. 155, S. 160)

so erst nach dem Krieg eingeführt worden. Die Angestellten der Werbedienste hießen *Werbemittler*.)

Die Werbebilder zeichneten sich entweder durch einen Stil im Sinne der nationalsozialistischen Ästhetik aus, oder sie unterschieden sich nicht von Anzeigen, die auch schon vor dem Dritten Reich erschienen waren. Die nationalsozialistische Ästhetik zeichnete sich in der Sprache vor allen Dingen durch ein Voranstellen des Wortes „Volks-" an einen Produktnamen aus. So gab es z.B. den „Volksstaubsauger", die „Volksnähmaschine", das „Volksboot" und natürlich den „Volkswagen". (Westphal, a. a. O., S. 44) Die Verwendung von NS-Symbolen, des Begriffs Rasse und des Begriffs Propaganda war vom Werberat verboten. In einem Artikel von H. J. Müller in der Zeitschrift *Deutsche Volkswirtschaft* vom 2.3.1938 wurde dies begründet:

„Neben dem Wort Propaganda wurde auch die Verwendung des Wortes Rasse in der Werbung verboten, da es bei der erhöhten Bedeutung, die die Rassenfragen [...] erfahren habe, nicht erwünscht sei, daß dieser Begriff [...] zum Beispiel in der Wirtschaftswerbung zu einem gedankenlos gebrauchten Schlagworte herabgewürdigt wäre."[1]

Offensichtlich wollten die Nazis diesen Begriff, den sie ihrerseits als zentrales Schlagwort mit genügend „Erklärungskraft" zur Propagierung ihrer Ziele brauchten, nicht seiner „Erklärungskraft" beraubt sehen. Um die Wirkung der NS-Propaganda zu verstärken, wurde 1936 Werbung im Radio verboten. Das Radio konnte so ausschließlich zu politischen Propagandazwecken verwendet werden. (Westphal, a. a. O, S. 56) Das Bestreben der totalitären Machthaber lag also darin, die Wirtschaftswerbung so weit wie möglich zu beschränken, damit sich ihre politische Propaganda um so besser entfalten konnte. Man nahm offensichtlich an, daß eine ungehinderte Wirtschaftswerbung die Rezipienten von der Konzentration auf die politische Propaganda ablenke.

Die Werbung ließ im Dritten Reich wenig unversucht, um an die NS-Ästhetik anzuknüpfen. Appelle an das Volk, Bekenntnisse zu Deutschland, Metaphern aus dem Krieg („In vorderster Reihe kämpft Opel", 1934) und dem militärischen Bereich spiegelten die Werte und Normen des damals gewünschten Bewußtseins wieder. Auch wurde versucht, fremdsprachliche Produktbezeichnungen einzudeutschen. So machte die deutsche Werbung aus dem cornichon-farbenen Kostüm einen gurkengrünen Zweiteiler, aus uni wurde schlichtfarben, die Textilindustrie hieß Spinnwirtschaft. Die Versuche, anstatt der Bezeichnung Whiskey

[1]Zit. nach: Westphal, a. a. O., S. 48.

den Namen Rauchbrand und anstelle von Keks die Bezeichnung Knusperchen einzuführen, sind allerdings gescheitert.[1]

In Bildern zeigte sich die NS-Ästhetik z.B. in der Abbildung von in Formation marschierenden Menschenmassen nach dem Motto „Du bist nichts, dein Volk ist alles". Diese Bilder versuchten sich der allgegenwärtigen NS-Propaganda anzupassen. Von der Propaganda ging offenbar eine eigentümliche Faszination aus, wie Elisabeth Noelle (heute: Elisabeth Noelle-Neumann) in einem Beitrag für die *Deutsche Allgemeine Zeitung* schreibt:

„Wie rote Fahnentücher hingen die Schriftplakate der NSDAP von den Anschlagsäulen herab, seitlich begrenzt durch einen schwarzen Balken, der das abgleitende Auge zurück zum Text zwang, zu den kurzen pragmatischen oder polemischen Paragraphen, aus denen einzelne fettgedruckte Worte heraussprangen: „... Judengegner... Lumpen... Christen... Rassentuberkulose der Völker... Heute Freitag... Warum sind wir Antisemiten?" Paradiesische Zukunftsbilder und grauenerregende Darstellungen des Elends warben nebeneinander in den Hauptstraßen der Großstädte, wie an den Eingängen der Dörfer um Aufmerksamkeit. Klarlinige, zu äußerster Aufmerksamkeit verdichtete Plakate, deren innere Spannung, Symbol oder geballte, eben in der Entladung ausbrechende Kraft sich allen, die in ihren Wirkungskreis gerieten, schon auf weite Entfernung mitteilte."[2]

Elisabeth Noelle studierte 1937 in den USA bei Gallup Meinungsforschung und promovierte 1940 an der Berliner Friedrich-Wilhelm-Universität über „Meinungs- und Massenforschung in den USA".[3] Später wurde sie Redakteurin bei der NS-Wochenzeitschrift *Das Reich*. 1946 gründete sie mit Reich-Redakteur Erich Peter Neumann die *Gesellschaft zum Studium der öffentlichen Meinung*.

Tatsächlich hat sich Marktforschung in Deutschland erst nach 1933 etabliert. Seit 1933 entstanden in kurzer Reihenfolge Institute und Forschungseinrichtungen zur Marktforschung. 1940 errichtete der Werberat eine Unterabteilung *Marktforschung*. Die Abteilung Marktforschung hatte ab 1940 die Aufgabe, Marktanalysen für die bereits besetzten Länder oder für die Länder, deren Besetzung geplant war, zu erstellen. Eruiert wurden Absatzmöglichkeiten für Produkte aus Deutschland. Eine Untersuchung des „Werbesystems der einzelnen Warengrup-

[1] Vgl. Westphal, a. a. O., S. 51, zitiert hier die Zeitschrift *Wirtschaftswerbung*, Heft 14, 1936, S. 111, in der das Scheitern eingestanden wird.
[2] Aus: Deutsche Allgemeine Sonntagszeitung. Beilage Zeitbilder, 2. 9. 1940. Zitiert nach: Westphal, a. a. O., S. 70.
[3] Vgl. Der Spiegel, 15. 12. 1965, S. 86.

pen" und der für die Printwerbung zur Verfügung stehenden Zeitungen erschien für fünfzehn europäische Länder.(Vgl. Westphal, a. a. O.)

In Deutschland wurden staatlich gelenkte Kampagnen zur Verbraucherführung durchgeführt. Das Volk sollte zu sparsamer Haushaltsführung angehalten werden. Die Kampagnen hießen z.B. *Kampf dem Verderb*, *Altmaterialsammlung*, *Eintopfsonntag* usf.. Es wurden Symbolfiguren ersonnen, um zu zeigen, wie man spart. Der *Kalkteufel* sollte z.b. darauf hinweisen, daß Kalk im Wasser die Seife beim Waschen teilweise unwirksam macht. Das *Flämmchen* sollte beim richtigen (sparsamen) Heizen helfen. Durchgeführt wurden diese *Werbefeldzüge* vom sogenannten Reichsnährstand (Handel, Industrie- und Reichsernährungsministerium) in Zusammenarbeit mit dem Propagandaministerium und Verbrauchsforschungsinstituten. (Vgl. Westphal, a. a. O., S. 142) Solche Kampagnen wurden als offizielle Propaganda multimedial durchgeführt, im Radio, im Kino und im Fernsehen, in Zeitungen sowieso. Ab Oktober 1938 wurde der Fernsehrundfunk für die Allgemeinheit freigegeben. Parallel zum Volkswagenprojekt sollten 10.000 Fernsehgeräte hergestellt werden, die Herstellung wurde jedoch durch den Krieg verzögert. Erst 1952 begann in veränderter Form wieder eine Produktion von TV-Geräten.

Auf der anderen Seite versuchte die Werbung im Dritten Reich relativ normal weiterzulaufen. Ein Beispiel hierfür ist ein Teil der Werbung für Coca-Cola. Dieses Getränk verbindet man heute in Deutschland mit einer in der Wirtschaftswunderzeit (typischer Slogan: Mach mal Pause) erfolgten Amerikanisierung, nicht mit der Nazizeit. 1929 wurde die Coca-Cola GmbH als Tochterfirma der Coca-Cola Company in Essen gegründet. Von 1934 bis 1939 erhöhte sich die Zahl der Abfüllbetriebe von 5 auf 50, die der Getränkegroßhändler für Coca-Cola von 120 auf 2000. Bei den Olympischen Spielen 1936 richtet die Firma einen Erfrischungsdienst ein, 1937 betreute sie die Deutschland-Rundfahrt der Radfahrer.[1] Auch der Werbeslogan (vgl.: Bilder 24, 25) *Unsereins ganz besonders braucht ab und zu eine Pause, am besten mit Coca-Cola eiskalt* ähnelte dem der fünfziger Jahre. Ab 1940 war die Coca-Cola Produktion nicht mehr möglich, weil der Sirup nicht mehr geliefert wurde. Als Ersatz wurde das Getränk *Fanta* (weil es so *fanta*stisch schmeckt) erfunden und produziert, es handelte sich zunächst um ein Molkegetränk. Nach dem Krieg wurde die auch heute noch wohlbekannte Limonade daraus.

[1] Schäfer, Hans Dieter 1983: Das gespaltene Bewußtsein. Deutsche Kultur und Lebenswirklichkeit 1933-1945. Frankfurt/M., S. 151.

7. 4. 6 Beispielbilder: Werbung im Dritten Reich

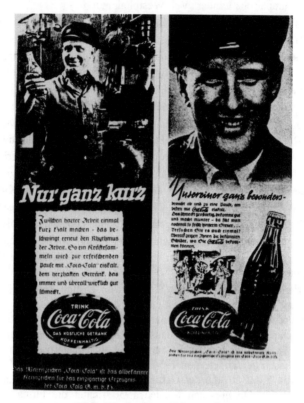

Bilder 22 a./b. (Coca-Cola 1938/39)

Diese beiden Anzeigen für Coca-Cola stammen aus den Jahren 1938 und 39. Sie versuchen den Geist der neuen Zeit mit den Werten von Coca-Cola zu verbinden. Identifikationsfiguren oder Sympathieträger sind hier ein Arbeiter (Bild 22 a.) bzw. ein Taxifahrer (Bild 22 b.). Die Sujets der Bilder und die Schrifttypen sind die Zugeständnisse an neue Werte. Arbeiter findet man sonst kaum in der Werbung abgebildet. Hier sind sie auch nicht einfach abgebildet, sondern, die Pose des „Werktätigen der Faust" beweist es, heroisiert. Im Kontrast zu der Heroisierung steht das Lächeln der Arbeiter, ihr unheroischer Gesichtsausdruck. Wie bereits erwähnt wird die „Mach mal Pause"-Kampagne der Coca-Cola GmbH oft fälschlich als Ausdruck neuer Werte der fünfziger Jahre gesehen. Die Pause mit

Coca-Cola wurde offensichtlich bereits im Dritten Reich als Werbestrategie verwendet.

Auf den Komplex „faschistoide Ästhetik" anspielen sollen die Bilder 23 a. und 23 b. Es handelt sich dabei um Original und Fälschung.

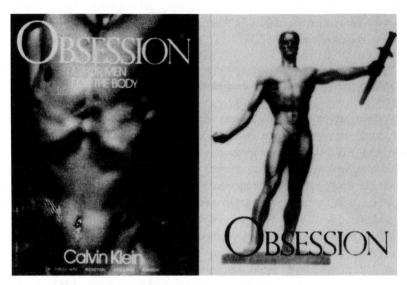

Bilder 23 a./b. (Bild 23a. Obsession 1993, Bild 23 b. Collage 1994)

Bild 23 a. ist eine Reklame unserer Tage für ein Herrenparfüm. Bild 23 b. ist eine von einem New Yorker Künstler angefertigte Reklamefälschung, die auf eine Statue des Bildhauers Arno Breker mit dem Titel *Wehrmacht* zurückgreift. Der Künstler Macieji Toporowicz will damit die gegenwärtige Werbeikonograpie verhöhnen und beweisen, „daß der Nationalsozialismus ohnehin die größte Werbeveranstaltung aller Zeiten war".[1] Beide Bilder machen deutlich, was mit faschistoider Ästhetik gemeint sein kann: Eine Überhöhung und Heroisierung des männlichen Körpers zur Symbolisierung von Unangreifbarkeit soll in Verbindung mit dem Schwert eindeutig als Symbol für „Wehrhaftigkeit"gedeutet werden.

Während man der Faszination heroisierter Körper auch heute erliegt, wie die echte Obsession-Werbung (und viele andere Reklamen für Herrenparfüm) beweisen, findet man den Arbeiter als Identifikationsfigur heute nicht mehr auf Reklamebildern. In politischen Systemen, die sich durch Arbeiter- und Bauernmacht legitimiert meinen, sind sie häufig Sujet der bildenden Kunst (sozialistischer Rea-

[1]Zit. nach: Der Spiegel, 22, 1994. S. 91

lismus). Dieser Stil fand im Dritten Reich also Eingang in die Coca-Cola-Werbung.

Eine ausschließlich faschistische Ästhetik, die kein Pendant in unserer Gesellschaft hat, gibt es nicht. Obwohl es heute nicht opportun ist, Arbeiterbildnisse im Stil des sozialistischen Realismus in die Werbung aufzunehmen, ergötzt man sich doch an den Idealen der Obsession-Anzeige, wie sie der Künstler Toporowicz auf den Punkt gebracht hat.

7. 5 Werbung in den USA von den fünfziger Jahren bis heute: Internationalisierung der Agenturen und kreative Revolution

Die Werbung in den dreißiger und vierziger Jahren war in den USA bereits hochgradig ausgeprägt; einige Autoren reden von dieser Zeit als der Hochzeit der Werbung in den USA. (Fox, Marchand)

Die kommunikationswissenschaftlichen Studien von Lazarsfeld waren motiviert durch die Angst vor totaler Manipulierbarkeit der Menschen durch (politische) Propaganda. Auch für die Wirtschaftswerbung ging man von einer Allmacht der Beeinflussung aus. Die These Vance Packards, die er in *Die geheimen Verführer* (1957) formulierte, lautet dementsprechend stark verkürzt: Zeige mir einen seelischen Ansatzpunkt, von dem aus ich ins Unterbewußte der Konsumenten dringen kann, und ich werde den Leuten alles verkaufen. Diese Allmachtsphantasie in den fünfziger Jahren resultierte aus den zunächst scheinbar unbegrenzten Möglichkeiten des Radios (seit den dreißiger Jahren) und dem Fernsehen. Im US-Fernsehen wurden Werbespots seit 1939 ausgestrahlt. (Vgl. Fox, a. a. O., S. 210)

Der Radiohörer, der eine bestimmte Show im Radio verfolgen wollte, war gezwungen, die Werbespots zu hören, er hatte nicht die Möglichkeit, die Werbung zu ignorieren wie beim Lesen von Zeitschriften. Man hatte eine *captive audience*. Eine bedeutende Erfindung der dreißiger Jahre waren die *soap operas*, fiktionale populäre Fortsetzungshörspiele, die von Firmen gesponsert wurden:

„Just Plain Bill, sponsored by Kolynos toothpaste, presented the travails of a barber who had married out of his social class. Betty and Bob, sponsored by Gold medal Flour, offered a fleckless man, the son of wealth, married to a saintly woman who struggled to keep the family intact. Ma Perkins, for Oxydol detergent, was described as Just Plain Bill with skirts. As drama these soap operas were distinguished for implausible situations, histrionic dialogue, and glacialy paced pot exposition- and familiar, likeable people, under dire stress, ever being threatened and rescued from peril" (Stephan Fox, ebd., S.159)

Obwohl der Nutzen der Psychologie für die Werbung unter dem Stichwort *motivation research* in den fünfziger Jahren viel diskutiert wurde, setzte man in der Praxis nicht in erster Linie auf Psychologie. Die typische Werbestrategie der fünfziger Jahre kann man als *Unique Selling Proposition (USP)*-Strategie[1] definieren. Die typischen Anzeigen der fünfziger Jahre wiederholten eine simple Aussage mit einem visuellen Beweis bzw. einer visuellen Demonstration, die zum Teil (in der deutschen Übersetzung) heute noch in Deutschland in Gebrauch sind, wie: „M&M's melts in your mouth, not in your hands." (S. Fox, ebd., S. 187) An dieser Strategie erkennt man die Handschrift Hopkins wieder, sich eine beliebige Eigenschaft des zu bewerbenden Produktes herauszusuchen, die vergleichbare Produkte auch aufweisen, und diese Eigenschaft unermüdlich zu wiederholen. (*M&M* sind buntglasierte Schokoladenpillen, vergleichbar mit z.B. *Smarties*, die wegen ihrer Glasur auch nicht sofort in der Hand schmelzen.) Claude Hopkins wies darauf hin, daß Werbeargumente mit Ausschließlichkeit, also Argumente, die (willkürlich) nur für ein Produkt ins Feld geführt werden können, versprechen, erfolgreich zu sein. In den fünfziger Jahren wurde diese Theorie durch Rosser Reeves (geboren 1910) wiedereingeführt. Begründet wurde sie durch die Annahme, daß nur eine unique selling proposition (USP) im Dauerbombardement der Werbung eine Chance hat, durch Persistenz den Konsumenten zu erreichen. (Auch Rosser Reeves wies eine protestantisch-sektiererische Sozialisation auf, sein Vater war *Methodist Minister*, über den gesagt wurde: „Rosser's father couldn't speak three sentences without quoting the bible." (Vgl. S. Fox, ebd., S 189)

Die Tendenzen in der Entwicklung der Werbung nach dem Krieg lassen sich wie folgt zusammenfassen: Internationale Expansion der US-Agenturen und einiger britischer Agenturen als Ergebnis des Zweiten Weltkriegs; mehr Dienstleistungen in allen Medien; Verschmelzung von kleinen Agenturen und schließlich ein überwiegend aggressiver Werbestil entsprechend der USP-Theorie. Die erstgenannten Trends setzen sich auch heute noch fort; der Werbestil der fünfziger Jahre und das multimediale Dauerbombardement führten jedoch zu zunehmendem Unmut in der Bevölkerung über die Werbung. 1946 fanden 41% der Amerikaner Werbung irreführend, und 54% waren der Meinung, daß Werbung zu sehr mit den Emotionen der Audienz spielt. 1950 glaubten 80% der Amerikaner, daß Werbung den Konsumenten Dinge verkauft, die sie nicht gebrauchen können, und

[1]Vgl. G. Schweiger et. al. : Werbung, a. a. O., S. 44. Al Ries, Jack Trout 1986: Positioning. Die neue Werbestrategie. Hamburg. S. 42.

81% waren für striktere Reglementierungen durch die Regierung[1]. Die Stimmung richtete sich zunehmend gegen Werbung. Dazu beigetragen haben auch literarische und soziologische Veröffentlichungen wie z.b. *Death of a sales man* von Arthur Miller, der Verlogenheit (den Zwang zur allgemeinen Beliebtheit) als Voraussetzung für Direktverkauf am Schicksal eines Vertreters darstellt. In *The Lonely Crowd* von David Riesman wird der Werbung bescheinigt, ihren Teil zur Außenleitung der Menschen und damit zu einem grundlegenden Werteverfall beizutragen. Vance Packard zeigte in den fünfziger Jahren die vermeintlichen Manipulationsmöglichkeiten der Werbung auf. Andere, in Deutschland relativ unbekannte Bücher setzten sich kritisch mit Werbung auseinander.[2]

Der Werbung wurde von Margret Mead 1956 bescheinigt, sie hätte die kulturelle Führung der USA übernommen. Amerikanisches Leben war für sie „not a culture of the U.S but a culture of Madison Avenue."[3] Auch die Beschäftigten in der Werbung litten unter Selbstwertverlust. Zwar sagten bei einer Umfrage von 1100 in der Werbung Beschäftigten 85%, daß sie noch einmal im selben Bereich arbeiten würden, wenn sie eine zweite Chance hätten, jedoch nur 8 % der Befragten würden ihren Kindern empfehlen, denselben Beruf zu ergreifen, wie sie selbst[4].

7. 5. 1 Die sechziger Jahre

Nach Einschätzung von Jack Ries und Al Trout kam das Ende des Zeitalters der einzigartigen Verkaufsproposition (USP) Ende der fünfziger Jahre durch die Verbesserung der Technik. Eine Lawine von *Me-Too-Produkten* (Kopien erfolgreicher Produkte) kopierten die USP-Taktik ihres Vorbildes und behaupteten, besser zu sein. Die nächste Phase der Werbung kann man mit Ries und Trout die *Image-Ära*[5] der Werbung nennen.

Der Entwicklungsschritt der Werbung von den fünfziger Jahren in die sechziger Jahre wird oft *kreative Revolution* genannt. Die USP-Strategie wich einer phantasievolleren und kreativeren Werbung. Das Werbeziel *Imagesteigerung* wurde dominierend. Die bekannteste erste Äußerung der kreativen Revolution war die bis heute erfolgreiche Malboro Kampagne, die 1954 in den USA begann:

[1] Die Umfrage, die sich auf die gesamten USA bezog, wurden veröffentlicht in Printer's Ink, 7.3 und 5.9. 1952. Zitiert nach: Fox, a. a. O., S. 200.
[2] Zum Beispiel Frederic Wakeman: The Hucksters (1946), Sloan Wilson: The Man in Grey Flanel Suit (1955). Vgl. Fox, ebd., S. 201.
[3] Nach Advertising Age, 30.4.1956, zit. nach Fox, ebd., S. 200.
[4] Die Umfrage ist veröffentlicht in Newsweek, 20.10.1958. Zitiert nach Fox, ebd., S. 209.
[5] Al Ries, Jack Trout 1986, a. a. O., S. 43.

„Marlboro wurde 1924 von Phillip Morris ganz gezielt als Zigarette für die Frau auf den Markt gebracht. 1930 bekam die Marlboro sogar ein rotes Mundstück (beauty tip), um die Spuren von Lippenstift zu kaschieren. In den fünfziger Jahren aber sah der Konzern genau darin ein Handicap für den weiteren Erfolgsweg, beklagt wurde das „weibische" und „schwule" Image der rot-weißen Marke."[1]

Filterzigaretten hafteten zu dieser Zeit grundsätzlich etwas Unmännliches an. Das Verkaufsproblem bestand darin, Marlboro als Marke zu bewerben, die auch ein Mann rauchen konnte. Das Ergebnis ist bekannt. Marlboro ist heute die meistgerauchte Zigarette und die „zweitteuerste Marke der Welt" nach Coca-Cola.[2]

Bemerkenswert an der Kampagne für Marlboro von Leo Burnett war das Format und der Aufbau der Anzeige, das sich am Aufbau von Plakaten orientierte. Diese Werbebilder zogen ihre Kraft aus einem einzigen großen Foto mit wenig Text (vgl. Abb. 24). Man kann sagen, daß die kreative Revolution in der Werbung sich in formaler (auf das Layout bezogen) Hinsicht nach den Maximen der Plakatgestaltung des ausgehenden 19. Jahrhunderts richtete -daß sie eigentlich eine konservative Revolution war. David Ogilvy[3] (geb.1911), der zusammen mit Leo Burnett zu den kreativen Erneuerern der Werbung gezählt wird, obwohl er teilweise noch den Idealen von Hopkins folgte (vgl. Bild 28), legte für die Vermutung, daß die kreative Revolution eigentlich ein Rückschritt war, Zeugnis ab: „I am an advertising classicist, I believe that advertising has had its great period to which I want to return it."[4] Damit meint er die zwanziger Jahre, deren *editorial style* dem neuen Stil formal nicht unähnlich war. Der Stil von Burnett und der Marlboro-Anzeige wird *chicago style* genannt. (Vgl. Fox, a. a. O., S. 249)

Tatsächlich kann man jedoch annehmen, daß der Stilbruch der kreativen Revolution, wie der Stilbruch zu Beginn des Jahrhunderts (als Reaktion auf die unseriöse *patent medicine* Werbung), zum Teil auf der Anpassung der Werbung an den redaktionellen Teil der Zeitschriften beruhte. Die Zeitschrift *Life* setzte z.B. in den fünfziger Jahren auf Photographien wie in der Marlboro-Anzeige, während die *Saturday Evening Post* ihre Artikel teilweise noch mit Gemälden oder Zeichnungen illustrierte. Außerdem wurde die Werbung (wie zu Beginn des Jahrhun-

[1]Jürgen Salm in der Kölner Stadt Revue. Nr. 10, 1990, S. 15f. Zit. nach: Michael Kriegeskorte: Werbung in Deutschland. 1945- 1965. Köln o.J. S. 163.

[2]Die *Financial Times* veranstaltet jedes Jahr ein Ranking der Marken. Bei der Ermittlung eines Markennamens werden die weltweiten Umsätze, die Profitabilität und das Wachstumspotential berechnet. Vgl. Handelsblatt Nr.138, 20.7.1994, S.12.

[3]Vgl. z.B. Al Ries; Jack Trout 1986, a. a. O., S. 43.

[4]Interview: Printer's Ink, 26. 9: 1952. Zit. nach: Fox, a. a. O., S. 225.

derts) in den fünfziger Jahren zunehmend unbeliebt, so daß ein neues, frischeres Image der Werbung nur nutzen konnte.

Einher mit dem Stilbruch ging eine organisatorische Änderung in den Agenturen. Der Art-Director, der bis dahin Vermittler zwischen Texter und Zeichner (die auch das Layout der Anzeigen bestimmten) war, wird nun zum Layouter der Anzeigen, der bestimmt, was die Fotografen und Zeichner zu tun haben. Stephan Fox zitiert Norman Rockwell, einen Illustrator alter Schule:

> „Back when Rockwell started in advertising, an art director was an office boy he recalled in 1960. Now an art director tells you what to do and how you are to do it. The art director makes up the layout, and the illustrator is relegated to the rank of draftsmen and copiers." (Fox, a. a. O., S. 179).

Die Organisationsstruktur der Agenturen wurde also rationalisiert. Den gestalterischen Entscheidungsfindungsprozeß, an dem früher mehrere Mitarbeiter beteiligt waren, bestimmte nun ein Einzelner, der Art-Director.

In den sechziger Jahren setzte sich folgendes formale Grundmuster durch. Die Anzeigen bestanden aus einem Foto, das ungefähr drei Viertel der Anzeige ausmachte. Der Text stand unter dem Foto. Häufig war unten in der Ecke das beworbene Produkt noch einmal abgebildet. Als Gründe für den (relativ späten, Ende der fünfziger Jahre erfolgenden) Siegeszug von Photographien in der Werbung kann man mit Michael Kriegeskorte (a. a. O. S. 135) die Konkurrenz des Fernsehens anführen. Dort wurden, abgesehen von Zeichentrickfilmen, die Produkte photographisch genau und im Handlungszusammenhang vorgeführt. Die Anzeigengestaltung versuchte hier gleichzuziehen. Die Werbung wurde also in der Abbildung realistischer. Roland Marchand und Stephan Fox sind der Ansicht, daß der kreativen Revolution im Stil der amerikanischen Werbung eine ethnische Revolution in der Besetzung der Werbeagenturen entsprach. Die WASP-Hegemonie in den Agenturen brach ihnen zufolge in den frühen 60er Jahren zusammen:

> „The creative revolution, the new mirrored image on Madison Avenue, thus consisted essentially of Jewish copywriters and Italian art directors, producing ads from their own ethnic traditions. Clients accepted the new approaches because they sold well." (Fox, a. a. O., S. 276, vgl. auch oben: Kapitel „Werbung und Konfession")

Auch die geographische Konzentration der amerikanischen Werbebranche auf New York (Madison Avenue) hob sich auf.

Die kreative Revolution bedeutete damit das auch Ende der Vorherrschaft protestantisch-christlich sozialisierten Werber, die ihren Missionseifer in der Werbung

sublimiert hatten. Der Stil dieser Werber fand aber weiterhin Nachahmer, wozu z.B. D. Ogilvy gehörte (s. die Anzeige für Hathaway-Hemden Abb. 28)

7. 5. 2 Beispielbilder:Werbung der fünfziger und sechziger Jahre in den USA und Großbritannien

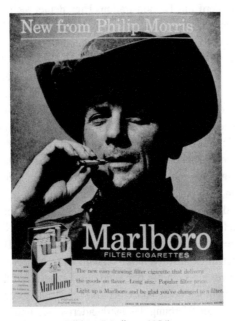

Bild 24 (Marlboro 1954)

Die Marlborokampagne läuft seit vierzig Jahren nahezu unverändert. Man kann ihre Plakate in dieser Form auch heute noch an Litfaßsäulen hängen sehen. Dieses Bild hier ist allerdings eine Zeitungsanzeige, auf der man den Stil erkennt, der bis heute in der Werbung vorherrschend ist. Werbung besteht, seitdem sich dieses Format in den sechziger Jahren durchgesetzt hat, überwiegend aus einem Foto, das mindestens drei Viertel der Seite bedeckt, und einem kurzen Werbetext. Die Textmenge ist ein weiteres distinktives Merkmal gegenüber den früheren Werbungen. Das einzige, was überzeugend wirken soll, und auch überzeugend wirkt, ist das männliche Image des Cowboys, das der Zigarette ihr besonderes Image verleiht.

Gleichzeitig mit der Zigarette wird auch die neue „Flip Top Box" beworben, allerdings wiederum ohne viele Worte. Vergleicht man diese Werbung mit ande-

ren Werbungen dieser Zeit und davor, fällt einem folgendes Unterscheidungsmerkmal ins Auge: Die *Coolness* oder die Unterkühltheit der Anzeige. Sie macht, so wie man sich eben einen Cowboy vorstellt, nicht mehr Worte als nötig. Sie wendet sich nicht an den Rezipienten, spricht ihn nicht an, sie ist nicht um den Rezipienten bemüht, sie kümmert sich nicht um ihn. Es handelt sich nicht mehr um Persuasion, sondern um Demonstration. Hier deutet sich der Imagewechsel einer ganzen Branche an: die Mutation von Verkäufern im Sinne Hopkins zu *coolen* Kreativen, oder von Verkäufern zu Imageberatern.

Ebenfalls neu ist die Größe des Portraits. Nicht mehr kleine Figuren bevölkern die Bilder, sondern einzelne Figuren, deren Individualität an der Größe ihres Portraits abzulesen ist. Dieser Trend setzt sich bis heute fort. Der Cowboy in Abb. 24 ist besonders individuell. Es scheint so, als würde er uns das Rauchen noch nicht einmal vormachen. Der Cowboy blickt uns ins Gesicht und scheint zu sagen: „Schaut her, ich rauche Marlboro, und ihr dürft mir dabei zuschauen. Ob ihr selber Marlboro raucht, bleibt euch überlassen. Ich habe es nicht nötig zu argumentieren". Die Zigarette gehört einfach zu dem Cowboy. Hier nimmt die Werbung Abschied von der Persuasion Hopkinsscher Prägung.

Wichtig ist hier die in der Anzeige nicht weiter Begründung findende Individualität der Werbefigur, ihr Selbstbewußtsein, das aus dem Nichtvorhandensein von Erklärungen resultiert. Der Interpretationsspielraum des Betrachters ist eingeschränkt. Er versteht das Bild, oder er versteht es nicht. Bereits hier deutet sich die *Individualisierung* als Trend in der Werbung bezogen auf ihre Protagonisten, an. Man könnte allerdings auch von einer *Intimisierung* sprechen. Die formalisierten Gestalten aus der Werbung der Jahrhundertwende und der zwanziger Jahre weichen realistischen Portraits wirklicher Menschen. (Vgl. dazu Abb. 37)

Bild 25 (Schweppes 1954).

Man könnte sagen, daß diese Anzeige von 1954 aus England formal an die Odol Anzeigen aus den zwanziger Jahren in Deutschland (Bild 21) anknüpft. Die Schweppes-Werbung wendet sich vom Inhalt her an Gebildete, die die Anspielungen im Text verstehen. Vergleichen wir diese Anzeige mit der Marlboro-Anzeige, stellen wir fest, daß diese Anzeige sich um den Leser bemüht, indem sie versucht witzig zu sein. Anstatt erhaben über dem Leser zu stehen, versucht sie über das Band Humor eine Allianz mit dem gebildeten Leser (Anspielungen auf Architektur im Text) zu schließen und dadurch Schweppes (im Sinne der Vin Mariani- oder frühen Coca-Cola-Werbung) als „intellektuelles Getränk" darzustellen. Hier bezieht man sich auf einen durch Bildung (oder Status) geprägten Lebensstil der Rezipienten.

Bild 25 (Schweppes 1954)

Bild 26 und Bild 27 (Volkswagen 1960-62).
Obwohl Autos keine *low involvement*-Produkte sind, nehmen wir die Anzeigen-kampagne für VW in den USA aus den Jahren 1960-1968 auf. Man sieht den formalen Anschluß an den *chicago style*: Ein Foto über vier Fünftel der Anzeige, darunter ein kurzer Werbetext. Mit Anzeigen dieser Reihe hat sich u.a. Umberto Eco auseinandergesetzt, sie galten bereits kurz nach ihrem Erscheinen als klas-sisch. Für Werbeanalysen sind sie sozusagen Pflichtprogramm. Diese Anzeigen zeichnen sich durch einen subtilen, lakonischen Humor in Wort und Bild aus.

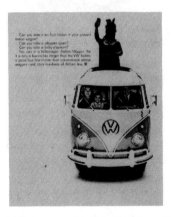

Bild 26 (VW-Bus, aus einer Kampagne von 1960-62)

Die Kampagne für den Bus (Bild 26) ist in Wort und Bild grotesk übersteigert. Die Dinge, die mitgenommen werden sollen, sind reichlich ausgefallen. Wozu

255

braucht man im Auto ein offenes Laufställchen? Die Anzeige unterscheidet sich von den vorhergehenden, humorvollen Anzeigen, weil die lustige Darstellung ein Foto ist und sich also auf die Realität (und nicht nur auf die humorvolle Phantasie des Zeichners) bezieht.

Die Anzeige vermittelt Toleranz für ausgefallene Hobbys und damit für Individualität. Die Individualität wird hier nicht mehr dem einzelnen Besonderen (wie dem Marlboro-Cowboy), sondern dem Durchschnittlichen, nämlich der normalen Kleinfamilie zuerkannt. Es handelt sich um eine Familie mit Spleen, die auf den ersten Blick normal erscheint, sich jedoch unter der Oberfläche von der Masse abhebt. Die Darstellung dieser Familie steht in direktem Widerspruch zu Riesmans Bild des außengeleiteten Sozialcharakters; besser kann man sie mit Schulze als *erlebnisorientiert* bezeichnen. Sie zeigen fröhliche Mienen, man könnte sich vorstellen, daß sie auf einer Auktion ein Schnäppchen gemacht haben und sich nun darauf freuen, diese besondere Antiquität in ihrem Garten aufzustellen. Wegen ihrer Erlebnisorientiertheit oder dem Raum, den ihr Hobby einnimmt, brauchen sie einen Transporter.

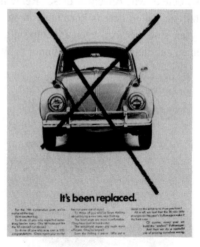

It's been replaced.

Bild 27 (VW Käfer 1960/61)

Die zweite VW-Anzeige (Bild 27) fällt ins Auge, weil sie durch das Kreuz oder X nachträglich manipuliert wirkt. Der Käfer ist aus einer einfachen Perspektive photographiert, einen besonderen Hintergrund gibt es nicht. Diese Anzeige besticht durch Schlichtheit, die durch das nachträgliche Kreuz oder X aufgebrochen

wird. Die Bildunterschrift zeichnet sich wieder durch trockenen Humor aus. Ge-sagt wird, daß dieses Modell ersetzt wird und daß das Nachfolgemodell wieder genauso aussieht wie das durchgestrichene Modell. Die Anzeige zeichnet sich durch *Understatement* aus. Diese Werbestrategie des Understatements, gepaart mit trockenem Humor, findet man bis heute für einfache, billige Autos (Lada, FIAT-Panda).

Das Layout dieser Anzeige ist (in der Nachfolge des Marlboro-Layouts) das gängige Format der Werbung, nicht nur für fast alle Kfz-Werbungen, geworden. Dieses Format, das zunächst die Unique Selling Proposition (USP) von VW ver-körperte, ist Ausdruck der *kreativen Revolution*, also einer (Re-) Ästhetisierung der Werbung. Das Produkt, der Käfer, wird nicht mehr angepriesen sondern im Gegenteil: Sein Bild ist durchgestrichen, und im Text erfahren wir, daß es keine Verbesserungen (außer Kleinigkeiten wie größere Scheibenwischer) am Modell gibt. Wie in der Marlboro-Anzeige würden wir das als *Coolness*, also als Unter-kühltheit der Kreativen sehen, die sozusagen absolut vom Publikum schaffen und keine Zugeständnisse an einen (vermeintlichen) Massengeschmack machen, son-dern im Gegenteil sich von ihm absetzen und dadurch die Besonderheit der anzu-preisenden Marke demonstrieren. Man weiß, wie in den sechziger Jahren die Autos in den USA aussahen. Sie waren in Größe und Form das direkte Gegenteil des Käfers. U. Eco geht bei der Analyse einer VW-Anzeige aus derselben Serie davon aus, daß VW gezwungen war, Verfahren anzuwenden, die denen der ame-rikanischen Firmen entgegengesetzt waren, „eben um ein Produkt durchzusetzen, das Eigenschaften aufweist, die den in Amerika verkündeten und erwünschten entgegengesetzt sind." (Eco, a. a. O., S. 283) Die rhetorische Figur, die hier vor-liegt, bezeichnet Eco als „Epitrope." (Eco, a. a. O., S. 281) Damit konzediert man, was der Gegner einwenden würde, um von vornherein die erwartete Bemer-kung zu neutralisieren.

Bild 28 (Hathaway-Hemden 1960-62)
Über diese Kampagne von David Ogilvy schreibt Nick Souter treffend:

> „In a design sense these classic ads for Hathaway shirts follow David Ogil-vy's rules for his agency- picture at the top, headline beneath it in upper and lower case and copy beneath that. However, Ogilvy had always distrusted hu-mor in advertising and believed that no one bought anything from „clowns". And yet this campaign seems to be nothing but a sly joke. Who was Baron

Wrangel? Why is he wearing an eye patch? We never found out, but the intrigue generated a great deal of interest in Hathaway shirts."[1]

David Ogilvy schrieb nicht nur das Vorwort zur schweizerischen Ausgabe (1967) von Claude Hopkins Buch *Wissenschaftliches Werben*; er befolgte auch seine Strategie. Im Gegensatz zu Hopkins war er aber der Meinung, daß Bilder in der Werbung ihre Wirkung nicht verfehlen. Die hier zur Debatte stehende Anzeige belegt diesen Rückfall in die zwanziger Jahre, die in den USA als goldene Jahre der Werbung gelten.

Die fiktive Figur Baron Wrangel legt für das Produkt Zeugnis ab, es liegt also zunächst einmal ein (fiktives) *Testimonial* vor. In der Anzeige wird im Zeitungsstil über die Geschichte des Baumwollstoffes aus Madras geschrieben, man erfährt Interessantes über die Gründung der Yale-Universität. Die Einzigartigkeit der Hemden wird beschworen und ihre Preisgünstigkeit. Am Ende der Werbung finden wir im Hopkins Stil einen Rücksende-Coupon. Die Werbung folgt Hopkins Maxime „Sage einen Haufen und du wirst verkaufen."(Hopkins, WW, S. 33.)

Die Figur *Baron Wrangel* kann man als eine Art bemühten Marlboro-Mann im *gentleman like*-Kolonialstil betrachten. Die Augenklappe ist sicher als Zeichen besonderer männlicher Tollkühnheit und Verwegenheit zu verstehen. Er hat Vorbildfunktion für den Käufer und wird als Vertrauensperson dargestellt, dessen Zeugnis (testimonial) man trauen kann. Wahrscheinlich soll er Erinnerungen an eine vergangene Zeit wecken, in der aristokratische Werte noch etwas zählten.

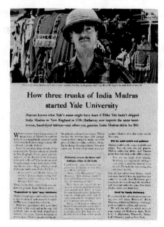

Bild 28 (Hathaway-Hemden 1961)

[1]Nick Souter 1988, a. a. O., S. 246.

258

7. 5. 3 Die siebziger und achtziger Jahre

Im März 1970 wurde Zigarettenreklame im Fernsehen und im Radio in den USA verboten. (Fox, a. a. O., S. 305) Die Werbung wurde zunehmend in *soziale Verantwortlichkeit* gedrängt. Das Bild der Frauen in der Werbung wurde kritisiert und überdacht, die Rolle von Schwarzen reflektiert etc.. Die Verantwortung der Werbung gegenüber Kindern wurde erstmals als Problem gesehen. 1962 erklärte Präsident Kennedy, daß jeder Verbraucher vier Basisrechte hätte: „the right to be informed, the right to safety, the right to choose and the right to be heard."[1] Zwischen 1960 und 1972 wurden mehr als 15 major acts vom US-Kongress bezüglich Werbung und Marketing abgesegnet, z.B.: *the Kefauver-Harris drug amendment* (1962), *the fair packaging and labeling act* (1966), *the child protection act* (1966), *the cigarette-labeling act* (1966), *the consumer credit protection act* (1968), *the child protection and toy safety act* (1969), *the public health smoking act* (1976.)[2] Alle diese Gesetze hatten das Ziel, Wettbewerb mit unlauteren Mitteln und für Werbung für gesundheitsgefährdende Produkte mit *gesetzlichen Mitteln* einzuschränken; der bis dahin bestehenden Selbstkontrolle der Werbung wurde also nicht mehr ausschließlich vertraut.

Bis in die achtziger Jahre hinein war es üblich, daß die Agenturen für ihre Dienstleistung einen bestimmten Prozentsatz vom Etat des Klienten bekamen. Normalerweise betrug dieser Betrag 15% des Werbeetats[3]. Wenn ein Unternehmen also etwa für 1 Million Dollar Platz (Raum oder Zeit) in den Medien kaufte, betrug das Einkommen der vermittelnden und gestaltetenden Agentur $150.000. Eine Agentur anzuheuern, kostete die Klienten also im Endeffekt nichts, weil die 15% vom Etat für die Medien bezahlt wurde. Wenn die Unternehmen sich direkt an die Medien gewandt hätten, hätten sie wahrscheinlich denselben Betrag ausgeben, weil die Medien dadurch, daß sie -anstatt mit einer Vielzahl von Unternehmen- nur mit einer bestimmten Zahl von Werbeagenturen zusammmen arbeiten also an bestimmten Kosten (z.B. Verwaltungskosten, Kosten für Angestellte etc.) sparen. Der Organisationsaufwand für die Medien wäre wesentlich größer, wenn jedes Unternehmen persönlich seine Werbung schalten würde. Unter diesem Aspekt kann tatsächlich gesagt werden, daß die Agenturen bei diesem Zahlungssystem für die Klienten nichts kosteten.

[1]Zit. nach: Gordon E. Miracle; Terence Nevett: A Comparative History of Advertising Selfregulation. In: European Journal of Marketing, Vol. 22, Nr. 4, 1988. In Zusammenarbeit mit Journal of Advertising History. Vol. 11, Nr.1 1988. S. 20.

[2] Gordon E. Miracle et. al., ebd., S. 20.

[3]Vgl: William Leiss et.al., a. a. O., S. 161.

Die Agenturen handelten bis in die achtziger Jahre hinein als Agenten für die Medien. Zusammen mit den Medien waren sie daran interessiert, daß die Unternehmen möglichst viel Geld für Werbezeit und -raum ausgaben, weil beide (Medien und Agenturen) daran verdienten. Auf der Strecke blieben die kreativen Leistungen der Agenturen. Sie wurden faktisch nicht bezahlt. Egal, ob eine Kampagne über Jahre erfolgreich lief oder ob sie ein „Flop" war, die Agentur wurde nur einmal bezahlt. Auf der anderen Seite trug die Agentur ein größeres Risiko. Wollte sie den Etat einer Firma länger betreuen, war sie gezwungen, eine mißglückte Kampagne zurückzuziehen und durch eine bessere zu ersetzen, allerdings ohne den Verdienst, wie er vorhanden wäre, wenn die Ausbesserungsarbeiten der Agenturen auf Stundenbasis bezahlt würden.

Dieses Kommissionssystem -die Werbeagenturen fungieren neben ihrer Beratungs- und Gestaltungstätigkeit als Zwischenhändler für Werberaum und -zeit in den Medien im Geschäftsauftrag einer Firma- hat seine Wurzeln im ausgehenden 19. Jahrhundert (wo die Werbeagenturen ja zum Teil reine Zwischenhändler ohne Beratungsauftrag waren) und blieb intakt bis in die achtziger Jahre. In den späten siebziger Jahren noch bezahlten 70% der werbungtreibenden Firmen ihre Agenturen auf Grundlage des Kommissionssytems. Ende der achtziger Jahre sind es nur noch 30%. (Vgl. William Leiss et. al., a. a. O., 162)

An die Stelle des Kommissionssystems tritt nun mehr und mehr das *client by client*-System, abgerechnet wird *cost plus profit*; es wird also möglich, die kreativen Leistungen besser mit einzubeziehen. Heute sind mehrere Abrechnungssysteme gebräuchlich. Schrattenecker und Schweiger fassen diese, heute gebräuchlichen Abrechnungssysteme zusammen:

- Provisionssystem (deutsches System): Die Agentur behält das ein, was sie in ihrer Eigenschaft als Werbemittler von den Werbedurchführenden für die Einschaltung streufähiger Werbemittel (z.B. Anzeigen, Radio- und TV-Spots) an Provisionen erhält. Diese Provision beträgt im Regelfall 15 % vom Kunden-Netto-Preis.

- Service-Fee-System (amerikanisches System): Die Agentur tritt sämtliche ihr zufließenden Vergütungen (Rabatte und auch Provisionen) an den Kunden ab. Dafür erhält sie vom Kunden eine Pauschalvergütung, üblicherweise 17,65% vom Netto-Umsatz. (Brutto minus Rabatte minus Provisionen).

- Honorarsystem: Die Agentur tritt sämtliche ihr zufließenden Vergütungen an den Kunden ab und berechnet Einzel- oder Pauschalhonorare in vorher vereinbarter Höhe.

- Kosten-Plus-System: Die Agentur tritt ebenfalls sämtliche Vergütungen an den Kunden ab und berechnet die bei der Arbeit entstehenden Selbstkosten plus einen Aufschlagsatz für den Gewinn der Agentur.[1]

Der Trend geht hier nach Einschätzung von Leiss, Kline und Jhally international in Richtung Kosten-Plus-System.

In den achtziger Jahren schlossen sich die Agenturen zu multinational vernetzten Agentursystemen zusammen, wie z.B. *Omnicom Group New York*, bestehend aus BBDO, Needham Harper Worldwide u.a., *WPP Group London*, bestehend aus J. Walter Thompson (JWT) und Ogilvy and Mather u.a., *Interpublic Group of Cos. New York*, bestehend aus Lintas und McCann Erickson u.a.[2]. Dieses Verschmelzen der Agenturen führte dazu, daß teilweise konkurrierende Firmen unter demselben Dach betreut wurden (und werden). Der Vorteil für die vernetzten Agenturen liegt auf der Hand: Bis 1980 war die Werbeindustrie die einzige Industrie, die sich nicht spezialisieren konnte: Konkurrierende Marken, also bestimmte Produkttypen, die im Wettbewerb standen, konnten nicht von einer Agentur betreut werden. Das Betreuen von zwei konkurrierenden Firmen wäre von mindestens einer der beiden betreuten Firmen beargwöhnt worden. Betreute eine Agentur die Automarke FIAT, konnte sie keine andere Automarke betreuen, sondern mußte sich auf anderen Gebieten betätigen. Betreute sie dann die Zigarettenfirma Seita/France, konnte sie keine Werbung für amerikanische Zigaretten machen etc.. Die Agenturen waren vor den achtziger Jahren also Generalisten, die alle Produkttypen bewarben.

Mit der Verschmelzung der Agenturen kommt es natürlich zu Konflikten zwischen Agenturen und rivalisierenden Marken, die nun von einer Agentur bzw. einem Agenturdachverband betreut werden. Die unter einem Dach verbundenen Agenturen können aber leichter Erfahrungen austauschen, Spezialisten ausbilden und einstellen etc.. Die Werbung erhält dadurch in den achtziger Jahren eine Chance zur Qualitätsverbesserung. Im Jahr 1995 stellt sich die „Top Ten" der Werberiesen nach Einnahmen aus Provisionen und Honoraren in Millionen Dollar wie folgt dar:

WPP Group, London	4477,1
Interpublic Group of Cos., New York	3533,4

[1]Vgl. G. Schweiger, G. Schrattenecker: Werbung, a. a. O., S. 37.
[2]Vgl. William Leiss et. al., a. a. O., S. 162 f.

Omnicom Group, New York	3189,2
Dentsu Inc. Tokio	2385,4
Saatchi & Saatchi Co., London/New York	2303,6
Young & Rubicam, New York	1715,1
Euro RSCG Worldwide, Neuilly	1470,2
Grey Advertising, New York	1301,7
Hakuhudo Inc. Tokio	1135,3
Foote Cone & Belding Chicago[1]	1077,3

Auch in der Medienindustrie zeigt sich der Trend zur internationalen Konsolidierung und Konglomeratbildung. Firmenkonglomerate wie *Time/Warner, Bertelsmann, Fininvest, Maxwell Communication Corperation, Capital Cities/ABC* etc., die international Zeitungen, Zeitschriften, TV-Sender, Radiostationen etc. besitzen, beherrschen zunehmend den Medienmarkt. Gleichzeitig sind Firmen wie *Sony, Nintendo, Coca-Cola, Revlon Kosmetik* etc. international erfolgreich. Diese Konzentrationen können als Ausdruck einer weltweiten Homogenisierung der Massenkultur verstanden werden, die man (wenn man das gemeinsame Merkmal des US-amerikanischen Ursprungs der weltweit verbreiteten kulturellen Software, wie Hollywoodfilme, Rock'n'Roll oder TV Sendungen wie *Late-Night-Shows*, Glücksrad *(Wheel of Fortune)*, Traumschiff *(Loveboat)* etc. berücksichtigt) als Amerikanisierung verstehen kann. In einer Anzeige, in der die Agentur Saatchi & Saatchi 1983 für ihre Dienste warb, heißt es:

„The most advanced manufacturers are recognizing that there are probably more social differences between Midtown Manhattan and the Bronx, two sectors of the same city, than between Midtown Manhattan and the 7th. Arron-

[1] Vgl. Wirtschaftswoche, Nr.4 /19. 1. 1995, S. 46.

dissement of Paris. This means that when a manufacturer contemplates expansion of his business, consumer similarities in demography and habits rather than geographic proximity will increasingly affect his decision."[1]

Die Bewertung dieser Entwicklung schwankt zwischen zwei Polen. Einerseits kann man der Ansicht sein, daß es nun eine bürgerliche Weltkultur gibt, andererseits kann man diese Entwicklung auch als totale Gleichschaltung und Manipulation auf Kosten der Nicht-Bürger (nach Saatchi & Saatchi 1983 den Bewohnern der Bronx z.B.) sehen. Beim letzten Punkt müßte allerdings die Frage erlaubt sein, wer manipuliert. Ein Blick in die Berliner U-Bahn oder ins Berliner Kabel-TV-Netz und dort vor allen Dingen in die lokalen Fernsehsender, zeigt jedoch, daß diese Manipulationsangst unbegründet ist. Die Berliner U-Bahnwerbung versucht z. B., den typischen Berliner Witz zu erreichen, und die lokalen Werbespots, die in den Lokalsendern gezeigt werden, erfreuen durch Unprofessionalität. Es ist also längst nicht alles auf dem Gebiet der Werbung gleichgeschaltet. Darüber hinaus widerspricht der Gleichschaltungsgedanke der Werbung einer Marktwirtschaft. Wie wir gesehen haben, setzen sich immer wieder Stile und Ideen durch, nur weil sie sich von der Masse abheben.

7. 5. 4 Beispielbilder: Werbung der siebziger und achtziger Jahre in den USA und Großbritannien

Bild 29 und Bild 30 (Coca-Cola 1970)

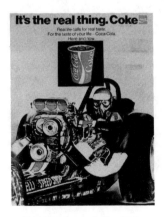

Bild 29 (Coca-Cola 1970)

[1] Die Anzeige ist abgedruckt in: William Leiss et. al., a. a. O., S. 174.

263

Die Anzeige (Bild 29) besteht aus zwei Bildern, einmal aus der Abbildung eines Coca-Cola-Bechers, wie man ihn z.B. bei McDonalds findet. Das Motiv, über dem der Becher in eigenem Passepartout schwebt, ist ein Hochgeschwindigkeits-Rennwagen, ein sog. *Dragster*. Mit diesen Wagen werden Beschleunigungsrennen auf gerader Strecke gefahren. Es geht dabei nur um die Geschwindigkeit. Viel sehen kann der Fahrer nicht, da sein Blickfeld durch die Belüftungseinrichtung des Motors beeinträchtigt ist.

Der Rennwagen hebt sich vor keinem besonderen Hintergrund ab, alles ist staubverwirbelt. Der Motor des Rennwagens liegt frei, betont wird die ehrfurchtgebietende Ästhetik der Technik. Der Fahrer verschmilzt mit dem Auto durch seinen Helm und seine Atemmaske, er wird eins mit der Maschine. Von Coca-Cola wird mit diesem Motiv zu dieser Zeit vielleicht die Raumfahrt auf die Erde geholt.

„Menschlicher" geht es in Bild 30 zu. Hier sehen wir einen Rennwagenfahrer in seinem Auto sitzen. (Es handelt sich wahrscheinlich um ein „Funny-Car". In den siebziger Jahren waren Rennwagen beliebt, die unter einer normalen Serien-PKW-Karosserie Hochleistungsmotoren verbargen und deren Bereifung sich durch unterschiedliche Reifengröße auszeichnete, so daß das Auto hinten höher stand als vorne.)

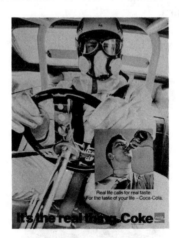

Bild 30 (Coca-Cola 1970)

Formal ist Bild 30 ähnlich aufgebaut wie Bild 37. Auf dem eingeschobenen kleinen Passepartout sieht man den Fahrer Coca-Cola trinken. Dadurch erhält das Bild eine zeitliche Dimension (vorher: fahren, nachher: trinken. Vgl. dazu Bild 9).

Außerdem erkennt man, daß es sich bei dem (heroisch-dämonischen) Rennfahrer unter der Maske um einen sympathischen Jungen handelt- mit kurzen Haaren, was für diese Zeit als Zeichen interpretiert werden kann. Im Gegensatz zu den oppositionellen Werten der *Woodstock Generation* drückt er die traditionellen Werte aus. Ihm geht es nicht um *flower-power*, sondern eher um Kerosin-Power. Er lebt das „real-life", das offensichtlich auch darin besteht, mit dem Rennwagen Höchstleistungen zu erreichen.

Bild 31 (Benson & Hedges 1978)

Durch gesetzlich verfügte Beschränkungen in bezug auf Werbungen für gesund-heitlich schädliche Produkte wie Zigaretten kommt es Ende der siebziger Jahre es zu einem erneuten Ästhetisierungsschub der Werbung; die Zigarettenwerbung wird abstrakt. Eine Vorreiterrolle bei der gesetzlichen Einengung von Motiven für die Zigarettenreklame spielt England:

> „At a time when government controls were making it increasingly difficult to use any imagery that related to success, health, fame or sex, Collett sidestep-ped the whole issue and took B&H into the abstract."[1]

[1]Nick Souter, a. a. O., S. 272.

Hier wird also wieder aus der Not eine Tugend gemacht. Diese Benson & Hedges Anzeigen („the definite British cigarette campaign"[1]) von 1978 läuten eine zweite kreative Revolution in der Werbung ein. Im Vordergrund stehen dabei künstlerisch anspruchsvolle Photographien ganz ohne Werbetext. Man kann sich vorstellen, daß es für künstlerisch ambitionierte Photographen durch diese Entwicklung immer reizvoller wird, für die Werbung zu arbeiten.

Die beworbene Zigarette wird durch diese Werbung in den Rang eines Kultgegenstandes erhoben. Aus weltlichen Sphären und Bezügen wird sie durch die Einbindung in die künstlerisch anspruchsvollen Photographien enthoben. Der Außenweltbezug ist nur durch die Zigarettenpackung gegeben, die sich surrealistisch in die Bilder einfügt. Mit Walter Benjamin könnte man sagen, dem profanen Produkt wird hier eine *Aura* verliehen, sieht man einmal von der Reproduzierbarkeit der Bilder ab.

Dieser ästhetische Trend in der britischen Zigarettenwerbung setzte sich weiter fort; auf Bildern für die Zigarettenfirma John Player Special der achtziger Jahre sieht man noch nicht einmal eine Zigarettenpackung, photographiert wurden nur die Initialen JPS auf Objekten, die mit Zigaretten wenig zu tun haben, wie z.B. auf Ruderbooten. Da diese Fotos begeisterten, lösten sie in der gesamten Werbebranche einen Trend der Ästhetisierung aus. Werbefotografen und Art-Direktoren standen und stehen beim Kampf um brancheninterne Preise in Konkurrenz zueinander, und wenn heute eine Agentur mit einer neuen Strategie von sich reden macht, die ausgezeichnet wird, dann ziehen die anderen nach.

7. 6 Werbung in Deutschland nach dem Zweiten Weltkrieg

Grundsätzlich gelten die für die USA geschilderten Entwicklungschritte nach dem Zweiten Weltkrieg auch für Deutschland, da man sich auf dem Gebiet der Werbung (allerdings erst seit Ende der fünziger Jahre) eng an den USA orientierte und orientiert.

Von 1945 bis 1948 tauchte Werbung fast nur in Form von politischer Propaganda auf. Nach der Währungsreform war die Werbung geprägt von dem Slogan *Es gibt wieder...* Gestaltet waren die Anzeigen im Stil der zwanziger und frühen dreißiger Jahre:

> „Das typische Muster lieferte die gezeichnete Anzeige der Vorkriegszeit, die in Deutschland eine lange Tradition hatte und beim breiten Publikum sehr beliebt war." (M. Kriegeskorte, a. a. O., S. 15)

[1] Nick Souter, ebd.

Man fand im wesentlichen zwei Stile: einen eher verspielten und den klaren Bauhausstil, der oft auch zur Layout-Gestaltung eingesetzt wurde.

Vor dem Durchschlagen der *kreativen Revolution*, also Ende der fünfziger Jahren, versuchte die deutsche Werbeindustrie einen eigenen Stil zu entwickeln. Auf der Jahrestagung des *Bundes Deutscher Werbeberater und Werbeleiter* (BDW) im Jahre 1956 wurde festgestellt:

„Wenn man auch noch nicht generell von einem besonderen deutschen Werbestil sprechen kann, so sei doch festgestellt, daß sich die Entwicklung einer gewissen eigenen Note deutlich abzuzeichnen beginnt. Dabei könnte man sich denken, daß die Kombination deutscher Sorgfalt mit der amerikanischen Fähigkeit zu vereinfachen und sich auf das Wesentliche zu konzentrieren, gar keine schlechte Grundlage abgibt. [...] Es scheint daher ein glückliches Zeichen zu sein, daß sich auch die deutsche Werbung zunehmend mit der Kontrolle der Werbewirksamkeit beschäftigt und sich der erprobten Methoden der Erforschung der öffentlichen Meinung oder der speziellen Kundenmeinung bedient."[1]

Hier klingt erstens die Hoffnung auf die Entwicklung eines eigenständigen deutschen Reklamestils an, der an die Erfolge der Plakatkünstler der 1910er und 1920er Jahre anknüpft, zweitens wird konstatiert, daß deutsche Werbung der amerikanischen hinterherhinkt.

Zu der Durchsetzung eines eigenständigen deutschen Stils nach dem Zweiten Weltkrieg ist es nicht gekommen. Die Gründe dafür liegen in der Internationalisierung der Agenturen; große amerikanische Agenturen „schluckten" kleine deutsche Agenturen. Weltweit setzte sich der Stil der *kreativen Revolution* durch, der gleichzeitig zu einem Imagewandel der Werbung beitrug.

[1]Rolf Rodenstock: Geleitwort zur BDW- Tagung 1956. In: Bundestagung BDW (Bund Deutscher Werbeberater und Werbeleiter e.V.) (Hg.): Zur geistigen Orientierung der Werbeberufe in unserer Zeit. Karlsruhe (Gerd Voß).

Bild 32 (Sunlicht 1949)

Diese Anzeige der Agentur Lintas (bis 1972 eine Tochterfirma von Unilever) aus dem Jahre 1949 schließt an die Konventionen der Propaganda totalitärer Staaten an. Wir sehen unten im Bild eine Fabrik, über der der „Werktätige der Faust" steht und stolz ein riesiges Stück Seife präsentiert. Der Arbeiter ist umgeben von dem Strahlenkranz der aufgehenden Sonne. Mit einer gehörigen Portion Zynismus kann man sagen, daß die Schöpfer dieser Anzeige offenbar noch wußten, welche Werbung wirkte.

Für verfehlt halten wir Michael Kriegeskortes Interpretation dieses Bildes:

„*Es gibt wieder* ist sicher eine der wichtigsten Aussagen in Anzeigen der frühen Nachkriegszeit. Wie wichtig da gerade eine Seife sein konnte, wird in der Sunlicht-Werbung von 1949 deutlich. Auch die Seife steht in der aufgehenden

Sonne für den neuen Tag, die neue Zeit, überdimensional dargeboten vom Mann der Stunde, dem Arbeiter. Es gab also wieder Arbeit, man sieht die rauchenden Fabrikschornsteine. (Vielleicht wurde in der abgebildeten Fabrik ja die Seife hergestellt) Sauber sollten jetzt alle wieder darstehen -auch im übertragenen Sinn? Dafür war natürlich ein derart übergroßes „kerniges" Stück Seife notwendig."[1]

Kriegeskorte hat sicher richtig erkannt, daß Seife etwas mit Sauberkeit zu tun hat und daß Sauberkeit im übertragenen Sinne eine *weiße Weste* in bezug auf moralische Verfehlungen meint. Nur übersieht er, daß die Anzeige nicht mit Waschkraft oder anderen Vorzügen von Seife wirbt. Explizit wird Sauberkeit in dieser Anzeige nicht erwähnt. Was wir sehen, einen Arbeiter, hat wenig mit Sauberkeit zu tun. Die ästhetische Überhöhung des Arbeiterstandes war immer Bestandteil totalitärer Staatspropaganda vom Dritten Reich bis zur chinesischen Kulturrevolution. Auch die Sonnenstrahlen, die das Heraufdämmern einer besseren Welt bedeuten, finden wir in dieser Form der Propaganda, seltener jedoch in der Produktwerbung. Diese Anzeige schließt also an die Konventionen politischer Propaganda an.

Bild 33 (UHU-Line 1955).
Diese Anzeige von 1955 greift auf die in den fünfziger Jahren beliebte Nierenform zurück. In einem nierenförmigen Passepartout stehen Mutter und Tochter in weißer Kleidung. Einige Interpreten[2] assoziieren mit diesem Bild mittelalterliche Mariendarstellungen. Es lassen sich sicher Parallelen zwischen Mariendarstellungen und diesem Bild, wie auch mit anderen Darstellungen von Mutter und Kind in der Werbung, feststellen. Das heißt aber noch lange nicht, daß es sich dabei um einen intendierten Rückgriff auf die mittelalterlichen Darstellungen handelt. Viele Darstellungen der Werbung haben ein formales Vorbild in der Kunstgeschichte, und viele werden ein Vorbild in der religiösen Kunst haben. Zu erklären ist das vielleicht durch die religiöse Sozialisation der Werbeschaffenden, die vielleicht durch mittlelaterliche religiöse Bilder (in Kirchen, in Bilderbibeln, im Museum etc.) beeinflußt war. Es ist naheliegend, daß im Abendland nicht primär auf altägyptische oder indianische Darstellungskonventionen zurückgegriffen wird.

[1]Michael Kriegeskorte, a. a. O., S. 17.
[2]Vgl. Michael Kriegeskorte (a. a. O., S. 62) verweist auf Ehrenfried Kluckert: Kunstgeschichte und Werbung. Ravensburg 1979, S. 34 ff.

Bild 33 (UHU-Line 1955)

Auf einen weiteren Aspekt dieser Darstellungskonvention weißt Andrew Warnick hin:

„The extensive use of Madonna- and- Child imagery in ads of the 1950s, for example, rested on the secure assumption that for contemporary women (housewives all) motherhood and babies were unambiguously Good. Just flashing the icon was enough to valorize the product.“[1]

Hier ist auf einen Aspekt sozialen Wandels verwiesen: auf das sich wandelnde Rollenverständnis von Frauen. Frauen wurden jedoch nicht typischerweise von der Werbung als Mütter angesprochen, wie wir sahen, bestand eine Strategie darin, erfolgversprechende Ersatzwelten zur „Realitätsflucht“ bzw. zum Träumen anzubieten.

[1]Andrew Warnick, a. a. O., S. 38.

270

In der Abbildung blickt die Mutter stolz auf ihre Tochter, die mit Uhu Wäsche-steife herumexperimentiert. Die Werbung kreist inhaltlich um „Probieren". Die Mutter, die das Produkt offenbar schon probiert hat, wie an der Kleidung zu er-kennen ist, schaut ihrer Tochter zu, die nach dem Motto *früh übt sich* mit der Tu-be hantiert. Darunter wird der Leserin optisch und textlich ein Löffel zum Probie-ren angeboten.

Grundsätzlich zeigt diese Werbung eine heile, unschuldige Welt. Mutter und Tochter schauen versunken auf die Tube, von der die Tochter den Deckel auf- oder zuschraubt. Der Betrachter hat keinen Blickkontakt mit den Protagonisten. Dargestellt ist das kleine, zerbrechliche, familiäre Glück, das offenbar durch Uhu gestützt wird. Dieser Eindruck wird durch die kopflastige Form der Niere ver-stärkt. Optisch wird die Niere, in der sich uns das Glück offenbart, von der Uhu-Tube und dem Löffel gestützt.

Bild 34 (Coca-Cola,Mitte der 50er Jahre)

Auf diesem Plakat sehen wir, offenbar auf einer Tanzveranstaltung, ein junges Paar im Vordergrund des Bildes stehen und sich unterhalten. Auf einen Werbe-text wird verzichtet, unter dem Bild steht nur der damalige Slogan („Mach mal Pause.") von Coca-Cola. Die Stimmung ist fröhlich, es wird ganz offenbar geflir-tet. Im Hintergrund sehen wir noch ein weiteres Paar.

Beide Herren sind so gekleidet, wie es der Konvention des (gesamten) zwan-zigsten Jahrhunderts entspricht. Ihre Kleidung unterscheidet sich nicht wesentlich von der Kleidung der Herren auf Bildern der zwanziger Jahre, noch von denen der Jahrhundertwende. Die Frau im Vordergrund trägt ein ärmelloses Abendkleid, das ihre Taille korsettähnlich zu einer „Wespentaille" formt. Im Hintergrund des Bildes sehen wir einen Vorhang und eine Girlande; man befindet sich offenbar in einem Ballsaal.

Die Kleidung der beiden läßt keine jugendkulturelle Präferenz erkennen, es handelt sich um „Sonntagsstaat". Als auffällig vor diesem Hintergrund kann man die Tatsache betrachten, daß aus der Flasche und nicht aus Gläsern getrunken wird. Die Personen im Vordergrund benutzen dazu noch nicht einmal einen Strohhalm, wie die Personen im Hintergrund.

Hintergründig geht es hier vielleicht um das Aufbrechen von Konventionen. Die Festveranstaltung findet offensichtlich in der Freizeit der Personen statt und ge-hört nicht zum Alltag, und in dieser Situation wird aufgefordert: „Mach mal Pau-se". Man macht hier offenbar Pause von den Konventionen dieses Festes, unter-hält sich ungezwungen, flirtet ein bißchen und trinkt Coca-Cola aus der Flasche, wie es in den USA üblich ist. Hier wird also ein „amerikanisierter" Lebensstil

eingeführt wenn man bedenkt, daß es sich in Deutschland nicht gehört, zu solchen Anlässen aus der Flasche zu trinken.

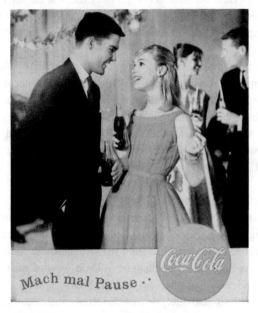

Bild 34 (Coca-Cola, Mitte der fünfziger Jahre)

Bild 35 (Lord-Extra 1963)
Diese Anzeige von 1963 besteht aus einem Bild und sehr wenig Text. Unten rechts im Bild ist das Produkt zu sehen. Wäre das Bild ein Foto, könnte man die Anzeige als modern bezeichnen.

Wir sehen drei jüngere Menschen, zwei Männer und eine Frau, die einen Ausflug für eine Pause unterbrochen haben. Die Überschrift der Anzeige lautet: „Genuß im Stil der neuen Zeit". Die drei Personen geben sich zwanglos. Sie sitzen zum Teil locker auf dem Boden. Sie tragen sogenannte Freizeitbekleidung. Die Frau hat eine Landkarte auf dem Schoß, man entscheidet sich offenbar spontan für den weiteren Weg.

Gezeigt werden soll in dieser Anzeige ein bestimmter Lebensstil. Man ist zwar locker und spontan, jedoch auch vornehm zurückhaltend und hat offensichtlich genug Geld für ein Cabriolet, ist aber gleichzeitig auch nicht protzig. In gewisser Weise ist das eine Anzeige im Riesmanschen *inner-/outer-directed*-Stil. Die Herren sind gleich gekleidet und gleich frisiert, sie unterscheiden sich durch *marginal*

272

differentiations voneinander. Ob die Frau umworben wird, oder ob sie bereits mit einem der Herren verbandelt ist, läßt sich nicht sagen, man bleibt auf Distanz. In der Anzeige wird vieles angedeutet, das Angedeutete jedoch gleich wieder eingeschränkt: etwas Lässigkeit, aber grundsätzlich korrektes Verhalten, die Andeutung von Spontaneität, ein bißchen Sex Appeal der Frau etc. Dabei wird streng darauf geachtet, nicht zu weit zu gehen.

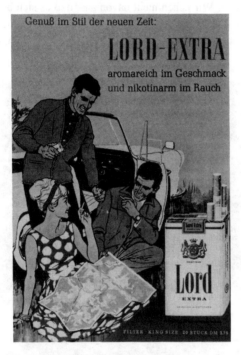

Bild 35 (Lord Extra 1963)

Bild 36 (Coca-Cola 1971)

Auf diesem Bild sind insgesamt acht Personen dargestellt, vier davon sind Frauen. Der Wagen -ein Jeep- befindet sich auf Geländefahrt. Dargestellt werden hier zwei Erlebnisqualitäten einer Geländefahrt im PKW. Vorne im Wagen sitzen die Experten: der Fahrer, dessen Gesicht hinter dem Lenkrad verschwindet, und der Beifahrer, der sich im Moment neben dem (eine Furt durchquerenden) Fahrzeug befindet und konzentriert die Strecke sondiert. Die sechs Personen im Fond des Wagens nehmen keinen Anteil an der wegtechnischen Problembewältigung, sie lachen und freuen sich. Die unterschiedliche Aufgabenverteilung ist auch an der

Kleidung zu erkennen. Der sich neben dem Fahrzeug befindende Mann ist mit einem uniformähnlichen Safarihemd bekleidet, das seine Professionalität unterstützt. Die Personen im Fond sind dagegen mit bunter Freizeitkleidung bekleidet. Das Bild besteht so aus zwei Bildebenen. Deckt man die hinteren Personen ab, bekommt das Bild eine andere Bedeutung, es steht dann eher für *Abenteuer und Freiheit*. Das Bild stellt eine Clique junger Menschen dar, die verschiedene Interessen in sich vereint. Wir gehen nicht davon aus, daß es sich bei Fahrer und Beifahrer um kundige Führer handelt, die Gruppe ist schließlich nicht am Amazonas, sondern offensichtlich im Bayerischen Wald (Münchner Nummernschild) unterwegs.

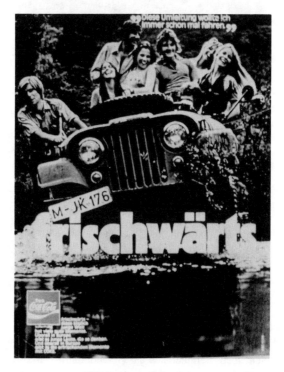

Bild 36 (Coca-Cola 1971)

Das abgebildete Fahrzeug ist eher als Symbol für Freiheit, denn als Statussymbol zu verstehen. Wessen Status sollte es auch repräsentieren? Der Fahrer, dem normalerweise ein Fahrzeug als Eigentümer zugeordnet wird, ist offensichtlich zu

unwichtig, um erkennbar abgebildet zu werden. Der Jeep steht für die Freiheit, sich auch abseits der geteerten Straßen zu bewegen.

Obwohl die Gruppe den Eindruck macht, freiwillig das Gelände zu befahren, wird ihr als Zitat die Aussage „Diesen Umweg wollte ich immer schon mal fahren" zugeordnet. Das soll wohl der *Gag* sein, auf den das Lachen der Personen bezogen ist.

Hier sind die Dimensionen Freizeit und Erlebnis dargestellt. Das Freizeiterlebnis macht der Gruppe offenbar Spaß, man kann es an ihren Gesichtern ablesen. Dieses (hemmungslose) Lachen kann man als Informalisierung des Gefühlsausdrukkes bezeichnen. Man zeigt direkt, was man fühlt und hält sich nicht mehr vornehm zurück, wie auf der Lord Extra-Reklame.

7. 7 Schlußfolgerungen

7. 7. 1 Der formale Aufbau der Werbung

Anzeigen- und Plakatwerbung ließ sich zu keiner Zeit auf einen einheitlichen Ausdruck reduzieren. Sie zeichnete sich immer durch ein Nebeneinander von Stilen, also durch Stilvielfalt aus. Wohl aber überwogen zu bestimmten Zeiten verschiedene Werbestrategien, wie die USP-Strategie in den fünfziger Jahren und die Image-Strategie in den sechziger Jahren. Die Werbung ist Ausdruck des Konkurrenzkampfes um die Zuschauergunst und der verschiedenen konkurrierenden Werbewirkungstheorien. Diese hängen vom Glauben der Werbebeauftragten an Überzeugungsstrategien ab. Nicht gebrauchswertorientierte Überzeugungsstrategien, die versuchen, Markenqualitäten durch Ästhetisierung der Werbung, also z.B. durch Abstraktionen vom Gebrauchswert auf den Lebensstil der Konsumenten oder durch Anbindung der Darstellungen an Konventionen der Kunst, auszudrücken, hat es, wie wir sahen, schon immer gegeben.

Trotzdem hat sich die Werbung verändert. Hier spielt das erstaunlich späte Eindringen des Mediums Photographie eine Rolle. Photographien als überwiegendes Mittel in der Werbung haben sich erst in den sechziger Jahren durchgesetzt. Gründe dafür sahen wir in der Konkurrenz des Fernsehens und in der kreativen Revolution in der Werbung in den USA. Der Einzug der Photographien in der Werbung führte zu einer immer weiter fortschreitenden Intimisierung des Abgebildeten.

Weniger drastisch läßt sich hier von einer Realisierung sprechen; die Werbeträger werden nicht mehr stilisiert, sondern individuell abgebildet, so wie sie sind.

Die Marlboro-Anzeige von 1954 stellt hier den Wendepunkt in der Machart der Werbung dar: Die Werbefiguren werden nicht mehr stilisiert, sondern treten uns photorealistisch gegenüber. Die Abbildung des Cowboys versucht möglichst authentisch zu wirken. Darüber hinaus fällt die Größe des Portraits auf, die in bezug auf den Cowboy ausdrückt: Schaut her, ich habe nichts zu verbergen. Die Kamera der Werbephotographen geht seitdem zunehmend ins Detail. Vorläufig ist man dabei jetzt bei Großaufnahmen von Mündern gelandet. (Vgl. Abb. 37, Benson & Hedges. Anzeige und Plakat, 1994)

Vordergründig kann es sich hier um Symbolismus handeln. Diese Anzeige (Abb. 37) gibt es auch als Plakat. Es fällt die photographische Qualität an dem Bild auf. Es handelt sich um eine nur unwesentlich geschönte realistische Aufnahme eines weiblichen Mundes.

Zunächst stellt das Bild eine photographisch /authentische Intimisierung bei gleichzeitiger Anonymisierung eines Frauengesichts dar. Im Prinzip handelt es sich hierbei um die konsequente Fortsetzung des *chicago style* (vgl. Abb. 24, Marlboro). Dem Cowboy haftete neben seiner realistischen Darstellung noch etwas Erhabenes oder Heroisches an, das vor allem daher kam, daß er von unten photographiert wurde, wir also zu ihm hinaufblicken. Seine Besonderheit gegenüber anderen Werbefiguren seiner Zeit gewann er jedoch aus der Emotionslosigkeit (wir sagten Unterkühltheit bzw. Coolness), mit der er präsentiert wurde. Genau diese Strategie verfolgt die Benson & Hedges-Reklame (Bild 37).

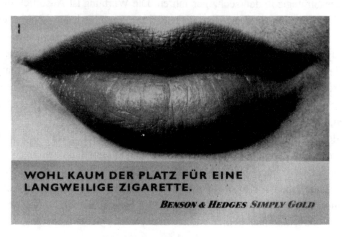

WOHL KAUM DER PLATZ FÜR EINE LANGWEILIGE ZIGARETTE.

BENSON & HEDGES SIMPLY GOLD

Bild 37 (Benson & Hedges 1994)

Diese Werbung stellt den weiblichen Mund, der so geschminkt auch als Objekt (männlicher) Begierde verstanden werden darf, emotionslos und scheinbar reali-

stisch dar. In Wahrheit bekommt man einen Mund so natürlich nicht zu sehen, es sei denn, man nimmt eine Lupe zu Hilfe. Es handelt sich hier also um eine überrealistische Darstellung. Susan Sontag schreibt in diesem Zusammenhang über die Photographie:

„Durch Photographien wird die Welt zu einer Aneinanderreihung beziehungsloser, freischwebender Partikel, und Geschichte, vergangene und gegenwärtige, zu einem Bündel von Anekdoten und *faits divers*. Die Kamera atomisiert die Realität, macht sie „leicht zu handhaben" und vordergründig. Es ist eine Sicht der Welt, die wechselseitige Verbundenheit in Abrede stellt, aber dem einzelnen Moment den Charakter eines Geheimnisses verleiht."[1]

Auch wenn das hier Geschilderte nicht auf alle Photographien zutrifft, trifft es sicher auf die hier behandelte B&H-Anzeige zu.

Tatsächlich markieren die Konventionen des Chicago-Stils den Einzug einer übertriebenen („atomisierten und leicht zu handhabenden") Realität in die Werbung, die man als *Hyperrealität* bezeichnen kann. Dieser Begriff wurde von Jean Baudrillard geprägt und meint zunächst die exakte Verdopplung des Realen auf der Grundlage eines anderen Mediums, vorzugsweise der Photographie. Das Reale (hier der Mund) bleibt dadurch nicht mehr Objekt der Repräsentation, sondern wird zur „ekstatischen Verleugnung und rituellen Ausbreitung seiner selbst: hyperreal"[2]. Die „ekstatische Verleugnung ihrer selbst" erreicht die Darstellung des Mundes dadurch, daß sie als Zeichen nicht eindeutig zugeordnet werden kann.

Gegen diese Interpretation der B&H-Anzeige als postmoderne Atomisierung der Realität läßt sich anführen, daß es sich hierbei nur um einen Scherz, um einen Gag handelt: In schöne Münder mit roten Lippen gehören anspruchsvolle Zigaretten. Der Scherz liegt hier im Überraschungseffekt des Bildes, der durch den Text erklärt wird. An den Interpretationsmöglichkeiten, die diese Werbung bietet, läßt sich die Schwierigkeit der Interpretation zeitgenössischer Werbung zeigen: Um nicht ins Banale abzugleiten, sucht man sich eine bestimmte zeitdiagnostische Erklärung des Bildes. Man versucht hauptsächlich zu zeigen, daß man auf der Höhe der Zeit oder seiner Zeit voraus ist. Tatsächlich stellt das Bild keine Atomisierung der Realität und keine Hyperrealität dar. Abgebildet ist ein Mund, und ein Satz, der sich (scherzhaft) auf den Mund bezieht.

[1]Susan Sontag 1978: Über Photographie. München 1978. S. 27.
[2]Jean Baudrillard: Der symbolische Tausch und der Tod. München 1991 (1976), S. 113. (Vgl. unten)

Wir stellen allerdings fest, daß ein Trend der Werbung dahin geht, die Rezipienten nicht mehr anzusprechen wie zu Zeiten Claude Hopkins, sondern einfach nur kommentarlos einen Realitätsausschnitt zu präsentieren. Ist das Ausdruck der Ästhetisierung der Werbung?

Sicher ist diese Art von Werbung ästhetisch ansprechender als die Werbung, die Claude Hopkins vertrat. Sie hat mehr *eye-appeal*, die Kreativität wird nicht nur an verbale Persuasionsstrategien verschwendet. Ästhetisierte Werbung haben wir z.B. aber auch in den Künstlerplakaten der frühen 20er Jahre in Deutschland gefunden (Abb. 16: AEG; Abb. 20: Kaufhaus Kehl). Diese beiden Werbungen zeichnen sich dadurch aus, daß sie einen Außenweltbezug so weit wie möglich vermeiden, indem sie sich auf künstlerische Imagination bzw. auf die Vorstellungswelt des Künstlers beziehen. Durch diese Darstellungen sollten die beworbenen Produkte an die Welt einer der reinen Ästhetik nahe verwandten Kunst angebunden werden. Auf diese Strategie verzichtet jedoch der *chicago style*. Hier wird ein Realitätsausschnitt beziehungslos als etwas Besonderes dargestellt und dadurch sozusagen *hyperreal* gemacht. Diese Beziehungslosigkeit ist das *Coole*, das die Image-Werbung auszeichnet. Die Image-Werbung der Sechziger schafft zugleich ein Image für die beworbenen Produkte und für sich selbst. Werbung wird überwiegend nicht mehr mit *salesmanship on paper* gleichgesetzt, sondern mit *Kreativität*. Ries und Trout gehen für die USA davon aus, daß sich Werbung vom Merkmal *Kreativität* wieder entfernt:

> „Heute wird zunehmend augenfälliger, daß die Werbung an der Schwelle einer neuen Ära steht- einer Ära, in der Kreativität nicht länger der Schlüssel zum Erfolg ist." (Ries et. al. 1986, a. a. O., S. 43)

F.W. Nerdinger zitiert einen deutschen Werber, der vom „Werberad" spricht: „Täglich wird in Dutzenden Präsentationen quer durch die Bundesrepublik das Werberad neu erfunden."[1] Das *Werberad* scheint uns ein gutes Bild dafür zu sein, wie die Werbung sich permanent an sich selbst orientiert und sich aus sich heraus immer wieder „neu erfindet". Zwei Hauptkategorien der Werbestrategien sind uns begegnet: salesmanship on paper bzw. der hard sell, die eher bilderlose aber dennoch phantasievolle oder kreative Werbung im Sinne von Claude Hopkins, des USP und von Ries and Trout, auf der anderen Seite die Image-Werbung, z.B. im Stil der alten Plakate, die ein Bild mit einem Markennamen verbanden oder im Stil der Marlboro- und der Benson & Hedges-Kampagne.

[1] Friedemann Nerdinger: Lebenswelt Werbung, a. a. O., S. 91 f. Er zitiert: w&v 14/85, S. 6.

Wir unterscheiden zwischen Positionierungen, die sich auf die Wirklichkeit des Produktes beziehen und Positionierungen, die sich auf Vorstellungswelten beziehen, die unabhängig vom Produkt sind.

Werbestrategien bezogen auf das Produkt	Werbestrategien bezogen auf unabhängige Vorstellungswelten
Salesmanship on Paper	*Plakatkunst*
Betonung des Markenkerns	*fraktale (=Motivvielfalt), auf den Erlebniswert bezogene Werbung*
hard sell	*soft sell*
Ideen v. Claude Hopkins	*Ideen v. Helen Resor*
USP	*Imagebetonung*

Aus dieser Dualität zieht die Werbung immer wieder die Energie für neue Kreativität. Zwischen diesen Polen vollzieht sich die ständige Neuerfindung des Werberads. Um ihre Qualität und Originalität zu demonstrieren, orientiert sich die Werbung immer an ihrem werbestrategischen Konterpart. Sie bestimmt sich also aus der Differenz und drängt sich aus dieser Perspektive dem Kunden auf. So werden einmal Bilder, die sich nicht auf die Wirklichkeit des Produktes beziehen als wirkungslos abgetan, dann wird wieder der *eye-appeal* von produktunabhängigen Vorstellungswelten als besonders wirkungsvoll dargestellt. Ein *Trend* in der Werbung, den man *Ästhetisierung* nennen kann, ist nicht festzustellen. Die Werbung kreist vielmehr um sich selbst.

Das Werberad kann man sich folgendermaßen vorstellen:

Die beiden Pfeile meinen die unterschiedlichen (polaren) Strategien, die sich immer wieder auf sich selbst beziehen, das Fadenkreuz stellt das Werbeziel dar.

Zum nächsten Punkte überleitend ist folgende Frage: Warum finden wir alte Reklamen teilweise unwillkürlich komisch? Tatsächlich finden wir nicht jedes Plakat komisch: Das Plakat von Hohlwein findet man wahrscheinlich nicht komisch, die Werbungen für Lysol oder auch für Hathaway-Hemden sind bestimmt nicht lustig gemeint gewesen, trotzdem finden wir sie unwillkürlich komisch, wenn wir sie sehen. Statt komisch könnte man auch sagen, sie wirken „klamottenhaft" auf uns, nostalgisch und irgendwie primitiv. Dies kann an den verschiedenen Wirklichkeitsansprüchen der Bilder liegen.

Bilder, die sich auf eine außerhalb des Bildes liegende Wirklichkeit beziehen, in denen also der Wirklichkeitsanspruch des Dargestellten (einer Flasche Lysol) betont wird, passen sich an Vorstellungen von Modernität zu bestimmten Zeiten (Lysol bezieht sich auf die zwanziger Jahre) an. Bilder, wie die Anzeige für das Kaufhaus Kehl, beziehen sich eher auf die Vorstellungswelt des Künstlers, sie betonen den Anspruch der Darstellung auf Wirklichkeit. Reklamebilder, die die Vorstellungswelt des Künstlers auf Kosten der Wirklichkeit des Produktes betonen, bleiben für Rezipienten also länger attraktiv. Welche Reklamebilder aber besser sind, läßt sich ohne Kenntnis der angestrebten Werbeziele nicht sagen.

Obwohl wir die Bezüge bestimmter Werbungen zur Wirklichkeit der Jahrhundertwende für merkwürdig halten, geht uns das z.B. im Museum mit Bildern, die Bezüge zur niederländischen Wirklichkeit des 17. Jahrhunderts aufweisen, nicht so. Der Unterschied liegt darin, daß wir bei diesen Bildern annehmen, daß sie aus einer anderen Welt stammen, daß wir sie also anders, eher kunsthistorisch (und etwas ehrfürchtig) betrachten und sie zunächst einmal als grundsätzlich fremd wahrnehmen. Die Bilder der frühen Werbung scheinen dagegen aus unserer Welt zu stammen. Sie scheinen in unserer Erfahrungswirklichkeit oder unserem Alltagswissen gespeichert zu sein; wir wissen z.B., daß es sich um Werbung handelt, können die Strategien enttarnen etc.. Gleichzeitig unterscheiden sie sich jedoch scheinbar in Form und Inhalt von unserer heutigen Werbung. Wenn man gefragt wird, was das unterscheidende Merkmal ist, ist man geneigt zu antworten, daß sie irgendwie primitiver wirken. Das meinen wir, weil wir uns im Umgang mit Werbung für abgeklärter halten, und das wiederum liegt daran, daß die Werbung versucht, sich immer wieder als neu darzustellen (*to keep up with times*), daß sie Ideen, die es früher auch schon gegeben hat, so aufpoliert, d.h. an die vermeintlich neue Zeit anpaßt, daß wir sie tatsächlich immer wieder für äußerst modern halten.

Aufgrund ihres Anspruchs auf Modernität wirkt Werbung im Rückblick also immer wieder verstaubt. Und das obwohl sie noch nicht einmal immer neu und

modern ist, sondern weil wir die Vorstellung von Werbung mit der Vorstellung von Neuheit und Modernität verbinden.

8. 7. 2 Die Zielgruppen der Werbung

Von welchen Voraussetzungen ging die Werbung implizit oder explizit aus, um sich mit den Vorstellungen von einem erfüllten Leben einer Gesellschaft zu verbinden?

In Deutschland fanden wir hier in den frühen Jahren der Werbung die Qualitäten Bildung und Gesundheit, die angesprochen wurden. Die Odolwerbungen zeigten, daß dieses Produkt sich vielleicht sogar ganz als Bildungsgut begriff. Dieser Bildungsanspruch der deutschen Oberschicht, die durch die Odolwerbungen angesprochen wurde, läßt sich nicht nur an den Werbungen ablesen, sondern im Vergleich zu den USA auch an der Verlagsgeschichte. Während die Magazine in den USA Ende letzten Jahrhunderts popularisiert wurden, also ein Wandel weg von den *polite magazines* hin zu leichterer Unterhaltung stattfand, schrieb der Verleger Ernst Reclam 1914 über Illustrierte Zeitschriften in Deutschland:

„Ja, das Halten einer illustrierten Familienzeitschrift gehört heutzutage überhaupt zu den Bedürfnissen einer Familie, die unter dem reichen Angebot, je nach Stand, Bildung und Geldbeutel ihre Auswahl trifft. Kein Wunder, daß die illustrierten Unterhaltungsblätter imstande sind, einen großen Einfluß auf Geschmacksbildung und Entwicklung des Literatur- und Geschmackssinnes eines ganzen Volkes auszuüben."[1]

Die illustrierten Zeitschriften hatten also neben ihrem Unterhaltungsanspruch einen Bildungsanspruch, den wir schon bei der *Illustrierten Frauen-Zeitung* feststellten. Einen Unterhaltungsanspruch, verknüpft mit einem Bildungsanspruch, stellten wir auch bei der Odol-Werbung (Abb. 19) fest, in der ein Gedicht von Lessing umgedichtet worden war. Dieser Bildungsanspruch, den auch das AEG-Plakat (Abb. 16) beansprucht, war typisch für die deutsche Werbung im Vergleich zu der Werbung in den USA zu Beginn dieses Jahrhunderts.

Lucian Bernhard (1883-1972), der als Erfinder des deutschen Sachplakates (das beworbene Produkt wird auf einfarbigem Grund isoliert und möglichst klar präsentiert) in den zwanziger Jahren gilt, bringt in einem Interview den Unterschied zwischen europäischem und amerikanischem Plakat auf den Punkt. Bernhard war

[1]Ernst Reclam 1914: Illustrierte Zeitschriften. In: Amtlicher Katalog der Internationalen Ausstellung für Buchgewerbe und Graphik. Leipzig, S. 332. Zit. nach: Annabelle Hünermann: Odol- Bildungsgut im Bildungsgut. In: In aller Mund. Einhundert Jahre Odol, a. a. O., S. 159.

seit 1920 Professor für Reklamekunst an der Berliner Akademie. Fünf Jahr später siedelte er nach New York um. In diesem Interview von 1926 sagte er:

„Die Ausstellung meiner deutschen Arbeiten bringt mir ungeteilte Aufmerksamkeit von Seiten der amerikanischen Reklamesachverständigen. Trotzdem wird bei der Erteilung von Aufträgen eine deutliche Abweichung verlangt. Einerseits, wenn auch nicht zugegebenerweise, aus dem Grunde, weil ich als einer der ausgesprochensten Repräsentanten der „deutschen" Plakatkunst angesehen werde, und man fürchtet, mit einem unverfälschten deutschen Plakatstil bei einem leider noch sehr großen Teil des amerikanischen Publikums politisch Anstoß zu erregen. Andererseits, weil die Geschmacksrichtung durch Jahre hindurch so einseitig im Sinne der vergrößerten Photographie verbildet ist, daß niemand den Mut hat, mit einem kräftigen, vereinfachten wirklichen Plakatstil auf der Bildfläche zu erscheinen. [...] Der Amerikaner will ein *Bild* eine *Idee*. Eine bloß optische Idee ist für ihn gar keine Idee. Er verlangt, was er „human interest" nennt in einem Plakat".[1]

Es gab also nationale Stile in der Werbung und unterschiedliche Vorstellungen davon, was Werbung überhaupt leisten soll. Aus Bernhards Zitat spricht die deutsche Vorstellung dieser Zeit, daß Plakatwerbung zur Gebrauchskunst gehört. Wie Hohlwein war Bernhard nicht nur Werbegestalter, sondern auch Designer in anderen Bereichen. Er hat zur Werbung eine fast entgegengesetzte Einstellung wie Claude Hopkins. Für Hopkins ist Werbung gleich Verkaufen, er will die Masse ansprechen und sich explizit nicht über sie erheben. Für Bernhard und Hohlwein hat Plakatwerbung demgegenüber etwas mit *geistiger Führung* zu tun. Werbung koppelt sich an besondere ästhetische Vorstellungen an, die sich von den Vorstellungen der Masse unterscheiden und von daher ihren Führungsanspruch begründen. Plakatwerbung ist also für sie nicht *plebejisch* (wie Werbung im allgemeinen für Hopkins, vgl., ders., Propaganda, a. a. O., S. 46). Nach Hopkins hat sich der Werber am Massengeschmack zu orientieren. Diesen muß er ausnutzen. Hohlwein und Bernhard gehen jedoch implizit davon aus, daß sich die Masse an ihren Plakaten, an ihrer geistigen Führung zu orientieren hat. Bei diesen unterschiedlichen Auffassungen ist es kein Wunder, daß Bernhard in den USA sich als Werber nicht so gut zurechtfand.

Dieser besondere ästhetische Anspruch der deutschen Werbung ist während des Dritten Reichs aus verschiedenen Gründen verloren gegangen. Einerseits wurden der gewerblichen Werbung zugunsten der politischen Propaganda alle Möglich-

[1]Interview von Oskar M. Hahn. In: Gebrauchsgraphik Nr. 2, 1926. Hier zitiert nach: Westphal, a. a. O., S. 118. Hervorhebungen vom Autor zugefügt.

keiten der Entfaltung genommen, andererseits wurde genau kontrolliert, daß nur bestimmte ästhetische Vorstellungen in die Produktwerbung eingingen. Abstrakte Darstellungen wurden wie in der Kunst auch in der Werbung als „entartet" bezeichnet und nicht verbreitet. Hier kann man einen Grund sehen, warum die Werbung der Nachkriegszeit und der fünfziger Jahre in Deutschland sich zum Teil durch abstrakte Darstellungen und Symbolisierungen[1] auszeichnete.

Bernhard erwähnt in obigem Interview den *human interest*-Anspruch der Werbung in den USA -wir wissen, was damit gemeint ist, nämlich z.B. der Anspruch der Lysol- Anzeige (Abb. 11) im Stile Claude Hopkins. Diese Anzeige haben wir interpretiert mit Rückgriff auf David Riesmans Bild der Massengesellschaft der fünfziger Jahre. *Direkt* angesprochen werden in diesen Werbungen die Durchschnittskonsumenten (bzw. -konsumentinnen). Das Produkt wird inhaltlich nicht durch Anbindung an die Vorbildfunktion einer Oberklasse, noch formal durch besondere ästhetische Konventionen beworben. Das, was David Riesman als Außenleitung bezeichnet (daß die modernen Menschen sich an den anderen, am *man* orientieren und nicht auffallen wollen), das beobachten wir bereits in den zwanziger Jahren als Werbestrategie. Und diese Werbestrategie macht die Anzeige *modern* gegenüber Werbestrategien, wie sie in Deutschland zu dieser Zeit noch gegeben waren, z. B. gegenüber den Strategien, die den Künstlerplakaten zugrunde lagen.

Die besondere Ästhetisierung des Künstlerplakates in Deutschland ist in den USA nicht besonders gut beleumundet. In den fünfziger Jahren dreht sich der Wind jedoch wieder; mit der Marlboro-Anzeige rücken wieder bestimmte Gestaltungsdirektiven in den Mittelpunkt, diesmal photographische. Werben wandelt sich vom Verkaufen durch Erreichen einer Unique Selling Position (USP), hin zu Imagestrategien für Marken.

Die Anzeigen der kreativen Revolution unterscheiden sich von den Künstlerplakaten dadurch, daß sie in der Massengesellschaft, also in einer anderen sozialen Situation zum Tragen kamen. Gab es im Deutschland der zwanziger Jahre noch eine stark ausgeprägte Oberschicht mit distinktiven Verhaltensmustern, die eine Vorbildfunktion für die anderen Klassen einnahm, so entwickelte sich die kreative Revolution demgegenüber in einer *nivellierten Mittelstandsgesellschaft*. Die kreative Revolution läßt sich vielleicht auch als Gegenreaktion auf die einsetzende Aufklärung über Verhaltensweisen und Reklamestrategien in der nivellierten Mittelstandsgesellschaft sehen. Mit dem Bekanntwerden der Thesen Riesmans und Vance Packards war die Werbung im Stil der Lysol-Anzeige im Prinzip für

[1] Vgl. Bundestagung BDW (Bund Deutscher Werbeberater u. Werbeleiter e.V.), a. a. O. Michael Kriegeskorte, a. a. O., S. 15.

jedermann zu verstehen und damit wertlos und vielleich sogar lächerlich (was schlimmer ist).

8 Werbung und Soziologie: Kritik und Rechtfertigung der Werbung

In den Werken, die sich reflektierend mit Werbung und mit der Rolle der Werbung in der Gesellschaft auseinandersetzen, ist ein Trendwandel festzustellen. Versuchten die meisten Publikationen der fünfziger, sechziger und siebziger Jahre die Werbung als Manipulation zu enttarnen, beobachtet man seit den achtziger Jahren auch in deutschen kulturwissenschaftlichen Auseinandersetzungen mit Werbung Bemühungen, an der Entwicklung der Werbung die Entwicklung der Konsumgesellschaft hin zur *ästhetisierten* oder *erlebnisorientierten* Gesellschaft abzulesen. Es geht nicht mehr um die Wirkung der Werbung, sondern um die Entwicklung der Werbung, die sich aus bestimmten Phasen zusammensetzt. Es läßt sich sagen, daß in der reflektorischen Werbeforschung ein Paradigmenwechsel stattgefunden hat, der von einem eher konflikttheoretischen Modell zu einem Modell, das auf der Idee des sozialen und kulturellen Wandels beruht, führte. Werbung wird nicht mehr als Störfaktor der gesellschaftlichen Entwicklung, sondern als integrativer Teil der Gesellschaft verstanden. Dieser Wandel findet sich auch in den Selbstbildern der Werber. Kursierte in den sechziger Jahren der Witz, in dem ein Werber seiner Mutter nicht erzählte, er wäre Werber, sondern Pianist in einem Puff, so begreifen sich heute die Werber zunehmend als Teil einer kreativen Elite[1].

Kritisch-soziologische Theorien mit aufklärendem Anspruch fragen nach den gesellschaftlichen Verhältnissen, die sich in der Massenkommunikation ausdrücken. Es geht nicht um Wirkungen der Medien (oder der Werbung), sondern um den Widerspruch der Interessen, die in die Massenkommunikation eingebunden sind. Es muß sich dabei nicht notwendigerweise um Interessen von bestimmten Gruppen handeln, in der Werbung können auch „Systemzwänge" manifest werden.

8. 1 Kritik der Werbung

Adorno/Horkheimer fassen in der *Dialektik der Aufklärung*[2] die gesamte populäre Kultur, damit auch implizit die Werbung, unter dem Begriff *Kulturindustrie*. Es geht ihnen um die Unterhaltungsfunktion der Massenmedien. Sie befassen sich mit der Bedeutung von Massenkommunikation und Massenkultur für die Reproduktion des kapitalistischen Wirtschafts- und Gesellschaftssystems. Die Kulturin-

[1]Der Witz wird kolportiert in: Nerdinger, a. a. O., S. 145. Nerdinger (1990) geht davon aus, daß die Werbung auch in den achtziger Jahren noch überwiegend schlecht beleumundet ist.

[2]Theodor W. Adorno, Max Horkheimer: Dialektik der Aufklärung. Frankfurt/M. 1969 (Zuerst 1947).

dustrie ist der „Amüsierbetrieb"(Adorno/ Horkheimer, ebd., S. 144), ihre Form-
typen sind z.B. Sketch, Kurzgeschichte, Cartoon, Problemfilm und Schlager. Nun
ist die seichte Muse nach Horkheimer/Adornos Einschätzung nicht schon per se
schlecht. Leichte Kunst hat immer schon die autonome, bürgerliche, ernste Kunst
als Schatten begleitet:

> „Die Reinheit der bürgerlichen Kunst [...] war von Anbeginn an mit dem
> Ausschluß der Unterklasse erkauft [...]. Ernste Kunst hat sich jenen verwei-
> gert, denen Not und Druck des Daseins den Ernst zum Hohn macht und die
> froh sein müssen, wenn sie die Zeit, die sie nicht am Triebrad stehen, dazu be-
> nutzen können, sich treiben zu lassen." (Adornoet. al., ebd., S. 143)

Der Begriff *Kulturindustrie* ist nach Douglas Kellner[1] eine „dialektische Iro-
nie":

> „Für die kritische Theorie ist Kultur eine Leistung des Einzelnen, die die
> Belange und Interessen des Einzelnen gegen seine falsche Subsumtion unter
> das repressive Allgemeine vertritt [...]. So verstanden, drückt die Bezeichnung
> Kulturindustrie die Macht der bestehenden Gesellschaft aus, das, was einmal
> ein Element der humanisierenden Aufklärung und Befreiung war, zu absorbie-
> ren und zu einem Instrument der sozialen Kontrolle umzuformen." (Kellner,
> ebd., S. 482)

Die Kulturindustrie steht in direktem Zusammenhang mit dem Spätkapitalismus.
Die Kulturindustrie erfüllt eine Regenerationsfunktion, indem sie „von dem ge-
sucht wird, der dem mechanisierten Arbeitsprozess ausweichen will." (Adorno/
Horkheimer, a. a. O., S. 145) In Wirklichkeit aber geht es ihr um die Brechung
von individuellem Widerstand: „Donald Duck in den Cartoons wie die Unglückli-
chen in der Realität erhalten ihre Prügel, damit die Zuschauer sich an die eigene
gewöhnen."(Ebd., S. 147) Die Kulturindustrie spielt den Rezipienten eine Freiheit
der Wahl vor, die sie gar nicht haben: „Immerwährend betrügt die Kulturindustrie
ihre Konsumenten um das, was sie immerwährend verspricht." (Ebd., S. 148) Das
Zeitalter der Kulturindustrie ist das Zeitalter der universalen Reklame.
 In der spätindustriellen Gesellschaft bestimmt die Kulturindustrie den kulturel-
len Zustand. Die Kommunikation, der Gebrauch der Sprache, verändert sich unter
dem Einfluß der als universalen Reklame begriffenen Massenkultur:

> „Gerade die Abstracta hat man als Kundenwerbung zu identifizieren gelernt.
> Sprache, die sich bloß auf Wahrheit beruft, erweckt einzig die Ungeduld, rasch

[1]Douglas Kellner: Kulturindustrie und Massenkommunikation. Die kritische Theorie und ihre
Folgen. In: Bouß, Honneth (Hg.): Sozialforschung als Kritik. Frankfurt/M. 1982, S. 483.

zum Geschäftszweck zu gelangen, den sie in Wirklichkeit verfolge. Das Wort, das nicht Mittel ist, erscheint als sinnlos, das andere als Fiktion, als unwahr. Werturteile werden entweder als Reklame oder als Geschwätz wahrgenommen." (Ebd., S. 156).

Die über Massenmedien gesteuerten Kommunikationsflüsse der Kulturindustrie treten an die Stelle der Kommunikationsstrukturen, die einst die öffentliche Diskussion und Selbstverständigung eines Publikums von Staatsbürgern ermöglicht hatten. Hier könnte man auf die *two step flow*-Hypothese der Massenkommunikation hinweisen, der die hier postulierte Allmacht der Medien abschwächen würde. Die Beobachtung eines *two step flows* in der Massenkommunikation ist jedoch nach Horkheimer/Adorno überflüssig, da jede interpersonelle Kommunikation von dem Output der Kulturindustrie beeinflußt und bestimmt ist. Theoriegeschichtlich läßt sich die *Kulturindustrie* als eine an Marx orientierte Kommunikationstheorie lesen, die sich gegen die eher emanzipativen Medientheorien von Walter Benjamin und Bertold Brecht abgrenzt. Für Adorno/Horkheimer ist die Kulturindustrie das Vehikel eines Massenbetruges, weil sie der sozialen Kontrolle dient. Für Benjamin (1961) und Brecht besteht hingegen die Möglichkeit, daß die „Produktivkräfte der Massenkommunikation als Instrument des gesellschaftlichen Fortschritts und der Aufklärung genützt werden können". (Kellner, a. a. O., S. 486)

Habermas wendet in der *Theorie des kommunikativen Handelns*[1] gegen die Idee der Kulturindustrie ein, daß es verschiedene Arten von Medien gibt, nämlich Steuerungsmedien und generalisierte Formen der Kommunikation.

Habermas unterscheidet zunächst zwischen der Lebenswelt und der Systemperspektive einer Theorie der Gesellschaft. Dieser theoretischen Anschauungsform entspricht nach Habermas die Beschaffenheit des Sozialen. Lebenswelt meint das gemeinsam von einer Kommunikationsgemeinschaft geteilte Hintergrundwissen.

„Die symbolischen Strukturen der Lebenswelt reproduzieren sich auf dem Wege der Kontinuierung von gültigem Wissen, der Stabilisierung von Gruppensolidarität und der Heranbildung zurechnungsfähiger Aktoren [...]. Der Reproduktionsprozeß schließt neue Situationen an die bestehenden Zustände der Lebenswelt an, und zwar in der semantischen Dimension von Bedeutungen und Inhalten (der kulturellen Überlieferung) ebenso wie in den Dimensionen des sozialen Raumes (von sozial integrierten Gruppen) und der historischen Zeit

[1] Jürgen Habermas 1987: Theorie des kommunikativen Handelns. Zwei Bände, Frankfurt/M. (Zuerst 1981)

(der aufeinanderfolgenden Generationen)." (Habermas, Theorie des kommunikativen Handelns, TdkH, Bd 2, S. 208f.)

Lebenswelt kann also als Gesamtheit symbolischer Strukturen in einer Kommunikationsgemeinschaft verstanden werden, die durch das kommunikative Handeln der Akteure produziert werden. Die sprachliche Verständigung der Akteure wird durch *generalisierte Formen der Kommunikation* kondensiert. Zu diesen generalisierten Kommunikationsformen gehören die Massenmedien und damit auch die moderne Werbung. Die Massenmedien zeichnen sich durch ein ambivalentes Potential aus: einerseits durch ein autoritäres Potential, andererseits durch ein emanzipatorisches Potential. Beide Potentiale sind von den Massenmedien nicht zu trennen. Die Massenmedien können die Wirksamkeit sozialer Kontrolle verstärken, wenn sie Kommunikationsflüsse einseitig, von der Mitte zur Peripherie oder von oben nach unten, kanalisieren. Damit ist gemeint, daß die Massenmedien bestimmte Vorgaben machen können, die dann als allgemeingültig aufgefaßt werden können. Wegen des emanzipatorischen Potentials der Massenmedien bleibt die Ausschöpfung des autoritären Potentials „stets prekär". Die autoritär gebündelten Kommunikationen können nicht zuverlässig gegen Widerspruchsmöglichkeiten von widersprechenden Kontrahenten abgeschirmt werden. Massenmedien bieten also auch ein Diskussionsforum. Das gilt auch für die Werbung, der widersprochen werden kann. Die Werbung kann nicht Inhalte verbreiten, die auf Ablehnung stoßen. Diese Ablehnung wird in der Werbewirkungsforschung als *Irritation*[1] gemessen und gilt als Indikator für (negative) Werbewirkung. Ein Beispiel hierfür ist die Diskussion um die Abbildung von unbekleideten Frauen in der Werbung, die ihr Pendant z.B. auf dem Zeitschriftenmarkt hat. Gewisse Zeitschriften und einige Firmen gehen davon aus, daß ihre Produkte durch die Abbildung von unbekleideten (sexuell ansprechenden) Frauen in der Werbung oder auf dem Titelblatt besser absetzbar werden. Das stößt auf, auch in Massenmedien vorgetragene, Kritik, die sich auf die Werbung auswirken kann. Durch diesen Diskurs wird dann die Lebenswelt strukturiert.

Habermas kritisiert durch die Postulierung dieser Ambivalenz der Massenmedien die Kulturkritik der Dialektik der Aufklärung, die nur das autoritäre, nicht aber das emanzipatorische Potential der Massenmedien sieht. (Habermas, TdkH., Bd. 2, S. 573)

Massenmedien und Werbung sind nach Habermas aber nicht nur unter der Lebensweltperspektive zu sehen. Durch Steuerungsmedien werden Subsysteme aus der Lebenswelt ausdifferenziert. Steuerungsmedien lösen Sprache als Mechanis-

[1]Vgl. Werner Kroeber-Riel 1991: Strategie und Technik der Werbung. Verhaltenswissenschaftliche Ansätze. Stuttgart, S. 26.

mus der Handlungskoordination ab. Das kapitalistische Wirtschaftssystem ist der erste Systemzusammenhang, der sich aus der lebensweltlichen Verankerung gelöst hat und eine eigene Rationalität entwickelt hat. Das Wirtschaftssystem wird über das Steuerungsmedium Geld gesteuert.

Habermas erwähnt die Werbung zwar nicht, aus dem Kontext erschließt sich jedoch, daß die Werbung eine vermittelnde Funktion zwischen Wirtschaftssystem und Lebenswelt innehat. Die Kaufentscheidungen unabhängiger Konsumenten sind lebensweltlichen Kontexten verhaftet und stehen den Zugriffen der Wirtschaft nicht in gleicher Weise offen wie die abstraktere Größe Arbeitskraft. Die Aufgabe der Werbung, so erschließt sich weiter, besteht darin, die Gebrauchswertorientierungen der Konsumenten in Nachfragepräferenzen zu transformieren, damit konsumiert wird. Das Medium Geld kann nur in dem Maße die Austauschbeziehungen zwischen Wirtschaftssystem und Lebenswelt regulieren,

„...wie die Produkte der Lebenswelt mediengerecht zu Faktoreingaben für das entsprechende Subsystem, das sich zu seinen Umwelten nur über das eigene Medium in Beziehung setzen kann, abstrahiert worden sind." (Habermas, ebd., S. 476)

Das Zurechtstutzen von Gebrauchswertorientierungen in Nachfragepräferenzen im wirtschaftlichen Bereich bezeichnet Habermas als die Schwelle, auf der die Mediatisierung der Lebenswelt in eine Kolonialisierung der Lebenswelt umschlägt. Das Eindringen der Medien Macht und Geld in die Kaufentscheidungen (und auch in die Autonomie der Wahlentscheidungen souveräner Staatsbürger) unabhängiger Bürger führt zu Sinn- und Freiheitsverlust:

„Nicht die Entkoppelung der mediengesteuerten Subsysteme, und ihrer Organisationsformen, von der Lebenswelt führt zu einseitiger Rationalisierung oder Verdinglichung der kommunikativen Alltagspraxis, sondern erst das Eindringen von Formen ökonomischer und administrativer Rationalität in Handlungsbereiche, die sich der Umstellung auf die Medien Macht und Geld widersetzen, weil sie auf kulturelle Überlieferung, soziale Integration und Erziehung spezialisiert sind und auf Verständigung als Mechanismus der Handlungskoordinierung angewiesen bleiben." (Ebd., S. 488)

Die Werbung dringt mit dem Ziel der Mediatisierung und Transformation von Gebrauchswertorientierungen in Nachfrageorientierungen in lebensweltliche Bereiche ein und kann zu einer Verdrängung der oben erwähnten Handlungsbereiche führen. Andererseits trägt sie aber auch als Massenkommunikation, die kulturelle Traditionen überliefern kann, zum Reproduktionsprozess der Lebenswelt bei.

Man kann also interpretieren, daß die Werbung für Habermas zwei Funktionen erfüllt, die im Widerspruch zueinander stehen. Als über Massenmedien verbreitete Kommunikation trägt sie zur Reproduktion von lebensweltlichen Strukturen bei; als Teil der Wirtschaft kolonialisiert sie jedoch Teile der Lebenswelt (die Gebrauchswertorientierungen) und entfremdet so die Menschen von ihrer Lebenswelt.

In *Strukturwandel der Öffentlichkeit* nimmt Habermas[1] konkret zu Werbung Stellung. Habermas Interesse gilt nicht primär der Entwicklung der Wirtschaftswerbung, sondern der Entstehung einer politischen Öffentlichkeit (oder einer Zeitungsöffentlichkeit) seit der Aufklärung. Die politische Öffentlichkeit steht in einem Zusammenhang mit der Presse bzw. den Massenmedien. Dieser Zusammenhang ändert sich:

„Während die Presse früher das Räsonnement der zum Publikum versammelten Privatleute bloß vermitteln und verstärken konnte, wird dieses durch die Massenmedien erst geprägt." (Habermas, Strukturwandel der Öffentlichkeit, SdÖ, S. 284)

Mit der Etablierung des bürgerlichen Rechtsstaates und der Legalisierung einer politischen Öffentlichkeit kann sich die Presse von ihrer kontinuierlichen Selbstthematisierung befreien. In Großbritannien, USA und Frankreich ist das in den 1830er Jahren gegeben. Die Presse kann jetzt ihre polemische Stellung räumen und die Erwerbschancen eines kommerziellen Betriebes wahrnehmen. Habermas bezeichnet diese Entwicklung als Entwicklung von der Gesinnungs- zur Geschäftspresse. Nach und nach wird die Presse zu einer Unternehmung, die Anzeigenraum als Ware produziert, der durch den redaktionellen Teil absetzbar wird. Dadurch wird die Presse manipulierbar. War die Presse als Politik räsonierendes Organ eine Institution von Privatleuten für Privatleute, wird sie jetzt „zum Einfallstor privilegierter Privatinteressen in die Öffentlichkeit." (Habermas, SdÖ, S. 280)

Dadurch verändert sich die gesamte Sphäre der Öffentlichkeit. Vor der Wandlung der Presse war die Privatsphäre von der Öffentlichkeit getrennt. Die wirtschaftliche Konkurrenz privater Interessen wurde aus dem in Zeitungen ausgetragenen öffentlichen Streit der Meinungen herausgehalten. Wenn nun aber die Öffentlichkeit für geschäftliche Werbung in Anspruch genommen wird, wirken Privatleute als Privateigentümer auf Privatleute als Publikum ein. Ihnen wird es so

[1]Jürgen Habermas 1990: Strukturwandel der Öffentlichkeit. Untersuchungen zu einer Kategorie der bürgerlichen Gesellschaft. Frankfurt/M.

möglich, den Tauschwert durch psychologische Werbemanipulation mitzubestimmen. Moderne Wirtschaftswerbung entsteht also nicht durch die Liberalisierung des Marktes, sondern sie wird erst durch oligopolistische Restriktionen des Marktes notwendig. Mit dem Begriff *oligopolistische Restriktionen* meint Habermas, daß es nur für Unternehmen mit sehr hohem Umsatz wirtschaftlich sinnvoll ist, einen Teil des Umsatzes in Werbung zu stecken, um den aktuellen Gewinn zu reduzieren und weitere Umsatzsteigerung zu ermöglichen. Durch Massenproduktion verliert der Produktionsprozess an Elastizität, es gilt eine langfristige Absatzstrategie zu entwerfen. Diese Absatzstrategien, gemeint ist das moderne Marketing, sind verankert in der Sphäre der Öffentlichkeit, sie durchdringen sie:

„Nun hätte eine ökonomisch notwendig gewordene Invasion der Werbeöffentlichkeit in die Sphäre der Öffentlichkeit nicht schon als solche deren Wandel zur Folge haben müssen." (Habermas, SdÖ, S. 288)

Zu dem Wandel von einer kulturräsonierenden zu einer kulturkonsumierenden Öffentlichkeit kommt es, weil privatwirtschaftliche Interessen mit politischen Interessen verquickt werden. Die neuen Absatzstrategien bedienen sich der Medien und Diskurse, die vormals nur in der politischen Sphäre zu finden waren. Die Öffentlichkeit muß, Habermas begründet das mit den ihrerseits durch die Vorgaben der Massenproduktion begründeten oligopolistischen Restriktionen des Marktes, zum Konsum verführt werden.

Die zum Konsum verführte Öffentlichkeit ist durch die Praxis der *public relations* (=Meinungspflege) entstanden:

„Meinungspflege unterscheidet sich von Werbung dadurch, daß sie die Öffentlichkeit als politische in Anspruch nimmt." (Habermas, SdÖ, S. 289)

In den Inseratanzeigen wandten sich Privatleute als Privateigentümer an Privatleute als Publikum. *Public relations* wendet sich an die politische Öffentlichkeit und nicht an andere Privatleute. Der Adressat der Public Relations ist die öffentliche Meinung. Die Meinungspflege geht im Vergleich zur Werbung (im Sinne von Anzeigenwerbung), die nur am Absatz ihrer beworbenen Produkte interessiert ist, weiter; sie schafft planmäßig Neuigkeiten oder nützt Aufmerksamkeit erregende Anlässe aus, um ihre Ziele zu verfolgen. Durch diese Invasion der Werbung kommt es zu einer Integrationskultur. In der Integrationskultur ist das Publikum dem „sanften Zwang stetigen Konsumtrainings" (Habermas, SdÖ, S. 288) unterworfen.

Habermas grenzt diese *Werbung durch Meinungspflege* von der alten Inseratenwerbung ab, deren Entstehen er Mitte des letzten Jahrhunderts sieht. 1962, als

Habermas das Buch zuerst veröffentlichte, stand die Werbung in Deutschland noch ganz im Zeichen der Printwerbung. Habermas bezieht sich in seinen Ausführungen über die Entwicklung der Werbung primär auf die Situation in Deutschland. Man kann sich fragen, ob der Unterschied zwischen Werbung als Meinungspflege und Werbung als Ansprechen anderer Privatleute nicht ein künstlicher ist. Darüber hinaus ist fraglich, ob die Werbung zum Konsum verführt, oder ob die Verführung nicht auch durch das bloße Vorhandensein der Güter in Kaufhäusern geschehen kann.

Wie wir wissen, hat sich die Werbung in den USA anders entwickelt; die Pflege der öffentlichen Meinung stand hier mehr im Vordergrund, da die Entwicklung der Werbung nicht so eng wie in Deutschland an die Presse gebunden war.

Beispiele gibt dafür Daniel Boorstin in *Das Image*[1], der ein ähnliches Unterfangen wie Habermas unternimmt. Während es Habermas jedoch mehr um die Entstehungsgeschichte und die Funktionsweisen von verschiedenen Arten von Öffentlichkeiten geht, geht es Boorstin um eine Zustandsbeschreibung der amerikanischen Öffentlichkeit in den fünfziger Jahren dieses Jahrhunderts.

In *Das Image* sieht Boorstin, im Gegensatz zu Habermas, die gesamte Werbung als Meinungspflege bzw. *public relations*. Ebenso gegensätzlich zu Habermas sieht er die Mittel, die zur Pflege der *public relations* aufgewendet werden, verwurzelt in der Geschichte der Werbung, die er nicht nur auf Anzeigenwerbung reduziert. Habermas nennt als Beispiel für *public relations* inszenierte Ereignisse wie Tagungen, Festtage, die Wahl von Schönheitsköniginnen etc., mit denen bestimmte Kampagnen assoziiert sind. Diese inszenierten Ereignisse zur Pflege der Public Relations nennt Boorstin *Pseudoereignisse.*

Pseudoereignisse ereignen sich nicht spontan, sondern werden geplant. Der Erfolg eines Pseudoereignisses bemißt sich an dem Ausmaß, in dem darüber berichtet wird. Pseudoereignisse werden zur Imagepflege eingesetzt. Boorstin geht davon aus, daß bestimmte wirtschaftliche oder politische Interessen sich unter einem Image (=Leitbild) sammeln und so an die Öffentlichkeit treten. Der Begriff *Image* bezeichnet die Gesamtheit von Vorstellungen, Einstellungen, Gefühlen usw., die eine Person oder eine Gruppe im Hinblick auf etwas Spezielles besitzt (z.B. Markenartikel, einen Parteiführer, ein Nachbarvolk, die eigene Person oder Gruppe). Verwandte, aber nicht so umfassende Bezeichnungen für Image sind Stereotyp, Vorurteil, Ruf. Boorstin geht es um die Konstruktion solcher Images. Sie sind sorgfältig ausgearbeitete Erkennungzeichen, die gewisse Eigenschaften ihrer Träger bündeln sollen. Sie sollen den Wert ihres Trägers zum Ausdruck

[1]Daniel Boorstin 1987: Das Image. Reinbek (Zuerst 1961)

bringen. Images im Sinne Boorstins werden für die Öffentlichkeit, nicht für andere Privatleute konstruiert.

Ähnlich wie Habermas argumentiert Boorstin, wenn er die Begründung für die Entstehung von Images liefert. Die Notwendigkeit für Images ergibt sich aus der Tatsache, daß die Produkte durch Massenproduktion einander immer ähnlicher werden: „Dies ist einer der Gründe, warum sich die moderne Werbung zuerst auf den Bier-, Seifen- und Zigarettenmarkt stürzte." (Boorstin, a. a. O., S. 264) Den verschiedenen Sorten dieser an sich austauschbaren Produkte wird von der Werbung ein Image verpaßt. Images werden nach Boorstin hauptsächlich durch Pseudoereignisse manifestiert.

Boorstin gibt hier als Beispiel für Pseudoereignisse aus der Geschichte der USA Phineas T. Barnum[1] (1810-1891) an, einen Ausstellungsmacher oder Zirkusimpresario, der hauptsächlich für seine Attraktionen Werbung gemacht hat und in den USA als einer der Urväter der Werbung gilt. Barnum stellte Kuriosa aus, z.B. die angeblich 161-jährige Kinderfrau von George Washington, von der er, nachdem der offensichtliche Schwindel aufflog, behauptete, sie wäre ein mit Walfischhaut überzogener Automat. Für seine Veranstaltungen warb er mit einem *Ziegelstein-Mann*, der, mit einem Ziegelstein in der Hand, die Aufgabe hatte, im Umkreis vor der Ausstellungshalle vier Ziegelsteine, die an markierten Punkten lagen, ständig untereinander auszutauschen. Der Mann ging also vor der Ausstellungshalle ständig im Kreis herum. Jedesmal wenn eine Stunde vergangen war, begab er sich in die Ausstellungshalle und verweilte dort eine Viertelstunde. Danach setzte er seine Tätigkeit fort. Jedesmal, wenn der Mann das Museum betrat, folgten ihm neugierige Passanten, um den Grund für seine Tätigkeit zu erfahren. Und genau darin bestand der Sinn seiner Tätigkeit. Obwohl Barnum hauptsächlich Pseudoereignisse konstruierte, die heute niemanden mehr hinter dem Ofen hervorlocken würden, gilt er in Amerika mit einigem Recht als einer der Väter der modernen *public relations*.

Im Gegensatz zu Habermas geht Boorstin also davon aus, daß Werbung seit ihren Anfängen in Amerika klassische Beispiele für Pseudoereignisse liefert. Boorstin setzt also Werbung und *public relations* gleich.

Boorstin geht es nicht wie Habermas darum, einen Strukturwandel der Öffentlichkeit festzustellen, sein Thema ist das Verschwinden der Wirklichkeit. Die Wirklichkeit wird durch synthetische Images oder Leitbilder ersetzt:

> „Wir geben freimütig zu, daß das alles überschattenden Leitbild auch alles verdeckt, was in Wirklichkeit sein mag." (Boorstin, ebd., S. 249)

[1]Vgl dazu auch: Stephan Fox, a. a. O., S. 15; Roland Marchand, a. a. O., S. 8. Marchand charakterisiert Barnum als „celebrated promoter of ballyhoo and humbug".

Das Leitbild oder Image tritt in der Vorstellung der Rezipienten an die Stelle der Institution, die es vertritt. Sein einziger Zweck ist, die Realität in den Schatten zu stellen. Boorstin grenzt den Begriff *Image* vom Begriff *Ideal* ab. In der Entwicklung der amerikanischen Kultur haben die Images die Ideale verdrängt. Ein Ideal ist etwas, das uns vorwärts treibt, das aber sehr schwierig zu erreichen ist. Ein Ideal ist also ein „wahrer Wert", während ein Image nur ein Mittel zum Zweck ist. Es muß hauptsächlich glaubwürdig sein. Erfüllt es diesen Zweck nicht, wird es ausgetauscht. Boorstin charakterisiert die Zeit, in der er lebt, als verlogen und unecht, er sehnt sich in die „gute alte Zeit" zurück. Diese Zeit lokalisiert er vor der „graphischen Revolution", die für die Vervielfachung und Lebendigkeit der Leitbilder verantwortlich ist. Die graphische Revolution bezieht sich auf die plötzliche Zunahme der Fähigkeit der Menschen, genaue Abbilder herzustellen, zu versenden und zu verbreiten. Schuld an der graphischen Revolution ist ein grundlegender Paradigmenwechsel, der sich auch an anderen historischen Ereignissen zeigt, die der graphischen Revolution vorausgingen, z.B. an der Reformation. Die Grundtendenz der Reformation sieht Boorstin in der Verwechslung von Popularität mit Universalität.

„Wenn die Bibel wirklich ein Buch der Offenbarungen sein sollte, dann mußte sie auch jedem Menschen etwas zu sagen haben." (Boorstin, ebd., S. 171)

Demokratisierung bzw. Liberalisierung und graphische Revolution sind also zwei Seiten einer Medaille. Sie werden nach Boorstin zu einer Versklavung der Amerikaner durch die Leitbilder führen: „Das amerikanische Leben wird ein Schaukasten für Leitbilder. Für erstarrte Pseudoereignisse." (Boorstin, ebd., S. 262)

Die Funktion der modernen Werbung für die Öffentlichkeit wird sowohl von Boorstin als auch von Habermas negativ gesehen. Während Boorstin pauschal die gesamte amerikanische Öffentlichkeit als eine Öffentlichkeit des schönen Scheins ablehnt, sieht Habermas die politische Öffentlichkeit der Zivilgesellschaft differenzierter. Zwei Prozesse kreuzen sich für Habermas in der politischen Öffentlichkeit,

„...die kommunikative Erzeugung legitimierter Macht und andererseits die manipulative Inanspruchnahme der Medienmacht zur Beschaffung von Massenloyalität, Nachfrage und „compliance" gegenüber systemischen Imperativen."[1]

[1] Jürgen Habermas: Strukturwandel der Öffentlichkeit, a. a. O., S. 45.

Die manipulative Seite der Medienmacht hat aber noch nicht die Kontrolle über die kommunikative Erzeugung von legitimierter Macht übernommen.

Die Gedanken Boorstins, die in ausgesprochen konservativem Rüstzeug daherkommen, finden ihre Entsprechung in der marxistischen Kritik an der Werbung. Sowohl Boorstins Analyse, als auch die von W. F. Haug formulierte *Kritik der Warenästhetik*[1] stimmen im Ergebnis überein. Beide Ansätze sehen die Welt beherrscht durch den schönen Schein der Dinge. Durch die Werbung wird eine Kultur des schönen Scheins installiert.

Kernstück der *Kritik der Warenästhetik*[2] ist die ökonomische Ableitung des Wirkungszusammenhangs der Warenästhetik. Die Kritik der Warenästhetik geht von der Grundthese der von Marx formulierten politischen Ökonomie aus. Wenn Produkte menschlicher Arbeit Waren darstellen, dann sind diese Produkte widersprüchlich bestimmt. Die Produkte müssen zwei Funktionen zugleich erfüllen, die miteinander in Konflikt stehen. Einerseits sind sie Gebrauchswerte, d.h. Lebensmittel im weitesten Sinne, andererseits sind sie Träger von Wert und Mehrwert. Als Ausdruck und Maß der abstrakten menschlichen Arbeit ist der Tauschwert die Basis der kapitalistischen Produktionsweise, weil er (als Geld) den Warentausch ermöglicht. Darüber hinaus ist der Tauschwert Ziel der kapitalistischen Produktion insofern, als der Kapitalist nicht an der Bedarfsdeckung interessiert ist, sondern an der Vermehrung seines Tauschwertes als abstraktem Kapital. Der Tauschwert fragt nur nach Angebot und Nachfrage, sagt also nichts über die Nützlichkeit des Gutes aus. Der Wert eines Gutes im Hinblick auf die Erfüllung bestimmter Zwecke liegt im Gebrauchswert.

Im Tausch tritt nun ein Interessenwiderspruch auf. Für einen der Tauschpartner (den Käufer) ist ein Ding als Gebrauchswert (Lebensmittel im wörtl. Sinne) interessant, für die andere Seite (den Verkäufer) als Verwertungsmittel (Geld). Die Ware gehört dem, der sie für Verwertungszwecke benutzt, also dem Verkäufer. Die Ware ist für ihren Besitzer nur als Wertträger interessant. Ihre Funktion als Wertträger kann sie für ihren Besitzer jedoch nur erfüllen, wenn er sie als das extreme Gegenteil (vom Tauschwert) erscheinen läßt. Nach Haug inszeniert der Verkäufer also eine Erscheinung, die seinem Standpunkt diametral entgegengesetzt ist. Er tut so, als ob die Ware nur Gebrauchswert ist. Es handelt sich bei dem oben beschriebenen Tausch oder Verkauf um einen Interessenantagonismus, innerhalb dessen zum Schein mit Gebrauchswert nach der Logik des Gegenteils

[1]Wolf Fritz Haug 1975: Wirkungsbedingungen einer Ästhetik von Manipulation. In : Warenästhetik. Beiträge zur Diskussion, Weiterentwicklung und Vermittlung ihrer Kritik. Hg.: W.F. Haug. Frankfurt/M. 1975, S. 156 ff.
[2]W. F. Haug, ebd., S. 156 ff.

gekämpft wird. Die Leistung der Werbung liegt dabei in der Gebrauchswerterhöhung zum Schein. Die Waren zirkulieren also der Erscheinung (als Gebrauchswert) nach, nicht ihrer wirklichen Bestimmung (als Tauschwert) nach. Die Werbung oder die Warenästhetik hat dabei die Aufgabe, die Ware als Gebrauchswert erscheinen zu lassen, den Interessenwiderspruch also zu verschleiern.

Die marxistische Theorie der Warenästhetik kritisiert die Werbung von der strukturellen Zusammensetzung der Ware aus. Der Ware zugrunde liegen die kapitalistischen Produktionsverhältnisse. Wenn diese Produktionsverhältnisse wegfallen, dann wird auch die Werbung obsolet. Werbung ist so nur ein Symptom des Kapitalismus.

Beiden letztgenannten Ansätzen, sowohl dem von Boorstin, als auch dem von Haug, ist eine Bilderfeindlichkeit zueigen, die man als modernes Äquivalent des byzantinischen Ikonoklasmus sehen kann (vgl. oben). Die Parallele zwischen Boorstins und Haugs Theorien und dem byzantinischen Bilderkrieg liegt hier: Boorstins und Haugs Theorien beschreiben von unterschiedlichen Standpunkten aus, wer oder was hinter der Macht, die die neuen Bilder ausüben, steckt. Für Boorstin ist das die graphische Revolution, die einhergeht mit Liberalisierung und Demokratisierung; für Haug sind es die kapitalistischenProduktionsverhältnisse.

Beiden geht es nicht um eine darstellend-informative, sondern um die normativ-emotionale Ableitung der Macht der Bilder. Die modernen Bilderfeinde haben - wie ihre Vorläufer durch die Jahrhunderte- Angst vor der faszinierenden Kraft der Bilder und vor der Macht, die diese Bilder ausüben. Die Bilder tragen ihrer Meinung nach zu einem falschen Bewußtsein der Massen bei. Sie wollen eine Gesellschaft, die ohne mächtige, verführende Bilder auskommt. Sie halten beide die durch die Bilder vermittelte oder die in den Bildern sichtbare Ordnung für irrational. Vielleicht befürchten sie, daß diese Bilder möglicherweise durchblicken lassen, daß eine rationale, widerspruchsfreie Gesellschaftsordnung unmöglich ist. Beide sehen, daß sich die Bilder vor ihre Idee des wahren Lebens setzen. Deshalb rufen sie indirekt zum Bildersturm auf. Am deutlichsten ist das bei Guy Debord abzulesen, einem Gesellschaftskritiker in marxistischer Tradition.

In *Die Gesellschaft des Spektakels* beschreibt Guy Debord[1] aus marxistischer Sicht, warum Pseudoereignisse konstitutionelle Bestandteile der kapitalistischen Gesellschaft des Spektakels sind. Debord nimmt auf Boorstins Werk *Das Image* Bezug:

„Boorstin begreift nicht, daß das Wuchern von vorgefertigten „Pseudoereignissen", das er denunziert, aus der einfachen Tatsache hervor-

[1] Guy Debord: Die Gesellschaft des Spektakels. Hamburg 1978. (Zuerst 1967)

geht, daß die Menschen in der massiven Realität des jetzigen gesellschaftlichen Lebens selbst keine Ereignisse mehr erleben."(Debord, ebd., S. 111)

In der *spektakulären Gesellschaft* haben die Bilder, gemeint sind die durch Massenkommunikationsmittel verbreiteten Wirtschaftswerbungen, Images und Pseudoereignisse die auch Boorstin beschreibt, die Herrschaft an sich gerissen. Alles was unmittelbar erlebt wurde, „ist in eine Vorstellung entwichen." (Debord, ebd., S. 6) Das Spektakel ist der Pseudogebrauch des Lebens, die Ausdehnung des in der Ware enthaltenen Tauschwertes auf alle Bereiche des menschlichen Erlebens.

Die Gesellschaftsordnung im modernen Kapitalismus beruht ihm zufolge auf Götzendienst gegenüber den Waren, die heute die Macht haben, unmittelbar in Bildern präsent zu sein. Gemeint ist damit die totale Fetischisierung der Ware. Der Ikonoklasmus Debords richtet sich gegen diese Bildwelt, die er folgendermaßen beschreibt:

„Das Spektakel ist das Kapital, das einen solchen Akkumulationsgrad erreicht, daß es zum Bild wird." (Debord, ebd., S.16)

An anderer Stelle beschreibt Debord die Wirkweise des Spektakels:

„Das Spektakel unterjocht sich die lebendigen Menschen, insofern die Wirtschaft sie gänzlich unterjocht hat." (Debord, ebd., S .9)

Am Ende der Kulturgeschichte, das nach Debord durch die zeitgenössische spektakuläre Gesellschaft gegeben ist, befindet sich nach Debord „die Veranstaltung ihrer [der Kultur, Anm. d. Autors] Aufrechterhaltung als toter Gegenstand in der spektakulären Kontemplation." (Debord, ebd., S.103) Abhilfe schafft nach der Ideologie der *Situationisten*, deren Wortführer Debord ist, ein totales Bilderverbot, die Aufhebung der Kunst:

„Die seitdem von den Situationisten erarbeitete kritische Position hat gezeigt, daß die Aufhebung und die Verwirklichung der Kunst die unzertrennlichen Aspekte ein und derselben Überwindung der Kunst sind." (Debord, ebd., S. 107)

Eine ebenfalls grundsätzlich ikonoklastische Haltung beansprucht Jean Baudrillard für sich. Baudrillard ist wahrscheinlich der einzige Kritiker der Werbung, der sich in einer Werbung abbilden läßt.

Abb. 38 zeigt den Kritiker der Werbung in einer Testimonialanzeige für eine Möbelfirma. Warum Baudrillard sich auf einer Werbung abbilden läßt, kann man ihn in seinen eigenen Worten erläutern lassen:

„Da der ästhetische Wert der Gefahr der Entfremdung durch die Ware ausgesetzt ist, darf man nicht gegen die Entfremdung anrennen, man muß die Entfremdung weitertreiben und sie mit ihren eigenen Waffen bekämpfen. [...] Man muß aus dem Kunstwerk eine absolute Ware machen."[1]

Baudrillard geht mit W. Benjamin davon aus, daß die Kunst am, wie er es nennt, *Xeroxpunkt*[2] angekommen ist, also an einem Punkt der Möglichkeit des unbegrenzten Wucherns, der ihr Verschwinden bedeuten kann. Die Werbung trägt durch ihre Streuung (Vervielfältigung) zur *Xeroxisierung* der gesamten Kultur bei. Vielleicht um dies zu verdeutlichen, läßt Baudrillard sich als Testimonial-Geber[3] vervielfältigen, um die Rezipienten, die sich in seiner Theorie auskennen, zum Nachdenken zu bringen. Wir gehen davon aus, daß Baudrillards Erscheinen in der Anzeige einen von ihm intendierten pädagogischen Wert haben soll. Baudrillard sieht als das große Unternehmen der westlichen Welt, die Ästhetisierung der Welt an, die wichtiger ist als die Merkantilisierung der Welt:

„Jenseits jenes Waren-Materialismus wohnen wir einer Semiurgie jedes Dings durch die Werbung, die Medien, die Bilder, bei. Selbst das Marginalste, das Banalste, das Obszönste wird ästhetisiert, kulturalisiert, musealisiert."[4]

Die Bilderflut in der modernen Gesellschaft führt dazu, daß es auf den Bildern nichts mehr zu sehen gibt. Das Verdienst der Darstellung einer Campbell-Dose von Andy Warhol besteht nach Baudrillard darin, die Frage nach *schön* oder *häßlich*, nach *real* oder *irreal*, nach Transzendenz oder Immanenz nicht mehr gestellt zu haben. Dies ist Ausdruck einer *Infra-Ästhetik*, die eine Kunst ermöglicht, ohne nach der Existenz dieser Kunst zu fragen. Er kennzeichnet deshalb un-

[1] Jean Baudrillard 1990: Toward the Vanishing Point of Art. In: S. Rogenhofer, F. Rötzer (Hg.): Kunst machen? Gespräche und Essays. München. Hier zitiert nach Kunst und Philosophie 1990. S. 386- 391, S. 387.
[2] Jean Baudrillard, ebd., S. 387.
[3] Die Firma *vitra* wirbt auch mit anderen Prominenten in derselben Kampagne. Die Bilder sind sich formal ähnlich. Es wird z.B. noch mit David Copperfield (Zauberer), Lou Reed (Musiker), Charles Bukowski, Audrey Hepburn, Miles Davis etc. geworben. (Vgl. Marken, Mythen, Macher, a. a. O., S. 30.) Die Werbestrategie ist eindeutig: Das Produkt soll in der Vorstellungswelt der (bildungsbürgerlichen) Rezipienten assoziiert werden mit Figuren des Kulturbetriebs wie Intellektuellen, Schauspielern etc.. Auffällig ist, daß irgendwie besonders designte Einrichtungsgegenstände, die sowieso hauptsächlich dem demonstrativen Konsum dienen, hier an eine bestimmte bildungsbürgerliche Vorstellungswelt angepaßt werden. In den USA gab es natürlich auch Testimonialwerbung mit intellektuellen Prominenten. So machte z.B. Ernest Hemmingway 1952 für eine Biersorte (Ballantine Ale, 1952) Reklame. (Abgebildet in: Atwan Robert et. al., 1979: Edsels Luckies and Frigidaires: Advertising the American Way. New York, S. 316 f.)
[4] Jean Baudrillard 1992: Transparenz des Bösen. Ein Essay über extreme Phänomene. Berlin: Merve. S. 23. (Zuerst 1990)

sere Kultur als ikonoklastisch und vergleicht die Bedeutung von Kunst heutzutage mit der Bedeutung von byzantinischen Ikonen. Baudrillard geht also davon aus, daß die Bildverehrer in Byzanz die wahren Bilderfeinde waren, weil sie versuchten, durch Bilder die Frage nach der Existenz Gottes zu umgehen. Diese Frage umgangen sie, wie wir sahen, indem sie Urbild und Abbild voneinander trennten. Hier können wir wieder den Begriff *Xeroxpunkt der Kultur* aufnehmen. Heute wird durch die Vervielfältigung ein Zusammenhang von Urbild und Abbild verneint. Walter Benjamin faßt dies als Verlust der Aura von Kunstwerken auf. Baudrillard redet in diesem Zusammenhang von einem freien Flottieren der Zeichen. Baudrillard sieht sich als Nachfolger von Benjamin und McLuhan, auf dessen Postulat *The medium is the message* sich Baudrillard bezieht:

„Die Analysen von Benjamin und McLuhan stehen in diesem Grenzbereich von Reproduktion und Simulation- an dem Punkt, wo die referentielle Vernunft verschwindet und die Produktion in einen Rauschzustand gerät. Deshalb stellen sie einen entscheidenden Fortschritt gegenüber den Analysen von Veblen und Goblot dar: wenn diese beispielsweise die Zeichen der Mode beschreiben, beziehen sie sich noch auf einen klassischen Zusammenhang: die Zeichen bedeuten etwas materiell Unterscheidendes [...], weil es noch eine Vernunft des Zeichens und eine Vernunft der Produktion gibt."[1]

Vereinfachend kann man sagen, daß die Vernunft des Zeichens wegfällt, weil wir am *Xeroxpunkt* der Kultur, an der totalen Reproduzierbarkeit und Reproduktion angelangt sind. Daraus folgt für Baudrillard, daß Zeichen nicht mehr auf Bedeutungen zurückgeführt werden können, daß sie *frei flottieren*. Wir gehen und gingen die ganze Zeit davon aus, daß Werbung immer verstanden werden kann und konnte; nach Baudrillard wäre dies für das Zeitalter der Simulation, in dem wir uns befinden, nicht möglich. Werbung war aber schon vor Benjamins Aufsatz auf Reproduktion bedacht, bzw. nur dann sinnvoll, wenn reproduziert wird (Steindruck, Flugblatt), so daß die von Baudrillard unterstellte qualitative Änderung der Werbung vom Zeitalter der Produktion (die Zeichen bedeuten) zum Zeitalter der Simulation (die Zeichen bedeuten nicht) nicht plausibel erscheint.

Festzuhalten ist für den überwiegenden Teil der Kritik der Werbung, daß die Werbung pauschal als Manipulation (bei Baudrillard als krebsartige Wucherung) verdammt wird. Genau die entgegengesetzte Position, daß nämlich die Werbung eine integrative, soziale Systeme erhaltende Funktion hat, vertreten die systemtheoretischen Konstruktivisten.

[1] Jean Baudrillard 1991: Der symbolische Tausch und der Tod. München, S. 89. (Zuerst 1976)

Bild 38 (vitra 1994)

8. 2 Werbung als Konstruktion: Konstruktivistische Perspektiven

In konstruktivistisch-biologischen (H.Maturana) und in differenzlogischen (Luhmann) Erkenntnis- bzw. Gesellschaftstheorien herrscht, wie in der idealistischen Philosophie, Einigkeit darüber, daß menschliches Wahrnehmen von Umwelt kein Abbildungs-, sondern ein Konstruktionsprozeß ist. Wahrnehmung ist eine Eigenleistung des Beobachters, wobei unüberprüfbar bleibt, ob die Umwelt diese Unterscheidungen des Beobachters an sich enthält.

Luhmann[1] geht davon aus, daß der genuine Ort unserer Vernunft nicht das Subjekt, sondern das soziale System ist. Soziale Systeme bestehen aus vernetzten, auf Sinn gebauten Handlungsverknüpfungen und Interaktionen. Menschen gehören also nicht als Elemente zum sozialen System, sondern zu dessen Umwelt. Damit die Verlagerung von Vernunft auf Systeme sinnvoll wird, werden die Systeme von Luhmann als selbstorganisiert und operativ geschlossen gegenüber der

[1]Vgl. Niklas Luhmann 1984: Soziale Systeme. Grundriß einer allgemeinen Theorie. Franfurt/M.

Umwelt gekennzeichnet. Die Grenzen eines sozialen Systems sind als Sinngrenzen zu verstehen. Ihre Aufgabe besteht in der Selektion von Möglichkeiten und Angeboten, die von außen an das System dringen. Sinn ist also zunächst Selektion von bestimmten Möglichkeiten und verweist deshalb auf andere Möglichkeiten.

Systemische Vernunft leitet Luhmann von Maturanas[1] auf lebende Zellen bezogenes Konzept der Autopoiese ab. Die lebende Zelle ist für Maturana zugleich ein Kognitionssystem; deshalb bietet sich die Möglichkeit, diesen Begriff auch auf psychische oder soziale Systeme zu beziehen. Autopoietische Systeme sind durch Selbstreferentialität gekennzeichnet. Die autopoietische Organisation ist definiert

„...als eine Einheit durch ein Netzwerk der Produktion von Komponenten, die 1. rekursiv an dem selben Netzwerk der Komponentenproduktion partizipieren, das diese Komponenten produziert, und 2. das Netzwerk der Produktion als eine Einheit in demselben Bereich realisieren, in dem diese Komponenten existieren."[2]

Selbstbezug als einzig mögliche Operationsweise muß jedoch auch Fremdbezug und Realitätserfahrung herstellen, so daß sich die Systeme in einer umfassenden Welt selbst sehen können müssen. Für Luhmann ist das durch die von George Spencer-Brown übernommene differenzlogische Figur des *re-entry* möglich[3]. Die Übernahme dieser Figur unterscheidet Luhmanns Theorie wesentlich von dem *radikalen Konstruktivismus*, der sich auf die Erkenntnisse Maturanas beruft und davon ausgeht, daß Realität „konsensuell" ausgehandelt werden muß.

Der *re-entry* stellt die Wiedereinführung der System/Umweltdifferenz in das System dar. Luhmann versucht George Spencer-Browns[4] differenzlogisches Kalkül für eine soziologische Theorie von Bewußtsein und Kommunikation nutzbar zu machen. Spencer-Browns Kalkül beginnt mit der Aufforderung: „Draw a distinction."[5] Diese Unterscheidung eines Beobachters macht seine Beobachtung aus, schafft also seine Realität, weil Beobachten als Unterscheiden gesehen wird.

[1]Vgl. Humberto R. Maturana; Francisco J. Varela 1990: Der Baum der Erkenntnis. Die biologischen Wurzeln des menschlichen Erkennens. O. O. 1990 (Zuerst 1984).
[2]Niklas Luhmann 1982: Gesellschaftsstruktur und Semantik. Studien zur Wissenssoziologie der modernen Gesellschaft. Bd. 2. Frankfurt/M., S. 29f.
[3]Vgl. Niklas Luhmann 1990: Weltkunst. In: Niklas Luhmann, Frederick D. Bunsen, Dirk Baecker: Unbeobachtbare Welt. Über Kunst und Architektur. Bielefeld 1990.
Zur Kritik an dem Konzept von Spencer-Brown und seiner Übernahme durch Luhmann, vgl. Günter Schulte 1993: Der blinde Fleck in Luhmanns Systemtheorie. Frankfurt/M.
[4]George Spencer-Brown 1979: Laws of Form. London (Zuerst 1969)
[5]George Spencer-Brown:, ebd., S. 3, bzw. 1.

Eine Unterscheidung impliziert aber immer eine schon vorausgegangene Unterscheidung, denn die Unterscheidung unterscheidet ihrerseits eine Innen- von einer Außenseite. Man kann mit dem Unterscheiden also nichts anfangen, ohne schon vorher unterschieden zu haben. Dirk Baecker[1] definiert dieses Problem so:

> „George Spencer-Brown startet seine [...] Logik mit der Aufforderung: Draw a distinction, und deutet die Unterscheidung zugleich als Unterscheidung von allem anderen und Bezeichnung des Unterschiedenen. Das ist natürlich paradox, denn wie kann die eine Operation zugleich Unterscheidung *und* Bezeichnung sein?" (Baecker, ebd., S. 16.)

Dieses Paradox ist in Spencer-Browns Kalkül als „das ursprüngliche Mysterium"[2] enthalten. Nach Spencer-Browns letztlich holistischem Weltbild fügt sich die Welt die erste Teilung selbst zu. Was immer sie dann in diesem geteilten Zustand sieht, ist nur teilweise sie selbst; sie ist blind für ihre ehemalige Ganzheit:

> „We may take it that the world undoubtedly is itself, but, in any attempt to see itself as an object, it must, equally undoubtedly, act so as to make itself distinct from, and therefore false to, itself. In this condition it will always partially elude itself." (Spencer-Brown, a. a. O., S. 105)

Der re-entry hilft, dieses Paradox oder das ursprüngliche Mysterium zu überwinden. Die Beobachtung des Einen im Einen müßte das, was sie ausschließt (das, wovon sie sich unterscheidet), einschließen. Sie müßte im System (in der Welt) vollzogen werden, so wie die Unterscheidung von Selbstreferenz und Fremdreferenz im System (in der Welt) vollzogen wird. Das ist nach Luhmann zwar paradox, aber möglich. Das Paradox hat die Form des re-entry; der re-entry erfordert, um die erste Unterscheidung sichtbar zu machen, einen imaginären Raum. Luhmann geht mit Spencer-Brown davon aus, daß eine Unterscheidung zwei Seiten trennt: eine Innen- von einer Außenseite. Ein dritter, imaginärer Wert entspricht der Einheit der Zwei-Seiten-Form; durch ihn wird die Zwei-Seiten-Form wieder zu einem Ganzen. Dieses Imaginäre ist nach Luhmann deshalb imaginär, weil es im realen Raum der zwei Seiten (im Innen bzw. im Außen) nicht vorkommt. Man darf mit Luhmann also nicht mit den Füßen auf den zwei Seiten einer Unterscheidung stehen. Was Luhmann damit meint, kann man am Rubinschen Pokal sehen, einem Vexierbild, das auf der gestaltpsychologischen

[1]Dirk Baecker 1990: Die Kunst der Unterscheidungen. In: Im Netz der Systeme. Hg.: ars electronica (Linz). Berlin 1990.
[2]„It seems hard to find an acceptable answer to the question of how or why the world conceives a desire, and discovers an ability, to see itself, and appears to suffer the process. That it is sometimes called the original mystery." Spencer-Brown, a. a. O., S. 105.

Gestalt/Hintergrund-Relation beruht. Bei dieser Figur sieht man entweder einen Pokal oder ein Gesicht im Profil. Lösbar ist dieses Paradox nur durch Temporalisierung: Erst sieht man den Pokal, dann die Gesichter, beides zugleich ist unmöglich. Ohne re-entry wäre Reflexion also unmöglich; erst durch den re-entry kann ein Beobachter seine Unterscheidungen tätigen (sich also selbst von seinen Unterscheidungen unterscheiden).

Was hat das alles mit Werbung zu tun? In seinem Aufsatz *Weltkunst* bezieht Luhman seine auf Spencer-Brown bezogene differenzlogische Erkenntnistheorie auf die Produktion von Bildern. Er versteht damit, wie Bazon Brock, Bilder als Erkenntnismittel. Luhmann definiert *Weltkunst*:

„Wir verstehen unter Weltkunst nicht eine Kunst, die die Welt auf überlegene Weise repräsentiert, sondern eine Kunst, die die Welt beim Beobachtetwerden beobachtet und dabei auf Unterscheidungen achtet, von denen abhängt, was gesehen und was nicht gesehen werden kann. Nur so kann für Fiktionalität das Recht zu eigener Objektivität reklamiert werden, und nur so kann der realen Realität des Üblichen eine andere Realität gegenübergestellt werden." (Niklas Luhmann, Weltkunst [WK], a. a. O., S. 40)

Die Bilder lassen also ihre Referenz offen und verweisen im Spencer-Brownschen Sinne auf Form. Es kommt nicht darauf an, was abgebildet wird, sondern die Strategie der Abbildung bestimmt die Weltkunst im Sinne Luhmanns. Ersetzt man hier das Wort Weltkunst durch das Wort Werbung, hätte man auch eine Theorie der Werbung. Luhmann beschreibt hier das, was von Brock unter mythologischen Bildern subsumiert wurde, einen Prozeß der Realitätskonstruktion durch Bilder. Die zentrale Frage in dieser Hinsicht ist, wie Fiktionalität das Recht auf Objektivität zugesprochen werden kann. Die Werbung schafft ja in ihren Bildern autonome, fiktionale Bildwelten, indem sie die Welt beim Beobachtetwerden beobachtet. Wenn die Werbung z.B. zeigt, was Rezipienten zu einer bestimmten Zeit für prestigereich halten, dann beobachtet sie die Welt beim Beobachtetwerden.

Es ist mit diesem Ansatz schwer -wenn nicht unmöglich (ohne Rückgriff auf die Ontologie einer vorhandenen Welt)- anzugeben, wann es sich um Kunst und wann um Werbung handelt. Wir haben oben versucht zu zeigen, daß Werbung als ästhetisches System nicht von Luhmanns differenztheoretischem Weltkunstbegriff unterschieden werden kann. Was für Weltkunst gilt, gilt auch für Werbung. Mit Dirk Baecker kann man die differenztheoretische Erkenntnistheorie (und ihr Sichbeziehen auf die Interpretation von Bildern) auf einen kurzen Nenner brin-

gen. Jede Beobachtung wird zu einem „Experiment der Selbsterkenntnis."
(Baecker, a. a. O., S. 25)

„Das Spiel heißt: Zeig mir deine Unterscheidungen und ich sage dir, wer du
bist. Aber das Spiel ist schwer zu spielen. Denn gerade die Unterscheidung,
die ein Beobachter verwendet, um etwas zu beobachten, ist der blinde Fleck
seiner Beobachtung. Darum wird der Beobachter überrascht sein, wenn ein an-
derer ihm sagt: Das ist die Beobachtung, die du verwendest. [...] Unmut macht
sich breit, wer läßt sich schon gerne mit Kenntnissen über sich selbst überra-
schen?" (Baecker,ebd., S. 8)

Wie geht man unter solchen Prämissen mit der Bewertung von Werbung (oder
überhaupt mit etwas zu Interpretierendem) um? Dirk Baecker schlägt eine Rück-
besinnung auf die Verfahrensweisen der Frühromantiker vor, die „um die Pro-
bleme der Unterscheidung des Beobachtens wußten." (Baecker, ebd., S.25) Die
Frühromantiker beschäftigten sich aber ausdrücklich mit Kunst; für sie hatte Kri-
tik die Aufgabe, die Einheit eines Werkes im Hinblick auf ein neues Werk zu
zerstören, „weil jedes Werk den Blick darauf verstellt, daß es ein Werk nur ist,
weil es sich beobachtend auf all das bezieht, was Kunst je war und sein kann."
(Baecker, ebd., S. 25f.) Die Methode, die die Frühromantiker zur Kritik verwand-
ten, hat ihr zeitgenössisches Pendant. Die Methode ist die Ironie:

„Die ironische Beobachtung [...] ist die Beobachtung, die einem Beobachter
die Unterscheidung, die er verwendet, so vorführt, daß der Beobachter die
Unterscheidung, die er verwendet, mit einem Mal als kontingent erfährt."
(Baecker, ebd., S. 28)

Der Ironiker weiß also, daß jeder Beobachter eine Unterscheidung verwendet,
daß er diese Unterscheidung aber nicht sehen kann. Der Beobachter erfährt also,
daß es keine notwendigen Unterscheidungen gibt. Der Ironiker nennt sich heute
in der Folge Derridas Dekonstruktivist,

„...als illusorisch gilt ihm jede Unterscheidung, die sich selbst nicht kennt.
Darum opponiert er gegen herrschende Ideen, und darum bleibt er hilflos ge-
genüber jenen, die auf der Notwendigkeit ihrer Unterscheidungen beharren."
(Baecker, ebd., S. 28)

Versagt die Ironie, greift der Kritiker in der Nachfolge der Führomantiker zur
Mystik. Bereits in den Erörterungen zu Spencer-Browns Grundlagen für die
Theorie der Unterscheidungen (die Baecker *Second Order Kybernetik* nennt),
klingt Mystisches an:

„It is hard to find an acceptable answer to the question of how or why the world conceives a desire, and discovers an ability, to see itself, and appears to suffer the process. That is sometimes called the original mystery." (Spencer-Brown, a. a. O., S. 105)

Hilft nun nichts mehr, so greift man nach Baecker auf diesen mystischen Ur-grund zurück: Der Mystiker schlägt sich mit Spencer-Brown auf die Seite des „unmarked space", der anderen Seite des von der Unterscheidung Bezeichneten. Die Kunst der Romantiker ist deshalb eine unverständliche Kunst.

Für Werbung, die ja mit diesem Ansatz schwer von Kunst zu trennen ist, heißt das, daß sie nicht durchdrungen und verstanden werden kann. Die Unterschei-dungen, die sie (die Werbung) trifft, sind Unterscheidungen von Beobachtern, de-nen man höchstens sagen kann, daß ihre Unterscheidungen kontingent sind.

Die Mystifikationen dieser neueren Theorien geben allerdings einen fruchtbaren Boden für eine neue, geschickte Art von Werbung für Werbung ab: für Werbei-deologien im Stil des New Age, wie sie z.B. durch Gerd Gerken[1] vertreten wer-den.

Gerd Gerken ist Trendforscher und Berater deutscher Unternehmen wie BMW, Hoechst, Volkswagen und Reemtsma[2]. Gerkens Kernthese lautet, daß sich die Gesellschaft auf ein „Fraktal-Stadium" (Gerken, a. a. O., S. 241) zubewege. Damit ist im wesentlichen gemeint, daß die herkömmliche Klassen- und Schich-ten-Stratifikation der Gesellschaft zerfällt und daß an ihrer Stelle Lebensstile bzw. Trends entstehen, die sich nach schnellebigen Moden (Musikmoden, Frei-zeitbetätigungsmoden, Kleidermoden etc.) richten. Die neue Werbung muß nach Gerken eine „autopoietische Werbung" (Gerken,ebd., S.432) sein:

„Es geht nicht mehr darum, der Konkurrenz eins auf die Mütze zu hauen [wie in der herkömmlichen positionierenden Werbung, Anm. d. Autors], sondern es geht darum, die evolutionären Prozesse, die in der Gesellschaft und im Innen-Leben der Konsumenten ablaufen, nach vorn zu qualifizieren." (Gerken, ebd. S. 432)

Die Kernthese Gerkens ist, daß die Werbung möglichst versuchen soll, Moden und Trends vorauszueilen, sie möglichst mitzubestimmen und möglichst mehrere verschiedene Moden und Trends zu antizipieren. Gerken plädiert also für eine Werbung, die eher intuitiv und direkt (also nicht über Streumendien vermittelt) versucht, ihr Zielpublikum an den Orten, die das Zielpublikum aufsucht (in Disko-theken, Theater etc.) zu erreichen. Solche *below the line* Werbeaktivitäten wer-

[1]Vgl. Gerd Gerken 1994: Die fraktale Marke. Eine neue Intelligenz der Werbung. Düsseldorf.

[2] Vgl. Claudius Seidl: Hellseher. Der göttliche Trend. In: Der Spiegel 43/1993, S. 114.

den häufig von Zigarettenfirmen wahrgenommen, allerdings nicht um „autopoietisch" bzw. „co-evolutionär" zu werben, sondern um einem möglichen Werbeverbot für gesundheitsschädliche Produkte in streufähigen Medien entgegenzuwirken -um sich also bei seiner Zielgruppe auf anderen Wegen, z.B. auch durch sog. *events*, also von der Firma gesponsorte Veranstaltungen, bekannt zu machen.

Habermas sah bereits im Jahre 1962, daß die Werbung sich zunehmend nicht mehr in Form von Anzeigen manifestiert, sondern zur Meinungspflege (= Public-Relations) wird:

> „Die Meinungspflege geht hingegen mit „promotion" und „exploitation" über Reklame hinaus: sie greift in den Prozeß der „öffentlichen Meinung" ein, indem sie planmäßig Neuigkeiten schafft oder Aufmerksamkeit erregende Anlässe ausnützt." (Habermas, SdÖ, S. 290)

Diesen eindeutigen Trend der Werbung erfindet Gerken neu. Interessant ist dabei Gerkens Argumentationsaufbau. Um seine These zu plausibilisieren, bezieht er sich er in seinem Buch *Die fraktale Marke* auf alle Theorien, die im Moment in Geistes- und Naturwissenschaften in Deutschland *up to date* sind. Er verbindet Chaostheorien mit den aus dem *new age* entlehnten Komplexen Taoismus und Schamanismus, die Theorien Jean Baudrillards, Villém Flussers und Paul Feyerabends mit Theorien der Autopoiese, kommt nicht ohne mehrere Verweise auf George Spencer-Brown aus, verbindet mit dem Ganzen Gerhard Schulzes Erlebnisgesellschafts-Theorie und gibt noch etwas radikalen Konstruktivismus dazu. Gerken zieht diese Theorien heran, um zu zeigen, daß es keine Wirklichkeit gibt, daß „unsere Gesellschaft derzeit den Boden unter den Füßen verliert" (Gerken, a. a. O., S. 588), und nur er für den Bereich der Werbung den Überblick behält. Resümierend muß Claudius Seidl zugestimmt werden, der schreibt:

> „Gerken [...] betet zu den Trends, deren Ziele ebenso schicksalshaft und willkürlich sind wie einst die Launen der olympischen Götter. Er allein kann die Verbindungen schaffen, so wie das Priester in den Kirchen tun, und er allein weiß auch, wie man sich dabei allzu direkte, unmittelbare und beunruhigende Erfahrungen (wie sie mit einem Besuch in der Bronx oder eines Popkonzerts zwangsläufig verbunden wären) vom Leibe hält: indem man die (Zeit-)Geister beim Namen nennt und magische Wörter und Sätze spricht. Gelobt sei das Fraktal, gepriesen das Chaos von jetzt bis in alle Ewigkeit." (Seidl, a. a. O.,., S. 116)

8. 2. 1 Wirtschaftswerbung als soziales System

Daß es aus radikal-konstruktivistischer Perspektive schwerfällt, ein System Werbung deutlich zu beobachten, zeigt auch die Konzeption von Werbung als sozialem System. Die Wirtschaft der Gesellschaft wird aus systemtheoretischer Sicht als selbstorganisierendes Sozialsystem beschrieben, das im späten 18. Jahrhundert -im Zuge der funktionalen Differenzierung westeuropäischer Gesellschaften in der spezifischen Form der finanzkapitalistischen Gesellschaft- entstanden ist.

Selbstorganisierende Sozialsysteme entwickeln sich vor allem über drei Wege: Interaktion mit anderen Sozialsystemen, interner Ausdifferenzierung und Selbstreflexion. Ausdifferenzierung wird durch die Überführung der System-Umwelt-Differenz in das System möglich, so daß Teilsysteme entstehen, für die das System als Umwelt beschrieben werden kann[1]. Siegfried J. Schmidt[2] geht davon aus, daß sich die Werbewirtschaft als Teil des Wirtschaftssystems auf diese Weise ausdifferenziert hat. S. J. Schmidt will die Werbewirtschaft als eigenständiges Sozialsystem im Rahmen des Wirtschaftssystems konzipieren. Dem Wirtschaftssystem ordnet Schmidt die Werbung zu, weil

„...als elementare Komponenten des Werbesystems [...] Zahlungen angesetzt [werden], wobei Zahlungen sich auf Bedürfnisse beziehen." (S.J. Schmidt: Werbewirtschaft als soziales System [WasS], S. 14)

Das Werbesystem reguliert sich demnach selbst über Preise. Luhmann versteht unter Wirtschaft die Gesamtheit der Operationen, die über Geldzahlungen abgewickelt werden:

„Immer wenn, direkt oder indirekt, Geld involviert ist, ist Wirtschaft involviert, gleichgültig durch wen die Zahlung erfolgt und gleichgültig, um wessen Bedürfnisse es geht." (Schmidt, WasS, S. 4)

Da im Werbesystem Geld involviert ist, so erkennt Schmidt mit Luhmann, ist auch Wirtschaft involviert.

Wesentlicher für die Werbung in Schmidts Definition ist, daß die Werbung den beiden *Knappheitssprachen* (Luhmann) der Wirtschaft, der des Geldes und der der Güter, eine dritte hinzufügt, die der Aufmerksamkeit. Die Funktion der Werbung Aufmerksamkeit zu erzeugen, weist über die Werbung als Wirtschaftswerbung hinaus; hier kann z.B. auch religiöse Werbung für Sekten gemeint sein, wo-

[1]Vgl: Niklas Luhmann 1990: Die Wirtschaft der Gesellschaft. Frankfurt/M.
[2]Siegfried J. Schmidt 1991: Werbewirtschaft als soziales System. Arbeitshefte Bildschirmmedien. Heft Nr. 27; 1991, Siegen.

bei Geld nicht unbedingt involviert sein muß. Indem die Werbung Medienangebote erzeugt, um Aufmerksamkeit zu erzeugen, verstrickt sie sich nach Schmidt in ein doppeltes Paradox:

> „Sie vermehrt -und das mit wachsender Tendenz- das bereits vorhandene Übermaß an Medienangeboten, das Aufmerksamkeit verknappt. Und sie unterstützt die Produzenten von Gütern und Leistungen dabei, noch mehr zu produzieren und Produkte durch Werbung zu individualisieren, wodurch die Quantität wie die Komplexität des Marktes gesteigert und Aufmerksamkeit noch unwahrscheinlicher wird." (Schmidt, WasS, S. 9)

Langsam aber sicher müßte sich demnach die Werbung durch ihre Paradoxa den Garaus machen, wenn nicht das entscheidende Element der Kreativität (oder der künstlerischen Produktion von Bildern) wäre. Hier stellt sich die Frage, ob es sinnvoll ist, das Werbesystem als Sozialsystem im Rahmen des Wirtschaftssystems zu konzipieren und zu untersuchen. Das Werbesystem unterscheidet sich vom Wirtschaftssystem durch seine eigene Aufmerksamkeitswährung, in die nicht unbedingt Geld involviert sein muß und die dann auch nicht ins Wirtschaftssystem involviert ist.

Luhmann schreibt in *Weltkunst* zum Funktionssystem *Kunst*:

> „Vielmehr als andere Funktionssysteme ist das Kunstsystem um seine eigene Modernität besorgt. Man diskutiert z.B., ob Realismus „modern" sein könne, und hält, wenn nicht, den Fall für erledigt." (Luhmann, WK, 40)

Bevor man die Modernität der Kunst bestimmen kann, muß man nach Luhmann die moderne Gesellschaft begriffen haben. Diese ist gekennzeichnet durch „Sinnverlust", „Ende aller Selbstverständlichkeiten", „Ende der (ontologischen) Metaphysik". Für die Kunst bleibt die Aufgabe übrig, „(um mit Gehlen zu sprechen) das Ende zu kommentieren." (Luhmann, WK, S. 41)

Nun hat die Werbung sicher nicht die Aufgabe, das Ende zu kommentieren; sie wird in ihrem Verständnis auch ganz andere Unterscheidungen treffen als der von Luhmann inspirierte Künstler. Wie das Kunstsystem ist aber das ästhetische System der Werbung um seine eigene Modernität besorgt, die es ebenfalls an die Entwicklung der modernen Gesellschaft koppelt. S. J. Schmidt geht in einem *konstruktivistischen Gesprächsangebot*[1] mit Luhmann davon aus, daß menschliches Wahrnehmen von Umwelt kein Abbildungs- sondern ein Konstruktionsprozeß ist. Er begründet den Konstruktionsprozeß nicht differenzlogisch, sondern

[1]Siegfried J. Schmidt 1992: Medien, Kultur, Medienkultur. Ein konstruktivistisches Gesprächsangebot. In: Kognition und Gesellschaft. Der Diskurs des radikalen Konstruktivismus. Bd. 2. Hg.: Siegfried J. Schmidt. Frankfurt/M. 1992.

neurobiologisch. Die Umwelt liefert uncodierte Reize an bestimmte topologische Hirnregionen. Die Verarbeitung dieser Reize erfolgt dann als Funktion der neuronalen Netzwerke unter den Bedingungen, unter denen diese Netzwerke arbeiten. Die neuronalen Netzwerke operieren nach dem Modus von Selbstreferenz; sie beziehen sich also auf ihre eigenen Operationen. In dieser Konstruktion von Wirklichkeit oder des Aufbaus von Ordnung wirken verschiedene Faktoren zusammen: 1. die uncodierten Reize aus der Umwelt , 2. das, was man als angeborene Prozeßpläne oder Schemata zur Ordnungsbildung bezeichnen kann, 3. die gehirninterne Bewertung dieser Operationen, 4. die Partizipation an intersystemischen Wirklichkeitskonstrukten (gesellschaftliches Wissen).

Der so begründete Konstruktivismus sieht im Unterschied zu Luhmanns Theorie die selbstreferenzielle Geschlossenheit von sozialen Systemen nicht als evolutionär durch einen systemischen re-entry gewachsen, sondern begründet die operative Geschlossenheit der sozialen Systeme durch die operative Geschlossenheit ihrer Elemente, hier der Menschen. (Im Gegensatz zu Luhmann, der die Elemente des sozialen Systems nicht als Menschen, sondern als Kommunikationen definiert). Die Konstruktion und Evaluation von Wirklichkeit ist im radikalen Konstruktivismus wesentlich abhängig von Punkt 4, der Partizipation an intersystemischen Wirklichkeitskonstrukten. Soziale Wirklichkeit kann als kognitive Parallelität der Menschen einer Gesellschaft beschrieben werden. Diese kognitive Parallelität rührt von einem fortlaufenden Prozeß von Interaktion und Kommunikation der Mitglieder einer Gesellschaft her:

„Wenn kognitive Systeme vergleichbare Zustände erzeugt haben und mit Bezug auf diese parallelisierten Zustände interagieren und kommunizieren, dann bilden sie ein soziales System." (S.J. Schmidt: Medien, Kultur, Medienkultur: Ein konstruktivistisches Gesprächsangebot, MKM, S. 431)

Kultur kann nun, nach Schmidt, konzeptualisiert werden als

„in sich vielfältig differenziertes bzw. differenzierbares Gesamtprogramm (i.S. von Computersoftware) kommunikativer Thematisierung des Wirklichkeitsmodells einer Gesellschaft." (S. J. Schmidt, MKM, S. 434)

Kultur als Programm sieht Schmidt gekennzeichnet durch verschiedene Merkmale des Programms, die nicht alle möglichen Thematisierungen erlauben; das Programm ist aber lernfähig. Der Programmbegriff bezieht sich auf das, was den kulturellen Manifestationen zugrunde liegt, die Thematisierung eines Wirklichkeitsmodells. Kulturelle Manifestationen werden als Programmanwendungen charakterisiert.

Kommunikation wird in diesem Modell nicht als Austausch von Informationen zwischen kognitiven Systemen, sondern als systemspezifische Sinnkonstruktion aus Anlaß der Wahrnehmung von Medienangeboten (wie Texten, Bildern etc.) spezifiziert. Kommunikation wird also durch Medienangebote in Gang gesetzt und gehalten. Zwischen der Differenzierung moderner Gesellschaften und der Entwicklung von Massenmedien wird ein Zusammenhang gesehen. Wenn Kultur als Thematisierung eines Wirklichkeitsmodells durch Kommunikation verstanden wird, die durch Kommunikation zustande kommt, die ihrerseits aus Anlaß der Wahrnehmung von Medienangeboten erfolgt, dann hängen Kultur und kulturelle Differenzierung von Medienangeboten ab. Medienangebote entstehen nicht aus dem Nichts, sondern sie sind kulturelle Manifestationen als Funktion der Thematisierung von Wirklichkeit. Damit ist nichts weiter gesagt, als daß Kultur Kultur produziert und daß Kultur nur als Medienkultur verstanden werden kann, denn ohne Medienangebote gibt es keine Kommunikation.

Diese Konzeptualisierung ist der Luhmannschen ähnlich; beide Ansätze gehen davon aus, daß Kommunikation, indem sie Selektivität verstärkt, zunehmend Kontingenz (ein so oder anders möglich) erzeugt. Darüber hinaus ist die Entstehung von Kultur eine nicht mehr hintergehbare evolutionäre Errungenschaft. Obwohl Kultur letztlich kontingent ist, ist das *Anders-möglich-sein* der Kultur nicht hintergehbar. Offenbar ist auch die Interpretation von Kultur kontingent, wie Luhmann das ja auch andeutet: Die zunehmende, kulturell gesteuerte funktionale Differenzierung des Gesellschaftssystems,

> „...impliziert Autonomie und selbstreferentielle, operative Geschlossenheit der Funktionssysteme und hat die Konsequenz des Verzichts auf alle Positionen, die die Welt oder die Einheit der Gesellschaft in der Gesellschaft repräsentieren könnten. In der Semantik erscheint dies, wenn man an traditionsbedingten Erwartungen mißt, als Verlust der Referenz, oft auch formuliert als Sinnverlust, als Erfahrungsverlust, als Ende aller Selbstverständlichkeiten oder, im Blick auf die philosophische Tradition, als Ende der (ontologischen) Metaphysik." (Niklas Luhmann, WK, S . 41)

Kunst hat für Luhmann die Aufgabe, das Ende zu kommentieren. Darin besteht ihm zufolge die „Modernität der Kunst". Schmidt teilt diesen „nihilistischen" (Luhmanns Eigenbezeichnung für seine Position, vgl., WK, S. 41) Standpunkt Luhmanns, der eine Sonderrolle der Kunst garantiert, nicht. Voraussetzung für die Nutzung von Medienkultur generell ist für Schmidt Kreativität. Unter Kreativität versteht er Formen der Unterbrechung von Kommunikation, die neue Fortsetzungsmöglichkeiten der Kommunikation erzeugen. Damit ist ein Perspektivwech-

sel in der Thematisierung eines Wirklichkeitsmodells gemeint, im Extremfall eine neue Thematisierung von Wirklichkeit, die Schmidt z.B. im *new age*, im radikalen Konstruktivismus oder in holistischen Philosophien sieht. (Schmidt, MKM, S. 445) Entscheidend für die Neu-Thematisierung eines Wirklichkeitsmodells ist für Schmidt die Relevanz der Kommunikatoren des Perspektivwechsels. Große Hoffnungen setzt er als radikaler Konstruktivist auf die Werbung, von der er sagt, daß sie in bestimmten Fällen von Kunst nicht mehr unterschieden werden kann. Die Grenzen zwischen Werbesystem und Kunstsystem sind „gewisserweise niedriggehobelt" worden, so daß...

„...man in bestimmten Ausnahmefällen nicht mehr eindeutig entscheiden kann, in welchem System man sich zu einem bestimmten Zeitpunkt eigentlich befindet." (Schmidt, MKM, S. 442 f.)

Werbung macht ihm zufolge kulturellen Wandel in einem breiten Maße kommunikativ. In dieser Funktion unterscheidet sie sich von „großen Kunstwerken", deren Aufgabe darin besteht, „sprach-los" (Schmidt, MKM, S. 443) zu machen. Ein Kunstwerk kann oder soll, je nach Position, seine Botschaft verschweigen, ein Werbebild oder ein Spot sollten das im Normalfall nicht.

Der wesentliche Unterschied zwischen dem Werbesystem und dem Kunstsystem besteht nach Schmidt in der Systemzeit. Während das Kunstsystem seine Systemzeit weitgehend von der Systemzeit des Wirtschaftssystems oder des Wissenschaftssystems abkoppeln kann, muß das Werbesystem zeitgemäß, d.h. tagesaktuell sein.

Luhmann geht im Gegensatz zu Schmidt von totaler funktioneller Differenzierung der verschiedenen Systeme aus, d.h., es läßt sich auch auf der Ebene der Systeme keine Systemzeit mehr feststellen, die die verschiedenen Systeme in einen Bezug zueinander stellt. (Vgl: WK. S. 41, oben zit.) Für Schmidt gibt es offenbar doch noch so etwas wie Realität, einen Maßstab, mit dem man Unterschiede im kulturellen Wandel beschreiben kann. Damit widerspricht er sich selbst. Es gibt offenbar privilegierte Diskurse, die bestimmen, was Realität ist. Bei Luhmann laufen diese Diskurse sinn- und beziehungslos nebeneinander her.

Nach Maßgabe des konstruktivistischen Ansatzes läßt sich also zwischen Kunst und Werbung nicht unterscheiden. Schmidt geht davon aus, daß in den 70er und 80er Jahren ein basaler Eckwert des Wirklichkeitsmodells unserer Gesellschaft, die Dichotomie real/fiktiv, modifiziert wurde. Diese Modifikation würde sich als ein Symptom kulturellen Wandels an der Werbung ablesen lassen. Wie wir jedoch gesehen haben, lebt die Werbung (seit ihrer Entstehung in den USA im letzten Jahrhundert) von dieser Dichotomie. Diese angeblich jüngste Entwicklung

des Werbesystems (das Austauschbarmachen von Realität und Fiktion) macht nach Schmidt eine Tendenz der Auflösung und Umdeutung dieser Dichotomie (real/fiktiv) transparent. Die Modifikation des Wirklichkeitsmodells unserer Gesellschaft sieht Schmidt als tagesaktuelles Geschehen an, an das sich die Werbung parasitär ankoppelt.

Schmidts Erkenntnis, daß die Werbung *neuerdings* Realität und Fiktion austauschbar macht, kann man an einem Beispiel ganz leicht widerlegen. Vor mehr als hundert Jahren versuchten sich bereits die Strategen der Marke St. Jacobs Oil an der Umdeutung und Auflösung der Dichotomie real/fiktiv, indem sie gleich zwei Geschichten hintereinander über die Entstehung des Produktes erfanden (siehe oben). Die Werbung war schon immer eng an Realitätsverlust, positiv ausgedrückt an die Phantasie bzw. an die Einbildungskraft ihrer Rezipienten, gekoppelt.

8. 2. 2 Ästhetisierungstheorie: Kritik der Kritik an der Werbung

Werbung ist für Kloepfer et. al. in *Ästhetik der Werbung* zunächst „öffentliche Redekunst"[1], die Werbetreibenden sind „u.a. ästhetische Kommunikationsspezialisten" (Kloepfer et. al., ebd., S. 57). Als solche werden sie von Kleopfer et. al. den griechischen Sophisten gleichgesetzt. Die Kritiker der Werbung sehen Kloepfer et. al. in Platonischer Tradition. Aus Kloepfers et. al. Sicht zeichneten sich die Sophisten durch wortgewaltige Reden aus und vertraten teilweise sich widersprechende Ideen, während Platon davon ausging,

> „...daß der Philosoph die Wahrheit erinnern, definitive Werte einsehen und Gesetze, ja ein ganzes Staatsgebilde lenken könne. Aus dieser Sicht Platons ergibt sich der Kampf gegen die Sophisten, deren mächtige Reden wie Drogen vergiften und bezaubern könnten, deren Gewerbe nicht „Seelenführung" sondern „Seelenfang" sei, Spiegelfechterei, Verdrehung aller Werte." (Kloepfer et al., ebd., S. 58)

Nach Kloepfer et. al. denken heute viele Kritiker der Werbung wie Platon, daß der Mensch extrem verführbar und unselbständig sei. Platons Staatslehre wird seit Karl Poppers *Die offene Gesellschaft und ihre Feinde* immer wieder als typisch totalitäre Einstellung zitiert. Dieser Einschätzung Kloepfers et. al. der (ultra-) radikalen Werbekritiker kann, wie wir am Beispiel Guy Debords sahen, zunächst zugestimmt werden. Auch Kloepfers et. al. Vergleich der heutigen Werbeschaf-

[1] Rolf Kloepfer, Hanne Lauterbeck 1991: Ästhetik der Werbung. Der Fernsehspot in Europa als Symptom neuer Macht. Frankfurt/M., S. 55.

fenden (Kreativen) mit den *Sophisten* kann grundsätzlich zugestimmt werden. Die Sophisten waren im Griechenland des 5. Jhd. v. Chr. Lehrer, die Bildung und Beredsamkeit gegen Entgelt lehrten. Als Rhetorik-Lehrer hatten sie das Problem, jeden beliebigen Sachverhalt vertreten zu müssen, also auch die schwächere Seite stärker zu machen. Dieses Problem läßt sich grundsätzlich auch auf die Werbung beziehen.

Das Elend in der Diskussion um moderne Werbung beginnt für Kloepfer et. al. mit Ernest Dichter, einem zweifelhaften Theoretiker der Werbung[1], der eine psychoanalytische Werbewirkungstheorie entworfen hat. Nach Dichters Werbewirkungstheorie lauert jenseits der rationalen Schwelle des Bewußtseins etwas, das alle Menschen als motivierende Energie bewegt: das Primitive. Dieses ist der ursprüngliche Beweggrund des Menschen. Dichter schlägt der Werbung Motivforschung vor, um das Primitive zu ergründen und als Motivation zum Kauf eines Produktes zu verwenden. Durch diese Motivforschung hat der Werber nach Dichter eine mächtige Waffe in der Hand. Er kann die Menschen verführen.

Genau auf diese Werbewirkungstheorie bezieht sich Vance Packard in „*Die geheimen Verführer*". Heutzutage läßt sich sagen, daß die Werbung nicht primär tiefenpsychologisch manipuliert[2]. Packards Kritik gilt als überholt.

Kloepfer et. al. jedoch wollen die Werbewirkungstheorie von Dichter auf alle Kritiker der Werbung beziehen. Sie schreiben: „Die Anspielung auf die geheimen Verführer muß verlängert werden zu Adorno/Horkheimers Kulturindustrie." (Kloepfer et. al., a. a. O., S. 61) Adorno/ Horkheimer würden sich genauso wie Dichter und Packard auf primitive Urgründe zur Begründung der Kulturindustrie beziehen. Die *Kulturindustrie* als Teil einer Dialektik der Aufklärung bezieht sich jedoch nicht auf die psychologisch begründete Manipulierung eines kollektiven Unterbewußten, sondern ist als Kulturkritik zu verstehen, die die Menschen einer Gesellschaft auf die Diskrepanzen zwischen den kulturell geformten (und nicht unterbewußten „primitiven") Motiven (Gründen) ihres Handelns und den Ergebnissen, die aus dem Handeln entstehen, aufmerksam machen will. Die Theorie der Kulturindustrie bemüht sich, die gesellschaftliche Totalitiät zu erfassen, jede soziale Tatsache wird im gesellschaftlich-historischen Zusammenhang gesehen.

Kloepfer et. al. versuchen nicht nur die Theorie der Kulturindustrie auf das Niveau von Ernest Dichters Werbewirkungstheorie zu ziehen, sondern auch den Mythos-Begriff von Roland Barthes. Sie wollen suggerieren, daß die von Barthes beschriebenen Mythen das Ergebnis eines großen Manipulators sind: „sie inte-

[1] Vgl. dazu: Vance Packard: Die geheimen Verführer, a. a. O., S. 21 ff. Eva Heller, a. a. O., S. 37ff.
[2] Vgl. Eva Heller: ebd.

grieren den Ahnungslosen in das herrschende (falsche) Wertesystem" (Kloepfer et. al., S. 61)

Barthes geht es in *Mythen des Alltags* aber nicht um den „Rückfall des aufgeklärten und vernünftigen Bewußtseins in die „primitiven mythischen Untergründe", wie Kloepfer et. al. (S.61) vermuten. Barthes versteht vielmehr die Semiologie als Wissenschaft von den Formen, die Bedeutungen unabhängig von ihrem Gehalt untersucht. Anlaß für die Untersuchungen zur Populärkultur in *Mythen des Alltags* war für Barthes...

„...ein Gefühl der Ungeduld angesichts der Natürlichkeit, die der Wirklichkeit von der Presse oder der Kunst unaufhörlich verliehen wurde, einer Wirklichkeit, die, wenn sie auch die von uns gelebte ist, doch nicht minder geschichtlich ist."[1]

Barthes geht es in erster Linie um das Verhältnis von Abbildung zum Abgebildeten, in seinen Begriffen um das Verhältnis von Denotation zu Konnotation. Barthes semiotische Methode besteht darin, alle Bedeutungssysteme im Anschluß an de Saussure auf die Sprache zu beziehen. Mythen sind für ihn Konnotationen, die auf Denotation aufbauen. Günther Schiwy erläutert plausibel, wie Barthes den Mythos im System der Mode postulierte:

„Wenn man einen Text über Mode, etwa die Beschreibung eines Rockes, analysiert, entdeckt man, wie sich in der Sprache zumindest zwei Bedeutungssyteme überdecken: das eine, von Barthes „code vestimentaire" genannt, gibt die schlichte Beschreibung des Gegenstandes und die für seinen Gebrauch nötigen Auskünfte, das andere, das „System der Rhetorik", setzt den Gegenstand samt seinem Bekleidungscode in Beziehung zu einer Weltanschauung, und sei es nur zur Ideologie der Mode". [2]

Barthes sagt also lediglich, daß der Mythos von einer herrschenden Ideologie abhängt, im wesentlichen von der „bürgerlichen Ideologie". Kloepfer et. al. suggerieren jedoch, der Mythos wäre der primitive Urgrund, aus dem das falsche Bewußtsein der Massen entspringt. Was bei Barthes abhängige Variable ist, wird bei Kloepfer zur unabhängigen: der Mythos.

Kloepfer et. al. sehen die Werbung als Entsprechung für das, was das moderne Unternehmen auszeichnet:

[1] Roland Barthes: Mythen des Alltags, a. a. O., S. 7
[2] Günther Schiwy: Der französiche Strukturalismus. Mode- Methode- Ideologie. Reinbek 1984. S. 79.

„Innovationskraft, Kreativität, Verbindung aller menschlichen Kräfte, Fähigkeit, den Menschen neu anzusprechen, eine Sprache für nur latente Vorstellungen zu erfinden, kurz all das zu verwirklichen, was früher der Kunst vorbehalten war." (Kloepfer, a. a. O., S. 71)

Wie das gemeint ist, läßt sich aus einem Zitat schließen. Kloepfer bezieht sich auf Eva Heller, die vorschlägt, Werbung als „Kunst unserer Tage" zu sehen (in der Einleitung zitiert). Kloepfer et. al. sehen, daß wir Hellers Vision schrittweise näherkommen:

„Das Ästhetische wird als Macht in alle möglichen Dienste genommen und kann vielfältig vermarktet werden. „Das Ästhetische„ verweist zunächst auf sich selbst: Das Ästhetische in diesem Sinne ist so primitiv wie eine Blüte oder die natürlichen Muster bunter Federn: Etwas tritt aus dem automatisch und damit nicht mehr bewußt Wahrgenommenen oder umgekehrt aus dem Chaos hervor, fällt ins Auge, gefällt und ist selbst Fülle." (Kloepfer et. al., ebd., S. 78)

Der Selbstverweis des „Ästhetischen" entfaltet latente Polyfunktionalität; etwas das zwar auch monofunktional gesehen werden kann wie ein Glas, kann zu einem ästhetischen Erlebnis werden, „weil es so schön den Wein fassend, zeigend, temperierend, beim Anstoßen erklingend" (Kloepfer et. al., ebd., S.81) erlebt wird. Nun kann man hier die Frage stellen, für wen und unter welchen Bedingungen etwas ästhetisch ist, auf diese Frage gehen Kloepfer et. al. jedoch nicht ein. Für wen sind diese Ausführungen dann interessant? Rolf Kloepfer et al. (1991) begreifen in ihrem Buch *Ästhetik der Werbung* Ästhetik als Qualität:

„Auf der einen Seite betrifft das Ästhetische eine Qualität, die sich in allem - auch gerade dem Alltäglichsten- zeigen kann, auf der entgegengesetzten Seite alles, was Künste ausmacht. (z.B. Dichtung, Musik, Bau- und Bildhauerkunst, Malerei, Graphik...)." (Kloepfer et. al., a. a. O., S. 78)

Ästhetik ist hier zunächst als ein Geschmacksurteil charakterisiert, das auf subjektiver Meinung beruht. Mit Sicherheit fallen jedoch gerade in der Alltagsästhetik Geschmacksurteile unterschiedlich aus. Am deutlichsten wird das beim Musikgeschmack. Was für die einen ein ästhetisches Erlebnis bedeutet, ein Konzert einer Heavy-Metal-Band z.B., ist für andere nichts anderes als mit physischem (Ohren-) Schmerz verbundene Folter.

Die Abhandlung Kloepfers et. al. und die daran anschließende Untersuchung von Werbespots richtet sich an die Werbetreibenden (Kreativen): Kloepfer et. al. versuchen der Werbewirtschaft mitzuteilen, wie kommunikativ Geld gespart werden kann. Die Kommunikationszeit eines Werbespots ist teuer. Wenn der Rezi-

pient mitarbeitet, kann Geld gespart werden. Kloepfers Ausführungen beziehen sich zwar explizit auf Werbespots, gehen jedoch implizit von einer ästhetisierten Gesamtwerbung aus. Alles, was Kloepfer et. al. über die Werbespots sagen, läßt sich auch auf Werbebilder beziehen. Das, was einen Werbespot als ästhetisch auszeichnet, die Idee, entsteht zunächst als Story-Board auf Papier.

Geld sparen kann die Werbewirtschaft nach Kloepfer, wenn der Rezipient mitarbeitet, wenn und weil ein Spot etwas Ästhetisches ist. Wenn Kommunikation im gegenseitigen Erwecken von Vermögen besteht, dann ist klar: Je mehr der Adressat motiviert wird durch Eigenleistung in Konzentration, Ergänzung, Erinnern, Entwerfen, desto weniger bedarf es quantitativer Teilchenvermehrung, wenn das Vorhandene polyfunktional genutzt wird. Ästhetik drückt sich also gewissermaßen in Unvollständigkeit aus, die durch das Mitarbeiten des Rezipienten vervollständigt wird. Dieses Zusammenarbeiten bezeichnen Kloepfer et. al. auch als „Sympraxis", einen Begriff, den sie von Novalis übernehmen.

Kritisierend kann man hier einwenden, daß diese Zusammenarbeit nur dann zustandekommt, wenn dem Adressaten die ästhetische Botschaft auch gefällt. Dieses Gefallen ist zwar auch von der Persönlichkeit des Adressaten abhängig, jedoch kann als gesichert gelten, daß hier besonders soziale (z.B. die Bildung) und generationsspezifische Determinanten (das Alter) eine Rolle spielen. Genau das hat Gerhard Schulze in der *Erlebnisgesellschaft* gezeigt. Vorher stellte Pierre Bourdieu Abhängigkeiten zwischen dem Besitz an ökonomischem und kulturellem Kapital und ästhetischen Präferenzen dar.

Schulze unterscheidet drei alltagsästhetische Schemata, die er als „Kodierungen intersubjektiver Bedeutungen für große Gruppen ästhetischer Zeichen versteht"[1], nämlich: Hochkulturschema, Trivialschema und Spannungsschema. Zwischen den alltagsästhetischen Möglichkeiten bestehen Affinitäten und Distanzen. So sind (einem Beispiel Schulzes folgend) die schemaspezifischen Präferenzen für die Original Oberkrainer nicht mit Präferenzen für Mozart kompatibel, während sie mit einem Arztroman gut zusammenpassen; eine (Präferenz für eine) Ausstellung mit Objekten von Beuys kann dagegen durchaus eine gewisse Affinität zu (Präferenzen für) Mozart aufweisen. Wie soll also, mit Kloepfer et. al., etwas Ästhetisches in der Werbung konstruiert werden, das alle Adressaten zur ästhetischen Mitarbeit bewegt?

Der Begriff *Sympraxis* ist sicher auf bestimmte Kunstformen anwendbar. Er stammt aber aus einer Zeit, in der die Alltagsästhetik nicht relevant war und sich ästhetisches Erleben ausschließlich auf „Hochkultur" bezog.

Kloepfer et. al. verstehen unter „Ästhetisierung" folgendes Verhältnis:

[1] Gerhard Schulze: Die Erlebnisgesellschaft, a. a. O., S. 733

„Wenn das Gegenüber zum dynamischen Dialog eingeladen wird, wenn es freiwillig und „interesselos" seine Kapazitäten einbringt, dann muß der Autor nur noch den Prozeß kreativer Zusammenarbeit steuern." (Kloepfer et. al., a. a. O., S. 103)

Das ist die Kernthese der Untersuchung. Die Kernthese wird präzisiert in drei Hypothesen und ist auf TV-Werbung bezogen:

1. „Die Ästhetisierung vollzieht sich in Europa auf unterschiedliche Weise, was Geschwindigkeit und Art des Prozesses betrifft, es gibt sowohl nationale Differenzen als auch eine europaweite Vereinheitlichung (gegenüber den USA).

2. Die Ästhetisierung beruht vor allem auf dem Ausbau der Sympraxis innerhalb der Botschaften, d.h. der Intensivierung zeichengesteuerter innerer Handlungen der Adressaten.

3. Die Ästhetisierung macht den Werbespot zu einem Genre europäischer, wenn nicht gar weltweiter Kommunikation, welches die sprachlichen Grenzen überspringt." (Kloepfer, a. a. O., S. 103)

In einer empirischen Untersuchung zur Überprüfung dieser Hypothesen wurden von Kloepfer et. al. 6862 unterschiedliche, im Werbefernsehen von sechs europäischen Ländern gesendete Spots von 1985-1989 untersucht. Es wurden nur die Spots erfaßt, die zwischen 19 und 21 Uhr liefen. Dahinter stand die Annahme, daß zu dieser Uhrzeit „weniger nach soziodemographischen oder sonstigen Kriterien differenziert wird" (Kloepfer, ebd., S. 106). Hier wird noch einmal deutlich, daß die Autoren tatsächlich davon ausgehen, daß sich Werbespots grundsätzlich an alle Personen wenden, entsprechend der Grundannahme, daß alle Personen auch zur ästhetischen Mitarbeit angehalten werden. Werbung für ein (in der Pubertät benötigtes) Anti-Akne-Mittel wird aber ein anderes Zielpublikum haben als z.B. Werbung für Ilja Rogoff-Knoblauch-Dragees, Werbung für Damenbinden ein anderes als Werbung für Naßrasierer.

Die „Ästhetik" der zu untersuchenden Spots wird in drei Dimensionsstufen bestimmt. Die Dimensionen sind ihrerseits abgestuft, sie haben den Anspruch „intuitiv schlüssig zu sein." (Kloepfer, et. al., ebd., S. 107)

Dimension 1 bezieht sich auf die „Mimesis", d.h. nach Kloepfer et. al. auf die Information, die ein Spot über ein Produkt gibt. Hier wird in sachliche, bedeutende, lebensnahe, kulturvolle und imaginative Präsentation des Gebrauchswertes eines Produktes unterteilt. Die *zweite Dimension* bezieht sich auf die „Diskursstruktur" des Spots. Es geht darum, wie die formalen Möglichkeiten, die in einem Fernsehspot zur Verfügung stehen, verknüpft werden. Die Ordnung von

Bild, Schrifttext, zeichenhaftem Geräusch und Musik wird entsprechend der möglichen Komplexität gegliedert in einheitliche, aufgeladene, vielfältige, komplexe und reflexive Diskursstrukturen. Die *dritte Dimension* bezieht sich auf die „Sympraxis", d.h. den Grad, in dem der Spot dem Adressaten die zeichengesteuerte Teilnahme anbietet. Mit Sympraxis soll die Anziehungskraft eines Spots charakterisiert werden:

> „Die Komplexität der Sympraxis führt 1. von der neutralen Zeichenrealisierung zum 2. einfachen Angesprochensein, sodann 3. zu Reaktionen, die als Erlebnis codiert werden, 4. zu einer packenden Abfolge von eindeutig inneren Zuständen, die zu einer Struktur (z.B. als Erlebnisgeschichte) verknüpft sind, und 5. zu einer nicht mehr in Globalreaktion aufgelösten, widersprüchlichen - und daher als faszinierend zu bezeichnenden- Erfahrungsstruktur." (Kloepfer et. al., ebd., S. 99)

Die Mimesis bezieht sich auf den Inhalt, die Diskursstruktur auf die Form und die Sympraxis auf die Erlebnisqualität des Spots.

Diese Termini werden als intuitiv schlüssig und als für jedermann verständlich bezeichnet, und somit als anwendbar auch von nicht spezifisch trainierten Kontrollgruppen. (Vgl. Kloepfer et. al., ebd., S. 107) Eine Nachprüfbarkeit ist nicht gegeben, die Studie kommt ohne Illustrationsmaterial aus, muß sich also darauf verlassen, daß die Dimensionen von den unterschiedlichen Kontrolleuren auch in gleicher Weise benutzt werden. Werden sie das nicht, und das kann man erwarten, dann wäre die Vergleichbarkeit der Spots nicht gegeben und die Untersuchung hinfällig.

Die Spots werden klassifiziert, indem ihnen „Spotwerte" zugeteilt werden. Der Spotwert ist die Addition der fünf verschiedenen Qualitäten (Skalenwerte) der drei Dimensionen, mit denen ein Spot charakterisiert wird. Die Dimensionen sind ordinalskaliert. Ein Spot, dessen Mimesis, Diskursstruktur und Sympraxis jeweils in die erste Komplexionsstufe eingeordnet ist, erhält den Spotwert 3 (1+1+1). Hier ergibt sich wieder ein Problem dieser Untersuchung. Die Spotwerte, die Werte von drei bis fünfzehn annehmen können, werden von den Autoren in drei Wertklassen geteilt. Spotwerte von 3-6 stehen für niedere, Spotwerte von 7-9 für höhere, Spotwerte von 10-15 für eine hohe Spotqualität. Dies soll die Vergleichbarkeit der Spots erleichtern. Die Spotwertklasse läßt keine Rückschlüsse auf die Höhe des Skalenwerts einer Dimension, und damit auf das Verhältnis der Dimensionen mehr zu, es sei denn, die Skalenqualitäten der Dimensionen können nur gleichwertig bestimmt werden. (Es könnten also z.B. nur die Kombination 2, 2, 2 oder 4, 4, 4 vorkommen). Dann wäre es jedoch überflüssig, drei Wertklas-

sen zu differenzieren. Können die Skalenqualitäten verschiedene Dimensionen annehmen, dann ist ein Spotwert 10 denkbar für ganz verschiedene Kombinationen (z.B. a. 1,4,5 oder b. 4,5,1). Der erste (hypothetische) Spot mit den Werten (a.) würde bei sachlicher Präsentation mit komplexer Diskursform (der Zusammensetzung von Bild, Schnitten, Musik etc.) den Betrachter auf der sympraktischen Dimension faszinieren. Das Beispiel (b.) zeigt, daß ein gegenteilig strukturierter Spot den selben Spotwert erreichen kann. Eine Ware wird kulturvoll präsentiert, das Gut wird Teil „einer Inkarnation oder einer Apotheose." (Kloepfer et. al., ebd., S. 96) Seine Diskursstruktur (formale Zusammensetzung) wird als reflexiv angegeben, der Spot weist eine Tendenz zum „audiovisuellen l'art pour l'art" auf, der Spot thematisiert seine eigenen formalen Gesetze. In der Sympraxis-Dimension wird er aber als neutral bewertet, d.h., es gibt keine Beteiligung des Adressaten an der Kommunikation außer der Zeichenrealisierung. Man kann die Validität der Untersuchung also anzweifeln. Die Frage, ob das, was gemessen werden soll (die Ästhetisierung), auch gemessen wird, kann verneint werden. Die Definition des Begriffs Ästhetisierung ist unklar, weil ihm die Merkmale (die drei Dimensionen der Spots) nicht eindeutig zugeordnet sind. Wenn der Begriff dessen, was zu messen ist (und wie er in Zusammenhang mit seinen Merkmalen steht, die ihn erschließen sollen) unklar ist, dann braucht man gar keine Messung durchzuführen. Die Messung ist darüber hinaus nicht reliabel; wir gehen davon aus, daß man mit anderen Beobachtern der Werbespots auch zu anderen Ergebnissen kommt.

Unser Beispiel zeigt, daß die Einteilung in Spotwertklassen überhaupt nicht nachvollziehbar ist. Wenn wir jetzt erfahren, daß die Spotwerte von 1985 bis 1988 in Deutschland angestiegen sind, so können wir mit dieser Information nichts anfangen; wir wissen nur, daß die Auswerter die Spots irgendwie besser bewertet haben. Wir können noch nicht einmal diese Bewertung nachvollziehen. Diese empirische Untersuchung ist in jeder Hinsicht irrelevant und trägt nicht zu einem Verständnis der Werbeentwicklung bei.

Die Kernthese der Autoren, die besagt, daß die Spots die Zuschauer zu kreativer Mitarbeit auffordern sollen, um Zeit und Geld zu sparen, die also eine Ästhetisierung der Spots vorschlägt, hat mit der empirischen Untersuchung wenig zu tun. In der empirischen Untersuchung stellen die Autoren fest, daß die Ästhetisierung des Werbespots in Europa und der Bundesrepublik voranschreitet. Wir zweifeln die Studie aufgrund unzureichender Möglichkeit der Nachvollziehbarkeit und Wiederholbarkeit an.

Darüber hinaus wird in der Studie auch die Wiederholung der Spots nicht genügend berücksichtigt. Wenn man jeden Abend zweimal den selben Spot sieht, wird

er nicht mehr ästhetisch erlebbar, sondern geht den TV-Zuschauern schlicht auf die Nerven.

Wir haben hier gezeigt, wie man Werbeanalysen auch durchführen kann, aber nicht durchführen sollte. Die Erkenntnisse über Bilder oder Spots sollten zumindest nachvollziehbar sein, was sie in diesem Fall nicht sind.

9 Resümee

Wir kritisierten eine gewisse Beliebigkeit des kulturwissenschaftlichen Umgangs mit Werbung. Diese Abhandlung sollte dazu beitragen, daß Meinungsbildungsprozesse und Untersuchungen zur Werbung etwas fundierter verlaufen als bisher. Im ersten Teil der Untersuchung standen die Hintergründe der kulturwissenschaftlichen Reflexion von Werbung im Mittelpunkt, die, ausgesprochen oder unausgesprochen, die Reflexion von Werbung entscheidend beeinflussen. Methodisch grenzten wir uns von der Semiotik als Methode zur Interpretation von Werbung ab und bezogen uns auf die von J. Zelger vorgeschlagene *philosophische Kontextanalyse*. Die Kontextanalyse lieferte den methodischen Hintergrund zur Konstruktion von Sinnzusammenhängen in bezug auf Werbung und die Reflexion der Werbung. Zu Beginn der Untersuchung wurde gezeigt, daß die Werbung sehr wohl in den „altmodisch gemütlichen Kämmerchen unserer Erfahrung" (Boorstin, a. a. O., S. 279) untergebracht werden kann. Werbung läßt sich auf die Kulturtechnik der Persuasion durch und mit Bildern zurückführen. Auseinandersetzung um die Funktion und die Legitimität von Bildern im Prozeß der Erkenntnisvermittlung hat es in der Geschichte in Form von Bilderkriegen immer wieder gegeben. Allen Bilderfeinden war und ist dabei die Annahme gemein, daß der schöne Schein der Bilder sich vor die von ihnen angestrebte, vermeintlich wahre Erkenntnis der Wirklichkeit setzen. In ihrem Eifer, die Bilder der Werbung als Vernebelung und letztlich Manipulation der Rezipienten zu sehen, sind sich konservative (Boorstin) und marxistische (Debord, Haug) Theoretiker einig. Es läßt sich allerdings auch nicht abstreiten, daß eine politisch motivierte Furcht vor der Macht der Bilder unbegründet ist. Wie wir an einem Beispiel aus dem antiken Rom sahen, haben Bilder die Macht, sowohl zur Auflösung, als auch zur Konsolidierung von Kulturen beizutragen. Man muß hier aber unterscheiden zwischen einheitlichen Bildwelten, wie es sie z. B. in der Staats-Kunst totalitärer Staaten gibt und konkurrierenden Bildwelten, wie in den verschiedenen Bildwelten der Werbung. Während totalitäre Staats-Kunst einen Ausschließlichkeitsanspruch hat, ist es ein Ziel der Werbung, sich immer wieder von konkurrierenden Bildwelten abzuheben und bessere und ansprechendere Bilder herzustellen als die Konkurrenz. Im Dritten Reich sah man dementsprechend die Wirtschaftswerbung als Konkurrenz zur Staatspropaganda an. Es bestand die Möglichkeit, daß die Bildwelten der Werbung die Einheitlichkeit der Staatspropaganda und -Kunst gefährdeten. Die Möglichkeiten der Wirtschaftswerbung wurden deshalb damals drastisch beschnitten.

Den eher psychologisch motivierten Vorwurf, die Werbung manipuliere die Rezipienten, versuchten wir unter Bezugnahme auf die Erkenntnisse der Massenkommunikationsforschung abzuschwächen. Die Wirkung von Inhalten der Massenmedien hängt immer von Variablen ab, die außerhalb der Medien zu suchen sind. Durch Rückgriff auf die Massenkommunikationsforschung -und hier besonders auf die *agenda setting*-Theorie- ließ sich auch die Vorstellung von der *Positionierung* bestimmter kommunikativer Inhalte als grundsätzliche Hauptwirkung der Werbung plausibilisieren. Die Werbung hebt bestimmte Produkte als Marken aus der unüberschaubaren Menge von Waren hervor. Die Werbung versucht also, den beworbenen Produkten einen bestimmten Status zuzuweisen. Die Art und Weise der Statuszuweisung ist geschmacks- und ideologieabhängig; hier kommt es auf kreative Fähigkeiten und den Glauben an wirkungsvolle Techniken der Überzeugung an. Die verschiedenen Techniken der Positionierung lassen sich zwar beschreiben; es läßt sich jedoch nicht entscheiden (geschweige denn begründen), welche die beste ist, da sie, wie gezeigt, stark ideologisch geprägt und letztlich nicht nachvollziehbar sind.

Zwischen dem sozialen Wandel (in westlichen Gesellschaften) und der Entwicklung der Werbung wird häufig ein enger Zusammenhang gesehen: Leiss, Kline und Jhally gehen sogar davon aus, daß die Strategie der Werbung heutzutage das Auseinanderdriften der Gesellschaft in lebensstil-ähnliche Vergemeinschaftungen aktiv fördert. Unsere Auseinandersetzung mit Theorien und Vorstellungen des sozialen Wandels zeigte allerdings, daß die Diagnose der Art und Weise der gesellschaftlichen Auflösungsprozesse nicht unproblematisch ist; hier fehlt ein klares Erklärungsmodell. Der Begriff *Lebensstil,* mit dem die gesellschaftlichen Auflösungserscheinungen häufig erklärt werden sollen, kann völlig unterschiedliche Arten und Motivationen der Vergemeinschaftungen, die an die Stelle der herkömmlichen Gesellschaftsdifferenzierungen treten, bezeichnen. Solange es kein einheitliches Konzept der Differenzierung der Gesellschaft in *Lebensstile* gibt, ist es weder sinnvoll, einen Zusammenhang zwischen der Herausbildung von Lebensstilen und Werbung zu sehen, noch pauschal von der Abbildung von Lebensstilen in der Werbung zu sprechen. Die Wahrscheinlichkeit, daß jeder Autor dann etwas völlig anderes meint, ist zu groß. Sinnvoller ist es, hier weiterhin von Zielgruppen zu sprechen, also von Lebensstilgruppen, die von Werbern und Marktforschern konstruiert werden und wurden.

Die moderne Wirtschaftswerbung entstand in der Mitte des letzten Jahrhunderts. Dafür sahen wir im wesentlichen drei Gründe: 1. Die Entwicklung der Presse von einer polemisch räsonierenden Institution hin zu einem kommerziellen Betrieb, 2. die Einführung von Holzschliff als Rohmaterial für die preiswerte,

massenhafte Herstellung von Papier und 3. die durch die Industrialisierung ermöglichte Massenproduktion von Gütern und die damit verbundenen Probleme des Industriedesigns zur Etablierung von unterscheidbaren Marken, das sich nach und nach von Vorgaben des Kunsthandwerks emanzipierte. Die Ideengeschichte der Werbung zeigte, daß die moderne Wirtschaftswerbung sich in Deutschland anders entwickelt hat als in den USA. Deshalb sind US-amerikanische Untersuchungen der Entwicklung von Werbung nur unter Vorbehalt auf die Entwicklung der Werbung in Deutschland zu beziehen. In Deutschland orientierte man sich von ca. 1925-1933 und seit ca. 1959 kontinuierlich an den Vorgaben der USA. Die USA sind aus zwei Gründen als Mutterland der Werbung zu sehen: Erstens hat sich hier die Werbung bereits sehr früh als Beratungstätigkeit entwickelt, zweitens gibt es in den USA eine kontinuierliche Entwicklungslinie der Werbung, die nur unwesentlich durch die beiden Weltkriege unterbrochen wurde.

Sowohl an der Entwicklung der Werbung in den USA, als auch an der Entwicklung der Werbung in Deutschland ist jedoch abzulesen, daß sich die Äußerungen der Werbung grundsätzlich zwischen zwei Polen bewegen. Man kann bereits in der Frühzeit der Werbung deutlich unterscheiden zwischen einem bilderlosen hard-sell und einer künstlerisch inspirierten ästhetisierten Werbung. In den USA wurde der bilderlose aber deshalb nicht unkreative hard sell *(salesmanship on paper)* beispielsweise von Claude Hopkins vertreten. Künstlerisch inspirierte Werbung findet sich in Deutschland z.B. in den Künstlerplakaten, in den USA z. B. in Chromolithographien; später wurde ein künstlerisch inspirierter Stil z.B. von Helen Resor *(editorial style)* vertreten.

Wir sahen, daß die Vorstellungen von Werbung in den USA sich bis in die dreißiger Jahre von denen in Deutschland unterschieden. Setzte man in Deutschland bis in die zwanziger Jahre hinein u.a. auf das *Künstlerplakat*, also auf ästhetisch ansprechende Plakate, die von bekannten Gebrauchskünstlern angefertigt wurden, überwogen in den USA zu dieser Zeit Vorstellungen, die Werbung mit Verkaufen gleichsetzten, die also nicht eine ästhetisierte Anpreisung in den Vordergrund setzten, sondern persuasive Taktiken. Claude Hopkins suchte sich z.B in einseitiger Übersteigerung ein Merkmal des zu bewerbenden Produktes aus, daß ähnliche Produkte auch aufwiesen, und nahm so die USP-Taktik vorweg. Werbe-Taktiken der zwanziger Jahre in den USA bezogen sich z.B. auch auf die Angst vor dem Auffallen, auf die Angst vor einer Außenseiterposition der Rezipienten jener Zeit. Durch diese Werbung sollte explizit die Masse angesprochen werden.

Die frühe Werbung in Deutschland, die ihre Blüte in der Entwicklung der ästhetisch anspruchsvollen (allerdings später für die Produktwerbung als wirkungslos

erkannten) Künstlerplakate hatte, versuchte hingegen Marken ein besonderes Image anzukopieren, das seine Entsprechung in bildungsbürgerlichen Vorstellungen hatte. Angesprochen wurde z.b. eine Dechiffrierungslust, die sich auf Codes bezog, die nicht jedermann zugänglich waren. Profane Produkte wie z.b. Odol sollten so an die Lebenswelt einer gebildeten Oberschicht angekoppelt werden. Diese Lebenswelt galt also als erstrebenswert. Während in den USA schon sehr früh -vor allem explizit durch Hopkins- die Masse, heute würde man sagen, ein disperses Publikum angesprochen wurde, setzte man in Deutschland auf die Vorbildfunktion des Lebensstils der Oberschicht.

Der wesentliche Einschnitt in der Entwicklung der Werbung wird durch den Begriff *kreative Revolution* (in den USA der späten fünfziger Jahre) bezeichnet. Die kreative Revolution äußerte sich vor allen Dingen im massiven Eindringen des Mediums Photographie in die Werbung und durch eine klarere Aufteilung des Layouts der Anzeigen und Plakate. Bildteil und Textteil wurden deutlich voneinander getrennt. Die kreative Revolution setzte sich in allen Ländern mit prosperierender Wirtschaftswerbung durch, so daß es zu einem international (mehr oder weniger) einheitlichen Stil in der Werbung kam. Die Protagonisten der kreativen Revolution orientierten sich allerdings, wie wir sahen, an Vorbildern der älteren Werbung, eine „ästhetisierte Werbung" wurde also nicht neu erfunden.

Grundsätzlich läßt sich festhalten, daß die Werbung sich im wesentlichen zwischen zwei Polen bewegt: Auf der einen Seite steht *salesmanship on paper*, wobei der Wirklichkeitsanspruch der Marke oder des Produktes betont wird. Auf der anderen Seite steht die *Imagewerbung*, bei der versucht wird, eine von der Marke unabhängige Wirklichkeit für die Werbung nutzbar zu machen. Beide Taktiken sind Positionierungstechniken. Die Werbung, die man als *salesmanship on paper* charakterisieren kann, versucht dabei, die Einzigartigkeit des Produktes herauszustellen. Der Rezipient soll im Idealfall eine gesamte Produktkategorie mit einem Markennamen verwechseln (z. B. Tesa, Uhu). Die *Imagewerbung* geht davon aus, daß der Rezipient bestimmte Vorstellungen von Schönheit, schönen Erlebnissen, Prestige etc. hat. Die beworbene Marke soll der Rezipient in seiner Phantasie dann mit diesen positiven Vorstellungsinhalten verbinden. In dieser Hinsicht läßt sich die Werbung als ständige Wiederkehr des Gleichen charakterisieren.

Literatur

Adorno, Theodor W.; Max Horkheimer 1969: *Dialektik der Aufklärung*. Frankfurt/M.: Suhrkamp. (Zuerst 1947)

Alpers, Swetlana 1985: *Kunst als Beschreibung. Holländische Malerei des siebzehnten Jahrhundert*. Köln: Dumont.

Atwan, Robert; D. McQuade; J. W. Wright 1979: *Edsels, Luckies and Frigidaires: Advertising the American Way*. New York: Dell Publishing Co.

Bader, Veit Michael; Johannes Berger; Heiner Ganßmann; Jost v. d. Knesebeck 1976: *Einführung in die Gesellschaftstheorie. Gesellschaft, Wirtschaft und Staat bei Marx und Weber*. Frankfurt/M. usf.: Campus.

Baecker, Dirk 1990: „Die Kunst der Unterscheidungen". In: ars electronica (Linz) (Hg.): *Im Netz der Systeme*. Berlin: Merve

Baines, E. D 1977: „Die Vereinigten Staaten zwischen den Weltkriegen 1919-1941". In: *Fischer Weltgeschichte: Die Vereinigten Staaten von Amerika*. Hg.:Willi P. Adams. Frankfurt/M.: Fischer.

Bartels, Daghild 1991: „Design-Mythos". In: *Kursbuch Nr. 109: Alles Design*. Berlin 1991.

Barthes, Roland 1964: *Mythen des Alltags*. Frankfurt/M.: Suhrkamp.

Barthes Roland 1987: „Die strukturalistische Tätigkeit". In: Günther Schiwy (Hg.): *Der französische Strukturalismus*. Frankfurt/M.: Fischer.

Baudrillard, Jean 1978: „Die Präzession der Simulakra". In: Jean Baudrillard 1978: *Agonie des Realen*. Berlin: Merve.

Baudrillard, Jean 1990: „Toward the Vanishing Point of Art". In: S. Rogenhofer, F. Rötzer (Hg.): *Kunst machen? Gespräche und Essays*. München: Klaus Boer.

Baudrillard, Jean 1991: *Der symbolische Tausch und der Tod*. München: Matthes und Seitz.

Baudrillard, Jean 1992: *Transparenz des Bösen. Ein Essay über extreme Phänomene*. Berlin: Merve.

Beck, Ulrich 1983: „Jenseits von Stand und Klasse: Soziale Ungleichheit, gesellschftliche Individualisierungstendenzen und Entstehung neuer Formationen und Identitäten". In: Reinhard Kreckel (Hg.): *Zur Theorie sozialer Ungleichheiten. Sonderband der Sozialen Welt*. Göttingen 1983.

Bell, Daniel 1973: *The Coming of Post-Industrial Society: A Venture in social Forecasting*. New York.

Bennett, Martyn 1987: „Exact Journals? English Newsbooks in the Civil War and the Interregnum". In: *European Journal of Marketing Vol. 21, Nr. 4. Concurrently with Journal of Advertising History, Vol. 10, Nr. 1, 1987.*

Beier, Rosemarie 1982: „Leben in der Mietskaserne. Zum Alltag Berliner Unterschichtsfamiliene in den Jahren 1900-1920". In: Asmus, Gesine: *Hinterhof, Keller und Mansarde. Einblicke in Berliner Wohnungselend 1901-1920.* Reinbek: Rowohlt.

Benjamin, Walter 1991: *Gesammelte Schriften.* Frankfurt/M.: Suhrkamp.

Berger, Peter A. 1987: „Klassen und Klassifikationen. zur „neuen Unübersichtlichkeit" in der soziologischen Ungleichheitsdiskussion". in: *Kölner Zeitschrift für Soziologie und Sozialpsychologie Jg. 39 (1987) Nr. 1.*

Berger, Veit M., Johannes Berger et. al. 1976. *Einführung in die Gesellschaftstheorie. Gesellschaft, Wirtschaft und Staat bei Marx und Weber.* Frankfurt/M. usf.: Campus.

Bernsdorf, Wilhelm et. al. (Hg.) 1980: *Internationales Soziologenlexikon.* 2 Bände. Stuttgart: Enke.

Biedermann, Ulf 1985: *Ein amerikanischer Traum. Coca-Cola: Die unglaubliche Geschichte eines 100jährigen Erfolges.* Hamburg: Rasch und Röhring.

Biser, Eugen 1973: „Bild". In: *Handbuch philosophischer Grundbegriffe.* Hg.: H. Krings et. al., München: Kösel.

Bloch, Ernst 1977: *Das Prinzip Hoffnung.* Bd.1. Frankfurt/M: Suhrkamp.

Boorstin 1987: *Das Image.* Reinbek: Rowohlt. (Zuerst 1961).

Bourdieu, Pierre 1988: Die feinen Unterschiede. *Kritik der gesellschaftlichen Urteilskraft.* Frankfurt/M.: Suhrkamp.

Boyle, T. C.1993: *Willkommen in Wellville.* München: Hanser.

Brandmeyer, Klaus; Alexander Deichsel 1991: *Die Magische Gestalt. Die Marke im Zeitalter der Massenware.* Hamburg: Marketing Journal.

Bredekamp, Horst 1975: *Kunst als Medium sozialer Konflikte. Bilderkämpfe von der Spätantike bis zur Hussitenrevolte.* Frankfurt/M.: Suhrkamp.

Breuer, Gerda: „Von Morris bis Mackintosh -Reformbewegung zwischen Kunstgewerbe und Sozialutopie. (Einführung)" In: Dies (Hg.): *Arts and Crafts. Impulsgeber für Jugendstil, Werkbund und Bauhaus.* Ausstellungskatalog Darmstadt, Institut Mathildenhöhe, 11.12.1994-17.4.1995, 1994.

Brock, Bazon: *Ästhetik als Vermittlung. Arbeitsbiographie eines Generalisten.* Köln 1974: Dumont.

Buchli, Ernst 1970: „Geschichte der Werbung". In: K. Christians(Hg.): *Handbuch der Werbung.* Wiesbaden 1970.

Büchner, Bernd 1989: *Der Kampf um die Zuschauer. Neue Modelle zur Fernsehprogrammwahl.* München: Reinhard Fischer (Reihe Medienskripte).

Bundestagung BDW (Bund Deutscher Werbeberater und Werbeleiter ev.) Berchtesgaden 1956 (Hg.): *Zur geistigen Orientierung der Werbeberufe in unserer Zeit.* Karlsruhe: (Gerd Voß).

Burchell, Robert A. 1977: „Die Einwanderung nach Amerika im 19. und 20. Jahrhundert". In: *Fischer Weltgeschichte Bd. 30: Die Vereinigten Staaten von Amerika.* Hg.:Willi P. Adams et. al. Frankfurt/M.

Burnby, Juanita: „Pharmaceutical Advertisements in the 17th and 18th Centuries". In: *European Journal of Marketing. Vol. 22, Nr.4, 1988. in Zusammenarbeit mit Journal of Advertising History. Vol. 11, Nr. 1, 1988.*

Clarke, John et. al 1979: *Jugendkultur als Widerstand. Milieus, Rituale, Provokationen.* Frankfurt/M: Suhrkamp.

Davies, Paul 1988: *Prinzip Chaos. Die neue Ordnung des Kosmos.* Goldmann.

Debord, Guy 1978: *Die Gesellschaft des Spektakels.* Hamburg: Nautilus (Zuerst 1967).

Diewald, Martin 1990: *Von Klassen und Schichten zu Lebensstilen- Ein neues Paradigma für die empirische Sozialforschung?* Arbeitspapier der Arbeitsgruppe Sozialforschung am Wissenschaftszentrum Berlin. (Nr. P. 90-105).

Domizlaff, Hans 1992: *Die Gewinnung des öffentlichen Vertrauens. Ein Lehrbuch der Markentechnik.* Hamburg: Marketing Verlag. (Zuerst 1939).

Domizlaff Hans 1992: „Typische Denkfehler der Reklamekritik. Die Kunst erfolgreicher Werbung." (Zuerst 1929). In: Ders, *ebd.*

Döring, Jürgen (Museum für Kunst und Gewerbe Hamburg) 1994 (Hg.*):* *Von Toulouse Lautrec bis Benetton.* Hamburg: Edition Braus.

Eco, Umberto 1988: *Einführung in die Semiotik.* München: Wilhelm Fink (UTB). (Zuerst 1968).

Ehlers, Renate 1983: „Themenstrukturierung durch Massenmedien: Zum Stand der empirischen Agenda Setting-Forschung". In:*Publizistik Nr. 2, 1983*

Erbring, Lutz; Arthur Miller, Edie Goldenberg 1980: „Front-Page News and Real World Cues: Another Look at Agenda Setting by the Media". In: *American Journal of Political Science 24, 1980.*

Ewen, Stuart 1976: *Captains of Conciousness. Advertising and the Social Roots of Consumer culture.* New York: McGraw Hill.

Fauconnier, Guido; Anne v. d. Meiden 1993: *Reclame. Een andere kijk op een merkwaardig maatschappelijk fenomeen.* Bussum (NL): Dick Coutinho.

Festinger, Leon 1957: *A Theory of Cognitive Dissonance.* Evanston.

Fischer, Kathleen 1993: „Methodische Bemerkungen zur Einbeziehung von Foto-Dokumenten in die soziologische Forschung". In: J. Gordesch, H. Salzwedel (Hg.): *Photographie und Symbol*. Frankfurt/M. usf.: P. Lang.

Fiske, John 1989: *Reading the Popular*. Boston: Unwin Hyman.

Foerster, Heinz von 1984: „Erkenntnistheorien und Selbstorganisation". In: Siegfried J. Schmidt (Hg.): *Der Diskurs des Radikalen Konstruktivismus*. Frankfurt/M.: Suhrkamp. 1987.

Fox, Stephan 1984: *The Mirror Makers*. New York: William Morrow Co.

Franke, Herbert W. 1974. *Phänomen Kunst*. Köln: Dumont.

Friedrichs, Jürgen 1973: *Methoden empirischer Sozialforschung*. Opladen: Westdt. Verlag.

Friemert, Chup 1975: „Der „Deutsche Werkbund" als Agent der Warenästhetik in der Aufstiegsphase des deutschen Imperialismus". In: Haug, W.F. (Hg.): *Beiträge zur Warenästhetik. Diskussion, Weiterentwicklung und Vermittlung ihrer Kritik*. Frankfurt/M.: Suhrkamp.

Fuchs, Werner et. al. (Hg.) 1975; *Lexikon zur Soziologie*. Reinbek: Rowohlt.

Gerhards, Jürgen 1988: *Soziologie der Emotionen: Fragestellungen, Systematik und Perspektiven*. Weinheim: Juventus. (Univ. Diss).

Gerken Gerd 1994: *Die Fraktale Marke. Eine neue Intelligenz der Werbung*. Düsseldorf: Econ.

Geschwind, Norman 1987: „Aufgabenteilung in der Hirnrinde". In: *Spektrum der Wissenschaften: Wahrnehmung und visuelles System*. Heidelberg: Spektrum.

Goffman, Erving 1981: *Geschlecht und Werbung*. Frankfurt/M.: Suhrkamp.

Goldman, Robert 1992: *Reading Ads Socially*. London: Routledge.

Gordesch, Johannes 1990: *Probleme formaler Modelle in den historischen Wissenschaften*. (Historische Sozialforschung), o. O.

Gordesch, Johannes 1993: „Interdisziplinarität von Methoden". In: J. Gordesch, H. Salzwedel (Hg.): *Sozialwissenschaftliche Methoden*. Frankfurt/M.: Peter Lang.

Grant, Michael, John Hazel 1980: *Lexikon der antiken Mythen und Gestalten*. München: DTV.

Graf Lambsdorf, Hans Georg; Skora, Bernd o.J.: *Handbuch des Werbeagenturrechts*. Frankfurt/M.: Juris Libris.

Grohnert, René 1992: „Hans Sachs -der Plakatfreund. Ein außergewöhnliches Leben 1881-1974". In: Hellmut Rademacher (Hg.): *Kunst Kommerz Visionen*.

Katalog zur Ausstellung im Deutschen Historischen Museum 1992. Berlin/Heidelberg: Edition Braus.

Habermas, Jürgen 1990: *Strukturwandel der Öffentlichkeit*. Frankfurt/M.: Suhrkamp. (Zuerst 1962).

Habermas, Jürgen 1988: *Theorie des kommunikativen Handelns*. 2 Bd. Frankfurt/M.: Suhrkamp.

Hartfiel, Günter, Karl-Heinz Hillmann (Hg.) 1972: *Wörterbuch der Soziologie*. Stuttgart: Körner.

Harzheim, Gabriele 1994: „Die britische Textilindustrie zur Zeit der Arts and Crafts-Bewegung". In: Gerda Breuer (Hg*.): Arts and Crafts. Impulsgeber für Jungendstil, Werkbund und Bauhaus*. Ausstellungskatalog Darmstadt, Institut Mathildenhöhe, vom 11.12.1994-17.4.1995, 1994.

Haug, Wolfgang Fritz 1975: „Wirkungsbedingungen einer Ästhetik von Manipulation". W. F. Haug (Hg.). *Warenästhetik. Beiträge zur Diskussion, Weiterentwicklung und Vermittlung ihrer Kritik*. Frankfurt/M.: Suhrkamp.

Hauser, A. 1988: *Kunst und Gesellschaft*. München.: C. H. Beck.

Heller, Eva 1993: *Wie Werbung wirkt: Theorien und Tatsachen*. Frankfurt/M.: Fischer. (Zuerst 1984).

Herr, Friedrich 1956: „Der Mensch in der industriellen Gesellschaft- mentale, soziologische und religiöse Strukturen in der Welt der Planung". In: Bund Deutscher Werbeberater u. Werbeleiter (BDW) (Hg*): Zur geistigen Orientierung der Werbeberufe in unserer Zeit*. Karlsruhe (Gerd Voß)1956.

Herrin, Judith 1973: „Die Krise des Ikonoklasmus". In: *Fischer Weltgeschichte, Band 13: Byzanz*. Hg.: Maier, Franz Georg. Frankfurt/M.: Fischer.

Herzog, H. 1944: „What do we Really know about Daytime Serial Listeners". In: Paul F, Lazarsfeld, F. N. Stanton (Ed.): *Radio Research 1942-43*. New York.

Heuer, Gerd F. 1937: *Entwicklung der Annoncen-Expeditionen in Deutschland*. Frankfurt/M.: Diesterweg.

Heyder, U. 1984. „Luckmann, Thomas". In: Wilhelm Bernsdorf et. al. (Hg.): *Internationales Soziologenlexikon*. Stuttgart 1984: Enke.

Holsti, O.R. 1968: „Content Analysis". In: G. Lindzey, E. Aronson 1968: *Handbook of Social Psychology. Vol. 2. Reading Mass*.

Hopkins, Claude C. 1928: *Propaganda. Meine Lebensarbeit. Die Erfahrungen aus 37jähriger Anzeigen-Arbeit im Werte von vollen 100.000.000 Dollar für amerikanische Großinserenten*. Stuttgart: Verlag für Wirtschaft und Verkehr.

Hopkins, Claude C. 1972: *Wissenschaftliches Werben*. Glattburg (CH): Beobachter AG. (Zuerst 1923)

Hofmann, Walter 1966: *Grundlagen der modernen Kunst.* Stuttgart.

Hünerman, Annabelle 1993: „Odol- Bildungsgut im Bildungsgut". In: *In aller Munde. Einhundert Jahre Odol.* Hg.: Manfred Scheske et. al (Deutsches Hygiene-Museum) Dresden: Edition Cantz.1993.

Illustrierte Frauen-Zeitung, Jg. 1894.

Inglehard, Roland 1989: *Kultureller Umbruch. Wertewandel in der westlichen Welt.* Frankfurt/M.: Campus.

Jacobi, H. 1963: *Werbepsychologie. Ganzheits- und gestaltpsychologische Grundlagen der Werbung.* Wiesbaden.

Janke, Wolfgang 1973: „Das Schöne". In H. Krings et. al. (Hg.): *Handbuch philosophischer Grundbegriffe.* München: Kösel.

Jeffreys-Jones, R. 1977: „Soziale Folgen der Industrialisierung, Imperialismus und der erste Weltkrieg". In Willi P. Adams (Hg.): *Fischer Weltgeschichte Bd. 30: Die Vereingten Staaten von Amerika.* Frankfurt/M.

Joas Hans 1988: „Das Risiko der Gegenwartsdiagnose". (Besprechung von U. Beck: Risikogesellschaft). In: *Soziologische Revue Nr. 1, 1988.*

Kellner, Douglas 1982 : „Kulturindustrie und Massenkommunikation. Die kritische Theorie und ihre Folgen". In: Bouß, Honneth (Hg.): *Sozialforschung als Kritik.* Frankfurt/M.: Suhrkamp.

Kendall, Maurice G.: „The History of Statistical Method". In: William H. Kruskal; Judith M. Tanur (eds.): *International Encyclopedia of Statistics..* 1978, New York: The Free Press.

Kepplinger, Hans M. 982 : „Die Grenzen des Wirkungsbegriffs". In: *Publizistik 27 Sonderheft Wirkungsforschung 1982.*

Killick, J. R. 1977: „Die industrielle Revolution in den Vereinigten Staaten" In: Willi P. Adams (Hg.): *Fischer Weltgeschichte, Bd. 30: Die Vereinigten Staaten von Amerika.* 1977. Frankfurt/M.: Fischer.

Kindleberger, Charles P. 1973: *Die Weltwirtschaftskrise 1929-39.* München.

Kloepfer, Rolf; Hanne Landbeck 1991: *Ästhetik der Werbung. Der Fernsehspot in Europa als Symptom neuer Macht.* Frankfurt/ M.: Fischer.

König, Gabriele 1993: „Werbefeldzüge- Keine billige Reklame". In: M. Scheske et. al. (Deutsches Hygiene Museum). (Hg.): *In aller Munde. Einhundert Jahre Odol.* Stuttgart: Edition Cantz. 1993. S. 140-158.

König, René (Hg.) 1958: *Fischer Lexikon Soziologie.* Frankfurt/M.

Koren, John 1970: *The History of Statistical Method: Their Development and Progress in Many Counries.* New York: Burt Franklin. (Zuerst 1918).

Kriegeskorte, Michael o. J.: *Werbung in Deutschland. 1945-1965*. Köln: Dumont.

Kroeber-Riel, Werner 1991: *Strategie und Technik der Werbung. Verhaltenswissenschaftliche Ansätze*. Stuttgart. Kohlhammer.

Kruskal, William H.; Judith M. Tanur (Ed.)1978: *International Encyclopedia of Statistics*. New York: The Free Press.

Langner, P. W. 1985: *Strukturelle Analyse verbal-visueller Textkonstitutionen in der Anzeigenwerbung*. Frankfurt/M.

Lash, Scott 1990: *Sociology of Postmodernism*. London: Routledge.

Lazarsfeld, Paul; Bernard Berelson, Hazel Gaudet 1936: *The People's Choice*. New York.

Leiss, William; Kline, Stephan; Sut, Jhally 1990: *Social Communication in Advertising. Persons, Products and Images of Well-Beeing*. London: Routledge.

Lewin, Kurt 1936: *Principles of Topological Psychology*. New York.

Lewis, R. 1973: *The New Service Society*. London.

Luhmann, Niklas 1982:. *Gesellschaftsstruktur und Semantik. Studien zur Wissenssoziologie der modernen Gesellschaft Bd. 2*. Frankfurt/M.: Suhrkamp.

Luhmann, Niklas 1984: *Soziale Systeme. Grundriß einer allgemeinen Theorie*. Frankfurt/M.: Suhrkamp.

Luhmann, Niklas 1990: *Die Wirtschaft der Gesellschaft*. Frankfurt/M.: Suhrkamp.

Luhmann, Niklas 1990: „Weltkunst". In: Luhmann, Niklas; Bunsen, Frederick D.; Baecker, Dirk: Unbeobachtbare Welt. *Über Kunst und Architektur*. Bielefeld: Cordula Haux.

Lynd, Robert S.; Helen Lynd 1956: *Middletown. A Study in American Culture. New York*. (Zuerst 1929).

Maier, J. 1980: „Veblen, Thorstein Bunde". In:W. Bernsdorf, H. Knospe (Hg.): *Internationales Soziologenlexikon*. Stuttgart: Enke.

Maier, J. 1980: „Buckle, Henry Thomas". In: *ebd.*

Maier, J. 1980: „Sumner, William Graham". In: *ebd.*

Marchand, Roland 1986: *Advertising the American Dream. Making Way for Modernity*. Berkeley: University of California Press.

Marken, Mythen, Macher. Markenerfolge Made in Germany. Supplement der Süddeutschen Zeitung und w&v zum 22. Deutschen Marketing-Tag 1994.

Marx, Karl; Friedrich Engels 1962: *Das Kapital. Kritik der politischen Ökonomie*. Bd. 1. Berlin: Dietz. (Zuerst 1867).

Maslow, Abraham 1954: *Motivation and Personality*. New York.

Maturana, Humberto R.; Francisco J. Varela 1990: *Der Baum der Erkenntnis. Die biologischen Wurzeln des menschlichen Erkennens*. o.O.: Goldmann. (Zuerst 1984)

McLuhan, Marshall 1951: *The Mechanical Bride. Folklore of the Modern Man*. London: Routledge.

Merten, Klaus 1982: „Wirkungen der Massenkommunikation. Ein theoretisch-methodischer Problemaufriss". In: *Publizistik Nr. 27 (1982)*.

Michael, Bernd M. 1994: „Zurück zum Mehrwert in der Marketingkette!" In: *Marken, Mythen, Macher. Markenerfolge Made in Germany. Supplement von Süddeutsche Zeitung und w&v (Werben und Verkaufen) zum 22. Deutschen Marketing-Tag. 1994*.

Miracle, Gordon E.,Terence Nevett 1988: „A Comparative History of Advertising Self-Regulation in the UK and the US." In: *European Journal of Advertising Vol. 22, Nr.4 Concurrently with: Journal of Advertising History, Vol 11, Nr.1. 1988*.

Mitchell, Arnold 1983: *The Nine American Lifestyles. Who we are and Where We're Going*. New York: Macmillan.

Mollenhauer, Hans P. 1988: *Von Omas Küche zur Fertigpackung. Aus der Kinderstube der Lebensmittelindustrie*. Gernsbach.

Müller, Hans-Peter 1982: „Lebensstile. Ein neues Paradigma der Differenzierungs- und Ungleichheitsforschung?" In: *Kölner Zeitschrift für Soziologie und Sozialpsychologie, Jg. 41, 1989*.

Munzinger, Ludwig 1902: *Die Entwicklung des Inseratenwesens in den deutschen Zeitungen*. Heidelberg.

Murken-Altrogge 1991, Christa: *Coca-Cola- Art. Konsum, Kult, Kunst*. München: Klinkhardt & Biermann.

Neckel, Sighard 1993: *Die Macht der Unterscheidungen. Beutezüge durch den modernen Alltag*. Frankfurt/M.: Fischer.

Nerdinger, Friedemann W. 1990: *Lebenswelt Werbung. Eine sozialpsychologische Studie über Macht und Identität*. Frankfurt/M. usf.: Campus. (Univ. Diss)

Nerdinger, Friedemann W. 1991: *Die Welt der Werbung. Werbung aus der Sicht der Werber*.Frankfurt/M. usf.: Campus.

Noelle-Neumann, Elisabeth 1980: *Die Schweigespirale: Öffentliche Meinung-unsere soziale Haut*. München.

Noelle-Neumann, Elisabeth 1983: „Neue Forschung im Zusammenhang mit der Schweigespiralen-Theorie". In: Saxer, Ulrich (Hg.) 1983: *Politik und Kommunikation*, München.

O'Barr, William 1994: *Culture and the Ad. Exploring Otherness in the World of Advertising*. Boulder, San Francico: Westview Press.

Ogburn, William F. 1922: *Social Change*. New York.

Onufrichuk, Roman 1990: „Origins of The Consumer Society". In: Leiss, William 1990: *Social Communication in Advertising. Persons, Products and Images of Well-Beeing*. London: Routledge.

Panofsky, Erwin 1975: *Sinn und Deutung in der bildenden Kunst*. Köln: Dumont.

Packard, Vance 1962: *Die geheimen Verführer. Der Griff nach dem Unbewußten in jedermann*. Frankfurt/M.: Ullstein.

Pendergrast, Mark 1993: *For God, Country and Coca-Cola. The Unauthorized History of the Great American Softdrink and the Company that Makes it*. New York: Scribners.

Pollay, R. W. 1979: *Information Sources in Advertising History*. Westport, Conn.: Greenwood Press.

Pope, Daniel 1983: *The Making of Modern Advertising*. New York: Basic.

Popitz, Klaus 1992. „Von Plakatsammlern und Plakatsammlungen". In: Hellmut Rademacher, René Grohnert (Hg.): *Kunst Kommerz Visionen. Deutsche Plakate 1888-1933*. Katalog zur Ausstellung im Deutschen Historischen Museum.. Berlin/Heidelberg: Edition Braus.

Qualter, Terence H. 1991: *Advertising and Democracy in the Mass Age*. Basingstone: Macmillan.

Rademacher, Hellmut 1992. „Gebannter Blick. Deutsche Plakate 1890-1933 zwischen Kunst und Reklame". In: Hellmut Rademacher, René Gronert (Hg.):: *Kunst, Kommerz, Visionen. Deutsche Plakate 1888-1933*. Katalog zur Ausstellung im Deutschen Museum Berlin. Berlin (Edition Braus)1992. S. 8-16.

Reclam, Ernst 1914: „Illustrierte Zeitschriften". In: *Amtlicher Katalog der Internationalen Ausstellung für Buchgewerbe und Graphik*. Leipzig 1914.

Reed, David 1987: „Growing Up. The Evolution of Advertising in Youth's Companion during the Second Half of the Ninetheenth Century". In: *European Journal of Marketing. Vol. 21, Nr. 4. Concurrently with Journal of Advertising History, Vol 10, Nr. 1, 1987*.

Renckstorf, Karsten 1977: „Neue Perspektiven in der Massenkommunikation". In: Renckstorf, Karsten (Hg.): *Beiträge zur Begründung eines alternativen Forschungsansatzes*. Berlin 1977.

Ries, Al; Jack Trout 1986: *Positioning. Die neue Werbestrategie.* Hamburg: McGraw Hill Co.

Ries, Al; Jack Trout 1993: *Die 22 unumstößlichen Gebote im Marketing.* Düsseldorf: Econ.

Riesman, David; Nathan Glazer; Reul Denny 1989: *The Lonely Crowd. A Study of the Changing American Character.* New Haven & London: Yale University Press. (Zuerst 1961).

Rittershausen, Rolf 1960 (Hg.): *Fischer Lexikon Wirtschaft.* Frankfurt/M.

Rodenstock, Rolf: „Geleitwort zur BDW-Tagung 1956". In: Bund Deutscher Werbeberater und Werbeleiter. (BDW) (Hg.): *Zur geistigen Orientierung der Werbeberufe in unsrer Zeit.* Karlsruhe (Gerd Voß). S. 5f.

Salamun, Kurt, Ernst Topisch 1972. *Ideologie.* Wien/München.

Schäfer, Hans Dieter 1983: *Das gespaltene Bewußtsein. Deutsche Kultur und Lebenswirklichkeit 1933-1945.* Frankfurt/M.

Schenk, Michael 1978: *Publikums und Wirkungsforschung.* Tübingen.

Schenk, Michael 1987: *Medienwirkungsforschung.* Tübingen.

Schenk, Michael 1990: *Wirkungen der Werbekommunikation.* Köln.

Scherpe, Klaus 1968: *Gattungspoetik im 18. Jahrhundert. Historische Entwicklung von Gottsched bis Herder.* Stuttgart.

Schiwy, Günther 1984: *Der französische Strukturalismus. Mode- Methode- Ideologie.* Reinbeck: Rowohlt.

Schmidt, Siegfried J. 1991: *Werbewirtschaft als soziales System. Arbeitshefte Bildschirmmedien, Heft Nr. 27 1991.* Siegen.

Schmidt, Siegfried J. 1992: „Medien, Kultur, Medienkultur. Ein konstruktivistisches Gesprächsangebot". In: Siegfried J. Schmidt: *Kognition und Gesellschaft. Der Diskurs des Radikalen Konstruktivismus.* Frankfurt/M.: Suhrkamp.

Schudson, Michael: *Advertising, the Uneasy Persuasion. Its Dubious Impact on American Society.* New York 1984.

Schulte, Günther 1993: *Der blind Fleck in Luhmanns Systemtheorie.* Frankfurt/M.: Campus.

Schulz, Winfried 1982: „Ausblick am Ende des Holzwegs. Eine Übersicht über neue Ansätz der Wirkungsforschung". In: *Publizistik 27 (1982) Sonderheft Wirkungsforschung.*

Schulz, Winfried 1989: „Massenmedien und Realität. Die „ptolemäische" und die „kopernikanische" Auffassung". In: *Kölner Zeitschrift für Soziologie und Sozialpsychologie. Sonderheft Massenkommunikation. Nr 30, 1989.*

Schulze, Gerhard 1992: *Die Erlebnisgesellschaft. Kultursoziologie der Gegenwart.* Frankfurt/ M.: Campus.

Schweiger, G.; Schrattenecker G. 1992: *Werbung. Eine Einführung.* Tübingen: UTB.

Schwengel, H. 1988: „Lebensstandard, Lebensqualität und Lebensstil". In: V. Hauff (Hg.): *Stadt und Lebensstil.* Weinheim: Juventus.

Seidl, Claudius. „Hellseher. Der göttliche Trend". In. *Der Spiegel 43/1993,* S. 114 ff.

Sellien, R. , H. Sellien (Hg.) 1961: *Gablers Wirtschaftslexikon.* Wiebaden.

Simmel, Georg 1977: *Philosophie des Geldes.* (Zuerst 1900).

Sinclair, Upton 1987: *Der Dschungel.* Reinbek: Rowohlt. (Zuerst 1906).

Six, F. A. 1968: *Marketing in der Investitionsgüterindustrie.* Bad Harzburg.

Sobel, Michael 1981: *Lifestyle and Social Structure.* New York.

Sobel, Michael 1983: „Lifestyle Expenditures in Contemporary America". In: *American Behaviorial Scientist,* Vol. 26, Nr. 4, 1983.

Sontag, Susan 1978: *Über Photographie.* München.

Souter, Nick 1988: *Creative Director's Copybook. 1. Advertising History.* London: Macdonald Orbis.

Souter, Nick 1993: *Illustrator's Copybook.* London: Macdonald Orbis.

Spencer-Brown, George 1979: Laws of Form. New York.

Steinmann, Cary; Michael-A. Konitzer 1994: „Kasper Hauser lebt". In: *Marken, Mythen, Macher. Markenerfolge Made in Germany. Supplement von Süddeutsche Zeitung und w&v (Werben und Verkaufen) zum 22. Deutschen Marketing-Tag. 1994.*

Sutherland, Max, John Galloway. „Role of Advertising: Persuasion or Agenda Setting". In: *International Journal of Advertising, Vol. 21, No. 5, 1981.*

Thompson, Edward J. 1980: *Plebejische Kultur und moralische Ökonomie. Aufsätze zur englischen Sozialgeschihcte des 18. und 19. Jahrhunderts.* Frankfurt/M./Berlin.

Troll, Wilhelm (Hg.) o. J.: *Goethes morphologische Schriften.* Jena: Eugen Diederichs Verlag.

Tucholsky, Kurt 1954: *Was darf die Satire.* In: Panther, Tiger und Co. Reinbek: Rowohlt.

Ueckermann, Heinz R.; Weiss, Hans-Jürgen 1983: „Agenda Setting: Zurück zu einem medienzentrierten Wirkungsmodell?" In: Saxer, Ulrich: *Politik und Kommunikation,* München 1983.

Veblen, Thorstein 1954: „The Economic Theory of Woman's Dress". In: Leon Ardzrooni (ed.): *Thorstein Veblen: Essays in our Changing Order*. New York: The Viking Press. Zuerst erschienen in: Popular Science Monthly, Vol. XLVI, November 1894.

Veblen, Thorstein 1923: *Absentee Ownership*. o.O. (B. W. Huebsch Inc.).

Veblen, Thorstein 1986: *Theorie der feinen Leute. Eine ökonomische Untersuchung der Institutionen*. Frankfurt/M.: Fischer. (Zuerst 1899).

Vogel, Sabine 1993: „Reiner Atem, frischer Kuß". In: Martin Scheske et. al. (Deutsches Hygiene-Museum) (Hg.): *In aller Munde. Einhundert Jahre Odol*. Dresden: Edition Cantz.

Watzlawick, Paul 1976: *Wie wirklich ist die Wirklichkeit. Wahn, Täuschung, Verstehen*. München: Piper.

Warnick, Andrew 1991: *Promotional Culture. Advertising, Ideology and Symbolic Expression*. London: Sage Publications.

Warnke, Martin (Hg.)1988: *Bildersturm. Die Zerstörung des Kunstwerks*. Frankfurt/M.: Fischer.

Weber, Max 1988: „Die protestantische Ethik und der Geist des Kapitalismus". In: Weber, Max: *Gesammelte Aufsätze zur Religionssoziologie*. Tübingen: J. C. B. Mohr (UTB). (Zuerst 1920).

Weidenmüller, Hans 1912: *Beiträge zur Werbelehre*. Werdau.

Weinhandl, Ferdinand 1929: *Über das aufschließende Symbol*. Sonderhefte der Deutschen Philosophischen Gesellschaft. Berlin: Junker und Dünnhaupt.

Westphal, Uwe 1989: *Werbung im dritten Reich*. Berlin: Transit.

Werbarium der zwanziger Jahre. o.O., o.J. (Hörzu-Verlag).

Williamson, Judith 1978: *Decoding Advertising. Ideology and Meaning in Advertising*. London: Marion Boyars Publishers.

Wilson, Andrew 1987: „Bookreview zu Marchand, Advertising the American Dream". In: *European Journal of Marketing. Vol. 21, Nr. 4. Concurrently with Journal of Advertising History. Vol. 10, Nr. 1. 1987*.

Zablocki, Benjamin; Kanter, Rosabeth, Moss 1976: „The Differentiation of Lifestyles". In: *Annual Review of Sociology. Vol. 2. 1976*.

Zanker, Paul 1990: *Augustus und die Macht der Bilder*. München: C. H. Beck.

Zelger, Josef 1986. „Philosophische Kontextanalyse". In: M. Wilke et. al (Hg.): *Beiträge zur Begriffsanalyse. Vorträge der Arbeitstagung Begriffsanalyse*. Darmstadt 1986.

Zimbardo P. G. 1983: *Psychologie*. Berlin: Springer.

Verzeichnis der Abbildungen

Bild 1: Schaustellerplakat. (S.157)
Frühes 17. Jahrhundert. Deutschland. Aus: Graf Lambsdorf et. al., a. a. O., S. 5.

Bild 2: Vin Mariani (zwei Bilder). (S. 176)
Plakate um 1880. Lithographie mit Satz. Künstler unbekannt. Entnommen aus:
Pendergrast, Mark, a. a. O., S. 141.

Bild 3: Cokain. (S. 178)
Anzeige, Australien um 1900. Entnommen: Der Spiegel, 24/1994. Auftraggeber:
E. Merck, Darmstadt.

Bild 4: McCall's Magazines. (S. 181)
Anzeige USA 1904. Foto kombiniert mit Zeichnung und Satz. Künstler unbekannt. Entnommen aus: Atwan, Robert; D. McQuade; J. W. Wright: Edsel, Lukkies, and Fridgidaires: Advertising the American Way. New York 1979.

Bild 5: St. Jacobs Oil. (S. 183)
Plakat um 1890. Lithographie. Künstler unbekannt. Entnommen aus: Souter,
Nick. a. a. O., S. 44.

Bild 6: Lydia Pinkham's Vegetable Compound. (S. 184)
Anzeige USA um 1885. Zeichnung mit Schrift und Satz. Entnommen aus: Fox,
Stephan, a. a. O., s. 141.

Bild 7: Sunlight Soap. (S. 187)
Plakat, USA, 1878/88. Chromolithographie, Gemäldereproduktion 74x 36 cm.
Künstler: John White. Entnommen aus: Döring, Jürgen. a. a. O., S. 17.

Bild 8: Coca-Cola. (S. 186)
Anzeige, USA, 1905. Entnommen aus: Christa Murken-Altrogge. Coca-Cola.
Konsum, Kult, Kunst. München 1991. S. 29

Bild 9: Camp Coffee. (S. 189)
Plakat, Großbritannien um 1905. Entnommen: Nick Souter, a. a. O., S. 80.

Bild 10: Camp Coffee. (S. 189)
Plakat, Großbritannien, um 1905. Aus der selben Serie wie Bild 9. Entnommen
ebd.

Bild 11: Lysol. (S. 208)

Anzeige, USA 1928. Aus: Ladies' Home Journal. May 1928. Photographie mit Satz und Zeichnung. Entnommen aus: Roland Ladies' Home Journal. Dec. 1923. Hier entnommen aus: Marchand, Roland, S. 15.

Bild 12 a/b: Eaton's Highland Linen. (S. 210)
Anzeige, USA, 1919. Zeichnung mit Satz. Aus: Ladies' Home Journal, May 1919. Entnommen aus: Roland Marchand, ebd. S. 11. Bild 12 b: Eaton's Highland Linen. (S. 210) Aus: Ladies' Home Journal 1923. hier entnommen aus: Marchand, ebd.

Bild 13: Camel. (S. 212)
Anzeige, USA, 1930. Farbige Zeichnung mit Satz. Entnommen aus: Nick Souter, a. a. O., S. 138.

Bild 14: Camel. (S. 213)
Anzeige, USA, 1930. Aus der Serie wie Bild 13.

Bild 15 a/b: Coca-Cola (zwei Bilder). (S. 216)
Anzeigen, USA, 1920. Aus der Zeitschrift Life. Entnommen aus: Ulf Biedermann, a. a. O., S. 145.

Bild 16: Allgemeine Electrizitäts Gesellschaft Berlin. (S. 227)
Plakat, Deutschland, 1888. Farblithographie, Steindruck 84x54 cm.. Künstler: Lois Schmidt. Berlin 1888. Entnommen aus: Kunst, Kommerz, Visionen, S. 35.

Bild 17: Mondamin. (S. 230)
Anzeige, Deutschland, 1894. Einfarbige Zeichnung. Künstler: unbekannt. Aus: Beiblatt zur Illustrierten Frauenzeitung. 1. 9. 1894.

Bild 18: Schindlerscher Büstenhalter. (S. 232)
Anzeige, Deutschland, 1894. Einfarbige Zeichnung mit Satz. Künstler: Unbekannt. Auftragegeber: Herrman Haube, Berlin. Aus: Beiblatt zur Illustrierten Frauenzeitung, 1. 7. 1894.

Bild 19: Odol. (S. 233)
Anzeige, Deutschland, 1902. Einfarbige Zeichnung mit Text, vielleicht nach einem Foto. Entnommen: In aller Munde. Einhundert Jahre Odol a. a. O., S. 106

Bild 20. Kaufhaus Kehl. (S. 235)
Plakat, Deutschland, 1908. Farblithographie, 123x 93,5 cm. Künstler: Ludwig Hohlwein. Entnommen aus. Döring, Jürgen, a. a. O..

Bild 21: Odol. (S. 237)
Anzeige, Deutschland, zwanziger Jahre. Entnommen aus: In aller Munde. Einhundert Jahre Odol. a. a. O., S. 155.

Bild 22 a/b: Coca-Cola. (S. 246)
Anzeige, Deutschland 1939. Photographie mit Satz. Entnommen aus: Der Spiegel. Nr. 42, 1993. Bild 22 b. von 1938. Entnommen aus: Dieter Schäfer: Das gespaltene Bewußtsein. Deutsche Kultur und Lebenswirklichkeit 1933-1945. Frankfurt/M. 1983.

Bild 23 a/b: Obsession. (S. 247)
Anzeige, USA, um 1990. Photographie. Entnommen aus: Der Spiegel, Nr. 29, 1994. Bild 23 b.: Obsession (gefälschte Werbung als Kunst). Kunstwerk von: Macieji Toporowicz. 1994 (?). Abgebildet ist eine Statue „Wehrmacht" von Arno Breker. Entnommen aus: Der Spiegel. Nr. 29, 1994.

Bild 24: Marlboro. (S. 253)
Anzeige, USA, 1954. Agentur: Leo Burnett, Chicago. Photographie mit Satz. Entnommen aus: Nick Souter: Creative Director's Copybook. a. a. O., S. 234.

Bild 25: Schweppes. (S. 255)
Anzeige, Großbritannien 1954. Farbige Zeichnung mit Satz. Designer: Lewitt Him; Texter: Stephan Potter. Entnommen aus: Nick Souter, ebd.: S. 218.

Bild 26: VW-Bus. (S. 255)
Anzeige, USA, um 1961. Photographie mit Satz. Agentur: Doyle Dane and Bernbach, New York. Entnommen aus: Nick Souter, ebd. S. 238.

Bild 27: VW. (S. 256)
Anzeige. Aus der Serie wie Bild 26. Entnommen: Nick Souter, ebd., S. 238.

Bild 28: Hathaway-Hemden. (S. 258)
Anzeige, USA, um 1961. Photographie mit Satz. Agentur: Ogilvy and Mather, New York. Entnommen aus: Nick Souter, ebd., S. 247.

Bild 29: Coca-Cola. (S. 263)
Anzeige, USA, 1970. Photographie mit Satz. Entnommen aus: Ulf Biedermann: Ein amerikanischer Traum. a. a. O., S. 1970. S. 193.

Bild 30: Coca-Cola. (S. 264)
Anzeige USA, 1970. Photographie mit Satz. Aus derselben Serie wie Bild 29. Entnommen aus: Ulf Biedermann, ebd., S. 192.

Bild 31: Benson and Hedges (zwei Bilder). (S. 265)
Plakate, Großbritannien 1978. Agentur: Collet, Dickenson and Pearce, London.
Entnommen aus: Nick Souter, a. a. O., S. 276.

Bild 32: Sunlicht. (S. 268)
Anzeige, Deutschland, 1949. Einfarbige Zeichnung mit Satz. Agentur: Lintas,
Hamburg. Aus: Constanze, 10, 1949. Hier entnommen aus: Michael Kriegeskorte, a. a. O., S. 15.

Bild 33: UHU-Line. (S. 270)
Anzeige, Deutschland, 1955. Farbige Pinselzeichnung mit Satz. Aus: Freundin 7,
1955. Hier entnommen aus: Michael Kriegeskorte, ebd., S. 46.

Bild 34: Coca-Cola. (S. 272)
Plakat, Deutschland, um 1955. Photographie. Entnommen aus: Coca-Cola GmbH
Stabsgruppe Öffentlichkeitsarbeit. (Hg.): Hundert Jahre Coca-Cola. Essen, o. J.

Bild 35: Lord extra. (S. 273)
Anzeige, Deutschland, 1963. Farbige Zeichnung mit satz. Aus: Neue Illustrierte,
18, 1963. Hier entnommen aus: Michael Kriegeskorte, a. a. O., S. 159.

Bild 36: Coca-Cola. (S. 274)
Anzeige, Deutschland, 1971. Photographie mit Satz. Entnommen aus: Christa
Murken-Altrogge, a. a. O., S. 83.

Bild 37: Benson and Hedges. (S. 276)
Anzeige und Plakat, Deutschland 1994. Photographie mit Satz. Aus: Bild am
Sonntag, 28. 8. 1994.

Bild 38: vitra . (S. 300)
Anzeige, Deutschland 1994 Photographie mit Satz. Agentur: Weber, Hodel,
Schmidt. Photo: Coigny. Aus : Der Spiegel 22/1994; 30. 5. 94.

Die wichtigsten Abkürzungen und Sigel

Ala:	Allgemeine Anzeigen GmbH (1916-1934)
B&H:	Benson and Hedges
Habermas, SdÖ:	Jürgen Habermas: Strukturwandel der Öffentlichkeit
Habermas, ThdkH:	Jürgen Habermas: Theorie des kommunikativen...
Hopkins WW:	Claude C. Hopkins: Wissenschaftliches Werben
JWT:	Werbeagentur J. Walter Thompson
LKJ:	Leiss, Kline, Jhally: Social Communication...
Luhmann, WK:	Niklas Luhmann: Weltkunst.
PI:	Printer's Ink (Werbefachzeitschrift).
N.A.Z.:	nationalsozialistische Anzeigenzentrale.
Schmidt, MKM:	S. J. Schmidt: Medien, Kultur, Medienkultur...
Schmidt WaS:	S. J. Schmidt: Werbung als soziales System.
USP:	Unique Selling Proposition.
VALS:	Values and Lifestyles-Typologie von A. Mitchell
Veblen, AO:	Thorstein Veblen: Absentee Ownership
w&v:	Werben und Verkaufen (Werbefachzeitschrift)
VW:	Volkswagen

Index